COLLECTION PLACÉE SOUS LE HAUT PATRONAGE

DE

L'ADMINISTRATION DES BEAUX-ARTS

COURONNÉE PAR L'ACADÉMIE FRANÇAISE

(Prix Montyon).

ET

PAR L'ACADÉMIE DES BEAUX-ARTS

(Prix Bordin

Droits de traduction et de reproduction réservés.
Cet ouvrage a été déposé au Ministère de l'Intérieur
en décembre 1883.

(Musée des Offices, à Florence.)

BIBLIOTHÈQUE DE L'ENSEIGNEMENT DES BEAUX-ARTS
PUBLIÉE SOUS LA DIRECTION DE M. JULES COMTE

LA PEINTURE FLAMANDE

PAR

A.-J. WAUTERS

Professeur d'histoire de l'art à l'Académie royale des Beaux-Arts
de Bruxelles.

TROISIÈME ÉDITION

CORRIGÉE ET COMPLÉTÉE

Ouvrage couronné par l'Académie royale de Belgique.

PARIS

ANCIENNE MAISON QUANTIN
LIBRAIRIES-IMPRIMERIES RÉUNIES
May & Motteroz, Directeurs
7, rue Saint-Benoît.

INTRODUCTION

Les transformations de la peinture flamande se succèdent presque sans interruption depuis six siècles. L'école est vaste et multiple. Elle compte d'innombrables chefs-d'œuvre, tous empreints d'un même caractère original. C'est véritablement la fleur intellectuelle d'une nation. « Elle se rattache à la vie nationale, dit Taine, et a sa racine dans le caractère national lui-même. »

C'est d'après l'éminent auteur de la *Philosophie de l'Art aux Pays-Bas*, d'après ses théories rationnelles, que nous divisons l'histoire de la peinture flamande en six grandes périodes, correspondant chacune, siècle par siècle, à une période historique distincte. « De même que chaque révolution géologique profonde apporte avec elle sa faune et sa flore, de même chaque grande transformation de la société et de l'esprit apporte avec elle ses figures idéales. »

La première période commence aux approches du xive siècle. C'est l'époque héroïque et tragique de la Flandre, le siècle des d'Arteveldes. Les communes atteignent l'apogée de leur grandeur et de leur puissance.

Les métiers s'organisent militairement, et ne cessent de lutter pour les libertés communales.

A Gand, à Bruges, à Ypres, à Bruxelles, à Louvain, à Liège, l'énergie est vivace et fournit à tous les efforts, à toutes les audaces. Au sein des cités populeuses, turbulentes et prospères, se forment les premières gildes d'enlumineurs, de peintres et d'imagiers. L'art y naît sur place et de lui-même. On ne tarde pas à le deviner sous la rudesse des premières fresques, dans la naïveté des premiers tableaux. Princes, communes, corporations et confréries les commandent aux artistes pour la décoration des palais, des hôtels de ville, des chapelles, des salles de réunion. Aux ouvrages anonymes des débuts succèdent les œuvres de Jehan de Bruges, peintre du roi de France; de Jehan de Hasselt, peintre du comte de Flandre; de Jehan de Woluwe, peintre des ducs de Brabant; de Melchior Broederlam, peintre du duc de Bourgogne. Vienne maintenant une circonstance favorable, et l'éclosion préparée s'achèvera. En 1419, Philippe le Bon commence son règne fastueux : le soleil se lève.

La deuxième période dure pendant tout le xve siècle et va même un peu au delà. Elle a pour cause une renaissance, c'est-à-dire un grand développement de la prospérité, de la richesse et de l'esprit. Elle manifeste dans son art le christianisme, encore mystique et monacal par son esprit, déjà réaliste et naturaliste par sa forme.

La foi persiste encore; la dévotion primitive est toujours profonde; mais l'esprit général s'altère : l'âge pittoresque succède à l'âge symbolique. Les artistes

s'intéressent à la nature; ils découvrent l'anatomie, le paysage, la perspective, l'architecture, les accessoires, et leurs œuvres glorifient en même temps la vie présente et la vie future. Bien que leurs tableaux, destinés uniquement aux autels et aux oratoires, ne représentent que des sujets religieux, ils reflètent néanmoins la vie pompeuse, l'élégance raffinée, le faste inouï du siècle des ducs de Bourgogne. C'est le règne du grand Jean Van Eyck; c'est l'époque de son frère Hubert, de Van der Weyden, de Van der Goes, de Cristus, de Bouts, de Memling, de Gérard David, de Jérôme Bosch, de Quentin Metsys.

De même que l'art adorable des précurseurs de la Renaissance italienne, l'art de ces maîtres gothiques flamands fera un jour oublier tout ce qui n'est pas lui : les plus grands artistes qui vont naître iront à peine au delà.

La troisième période comprend le xvie siècle.

Par le mariage de Marie de Bourgogne avec Maximilien d'Autriche, les Pays-Bas passent à l'Allemagne. Par celui de Philippe le Beau avec Jeanne d'Aragon, ils s'unissent à l'Espagne. Marguerite d'Autriche naît à Bruges, Charles-Quint à Gand. Prince et gouvernante sont nationaux et se rendent presque populaires.

Avec les frontières, le terrain de l'activité intellectuelle et matérielle s'étend. L'esprit s'ouvre et commence à s'affranchir de l'ancienne tutelle ecclésiastique par le libre examen; la fortune publique est toujours grande, le commerce prospère; les relations s'élargissent et introduisent dans le Nord le goût et les modèles du Midi.

Aux traditions religieuses se mêlent la fable et les inventions allégoriques qui appellent un art nouveau. La Renaissance italienne, si brillante, avec ses maîtres illustres et ses œuvres colossales, s'impose à l'Europe entière, attire la Renaissance flamande. Les Pays-Bas se tournent vers l'Italie, de même que l'Italie venait de se tourner vers la Grèce. L'art national subit fatalement l'influence étrangère : Bruges et Anvers sont abandonnées pour Florence et Rome.

Le premier qui part est Jean Gossaert, en 1503. Bernard Van Orley, Lambert Lombard, Pierre Coecke, Michel Coxie, Frans Floris, Barthélemy Spranger, Martin De Vos, les Francken, Van Mander, Denis Calvaert, Otho Vænius le suivent. En Italie, la riche palette flamande se désorganise. Tous ces *romantistes* y perdent les qualités qu'ils ont, sans acquérir celles qu'ils n'ont pas. Ils ne donnent à l'art aucune œuvre frappante ; ils ne laissent que des documents curieux pour l'histoire. Néanmoins, malgré l'empire despotique de la mode, les forts tempéraments nationaux subsistent. On s'en aperçoit si l'on quitte la peinture religieuse pour les trois genres qui échappent à la contagion générale, grâce à l'imitation et à l'étude sincère de la nature.

Dans le portrait, la filiation flamande, bien que parfois un peu entamée, reste clairement établie. Josse Van Clève, le vieux Pourbus, Martin De Vos, Neuchâtel, Adrien Key, Jean Vermeyen, Congnet et Marc Gheeraerdts la maintiennent fièrement.

Le paysage et le genre, — qui naissent, — restent purs de tout alliage étranger. L'amour de la vie réelle et nationale, telle que les yeux la voient, éclate bruyant,

actif, fantastique ou bouffon, toujours sincère. Paul Bril, Gilles Van Coninxloo, Blès et Gassel d'une part; le vieux Pierre Bruegel, — un maître, — les Van Valkenborgh, Beuckelaer, d'autre part, forment la chaîne intermédiaire, bien flamande, qui réunit Cristus et Jérôme Bosch à Teniers, Brauwer, de Vadder et d'Arthois. Il suffira d'une secousse qui relève le fond national, pour que celui-ci reprenne le dessus et que l'art se transforme avec le goût public. Cette secousse se produit. C'est la grande révolution politique et religieuse de 1572. Elle dure pendant toute la seconde partie du règne de Philippe II, jusqu'à l'arrivée à Bruxelles des archiducs Albert et Isabelle, 1598.

Les Pays-Bas espagnols sont constitués en État dit « indépendant ».

La quatrième période comprend la naissance et l'apogée de l'école qui porte le nom illustre de Rubens. Elle occupe la plus grande partie du XVII° siècle.

L'époque terrible est passée. La furie espagnole s'est calmée; les massacres du duc d'Albe ont pris fin; l'émigration a cessé; l'inquisition se relâche et l'ancien despotisme se détend. L'ordre paraît rétabli; le besoin de la paix domine. Le gouvernement est devenu presque national; les archiducs recherchent la popularité. Ils accueillent et protègent les artistes et les savants; les chambres de rhétorique et les universités refleurissent. La religion s'est transformée : d'ascétique et de mystique, elle est devenue aimable et païenne; les églises sont mondaines et les prêtres accommodants. Bref, la tranquillité est revenue, et, relativement aux années

écoulées, le présent est calme et l'avenir souriant. L'art va exprimer ce retour à la vie, à la joie, au bien-être. Après la génération active, qui a souffert sous Philippe, paraît la génération poétique, qui va réaliser son idéal sous Isabelle.

En quelques années, la floraison est générale. Un nom — un des plus illustres de l'histoire de l'art — la personnifie : Rubens. Son génie saisit et embrasse la nature avec un élan spontané, impétueux, irrésistible, et son art grandiose, à la fois chrétien et païen, réel et idéal, manifeste, dans un hosanna olympien, la joie débordante et triomphante. Sous l'impulsion de son tempérament puissant, l'art rajeuni donne une nouvelle fois le spectacle d'une merveilleuse floraison artistique.

Il y a dans le pays entier comme une poussée de grands peintres; la ressemblance de leurs talents dit en même temps l'esprit de l'époque et l'influence du maître unique. Il s'en montre partout à la fois, et dans tous les genres. A Anvers, c'est Jordaens, Van Dyck, Snyders, Fyt, les De Vos, Teniers, les Breugel, de Crayer, Gonzalès Coques, Quellyn, Seghers, Rombouts, Schut, Van Utrecht, Van Hoecke, Peeters et les Huysmans; à Bruxelles, c'est Meert, Sallaerts, Duchastel, De Vadder, d'Arthois; à Malines, Biset, Pierre Franchoys et Smeyers; à Bruges, les Van Oost; à Gand, Jean Van Cleef; à Liège, Douffet et Flémalle; ailleurs, Brauwer et Craesbeeck. Et comme si la sève était trop abondante pour le pays seul, la puissante floraison envoie ses pousses jusqu'à l'étranger. En France, c'est Pourbus, Champaigne, Van der Meulen et Boel; en Angleterre, Van Somer et Siberechts; en Autriche, François

Luycx; en Italie, Suttermans, Jean Miel et Liévin Méhus. Dans l'histoire de la peinture, aucune éclosion artistique ne dépasse celle-ci en splendeur, si ce n'est celle de la Renaissance italienne; aucune ne l'égale, si ce n'est celle de l'école de Rembrandt.

A la mort des archiducs, le pays retombe sous le joug débilitant de l'Espagne. Le traité de Westphalie (1648) ferme l'Escaut; c'est la ruine d'Anvers au profit d'Amsterdam. Après 1660, la grande génération s'éteint homme par homme. La nation, un instant relevée, retombe, et sa renaissance, si brillamment commencée, n'aboutit pas.

Après la cinquième période, qui commence avant le xviii⁰ siècle, s'étend la nuit de la décadence, épaisse, sombre et longue. Les provinces belges sont devenues le champ de bataille de l'Europe, la guerre n'a cessé de les ravager. Espagnols, Français, Hollandais, Anglais et Allemands vivent sur elles. Le traité d'Utrecht (1713) les cède finalement à l'Empire. Tant de dominations, tant de maux affaissent et amollissent l'énergie et l'esprit national. Sous Charles II d'Espagne, l'art se maintient encore, quoique avec peine. Un arrière-petit-fils de Van Dyck, Jean Van Orley, s'essaye dans le grand portrait : ce n'est plus qu'un pâle reflet. Sous Charles VI, Marie-Thérèse et Joseph II d'Autriche, la peinture achève de mourir. Un arrière-petit-fils de Rubens, le dernier, — Pierre Verhaeghen, — produit encore quelques grands décors d'église : ce sont les dernières lueurs.

Lorsque les soldats de la Convention envahirent les Pays-Bas autrichiens, l'art flamand avait disparu.

Ni la République, ni l'empereur Napoléon, ni le roi Guillaume ne devaient le faire renaître.

La révolution de 1830, qui donne enfin l'indépendance à la Belgique, ouvre la sixième et dernière période. Avec la liberté et la prospérité renaissantes l'art a refleuri. L'école française, si longtemps effacée, a pris à son tour virilement la parole et a conquis le premier rang. La Belgique, violemment détachée de l'Autriche et profondément remuée par vingt ans de réunion active à la France, ne pouvait plus rester indifférente aux évolutions de l'atelier parisien. David et les classiques, Géricault, Delaroche et les romantiques, Courbet et les réalistes firent successivement entendre leur voix jusqu'au pays de Rubens. Leur enthousiasme réveilla l'art national, le réchauffa et le féconda. Depuis 1820, l'école néo-flamande n'a cessé de s'affirmer; depuis 1855, ses artistes participent avec éclat aux grands concours internationaux institués par le cosmopolitisme démocratique du temps. Elle n'est qu'une école de transition, à laquelle est réservée une floraison plus brillante. Et déjà l'on peut dire, sans trop craindre un démenti, que l'école belge du xixe siècle marquera à la suite de ses aînées. Navez, Gallait, Leys, Madou, les Stevens, Fourmois, Smits, Artan, De Winne, Agneessens, Boulanger, Verwée, de Braekeleer, Hermans, Wauters, Meunier, Mellery, Frédéric, ne sauraient passer dans l'histoire sans y laisser le souvenir de leur talent.

Telles sont les principales époques de la peinture flamande et les concordances qui relient les évolutions

de cet art à son milieu. Tels sont les noms principaux qui, durant l'espace de six siècles, lui ont fait un rang élevé dans les annales de l'art.

Les anciens historiens des xvie et xviie siècles, Guicciardini, Lampsonnius, Van Vaernewyck, de Bie, et surtout Carl Van Mander nous ont transmis, jusqu'au xviie siècle, sur tant de vies illustres et d'œuvres célèbres, des biographies, des renseignements, ou des jugements qui seront toujours utilement consultés. Mais ce n'est réellement qu'au xixe siècle que l'on a sérieusement entrepris de donner sur les artistes flamands des notions plus exactes et plus complètes, par l'examen et l'étude des archives communales, des registres des paroisses, des comptes des anciennes corporations, des trésors des musées, des églises, des palais et des collections particulières.

Aussi, après avoir rappelé ici les grandes périodes historiques de l'art national et les noms qui en évoquent le souvenir glorieux, c'est pour nous un devoir de citer également ceux des hommes dévoués qui, depuis quarante ans, travaillent avec tant d'ardeur, de persévérance, d'érudition et de noble curiosité à refaire l'histoire vraie de cet illustre passé artistique.

Schayes, Fétis, Alphonse Wauters, Pinchart, Ruelens, Henri Hymans à Bruxelles; de Busscher à Gand; James Weale à Bruges; Van Even à Louvain; Siret à Saint-Nicolas; Helbig à Liège; Neeffs à Malines; Van Lérius, Génard, de Burbure, Max Rooses et Van den Branden à Anvers; enfin Passavant, Hotho, Waagen, Nagler, Riegel, Scheibler, Crowe et Cavalcaselle, de Laborde, Bürger, Baschet, Dehaisne, Paul Mantz,

Guiffrey, Bode, Brédius, Justi, à l'étranger, ont mis en lumière bien des documents écrits ou peints, révélé bien des faits imprévus, rectifié bien des erreurs.

L'auteur de ce livre n'a pas la prétention d'écrire en quelques feuilles l'histoire de cette grande école nationale. Il n'a voulu qu'esquisser un plan, essayer de mettre en place les noms et les œuvres, résumer les travaux de ses prédécesseurs, les mettre au courant des découvertes récentes.

S'il a un mérite, c'est celui d'avoir vu la plus grande partie des tableaux dont il parle. Et après les avoir étudiés et admirés, il a voulu populariser davantage les titres de ces chefs-d'œuvre et les noms de leurs auteurs, en écrivant un livre qui n'existait pas jusqu'ici : un manuel spécial de l'histoire de la peinture flamande.

OUVRAGES GÉNÉRAUX. — Carl Van Mander : *Het Schilderboeck.* Haarlem, 1604, in-8°; traduction française, annotée et commentée par Henri Hymans. Paris, 1884, 2 vol. in-4°. — Kramm : *De levens en werken der Hollandsche en Vlaamsche Kunstschilders.* Amsterdam, 1856-63, 6 vol. et app. gr. in-8°. — Crowe et Cavalcaselle : *les Anciens peintres flamands,* trad. de l'anglais. Bruxelles, 1862-63, 2 vol. in-8°. — Waagen : *Manuel de l'histoire de la peinture,* trad. de l'anglais. Bruxelles, 1863, 3 vol. in-8°. — *Histoire des Peintres de toutes les écoles,* publiée sous la direction de Ch. Blanc. Paris, 1864. — Michiels : *Histoire de la Peinture flamande,* Paris, 1866-78, 11 vol. in 8°. — *Catalogue du Musée d'Anvers,* 1874, 1 vol. in-8°. — Rooses : *Geschiedenis der Antwerpsche schilderschool.* Anvers, 1879, gr. in-8°. — Siret : *Dictionnaire des Peintres.* Louvain, 1881-83, 2 vol. gr. in-8°. — Van den Branden : *Geschiedenis der Antwerpsche schilderschool.* Anvers, 1878-83, in-8°. — *Biographie nationale,* publiée par l'Académie royale de Belgique. Bruxelles, 1866, in-8° (En cours de publication). — Nagler-Meyer : *Algemeine Kunstler-Lexikon.* Leipzig, 1872, in-8° (Id.). — Woltman et Woermann : *Geschichte der Malerei.* Leipzig, 1878, in-8°.

PREMIÈRE PÉRIODE

XIII^e ET XIV^e SIÈCLES

LES ORIGINES DE LA PEINTURE FLAMANDE

CHAPITRE PREMIER

LES FRESQUES.
LES CORPORATIONS DE SAINT-LUC.
LES PREMIERS TABLEAUX. — JEHAN DE BRUGES.
LES PEINTRES DES DUCS DE BOURGOGNE.

Il y a une vingtaine d'années, l'histoire de la peinture flamande s'ouvrait encore avec le xv^e siècle et par la biographie des Van Eyck. On aimait à se représenter les deux frères comme les révélateurs inattendus d'un art qui, pareil à la Minerve antique jaillissant toute armée du front de Jupiter, avait surgi à Bruges, mûr et viril, avait pris aussitôt éloquemment la parole et s'était affirmé sur le coup par des œuvres impérissables.

Depuis lors, les limites de l'inconnu ont été reculées de plus d'un siècle et l'on commence à distinguer, antérieurement à la merveilleuse éclosion de l'école de Bruges, un art en germe depuis longtemps et une

longue suite d'artistes et d'œuvres dignes de fixer l'attention des amateurs et des historiens.

Les plus anciennes peintures flamandes que l'on connaisse datent du milieu du xiii^e siècle et décorent les murs de l'antique chapelle de l'hôpital de la Biloque, à Gand[1]. Ce sont des fresques aux proportions colossales, représentant le *Couronnement de la Vierge*, *Saint Christophe* et *Saint Jean-Baptiste*. Le dessin, cerné par des traits noirs, en est raide et lourd; les mains et les pieds surtout dénotent un art des plus naïfs; mais il est tel personnage, le *Saint Christophe*, par exemple, qui ne manque ni de majesté ni d'allure, et qui, par ses tendances réalistes, annonce déjà l'école nationale. Il serait aisé d'établir la filiation qui unit, à travers quatre cents ans, ce *Saint Christophe* gantois du xiii^e siècle au célèbre « *porte-Christ* » de l'illustre chef de l'école flamande du xvii^e siècle, à la cathédrale d'Anvers.

Un progrès notable se manifeste dans une autre fresque, découverte également à Gand dans un bâtiment ayant anciennement servi de lieu de réunion aux corps de métier. Les costumes, les armes et les étendards fixent la date de son exécution aux dernières années du xiii^e siècle ou aux premières du xiv^e. Ces peintures montrent les confréries des arbalétriers de Saint-George (fig. 1) et des archers de Saint-Sébastien, les corporations de métiers des bouchers, des poissonniers, des boulangers, des brasseurs et des tondeurs de drap,

[1]. *Messager des sciences et des arts de la Belgique*, 1834, p. 200; et 1840, p. 224.

marchant, précédés de leur bannière et dans l'ordre qu'elles avaient adopté quand elles partaient pour une expédition armée ou quand elles figuraient dans une cérémonie publique[1].

Ces fresques, précieux documents pour l'histoire du costume et de l'organisation militaire des corporations, sont des plus précieuses aussi comme jalon artistique. De même que dans la peinture de la

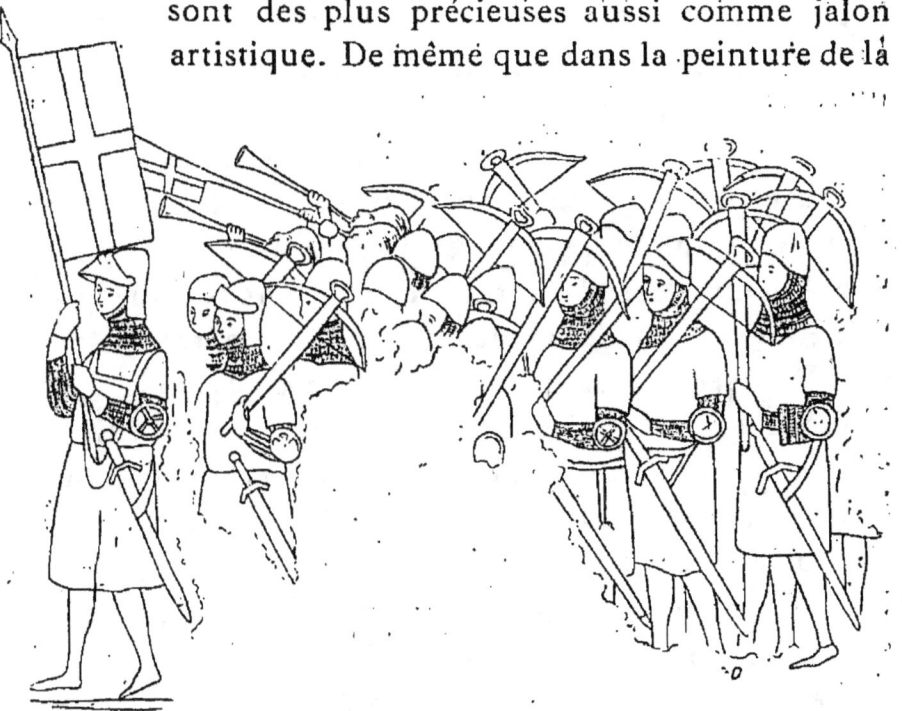

FIG. 1. — LA CONFRÉRIE DES ARBALÉTRIERS
DE SAINT-GEORGE.

(Ancienne chapelle de Leugemete, à Gand.)

Biloque, la couleur y est rare : du rouge, du brun, du jaune et du blanc, à tons entiers ; les expressions sont

1. F. De Vigne : *Recherches historiques sur les costumes civils et militaires des gildes et des corporations de métiers.* Gand, 1847.

nulles et les attitudes raides. Mais il y a déjà du pittoresque dans le groupement, de la vérité dans les mouvements, du caractère dans l'arrangement des lances, piques, arbalètes et *gœdendags*, qui se dressent au-dessus des rangs serrés de la milice communale.

Ces deux peintures, et d'autres moins importantes [1], révèlent, en Flandre, l'existence d'un art en germe dès le XIII⁰ siècle. De plus, elles démontrent à l'évidence que cet art est national, exclusivement flamand, n'ayant aucune attache avec l'art byzantin et symbolique dont le reste de l'Europe civilisée subit encore la puissante influence, influence que révèlent, à la même époque, en Allemagne, les peintures des anciennes cathédrales, en Italie, les madones de Cimabué (1240-1302).

Précisément au moment où l'artiste fixait sur la muraille de la chapelle de *Leugemete* le souvenir des corporations gantoises, celles-ci venaient de conquérir leur souveraineté à la bataille des *Éperons d'or* (1302), et, bientôt après, elles atteignaient l'apogée de leur puissance, sous Jacques Van Artevelde. La prospérité communale favorisa la constitution de nombreux corps de métiers et, entre autres, celles des gildes de peintres, d'imagiers, de verriers et d'orfèvres.

Les maîtres-ouvriers en peinture de statues et de blasons; ceux qui ornent de figures de vierges ou de saints, de devises ou d'armoiries les bannières des confréries ou les pennons des chevaliers; qui peignent les harnais de joute pour les tournois; qui garnissent

1. C.-E. Taurel : *l'Art chrétien en Hollande et en Flandre*, 2 vol. in-4°, illustrés. Amsterdam, 1881, p. xxv.

de verrières les fenêtres ogivales des églises et des chapelles ou qui décorent de figures religieuses ou laïques leurs grands murs nus ; tous ceux, en un mot, qui se servent de la brosse ou du pinceau, se réunissent, soit entre eux, soit en compagnie des imagiers, des orfèvres ou des batteurs d'or ; s'organisent en associations réglementées sous l'invocation de la Vierge, de saint Jean ou plus généralement de saint Luc.

L'année même où Van Artevelde signait avec le roi d'Angleterre le traité qui assurait la neutralité et la liberté commerciale du comté de Flandre — événement mémorable, qui marque le point culminant de la puissance des communes flamandes — vit se constituer, à Gand, la première corporation de peintres et de sculpteurs, sous le patronage de saint Luc (1337-38).

Puis vinrent successivement les corporations de Tournai en 1341, de Bruges en 1351, de Louvain avant 1350, d'Anvers vers 1382. On manque de données précises sur la date d'organisation de la gilde d'Ypres, cité populeuse et active où l'art dut prendre de bonne heure son essor. Mais déjà en 1323 et 1342 on trouve dans les registres la mention de « *pourtraittures* et d'*ymaiges* », exécutées pour les comtes ou pour la commune par les peintres HANYN SOYER, JEHAN DE LE ZAIDE et LOY LE HINXT [1].

Les enlumineurs de Bruges et de Gand, les tapissiers d'Arras, de Tournai, de Valenciennes, de Bruxelles se groupèrent à leur tour et bientôt la Flandre, l'Ar-

1. Van den Peereboom : *Ypriana*, t. II, p. 269. — Van den Putte : *De quelques œuvres de peinture conservées à Ypres.* (*Annales de la West-Flandre*, t. II, p. 180.)

tois, le Hainaut et le Brabant se peuplèrent de ces corporations demi-industrielles et demi-artistiques, appelées à jouer un rôle si important pendant plusieurs siècles. Fait digne de remarque, cet esprit d'association artistique grandissait à la même époque en Italie et en Allemagne : des gildes de peintres se formaient à Prague en 1348, à Florence en 1349, à Sienne en 1355.

Dotées de privilèges par les communes, les gildes flamandes devinrent rapidement des foyers d'activité, parfois égoïstes et tracassiers, mais toujours remuants et militants. Tout n'est pas sans tache dans leur organisation, qui oppose souvent une barrière à la précocité et au génie ; mais les expériences s'y font à la lumière de la discussion, les difficiles traditions des métiers s'y transmettent, et peu à peu le goût s'y développant prépare sans secousse l'artisan à devenir artiste.

C'est au sein actif de ces gildes de peintres, d'enlumineurs et de tapissiers que naquit en Flandre, vers le commencement du xive siècle, la peinture de tableaux. En Italie, Giotto (1276-1337) et ses élèves venaient de la mettre en vogue, et en Bohême elle apparaissait avec Théodoric de Prague, Wurmser de Strasbourg et Thomas de Mutina (1348 à 1397).

De même que son aînée la peinture murale, la peinture de tableaux est, dès ses débuts aux Pays-Bas, essentiellement flamande. Elle naît au sein des éléments nationaux et se forme loin de toute influence extérieure, lentement, progressivement, reflet national des mœurs locales, expression naïve de l'esprit religieux de l'époque. Sa raison d'être, en Flandre comme ailleurs, est l'ornementation pieuse des oratoires et des autels.

La plus lointaine mention de son existence que nous révèlent les documents des archives date de 1353. C'est celle d'un « tableau » représentant le *Martyre de saint Liévin* que Jean Van der Most exécuta pour l'abbaye de Saint-Bavon près Gand[1] ; en 1370, Hugues Portier peint un *Saint Amand abattant l'autel de Mercure* pour le même couvent. A la même époque, l'artiste brabançon le plus renommé était Jean Van Woluwe, peintre et enlumineur de la cour ducale. On a la preuve que, de 1378 à 1386, il exécuta pour Jeanne et Wenceslas des peintures nombreuses et variées — miniatures, décorations et tableaux — et, entre autres, un « diptyque » pour l'oratoire de la duchesse, à Bruxelles[2]. Aucune œuvre de ces maîtres anciens ne nous est parvenue. Le seul spécimen *daté* qui nous ait été conservé de cette époque reculée se trouve au musée d'Anvers. C'est un *Calvaire* peint sur fond d'or, en 1363. Le Christ en croix forme le centre de la composition ; à sa droite est la Vierge, à sa gauche saint Jean qui patronne le donateur agenouillé. L'auteur n'en est pas connu, pas plus que celui de cet autre *Calvaire*, actuellement à l'église Saint-Sauveur de Bruges, qui doit dater d'une époque un peu postérieure et fut exécuté pour la corporation des tanneurs. L'un et l'autre de ces tableaux ne donnent fort probablement qu'une idée incomplète des progrès de la peinture vers 1360-70 ; tels qu'ils sont, cependant, ils attestent l'existence d'un art encore bien barbare assurément, mais auquel il va suffire de quelques cir-

1. Ed. de Busscher : *Recherches sur les peintres gantois*. Gand, 1859, p. 166.
2. Alex. Pinchart : *Archives des arts*, t. III, p. 96.

constances favorables pour progresser et prendre enfin son essor.

Il appartenait aux fils du roi Jean de France de favoriser ce progrès. La haute et intelligente protection qu'ils accordèrent aux industries somptuaires fut le signal d'un vif mouvement artistique. « Les ducs d'Anjou, de Berry et d'Orléans, dit M. de Laborde, forment dans la cour de France, et parallèlement à la cour des ducs de Bourgogne, comme une auréole éclatante dont il est bien difficile de détourner les yeux [1]. »

Les Pays-Bas en devaient largement profiter, car les rapports étaient intimes et incessants entre les deux pays. La France était suzeraine de la Flandre, et la langue d'oïl, que l'historien Jehan Froissart, fils d'un enlumineur de Valenciennes (Hainaut), illustrait à cette époque même commençait à devenir, dans le Brabant et le Hainaut, la langue des hautes classes de la société.

Aussi voyons-nous, dès le règne de Charles V, dit le *Sage* ou plutôt le *Savant,* plusieurs artistes flamands et wallons appelés à occuper, à la cour de France, les fonctions attitrées de peintre, enlumineur ou imagier. Tels furent, entre autres, le sculpteur Hennequin de Liège, le peintre Jehan de Bruges et le peintre-sculpteur-enlumineur André Beauneveu de Valenciennes.

JEHAN DE BRUGES est le premier peintre flamand célèbre dont le nom soit connu et sur le talent duquel il soit possible de se faire une idée approximative,

1. *Les ducs de Bourgogne,* t. III, p. 1.

FIG. 2. — JEHAN DE BRUGES.

Charles V recevant l'hommage d'un manuscrit.
(Miniature du musée Westreenianum à La Haye.)

grâce aux ouvrages de sa main qui nous ont été conservés. Cet artiste, auquel de récentes découvertes tendent à faire une place d'honneur à la tête de l'école, est désigné, dans les pièces du temps, tantôt sous le nom de « *Hennequin de Bruges, peintre du Roy* », tantôt sous celui de « *Jehan de Bruges, peintre et varlet de chambre de monseigneur le roy Charles V* ».

On n'a jusqu'ici aucun détail sur sa vie. On sait seulement qu'il florissait en 1372-77. C'est de sa main que sont exécutées les miniatures qui ornent une *Bible historiée*, conservée au musée Westreenianum à La Haye, et qui porte la date de 1372. On y voit, entre autres enluminures, le roi Charles V recevant un manuscrit des mains du donateur agenouillé (fig. 2). « Le portrait du roi est un chef-d'œuvre de finesse, dit M. Louis Gonse, et de cette époque je n'en sais pas qui l'égale... Ce qui frappe, même au premier regard, c'est l'individualisme extrême et tout moderne de cette figure[1]. »

En 1376, c'est ce même Jehan de Bruges que nous voyons chargé par le duc d'Anjou, frère du roi, d'un travail considérable : la composition des cartons pour les fameuses tapisseries de l'Apocalypse, que conserve, du moins en partie, la cathédrale d'Angers[2]. Cette magnifique tenture est divisée en sept pièces, mesurant ensemble de 140 à 150 mètres de long sur 5 mètres de haut. Elle présentait quatre-vingt-dix tableaux, dont soixante-neuf demeurent entiers. Chaque pièce est com-

1. *Chronique des Arts* du 3 novembre 1877, p. 321.
2. Guiffrey : *Histoire générale de la tapisserie*. — *France*, p. 11 et suiv.

FIG. 3. — JEHAN DE BRUGES.

Figure tirée de la tapisserie de l'Apocalypse.
(Cathédrale d'Angers.)

posée d'un personnage assis dans une niche gothique et méditant sur l'Apocalypse (fig. 3), et de quatorze tableaux représentant les différents cantiques du livre de la vision de saint Jean. Enfin dans le haut sont groupés des anges, les uns chantant ou jouant de divers instruments, les autres tenant des écussons.

Le peintre s'inspira, pour ses compositions, des miniatures d'un ancien manuscrit faisant partie de la Bibliothèque royale et que Charles V prêta pour cet objet à son frère le duc d'Anjou.

Le fait est des plus intéressants et des plus importants à noter, car il établit la filiation d'une composition qui commença, au xiie siècle, par servir aux enlumineurs[1], inspira ensuite, au xive, Jehan de Bruges pour ses cartons de tapisserie, et, comme nous le verrons plus loin, sera encore employée, au xve, par Hubert Van Eyck, pour l'ordonnance de son tableau de l'*Agneau mystique*[2]. Les figures assises surtout présentent déjà le caractère de grandeur et de sévérité que l'on admirera, en 1432, dans les trois personnages supérieurs du retable des frères Van Eyck.

La désignation expresse de *pictor* attribuée à Jehan de Bruges, tandis que le peintre de miniature était appelé *illuminator*, nous prouve que l'artiste peignit aussi des tableaux[3]; malheureusement, aucun ne nous est parvenu.

1. Didot : *Des Apocalypses figurées, manuscrites et xylographiques.* Paris, 1870.
2. Giry : *la Tapisserie de l'Apocalypse de Saint-Maurice d'Angers* (*L'Art*, t. VII, p. 306).
3. Wagen : *Manuel de l'histoire de la peinture*, t. Ier, p. 82.

André Beauneveu fut le comtemporain de Jehan de Bruges. Il fut non seulement peintre et enlumineur, mais il fut aussi sculpteur du plus grand mérite. « N'avoit pour lors, dit Froissart en l'an 1390, meilleur ni le pareil en nulles terres, ni de qui tant de bons ouvrages fuissent demeurés en France ou en Haynnau, dont il estoit de nation, ni au royaulme d'Angleterre. »

Il ne subsiste plus rien des peintures qu'il exécuta, en 1374, pour la chambre de la halle des jurés à Valenciennes, sa ville natale, ni des « imaiges et paintures » dont il décora, en 1390, le château du duc de Berry, à Meun-sur-Yèvre. On n'a plus de lui que quelques fragments de tombes à Saint-Denis et au Louvre, un livre d'heures à la Bibliothèque nationale de Paris, une miniature en grisaille à celle de Bruxelles.

Nul doute que ces éminents artistes flamands, maîtres des œuvres de taille et de peinture des rois de France et des ducs d'Anjou, de Berry et d'Orléans, n'aient exercé une influence prépondérante sur la naissance de la première école de peinture française, dont on a si souvent constaté la parenté avec celle des Van Eyck. C'est en 1391 que la corporation des peintres et sculpteurs de Paris se constitua d'une façon indépendante, et c'est en 1415 que naquit son premier artiste célèbre, Jehan Fouquet, dont le Louvre possède les beaux portraits du roi Charles VII (n° 653) et de son chancelier Juvénal des Ursins (n° 652).

Tandis que le roi de France avait pour peintre Jehan de Bruges, Jehan de Hasselt occupait le même emploi près de Louis de Male, comte de Flandre.

On peut voir dans l'église Notre-Dame, à Courtrai, quelques vestiges de peintures murales en détrempe[1], dont plusieurs sont probablement de sa main. Ce sont les portraits en pied et de grandeur naturelle de Louis de Male et des comtes de Flandre, ses prédécesseurs. Ils ornent la chapelle que le prince avait fait ériger en 1373, pour y placer un tombeau monumental, dont l'exécution avait été confiée à André Beauneveu. Un document prouve que le peintre et le sculpteur se rencontrèrent à Courtrai, en l'année 1374, pour le service du duc[2]. Lorsqu'à la mort de Louis de Male, en 1384, le duc de Bourgogne, son gendre, devint par héritage comte de Flandre et d'Artois, Jehan de Hasselt demeura peintre de la cour; on sait que Philippe le Hardi lui fit peindre un tableau d'autel pour l'église des Cordeliers, à Gand, en 1386[3].

Après cette date, son nom est remplacé dans les comptes par celui de MELCHIOR BROEDERLAM, qui a le titre de « peintre de Mgr le duc de Bourgogne ». On croit Broederlam originaire d'Ypres, où sa présence est constatée dans les registres de 1383 à 1409; il y exécuta différents travaux[4]. Une seule œuvre nous transmet la preuve de son talent; elle est au musée de Dijon. Il peignit, en 1398, pour la Chartreuse, que venait de fonder en cette ville Philippe le Hardi, les volets de

1. Ed. de Busscher: *Recherches sur les peintres gantois*, 1859, p. 47.
2. Pinchart: *Archives des arts*, t. II, p. 143.
3. De Laborde: *les Ducs de Bourgogne*, t. Ier, p 34.
4. *Annales de la Société archéologique d'Ypres*, t. II, p. 175.

FIG. 4. — MELCHIOR BROEDERLAM.
L'Annonciation. — La Visitation. — La Présentation au temple. — La Fuite en Égypte (Musée de Dijon.)

deux retables en bois, sculptés par le Flamand Jacques de Baerze de Termonde. Les volets de l'un de ces retables nous sont parvenus intacts et constituent l'un des plus précieux jalons de l'histoire de l'art flamand. Ils représentent *l'Annonciation* et *la Visitation*, *la Présentation au temple* et *la Fuite en Égypte* (fig. 4).

Depuis le panneau de 1363, un progrès considérable s'est accompli. Encore un effort, et le tableau, jusqu'ici *objet* de religion, devient *œuvre* d'art. La composition s'écarte de la formule hiératique et devient pittoresque. Certaines têtes révèlent un sentiment délicat du beau; les draperies sont simples et gracieuses. L'or ne recouvre plus qu'une partie du fond; déjà, aux arrière-plans, le paysage développe sa perspective, avec les rochers et les arbres; enfin l'étude de la nature se laisse pressentir : l'épisode de *la Fuite en Égypte,* où l'on voit Joseph, suivi de la Vierge portant l'enfant Jésus et montée sur un âne, annonce le réalisme du siècle suivant.

Tandis que Broerderlam travaillait à Dijon, un autre artiste semble avoir joui à Ypres d'une renommée non moins vive. C'est JACQUES CAVAEL, peintre en titre de la ville; il décora de peintures la célèbre halle aux draps et, en 1399, fit le voyage d'Italie, où il participa, avec deux de ses élèves, à l'ornementation de la cathédrale de Milan[1].

JEAN MALOUEL, qui, sous Jean sans Peur, succéda comme peintre et *varlet* de chambre à Broederlam, réa-

[1]. Alphonse Wauters : *les Commencements de l'ancienne école de peinture antérieurement aux Van Eyck* (Bulletin de l'Académie royale de Belgique, 1883, p. 317).

lisa-t-il un nouveau progrès? On l'ignore: rien de sa main ne nous est parvenu. On sait seulement qu'il décora de peintures cette même chartreuse de Dijon, aujourd'hui détruite, et qu'en 1415 il fit le portrait du duc, que celui-ci envoya au roi Jean II de Portugal par un envoyé spécial[1].

Enfin, après Malouel, nous arrivons à l'événement capital et à l'homme de génie qui va décider de l'éclosion de l'école de peinture flamande. Entre la fresque de la Biloque et les panneaux de Dijon, il y a le travail de deux siècles : en matière d'art, voilà le temps que mettent les incubations.

Faute de documents plus complets, il ne nous est pas permis d'apprécier sainement toutes les phases, toutes les évolutions de cette première période. Mais ce qui nous en est parvenu est suffisant pour démontrer une fois de plus que l'art, avant de fleurir, réclame une longue succession de tâtonnements, d'essais, de recherches, de transformations et de progrès, et que l'école de Bruges, dont nous allons maintenant raconter l'histoire, est, elle aussi, le résultat des efforts réunis de plusieurs siècles.

Depuis 1384, un immense travail social et politique se poursuit aux Pays-Bas. L'avènement de la maison de Bourgogne au comté de Flandre a comme déterminé une nouvelle vie qui va produire, à son tour, un nouveau et grandiose mouvement artistique. La Flandre rivalise maintenant avec l'Italie; elle est devenue la

[1]. Desalles : *Mémoires pour servir à l'histoire de France*, p. 138.

contrée la plus industrieuse, la plus riche, la plus florissante de l'Europe du Nord ; Bruges est son grand marché, le rendez-vous des commerçants de toutes les nations. Son port reçoit les navires de Lubeck, de Hambourg, de Brême, d'Amsterdam, de Londres, du Havre, de Lisbonne, de Gênes, de Venise, de l'Orient, et il en arrive parfois plus de cent par jour. La ligue hanséatique y a établit un entrepôt ; les nations étrangères y ont élevé de somptueux comptoirs, d'une architecture magnifique. On y parle tous les dialectes et le greffe du tribunal conserve encore des protocoles de notaires, rédigés en huit ou dix langues différentes.

A Gand, même activité, même prospérité, même puissance. En 1389, la ville compte quatre-vingt-dix mille hommes en état de porter les armes, et lorsque *Roelandt* sonne au beffroi, on voit se ranger sur la place du Vendredi cinquante-deux corporations sous leurs bannières. Les drapiers seuls occupent quarante mille métiers.

« Nulle terre, dit un chroniqueur du temps, n'est comparée de marchandises encontre la terre de Flandre. » Chevalerie bourguignonne, consuls étrangers et bourgeoisie flamande rivalisent de luxe et d'élégance dans leurs intérieurs et dans leurs fêtes. Les maisons comme les palais sont meublés avec une richesse et un goût sans pareil : boiseries, céramique, orfèvrerie, verrerie, ferronnerie et dinanderie, le moindre objet poursuit un terme d'ornementation originale ; tout vise à l'élégance dans la forme et à la délicatesse dans la main-d'œuvre. Sur la place publique, ce ne sont que pompes, cortèges, calvacades, représentations scéniques

et festins. La prospérité est générale, la splendeur est à son comble et l'art reflète immédiatement le goût pittoresque, décoratif et somptueux du temps.

Chaque prince a son peintre, son imagier, son enlumineur, son tapissier. A Bruges, c'est HENRI BELLECHOSE[1] qui a succédé à Malouel; à Malines, c'est VRANQUE[2] qui fait le portrait de la duchesse Catherine; à Mons, c'est PIERRE HENNE[3] qui peint ceux de la douairière de Hainaut et de Jean IV de Brabant; à Liège enfin, c'est VAN EYCK, le futur grand Jean de Bruges, qui essaye son pinceau à la cour du prince-évêque et qui s'apprête à révolutionner les procédés de la peinture.

Maintenant le grand art national va fleurir; le terrain est préparé, la société est mieux assise, l'artiste est né et l'instrument de son génie est trouvé. En 1419, à l'avènement de Philippe le Bon, tout est prêt pour la floraison.

1. De Laborde : *les Ducs de Bourgogne*, t. I^{er}, p. LXIX.
2. *Idem*, p. 269.
3. Pinchart : *Archives des arts*, t. III, p. 188.

DEUXIÈME PÉRIODE

XVᵉ SIÈCLE

LES GOTHIQUES

CHAPITRE II

LES VAN EYCK.
LA DÉCOUVERTE DE LA PEINTURE A L'HUILE.

A la fin du xvıᵉ siècle, après la victoire des métiers et la paix de 1736, la ville de Liège, capitale de la principauté épiscopale de ce nom, était un centre de grande activité intellectuelle et matérielle. Il y avait peu de pays en Europe où, à l'abri d'institutions véritablement démocratiques, régnât plus d'ordre, de justice et de liberté [1]. Ses nombreux et opulents monastères, réputés comme des foyers de science, favorisaient le travail des enlumineurs, des ciseleurs, des orfèvres et des sculpteurs.

Dans un tel milieu, l'art dut certainement chercher à prendre son essor. Malheureusement, le temps et les révolutions ont effacé jusqu'aux dernières traces de

[1]. F. Henaux : *Histoire du pays de Liége.* Liége, 1857, t. 1ᵉʳ, p. 239.

ses efforts. Aucune œuvre suffisante n'est restée pour nous permettre de décider quels éléments trouvèrent à Liège les Van Eyck, lorsque, vers le commencement du règne du prince-évêque Jean de Bavière (1390-1418), ils y vinrent, selon toute probabilité, pratiquer un art qui allaient les rendre à jamais célèbres.

Les deux frères étaient originaires de Maesyck (Eyck-sur-Meuse), petite ville de la partie septentrionale du pays. On ignore leur nom de famille. Selon l'usage de l'époque, ils sont désignés et se désignent souvent eux-mêmes par le nom de leur ville natale.

La nuit la plus profonde couvre la première partie de leur existence. Rien jusqu'à présent ne permet de supposer comment sont nés leurs talents, quelle éducation supérieure les a formés si vite et si parfaitement. Un événement considérable illumine seul cette obscurité. C'est la découverte de la peinture à l'huile.

Pendant tout le moyen âge, jusque vers le commencement du xve siècle, le procédé général de la peinture artistique avait été la détrempe, c'est-à-dire la peinture à l'eau, au blanc d'œuf ou à la colle, sur laquelle on étendait ensuite un vernis coloré, composé d'huile et de résine, et qui avait pour effet d'augmenter la vigueur des tons de la détrempe, toujours un peu ternes, et aussi de préserver l'œuvre contre les dégradations du temps.

Exceptionnellement, quelques artistes italiens — et notamment Giotto — essayèrent quelquefois de mélanger l'huile à leurs couleurs; mais il faut croire que les résultats qu'ils obtinrent furent loin d'être satisfai-

sants, puisque leurs continuateurs les plus célèbres — Fra Angelico, Masaccio, Lippi, Crevelli, mort en 1405 — s'en tinrent exclusivement à la détrempe.

Vers 1410, disent les anciens historiens, une nouvelle méthode vit le jour aux Pays-Bas. Rien de sérieux n'a pu entamer cette opinion, si catégoriquement exprimée pour la première fois, en 1550, par Vasari : « Ce fut une très belle invention et un grand perfectionnement dans l'art de la peinture que de trouver la manière de colorer à l'huile; le premier inventeur fut, en Flandre, Jean de Bruges [1]. »

Jean était justement mécontent de l'ancien mode de peinture. Il était surtout tourmenté par les mécomptes que lui faisait éprouver le séchage si lent de ses panneaux. Possédant certaines notions de chimie, il se mit à chercher le moyen de composer un vernis siccatif qui accélérât le séchage sans qu'on eût besoin de recourir au soleil. Ce vernis, il le trouva en mélangeant des huiles de lin et de noix avec d'autres ingrédients.

Poursuivant des recherches couronnées ainsi d'un premier succès, il constata que le mélange de ses couleurs se faisait beaucoup mieux à l'huile qu'à l'eau; qu'il obtenait avec l'huile une peinture bien plus corsée, d'un coloris plus ferme, plus brillant, plus vigoureux. Cette nouvelle et importante observation faite, il reconnut que, grâce à son procédé, la coloration de l'ancien vernis visqueux devenait inutile, et que sa peinture à l'huile ne réclamait plus, pour sa conservation, qu'un vernis purifié, mince, transparent et incolore.

1. Vasari : *le Vite de' più eccellenti pittori, scultori e architetti*. Florence, 1550, ch. XXI.

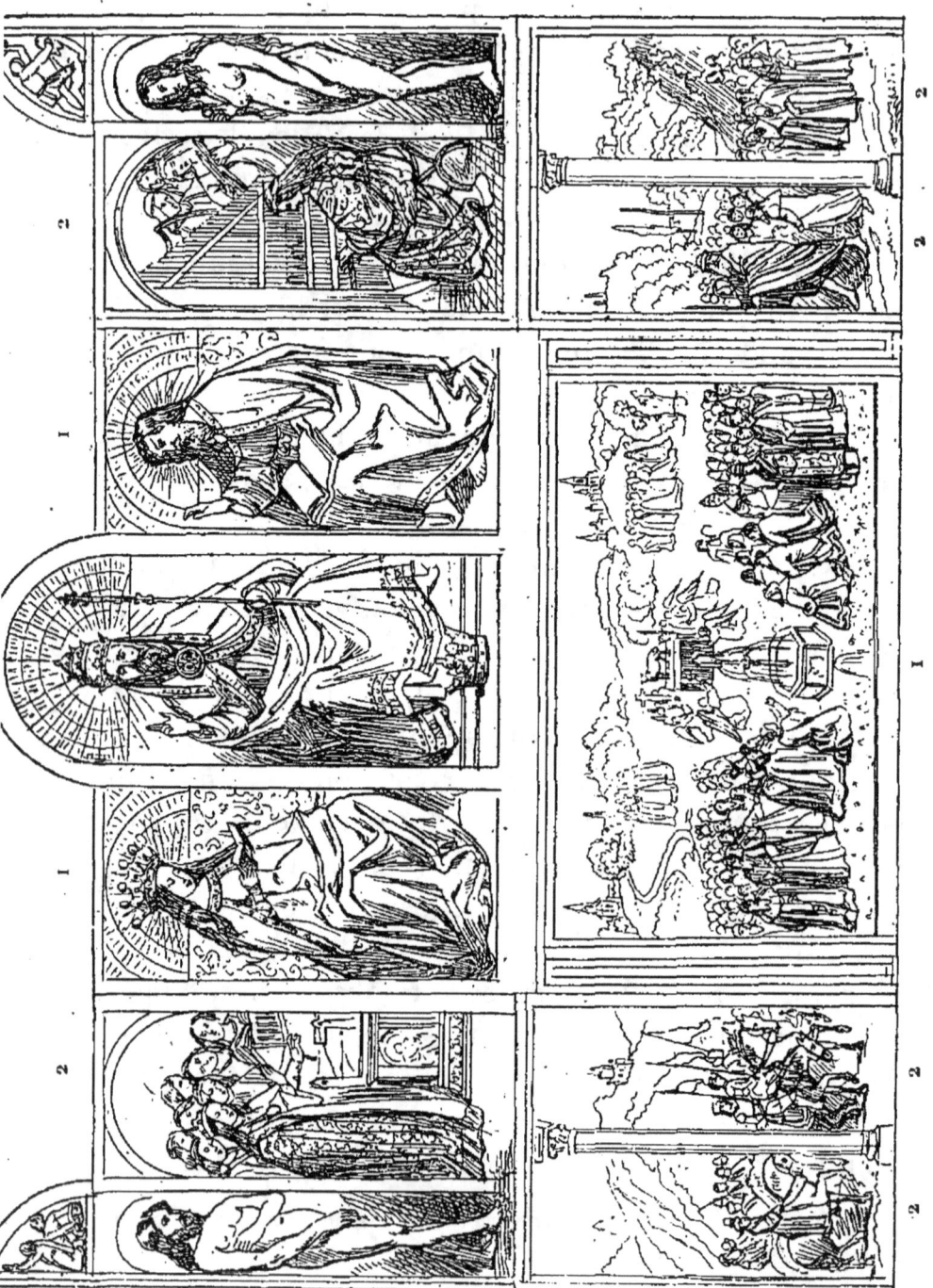

FIG. 5. — HUBERT ET JEAN VAN EYCK.

L'Agneau mystique. (1. Église Saint-Bavon à Gand. — 2. Musée de Berlin. — 3. Musée de Bruxelles. H. 3,42. — L. 4,42.)

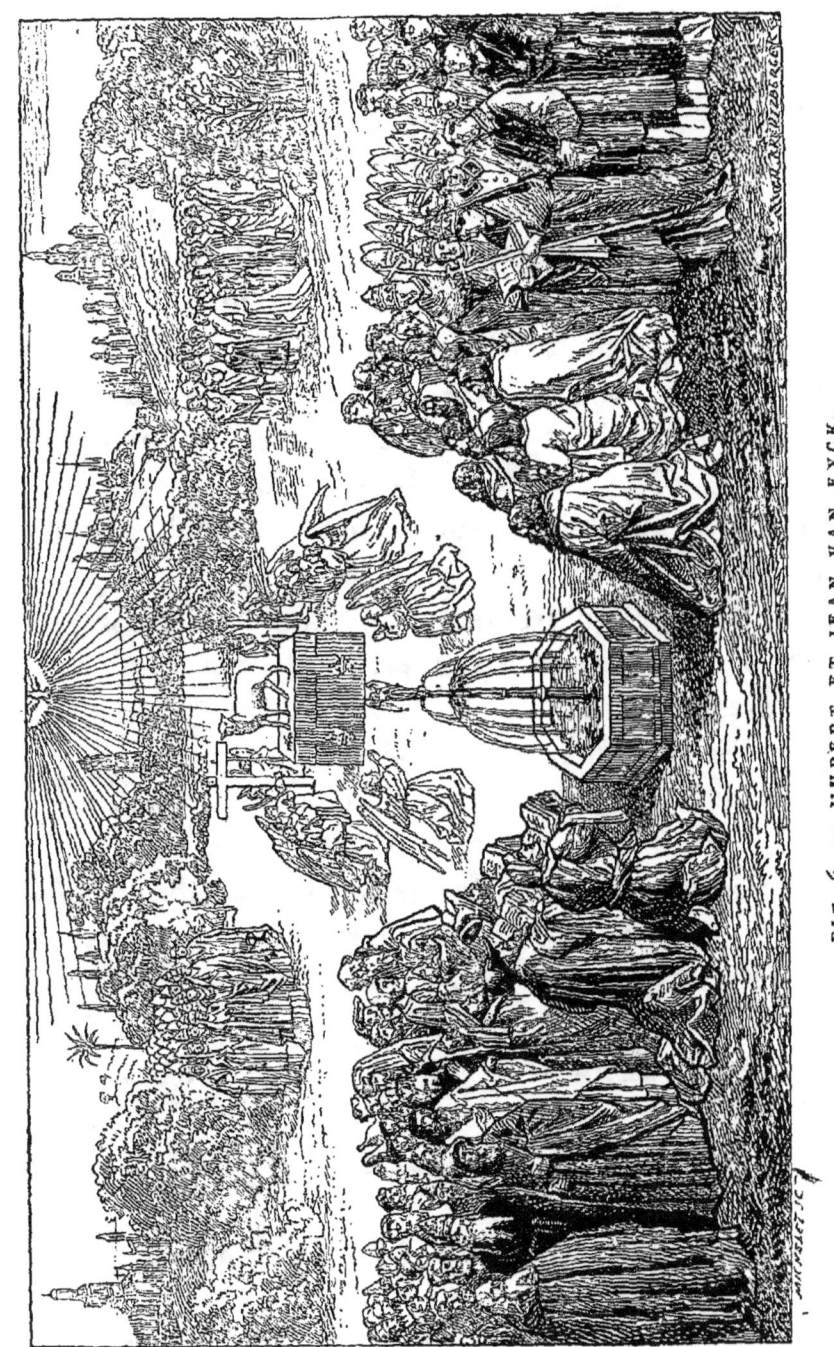

FIG. 6. — HUBERT ET JEAN VAN EYCK.
L'Adoration de l'Agneau mystique. — Panneau central (Église Saint-Bavon à Gand. H. 1,35. L. 2,35.)

Par cette succession de perfectionnements et d'heureuses explications — fruits probables de plusieurs années d'études et de recherches — les anciens procédés étaient bouleversés, la découverte était faite et les grands peintres pouvaient naître. Cette révolution artistique, qui n'allait pas tarder à exercer sur le développement de l'art dans l'Europe entière une incalculable influence, sert de glorieux prologue à l'histoire de la peinture flamande au xv^e siècle. Et comme s'il fallait que tout dans ses débuts fût éblouissant, la première œuvre datée (1432), à laquelle la méthode nouvelle donne naissance, n'est autre que l'immortel retable de *l'Agneau mystique* (fig. 5 et 6).

L'ouvrage fut originairement commandé par Josse Vydt, seigneur de Pamele, à Hubert Van Eyck, l'aîné des deux frères. Celui-ci, en choisissant pour sujet de son tableau le cantique de *l'Agneau rédempteur*, de l'Apocalyse de saint Jean, non seulement se servit d'une donnée des plus familières aux artistes du moyen âge, mais encore ne sortit guère de la formule adoptée pour sa figuration, aussi bien par les miniaturistes et les graveurs que par les sculpteurs et les tapissiers. C'est ainsi qu'il est aisé de retrouver dans les célèbres tapisseries de la cathédrale d'Angers, exécutées d'après les cartons de Jehan de Bruges, peintre de Charles V, le plan, la disposition des groupes et le caractère des figures du retable de Gand.

Mais, pour la première fois, le magnifique poème religieux nous apparaît débarrassé de la raideur naïve des siècles précédents, rajeuni par l'imagination vive et pittoresque d'Hubert, encadré dans un de ces décors d'ar-

chitecture dont il semble, plus que tout autre, avoir eu le secret, et avec la perspective, l'expression, le groupement et tout l'appareil de la peinture moderne.

Le plan de l'ouvrage tracé, Hubert s'occupait sans doute à en ébaucher l'ensemble, lorsque la mort le frappa, en 1426. Séduit par l'imposant spectacle que présentait la vaste et multiple composition ainsi esquissée, le donateur pressa Jean d'achever l'ouvrage, et celui-ci reprit l'énorme ébauche. Contrairement à l'opinion générale, nous croyons que l'œuvre entière a été peinte par lui. Elle ne fut achevée que six ans plus tard.

Quelques auteurs se sont basés sur la collaboration — toute fortuite — des deux frères dans le retable de Gand, pour l'ériger en loi et prétendre que les Van Eyck ont peint ensemble un certain nombre d'ouvrages. Rien ne résiste moins à l'examen de la question, à l'étude de la biographie et de l'œuvre des deux artistes.

L'Agneau mystique, en comptant les deux faces, ne comporte pas moins de vingt panneaux et renferme près de trois cents personnages[1]. L'œuvre nous est parvenue presque intacte, seulement fractionnée et éparpillée à la suite de circonstances funestes et honteuses. L'église Saint-Bavon, à Gand, pour laquelle elle fut peinte, n'en possède plus que les quatre panneaux du centre; les six grands volets sont au musée de Berlin depuis 1816, les deux petits au musée de Bruxelles depuis 1860[2]. C'est

1. Voy. la description de Fromentin, dans *les Maîtres d'autrefois,* p. 422, et celle du Dr Meyer, dans le *Catalogue du Musée de Berlin.* 1883, p. 140.

2. Voy. l'historique complet du polyptyque, par Ch. Ruelens, dans les *Annotations* de l'ouvrage de Crowe et Cavalcaselle : *les Anciens peintres flamands,* t. II, p. LXII.

l'œuvre capitale de l'école flamande primitive. Depuis le jour du 6 mai 1432 où, pour la première fois, elle fut exposée publiquement, elle n'a cessé de provoquer la plus vive admiration en même temps que l'étude la plus attentive. Mais l'esprit aura beau s'y arrêter à l'infini, il ne trouvera jamais le fond de ce qu'elle exprime ou de ce qu'elle évoque. Elle reste comme l'expression artistique la plus complète, la plus profonde et la plus imposante de l'un des plus nobles mouvements que l'histoire de l'art ait à enregistrer : l'éclosion de l'école de Bruges.

Tel est le génie de Jean Van Eyck, sa perfection, son audace, son succès et sa renommée, qu'ils forcent la postérité à ne voir que lui, cachent les précurseurs obscurs et les pâles contemporains, font croire à une improvisation hardie, à un prodige, à une sorte de coup de baguette magique qui, frappant tout à coup la terre de Flandre, en fit sortir d'un jet et tout armée la peinture flamande.

Hubert Van Eyck (1366?-1426). — Van Mander nous apprend qu'Hubert Van Eyck naquit à Maesyck vers 1366[1]. Si le nom de l'aîné des deux frères est parvenu jusqu'à nous entouré d'une certaine auréole, il le doit vraisemblablement à *l'Agneau mystique*, à *l'Agneau mystique* seul, dont l'inscription mentionne qu'Hubert *commença* le travail et que Jean *l'acheva*.

Quant aux autres documents écrits ou peints qui auraient pu nous faire connaître la vie ou le talent du

1. *Le Livre des Peintres*, de Carl Van Mander. T. I, p. 25.

FIG. 7. — HUBERT VAN EYCK (?).
Le Triomphe de l'Église chrétienne sur la Synagogue.
(Musée du Prado, à Madrid. H. 1,74. L. 1,30.)

peintre, ils se réduisent à peu de chose : trois ou quatre inscriptions extraites des registres de Gand, ville où l'artiste vint s'établir, on ne sait exactement en quelle année. La plus importante est celle qu'a révélée M. de Busscher : elle nous apprend qu'en 1424 le magistrat de Gand alla visiter dans l'atelier du peintre un tableau, que celui-ci exécutait [1].

L'unique base que l'on possède et qui pourrait mettre sur la trace des œuvres perdues du peintre est donc la composition de *l'Agneau mystique*, c'est-à-dire le groupement des personnages, leur attitude, le jet de leurs draperies, travail qui lui appartient incontestablement, attendu qu'il est reconnu et admis que seul il commença le retable. Or, l'esprit et l'ordonnance de cette composition, les attitudes des figures principales, se retrouvant avec une indiscutable analogie dans le tableau représentant le *Triomphe de l'Église chrétienne sur la Synagogue*, que possède le musée de Madrid, il est permis de supposer, avec Passavant [2], que cet ouvrage est d'Hubert, d'autant plus qu'il n'est pas possible de le rattacher, ni par le style, ni par la facture, ni par l'aspect de la couleur, à aucun autre maître du xve siècle (fig. 7). Ce tableau est le seul qui puisse lui être attribué avec quelque certitude [3]. Et ainsi nous nous expliquerions comment les chroniqueurs de l'époque ne parlent pas plus d'Hubert que s'il n'avait pas existé;

1. *Biographie nationale*, t. VI, col. 779.
2. *Die Christliche Kunst*, Leipzig, 1853, p. 126.
3. Quelques critiques allemands estiment que le tableau de Madrid n'est qu'une copie exécutée au commencement du xvie siècle.

comment son nom n'est cité nulle part, avant Guicciardini (1567); enfin, comment Albert Dürer, un bon juge celui-là, dans le journal de son voyage aux Pays-Bas (1520-21), où il mentionne les noms et les travaux des grands peintres flamands du xv° siècle, ne dit pas un mot qui puisse faire supposer l'existence d'Hubert. C'est qu'en effet le *Triomphe de l'Église chrétienne sur la Synagogue* est un tableau qui ne révèle qu'un peintre de mérite secondaire. S'il nous montre un metteur en scène habile, il dénote par contre un exécutant peu intéressant, un dessinateur sans caractère, un coloriste médiocre, en somme un artiste n'ayant guère de titre pour prendre place dans le cénacle des grands peintres flamands du xv° siècle. Si ce nom d'Hubert, inscrit sur le cadre de *l'Agneau mystique*, passe avec quelque éclat à la postérité, il est donc permis de dire, jusqu'à preuve du contraire, que c'est au génie de son frère qu'il le doit. A celui-là, à l'illustre Jean seul, le titre glorieux de père de la peinture flamande.

Hubert mourut à Gand le 18 septembre 1426, ainsi que le révèle son épitaphe, et fut enterré à Saint-Bavon.

JEAN VAN EYCK (?-1440) [1]. — Ce ne sont pas même

[1] ŒUVRES PRINCIPALES : Gand, Berlin et Bruxelles : *L'Agneau mystique* (Église Saint-Bavon, musée de Berlin et de Bruxelles). — Bruges : *La Vierge et l'Enfant adorés par le chanoine Vander Pale* (Académie des Beaux-Arts). — Paris : *La Vierge et l'Enfant adorés par le chancelier Rollin* (Musée du Louvre). — Londres : *Arnoulfini et sa femme* (Nat. Gallery). *Le portrait au turban* (id.). — Berlin : *Le portrait aux œillets* (Musée). — Dresde : *La Vierge au donateur* (Musée). — Francfort : *La Vierge et l'Enfant* (Inst. Staëdel). — Turin : *Saint-François* (Pinacothèque.)

des traditions, mais seulement de pures conjectures qui fixent la naissance de Jean Van Eyck entre les années 1370 et 1380. De sa jeunesse on ne sait rien. On suppose qu'il quitta Maesyck, sa ville natale, pour aller s'établir à Liège et s'y appliquer à l'art de la peinture, sous la direction de son frère Hubert.

Liège avait à cette époque pour évêque Jean de Bavière, surnommé *Sans pitié*, exécrable gouvernant, mais prince fastueux et ami des arts. Il nomma Jean son peintre et varlet de chambre. En 1417, il résigna son évêché de Liège pour aller guerroyer en Hollande. Il s'empara rapidement du pays, s'en fit reconnaître comte et établit sa cour à Dortdrecht d'abord, à La Haye ensuite. Il est possible que Van Eyck suivit le prince; on a tout au moins la certitude qu'il le rejoignit à La Haye : on sait, par des pièces authentiques, découvertes dans cette ville par M. Pinchart, que Jean Van Eyck y travailla depuis le mois d'octobre 1422 jusqu'au mois de septembre 1424 [1].

L'année suivante, nous trouvons l'artiste à Bruges, à la cour de Philippe le Bon, avec le titre de peintre et de varlet de chambre du duc, et investi de toute la confiance de celui-ci[2]. Dès l'année 1426, il est chargé de missions secrètes, sur lesquelles on n'a aucun détail, et, en 1428, il accompagne l'ambassade que le duc de Bourgogne envoie à la cour de Portugal demander la main de la princesse Isabelle, fille du roi Jean Iᵉʳ. L'absence de Van Eyck fut de quinze mois. Il exécuta à

1. *Bulletin de l'Académie royale de Belgique* : t. XVIII, p. 297.
2. De Laborde : *Les ducs de Bourgogne*, t. Iᵉʳ, p. 206.

Lisbonne le portrait de l'infante, — portrait aujourd'hui perdu, — puis entreprit avec les ambassadeurs flamands une excursion en Espagne; il parcourut la Galice et l'Andalousie, rendit visite à Jean II, roi de Castille, et à Mahomet, roi de Grenade. L'itinéraire et quelques détails de ce curieux voyage sont consignés dans un manuscrit du temps, que possèdent les Archives du royaume, à Bruxelles [1].

De retour en Flandre, Jean reprit ses travaux interrompus et acheva notamment le grand retable de *l'Agneau mystique*, que Josse Veyt avait demandé, à Gand, à son frère Hubert. Celui-ci, nous l'avons dit, n'avait encore qu'ébauché l'œuvre lorsque la mort le surprit. Jean fit probablement transporter les panneaux à Bruges, où il passa plusieurs années à les peindre. C'est pendant qu'il travaillait à cette œuvre grandiose qu'il reçut dans son atelier la visite de son souverain, ainsi que celle des magistrats de la ville de Bruges [2]. L'exposition publique eut lieu ensuite à Gand, le 6 mai 1432.

En 1434, la naissance d'un enfant, dont Philippe le Bon fut le parrain, nous prouve une nouvelle fois le cas que le duc faisait de Van Eyck. D'autres actes encore, du reste, montrent l'estime et la vive affection que le prince ne cessa de témoigner à son peintre. Dans une lettre, il l'appelle « *Nostre bien-aimé varlet de chambre et peintre, Jehan Van Eyck* »; ailleurs il ordonne à ses trésoriers de payer plus régulièrement la pension de l'artiste, de crainte que celui-ci ne quitte

1. Gachard : *Collection de documents inédits*, t. II, p. 63.
2. James Weale : *Notes sur Jean Van Eyck*, 1861, p. 8, note.

son service, « *en quoy il prendrait trèz grand desplaisir,* » car il le veut entretenir pour « *certains grands ou-*

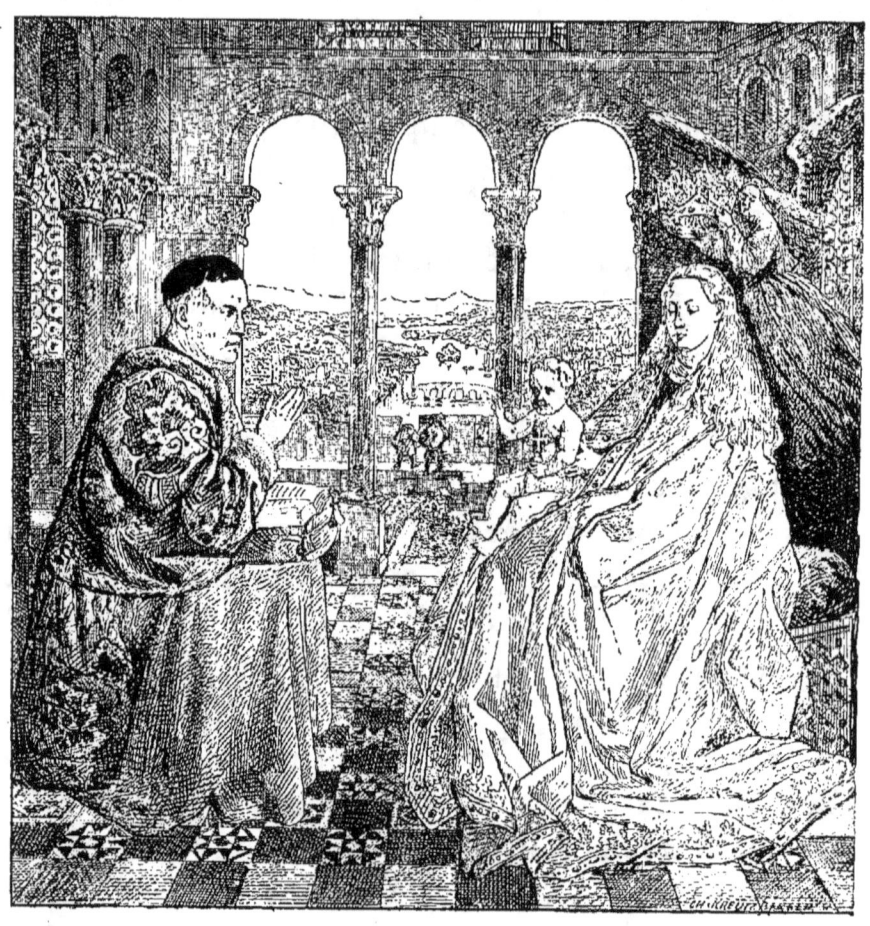

FIG. 8. — JEAN VAN EYCK.
La Vierge adorée par le chancelier Rollin. (Musée du Louvre. H 0,66. L. 0,62.)

vrages », pour lesquels il ne trouverait point « *de pareil à son gré, ni si excellent en son art et science* ».

Longtemps même après le décès de Jean, Philippe pensait encore à son *excellent peintre,* car nous le

voyons doter, en 1449, Liévine, la fille de l'artiste, qui

FIG. 9. — JEAN VAN EYCK.
Portraits d'Arnoulfini et de sa femme. (National Gallery, à Londres. H. 0,85. L. 0,62

prit le voile au monastère de Maesyck. Cette circon-

stance justifie la tradition qui désigne cette petite ville comme le berceau du grand artiste.

Les tableaux datés de la dernière partie de la vie de Jean Van Eyck, c'est-à-dire de celle qui s'étend entre 1432 et 1440, sont assez nombreux. On en connaît de chacune de ces neuf années, sauf de 1435, époque où l'homme de confiance de Philippe fit, pour le service du duc, « *certains voyages lointains et étrangers pour matières secrètes.* » Plusieurs de ces panneaux possèdent encore leur cadre primitif, où est inscrit le nom de « *Johanes van Eyck* », souvent accompagné de sa célèbre devise : *Als ik kan.* (Comme je peux.)

La plus grande partie de l'œuvre religieuse de Jean consiste en des représentations de la Vierge et de l'Enfant Jésus, tantôt seuls, tantôt adorés par des donateurs recommandés par leurs patrons. Parmi celles qui occupent la place d'honneur, qui montrent sous le jour le plus éclatant l'immense talent de leur auteur, qui caractérisent le mieux sa manière, son style et ses tendances, il faut citer en premier lieu : la grande *Vierge glorieuse adorée par le chanoine Van der Pale*, de l'Académie des Beaux-Arts de Bruges, et la petite *Vierge glorieuse adorée par le chancelier Rollin*, du Louvre (fig. 8). Le fond du second de ces tableaux offre la vue d'une ville située sur les deux rives d'un fleuve et dont les places publiques, les quais et les rues sont animés d'une foule de personnages microscopiques; à l'horizon, des cimes neigeuses. Rien ne surpasse en vérité, en fini, en intérêt et en pittoresque ce merveilleux panorama. Le même éloge peut s'adresser au paysage

qui sert de cadre à deux représentations de *Saint*

FIG. 10. — JEAN VAN EYCK.
L'Homme aux œillets. (Musée de Berlin. H. 0,40. L. 0,31.)

François recevant les stigmates, que conservent la pi-

nacothèque de Turin et la galerie de lord Heytesbury (Wiltshire) [1].

Van Eyck, grand paysagiste, peignit aussi en maître le portrait. On en connaît huit à dix, d'hommes et de femmes, qui sont à Londres, Vienne, Berlin, Bruges, etc. Les plus remarquables sont ceux en pied d'Arnoulfini et de sa femme, à la National Gallery (fig. 9), une merveille de coloris et d'exécution, et le buste d'un Inconnu tenant en main des œillets, à Berlin (fig. 10).

Jean Van Eyck a créé l'art flamand. Il l'a créé vivant, réel, profond, énergique, physionomique et somptueux. Il a inventé le paysage et la perspective aérienne ; il a donné la première forme vraie et belle aux hommes, aux animaux, aux fleurs, à tous les accessoires. Son dessin est serré, patient, concis, fouillé ; sa couleur pleine, abondante, forte est d'une vibrante gravité ; sa facture magistrale est savante, inimitable de modelé, de simplicité et de fermeté. Sa mise en scène revêt toujours un caractère solennel, profondément imposant. Ses madones, ses anges et ses saintes présentent un mélange de rêverie élégante et de naturalisme qui déroute ; ses donateurs et ses donatrices sont des merveilles de physionomie, des portraits vrais jusqu'à la rudesse. Les grandes cathédrales ou les petits oratoires dans lesquels il nous les montre sont tout entiers baignés dans un clair-obscur ingénu, d'une tonalité

[1]. H. Hymans : *Un tableau retrouvé de Jean Van Eyck.* (Bulletin des Commissions royales d'art et d'archéologie, 1883, p. 108.) — A.-J. Wauters : *Les deux Saint François de Jean Van Eyck.* Écho du-Parlement du 7 août 1883.)

chaude, transparente, puissante et dorée, qui lui est restée tout à fait personnelle. En vérité, comme l'a dit Fromentin, il semble que sous le pinceau de cet homme, l'art de peindre ait dit son dernier mot, et cela dès sa première heure.

Jean Van Eyck mourut à Bruges, le 9 juillet 1440 [1], dans un âge très avancé, assure Van Mander.

Les Van Eyck eurent une sœur nommée MARGUERITE, qui paraît s'être également adonnée à la peinture, mais dont aucun ouvrage, tableau ni miniature, n'est sérieusement connu. Ils eurent aussi un frère nommé LAMBERT, que Philippe le Bon employa en 1431 pour « *certaines besongnes* », disent les vieux comptes [2]. C'est tout ce que l'on en sait, et rien ne prouve que ces « *besongnes* » aient été travaux d'art, ainsi qu'on l'a supposé quelquefois.

Après Van Eyck, tout ce qui est à faire paraît fait. Une même main vient à la fois de trouver la formule de la peinture moderne et d'en porter la pratique à un apogée lumineux. Cependant, pour que l'œuvre fût complète et féconde, il fallait encore un disciple qui s'en fît l'apôtre et le propagateur. Ce fut la mission de Roger Van der Weyden ; et l'école de Bruxelles remplaça l'école de Bruges.

1. James Weale : *Notes sur Jean Van Eyck*, 1861, p. 15.
2. De Laborde : *Les ducs de Bourgogne*, t. I^{er}, p. xxxviii.

CHAPITRE III

ROGER VAN DER WEYDEN ET SES CONTEMPORAINS.

Les anciens chroniqueurs flamands et italiens nous ont conservé le vague souvenir d'un artiste appelé par eux, tantôt Roger de Bruges et tantôt Roger de Bruxelles, ayant appris son art dans l'atelier de Jean Van Eyck et hérité des procédés du maître. Le souvenir de ce disciple, dont ces auteurs exaltaient le génie, se perdit aux Pays-Bas pendant plus de trois siècles, et les peintures nombreuses qu'il avait exécutées demeurèrent inconnues, cachées sous des noms d'emprunt [1].

C'est à M. Alphonse Wauters [2], archiviste de la ville de Bruxelles, que l'histoire de l'art flamand est redevable de la renaissance de ce maître, auquel Bruxelles

1. ŒUVRES PRINCIPALES : Beaune : *Le Jugement dernier* (à l'hôpital). — Escurial : *La Descente de Croix* et *Le Christ en Croix*. — Anvers : *Les sept Sacrements* (Musée). — Berlin : *La Nativité* (Musée). *La Descente de Croix* (id.); *Saint Jean-Baptiste* (id.). — Munich : *L'Adoration des Mages* (Pinacothèque). — Louvain : *La Descente de Croix* (Église Saint-Pierre). — Florence : *La Mise au Tombeau* (Musée des Offices). — Vienne : *Le Christ en Croix* (Musée). — Francfort : *La Vierge et l'Enfant* (Inst. Stadel).

2. *Roger Van der Weyden, ses œuvres, ses élèves et ses descendants*. Bruxelles, 1856.

et Tournai se disputent l'honneur d'avoir donné le jour. Nous n'exposerons pas ici la savante querelle de MM. Wauters et Pinchart sur cette question. Nous devons nous borner à dire que, jusqu'à preuve du contraire, le registre des peintres de Tournai et d'autres documents appuient victorieusement, nous semble-t-il, l'opinion de M. Pinchart [1].

Roger naquit à Tournai en 1399 ou 1400. Son nom de famille était de la Pasture, dont la traduction flamande est Van der Weyden, nom sous lequel il s'illustra. Rien n'est venu prouver, comme l'ont dit les chroniqueurs italiens, qu'il ait été l'élève *direct* de Jean Van Eyck. Il paraît s'être livré assez tard à l'étude de la peinture, puisqu'il était déjà marié lorsqu'il se fit inscrire dans la corporation de Saint-Luc de Tournai, en 1427. Il y étudia pendant cinq ans sous la direction de Robert Campin et fut reçu maître en 1432.

C'est probablement après cette date qu'il alla s'établir à Bruxelles, d'où sa femme était originaire. Il y était le 21 avril 1435 et ne tarda pas à se faire une grande réputation dans cette ville florissante et prospère, qui venait de passer, avec le Brabant, à Philippe le Bon (1430), et était devenue la résidence favorite du *Grand-duc d'Occident.*

Le magistrat de Bruxelles conféra à Roger, antérieurement à l'année 1436, la charge de *pourtraiteur de la ville*, titre honorifique auquel étaient attachés certains privilèges [2]. En même temps, l'une des ailes de l'hôtel de ville, en construction depuis 1402, venant à

1. *Roger de la Pasture, dit Van der Weyden.* Bruxelles, 1876.
2. Alph. Wauters : *Roger Van der Weyden*, p. 25.

être achevée, l'autorité communale chargea Van der Weyden de la décoration de sa salle de justice et celui-ci exécuta pour elle quatre panneaux, aujourd'hui perdus, mais dont la réputation était si répandue que l'on accourait de toutes parts, dit Dürer, pour les admirer [1].

On n'a que peu de détails sur la partie de la vie de l'artiste qui s'écoula entre 1436 et 1449. On sait cependant qu'il travailla, non seulement pour la ville de Bruxelles, mais aussi pour les corporations, les couvents et les particuliers. Parmi les œuvres de cette époque qui nous sont conservées, il faut citer les deux *Descentes de croix* qu'il fit pour Louvain : celle de l'Escurial, peinte en 1440 pour la confrérie du Grand Serment (fig. 11), et celle de l'église Saint-Pierre de Louvain, peinte en 1443, pour la famille Edelheer.

En 1449, Roger se rendit en Italie, ouvrant ainsi la longue liste des pèlerinages artistiques entrepris par les peintres flamands par delà les Alpes. En 1450, il était à Rome. L'art italien était alors en pleine transition. La peinture de Giotto et d'Orcagna venait d'entrevoir des horizons nouveaux avec Masaccio (1402-1428); Lippi venait d'achever à Florence l'œuvre de son maître, et Mantegna (1431-1505), âgé seulement de vingt ans, esquissait ses belles fresques de Padoue. A Venise, Bellini peignait ses Madones ; à Rome, le béat Fra Angelico de Fiesole (1387-1455) allait quitter la terre pour le ciel qu'il avait entrevu, tandis que son élève Benozzo Gozolli (1420-1498) décorait l'église d'Orvieto

1. F. Campe : *Reliquiem von Albrecht Dürer.* Nuremberg, 1828; traduction dans la *Gazette des Beaux-Arts* (t. XIX et XX) : *Voyage d'Albert Dürer dans les Pays-Bas,* par Ch. Narrey.

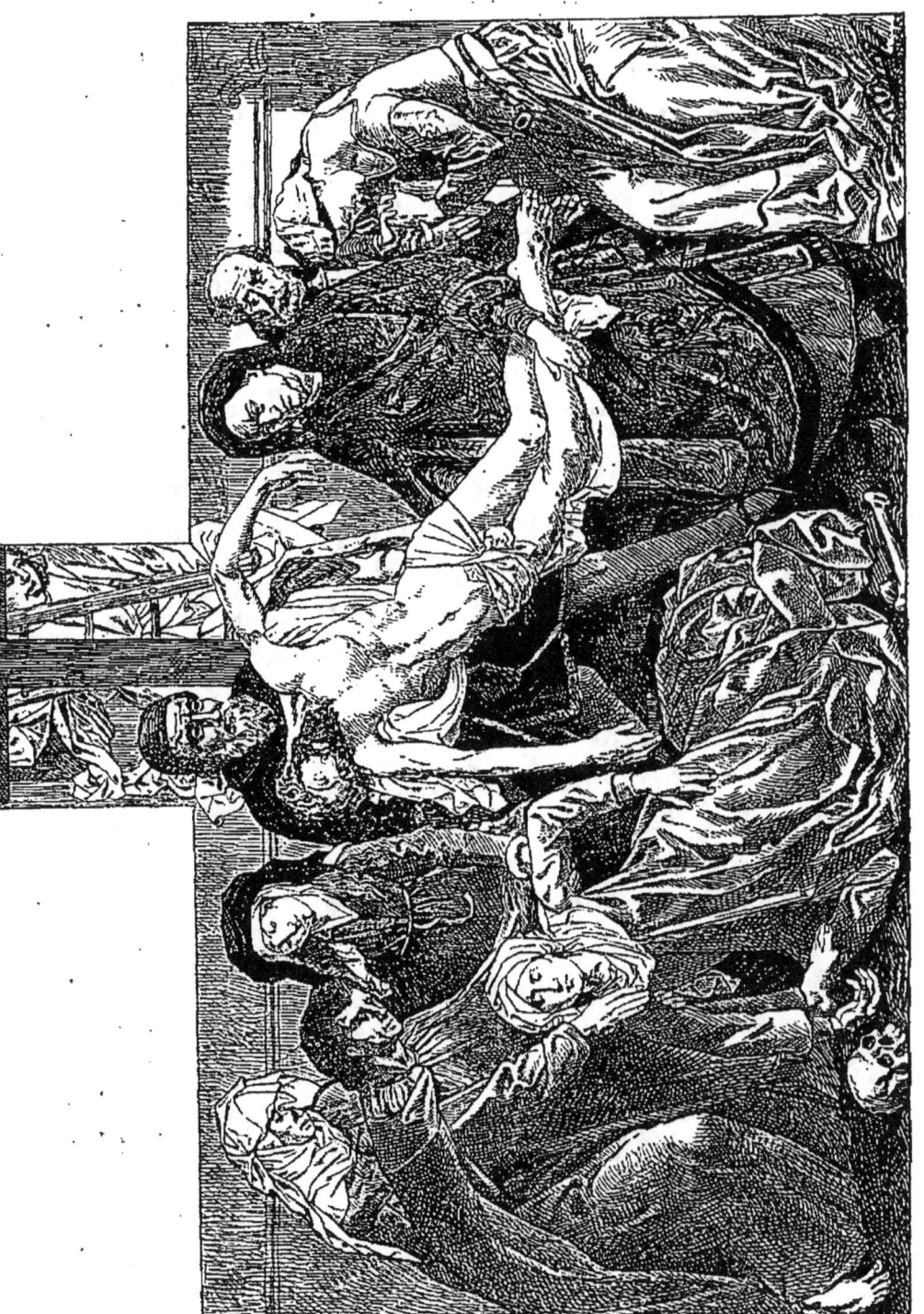

FIG. II. — ROGER VAN DER WEYDEN. — La Descente de croix. (Escurial., H. 1,65. L. 1,72.)

et s'apprêtait à couvrir de ses foules animées et de ses magnifiques cavalcades les murs du Campo-Santo de Pise et de la chapelle du palais Médicis, à Florence. Visitant plusieurs de ces ateliers illustres, le grand disciple de Van Eyck y fut sans doute — il est bien permis de le croire — le premier initiateur d'un procédé artistique dont il possédait le secret et dont Antonello de Messine n'allait pas tarder à devenir le principal propagateur en Italie.

Rentré à Bruxelles, Van der Weyden, pris d'une ardeur nouvelle, se remit à l'œuvre et ne cessa de produire d'importants travaux, qui demeurent ses œuvres capitales. C'est d'abord *le Jugement dernier* [1], polyptyque à huit volets, que lui commanda pour l'hôpital de Beaune, consacré en 1451, Nicolas Rollin, chancelier de Bourgogne; c'est le triptyque de la *Nativité*, exécuté à la demande du chevalier Pierre Bladelin, trésorier de la Toison d'or, pour l'église de Middelbourg, inaugurée en 1460 (musée de Berlin); c'est le triptyque de *l'Adoration des Mages* (pinacothèque de Munich), qui date également de la dernière partie de la carrière du peintre (fig. 12).

Il est aisé de démontrer, par la composition de chacun de ces trois magnifiques ouvrages, qu'ils furent exécutés par Roger après son voyage en Italie. Ils disent clairement, par exemple, combien *l'Adoration des Mages* de Gentile da Fabriano (1370?-1450) et les *Jugements derniers* d'Andréa Orcagna (1319-1389)

1. Boudrot: *Le Jugement dernier, retable de l'hôtel-Dieu de Beaune*. Beaune, 1875. — A.-J. Wauters: *Le Jugement dernier de Van der Weyden*. (*Écho du Parlement* du 30 juin 1885.)

impressionnèrent le maître flamand. Il se plut à répéter leurs gracieuses ou dramatiques compositions, et de

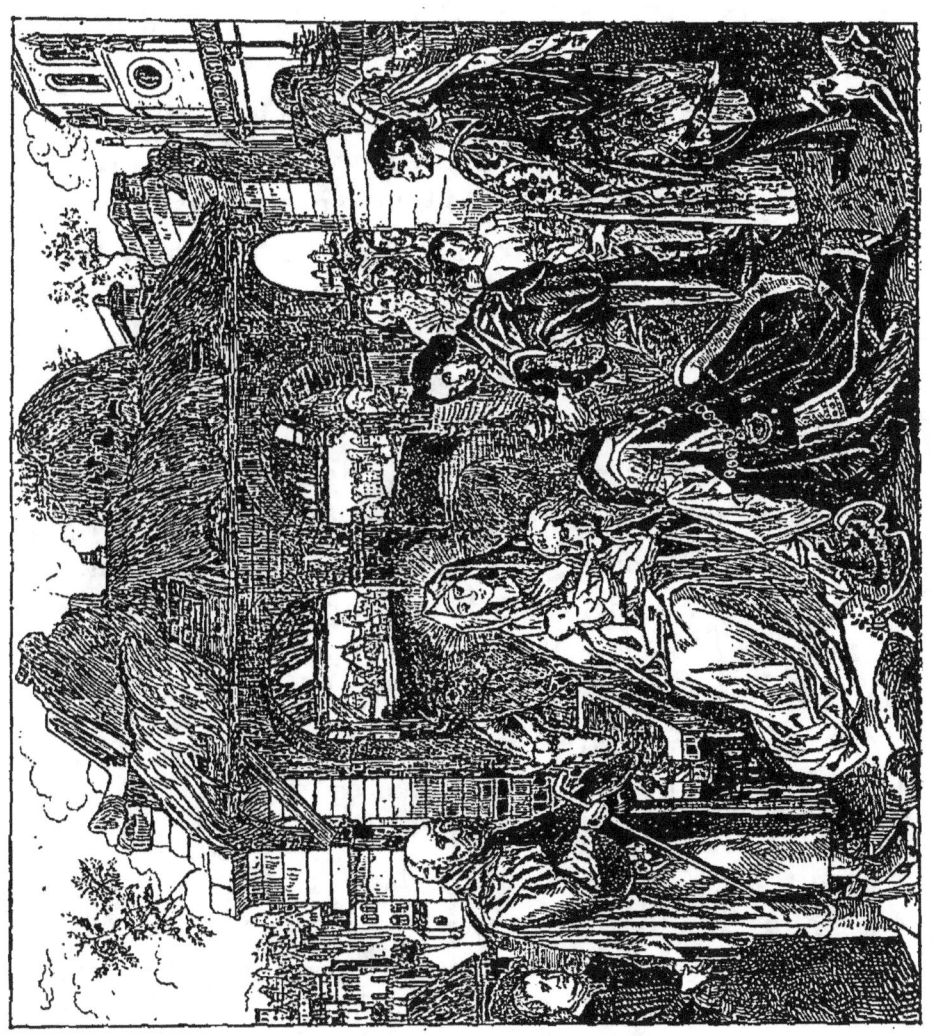

FIG. 12. — ROGER VAN DER WEYDEN. — L'Adoration des Mages. (Munich. H. 1,38. L. 1,53.)

même qu'il avait déjà érigé en modèle la *Descente de Croix*, qui fut son sujet de prédilection, il créa les types flamands des compositions de l'*Adoration des Mages* et du *Jugement dernier*, qui, à dater de ce moment, ne

vont cesser d'être reproduits par ses contemporains, ses élèves et ses imitateurs. L'artiste mourut en 1464.

Roger hérita de Van Eyck l'art de bien peindre. Sa couleur, sans égaler celle du maître sous le rapport de l'harmonie et de la finesse, en possède l'étonnante puissance. Ses tableaux, d'un aspect si énergique et d'une si grande allure, sont habilement agencés et leurs personnages expriment un sentiment dramatique très pénétrant. Son dessin est correct; seulement dans le corps humain, comme dans les vêtements, dont les contours sont parfois raides et anguleux, il a toujours exagéré la longueur. S'il a de rares et précieuses qualités, il a donc aussi quelques défauts, qui ôtent à ses œuvres ce charme puissant qui a élevé Van Eyck, son maître, et Memling, son élève, au premier rang. Néanmoins, Van der Weyden occupe, entre ces deux maîtres, une place brillante et forme avec eux la glorieuse trilogie des grands peintres flamands du xv^e siècle.

Aucun des peintres de ce siècle, sans en excepter Jean Van Eyck lui-même, n'exerça sur son époque une influence aussi considérable. Son style, si personnel, se révèle non seulement dans la peinture, mais aussi dans d'innombrables travaux d'art de tous genres miniatures, gravures, sculptures, tapisseries. Son atelier a dû être une véritable pépinière d'artistes. Non seulement il eut aux Pays-Bas des élèves illustres, tels que Memling et peut-être Thierri Bouts, mais il forma le plus grand peintre allemand du xv^e siècle, Martin Schongauer, et les galeries d'Allemagne disent éloquemment ce que lui doivent aussi les écoles primitives

du Rhin, de l'Alsace, de la Souabe, de la Franconie. Quant à ses tableaux, pendant plus d'un demi-siècle ils ont servi de modèles à tous, et c'est par centaines, aujourd'hui encore, que l'on rencontre les copies et les variantes des quatre sujets principaux dont il créa et popularisa la formule : l'*Adoration des Mages*, le *Crucifiement*, la *Descente de Croix* et le *Jugement dernier*.

Roger Van der Weyden laissa plusieurs enfants[1], parmi lesquels un fils, Pierre, qui fut peintre aussi. Celui-ci eut à son tour un fils, nommé Gossuin, qui suivit la carrière de son père et de son aïeul et alla s'établir à Anvers, où la descendance de cette famille d'artistes se perpétua jusque vers la fin du XVIe siècle, ainsi qu'on le verra par la généalogie suivante[2] :

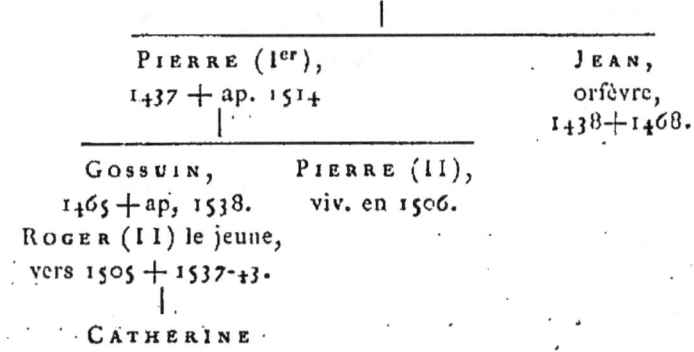

1. De Burbure : *Documents inédits sur les peintres Gossuin et Roger Van der Weyden le Jeune.* (*Bulletin de l'Académie Royale de Belgique;* 1865, 2e série, t. XIX, p. 354.)

2. Nous ne faisons figurer dans nos généalogies que ceux des membres de la famille qui sont artistes ou alliés à un artiste.

Presque toujours, au-dessous des grands artistes connus, il y a une foule dont les archives et les musées ne retiennent souvent que quelques noms.

Au xv° siècle, cette foule a dû être extraordinairement grande, car c'est par centaines que les documents des anciens gildes et des archives communales nous transmettent les noms des contemporains de Van Eyck et de Van der Weyden. Malheureusement, leurs œuvres sont perdues ou inconnues, et il n'est possible que bien rarement de vérifier le talent de leurs auteurs. Les renseignements font défaut pour leur restituer avec certitude les tableaux qui pourraient encore exister. Les gothiques flamands ne signaient guère leurs panneaux. Quelques-uns, comme Jean Van Eyck, Van der Weyden, Cristus et Memling, apposaient parfois leur nom sur le cadre ; mais l'emploi de la signature sur la peinture même n'a commencé à se généraliser que vers la fin du xv° siècle[1]. Or, combien de ces panneaux anciens nous sont parvenus avec leurs cadres primitifs? Quant aux lettres que l'on remarque sur quelques tableaux et dans lesquelles, par suite d'une erreur trop répandue, on s'ingénie souvent à vouloir découvrir les initiales de l'auteur inconnu, ce ne sont jamais que les initiales des donateurs. C'est ainsi que, pour citer quelques exemples, les initiales suivantes, qui ont si longuement excité la curiosité et l'imagination des historiens, sont maintenant clairement expliquées. Le n° 1 (*Descente de Croix* de Van der Weyden, à Saint-Pierre de Louvain),

1. Le portrait d'Arnoulfini et de sa femme, par Jean Van Eyck, à la National Gallery, constitue une exception. L'inscription même démontre qu'elle est motivée.

montre les initiales de Wilhem et Adélaïde Edelheer; le n° 2 (*Adoration des Mages* de Memling, à l'hôpital de Bruges) celles de Jean Floreins; les n°ˢ 3 et 4 (*Mariage de sainte Catherine*, à Bruges, et *Vierge aux donateurs*, au Louvre, par Memling) celles de Jacques

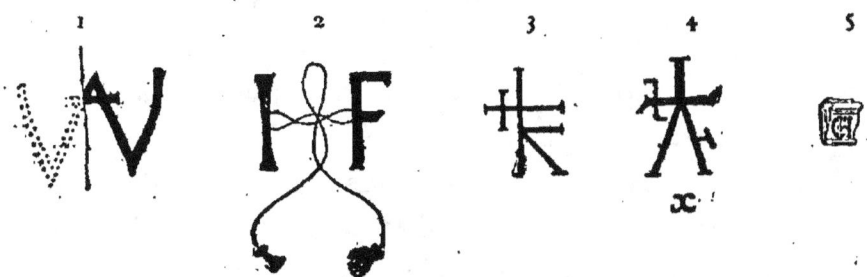

Floreins; enfin le n° 5 (portrait d'un maître inconnu, au musée d'Anvers) celles de Chrétien de Hondt.

On comprend que, faute de signature ou de base quelconque, tant de tableaux du xvᵉ siècle, que personne ne revendique, continuent à être catalogués *maître inconnu*. Ils fourmillent éparpillés dans l'Europe entière. Plusieurs sont des chefs-d'œuvre, attribués tantôt à Hubert ou à Jean Van Eyck, à Van der Weyden, à Memling, etc. Tels sont, par exemple: le *Christ en croix* du Palais de Justice de Paris; la *Descente de croix* du musée de Vienne; le *Saint Jérôme* du musée de Naples; la *Vierge et l'Enfant* du musée de Palerme; la *Légende de saint Bertin*, du palais du prince Frédéric, à La Haye; l'*Adoration des Mages*, de l'église Notre-Dame, à Lubeck; la *Vierge et l'Enfant*, de la collection Somzé, à Bruxelles; l'*Annonciation*, de la collection de Mérode, à Bruxelles; la *Trinité*, la *Vierge* et la *Sainte Véronique*, de l'institut Städel, à Francfort, etc.

Parmi les peintres de la première moitié du xve siècle qui paraissent avoir eu le plus de renom, nous citerons : à Gand[1], Liévin de le Clite (1413), Roger Van der Woestin (+ 1416), Guillaume Van Axpoele et Jean Martins (1419), Saladin de Scoenere (1434), Marc Van Gestele (1445), Van Wytevelde (1456), enfin Nabur Martins, dont il y a quelque vingt ans on a mis au jour, dans la grande Boucherie, des peintures murales qui ne présentent guère d'intérêt.

A Tournai[2], nous trouvons les noms de Daniel Daret qui, en 1449, remplaça Jean Van Eyck dans la charge de peintre et de varlet de chambre de Philippe le Bon; de Philippe Truffin (vers 1443-1506-7); à Bruxelles, celui de Colin de Coter, dont on trouve des fragments de peinture signés à Vieure, près Moulins et à Saint-Omer; à Anvers travaillait Jean Snellaert (cité de 1453 à 1480), peintre de Marie de Bourgogne, et considéré comme le fondateur de l'école dont Quentin Metsys va être le premier grand artiste ; enfin, à Bruges[3], Pierre Cristus, et à Valenciennes, Simon Marmon, qui, seuls, parmi tant de noms, méritent de nous arrêter un instant.

Pierre Cristus[4], improprement appelé Christophsen par certains auteurs, naquit à Baerle, près Gand. Il

1. De Busscher : *Recherches sur les anciens peintres gantois dès les xive et xve siècles.*

2. A. Pinchart : *Archives des Arts*, t. III, p. 190.

3. Désiré Van de Casteele : *Keuren 1441-1774, livre d'admission, 1453-1574 et autres documents inédits concernant la Ghilde de Saint-Luc de Bruges.* Bruges, 1867.

4. James Weale : *Pierre et Sébastien Cristus*, dans le *Beffroi*. Bruges, 1863, t. Ier, p. 235.

vint à Bruges et y acheta le droit de bourgeoisie en
1444, c'est-à-dire quatre ans après la mort de Jean Van
Eyck. Il n'a donc pas appris
son art dans l'atelier de celui-
ci, et encore moins dans celui
d'Hubert, comme on l'a long-
temps répété. Néanmoins, Cristus appartient à leur école
par son style réaliste, par l'ingénieuse minutie des dé-
tails, par sa coloration aux notes puissantes et osées,
par l'arrangement plein de goût de ses draperies et de
ses intérieurs. En revanche, on ne confondra jamais ses
œuvres avec celles de Van Eyck ; certains contours ont
chez lui de la sécheresse ; les types, d'autre part, sont
moins caractéristiques que ceux du maître, moins bien
dessinés surtout et d'une exécution moins habile, en
même temps que d'un sentiment moins pénétrant.

Ses tableaux authentiques sont datés de 1446 à
1467. Les plus célèbres d'entre eux sont : la *Vierge avec
l'Enfant* (1457), du musée de Francfort ; le même sujet
à la pinacothèque de Turin, les *Jugement dernier* de
Berlin (1452) et de Saint-Pétersbourg, les *Fiançailles
de sainte Godeberte* (1449), de la collection Oppenheim,
à Cologne, qui peut être considéré comme le plus ancien
tableau de genre de l'école. On a aussi de Cristus
quelques portraits, entre autres ceux de Philippe le
Bon (musée de Lille), de l'ambassadeur anglais Grimston
1446 (collection Verulam) et celui d'une jeune femme,
au musée de Berlin. Cristus vivait encore en 1472. Il
laissa un fils nommé Sébastien, qui fut peintre comme
son père.

Quant à Simon Marmion (vers 1425-1489), les anciens

chroniqueurs assurent qu'il était « digne de très grande admiration ». Il naquit à Valenciennes et était à la fois peintre et enlumineur : on sait qu'il orna richement de miniatures un livre d'heures pour Philippe le Bon. La plus ancienne mention de son existence date de 1453, année où il peignit un tableau pour l'hôtel de ville d'Amiens[1]. L'année suivante, il travailla pour le compte du duc aux *entremets* du banquet de Lille[2]; en 1460, il figura parmi les fondateurs de la corporation des peintres de Valenciennes, et en 1468 il se fit recevoir franc maître à Tournai[3].

Jusqu'ici, on n'a pu établir avec certitude l'authenticité d'aucun de ses tableaux.

1. Dusevel : *Recherches historiques sur les ouvrages exécutés dans la ville d'Amiens.* Amiens, 1858, p. 25.
2. Plinchart : Notes et additions à l'ouvrage de Crowe et Cavalcaselle : *Les anciens peintres flamands*, t. II, p. ccxli.
3. Pinchart : *Archives des Arts*, t. II, p. 201.

CHAPITRE IV

LES CONTINUATEURS DE VAN DER WEYDEN.

Charles le Téméraire succéda, en 1467, à son père Philippe le Bon. Son règne, qui dura dix ans, ne fut qu'une longue suite de guerres et de révoltes, de perfidies et de trahisons, d'efforts démocratiques réprimés par des massacres; cependant, en dépit de tant de brutalités, l'art continua à fleurir, car cette haute société bourguignonne et flamande avait le sentiment du faste et de la vie. Rien n'en donne une idée plus pompeuse et plus pittoresque que la description des fêtes brillantes qui furent célébrées à Bruges, à l'occasion du mariage du jeune duc[1].

Quatre grands peintres illustrèrent le nouveau règne : Van der Goes, Juste de Gand, Bouts et Memling. Coïncidence digne de remarque : comme s'il eût fallu que la concordance de cette nouvelle génération artistique et de l'ardente vitalité du moment fût bien établie, la peinture flamande jeta le plus vif éclat, précisément le jour où la puissance et l'ambition bourguignonnes atteignirent leur apogée. En 1743, Charles se rendit à Trèves pour y proclamer l'indépendance définitive de

1. Olivier de La Marche : *Mémoires*. Gand, 1566, p. 524.

ses vastes États et s'y faire sacrer « roi de Bourgogne » par l'empereur Frédéric III. Et en 1743 aussi, Thierri Bouts commence les panneaux de la *Sentence de l'empereur Othon* pour l'hôtel de ville de Louvain; Juste de Gand achève le retable de la *Cène* pour la ville d'Urbin; Memling envoie en Italie le triptyque du *Jugement dernier*, et Van der Goes peint pour les Portinari de Florence son *Adoration des Bergers*; quatre œuvres fameuses, qui comptent parmi les plus vastes et les plus importantes du xve siècle, et qui sont les chefs-d'œuvre de leurs auteurs.

Hugues Van der Goes[1] (? — 1482) naquit à Gand[2], vraisemblablement dans le second quart du xve siècle. Sa présence est signalée pour la première fois dans cette ville en 1465-66. Les plus anciennes mentions écrites qui soient faites de son nom se rapportent aux fêtes de la *Joyeuse entrée* et du mariage du Téméraire : Van der Goes y fut employé à divers travaux de peinture décorative. En 1468, on le trouve revêtu de la dignité de vice-doyen de la gilde des peintres gantois; de 1473 à 1475, il est doyen[3]; et en 1476 — changement aussi bizarre que soudain et inattendu. — il apparaît sous la

1. Œuvres principales. Florence : *L'Adoration des Bergers* (Hôpital Santa-Maria Nuova). — Bruxelles : Portrait de Charles le Téméraire (Musée). — Chantilly : Portrait d'Antoine de Bourgogne (Château). — Anvers : Portrait de Thomas Portinari (?) (Musée). — Venise : Portrait de Laurent Froimond (Acad. des Beaux-Arts). — Bruges : Portrait de Jean de Gros (Coll. de Meyer).

2. Schayes : *Documents inédits, etc.* (Bulletin de l'Académie royale de Belgique, 1846, t. XIII, 2e série, p. 337.)

3. Ed. de Busscher : *Recherches sur les peintres gantois dès les* xive *et* xve *siècles*. Gand, 1859, p. 105.

robe noire des frères convers du couvent de Rouge-
Cloître[1].

Quel événement avait amené l'artiste à fuir subitement sa ville natale, à quitter la vie mondaine pour aller prendre, dans un couvent des environs de Bruxelles, l'habit religieux de l'ordre des Augustins ? On l'ignore; on sait seulement que, dans ce couvent, Hugues avait un frère et qu'une position particulière y fut faite à l'artiste, qui ne fut jamais astreint à une discipline rigoureuse. Dans sa pieuse retraite, le peintre continua le libre exercice de son art; les seigneurs de la cour et l'archiduc Maximilien, époux de Marie de Bourgogne, lui-même, se plurent à aller le visiter, à admirer ses travaux, à banqueter avec lui. Cela dura six ans; puis, un jour, Hugues fut frappé d'une maladie mentale dont rien ne put parvenir à le guérir, et il expira, à Rouge-Cloître, en 1482.

L'histoire suit donc l'artiste pendant les dix-sept dernières années de son existence romanesque; que n'en peut-elle dire autant de ses œuvres! La seule qui soit authentiquement connue, grâce à Vasari[2], est le célèbre triptyque de l'*Adoration des Bergers*, que Van der Goes exécuta, vers 1460-75, à la demande de Thomas Portinari, le richissime représentant des Médicis à Bruges (fig. 13, 14 et 15). L'œuvre, imposante, tant par ses dimensions que par ses magnifiques qualités de style et l'allure magistrale de ses figures, est toujours à Flo-

1. Alph. Wauters : *Histoire de notre première école de peinture*. (*Bulletin de l'Académie royale de Belgique*, 1863, t. XV, p. 725.) *Idem* : *Hugues Van der Goes, sa vie et son œuvre*. Bruxelles, 1864, p. 12.
2. Vasari : *la Vie des peintres*, p. 163.

rence, dans l'établissement hospitalier pour lequel elle fut demandée.

Quant aux autres tableaux qu'on lui prête à Bologne, à Padoue, à Florence et ailleurs, leur attribution est plus que discutable. Cependant l'œuvre du maître a été considérable. Dürer dit avoir vu de ses tableaux à Bruxelles; Van Mander en cite qui étaient à Gand; Van Vaernewyck dit qu'à Bruges, non seulement les édifices religieux, mais encore les maisons particulières étaient remplis de ses peintures. Que sont-elles devenues?

« Hugues excellait aussi à peindre le portrait. » Ainsi s'exprime la chronique de Rouge-Cloître, écrite par un religieux qui fut l'ami du peintre[1]. Où sont ces portraits qu'il peignit si bien? Contrairement à ce que l'on a cru jusqu'à présent, plusieurs existent encore. En effet, une étude attentive des beaux portraits qui décorent les volets du triptyque des Portinari vient de permettre à l'auteur de ce livre de restituer à Van der Goes plusieurs petits panneaux rares, éparpillés en Europe et catalogués à tort sous des noms divers. Ce sont, entre autres : le célèbre portrait de Charles le Téméraire, du musée de Bruxelles, qui nous montre le prince revêtu des insignes de la Toison d'or et tenant en main la flèche victorieuse du concours à l'arc de la gilde de Saint-Sébastien, dans lequel, en 1466 et en 1471, il abattit l'oiseau[2]; le portrait du duc Antoine

1. Alph. Wauters : *Hugues Van der Goes, sa vie et ses œuvres*, 1864, p. 12.

2. *Idem* : *Recherches sur l'histoire de notre première école de peinture dans la seconde moitié du xve siècle*. Bruxelles, 1882, p. 11.

FIG. 13. — HUGUES VAN DER GOES.

Portinari et ses fils (volet de l'Adoration des Bergers).
(Musée de l'hôpital Santa-Maria-Nuova, à Florence. H. 2,60, L. 1,40.)

de Bourgogne, qui est au château de Chantilly; celui de Laurent Froimont, qui est à l'Académie des Beaux-Arts, à Venise; celui de Thomas Portinari (?), du musée d'Anvers (n° 254); celui d'un inconnu à Hampton-Court (n° 590); celui du Téméraire, au musée de Berlin; celui de Jean de Gros, chancelier de la Toison d'or (collection du docteur De Meyer, à Bruges); celui d'une dame, à Woerlitz (Göthischekirche); d'autres qui sont à Florence, etc. Les portraits de Bruxelles et de Venise surtout peuvent rivaliser avec les plus beaux du siècle et proclament bien haut le talent du moine de Rouge-Cloître, « si excellent à peindre le portrait ».

Les repeints, qui sur deux des panneaux de Florence compromettent l'artiste, faussent complètement son coloris et sa facture et on fait émettre sur Van der Goes des jugements qui doivent être revisés. Depuis Van Eyck, aucun artiste flamand — pas même Van der Weyden — n'est arrivé si près du grand style du chef de l'école. Nul n'a eu un coloris plus distingué, un faire plus simple, plus mâle, plus dépourvu souvent de ce défaut si commun à l'école, et qui consiste à surcharger les vêtements d'ornements inutiles. Nul n'a dessiné plus savamment les têtes et les mains, n'a abordé avec plus d'audace et d'originalité le réalisme dans les types et les expressions de ses personnages.

Chose étrange : tandis qu'une partie de son œuvre est encore tout imprégnée de la formule et de l'esprit gothique, il semble que telle autre soit déjà comme l'annonce des grandes époques à venir. Dans le retable des Portinari, la fillette du donateur a déjà, en germe, la grâce ingénue et la distinction innée des « enfants » de

Van Dyck; les saints Thomas, Antoine et Joseph, l'austérité imposante, la grandeur de lignes et les vastes

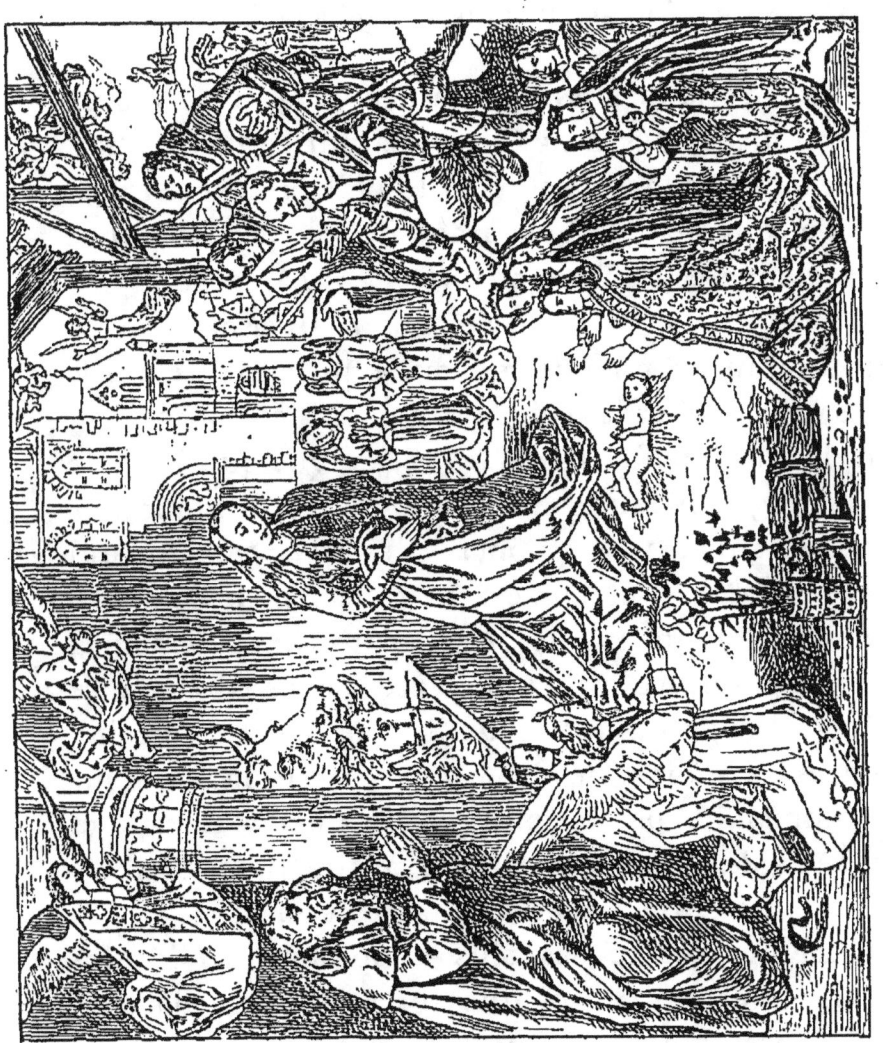

FIG. 14. — HUGUES VAN DER GOES.
L'Adoration des Bergers. (Panneau central.) — (Hôpital Santa-Maria-Nuova, à Florence. H. 2,60. L. 3,10.)

fronts inspirés des évangélistes de Dürer. Dans le portrait de Froimont, la naïve observation de la nature, le dessin merveilleusement serré et voulu, font que l'œuvre passe, à l'Académie de Venise, pour un portrait d'Hol-

bein. N'a-t-il pas droit à une place d'honneur, celui qui, dans un style empreint d'une telle grandeur, se révèle ainsi comme un prophète et qui, devançant son époque de plus d'un siècle, annonce déjà la Renaissance !

C'est en Italie aussi que se trouve la seule œuvre authentique de Juste de Gand. Le musée de l'Institut des Beaux-Arts de la petite ville d'Urbin conserve la *Cène* de ce maître, le plus grand des panneaux connus de l'ancienne école flamande. (H. 2,75. L. 3,20.)

Du peintre on sait peu de chose. Ni la date de sa naissance, ni son nom de sa famille, ni le maître qui le forma, ni le lieu et la date de son décès ne sont connus. Seul, le tableau d'Urbin aide à jeter quelque lumière sur la biographie de son auteur, grâce aux nombreux et intéressants détails qu'ont révélés les archives et qui sont relatifs à la commande et au payement de l'œuvre[1]. Ils nous apprennent que Juste se trouvait à Urbin à l'époque où la cour du duc Frédéric de Montefeltre jetait un si grand éclat; qu'il y résida une dizaine d'années au moins, de 1465 à 1475; que la *Cène* lui fut commandée par la confrérie du *Corpus Christi* et payée à l'aide d'une souscription, à laquelle prit part le duc; enfin que Juste acheva le tableau en 1474.

C'est une œuvre des plus importantes : elle permet d'étudier un maître que son style place dans la filiation des gothiques flamands, entre Van der Weyden et Metsys. Il semblerait qu'il a été l'élève de l'un et le maître de l'autre. La composition, qui compte une

1. J.-D. Passavant : *Raphaël d'Urbin*. Paris, 1860, t. Ier, p. 389.

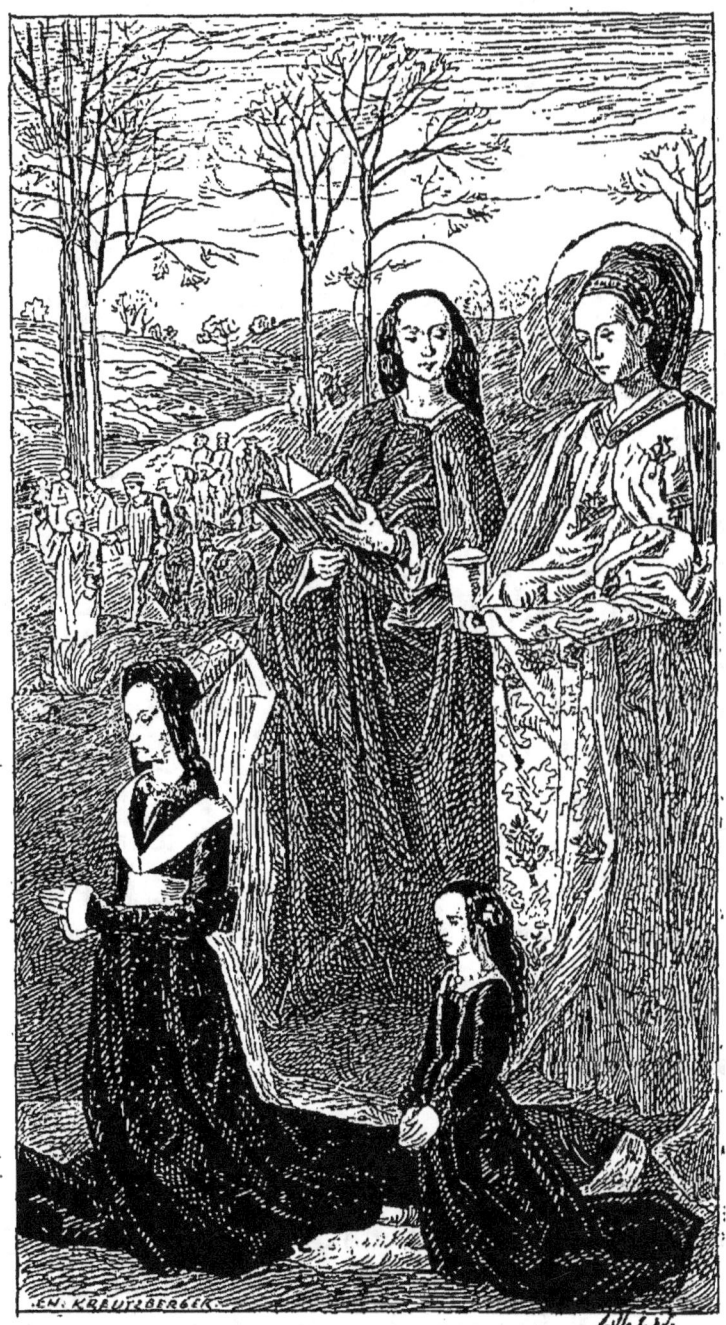

FIG. 15. — HUGUES VAN DER GOES.
La femme de Portinari et sa fille (volet).
(Musée de l'hôpital Santa-Maria-Nuova, à Florence. H. 2,60. L. 1,40.)

vingtaine de figures, parmi lesquelles le duc Frédéric comme spectateur, est très originale, en ce sens qu'elle rompt ouvertement avec la formule employée généralement, à cette époque, pour représenter le sujet de la Cène. Les attitudes des apôtres, groupés et agenouillés autour du Christ, debout et tenant en main l'hostie consacrée, expriment une dévotion profonde ; les têtes et les mains sont d'un dessinateur réaliste de premier ordre ; le coloris est harmonieux, sans avoir l'éclat de celui des autres Flamands ; le faire est simple et large ; tout dénote, enfin, un talent viril, qui a dû brillamment soutenir, en Italie, le renom de l'école du Nord.

Malheureusement, ce beau retable est le seul spécimen authentiquement connu du talent de son auteur. Cependant les vingt-huit portraits de personnages de l'antiquité que, d'après le catalogue du Louvre (n° 500 à 513), il exécuta en 1474 et qui sont conservés au Louvre et au palais Barberini, pourraient bien être de son pinceau[1]. Quant à la fresque de l'église des Carmes à Gênes, représentant *l'Annonciation* signée : *Justus d'Allamagna, pinxit, 1451*, et qu'on lui attribue souvent, est d'un artiste qui n'a aucun rapport avec le peintre gantois.

Tandis que Juste et Van der Goes soutenaient brillamment à Gand la renommée de l'école des Flandres, un nouveau centre artistique se formait à Louvain.

Déjà, en 1394, on y avait institué le fameux *Ommegang*, qui allait servir de type à toutes les fastueuses

[1]. D^r Bode : *Gazette des Beaux-Arts*, 1887, p. 219. — A.-J. Wauters, dans la *Biographie nationale*.

cavalcades et Joyeuses-entrées brabançonnes. En 1425, on jeta les fondements de la belle église dédiée à saint Pierre ; en 1426, le duc Jean IV fonda l'Université et, en 1448, le Magistrat posa la première pierre du magnifique hôtel de ville, un des joyaux de l'architecture gothique aux Pays-Bas. C'est aussi vers cette époque qu'un artiste d'origine hollandaise vint s'établir à Louvain et y pratiqua un art qui ne devait par tarder à donner une auréole nouvelle à sa ville d'adoption. C'était THIERRI BOUTS[1] (?-1475), appelé par les anciens auteurs *Thierry* ou *Dierik de Haarlem,* du nom de sa ville natale, et par certains écrivains modernes *Thierri Stuerbout,* à la suite d'une confusion de personnes aujourd'hui reconnue.

En quelle année vit-il le jour? Dans quel atelier apprit-il son art? Quelles circonstances le conduisirent de Haarlem à Louvain ?... On ne sait rien ; on est réduit à des conjectures. Il est évident que sa naissance, primitivement placée vers 1400, doit être rapprochée jusque vers 1420. D'autre part, certaine similitude qui existe entre ses œuvres et celles de Memling donne à supposer que le même maître forma les deux artistes, et que, par conséquent, Bouts fut peut-être élève de Van der Weyden. Enfin, il est permis aussi de se demander

1. ŒUVRES PRINCIPALES. — Bruxelles : *La Sentence de l'empereur Othon* (Musée). — Louvain : *Le Martyre de saint Erasme* (Église Saint-Pierre); *La Cène* (Id.) — Munich : *L'Adoration des Mages* (Pinacothèque). — Berlin et Munich : Les volets de *La Cène.* — Francfort : *La Sibylle de Tibur.* (Inst. Stadel). — Vienne : *Le Couronnement de la Vierge* (Académie des Beaux-Arts). — Londres : *La Vierge, les saints Pierre et Paul.* (National Gallery).

si les nombreux travaux qui conduisirent Roger à Louvain, vers 1440-43, ne sont pas pour quelque chose

FIG. 16. — THIERRI BOUTS.
La Cène. (Église Saint-Pierre, à Louvain. H, 1,79. L. 1,50.)

dans l'établissement de Bouts dans cette ville, si réellement celui-ci a été son élève.

Quoi qu'il en soit, nous trouvons l'artiste fixé et

marié à Louvain en 1448. Il y exécute, en 1466-68,

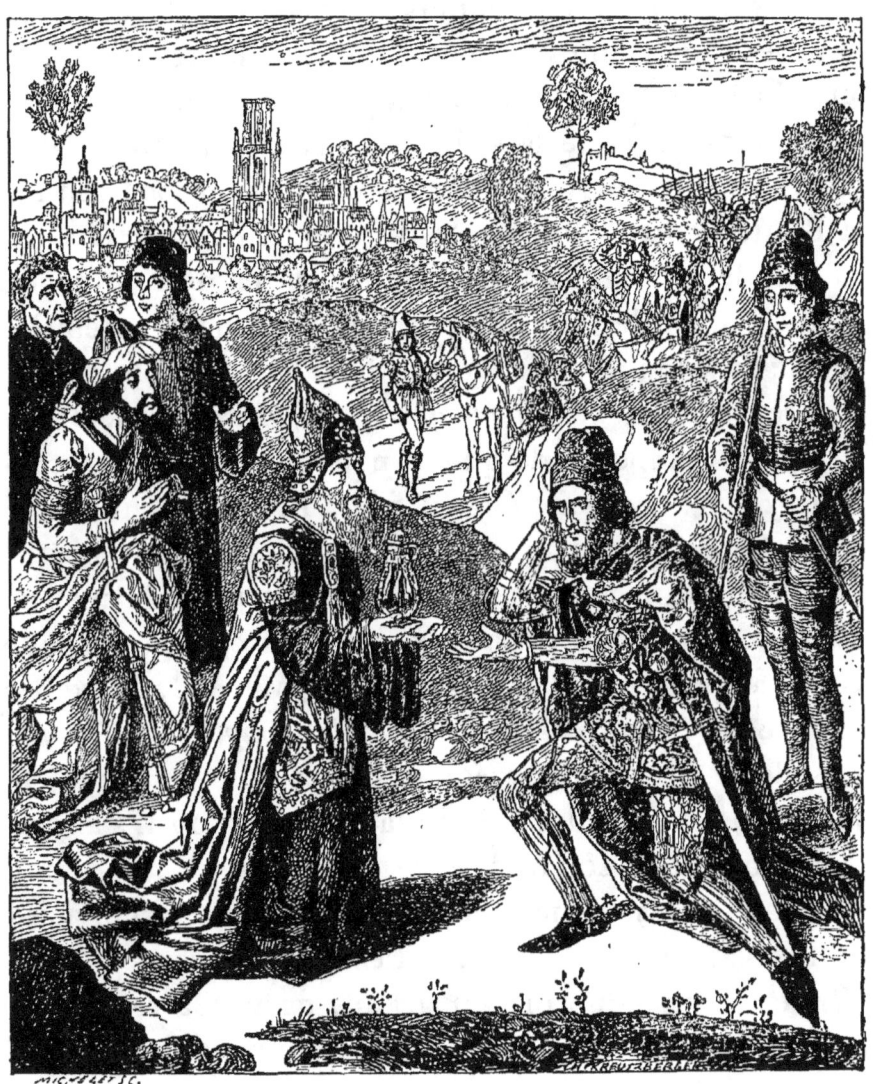

FIG. 17. — THIERRI BOUTS.
La Rencontre d'Abraham et de Melchisédech (Volet de la Cène).
(Pinacothèque de Munich. H. 0,85. L. 0,70).

pour la riche confrérie du Saint-Sacrement, deux ta-

bleaux : la *Cène* (fig. 16 et 17) et le *Martyre de saint Érasme*, qui sont encore conservés à Saint-Pierre, où la confrérie avait deux autels. L'exécution de ces deux œuvres importantes acheva, sans nul doute, de consacrer la réputation de leur auteur, car à peine étaient-elles terminées que la ville de Louvain, se rappelant ce que Bruxelles avait fait pour Van der Weyden, donnait à Bouts le titre honorifique de *pourtraiteur de la ville*, et lui demandait des peintures pour la décoration du nouvel hôtel de ville. L'artiste en termina la première partie en 1472. C'était un tryptique, aujourd'hui perdu, qui représentait le *Jugement dernier*. La seconde partie devait se composer de quatre panneaux montrant, toujours d'après ce qui avait été fait à Bruxelles, une suite d'épisodes propres à inspirer aux peuples et aux magistrats communaux le culte de la vertu et de la justice. Les deux premiers panneaux, les deux plus grands que Bouts ait peints, sont actuellement au musée de Bruxelles sous le titre : *la Sentence inique de l'empereur Othon*[1]. Les deux autres ne furent pas exécutés. En 1475, la mort vint surprendre l'artiste au moment où il s'apprêtait à compléter son œuvre.

C'est aux savantes recherches des deux archivistes de Louvain et de Bruxelles, MM. Van Even et Alph. Wauters, que l'on doit, en grande partie, la révélation de l'histoire de Bouts et de ses œuvres principales[2].

1. Des reproductions de ces deux panneaux figurent, p. 32 et 34, dans l'*Histoire de la peinture hollandaise*, par H. Havard (Bibl. de l'Enseignement des Beaux-Arts. Quantin, éditeur).

2. E. Van Even : *Thierry Bouts, dit Stuerbout, peintre du xve siècle*. Bruxelles, 1861. — Voy. aussi, du même auteur, l'*An-*

Celles-ci ont permis de reconstituer à l'artiste un catalogue, riche déjà d'une vingtaine de panneaux. La plupart — et notamment le *Couronnement de la Vierge*, à

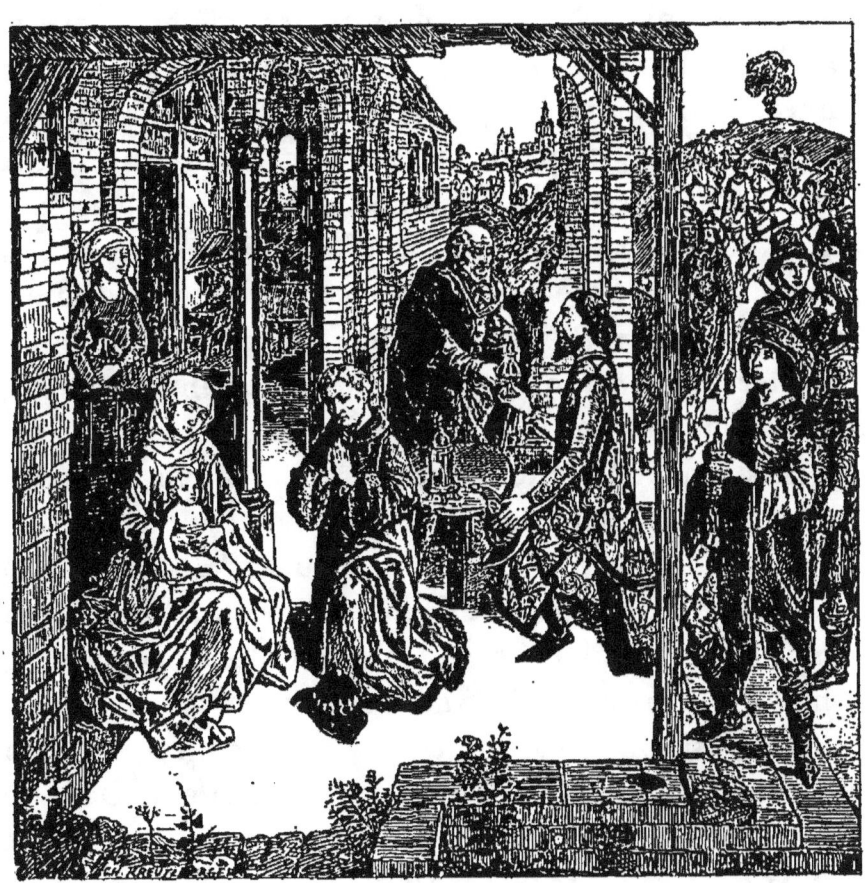

FIG. 18. — THIERRI BOUTS.
L'Adoration des Mages. (Pinacothèque de Munich. H. 0,61. L. 0,61.

Vienne, le *Martyre de saint Hippolyte*, à Bruges, le beau tryptique de l'*Adoration des Mages*, à Munich

cienne école de peinture de Louvain, 1870. — Alphonse Wauters
Thierri Bouts ou de Harlem et ses fils. Bruxelles, 1863.

(fig. 18) — ont longtemps passé pour des Memling. La manière de Bouts, bien qu'ayant au premier abord, avec celle de ce maître, une certaine parenté, devient, après une étude attentive, très personnelle et facilement reconnaissable. Ce sont toujours les mêmes personnages : silhouettes grêles, têtes allongées, attitudes raides, expressions immobiles. C'est la même absence de goût dans le choix des types, la même facture sèche dans les chairs et dans les étoffes, comme dans les accessoires et les ornements, qui sont distribués avec une grande profusion et exécutés avec une minutie inimitable. Par contre, les figures sont toujours imposantes, habillées avec magnificence, admirablement dessinées, — les têtes surtout — avec une patiente et correcte observation de la nature, une grande sûreté de main, un étonnant caractère. Son coloris est celui de l'école, avec une tonalité moins chaude, plus métallique.

De même que Juste de Gand, dans son tableau de la *Cène,* Bouts, dans un grand nombre de ses panneaux, rompt avec la symétrie traditionnelle et apporte dans ses compositions un arrangement pittoresque, qui est un des côtés originaux et typiques de son talent. Dans le fond de ses paysages, il s'est plu à montrer la ville de Louvain, la tour de Saint-Pierre et les clochetons de l'hôtel de ville (voy. fig. 17); c'est presque un monogramme.

Thierri Bouts eut deux fils : Thierri (vers 1448-1491) et Albert (? — 1549), qui furent peintres tous deux. Aucune de leurs œuvres n'a été reconnue, jusqu'à présent, avec certitude.

CHAPITRE V

HANS MEMLING ET SES CONTINUATEURS.

Dans l'histoire de l'art moderne, il est peu d'artistes célèbres dont l'existence soit plus obscure que celle de HANS MEMLING (vers 1435-1494)[1]. Ce qu'on sait de sa vie se réduit à quelques rares faits, assez insignifiants en eux-mêmes. Quant aux dates fondamentales de sa biographie, à la position que l'artiste occupa à Bruges, on en est toujours réduit aux conjectures.

Pour suppléer à cette absence de renseignements, quelques écrivains, plus romanciers qu'historiens, se sont crus autorisés à remplacer les documents par des fables, et, pendant plus d'un siècle, à l'histoire s'est substituée la légende de Memling. Inventée en 1753 par Descamps[2], celle-ci n'a cessé depuis lors de se déve-

1. ŒUVRES PRINCIPALES. Bruges : *Le Mariage de sainte Catherine* (Hôpital Saint-Jean). — *L'Adoration des mages* (id.). — *La Châsse de sainte Ursule* (id.). — *Saint-Christophe* (Académie des Beaux-Arts). — Dantzig : *Le Jugement dernier* (Dôme). — Lubeck : *La Passion* (Église Notre-Dame). — Munich : *Les sept Joies de la Vierge* (Pinacothèque). — Turin : *Les sept Douleurs de la Vierge* (Pinacothèque). — Rome : *La Descente de Croix* (Galerie Doria). — Paris : *La Vierge adorée par la famille Floreins* (Louvre). — Florence : *La Vierge et l'Enfant* (Offices). — Vienne : *La Vierge et l'Enfant* (Musée). — Bruxelles : *Saint Sébastien* et portraits.

2. *La Vie des peintres flamands, allemands et hollandais*. Paris, 1753-54.

lopper et de grandir[1]. L'inconduite de Memling, son incorporation dans les bandes du Téméraire, sa participation à la guerre contre les Suisses, sa blessure à la bataille de Nancy, son retour à Bruges, malade et misérable, son long séjour et sa convalescence à l'hôpital Saint-Jean, son amour pour une des sœurs de l'établissement, son mariage avec une héritière, ses voyages en Italie et en Espagne, sa mort à la Chartreuse de Miraflorès... tels ont été les principaux éléments du conte.

Les découvertes de M. James Weale[2], l'histoire des nombreux tableaux que les siècles ont respectés, démontrent à l'évidence que la biographie romanesque de Memling n'a d'autres sources que la verve plus ou moins poétique de quelques écrivains, qui ont transformé l'illustre artiste en un personnage de fantaisie et l'ont transporté, sur les ailes de leur imagination, à des distances incommensurables de la vérité et de l'histoire.

Memling naquit à Mayence[3] ou dans ses environs, on ignore en quelle année; certaines déductions la placent, très vaguement, entre 1430 et 1440. Tout tend à prouver qu'arrivé aux Pays-Bas, il fit son apprentissage dans l'atelier de Van der Weyden, à Bruxelles; puis alla se fixer à Bruges.

Sa biographie positive s'ouvre avec le délicat triptyque

1. L. Viardot: *Les Musées d'Espagne, d'Angleterre et de Belgique*. Paris, 1843, p. 306. — Alf. Michiels: *Histoire de la peinture flamande*. Paris, 1867, t. IV, ch. xxiv.

2. Elles sont résumées dans un petit livre: *Hans Memlinc, zyn leven en zyne schilderwerken*. Bruges, 1871.

3. *Athenœum* de Londres du 2 février 1889. — H. Hymans: *Bulletin de l'Académie royale de Belgique*, 1889.

du duc de Devonshire, exécuté pour sir John Done, seigneur de Clifford, entre 1461 et 1467[1] ; la seconde date — 1472 — se trouve sur un tableau de la collection Liechtenstein, à Vienne, représentant *la Vierge et l'Enfant adorés par un donateur*[2] ; la troisième, c'est un chef-d'œuvre qui la fournit : avant 1473, Memling avait exécuté le grand triptyque du *Jugement dernier*, destiné à l'Italie, mais que les hasards de la navigation conduisirent à Dantzig[3]. Les années 1477 à 1484 semblent avoir été l'époque active de la carrière de l'artiste. On le voit travailler en même temps pour les corporations[4], les établissements hospitaliers, les bourgmestres et échevins et les particuliers. Tous les tableaux de Bruges sont de ce temps, ainsi que le retable des *Sept Joies de la Vierge*, à la pinacothèque de Munich. Les représentants des *Nations*, et entre autres Portinari de Florence, occupent également son pinceau.

La fortune, ou tout au moins l'aisance, dut suivre de près la faveur publique, car, en 1480, l'artiste devenait propriétaire de l'immeuble qu'il habitait, et, la même année, il figurait dans les comptes de Bruges parmi les bourgeois notables qui prêtent de l'argent à la commune. Ces deux faits, mis en lumière par M. Weale[5], ainsi que les nombreux et importants tra-

1. J. Weale, dans Taurel : *L'Art chrétien en Hollande et en Flandre*, t. Ier, p. 29.
2. A.-J. Wauters : *Découverte d'un tableau daté de Hans Memling*. (*Écho du Parlement belge* du 29 août 1883.)
3. Th. Hirch et Vossberg : *Gaspar Weinreich's Danziger Chronik*. Berlin, 1855, p. 92.
4. Carton : *Les trois frères Van Eyck. Jean Memling*. Bruges, 1848. — J. Weale : *Le Beffroi*, t. II, p. 264.
5. *Journal des Beaux-Arts*, 1861, p. 23 et 35.

vaux qui datent de ce moment, prouvent à l'évidence la situation florissante de l'artiste, à une époque où sa légende nous le montre à l'hôpital, malade et besogneux. La châsse de sainte Ursule, que d'habitude on rattache à l'époque légendaire de l'artiste c'est-à-dire à 1475 ou 1476, lui est bien postérieure. Elle fut inaugurée le 24 octobre 1489.

Memling mourut à Bruges, le 11 août 1494, laissant trois enfants mineurs. Il faut donc supposer qu'il n'atteignit pas un âge avancé.

Tel est le peu que l'on connaît sur la vie du grand peintre qui ferme avec tant d'éclat la liste des maîtres célèbres de l'école de Bruges. Il disparaît au moment où s'écroule, au milieu des discordes civiles, la splendeur artistique et commerciale de l'ancienne capitale des ducs de Bourgogne. Déjà depuis quelques années les *Nations* avaient commencé à déserter Bruges pour Anvers, et la ligue hanséatique avait transporté dans la seconde de ces villes son entrepôt et ses assemblées solennelles (1493).

Heureusement pour la mémoire de l'artiste, les musées sont moins discrets que les archives, et le grand nombre de peintures qu'il a laissées et que le temps a respectées — plus de cinquante — éclairent sa vie mille fois plus glorieusement que ne le feraient les parchemins les mieux scellés. Ses tableaux datés sont compris entre le petit tableau de la galerie Liechtenstein (1472) et l'admirable polyptyque de la *Passion*, à Lubeck (1491).

Son œuvre est extraordinairement varié. Il a déroulé, au milieu de magnifiques panoramas de monta-

gnes et de villes, les scènes touchantes et dramatiques de la naissance, de la vie et de la passion du Christ,

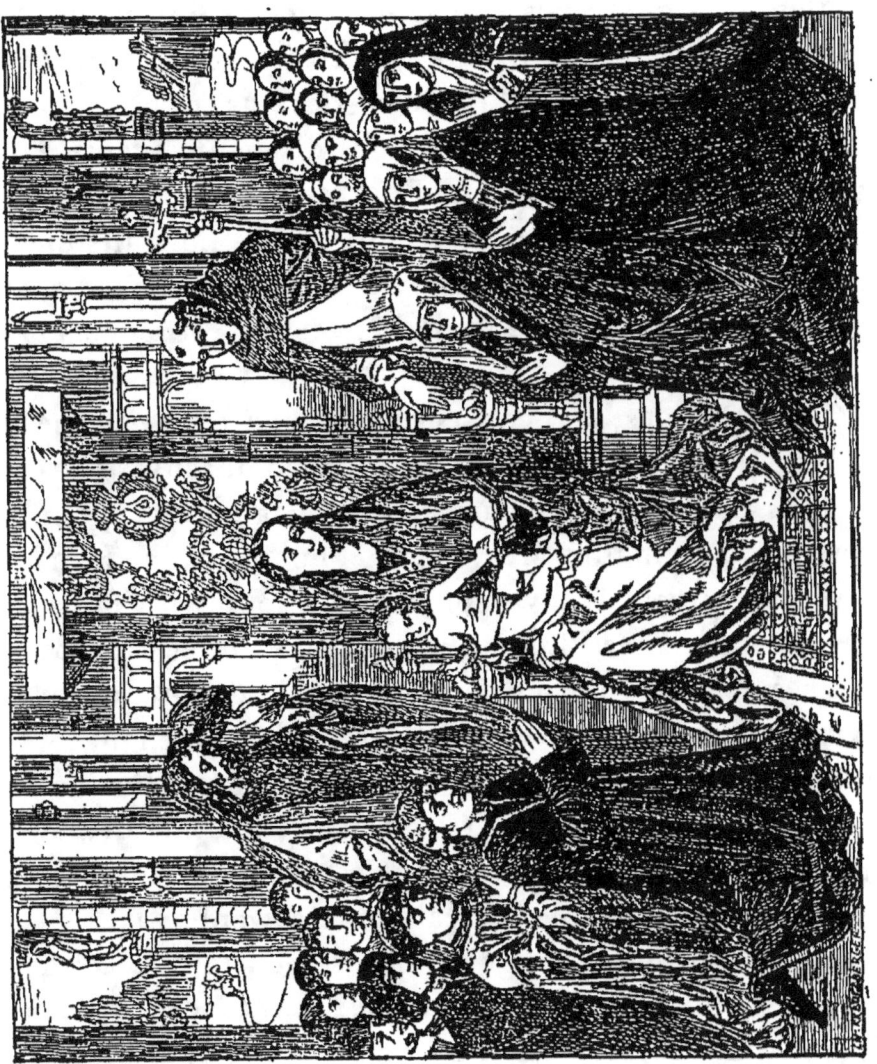

FIG. 19. — HANS MEMLING.
La Vierge et l'Enfant adorés par la famille Floreins. (Musée du Louvre. H. 1,30. L. 1,57.)

véritable poème religieux, qu'il a appelé les *Joies et les Douleurs de la Vierge*. Il a peint des épisodes de la vie des saints, et particulièrement de celles des deux saints

Jean, ses patrons. A l'exemple de Jean Van Eyck, il s'est plu à célébrer *la Vierge glorieuse* et à agenouiller aux pieds de son trône de brocart les donateurs et leurs familles. Le Louvre possède, dans ce genre, un magnifique spécimen, qu'il doit à la générosité de la famille Duchâtel, et où l'on voit Jacques Floreins, riche marchand brugeois, sa femme et leurs dix-neuf enfants [1] (fig. 19)! Enfin, comme Van Eyck et comme Van der Goes, Memling a peint d'admirables petits portraits en buste que possèdent les musées ou les collections d'Anvers, de Bruxelles (fig. 20), de Bruges, de Florence et de Francfort.

C'est à Bruges, qui conserve avec une orgueilleuse vénération les plus belles et les plus nombreuses productions de son illustre artiste, qu'il faut aller pour apprendre à connaître Memling. A l'hôpital Saint-Jean, il est tout entier. Il s'y montre sous toutes les faces, sous les aspects les plus multiples : puissant et superbe dans ses grandes figures de saints et de donateurs du *Mariage mystique de sainte Catherine;* touchant et ému dans les pittoresques panneaux de *l'Adoration des Mages;* béat, ingénu et charmant dans les miniatures à l'huile de *la Châsse de sainte Ursule;* enfin mâle et vivant dans l'admirable portrait de Nieuwenhove.

Son talent, moins large et moins robuste que celui de Jean Van Eyck, est plus sensible, plus tendre et plus élégant. Son coloris est d'un éclat, d'une richesse et d'une résonnance qui ne le cèdent à aucun; le dessin de ses têtes, de ses belles mains aux doigts effilés, est

1. James Weale : *Hans Memlinc, etc.* Bruges, 1871, p. 61.

FIG. 20. — HANS MEMLING.
Portrait. (Musée de Bruxelles. H. 0,34. L. 0,25.)

châtié jusque dans ses moindres traits, et le modelé tellement serré, qu'il permet à peine de définir la facture. Il n'a aucune « ficelle » de métier, pas de parti pris, pas la moindre préoccupation de l'effet. La vérité simple, la sincérité, la bonne foi : caractère des œuvres éternelles. Poëte, il a créé un type féminin, inconnu jusqu'à lui, disparu depuis. Ses vierges, auxquelles des anges en dalmatique offrent des fleurs ou des fruits en jouant de la harpe et du luth ; ses belles saintes, aux longues robes de brocart, à jupe traînante, ne sont pas seulement des copies réelles et mondaines de la femme brugeoise de son temps, ce sont aussi des emblèmes de grâce, de distinction, de recueillement, de virginité. Si leur tête blonde, au front bombé, ne répond plus à l'idée que nous nous faisons aujourd'hui de la beauté, voyez leur sentiment : quelle candeur céleste ! quelle béatitude ! quel charme indicible ! Personne encore n'avait, en Flandre, vu aussi profondément, peint avec autant de cœur.

Après quatre cents années, son œuvre est toujours jeune. Plus on l'écoute, plus on s'y attache, plus on s'en pénètre. « C'est une de ces symphonies, dit Fromentin, qui semblent plus nouvelles à mesure que l'oreille les entend davantage. » C'est du grand art dans toute la force du terme[1].

Comme Van der Weyden, son maître, Memling exerça une puissante influence sur les artistes de son temps. Les écoles de Bruges, de Gand, de Bruxelles, d'Anvers, celles aussi de la Hollande et du Rhin, pro-

1. En préparation pour paraître chez A. Quantin : *Hans Memling, sa vie et son œuvre*, in-4° illustré, par A.-J. Wauters.

duisirent de nombreux imitateurs de son style, qui se conserva pur, pendant quelques années, et qui ensuite se mélangea de Renaissance avec Gossaert, Bellegambe, Blondeel et Mostert. Les enlumineurs aussi subirent souvent sa loi, adoptèrent sa manière. Plusieurs des riches manuscrits de l'époque en fournissent la preuve, et notamment le célèbre bréviaire du cardinal Grimani, à Venise, auquel collaborèrent de nombreux miniaturistes de la fin du xv^e siècle.

Les plus célèbres de ses continuateurs immédiats furent : à Gand, Gérard Van der Meire; à Bruges, Gérard David; à Anvers, Joachim de Patinier. Il n'est pas jusqu'à cet original de Jérôme Bosch qui, dans certaines figures de ses compositions religieuses, ne reflète quelques-uns des sentiments d'élégance et de béatitude du maître.

La biographie de GÉRARD VAN DER MEIRE (1450?-1512?) reste à démêler et son œuvre à reconnaître[1]. La seule chose vraiment authentique qu'il nous ait transmise est son nom, cité par Guicciardini et Van Mander. Ce dernier auteur le dit originaire de Gand. Les dates de sa naissance et de son décès sont douteuses; le triptyque du *Crucifiement*, dans l'église Saint-Bavon, à Gand, ne lui est attribué que par la tradition; la paternité du délicat petit panneau le *Christ en Croix* (vente Nieuwenhuys) n'est guère mieux établie; les dix ou douze tableaux qu'on croit pouvoir lui prêter

1. Alphonse Wauters : *Sur quelques peintres de la fin du xv^e siècle.* (*Bulletin de l'Académie royale de Belgique*, 1882, t. V, p. 83.)

à Anvers, Bruges, Madrid, Rome et ailleurs, constituent des attributions assez téméraires; enfin l'opinion émise par quelques écrivains qu'il serait l'un des auteurs du célèbre bréviaire Grimani conservé à Venise, est également fort discutable.

Et cependant Van der Meire paraît avoir joui, en son temps, d'une certaine réputation. Guicciardini le cite parmi les « continuateurs » de Van Eyck. Si le tableau de Saint-Bavon est réellement son œuvre, le peintre a dû être plutôt le contemporain de Memling. Le coloris est loin d'avoir la puissance de celui de ce maître, les attitudes des personnages sont raides; mais le paysage est habilement traité, certaines figures ne manquent pas de caractère, et les chevaux semblent, comme chez l'auteur des *Sept Joies de la Vierge*, étudiés avec prédilection.

Un second VAN DER MEIRE, nommé JEAN, que l'on croit natif d'Anvers, figure, en 1476, parmi les « varlets de chambre » de Charles le Téméraire. Il peignit, dit-on, pour ce prince, un certain nombre de tableaux aujourd'hui perdus. En même temps que ce Jean Van der Meire, le duc avait encore, parmi ses varlets, un autre peintre : JEAN MERTENS (viv. en 1473-91), dont on a quatre tableaux assez médiocres, dans l'église de la petite ville de Léau (Brabant)[1].

L'existence et le nom de GÉRARD DAVID (vers 1460-

[1]. Alph. Wauters : *Sur quelques peintres peu connus de la fin du XVe siècle.* (*Bulletin de l'Académie royale de Belgique*, t. III, 1882, p. 685.)

1523)[1] ne sont connus que depuis peu. L'histoire en est redevable à M. James Weale[2].

De Oudewater, petite ville de la Hollande méridionale, où il naquit vers 1460, David vint se fixer à Bruges et y apprit son art. En 1483, il fut reçu franc-maître de la corporation de Saint-Luc, et, en 1501, revêtu de la dignité de doyen. Il fut également affilié à la gilde des enlumineurs de Bruges et à celle des peintres d'Anvers. Ces diverses inscriptions font supposer un homme actif, un artiste universellement estimé. Quant aux ouvrages de sa main, ils sont restés longtemps confondus dans l'œuvre de Memling; on n'en peut faire un plus bel éloge. Dans le triptyque du *Baptême du Christ* (Acad. de Bruges), Gérard se montre surtout paysagiste de premier ordre, observateur délicat de la nature pittoresque; dans la *Vierge entourée de saintes* du musée de Rouen, il donne aux visages féminins une douceur pleine de grâce et de mélancolie; enfin dans le grand triptyque du palais municipal de Gênes, représentant la *Vierge et l'Enfant entre saint Benoît et saint Jérôme*, il se révèle magnifique coloriste et interprète plein de caractère[3].

A côté de Gérard David doit se placer JOACHIM DE

1. ŒUVRES PRINCIPALES. Rouen : *La Vierge entourée de saintes*, 1509 (Musée). — Bruges : *Le Baptême du Christ* (Académie des Beaux-Arts). — Gênes : *La Vierge entre les saints Jérôme et Benoît* (Palais municipal). — Londres : *Un chanoine et ses patrons* (National Gallery).

2. *Gérard David*, dans *Le Beffroi*; Bruges, 1863-1870, t. I^{er}, p. 224; — t. II, p. 288; — t. III, p. 334.

3. Ernest Forster : *Gérard David* (*Journal des Beaux-Arts*, 1869, p. 53).

PATINIER (?-1524)[1], que l'on reporte généralement beaucoup trop loin dans le XVIe siècle[2]. L'habitude qu'avait cet artiste de présenter de petites figures dans des paysages de dimensions relativement grandes, fait qu'il est généralement considéré comme l'inventeur du paysage aux Pays-Bas. Il y a là une évidente exagération, car, avant lui, Jean Van Eyck, Van der Weyden, Bouts et Memling avaient déjà admirablement interprété la nature agreste. Néanmoins, de Patinier mérite largement l'éloge de « bon peintre de paysage » que lui décerne Albert Dürer, dans le journal de son voyage aux Pays-Bas.

Il naquit vraisemblablement à Bouvignes[3], petite ville de l'ancien Hainaut, située sur la Meuse, en face de Dinant. Aucun biographe ne donne une date à sa naissance. Il se fixa à Anvers, y fut reçu franc-maître en 1515 et mourut en 1524.

Sa manière de composer et de peindre le paysage se rapproche beaucoup de celle de son contemporain, Gérard David. *Le Baptême du Christ* du musée impérial de Vienne, qui est signé en toutes lettres « *Opus Joachim D [e] Patinier* », semble une copie réduite du tableau de David, qui est à Bruges. A Vienne encore, il a une petite et toute mignonne *Fuite en Égypte*, dans un site rocheux, d'une vérité et d'une fraîcheur d'aspect

1. Alex. Pinchart : Notes et additions à l'ouvrage de Crowe et Cavalcaselle : *les Anciens peintres flamands*, t. II, p. CCLXXX.

2. ŒUVRES PRINCIPALES. Vienne : *Le Baptême du Christ* (Musée). *La Fuite en Égypte* (id.). — Anvers : *La Fuite en Égypte* (Musée).

3. Guicciardini : *Description de tout le Païs-Bas*. Anvers, 1567, p. 137.

FIG. 21. — JÉRÔME BOSCH. — L'Adoration des Mages. (Musée de Madrid. H. 1,33. L. 1,40.)

très rares, exécutée dans des tons gris d'une extrême délicatesse. Dans d'autres ouvrages, tels, par exemple, que la *Madeleine en prière* (Coll. Somzé, à Bruxelles), on sent déjà l'approche de la Renaissance. Le Prado, la National Gallery et le musée de Vienne sont riches en ouvrages de sa main. L'œuvre de de Patinier, mieux reconnue, fera une place plus haute à son auteur, qu'Albert Dürer honora de son amitié, pendant le séjour qu'il fit à Anvers, en 1521. Ajoutons qu'il fut aussi un collaborateur de Quentin Metsys dont il peignit parfois les fonds de paysage, témoin le tableau de la *Tentation de saint Antoine*, qui est au Prado[1].

JÉRÔME BOSCH (vers 1460-1516)[2], seulement connu pendant trois siècles sous le pseudonyme dont il signait ses tableaux (Jerominus Bosch), a retrouvé aujourd'hui, grâce à M. Pinchart[3], son véritable nom de famille, qui est Van Aken. Ce surnom de Bosch, qu'il s'était donné, provient de *Hertogen-Bosch*, traduction flamande de Bois-le-Duc, ville de l'ancien Brabant, où le peintre naquit et résida pendant la plus grande partie de sa vie.

Cet artiste original fut le créateur d'un genre qui aura d'illustres continuateurs dans les Pierre Bruegel et les Teniers : il fut, aux Pays-Bas, le premier peintre fantastique, satirique et moraliste. Quelques tableaux

1. Ch. Justi : *Gazette de Leipzig*, 1885.
2. ŒUVRES PRINCIPALES. Madrid : *L'Adoration des Mages* (Musée du Prado); *Le Triomphe de la Mort* (id.). — Bruxelles : *La Chute des réprouvés* (Musée). — Vienne : *Le Jugement dernier* (Académie des Beaux-Arts).
3. *Archives des Arts*, t. I^{er}, p. 267.

de joyeusetés bien flamandes font aussi de lui le précurseur des Brauwer et des Jean Steen. Dans le genre religieux, son œuvre capitale est une *Adoration des Mages,* au musée de Madrid (fig. 21). C'est un tableau de premier ordre, d'une composition bien conçue, groupant, au milieu d'un vaste paysage très réaliste, les personnages légendaires des rois mages; l'œuvre a un grand sentiment et un superbe caractère.

La collection Albertine, à Vienne, possède de lui un dessin original, représentant trente petites figures d'estropiés et de culs-de-jatte, qui révèle un spirituel observateur. Les *Jugements derniers,* les *Tentations de saint Antoine* et les *Chutes de réprouvés,* qu'il peignit en si grand nombre, montrent, par leur multitude confuse de démons, de fantômes et de monstres, une imagination ardente et folle. Un grand nombre de ses tableaux sont en Espagne[1]. Philippe II, paraît-il, les estimait beaucoup : les cauchemars diaboliques de ce visionnaire devaient plaire à celui auquel l'Inquisition demandait ses inspirations et que l'histoire a surnommé « le démon du Midi ».

1. Clément de Ris: *Le Musée royal de Madrid.* Paris, 1859, p. 91.

CHAPITRE VI

LA GILDE DE SAINT-LUC D'ANVERS ET QUENTIN METSYS.

La gilde de Saint-Luc d'Anvers[1] prit naissance vers 1382. La première mention d'un de ses affiliés-peintres est celle de JEAN BOSSCHAERTS, dont on trouve le nom dans les archives communales en 1412. A ses débuts, la corporation, outre les peintres et les sculpteurs, comptait dans son sein les orfèvres, les verriers et les brodeurs. Plus tard, elle affilia la littérature aux arts et s'unit aux chambres de rhétorique, célèbres sous le nom de *Violire* (la violette), *Goudbloemen* (la fleur d'or) et *Olyftack* (la branche d'olivier). Sa devise était : *Wt jonsten versaemt* (Unis par inclination), et elle tenait ses réunions dans le local du *Serment de la vieille Arbalète* (Grand'Place).

Les registres de ces inscriptions ou procès-verbaux (*Liggeren*) nous sont parvenus presque complets, à partir de l'année 1453, et nous fournissent, jusqu'en 1736, les noms de tous les affiliés, maîtres et apprentis. Peu de documents présentent, pour l'histoire de l'art,

1. J.-B. Van der Straelen : *Jaerboek der gilde van Sint Lucas.* Anvers, 1855.

une importance plus grande[1]. Le premier nom qu'enregistrent les *Liggeren* est celui de Wilhem Decuyper, peintre-enlumineur de statues; la même année nous fournit celui de Jean Snellaert, qui devint doyen et peintre de la duchesse Marie de Bourgogne. Puis, après une foule de noms aujourd'hui complètement inconnus, apparaît tout à coup, en 1491, celui de Quentin Metsys[2].

Louvain et Anvers se sont disputé pendant de longues années l'honneur d'avoir vu naître l'artistre illustre qui clôture si brillamment la série des maîtres gothiques, en même temps qu'il ouvre la liste glorieuse des grands peintres de l'école d'Anvers[3]. La palme est restée à Louvain. Metsys y naquit en 1466[4]. Son père, habile ferronnier, apprit à son fils à façonner le fer et cette circonstance explique comment le jeune Quentin

1. *Les Liggeren, et autres archives historiques de la Gilde anversoise de Saint-Luc*, traduits et annotés par Ph. Rombouts et Th. Van Lérius. Anvers, 1872, 2 vol. in-8°.

2. On écrit aussi Matsys ou Massys; « *Metsys* » est la signature du triptyque du musée de Bruxelles.

3. F.-J. Van den Branden : *Geschiedenis der antwerpsche schilderschool (Histoire de l'école de peinture d'Anvers)*. Anvers, 1878-83. — Toutes nos dates de naissance et de décès, concernant les peintres anversois, ont été vérifiées sur cet important ouvrage qui, sous ce rapport, doit faire autorité. — Max Rooses : *Geschiedenis der antwerpsche schilderschool*. Gand, 1789. — Van Even : *L'ancienne école de peinture de Louvain*. Louvain, 1870, p. 315. — Voy. aussi le *Catalogue du Musée d'Anvers*.

4. Œuvres principales. Anvers : L'*Ensevelissement du Christ* (Musée). — Bruxelles : *La Légende de sainte Anne* (Musée). — Madrid : *Jésus, la Vierge et saint Jean* (Prado); *La Tentation de saint Antoine* (id.). — Venise : *Ecce Homo* (Palais des doges). — Paris : *Les Banquiers* (Louvre). — Berlin : *La Vierge et l'Enfant* (Musée).

s'occupa de ferronnerie avant de devenir peintre. Il est l'auteur, notamment, de la grille si délicatement ouvragée qui surmonte le puits du parvis Notre-Dame à Anvers.

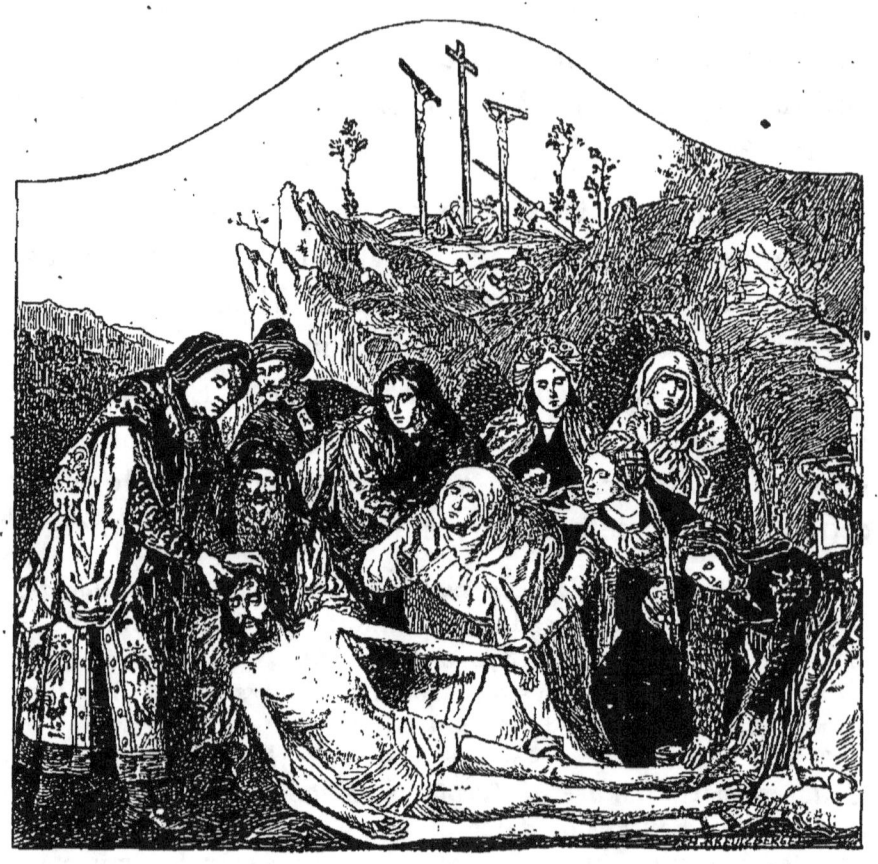

FIG. 22. — QUENTIN METSYS.
L'Ensevelissement du Christ. Panneau central. (Musée d'Anvers. H. 2,60. L. 2,07.)

Avant 1491, l'artiste quitta sa ville natale pour aller s'établir à Anvers, qui venait d'hériter du grand mouvement commercial de Bruges, et voyait naître l'aube de sa prospérité. A cette date, nous trouvons le nom de Metsys inscrit sur les registres de la gilde anversoise

de Saint-Luc. Les auteurs ont attribué son changement de profession, les uns à une aventure romanesque (qui ne subsiste plus aujourd'hui qu'à l'état légendaire), les

FIG. 23. — QUENTIN METSYS.
La décollation de saint Jean-Baptiste. — Le martyr de saint Jean l'Évangéliste.
(Volets de l'Ensevelissement. — Musée d'Anvers. H. 2,60. L. 1,17.)

autres à une convalescence qui lui donna le loisir de manier le pinceau et la palette. Quoi qu'il en soit, Metsys prouva qu'il était né peintre, et quelques années lui suffirent pour devenir le plus renommé des artistes flamands de son temps. Les anciens biographes ajoutent

qu'il était, de plus, excellent musicien, et qu'il cultivait avec succès les lettres flamandes. Albert Dürer lui rendit visite en 1521. Thomas Morus, Érasme et Ægidius furent ses amis, et nous savons qu'il peignit et grava, sur bois et sur métal, le portrait de l'auteur de l'*Éloge de la Folie*[1].

Il serait intéressant de connaître quelques ouvrages de la première manière du peintre ; mais, de cette époque, on ne possède rien de certain. Le catalogue *daté* prend l'artiste à quarante-deux ans et s'ouvre par les deux tableaux d'Anvers et de Bruxelles, l'*Ensevelissement du Christ*, exécuté, en 1508, pour la corporation des menuisiers d'Anvers (fig. 22 et 23), et la *Légende de sainte Anne*, peinte, en 1509, pour la confrérie de cette sainte, à Louvain. Ces deux grands triptyques comptent parmi les chefs-d'œuvre de la peinture. Ils sont une date dans l'art flamand. Toutes les qualités du peintre s'y révèlent magnifiquement : mouvement de la scène, variété des attitudes, puissance d'expression, perspective aérienne du paysage, richesse et lumineuse intensité du coloris, science des glacis et des demi-teintes. La pensée s'y montre profonde et émue ; le travail du pinceau y est plein de mystère.

Malgré le fini de la touche, l'abondance des détails, la délicatesse des traits et le moelleux chatoyant des étoffes, l'ensemble est du plus saisissant effet, tendre et pénétrant dans la *Légende de sainte Anne*, dramatique et douloureux dans l'*Ensevelissement du Christ*.

1. Henri Hymans : *Quentin Metsys et son portrait d'Érasme.* (*Bull. des commissions d'art et d'archéologie.* Bruxelles, 1877, p. 616.)

C'est que Metsys, le premier en Flandre, a compris que les détails doivent être subordonnés à l'ensemble, et a

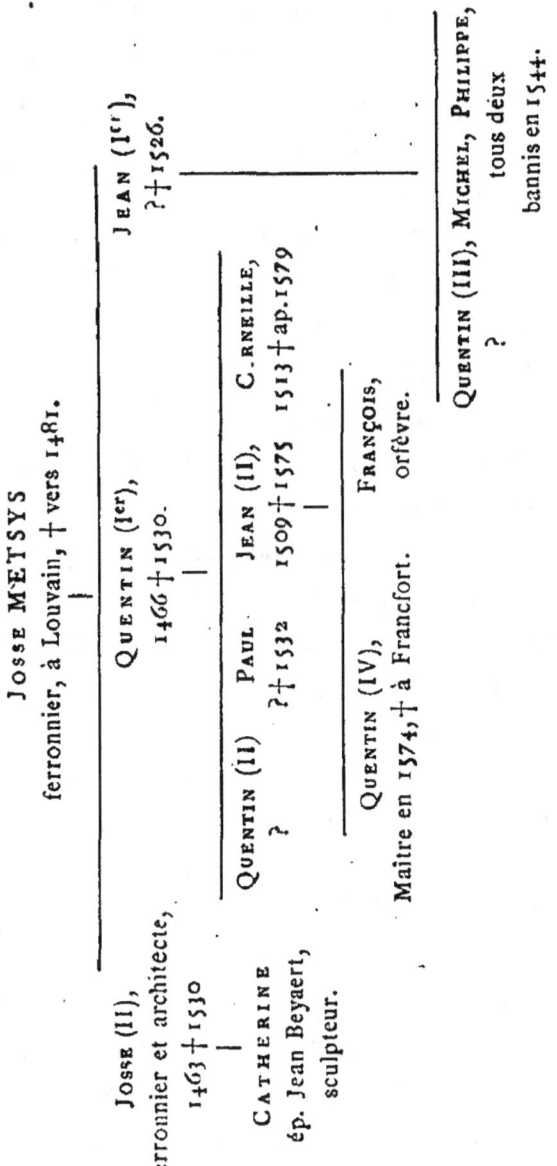

mis en pratique la grande loi de l'unité. Son style sort déjà quelquefois des formes gothiques; ses jolies vierges,

ses charmantes saintes, d'une beauté subtile, captivante et rêveuse, sont déjà comme les promesses d'un art nouveau, moins mystique et plus mondain que celui de Memling; on sent qu'on est à une époque intermédiaire. Mais, en dépit de l'influence étrangère qui se pressent, Metsys reste Flamand autant qu'on peut l'être. Il est le créateur de l'École d'Anvers, le prophète de ses splendeurs, et, dans l'école flamande, il forme ainsi la transition glorieuse entre Van Eyck et Memling, qui ont disparu, et Rubens et Jordaens, qui vont venir.

Il excella aussi dans un genre que Pierre Cristus, soixante-dix ans auparavant, avait fait pressentir dans sa *Sainte Godeberte* (1449). Il peignit des scènes de mœurs profanes, des bourgeois dans leurs boutiques, des banquiers, des peseurs d'or. Le plus célèbre tableau de ce genre est celui du Louvre, exécuté en 1519.

On a longtemps attribué à Quentin Metsys des portraits qui, sous le rapport du faire et du caractère, n'ont aucune ressemblance avec les personnages de ses tableaux. Une étude attentive nous permet d'affirmer notamment que le double portrait des Offices, à Florence, que l'on disait être celui du peintre et de sa femme, et aussi l'admirable portrait d'homme de Francfort, ne sont pas de sa main.

Par contre, on est aujourd'hui d'accord pour restituer au maître le portrait d'*Érasme écrivant*, qui est à Hampton-Court, et celui d'Ægidius qui, au musée d'Anvers, continue à passer pour un Holbein. Si ce ne sont pas les originaux, ce sont deux excellentes copies du temps.

La manière de Metsys et surtout ses sujets se re-

trouvent dans les tableaux de ses fils et de ses disciples, car le maître, qui laissa treize enfants, paraît avoir eu, outre un frère, plusieurs fils, neveux et petits-fils qui se firent ses continuateurs et ses copistes. La généalogie ci-contre donnera un aperçu très conjectural de cette famille célèbre, dont la filiation est loin d'être établie jusqu'à présent avec certitude.

Le mieux connu des fils de Quentin est JEAN (II), dont les musées conservent de nombreux *Saint Jérôme* et différents sujets empruntés à l'histoire de * Loth, de David, de Tobie et de saint Antoine. Le musée de Berlin possède de *CORNEILLE un paysage avec figures (1543).

Metsys mourut en 1530. Il est le dernier maître demeuré fidèle aux traditions de l'ancienne école nationale. Pas un instant son art n'a été troublé par la grande rénovation qui se faisait par delà les Alpes. Cependant, depuis un quart de siècle déjà, les peintres flamands se suivent, pressés sur la route de l'Italie : Florence, Rome et Venise remplacent Bruges, Bruxelles et Anvers; Van Eyck, Van der Weyden et Memling sont oubliés pour Léonard, Raphaël et Michel-Ange.

CHAPITRE VII

INFLUENCE DE L'ÉCOLE DE BRUGES A L'ÉTRANGER.

Il y a un travail considérable à écrire sur la vie et les œuvres des peintres flamands qui se sont fixés à l'étranger, et sur l'influence qu'a exercée, à diverses époques, l'art flamand en Hollande, en Italie, en France, en Angleterre, en Allemagne, en Espagne, en Portugal et ailleurs.

Si l'école italienne a, plus que tout autre, attiré dans ses ateliers des artistes de toutes les nationalités, par contre, aucune école n'a envoyé dans l'Europe entière d'aussi nombreux représentants que l'école flamande. Tous les pays, toutes les grandes villes ont reçu leur visite; toutes les cours ont mis à contribution leur talent; les musées, les palais, les églises conservent partout les traces de leur passage.

Nous esquissons, à la suite de chacune des grandes périodes de ce Manuel, le mouvement de l'art flamand en dehors de ses frontières naturelles.

Hollande. — Déjà, en parlant de Van Eyck et de son séjour à La Haye en 1422-24, nous avons émis l'hypo-

thèse de l'action directe exercée par le chef de l'école de Bruges sur l'éclosion de l'école hollandaise.

C'est, en effet, vers cette époque qu'apparaît ALBERT VAN OUWATER, le plus ancien peintre des provinces du nord dont le nom soit connu: GÉRARD DE SAINT-JEAN (1450), qui fut son élève, peignit à Haarlem; les deux panneaux qui lui sont attribués au musée impérial de Vienne dénotent l'influence de l'école flamande de la fin du xve siècle. Celle-ci se manifeste non moins vivement dans l'œuvre du maître de Lucas de Leyde, CORNELLE ENGELBRECHTEN (1468-1533), qui ne fit que continuer les traditions de Van der Weyden et de Memling.

Allemagne. — Les mêmes maîtres modifièrent de bonne heure le sentiment religieux de l'école allemande, en lui imprimant leur réalisme; les anciennes traditions idéalistes des peintres de Cologne en furent profondément altérées. La célèbre *Descente de Croix* de Van der Weyden et les *Vierges glorieuses* de Memling n'ont cessé d'être reproduites à Cologne.

Plus bas, sur le Rhin, à Calcar et à Xanten, quelques maîtres s'approprièrent également le style de l'école de Bruges et plus particulièrement celui de Memling[1], mais avec plus de talent et de succès que les artistes dégénérés de Cologne. Tel est ce prétendu JEAN JOEST (1460?-1519) qui a longtemps été désigné sous le titre de *Maître de la mort de Marie*. De cette époque, il reste aussi des tableaux de l'école de Westphalie, les uns

1. G. Waagen: *Manuel de l'histoire de la peinture*, 1863, t. Ier, p. 222.

exécutés par les frères DUNWEGGE (1525), les autres attribués à tort au graveur ISAAC DE MECKENEN (mort vers 1503), et où l'on retrouve cette même influence. Elle se fait sentir encore dans de nombreuses productions de l'école de Souabe. C'est qu'en effet un vieux maître de Nordlingen, FRÉDÉRIC DE HERLEN (mort en 1491), vint à Bruxelles demander des leçons à Roger, et laissa dans ses œuvres des imitations frappantes de celles de son maître [1]. C'est de cette école de Souabe qu'un siècle plus tard devaient sortir les Holbein.

Mais où l'action de l'école des Pays-Bas se révèle avec le plus d'éclat, c'est dans l'œuvre de MARTIN SCHONGAUER de Colmar (vers 1443-1488) [2]. Il fut également l'élève de Van der Weyden [3]. Si, sous le rapport de la grandeur et de la puissance, il demeura inférieur à son maître, par contre, sous celui du dessin, de la composition et du raffinement du coloris, il le surpassa. Son influence fut grande sur l'école de Nuremberg. Celle-ci lui est redevable d'une partie des éléments qui formèrent Albert Dürer; car bien que ce grand artiste apprît son art de Wohlgemuth, il modela néanmoins son style sur celui du peintre de Colmar. Le chef de l'école allemande remonte donc au chef de l'école flamande par Schongaüer et Van der Weyden.

Les tableaux authentiques de Schongaüer sont rares; Colmar, la ville natale de l'artiste, conserve la majeure partie de son œuvre connue. Il est probable que plu-

1. G.-F. Waagen : *Manuel de l'histoire de la peinture*, t. I^{er}, p. 233.
2. D^r W. Schmidt : *Kunst und Kunstler*, t. I^{er}, VI, p. 27.
3. G.-F. Waagen, p. 227.

sieurs peintures du maître figurent dans les musées et les galeries particulières sous des noms flamands. La confusion s'explique aisément : parmi les peintres étrangers, aucun ne s'est plus habilement approprié le style, la facture et la couleur de l'école flamande que le grand artiste allemand, surnommé par les chroniqueurs du temps « Martin d'Anvers ».

Espagne et Portugal. — « Les arts, dit M. de Laborde, furent, en Espagne et en Portugal, pendant le xve siècle et presque tout le xvie, sous la domination exclusive des artistes flamands[1]. » Dès les premiers temps de la découverte de la peinture à l'huile, les Flamands avaient déjà fait pénétrer dans ces deux pays, par les voies du commerce, des spécimens de la nouvelle manière. L'arrivée à Lisbonne, en 1428, de l'illustre chef de l'école de Bruges donna sans doute plus de vogue aux productions de l'école du Nord. « Dès ce moment, ajoute plus loin l'éminent écrivain français, l'influence flamande est tellement prononcée, tellement exclusive dans toute la péninsule, qu'il faut admettre une émigration incessante des œuvres et des artistes des Pays-Bas dans l'Espagne et dans le Portugal[2]. »

Les archives de Madrid et de Lisbonne nous ont conservé les noms de plusieurs d'entre eux : Gil Eannes (1465), Christophe d'Utrecht (1490), Jean de Bourgogne (1495), Antoine de Hollande (1495), Olivier de Gand (1496), et ce mystérieux JUAN FLAMENCO (1499), que l'on a si longtemps identifié avec Hans Memling et qui

1. *Les Ducs de Bourgogne,* t. Ier, p. cxxvi.
2. *Idem,* t. Ier, p. cxxxii.

décora de peintures murales la chartreuse de Miraflores, près Burgos [1].

En Espagne, l'influence flamande se reconnaît surtout dans les œuvres de Gallegas, de Jacques de Valence, de Pierre de Cordoue, de Pierre Nunez et de leurs contemporains anonymes [2]. En Portugal, elle est plus frappante encore, ainsi que l'a si bien démontré l'exposition de l'Art ancien à Lisbonne, en 1882. « Si l'on s'efforce, dit M. Ch. Yriarte, de voir le plus grand nombre possible de toiles et de panneaux de provenance purement portugaise, on constatera partout l'influence flamande, et si l'on en cherche les preuves dans l'histoire, on les trouvera sans effort. Roger Van der Weyden, Thierri Bouts, Michel Coxie sont les noms qui reviennent le plus souvent à l'esprit, en face de tableaux incontestablement peints par des Portugais [3]. »

France. — Bien plus encore que l'Espagne et le Portugal, la France, proche voisine de la Flandre et de la Bourgogne, devait subir l'influence puissante de l'art flamand. Nous avons déjà dit le rôle important que Jehan de Bruges et André Beauneveu paraissent avoir joué à la cour du roi de France Charles V. Comme peintres et comme enlumineurs, ils ne furent pas étrangers, sans doute, à la naissance de l'école d'où sortit JEAN FOUQUET (vers 1515 — vers 1485), portraitiste et enlumineur des rois Charles VII et Louis XI.

[1]. Antoine Ponz: *Voyage en Espagne.*
[2]. Crowe et Cavalcaselle : *Les Anciens peintres flamands*, t. II, p. 105.
[3]. *L'Exposition rétrospective de Lisbonne* (Gazette des Beaux-Arts, 1882, t. 1er, p. 458).

Dans le midi, ce fut le roi René, duc d'Anjou et comte de Provence, qui fut le principal propagateur de la manière et des procédés flamands. On connaît les goûts artistiques de ce prince éclairé, plus peintre et poète que roi. La captivité de six ans que lui fit endurer Philippe le Bon et son internement à Lille pendant les années 1436 et 1437 le mirent probablement en rapport avec les artistes de la cour de Bourgogne : il put ainsi étudier les ouvrages de l'école de Van Eyck. Aussi lorsque vers 1473, oubliant la politique pour se consacrer entièrement aux arts et aux lettres, il établit sa résidence à Aix, fit-il venir en Provence, à diverses reprises, des artistes flamands, qui exercèrent une action décisive sur la peinture dans le midi de la France. Le célèbre triptyque du *Buisson ardent* de l'église Saint-Sauveur à Aix, peint en 1475-76 par Nicolas Froment[1], ainsi que les tableaux du même artiste que possèdent les musées de Florence et de Naples, sont, à cet égard, une preuve indiscutable.

Italie. — René d'Anjou fut aussi roi de Naples. A ce titre, il ne doit pas avoir été étranger à l'introduction du style de Van Eyck dans le sud de l'Italie. C'est ce que révèlent bon nombre de tableaux de l'école napolitaine primitive. Solario (1450) et surtout Simone Papa (1430 ? — 1488 ?) nous ont laissé des peintures qui ont plus d'analogie avec celles de Bruges ou de

1. Trabaud : *Le Tableau du roi René à Aix* (*Gazette des Beaux-Arts*, avril 1877, p. 355). — Paul Mantz : *Les Portraits historiques au Trocadéro* (*Gazette des Beaux-Arts*, 1878, t. XVIII, p. 861).

Bruxelles qu'avec celles de Rome ou de Florence. Le *Saint Michel* au milieu d'un paysage flamand, peint par Papa (musée de Naples), passerait facilement pour l'œuvre d'un élève de Van der Weyden ou de Memling.

Mais le plus célèbre trait d'union qui rattache la grande école du midi à la grande école du nord est Antonello de Messine. On sait que le grand artiste visita les Pays-Bas. Il y vint demander comment on devait s'y prendre pour bien peindre, avec éclat, avec consistance, avec aisance et avec durée. Il y fut, non pas au temps de Jean Van Eyck, comme on l'a toujours écrit d'après Vasari, mais vraisemblablement à l'époque de Memling. Antonello fut le premier peintre italien qui employa les procédés du Nord. Ses portraits s'inspirent tellement du style réaliste flamand qu'on a pu lui attribuer, sans protestation, des ouvrages peints à Bruges : un portrait d'homme, que chacun lui prête au Musée d'Anvers, est une œuvre de Memling. Sa plus ancienne peinture à l'huile date de 1470. Les principaux maîtres qu'il initia à son secret furent les Bellini à Venise, Domenico à Florence et Jean Borghèse à Naples.

Puis, au xvie siècle, ce fut le tour de la Flandre de passer en Italie, et nous allons voir ses artistes, à quelques rares exceptions près, aller demander des leçons aux ateliers de Florence, de Rome et de Venise.

TROISIÈME PÉRIODE

XVIᵉ SIÈCLE

LES ROMANISTES

CHAPITRE VIII

ANVERS AU XVIᵉ SIÈCLE.

Deux faits généraux, d'une importance capitale, dominent la troisième période de l'histoire de la peinture flamande et annoncent en même temps la quatrième : l'émigration des artistes vers l'Italie, et l'épanouissement de la fortune d'Anvers.

La Renaissance italienne florissait et grandissait depuis un siècle; sa littérature, ses idées, ses chefs-d'œuvre s'imposaient à l'Europe tardive, et leurs enchantements appelaient sur les bords de l'Arno et du Tibre les curieux et les enthousiastes de tous les pays. Les Flamands accoururent en foule et se précipitèrent dans l'eau troublante des deux fleuves sacrés. Le génie national faillit s'y noyer.

« Rien n'est bizarre, dit Fromentin, comme ce mélange, à hautes et petites doses, de culture italienne et de germanisme persistant, de langue étrangère et d'ac-

cent local indélébile, qui caractérise cette école de métis italo-flamands. Les voyages ont beau faire ; quelque chose est changé, le fond subsiste. Le style est nouveau, le mouvement s'empare des mises en scène, un soupçon de clair-obscur commence à fondre sur les palettes, les nudités apparaissent dans un art jusqu'alors fort vêtu et tout costumé d'après les modes locales ; la taille des personnages grandit, les groupes s'épaississent, les tableaux s'encombrent, la fantaisie se mêle aux mythes, un pittoresque effréné se combine avec l'histoire...[1] » L'influence italienne métamorphosa l'école entière, bouleversa Bruges, Gand, Malines, Liège, Bruxelles, Anvers... Anvers surtout, dont Quentin Metsys venait d'illustrer la gilde de Saint-Luc, et qui s'apprêtait à ramasser le sceptre de la peinture, que la main épuisée de Bruges avait laissé tomber.

Les premières années du nouveau siècle voient s'accentuer la décadence de l'ancienne capitale de Philippe le Bon et la prospérité commerciale de la cité rivale.

Les discordes civiles et l'ensablement du Zwyn avaient chassé de Bruges les commerçants et les navigateurs que la découverte de l'Amérique et diverses circonstances subséquentes conduisirent à Anvers. Dès 1503, les Portugais, puis les Espagnols, y avaient envoyé les produits de leurs nouvelles colonies ; les Anglais les suivirent ; si bien qu'en 1516 on y comptait déjà plus de mille maisons étrangères.

Anvers devient alors la ville de l'Europe centrale commune à toutes les nations. L'Escaut se couvre de

[1]. *Les Maîtres d'autrefois*. Paris, 1876, p. 19.

flottes innombrables; il y a souvent sur le fleuve jusqu'à deux mille cinq cents vaisseaux chargés de marchandises de tous pays ; le mouvement de l'entrée et de la sortie du port s'élève presque chaque jour à cinq cents bâtiments, et l'on voit, par moments, les navires attendre deux et trois semaines à l'ancre, avant de pouvoir aborder les quais de débarquement. Par terre, le trafic n'est pas moindre : plus de deux mille chariots arrivent chaque semaine d'Allemagne, de France et de Lorraine. Aussi lorsque Marino Cavalli, ambassadeur de la grande république des lagunes, débarque en 1551 sur les bords de l'Escaut et voit tant d'activité, de richesses et de prospérité, il ne peut s'empêcher de s'écrier avec amertume : « Venise est dépassé ! »

A l'honneur des magistrats communaux, il faut dire qu'ils ne négligent aucune mesure propre à favoriser et à accroître davantage une prospérité déjà si grande. Ils font respecter les franchises de la ville, étendent les privilèges accordés aux étrangers et garantissent la sécurité publique. On construit l'hôtel de ville, on élève une admirable bourse, qui est bientôt fréquentée par plus de cinq mille négociants en correspondance avec toutes les parties du monde. Il s'y traite des affaires colossales, et tous les emprunts du gouvernement, des provinces, et même de la plupart des souverains étrangers, s'y négocient.

Vers le milieu du siècle, la ville compte cent vingt mille habitants. « Il n'y a qu'un mot, dit Guicciardini en 1567, pour définir le nombre des métiers qu'on y exerce, c'est le mot *tous*. » Des industries nouvelles sont venues s'y établir. Piccol Passo, d'Urbin, y a in-

stallé une fabrique de majoliques italiennes; Jean de Lame, de Crémone, des fabriques de verre à la façon de Murano; le célèbre verrier Arnould Van Ort, de Nimègue, ses ateliers de vitraux peints; Plantin, de Tours, son imprimerie, dont les locaux, conservés dans leur état et leur ameublement primitifs, constituent de nos jours une des curiosités les plus attrayantes de la ville.

Le goût de la poésie et des exercices dramatiques se développe en même temps et d'une manière non moins surprenante. Les chambres de rhétorique déploient une magnificence inouïe; presque chaque rue a son théâtre particulier; une bibliothèque publique est ouverte à l'hôtel de ville; Ortelius publie ses atlas: trente imprimeries sont en activité; enfin, *rara avis* pour l'époque, Anvers possède son organe de publicité, le plus ancien journal publié en Belgique et peut-être en Europe: la *Courante*, ayant pour épigraphe « *Ten tydt zal leeren* » (Le temps nous instruira). Il est évident que si, dans la deuxième moitié du siècle, l'effrayant despotisme de Philippe II n'était venu arrêter l'essor et étouffer dans le sang la libre expression de la pensée, tous les éléments étaient réunis à Anvers pour l'épanouissement d'une magnifique et complète Renaissance.

Sur un pareil terrain, dans un tel milieu, sous un aussi lumineux coup de soleil, la peinture, cette littérature des Flamands, sollicitée par tous les besoins nationaux, pouvait-elle ne pas prendre la parole, affirmer sa vitalité et pousser à son tour son chant de triomphe? Pendant tout le XVIe siècle, c'est, à Anvers,

une efflorescence curieuse et touffue qui, au XVIIe, se terminera par une floraison magnifique. En 1560, la ville compte trois cent soixante peintres et sculpteurs. La sève artistique du pays entier y afflue.

A quelques rares exceptions près, — les Floris par exemple, — ce sont des étrangers qui constituent la première école anversoise.

Quentin Metsys vient de Louvain; Jean Gossaert, de Maubeuge; Sanders, d'Hemixem; De Patenier, des bords de la Meuse; Marinus, de la Zélande; Pierre Coecke, d'Alost; Gossuin Vander Weyden et Gilles Van Coninxloo, de Bruxelles; Lambert Lombart, de Liége; Neuchâtel, de Mons; Pierre Bruegel, de la Hollande; les Van Clève, de Clèves; les Key, de Breda; les Francken, d'Hérenthals; François Pourbus et Momper le Vieux, de Bruges; Hubert Goltzius, de Venloo; Pierre Aertsen et Mandyn, d'Amsterdam; Antoine Mor et Lambert Van Noort, d'Utrecht; Pierre De Vos (le père de Martin) et Otto Vaenius, de Leiden; Geldorp, de Louvain; Jean Snellinck, de Malines[1], etc.

Cette immigration compacte donne une idée de la formidable attraction que devait avoir, à cette époque, la florissante cité, que visitent Dürer, Holbein et Lucas de Leiden.

1. A.-J. Wauters : *Anvers ou Bruxelles ? Étude sur l'origine des écoles d'art en Belgique et sur l'évolution des artistes belges vers les milieux nationaux.* Bruxelles, in-8º, 1885.

CHAPITRE IX

LES DERNIERS GOTHIQUES.

Lorsque le xvi^e siècle s'ouvre, la race des grands peintres flamands semble vouloir s'éteindre. La première floraison est sur le point de finir; les Pays-Bas se reposent. Antérieurement à la mort de Van der Meire (1512?), de Jérôme Bosch (1516), de Gérard David (1523), de De Patinier (1524) et de Metsys (1530), il y avait déjà eu comme un temps d'arrêt, une sorte d'hésitation à abandonner l'ancien style, pour s'enrôler sous la bannière de la Renaissance. Puis, subitement, ce fut une émigration en masse vers l'Italie. Le premier qui partit fut, en 1508, Jean Gossaert[1].

JEAN GOSSAERT (1470? — vers 1541)[2] fut longtemps désigné sous le nom de *Mabuse*, altération de Maubeuge,

1. Il faut écrire Gossaert et non Gossart. Son *Adoration des Mages* et son *Saint Luc* sont signés en toutes lettres « *Gossaert* ». D'autres tableaux portent l'inscription : *Johannes Mabodius* (Jean de Mabuse).

2. ŒUVRES PRINCIPALES. Angleterre : *L'Adoration des Mages* (Coll. du comte de Carlisle). — Prague : *Saint Luc peignant la Vierge* (Musée). — Bruxelles : *Jésus chez Simon* (Musée). — Milan : *La Vierge et l'Enfant* (Biblioth. Ambrosienne). — Windsor : *Saint Mathieu*. — Hampton-Court : *Adam et Ève*.

ville de l'ancien Hainaut, où il naquit. La plus grande obscurité entoure encore sa jeunesse et son éducation

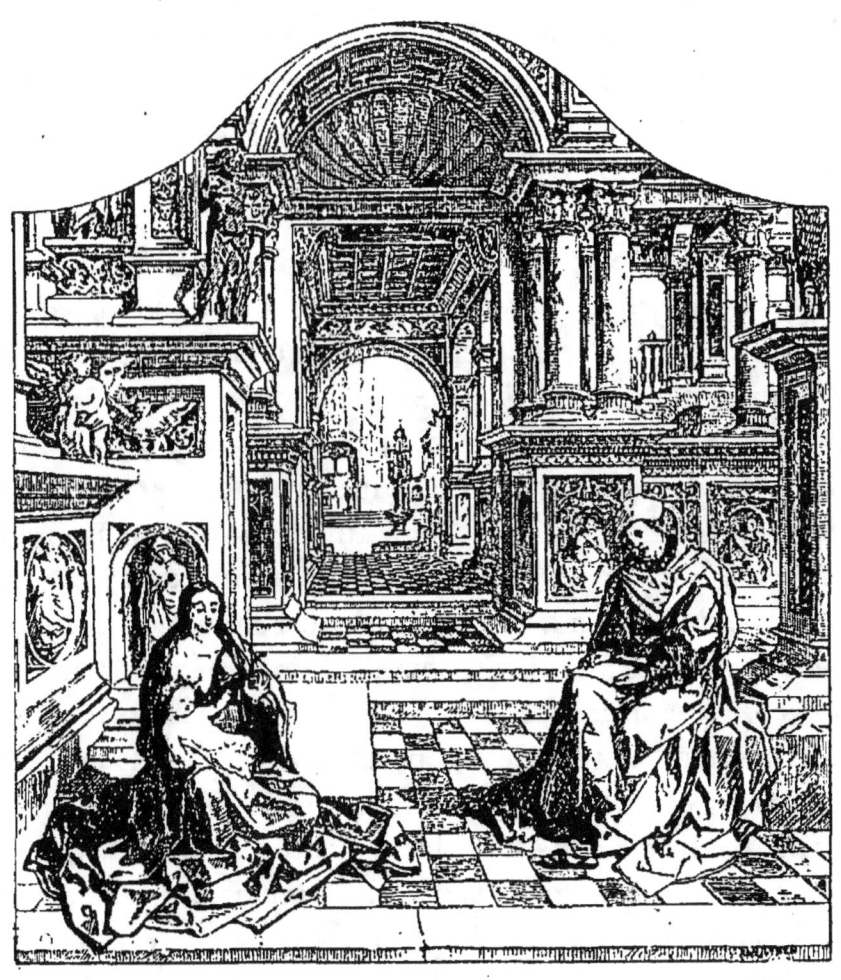

FIG. 24. — JEAN GOSSAERT.
Saint Luc peignant la Vierge. (Musée de Prague. H. 2,40. L. 2,10.)

artistique. Fut-il élève de Memling, à Bruges, ou de Metsys, à Anvers?... Pinchart croit trouver la plus ancienne trace de son existence dans une inscription de

1503, où il figure sous le nom de *Jennyn Van Henegouwe* (Jean de Hainaut [1]).

Ce qui est certain, c'est qu'en 1508 il partit pour l'Italie, à la suite de Philippe de Bourgogne, nommé ambassadeur de l'empereur Maximilien près du pape Jules II. Gossaert y séjourna une dizaine d'années. Sans nul doute, il fut vivement impressionné par les chefs-d'œuvre de Rome et de Florence, et son talent, jusqu'alors bien flamand, subit profondément et pour toujours l'influence italienne. De retour dans sa patrie, le peintre était transformé. La *Conversion de Saint Mathieu* de la collection de Windsor, le *Saint Luc*, de la galerie de Prague (fig. 24), et *Jésus chez Simon*, du musée de Bruxelles, donnent une idée nette et complète de sa nouvelle manière. Leur auteur tient à la Renaissance par ses magnifiques fonds d'architecture, d'une conception si riche, représentant des chapelles qui sont déjà des palais ; mais il demeure encore gothique par son esprit, son faire et son coloris, ses types nationaux, le sentiment intime de ses personnages, le jet de leurs draperies et la minutie des accessoires. Il est le premier qui introduisit dans l'école les nudités païennes, tels, par exemple, que le *Neptune* et l'*Amphitrite*, du musée de Berlin, la *Danaé* de la pinacothèque de Munich.

Gossaert suivit en Hollande son protecteur, que le pape venait d'appeler au siège épiscopal d'Utrecht, et exécuta pour lui de nombreux travaux. Puis, à la mort de Philippe, en 1524, il entra au service d'un des parents de celui-ci, Adolphe de Bourgogne, seigneur

1. *Les Liggeren de la Gilde anversoise de Saint-Luc*, t. Ier, p. 58.

de Vere, qu'il accompagna à Middelbourg, en Zélande (1528). C'est là qu'il forma deux artistes qui, à son exemple, visitèrent l'Italie et exercèrent sur l'école des Pays-Bas une puissante influence : Jean Schoorel, le maître de Martin Van Hemskerke, le *Michel-Ange hollandais*, et Lambert Lombart, le maître de Frans Floris, le *Michel-Ange flamand*. Gossaert mourut à Anvers entre 1537 et 1541[1].

De Maubeuge, où il était né, à Douai dans la Flandre française, il n'y a que quelques lieues. Nous y trouvons un peintre qui fut son émule dans un style identique. Guicciardini a rangé JEAN BELLEGAMBE de Douai (?... — ap. 1530) parmi les illustrations des Pays-Bas[2], et Alph. Wauters[3], en restituant à l'artiste, d'après un manuscrit de la bibliothèque royale de Bruxelles, le retable d'Anchin, a donné raison à l'historien florentin.

On connaît peu de chose de la vie et de l'œuvre du peintre. On a toutefois la preuve que, pendant vingt ans, il fut chargé des travaux artistiques de sa ville natale[4]. Le polyptique exécuté vers 1520 pour le monastère d'Anchin, et représentant l'*Adoration de la sainte Trinité*[5] est son chef-d'œuvre (fig. 25). Il a été reconstitué pièce par pièce par M. le docteur Escallier, qui l'a légué à l'église Notre-Dame de Douai. Grandeur imposante de la composition, encadrée dans une ornementation architecturale de la plus somptueuse

1. Van Even : *L'ancienne école de peinture de Louvain*, p. 421.
2. *Description de tout le Païs-Bas*, p. 151.
3. *Jean Bellegambe de Douai*. Bruxelles, 1862.
4. Asselin et Dehaisnes : *Recherches sur l'art à Douai*, 1863.
5. C. Dehaisnes : *De l'Art chrétien en Flandre*. Douai, 1860.

richesse, beauté du coloris, telles sont les qualités qui, malgré la mollesse de l'exécution et l'absence de tout caractère, font de cet important ouvrage, développé en neuf panneaux, une des œuvres typiques de cette époque de transition. Bellegambe a une *Rédemption*, au musée de Lille, un *Crucifiement* et une *Adoration des Mages*, au musée d'Arras.

Tandis que Gossaert et Bellegambe faisaient dans leur peinture une large part au goût du jour, un artiste que l'on range généralement dans l'école hollandaise mais auquel son œuvre mieux reconnue nous autorise à donner une place dans ce volume, s'inspirait, lui, exclusivement du passé national.

Jean Mostart (1470-1555) doit être considéré comme le dernier des gothiques flamands. Jusqu'au milieu du xvi^e siècle, il continua respectueusement et avec un très grand talent les traditions des anciens, rappelant les lointains montagneux et bleuâtres de Jean Van Eyck, les superbes étoffes chamarrées d'or et de pierreries de Memling, la minutieuse exactitude du détail de Bouts, avec la force de la couleur et la gravité hiératique de tous [1].

Il naquit à Haarlem, où il fit son éducation chez un certain Janssens, quitta les provinces du nord pour celles du sud, où il séjourna de longues années, puis s'en retourna achever sa carrière et mourir dans sa ville

1. Œuvres principales. Bruxelles : *L'Adoration des Mages* (Musée). — Munich : *La Présentation au Temple* et la *Fuite en Égypte* (Pinacothèque). — Bruxelles : *L'Adoration des Bergers* (Vente Nieuwenhuys). — Anvers : *Portraits* (Musée); *La Vierge et l'Enfant* (id.); *Les Juges intègres* (id.); *Les quatre Marie* (id.). — Saint-Pétersbourg : *La Vierge triomphante* (Ermitage).

FIG. 25. — JEAN BELLEGAMBE.
L'Adoration de la sainte Trinité (Église Notre-Dame, à Douai). H. 1,65. L. 3,37.

natale. Il était encore à Haarlem en 1500; il y était de retour au moins en 1549[1]. Van Mander — qui devait être exactement renseigné, puisqu'il s'établit à Haarlem vingt-cinq ans à peine après le décès de Mostart — nous apprend que Marguerite d'Autriche, captivée non moins par l'esprit cultivé et le caractère de l'homme que par le talent de l'artiste, le nomma peintre de la cour et lui conféra, en outre, le titre de gentilhomme de sa maison[2]. Le même historien ajoute qu'il resta dix-huit ans au service de la princesse, et qu'il fit les portraits de la plupart des personnages de la cour.

Aucun de ses tableaux n'a l'authenticité que donne une signature ou un document; aussi la plus grande fantaisie ne cesse-t-elle de régner dans les attributions. Pour la première fois, nous lui restituons ici un chef-d'œuvre bien connu : l'admirable *Adoration des Mages* (fig. 26), que le catalogue du musée de Bruxelles attribue à Jean Van Eyck, et que quelques connaisseurs donnent à Gérard David. Deux particularités caractérisent ce précieux tableau et se retrouvent dans d'autres, qui sont à Anvers, à Munich, à Berlin : le ton roussâtre de certaines carnations et la brillante exécution du paysage, « fini dans la dernière perfection, » ainsi que s'exprime, à propos d'un autre tableau du même auteur, un amateur du siècle dernier[3].

Mostart est un grand artiste, qui attend de la pers-

1. Van der Willigen : *Les Artistes de Haarlem*, 1870, p. 54 et 228.
2. *Le Livre des peintres*, t. I^{er}, p. 262.
3. Pinchart : *Correspondance artistique de Coblenz*. (*Bulletin de la commission d'histoire*, 1883, p. 217.)

picacité des archivistes et de la patiente recherche d'un connaisseur la reconstitution de sa biographie et de

FIG. 26. — JEAN MOSTART.
L'Adoration des Mages. (Musée de Bruxelles. H. 0,84. L. 0,68.)

son œuvre. L'école de Bruges ne pouvait avoir pour son dernier fidèle un plus brillant disciple.

A la suite des trois peintres célèbres que nous venons de citer, nous placerons un original qui fut leur contemporain et qui, plus qu'eux encore, est un peintre de transition. Nous voulons parler de Lancelot Blondeel, de Poperinghe (1496-1561).

Ce fut un étrange artiste : maçon, il fit de la peinture; peintre, il composa et dessina des chefs-d'œuvre de sculpture, entre autres la célèbre cheminée du Franc; sculpteur, il s'occupa d'art hydraulique : en 1546, il soumit au magistrat les plans d'un canal destiné à relier Bruges à la mer; ingénieur, il grava sur bois et fit des dessins pour les verriers et les tapissiers.

Bruges conserve plusieurs de ses tableaux; Anvers, Bruxelles en ont d'autres, tous aisément reconnaissables, car l'artiste aimait à placer ses personnages — généralement trop courts et un peu maniérés — dans des décors d'architecture d'une extrême richesse, dessinés en noir sur fond d'or et inspirés par le style de la Renaissance. Nous croyons pouvoir lui restituer le grand polyptyque représentant l'*Annonciation*, entourée de saints, conservé au musée Pezzo-Pepoli, à Milan.

Blondeel maria sa fille à Pierre Pourbus, que nous allons retrouver au chapitre suivant.

CHAPITRE X

LES PEINTRES NATIONAUX.

L'italianisme ne pénétra pas dans les ateliers flamands sans combat, ni sans des discussions. Dans le pays entier il est aisé de suivre les péripéties de la lutte et de montrer, à côté des *romanistes* purs [1] qui firent définitivement triompher les principes nouveaux, les nationaux troublés et hésitants, qui s'efforcèrent de résister à l'envahissement de la mode étrangère et de demeurer fidèles aux traditions nationales.

Bruges. — PIERRE POURBUS [2] (1510 ?-1583) est le dernier des grands peintres de l'école de Bruges. Il tient dans cette ville le premier rang parmi les artistes de son temps et mérite de compter au nombre des meilleurs portraitistes flamands du XVIᵉ siècle. On croit qu'il vit le jour à Gouda, en Hollande, on ne sait exactement en quelle année. En 1540, sa présence est

1. Les confréries de *romanistes* se composaient de personnes ayant fait le voyage de Rome. Celle d'Anvers, établie en 1572, subsista jusqu'en 1785.
2. Henri Hymans : *Les Pourbus*. (*L'Art*, 1883.)

constatée à Bruges, parmi les membres du Vieux-Serment des arbalétriers de Saint-Georges, et, en 1543, il est reçu franc-maître de Saint-Luc. Son pinceau paraît avoir été exclusivement voué à sa ville d'adoption ; elle conserve encore la majeure partie de son œuvre, à l'Académie, à Saint-Sauveur, à Saint-Jacques, à Notre-Dame et dans quelques établissements de bienfaisance. Pourbus fut employé par le Magistrat et par le Franc, non seulement pour l'exécution de peintures, mais aussi pour l'organisation de fêtes publiques et de réjouissances populaires.

Comme son beau-père, le peintre Lancelot Blondeel, il fut quelque peu architecte, ingénieur et aussi topographe : en 1562, il dressa, en cette dernière qualité, pour les échevins du Franc, une grande carte pittoresque de Bruges et de ses environs, où les plus petits détails étaient indiqués avec une exactitude toute gothique. Pour tout dire, Pourbus était de la race de ces vaillants artistes du xvie siècle dont la libre intelligence s'ouvrait à toutes les conceptions et dont la main savante était capable des plus minutieux comme des plus importants travaux. Lorsque l'artiste mourut, en 1583, la ville de Bruges, reconnaissante du lustre qu'il avait jeté sur la cité et des services qu'il lui avait rendus, accorda une pension à sa veuve.

C'est dans ses portraits, plutôt que dans ses sujets religieux, qu'il faut étudier ce maître. Il en a deux à l'Académie de Bruges — celui d'un homme et celui d'une femme, datés de 1551 — qui sont des chefs-d'œuvre d'arrangement sévère et simple, de physionomie familière, de réalité intime et d'émouvante gravité.

Pierre Pourbus 'eut un fils, François (1545-1581),

FIG. 27. — PIERRE POURBUS. (?)
Portrait de Clément Marot. (Cab. Liouville, à Paris.)

qui hérita des qualités de son père, sans avoir son

caractère d'austérité. Comme lui, il fut un interprète exact et sincère de la figure humaine. Un portrait d'homme qui est dans la Galerie impériale de Vienne (1568), un autre qui est au musée de Bruxelles (1564), celui de Viglius, qui orne un des volets du triptyque de *Jésus parmi les docteurs,* à l'église Saint-Bavon, à Gand (1571), sont des figures d'un caractère individuel, et précis, d'une exécution habile et sage. Un de ses meilleurs et plus importants ouvrages est un tableau qui représente *Une fête,* avec de nombreuses figures qui sont des portraits.[1]. Le musée de Dunkerque possède de lui un grand triptyque représentant le *Martyre de saint Georges* (1577). François le Vieux eut à son tour un fils, François le Jeune, que nous retrouverons au siècle suivant, à la cour de France, ajoutant un talent de plus à la gloire de la famille.

A la même époque que les Pourbus vivaient, à Bruges, les Claeis ou Claessens.

Le plus justement réputé des membres de cette famille fut PIERRE (II), le Jeune. Son œuvre principale

1. A.-J. Wauters : *Notes, études et recherches sur l'art flamand,* 1887. Bruxelles.

est un triptyque : *Notre-Dame de l'arbre sec*, à l'église Saint-Gilles, à Bruges. C'est lui aussi qui copia pour les échevins, d'après l'original du vieux Pourbus, le grand tableau-carte qui se voit encore à l'hôtel de ville et qui représente, à vol d'oiseau et avec une curieuse fidélité, le pays du Franc de Bruges.

Anvers. — A Anvers, Quentin Metsys mort, la jeune école resta sans maître. Quelques imitateurs assez obscurs de sa manière occupent de leur nom le livre des *Liggeren,* en attendant l'arrivée des apôtres de l'école nouvelle, qui étudient en ce moment la nature flamande devant les marbres antiques de Florence et de Rome, les fresques de Raphaël et de Michel-Ange.

Jean Sanders, dit Van Hemessen (vers 1500-1555-1556), du nom de son village natal, est le plus connu des continuateurs de Metsys [1]. Ses types sont violents, son dessin exagéré et sauvage ; son coloris abonde en tons bruns et durs, mais sa naïve énergie ressemble à de l'originalité. Ses meilleurs tableaux — des *Saint Jérôme*, des *Enfant prodigue* et des *Vocation de Saint Mathieu* — sont à Munich et à Vienne. Catherine, sa fille, cultiva avec succès la peinture de portrait. La National Gallery de Londres possède de son pinceau un joli petit portrait d'homme signé et daté 1552, peint dans la manière de l'école des Clouët.

Marin Claeszoon (1497?-vers 1567) [2], dit *Marinus*

[1]. A. Pinchart : *Voyage artistique en France et en Belgique en 1865.* (*Bulletin des commissions royales d'art et d'archéologie,* 1882, p. 226.)

[2]. H. Hymans dans *Van Mander,* t. II, et *Bulletin de l'Académie royale de Belgique,* 1884, n° 2, p. 211.

le Zélandais ou *de Romerswael*, sa ville d'origine, s'assimila davantage encore le style et les sujets de Metsys. On voit de ses *Banquiers, Changeurs,* ou *Procureurs*, reconnaissables à leur énorme chaperon en peluche rouge, dans les collections de Madrid (fig. 28), Londres, Munich, Anvers, Valenciennes, Dresde, Nantes, Copenhague, Vienne et Naples. Son *Receveur* de la National Gallery est un tableau à deux figures d'un très grand caractère et d'une si admirable exécution qu'il a été tenu longtemps pour un Metsys. Ses œuvres signées vont de 1521 à 1560. PIERRE HUYS, qui peignait en 1545-1571 fut un imitateur de ses types. Le musée de Stettin possède de lui un *Joueur de cornemuse*.

Après Van Hemessen et Marinus, nous mentionnerons encore, de cette époque, un certain nombre de peintres anversois de moindre renommée, dont on rencontre, de loin en loin, quelque tableau intéressant. Les uns, comme les frères MATTHIAS (vers 1509-av. 1548) et JÉRÔME COCK (1510-1570), peignirent le paysage; les autres, comme le père et le fils JACQUES (1526?-1590) et ABEL GRIMER (vers 1555-av. 1619), les frères FRANÇOIS et GILLES MOSTART (1550), traitèrent plus spécialement les petits intérieurs mi-religieux, mi-profanes; d'autres encore, tels que JOACHIM BEUCKELAER (1530?-1573?) et CORNEILLE MOLENAER (1540?-1589?), affectionnèrent de préférence les scènes familières et paysannes : kermesses, cabarets, marchés, cuisines ou natures mortes. A en juger par son *Pourvoyeur* du musée de Lille, BEUCKELAER fut un des plus puissants coloristes de son temps et un

exécutant de premier ordre. La galerie de Stockholm

FIG. 28. — MARIN CLAESZOON. — Les changeurs. (Musée de Madrid. H, 0,79. L. 1,07.)

possède de sa main cinq grands *Marchés* signés et

datés de 1561 à 1570, et le musée de Naples, huit.

Enfin, à cette époque également, prospérait la grande et indéchiffrable famille artistique des Van Clève, dont nous trouvons à Anvers plus de vingt représentants. Le seul célèbre d'entre eux est l'excellent portraitiste Josse.

Guicchardini a dit de Josse Van Clève ou Van Cleef, surnommé *le Fou* (av. 1491-1540), qu'il « était un maître très rare pour couleurer et excellent en portrait au naturel ». Van Mander proclame qu'il était « le meilleur coloriste de son temps, peignant la figure d'une remarquable façon »[1].

D'après le premier de ces historiens, il travailla à Paris pour le roi de France François Ier, dont il fit le portrait ainsi que celui de la reine; d'après le second, il voyagea en Angleterre. Vasari le fait, en plus, séjourner en Espagne. Van Mander assure aussi que de Patenier fut son collaborateur ordinaire pour ses fonds de paysage. Il ajoute que, vers la fin de sa vie, « sa raison s'égara à tel point qu'il en vint à faire des choses invraisemblables, » d'où son surnom de *fou*.

En dehors de ces renseignements vagues, de sa biographie positive on ne connaît que quelques dates : il fut reçu maître en 1511, élu doyen en 1519 et en 1525, et mourut le 10 novembre 1540.

Quant à son œuvre, elle est aujourd'hui dispersée et inconnue. Il est vraisemblable que ses meilleures peintures grossissent la liste des productions des maî-

1. H. Hymans : *Le Livre des peintres*, t. Ier, p. 243.

tres illustres de l'époque contemporaine. Pour la pre-

FIG. 29. — JOSSE VAN CLÈVE.
Portrait. (Institut Stadel à Francfort. H. 0,69. L. 0,54.)

mière fois, nous allons ici lui en restituer un certain
nombre, grâce à l'étude attentive que nous avons faite

des deux beaux portraits du maître et de sa femme, qui figuraient déjà sous le nom de Josse Van Clève le Fou, dans le catalogue de la collection de Charles Ier d'Angleterre, et qui sont toujours conservés à Windsor :

1º Le portrait d'homme dit de *Kipperdolling*, daté de 1534[1], conservé au musée de Stadel à Francfort, où il est catalogué sous le nom de Quentin Metsys; le paysage serait de de Patenier (figure 29);

2º Un portrait d'homme à la pinacothèque de Munich, où il passait pour un Holbein (nº 660 du cat.);

3º Deux portraits d'homme et de femme avec les dates de 1526 et de 1525, au musée de Cassel, catalogués sous le nom de Barthélemy De Bruyn (nºs 40 et 50 du cat.);

4º Le portrait de l'évêque Gardiner, grand chancelier d'Angleterre, attribué à Holbein dans le catalogue de la collection Wilson (1881), à Metsys dans celui de la vente Secrétan (1889) et qui fait actuellement partie de la galerie Liechtenstein, à Vienne.

Ces cinq superbes portraits, de même que les deux de Windsor, se distinguent par des qualités identiques de coloration intense et savoureuse, de dessin concis et serré, de caractère sévère, d'exécution attentive et parfaite. Tous les sept doivent être signalés, en outre, par le rôle que leur auteur y fait jouer aux mains, expressives et mouvementées. Le portrait de Munich est dit *à la belle main*. On en pourrait dire autant de ceux de Londres, de Francfort et de Cassel.

A ces productions de premier ordre, il faut ajouter les portraits d'homme et de femme datés 1520, erronément

1. La date de 1534, parfaitement authentique, aurait dû empêcher, du reste, l'attribution à Metsys, qui est mort en 1530.

FIG. 30. — JEAN VERMEYEN. — La Conquête de Tunis. L'armée défilant devant Charles-Quint.
(Tapisserie du palais de Madrid. Fragment : H. 3,23. L. 5,65.)

attribués à Quentin Metsys, dans la galerie des Offices, à Florence (collection des portraits de peintres), et aussi un très délicat buste d'homme, que vient d'acquérir le musée de Berlin, et qui est vraisemblablement le portrait peint par Josse que possédait Rubens, et dont celui-ci a fait une copie qui existe à la pinacothèque de Munich (n° 786 du cat.).

Ces dix portraits, ainsi que quatre ou cinq autres qui sont, assure Waagen [1], dans les collections privées d'Angleterre, placent Van Clève le Fou au tout premier rang des portraitistes flamands du XVIe siècle, c'est-à-dire à la place d'honneur que lui avait, du reste, assignée son savant contemporain Guichardini.

Quant à HENRI VAN CLÈVE (1525?-1589), agréable paysagiste et peintre de genre, et à MARTIN (1527-1581), qui eut du succès avec des scènes rustiques et grivoises, ils ont tous deux des ouvrages au musée de Vienne.

Une autre dynastie artistique anversoise est celle des MOMPER. Josse de Momper (1564-1635), son représentant le plus distingué, fut un paysagiste de talent, qui se complut surtout dans l'interprétation de la nature montagneuse, des grandes perspectives où dominent les terrains d'un gris jaunâtre et les horizons lointains estompés dans le bleu.

Les tableaux de ses débuts ont beaucoup du style assez fantastique des Patinier, des Gassel et des Bles; mais ses ouvrages postérieurs — tels, par exemple, que la *Vue d'Anvers* du musée de Berlin et *les Quatre*

1. *Treasures of art in Great Britain.* 1857. T. III, p. 32, 41 et 475. — W. Burger : *Trésors d'art en Angleterre*, p. 174.

Saisons du musée de Brunswick — annoncent déjà le xviie siècle : le faire en est plus large et le style atteint plus grandement à l'effet. On peut surtout l'étudier au Prado, qui possède douze de ses paysages, et à la galerie de Dresde, qui en a sept.

Bruxelles. — A Bruxelles, parmi les peintres de l'empereur et des gouvernantes, nous trouvons JEAN-CORNEILLE VERMEYEN [1] (1500-1550) de Beverwick près Haarlem, occupant à la cour une place privilégiée et fort en vue. En 1529, il accompagna la gouvernante à Cambrai, à l'occasion de la « Paix des Dames ». Charles-Quint, l'ayant pris à son service, l'emmena dans ses expéditions, dont il retraça les épisodes guerriers dans de grandes compositions pittoresques et mouvementées. C'est ainsi qu'il fut l'historiographe de la campagne de Tunisie, en 1535. Vermeyen fut également portraitiste de talent : les anciens comptes nous révèlent les noms de nombreux personnages d'Allemagne, d'Espagne et des Pays-Bas dont il fit les portraits, aujourd'hui, malheureusement, perdus ou ignorés [2]. Toutefois, M. H. Hymans croit pouvoir lui restituer la *Mise au tombeau*, qui figure parmi les anonymes du musée d'Arras [3].

D'autre part, trois tableaux de sa main — les seuls

1. H. Hymans : *Le Livre des peintres de Carl Van Mander*, t. Ier, p. 225.
2. Pinchart : *Tableaux et sculptures de Marie de Hongrie.* (*Revue universelle des Arts*, t. III, p. 136.)
3. *Notes sur quelques œuvres d'art conservées en Flandre et dans le nord de la France.* (*Bulletin des commissions d'art et d'archéologie*, 1886, avec une photographie.)

que l'on connaisse — ont été découverts par nous dans la galerie du marquis Mansi, à Lucques. Ils représentent la *Bataille de Pavie* (1525), la *Prise de Rome* (1527) et le *Siège de Tunis* (1535). Ce ne sont peut-être que des modèles de cartons pour tapissiers, car Vermeyen mit également son talent au service des célèbres hauts-liceurs bruxellois. C'est à la demande de l'empereur lui-même qu'il composa, en 1549, une série de cartons retraçant, en douze imposants tableaux, l'*Histoire de la conquête de Tunis*. De Pannemaker de Bruxelles se chargea de les traduire en de somptueuses tentures, encore conservées à Madrid (fig. 30) [1]. Les cartons de Vermeyen sont à Vienne, où se trouve également, au palais de Schœnbrunn, une réplique des tapisseries, tissée au xviiie siècle. On y voit les portraits équestres de Charles-Quint et des principaux officiers de son armée, de nombreux épisodes militaires pris sur le vif, des panoramas topographiques de villes et de ports, des débarquements de troupes, des revues, des campements, des escarmouches, de magnifiques escadrons de cavalerie, des combats de terre et de mer, qui proclament hautement le talent original et national de Vermeyen, et le révèlent comme le plus ancien et peut-être le plus brillant *batailliste* de l'école. L'artiste mourut à Bruxelles en 1550, laissant, croit-on, un fils nommé Henri, qui alla s'établir à Cambrai, où il fit souche de peintres [2].

1. Eug. Müntz : *La Tapisserie*, p. 217. (*Bibliothèque de l'Enseignement des Beaux-Arts.*)

2. A. Durieux : *Les peintres Vermay*. Cambrai, 1880.

A la même époque vivait à Bruxelles, puis à Anvers, la famille des VAN CONINXLOO, dits *Schernier*, dont l'histoire est à débrouiller, les œuvres à découvrir et l'arbre généalogique à redresser[1]. L'esquisse suivante est très conjecturale :

JEAN VAN CONINXLOO (I), dit *Schernier*,
Viv. de 1491 à 1555.

?.	JEAN (II),	?.
GILLES LE VIEUX (I),	1489 — ?.	CORNEILLE,
Maître 1559.	PIERRE,	Peig. en 1530.
GILLES LE JEUNE (II),	Maître 1544.	
1544 - ap. 1604.		

De ces six noms, aujourd'hui presque oubliés, il importe d'en tirer deux hors de pair : CORNEILLE, le peintre de sujets religieux, et GILLES (II) le paysagiste, l'un et l'autre artistes de grande valeur. Le premier, dont le talent est révélé par un tableau du musée de Bruxelles, daté 1526, la *Parenté de la Vierge*, appartient, par le style et le coloris, à l'école des Gossaert, des Bellegambe et des Blondeel. Le second a, dans la galerie Liechtenstein, à Vienne, deux sites boisés puissamment peints qui prouvent que Van Mander pouvait dire, sans exagération, qu'il ne connaissait pas, à son époque, de meilleur paysagiste que Gilles Van Coninxloo. Il visita la France et l'Allemagne, s'établit à Anvers, où il fut le maître de Breughel d'Enfer, et mourut à Amsterdam après 1604.

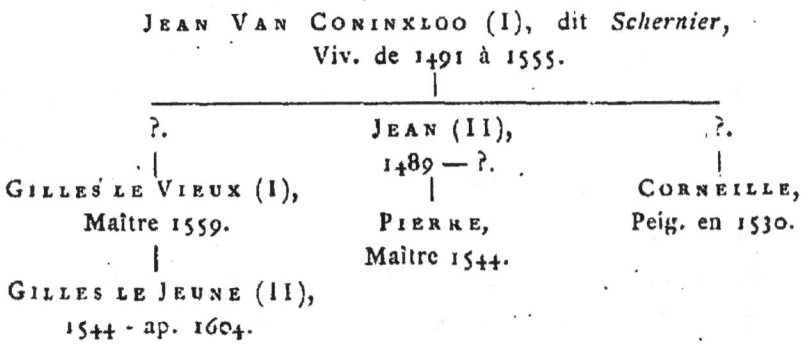

1. *Journal des Beaux-Arts*, 1870, p. 58.

Un autre paysagiste, que Van Mander cite également avec éloge[1], est Lucas Gassel (av. 1520-ap. 1561), de Helmont (ancien Brabant). Ses ouvrages, d'une coloration sauvage et sombre, ont un cachet très personnel, tant par leur aspect naïf et rude que par leurs sujets. Gassel fut le premier, et l'un des très rares artistes du siècle, qui se plut à représenter le travail des mines, des usines, des carrières, des forges et des fabriques. Ses tableaux constituent donc de curieux documents pour l'histoire de l'industrie aux Pays-Bas. Ils sont rares et peu connus[2]. Il y en a un à Bruxelles, un à Vienne, un à Dresde. D'autres sont cachés sous des noms d'emprunt. Nous en avons retrouvé plusieurs, au musée de Naples, attribués à Breughel; un dans la galerie Liechtenstein, donné à Pierre Aartsen; un autre — monogrammé et le plus important de tous ceux que nous ayons vus — aux Offices, à Florence, où il passe pour un Henri Bles. Gassel étoffa quelquefois ses paysages de petits sujets religieux. Ses tableaux datés vont de 1542 à 1561.

Liège. — Quant à Henri Bles (?-vers 1550) — dont nous venons de citer le nom — le peintre à la chouette (*Civetta*), comme on l'appelle, à cause de l'oiseau qui lui sert de monogramme — il appartient probablement à l'école liégeoise. On a voulu en faire un grand artiste, « un génie novateur, atteignant à la perfection des vieux maîtres, » en

1. *Le Livre des peintres,* t. I^{er}, p. 203.
2. Héris : *Notice sur Lucas Gassel.* (*Journal des Beaux-Arts,* 1864, p. 88. — 1878, p. 118.)

lui attribuant, sans preuve aucune, plusieurs chefs-d'œuvre dont la paternité restait à établir[1]. Il faut en rabattre, croyons-nous, et de beaucoup. Bien des prétendus « Henricus Blessius » appartiennent à de Patinier, à Mostart, à Gérard David, à Gassel, leurs véritables auteurs, et le maître à la chouette, privé de ses chefs-d'œuvre, n'est plus qu'un curieux, dont les petits personnages bizarres s'agitent assez lourdement dans des paysages aux feuillages sombres et aux terrains bitumineux.

Suivant Guicciardini (p. 132), il naquit à Dinant, dans le pays de Liège. Il mourut, dit Immerzeel, dans la capitale de cette principauté, en 1550. Ses tableaux vraiment authentiques sont rares. Le plus intéressant que nous connaissions est une *Marche au Calvaire* (Académie des beaux-arts de Vienne), d'une coloration hardie, d'une interprétation originale et bien flamande, et où l'artiste se révèle comme le précurseur immédiat de Pierre Bruegel le *Drôle*.

Pendant que tous ces vaillants petits peintres, en général peu connus, luttaient contre l'influence étrangère, chacun à sa manière et selon ses goûts, — faisant ainsi, sans s'en douter, la diversité des genres, — le chemin de Rome ne cessait d'être parcouru par les pèlerins flamands, et les *romanistes* faisaient de rapides et sérieux progrès à Bruxelles et à Malines, à Liège et à Anvers.

1. A. Béquet : *H. Bles, peintre bouvinois.* (*Annales de la Société archéologique de Namur*, 1863 à 1886, t. VIII, p. 59 et IX, p. 60.) Woermann : *Geschichte der Malerei*, t. II. — Id. : *Zeitschrift für bildende Kunst*, 1881, p. 182. — Bredius : *Kunstbode*, Harlem, 1881, p. 372. — H. Hymans : *Le Livre des peintres*, t. I, p. 197.

CHAPITRE XI

BERNARD VAN ORLEY ET LES ROMANISTES A BRUXELLES ET A MALINES.

C'est une importante famille d'artistes que celle des Van Orley, qui furent peintres à Bruxelles pendant les xvie, xviie et xviiie siècles. Elle paraît descendre des seigneurs d'Orley, justiciers de Luxembourg, qui s'attachèrent à la cour des ducs de Bourgogne [1].

VALENTIN VAN ORLEY,
1466 - av. 1532.

PHILIPPE,	BERNARD,	EVRARD,	GOMAR,
Viv. 1506-1556.	vers 1493 †1542.	Viv. 1504.	Viv. 1533.

MICHEL,	JÉROME,	GILLES,	IOSINE,
Viv. 1590.	Viv. 1567-1602.	Viv. 1533-53.	ép. ANTOINE LEYNIERS, tapissier.
	?		
	JÉROME		

JÉROME,	PIERRE,	FRANÇOIS,	RICHARD (I),
Viv. 1652.	Vers 1680-ap. 1708.	?	?

R.V.O. RICHARD (II), JEAN,
1652?-1732? 1656—1735.

1. Alphonse Wauters : *Bernard van Orley, sa famille et son œuvre.* Bruxelles, 1881.

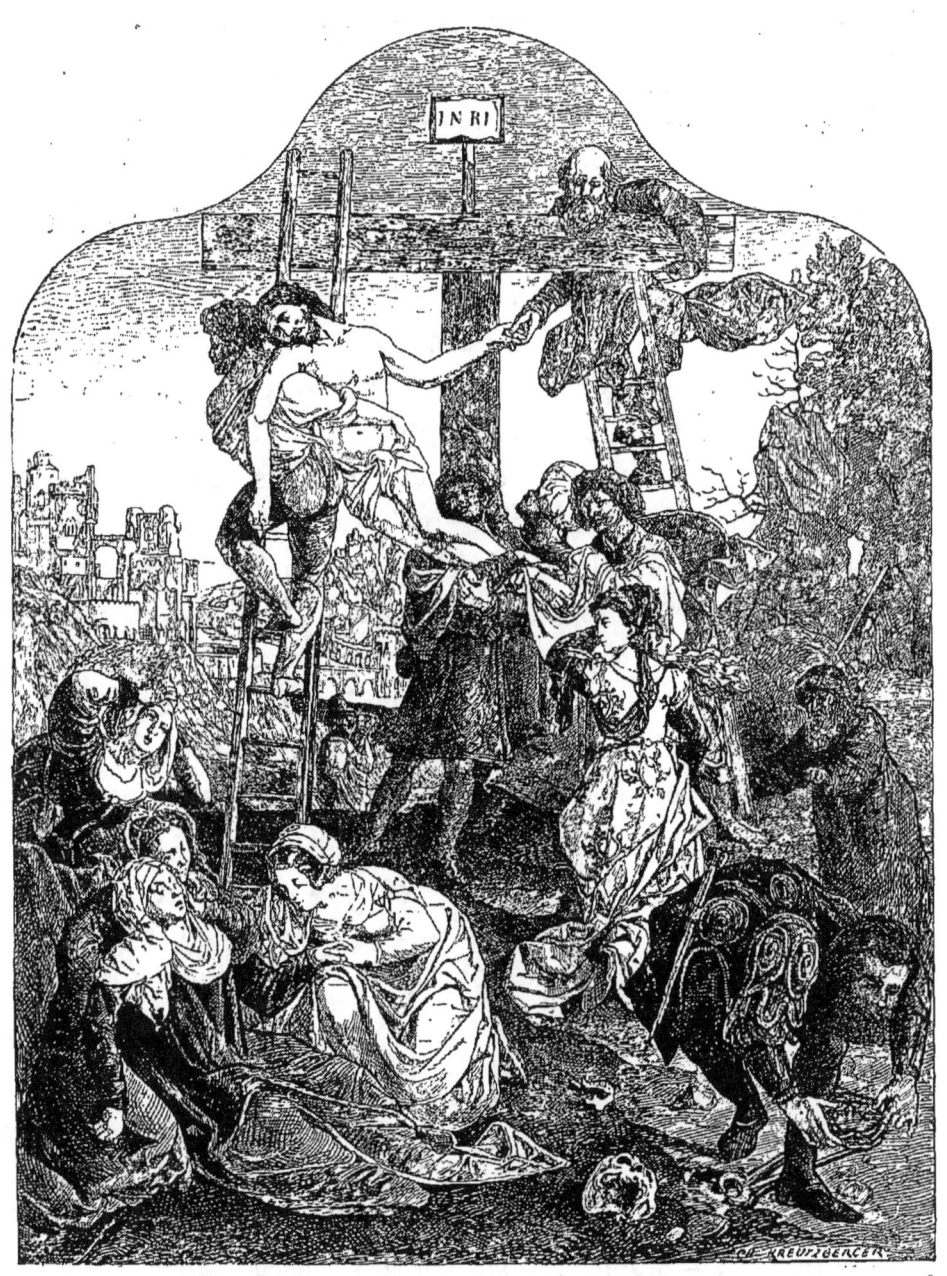

FIG. 51. — BERNARD VAN ORLEY.
La Descente de Croix. (Musée de l'Ermitage, à Saint-Pétersbourg. H. 1,41. L. 0,70.

Bernard Van Orley (1493?-1542)[1] quitta de bonne heure Bruxelles, sa ville natale, pour l'Italie, où il alla se former à l'école de Raphaël, qui distingua, paraît-il, le jeune artiste flamand parmi ses élèves. De retour aux Pays-Bas, le peintre fut chargé par le pape Léon X de surveiller chez Pierre Van Aelst, à Bruxelles, l'exécution des célèbres tapisseries du Vatican, *les Actes des Apôtres*, dont le maître d'Urbin avait donné les dessins. C'était vers 1515. En ce moment, le métier des tapissiers bruxellois avait atteint son plus haut degré de splendeur, et ses produits une réputation européenne. Plus d'une fois, à l'exemple de Raphaël, Van Orley mit son talent au service des hauts-liceurs. Les plus fameuses des tentures exécutées d'après ses cartons sont les *Chasses de Maximilien*, exposées au Louvre, et la *Vie d'Abraham*, conservée à Hampton-Court. Il travailla aussi pour les verriers : les trois admirables vitraux où l'on voit François Ier, Charles-Quint et sa sœur Marie de Hongrie, dans l'église Sainte-Gudule, à Bruxelles, ont été fabriqués d'après les dessins que conserve le musée de Bruxelles. En 1518, Van Orley obtint le titre de peintre de la cour, et les gouvernantes ne cessèrent de l'occuper, en lui demandant, soit des tableaux religieux, soit des portraits officiels.

1. Œuvres principales : Anvers : *le Jugement dernier* (Église Saint-Jacques; *le Portement de la Croix* (Musée); *le Jugement dernier* (Musée). — Saint-Pétersbourg : *la Descente de Croix* (Ermitage). — Bruxelles : *Pieta* (Musée); *les Épreuves de Job* (Musée). — Vienne : *la Pentecôte* et *Antiochus au temple de Jérusalem* (Musée). — Munich : *Saint-Norbert* (Pinacothèque).

Voir toute une série d'attributions dans *le Livre des peintres de Carl Van Munder*, par H. Hymans, t. Ier, p. 129.

Sa peinture s'inspire fortement des maîtres italiens, mais elle ne les copie pas. Sa couleur reste flamande, le tempérament national subsiste, malgré l'éducation étrangère. Son talent est inégal ; [il se reconnaît néanmoins à nous ne savons quelle originalité qui s'impose. Dans quelques tableaux de sa deuxième manière, par exemple dans les *Épreuves de Job* (musée de Bruxelles), 1521, le dessin est tourmenté, les figures gesticulent follement et prennent des expressions exagérées, d'un goût douteux. Par contre, dans d'autres de la dernière période de sa carrière, notamment dans le *Jugement dernier* (église Saint-Jacques, à Anvers), peint vers 1540 pour l'échevin Rockox, il est plus tranquille et se révèle magnifique praticien en même temps que réformateur hardi. Avec Gossaert, il est le premier dans l'école qui osa substituer aux modestes patronnes mystiquement encapuchonnées de l'école gothique, les saintes aux mythologiques nudités plantureusement étalées. Quant aux six grands volets du magnifique retable sculpté par Jean Borman de Bruxelles que conserve l'église Saint-Pierre de Gustrow (Mecklembourg)[1], c'est également une œuvre importante sortie de son pinceau, mais malheureusement perdue, rendue méconnaissable par une inepte restauration. Les fonds de paysage paraissent avoir été peints par de Patenier.

Parmi les nombreux élèves que la renommée attira dans son atelier, il en est deux qui marquent : Michel Coxie et Pierre Coecke.

A l'exemple de son maître, MICHEL COXIE (1499-

1. Dr Fr. Schlie : *Das Altarwerk in der Pfarkirche zu Gustrow.* — Gustrow, 1883.

1592[1] s'enthousiasma pour l'auteur de *la Transfiguration* et s'ingénia tellement à le copier qu'il en reçut le surnom de *Raphaël flamand*. De retour aux Pays-Bas, après un séjour à Rome, il se fixa à Bruxelles en 1543, puis à Malines, que presque tous les auteurs considèrent comme sa ville natale, tandis que Alph. Wauters laisse sous-entendre qu'il pourrait bien être d'origine liégeoise[2].

La ville de Malines, où Marguerite d'Autriche, cette zélée protectrice des arts et des lettres, avait établi sa cour, était à cette époque un centre artistique des plus importants. On y comptait plus de cent cinquante peintres et dessinateurs, parmi lesquels outre les Coxie, les frères Van Valkenborgh, paysagistes et peintres de genre, et les frères Bol, père et oncles du paysagiste et peintre de paysanneries, HANS BOL (1534-1596), dont le musée de Bruxelles possède le seul tableau connu : une *Vue d'Anvers*, signée et datée 1573. Malines avait aussi des sculpteurs du plus grand mérite, comme Conrad Meyt et de Beaugront ; des architectes tels que Keldermans. Enfin la principale industrie d'art locale, celle des dentelles, relevait des compagnons de Saint-Luc et avait acquis une renommée européenne.

Coxie ne tarda pas à être distingué par Marie de Hongrie, qui avait remplacé Marguerite d'Autriche au gouvernement des Pays-Bas, et Philippe II l'ayant nommé son peintre lui fit exécuter de nombreux

1. Emm. Neefs : *Histoire de la peinture et de la sculpture à Malines.* — Gand, 1876, t. I^{er}, p. 143.
2. *Les Coxie.* (*Bull. de l'Académie royale de Belgique*, 1884, n° 1.).

travaux. Raphaël a transformé à un tel point son admirateur, que plus rien de flamand ne se révèle dans l'œuvre de celui-ci : le décor est romain, les draperies empruntent à Raphaël leurs laques, leurs verts et leurs bleus glacés ; il n'y a pas jusqu'aux types, souvent choisis avec goût, qui ne soient italiens. La *Cène* du musée de Bruxelles, œuvre froide mais habilement composée, paraît avoir été faite à Rome, non aux Pays-Bas. Le *Martyre de saint Sébastien* du musée d'Anvers a de la grandeur et des nus bien dessinés. Une *Mort de la Vierge*, au Prado, est une composition importante.

Le fils de Coxie, qui, en l'honneur de l'auteur des *Loges*, avait reçu le glorieux prénom de RAPHAEL (1540-1616), fut, comme son père, peintre d'histoire et de sujets religieux et le maître de de Crayer. Son *Jugement dernier*, grand et laid tableau du musée de Gand, appartient à l'école des faiseurs de muscles de la suite de Michel-Ange. Le père et le fils Coxie ne furent pas les seuls peintres de ce nom. La descendance de cette famille d'artistes se perpétua jusqu'au commencement du XVIII^e siècle.

Pierre Coecke d'Alost (1502-1550)[1], le condisciple de Coxie dans l'atelier de Van Orley, bien que fort célèbre en son temps, ne parvient pas, faute de renseignements sur son œuvre, à être replacé par les histo-

FIG. 32. — PIERRE COECKE (?)
La Cène. (Musée de Bruxelles. H. 0,62. L. 0,80.)

riens au rang qu'il paraît avoir occupé. Il fut non seulement peintre et graveur de Charles-Quint, mais aussi architecte, sculpteur, géomètre et l'un des hommes les plus érudits de son siècle. Il visita l'Italie et plus tard

1. *Le Livre des peintres*, t. Ier, p. 184. — Voy. aussi l'article de M. Siret, dans la *Biographie nationale*, t. IV, col. 251.

Constantinople, où il se rendit à l'invitation des tapissiers bruxellois. On ne lui connaît plus avec certitude aucun tableau. M. H. Hymans[1], se basant sur son œuvre gravé, lui attribue cependant, non sans raison, une *Cène* du musée de Liège (1530) et la redite du musée de Bruxelles (1531), données par le catalogue à Lambert Lombart (fig. 32). Il forma deux peintres de grand mérite : Nicolas Neuchâtel, un portraitiste dont nous aurons à reparler, et Pierre Bruegel le *Drôle*, qui devint son gendre après avoir été son élève.

1. *Un tableau de Pierre Coeck.* (*L'Art*, 1881, t. III, p. 18.)

CHAPITRE XII

LAMBERT LOMBARD ET LES ROMANISTES A LIÈGE.

Au moment même où, à Bruxelles, le vieux Van Orley disparaissait de ce monde (1542), un nouvel enthousiaste, récemment revenu d'Italie, ouvrait une école à Liège, sa ville natale. Un centre d'activité artistique s'y développait aussitôt, remuant et renommé. L'Allemagne et la Hollande y envoyèrent des écoliers et, phénomène assez curieux pour être signalé en passant, dans la ville wallonne accoururent aussi les deux chefs futurs de l'école anversoise antérieure à Rubens : Frans Floris et Otho Vænius.

LAMBERT LOMBARD (1505-1566)[1], que souvent par erreur on appelle Susterman ou Suavius, naquit à Liège en 1505. Après avoir reçu les premières notions de peinture, d'abord à Anvers, chez un artiste peu connu, du nom d'ARNOUL DE BEER (1490-1542), puis à Middelbourg, chez Jean Gossaert, Lombard, protégé par le prince-évêque de Liège, s'attacha à la fortune du cardinal anglais Pole et suivit celui-ci en Italie. Il était de retour au pays en 1540, et son atelier fut aus-

1. Lampsonius : *Lamberti Lombardi...* Bruges, chez Hubert Goltzius, 1565. — Helbig : *Histoire de la peinture au pays de Liège.* — Liège, 1873, p. 121.

sitôt fréquenté par de nombreux disciples, qu'il forma bien plus par ses conseils que par ses exemples. Également attentif au mouvement des esprits et au progrès des arts, Lombard fut à la fois poète, architecte, archéologue, graveur et peintre distingué. Nature d'élite, aux goûts élevés, il exerça sur ses élèves et, par eux, sur son époque, une influence très considérable. Son tempérament et son enthousiasme favorisèrent, il est vrai, la création d'un art hybride, qui faillit un instant étouffer l'école nationale, mais qui, en définitive, grâce à Rubens, allait servir moins à sa chute qu'à son éclatant triomphe.

On ne connaît aucun tableau véritablement authentique de Lombard. Toutes les attributions des catalogues ne sont que des suppositions. A Liège, cependant, les collections particulières doivent renfermer quelques ouvrages authenthiques. Une *Déposition de la croix* lui est attribuée à la National Gallery; deux sujets lui sont donnés dans la collection du prince Charles d'Arenberg à Bruxelles. Pour se faire une idée de son style, qui conserve quelques réminiscences de la grâce séduisante et de l'attrait particulier des maîtres florentins, il faut recourir à ses dessins, faits, la plupart, à la plume et ombrés à l'encre de Chine ou à la sépia. Plusieurs sont signés *Lambertus Lombard* et datés des années 1552 à 1562.

Lombard mourut en 1566. Ses élèves les plus connus sont : 1° GUILLAUME KEY, ou Cayo, de Breda (vers 1520-1568), artiste fameux en son temps, et qui partagea avec Antoine Mor l'honneur inquiétant d'être le peintre du duc d'Albe. Ses portraits sont

perdus. Hymans, dans les commentaires de son *Van Mander*, lui attribue le portrait du duc d'Albe, donné à Antoine Mor dans le catalogue du musée de Bruxelles, et par analogie nous sommes assez tenté de lui restituer le portrait du Taciturne (1555), qui figure au musée de Cassel parmi les anonymes.

2° Hubert Goltz ou Goltzius (1526-1583[1]); peintre, imprimeur et numismate, qui, à l'exemple de son maître, se mêla à toutes choses, et que Philippe II nomma son historien. Artiste nomade s'il en fut : il naquit à Wurtzbourg, passa sa jeunesse à Venloo, étudia à Liège, visita l'Allemagne, l'Italie et la France, s'établit à Anvers et mourut à Bruges, dont l'hôtel de ville conserve de lui le portrait du prédicateur Corneille Adriaensen. Le célèbre graveur hollandais Henri Goltzius (1558-1616) était son cousin.

3° Dominique Lampson, ou Lampsonius (1552-1599), de Bruges[2], plus connu comme poète que comme peintre, a laissé sur les artistes flamands un recueil de poésies contenant des particularités biographiques curieuses et orné de vingt-trois portraits gravés par Jérôme Cock[3]. Il fut un des informateurs de Vasari et l'un des maîtres d'Otho Vænius.

4° Enfin Frans de Vriendt, ou Floris, qui va nous arrêter plus longuement.

1. J. Weale ; *Hubert Goltz*, dit *Goltzius*, dans *le Beffroi*, 1870, t. III, p. 246.
2. Helbig : *Histoire de la peinture au pays de Liège*, p. 147.
3. *Pictorum aliquot celebrium Germaniæ inferioris effigies*. Anvers, 1572.

CHAPITRE XIII

FRANS FLORIS ET LES ROMANISTES A ANVERS.

La famille Floris est célèbre dans les annales de l'art flamand[1]. Son chef, Corneille de Vriendt, tailleur de pierre, portait déjà le surnom de *Floris*, qui lui avait été transmis par son père, Jean de Vriendt, du chef de son grand-père, Floris de Vriendt, juré du métier des quatre couronnes[2]. Corneille eut quatre fils, qui tous quatre se vouèrent avec succès à la culture des arts. L'aîné, Corneille, est l'excellent sculpteur-architecte, l'auteur des plans de l'hôtel de ville d'Anvers et de la maison hanséatique, du tabernacle de Léau et du jubé de la cathédrale de Tournai; le second est notre peintre, Frans Floris; le troisième, Jean, fut potier et passa en Espagne; enfin, le quatrième, Jacques, fut un verrier renommé. L'arbre généalogique ci-contre s'étend à travers deux siècles. La branche des Pourbus vient s'y greffer en 1569.

1. Voy. les articles de M. Génard dans la *Biographie nationale*, t. VII, col. 118 et suiv., — et, pour les dates, l'ouvrage de F.-J. Van den Branden, p. 174.
2. *Catalogue du Musée d'Anvers*, 1874, p. 139.

FLORIS DE VRIENDT.,
Juré de la Gilde des Quatre-Couronnes, en 1476.

JEAN FLORIS (I),
Arpenteur juré.

CORNEILLE (I),	CLAUDE,
Tailleur de pierre,	Statuaire
? † 1538.	en 1533.

CORNEILLE (II),	FRANÇOIS (I),	JEAN (II),	JACQUES,
Architecte	(*Frans Floris*)	Potier,	Peintre
et sculpteur,	Peintre,	Maître	verrier,
1514 † 1575.	1516? † 1570.	en 1550.	1524 † 1581.

FRANÇOIS (II),	JEAN-BAPTISTE,
Peintre,	Peintre,
1545 † ?	Viv. 1579.

CORNEILLE (III),	SUZANNE,
Peintre et sculpteur,	Épouse
1551? † 1615.	FR. POURBUS (I).

JEAN (III),	FRANÇOIS (II),
Peintre,	1569 † 1622.
1590 † 1650.	

Par son intelligence, la culture de son esprit et son talent, FRANS FLORIS[1] (vers 1516-1570) fùt l'un des artistes les plus recherchés et les plus admirés de son temps. Dès les débuts de sa carrière, il trouva sa route jonchée de lauriers, la fortune lui sourit et les contem-

1. ŒUVRES PRINCIPALES. Anvers : *la Chute des anges* (Musée) et *le Jugement de Salomon* (Musée). — Bruxelles : *le Jugement dernier* (Musée). — Florence : *Adam et Ève* (Offices). — Brunswick : *l'Homme à la barbe rousse* (Musée). — Saint-Pétersbourg : *les Trois âges* (Ermitage).

porains le saluèrent du surnom d'*Incomparable*. Aujourd'hui, nous ne comprenons plus guère ces couronnes, que placèrent sur le front de l'artiste la mode et l'engouement. Nous ne voyons plus en Floris que le plus italien des maîtres flamands et ses vastes tableaux nous laissent assez indifférents. En art, *vox populi* n'est pas toujours *vox Dei*, et ce n'est pas impunément qu'on renie son pays, sa race et les lois de son origine.

Né à Anvers vers 1516, le jeune Frans commença par s'adonner, comme son père, à la sculpture. Mais cette branche de l'art ne répondant pas à ses goûts, il alla à Liège demander des leçons de peinture à Lambert Lombard, revint s'établir à Anvers en 1540, puis entreprit le voyage d'Italie. Il était, dit-on, à Rome, le jour de Noël 1541, au moment où Michel Ange découvrit le *Jugement dernier*, à la Sixtine. Prédisposé par ses études premières à goûter ces formes au puissant relief et la majestueuse grandeur de ces attitudes violentes, ébloui par la magnificence de cette création surhumaine, le jeune artiste s'abîma dans la contemplation des fresques de cette chapelle immortelle et le grand Florentin devint son dieu. Il chercha non seulement à imiter son dessin héroïque, mais étouffant en lui les qualités natives du coloriste flamand, il lui emprunta jusqu'à sa coloration mate, monotone et attristée. Ses études, ses esquisses, ses tableaux ne furent plus que des réductions michelangesques ; elles eurent, à Anvers, un immense succès et valurent à leur auteur la faveur publique, la protection de la cour et des nobles.

La *Chute des anges rebelles* (musée d'Anvers) est l'œuvre capitale de Floris, qui y fait preuve d'une imagination bizarre, lointaine réminiscence des folies diaboliques de Jérôme Bosch. La composition en est mouvementée, le dessin savant, les attitudes exagérées dans leurs contorsions, mais agréablement balancées, les têtes bien étudiées, l'exécution facile, souvent faite librement, en frottis. D'autres tableaux, tels que les *Adam et Ève* des musées de Vienne et des Offices, sont de remarquables académies à l'italienne.

Il est resté plus flamand dans les quelques portraits que l'on a de lui; celui du musée de Brunswick, appelé l'*Homme à la barbe rousse*, et qui nous montre un fauconnier son oiseau sur le poing, est célèbre.

L'influence de Floris fut fatale. Son rapide succès et sa fortune achevèrent d'entraîner et d'égarer l'école vers le style italien, si peu compatible avec les instincts nationaux. Son enseignement fit naître une génération nouvelle d'artistes hybrides, qui ne furent, la plupart, que d'impuissants imitateurs, et qui achevèrent, à Anvers comme à Bruxelles, de corrompre le goût public. On porte jusqu'à cent vingt, et même davantage, le nombre des élèves qui fréquentèrent son atelier. Vingt-neuf sont cités par Van Mander, parmi lesquels Martin De Vos, le plus célèbre de tous, Lucas de Heere, Crispin Van den Broeck* (1524-1588-1590), Martin et Henri Van Clève, Antoine de Montfort, dit *Blocklandt* (1532-1583), François Pourbus et les deux frères Ambroise et Jérôme Francken, de cette interminable famille

Francken dont aucun membre en dépit de leur nombre n'arriva à la célébrité.

Ces grandes familles artistiques sont une des caractéristiques les plus curieuses de l'école flamande. A Bruges, à Anvers, à Bruxelles, à Malines, un individu n'a pas plus tôt saisi le pinceau ou le ciseau, le burin ou le compas, qu'aussitôt l'art tourne la tête à tous, s'empare des frères et des fils, voire même des femmes et des filles, et voilà plusieurs générations qui se transmettent les outils illustrés par le talent du chef de la famille.

Nous avons eu déjà les Van Eyck, les Van der Weyden, les Bouts, les Metsys, les Pourbus, les Claeis, les Van Clève, les Van Orley, les Coninxloo, les Coxie et les Floris ; nous aurons plus tard — pour ne citer que quelques noms — les Bruegel, les Van Valkenborgh, les Key, les Teniers, les De Vos, les Franchoys, les Van Kessel, les Peeters, les Van Bredael ; voici présentement les Francken, qui ne le cèdent à aucune autre lignée quant au nombre et, ajoutons-le, quant à la confusion de leur arbre généalogique[1].

Le premier en nom des trente FRANCK ou FRANCKEN qu'enregistrent les *Liggeren* de Saint-Luc est NICOLAS le Vieux, né à Hérenthals (Campine), vers 1520. Ses trois fils sont également surnommés les *Vieux*, pour les distinguer des *Jeunes* du siècle suivant. Le plus célèbre des trois est JÉRÔME, l'aîné, qui fut

HF

[1]. Voy. les notices publiées par M. Van Lerius dans le *Catalogue du musée d'Anvers*, par M. Siret dans la *Biographie nationale*, t. VII, col. 240 et suiv., et par M. Van den Branden dans *Geschiedenis*, etc., p. 336, 614 et 978.

peintre d'histoire et portraitiste du roi de France Henri III. Le musée d'Anvers possède de nombreux spécimens de la manière d'AMBROISE : la *Cène* et le *Martyre des saints Crépin et Crépinien* sont des tableaux où le talent ne manque assurément pas, mais qui néanmoins ne parviennent pas à émouvoir. M. de Laborde signale la présence d'Ambroise parmi les maîtres qui furent employés à la décoration du palais de Fontainebleau[1]. La personnalité de FRANÇOIS est plus effacée.

Les trois frères continuèrent la méthode intermédiaire et la coloration froide de l'école de Floris, mêlant, dans une très inégale mesure, le goût italien et le génie flamand. A leur tour ils firent souche d'artistes et préparèrent aux historiens et aux rédacteurs de catalogues et de dictionnaires un travail de patience et de recherches dont l'essai généalogique suivant ne donnera qu'une lointaine idée :

NICOLAS FRANCK OU FRANCKEN,
1520 ? † 1596.

JÉROME (I),	FRANÇOIS (I),	AMBROISE (I),	CORNEILLE,
1540 † 1610.	1542 † 1616.	1544 † 1618.	bourgeois en 1580.
	THOMAS, JÉROME (II)	FRANÇOIS (II), AMBROISE (II),	JEAN,
	maître 1578 † 1629.	1581 † 1642. ? † 1632.	1581 † 1624.
	en 1660.		
ISABELLE,	FRANÇOIS (III),	JÉROME (III),	
Epouse	1607 † 1667.	1611 † ?	
F. POURBUS (II).	LE RUBÉNIEN.		
		CONSTANTIN,	
		1661 † 1717.	

1. *La Renaissance des arts à la Cour de France*, t. I^{er}; p. 927.

Martin de Vos (1532-1603) précéda de quelques années les frères Francken dans l'atelier de Frans Floris. En quittant ce maître, il alla visiter l'Italie. Plusieurs portraits qu'il fit pour les Médicis, et qui sont encore aux Offices, lui firent à Florence quelque réputation. A Venise — qui l'arrêta longtemps — il travailla chez le Tintoret, ce puissant et fécond génie qui, plus que tout autre Italien, était fait pour frapper les Flamands.

Le musée de sa ville natale possède de lui une importante série d'ouvrages (fig. 33) révélant surtout le talent de leur auteur dans des portraits remarquables de vérité et de vie. Une brillante composition datée de 1575 et contenant 54 figures est au musée de La Haye.

Une autre importante composition, réunissant de nombreux portraits, est au Musée communal de Bruxelles.

PIERRE DE VOS (I),
1490 † 1567.

BARBE	PIERRE (II),	MARTIN (I),
ép. PIERRE LISAERT, peintre.	? † 1567.	1532 † 1603.

	ANNE,	GUILLAUME,	DANIEL,	MARTIN (II),
	ép. DAVID REMEEUS, 1559 † 1626.	maître en 1593.	1568 † 1605.	1576 † 1613.

JEAN,	BARBE,
1602 † 1648	ép. PIERRE DE WITTE, 1586 - 1651.

GASPARD,	JEAN-BAPTISTE,
1624 † 1681.	1627 † ap. 1662.

Ce sont également des portraits de donateurs agenouillés qui nous transmettent la preuve du mérite d'Adrien-Thomas-Key, artiste dont le nom ne nous est connu que par quelques inscriptions des *Liggeren* (de 1558 à 1588). Les portraits de Gilles De Smidt, syndic du couvent des Récollets, de sa femme et de leurs huit enfants, que nous montrent deux panneaux d'un tableau au musée d'Anvers, doivent compter parmi les meilleurs morceaux et les plus rares de cette galerie. En dépit de l'italianisme de la *Cène*, peinte au revers, rien n'est plus flamand que ces deux groupes sincères et naïfs, à la dévote attitude (fig. 34 et 35); leur exécution est brillante, largement interprétée; les mains, ainsi que les têtes, aux yeux pétillants, sont bien charpentées, solidement peintes, dans des colorations grises nacrées, soutenues par les notes sobres et distinguées des vêtements.

A signaler encore du même artiste un portrait d'homme monogrammé et daté 1572, au musée de Vienne, et le portrait de Lazarre Spinola, daté de 1566, à Hampton-Court.

	Adrien Key.	
Wouter, viv. en 1516-42, ép. Marg. Congnet.	Thomas, ? † ?	Guillaume, vers 1520 † 1568.
	Adrien-Thomas, maître en 1568 † apr. 1588.	Suzanne, ép. Hubert Beuckelaer, peintre.

C'est par le portrait principalement que le génie national a protesté contre l'envahissement de l'italia-

nisme, pendant toute la période qui s'écoula entre la

FIG. 33. — MARTIN DE VOS.
Saint Luc peignant la Vierge. (Musée d'Anvers. H. 2,27. L. 2,17.)

mort de Metsys et la venue de Rubens. « Placés sur le

FIG. 34. — ADRIEN-THOMAS KEY.
(La famille De Smidt. Musée d'Anvers. H. 1,83; L. 1,18.)

FIG. 35. — ADRIEN THOMAS KEY.
La famille De Smidt. (Musée d'Anvers. H. 1,83. L. 1,18.)

solide terrain de la réalité, ennemis de tout mensonge, systématiquement hostiles aux séductions de l'idéal, les portraitistes jouèrent en Flandre, pendant tout le XVIe siècle, un rôle semblable à celui que Hans Holbein, leur maître inconscient, remplit en Suisse et en Angleterre. Ils n'eurent pas moins que lui le respect des physionomies individuelles, le culte de la ressemblance intime, la forte notion de la vie intérieure. Dans leurs portraits de magistrats communaux, d'hommes d'Église, de bourgeois ou de chefs de gildes, il y a une vitalité concentrée, une conviction familièrement héroïque, une profondeur de caractère qui révèlent à la fois l'individu et la catégorie sociale à laquelle il appartient. Le portrait ainsi compris est au niveau de l'histoire[1]. »

Mais le danger de l'influence étrangère devenant plus pressant, l'esprit national protesta avec plus de vigueur encore, en appelant à son aide l'art populaire, la peinture des bonnes gens. Et sur la scène, à Anvers d'abord, à Bruxelles ensuite, parut Pierre Bruegel.

1. Paul Mantz : *Introduction à l'histoire des peintres de l'école flamande*, p. 6. (*Histoire des peintres de toutes les écoles*. Paris, 1864.)

CHAPITRE XIV

PIERRE BRUEGEL LE VIEUX [1].

Au moment où presque tous les peintres flamands se faisaient Romains ou Florentins, un artiste arrivé du Brabant septentrional à Anvers, Pierre Bruegel le Vieux ou le *Drôle*, se chargea de faire parler haut la vérité flamande. Le nom sous lequel il s'est illustré, il le tient du petit village où il naquit, vers 1530: Breugel, près Breda; il n'en signa et nous n'en connaissons pas d'autre.

Son premier maître fut Pierre Coecke, le célèbre peintre-architecte. Il est permis de conclure de certains détails qu'il devait se trouver chez lui vers 1545. Puis il entra chez Jérôme Cock, le marchand d'estampes bien connu, l'éditeur des œuvres de Jérôme Bosch, qui ont exercé sur sa manière une si vive influence et dont il imita parfois les écarts et les folles conceptions.

C'est en 1551 qu'il fut inscrit comme franc-maître à la gilde de Saint-Luc d'Anvers et, en 1552, il fit le voyage d'Italie.

1. *Le Livre des peintres de Carl Van Mander*, t. I, p. 299. — A.-J. Wauters: *Études, recherches et notes sur l'art flamand.* Bruxelles, 1887, p. 17.

Son séjour par delà les monts ne modifia heureusement ni ses prédilections, ni son style, ni sa couleur. Tandis que ses contemporains s'italianisaient dans l'extase de Raphaël, il restait, lui, ce que la nature l'avait fait : peintre flamand.

Revenu dans son pays, il s'en fut rechercher l'humble spectacle des choses naïves, la bruyante gaieté des fêtes champêtres, en quête de sujets familiers qui devaient le faire surnommer par la postérité le *Breugel des Paysans*.

A partir de 1553 jusqu'en 1558, ce sont les estampes *seules* qui, plus ou moins, nous renseignent sur ses travaux. En effet, on trouve son nom comme « exécutant » ou « inventeur » sur un nombre assez considérable de gravures. La Bibliothèque royale en a réuni une importante collection. Citons parmi les plus intéressantes : le *Maître et la maîtresse d'école*, la *Tentation de saint Antoine*, les *Vierges sages et les Vierges folles*, la *Résurrection du Christ*, les *Saisons*, des *Kermesses*, de nombreux sujets de *Marine*, le *Combat des tirelires et des coffres-forts*, la *Dispute des gras et des maigres*, et surtout la belle suite de compositions, si typiques et si pleines de caractère, intitulée, *Les vertus et les Vices*.

Quelques-unes portent les dates de 1553, 1556, 1557, 1558 et 1559. La plupart ont été publiées par Jérôme Cock, l'ancien patron de Bruegel. Comme aucun tableau ne mentionne une date antérieure à 1559, il est permis de supposer que cette période de la vie de l'artiste a été plus particulièrement consacrée à l'exécution, pour Jérôme Cock, de dessins que celui-ci faisait en-

FIG. 36. — PIERRE BRUEGEL LE VIEUX. — Le Banquet de Noce. (Musée de Vienne. H. 1,14. L. 1,60.)

suite graver et mettait en vente dans sa boutique, à l'enseigne : *Aux Quatre-Vents*.

Le plus ancien tableau daté connu est de 1559 (*La Dispute du Carnaval et du Carême*, à Vienne). Les autres suivent, avec les dates de 1560, 1563, 1564, 1567 et 1568. N'en doit-on pas conclure aussi que Bruegel ne s'adonna sérieusement à la peinture que dans la seconde moitié de sa carrière? Ainsi s'expliquerait la rareté de ses tableaux.

En 1563, voulant se marier, il vint se fixer à Bruxelles. La cour et la commune employèrent aussitôt son pinceau. A cette époque, un des plus vifs admirateurs de son talent et de ses ouvrages fut l'empereur Rodolphe II, grand amateur d'art, et qui formait à Prague une remarquable collection. Il l'enrichit d'un nombre considérable de tableaux de notre Bruegel et alla jusqu'à payer, pour les acquérir, des sommes énormes[1].

Tous sont à Vienne. Parmi eux, la *Tour de Babel*, le *Massacre des innocents* (fig. 37) et surtout le *Portement de la croix* sont des œuvres d'élite. L'auteur traite ses sujets religieux dans le même style que ses comédies populaires, transportant, sans plus de façon, Jésus et Marie, les apôtres et les saintes femmes en plein pays flamand, comme, à la même époque, Tintoret et Véronèse habillaient à la mode de Venise les personnages de la Passion.

Dans ses sujets champêtres et familiers, il s'élève au rang des meilleurs maîtres que produira le siècle suivant. Nous dirons même que ni Teniers ni Brauwer

[1]. Crivelli : *Giovani Breugel...* Milan, 1868, p. 120.

FIG. 37. — PIERRE BRUEGEL LE VIEUX. — Le Massacre des Innocents. (Musée de Vienne. H. 1,16. L. 1,60.)

n'ont atteint une telle bonne humeur, ne sont parvenus à tant de verve, d'entrain et de finesse railleuse. La *Bataille* de Dresde, les *Aveugles* de Naples, la *Kermesse* et le *Banquet de noce*, de Vienne (fig. 36) sont, dans ce genre, des pièces capitales. La *Bataille de Carême contre Carnaval*, ou *des Maigres contre les Gras* (musée de Vienne), est une satire burlesque qui, certes, n'aurait pu avoir plus d'imagination, de drôlerie et de mordant sous la plume de Rabelais.

Les tableaux authentiques de Pierre Bruegel sont rares. Il est absent de la plupart des grands musées de l'Europe. On ne le trouve ni à la Pinacothèque, ni au Louvre, ni aux Offices, ni à l'Ermitage, ni à la National Gallery, ni à Berlin, ni à Amsterdam, ni à Anvers, ni à Bruxelles. Il n'a qu'un seul tableau à Madrid et deux à Dresde. Par contre, à Vienne, il est magnifiquement représenté par quinze tableaux, parmi lesquels sont toutes ses œuvres capitales. C'est là qu'il faut aller pour apprendre à connaître et apprécier à sa valeur ce vieux maître. On ne sait pas qui il est si on ne l'a pas vu à Vienne. Il s'y révèle magistralement, comme le plus fort coloriste flamand et l'un des praticiens les plus osés de son siècle. Autant les attitudes et les expressions de ses personnages, pris sur le vif, sont amusantes à observer, autant sa manière de peindre, à tons plats et entiers, en frottis relevés de demi-pâtes, est intéressante à suivre. Il s'entend comme personne à faire jouer des bruns chromatiquement disposés avec des jaunes et des rouges d'intensités diverses ; il ose, avec une grande audace et une réussite plus grande encore, semer sur un fond immaculé de neige, ou sur une route

grise poussiéreuse, une foule bariolée de paysans vêtus de noir et de vermillon. Sa palette a une variété infinie de gammes grisâtres, jaunâtres, brunâtres, rougeâtres, blanchâtres ; des lilas, des bleus, des chamois, des roses, des roux d'une rare finesse, d'une harmonie suprême, d'un œil des plus subtils. Si ces belles et précieuses qualités ne se retrouvent pas sur tous les tableaux sur le cadre desquels s'étale le nom du grand artiste, c'est que celui-ci n'est pas responsable de toutes les peintures qu'on lui attribue et qui sont nombreuses.

La cause première de tant de confusion est due au fils aîné du peintre, qui se nommait Pierre comme son père et qui s'occupa surtout de copier et d'imiter, avec beaucoup de talent, les œuvres de celui-ci.

Mais Bruegel le Vieux signait et datait d'habitude ses pièces importantes. Sept des tableaux de Vienne portent sa signature. Ce sont : *la Dispute du Carnaval et du Carême* (1559) ; *Jeux d'enfants* (1560) ; *la Marche au Calvaire* (1563) — une merveille ; *la Construction de la tour de Babel* (1563) ; *la Conversion de saint Paul* (1567) ; *le Combat des Israélites et des Philistins* (1568), et *la Kermesse*. Au musée de Darmstadt, des *Paysans dansant autour d'un gibet* (1568) et, au musée de Naples, la parabole des *Aveugles* (1568), sont signés également. Ces neuf tableaux portent, très lisiblement, le nom de l'auteur orthographié comme suit : « BRUEGEL. »

Pierre, le fils, a signé également bon nombre de ses copies. Seulement celles-ci sont faciles à distinguer, attendu qu'il a *toujours* signé « P. BRUEGHEL », en faisant précéder de l'initiale de son prénom son nom de famille et en intercalant dans celui-ci un H après le G.

Pierre Bruegel mourut à Bruxelles en 1569, laissant, après six ans de mariage seulement, une jeune veuve, âgée d'environ vingt-cinq ans, — Marie Coecke (la fille de son premier maître) qu'il avait fait sauter sur ses genoux étant apprenti, — et deux fils en bas âge : Pierre (le futur Breughel d'Enfer), âgé de cinq ans, et Jean (le futur Breughel de Velours), âgé d'un an. Lui-même ne devait guère avoir plus de quarante ans au moment de son décès.

Huit ans plus tard naissait Rubens.

CHAPITRE XV

LES PEINTRES FLAMANDS A L'ÉTRANGER.

Trois causes principales provoquèrent, au xvie siècle, l'émigration des artistes flamands à l'étranger : la grande renommée que l'école s'était acquise, grâce aux maîtres illustres de la précédente période ; le goût des voyages, que le pèlerinage de Rome avait fait naître ; la terrible révolution religieuse et sociale qui éclata sous le règne de Philippe II.

C'est des Pays-Bas, écrit un historien contemporain, qu'on voit se répandre des artistes dans toute l'Europe, « par l'Angleterre, par toute l'Allemagne et spécialement au païs de Dannemarc, en la Suétie, en la Norwégie, en Poloigne, et en autre païs septentrionaux jusques en Moscovie, sans parler de ceux qui vont en France, en Espagne et en Portugal, le plus souvent appelez des Princes, des Républiques et d'autres potentats, avec grande provision et traictement, chose non moins merveilleuse que honorable[1]. »

Hollande. — A ses débuts, l'histoire de la peinture hollandaise peut difficilement être séparée de celle de

1. Guicciardini : *Description de tout le Pays-Bas.* Anvers, 1567, p. 136.

la peinture flamande. Inspirées par les mêmes idées, dirigées par la même politique, guidées par les leçons des mêmes maîtres, les dix-sept provinces produisirent, au xve siècle, le même art [1]. Au xvie siècle, la distinction commence à se faire : Schoorel et Lambert Lombard, élèves du même maître, n'appartiennent déjà plus à la même race artistique. Néanmoins, pour l'historien, le classement est toujours difficile, car jusqu'à la séparation politique des deux pays, l'échange d'artistes entre le Nord et le Sud est incessant. Tandis que les uns, nés en Hollande, viennent mourir à Bruges, à Anvers ou à Bruxelles, d'autres, nés en Belgique, vont terminer leur carrière à Dortdrecht, à Haarlem ou à Amsterdam.

Carl Van Mander (1548-1606) est de ceux-ci [2]. Il naquit à Meulebecke, village de la Flandre occidentale, où, avant lui, trois peintres, aujourd'hui bien ignorés, avaient acquis quelque réputation : Charles d'Ypres (1510-1563-1564) [3] et ses deux élèves, Nicolas Snellaert (1542 ?-1602 ?) et Pierre Vlérick (1539-1681), de Courtrai [4]. Ce dernier fut un des maîtres de Van Mander qui, au sortir de son atelier, partit pour l'Italie, où il résida sept ans. Puis il visita

1. Voy., pour les maîtres néerlandais du Nord, l'histoire de la *Peinture hollandaise*, par M. Henry Havard. (*Bibl. de l'Enseignement des Beaux-Arts.*)

2. Voy. sa biographie, placée en tête de : *le Livre des peintres de Carl Van Mander*, par H. Hymans.

3. *Idem.*, t. I, p. 396.

4. Ed. Fétis : *les Peintres belges à l'étranger*. Bruxelles, 1865, t. II, p. 350.

Nurenberg et l'Autriche, rentra aux Pays-Bas, alors dévastés par la guerre, se fixa à Courtrai d'abord, puis à Bruges, et finalement à Haarlem en 1583, et alla terminer sa carrière à Amsterdam. Ses œuvres sont rares; le *Martyre de sainte Catherine*, que possède l'église Saint-Martin de Courtray, est signé et daté 1582. Elles n'eussent vraisemblablement pas sauvé son nom de l'oubli, s'il n'avait pris soin de l'attacher, en plus, à l'éducation d'un peintre illustre, Frans Hals, et à la publication d'un livre célèbre, *Het Schilderboeck*. Cet ouvrage, qui contient les biographies des principaux peintres flamands, hollandais et allemands, depuis les Van Eyck jusqu'à la fin du XVIe siècle, est resté, en général, la source la plus précieuse et le guide le plus sûr que l'on puisse consulter pour les anciennes écoles du Nord [1].

Italie. — Y a-t-il lieu de s'étonner de ce que l'Italie, conviant les artistes de l'Europe entière à venir s'inspirer du grand mouvement artistique de sa Renaissance, en ait retenu chez elle un grand nombre, les uns séduits par les trésors et le charme du pays, les autres par les offres flatteuses des papes et des princes [2] ? De ce

[1]. Voici le titre de l'ouvrage : *Het Schilderboeck*, 3e partie. *Het leven der doorluchtighe nederlandische en hooghduytsche schilders*. La première édition, 1 vol. in-4°, parut à Haarlem en 1604. Une excellente et savante traduction française : *le Livre des peintres de Carl Van Mander*, en 2 vol. in-8° illustrés et annotés par M. Henri Hymans, conservateur du cabinet des estampes à la Bibliothèque royale de Bruxelles, a été publiée à Paris, en 1884, par la *Bibliothèque internationale de l'Art*.

[2]. Bertolotti : *Artisti belgi ed olandesi a Roma nei secoli XVI e XVII*. Firenze, 1880.

nombre furent les Flamands Calvaert, Bril et De Witte.

Denis Calvaert (1640-1519), d'Anvers, que les Italiens appellent *Denis le Flamand*, porte un nom célèbre dans l'histoire de l'école de Bologne, car il fut le premier maître du Guide, de l'Albane et du Dominiquin [1]. Par sa vie, passée tout entière à Rome et surtout à Bologne, et par son œuvre, Calvaert est Italien; c'est à peine si, de loin en loin, dans certaines figures de saint Pierre et de saint Laurent, de Madeleine ou de Danaé (fig 38), il révèle encore son origine par le réalisme de quelques attitudes ou l'ampleur plantureuse de quelques formes. La plupart de ses tableaux sont restés dans les églises et les musées de l'Italie septentrionale. Les principaux sont: les *Ames du Purgatoire* et le *Paradis*, à Bologne; le *Martyre de saint Laurent*, à Plaisance; la *Vierge et sainte Apoline*, à Reggio.

Paul Bril (1554-1626) [2] n'abdiqua pas, comme son concitoyen, le titre d'artiste flamand. Tandis que tant d'autres n'allaient en Italie que pour y faire des emprunts, Paul Bril et son frère Mathieu (1550-1584) introduisirent, au contraire, dans l'art italien, un genre nouveau, d'origine bien flamande, et montrèrent aux peintres romains une route jusqu'alors inexplorée par eux: le paysage interprété comme genre *spécial*. Paul Bril en est le véritable créateur. Il comprend encore la nature à la manière des Memling, des Gérard David et des Patinier, mais avec plus de grandeur et de simplicité et

1. Ed. Fétis: *les Peintres belges à l'étranger*, t. II, p. 151, et t. Ier, p. 143.
2. Le même, t. Ier, p. 143.

en s'attachant surtout à ses côtés poétiques. Ses

FIG. 38. — DENIS CALVAERT.
Danaé. (Musée de l'Académie des beaux-arts, à Lucques.)

paysages se distinguent par une grande variété de

conception, une savante distribution de la lumière, un dessin élégant, une coloration harmonieuse, de belles masses de feuillages et un sentiment élégiaque très pénétrant.

Ils sont excessivement nombreux en Italie, car Bril a travaillé à la fois pour les églises et les palais, pour les nobles Romains, les cardinaux et les papes. Sa pièce capitale, une des plus hardies qu'ait abordées un paysagiste, décore la « Salle Neuve », au Vatican. C'est une fresque longue de vingt mètres, représentant le *Martyre de saint Clément*, au milieu d'un magnifique site agreste, présageant le paysage héroïque du siècle suivant. « Paul Bril, dit M. Charles Blanc, fut comme la souche de cette génération de grands paysagistes qui ont immortalisé l'art du xviie siècle... Claude Lorrain et Poussin descendent de lui[1]. »

Un troisième artiste, contemporain des précédents et que l'école flamande paraît avoir un peu trop oublié, est Pierre de Witte, surnommé *Candido* (1548-1628)[2]. Il travailla longtemps à Florence, où Vasari l'employa; puis il fut emmené en Bavière par le duc Maximilien Ier, au service duquel il consacra le reste de sa carrière. Peintre, dessinateur, architecte et sculpteur, on a de lui des œuvres multiples qui attestent ses nombreuses facultés artistiques. Ainsi il a attaché son nom à la construction du palais ducal, aux sculptures

1. *Paul Bril* (*Histoire des peintres de toutes les écoles*), p. 6 et 7.

2. C. Carton : *Notes biographiques sur Pedro Candido...* (*Annales de la Société d'émulation de Flandre*, 1843, 2e série, t. Ier, p. 19. — P. J. Rei : *Peter Candido und seine Werke*. Leipzig, 1888.

FIG. 39. — PIERRE DE WITTE, DIT CANDIDO.
Portrait de la duchesse Madeleine de Bavière. (Galerie de Schleissheim.)

du magnifique mausolée de l'empereur Louis V, dans la cathédrale de Munich, et à celles d'autres monuments de cette ville, aux tapisseries de la manufacture bavaroise (1604-1615), aux fresques de l'église Santa-Maria-del-Fiore, à Florence, et à de nombreux tableaux et portraits. Parmi ces derniers, nous citerons plus particulièrement celui d'une princesse de la maison de Bavière (Galerie de Schleissheim). Si dans ses compositions religieuses, mythologiques et allégoriques, l'artiste est devenu Pietro Candido, il est resté Pieter de Witte dans ses portraits (fig. 39).

A la suite de ces trois artistes, il convient de citer encore, parmi les peintres flamands qui se fixèrent en Italie : LÉONARD THIRY, de Bavay, plus connu sous le nom de *Leo Daven* (1500?-1560), peintre-graveur, qui fut le collaborateur du Rosso et du Primatice pour les décorations du palais de Fontainebleau ; les BACKEREEL d'Anvers, qui, au dire de Sandrart, étaient nombreux à Rome, tous hommes de talent et vivant avec faste ; MICHEL DU JONQUOY, de Tournai, qui fut, en 1565, le premier patron de Spranger, avec qui il décora de fresques l'église Saint-Oreste, à Rome[1] ; ARNOULD MYTENS, de Bruxelles (1541-1602), dit *Renaldo*, et JEAN FRANCKEN, d'Anvers, dit *Franco* (1550), qui tous deux s'établirent à Naples ; PAUL FRANCHOYS, d'Anvers, dit *Franceschi* (1540-1596), élève et collaborateur du Tintoret, et qui a au palais ducal, à Venise, un tableau représentant le *Pape Alexandre III*

1. Pinchart : *Quelques artistes et quelques artisans de Tournai.* Bruxelles, 1883, p. 23.

bénissant le doge Ziani[1] ; le Bruxellois JEAN SPEECKAERT, cité par Van Mander, qui mourut à Rome vers 1580 et qui nous a laissé son portrait qui est au musée de Vienne. LUCAS CORNEILLE et GUILLAUME BOIDES, de Malines, que nous trouvons, en 1550, à Ferrare, travaillant aux cartons des tapisseries du célèbre atelier de la cour du duc d'Este, Hercule II[2] ; enfin, à Florence, JEAN VAN DER STRAETEN, de Bruges (1536-1605), surnommé *Stradan* ou *della Strada*, qui fut le pourvoyeur attitré des hauts-liceurs de Cosme de Médicis[3].

Espagne. — En Espagne, la Renaissance italienne vint de bonne heure combattre l'influence des Gothiques du Nord sur l'école nationale. Par une bizarrerie du sort, ce fut un nouveau Flamand, nourri à l'école de Michel-Ange, qui fut un de ses plus éminents propagateurs.

PIERRE DE KEMPENEER (1503-1580), que les Espagnols appellent *Pedro Campana*, naquit à Bruxelles en 1503. D'Italie, où il avait obtenu la protection du cardinal Grimani, il passa en Espagne et fonda, à Séville, une école dont Moralès fut le plus brillant disciple. Il revint dans sa ville natale en 1560, succéda à Michel Coxie comme peintre attitré des tapissiers bruxellois, et mourut en 1580. Un certain nombre de ses tableaux religieux ornent encore les églises de Séville ; son œuvre capitale est une *Descente de croix* (1548) qui est à la cathédrale (fig. 40).

1. Éd. Fétis : *les Peintres belges à l'étranger*, t. I^{er}, p. 377.
2. Eug. Müntz : *la Tapisserie*, p. 234.
3. Ed. Fétis : *les Peintres belges à l'étranger*, t. I^{er}, p. 121.

Elle est saisissante d'aspect ; sa composition a une allure magistrale. Sous la gravité gothique, on devine déjà l'élan de la Renaissance. La silhouette est originale, les attitudes sont mouvementées, les types étranges ; le coloris abonde en tons durs et violents, mais il demeure flamand par sa sauvage énergie. Assurément, la note est nouvelle. Elle a dû vivement impressionner, à une époque où Gossaert, Bellegambe et Van Orley venaient à peine de disparaître, où Mostert peignait toujours ses petits panneaux gothiques, où Floris et Martin de Vos ne s'étaient pas encore fait connaître. Cette *Descente de croix* est un jalon historique : elle rappelle encore Van der Weyden et fait déjà vaguement songer à Rubens. En Espagne, on l'appelle la *fameuse Descente de croix de Séville*, et l'historien Bermudez assure que Murillo ne se lassait pas de l'admirer[1].

Le même auteur cite encore les noms de plusieurs autres peintres flamands établis en Espagne : le paysagiste de Las Vinas, ou Van den Wyngaerde, de Bruxelles, qui fut peintre de Philippe II (1561) ; Antoine, de Bruxelles, cité par Vasari, qui peignait à Avila en 1550, et dont des tableaux signés existent encore en Espagne ; Martin Van Clève, d'Anvers, qui, d'Espagne, se rendit aux Indes ; Isaac de La Hèle, d'Anvers (1570), dont des tableaux religieux sont conservés dans les

1. J. Rousseau : *les Peintres flamands en Espagne. Bulletin des commissions d'art et d'archéologie*, 1867, XXIV, p. 347. — Alphonse Wauters : *Quelques mots sur le Bruxellois Pierre de Kempeneer, connu sous le nom de Pedro Campana*, 1867. — Bermudez : *Diccionario de las bellas artes*, t. V, p. 264. — Jimenez Placer : *Pedro Campana, su tiempo y sun obras*. Sevilla, 1887.

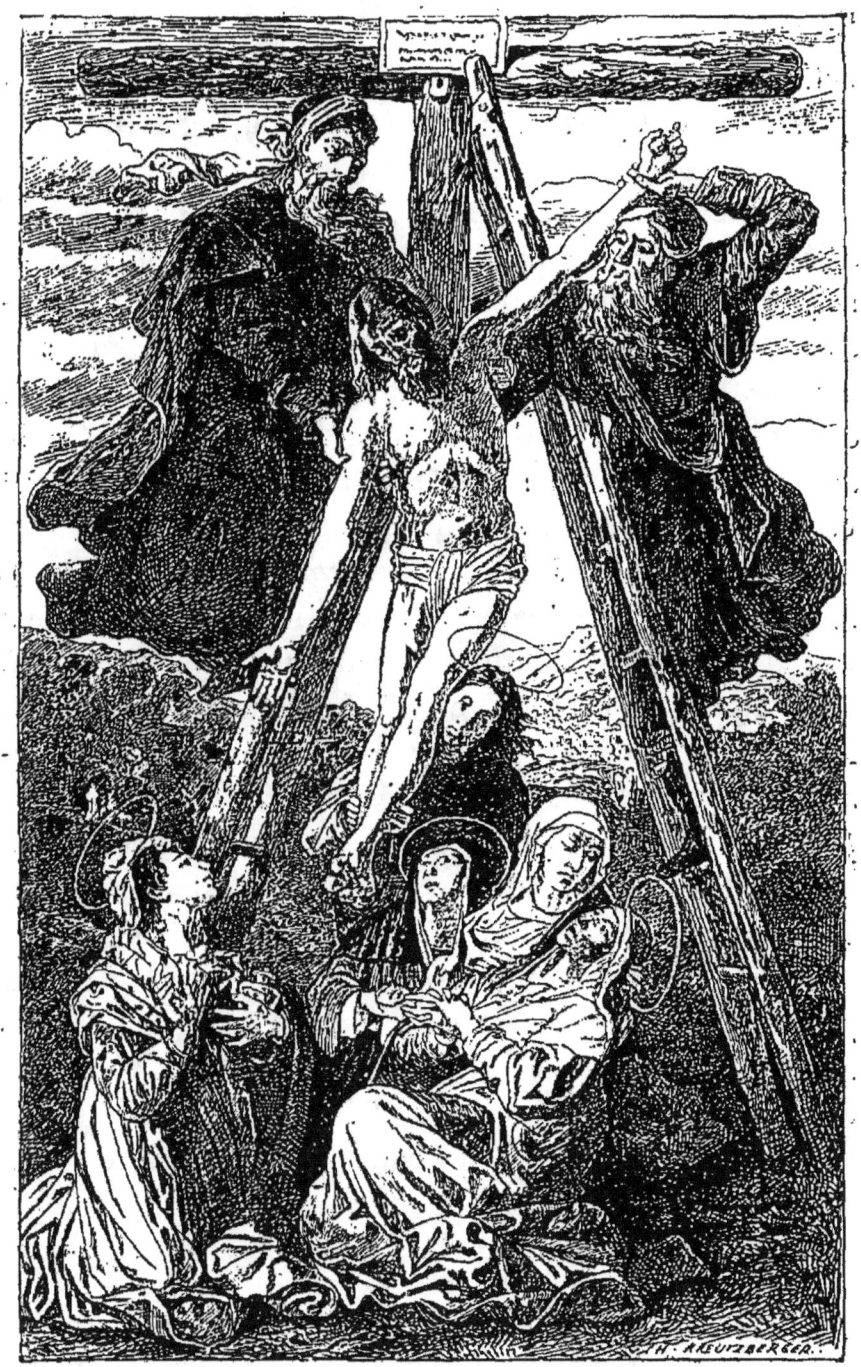

FIG. 40. — PEDRO CAMPANA.
La Descente de Croix. (Cathédrale de Séville. H. 3,20. L. 1,95.)

églises de Tolède, et ANTOINE FLORIS (†1550), qui en a quatre dans l'église de Merced Calzada, à Séville.

France. — Nous avons vu, à Paris, Jehan Foucquet s'inspirer des traditions des artistes flamands de la cour de France et ouvrir la liste des maîtres de l'école nationale. Un peintre brabançon continua son œuvre et devint le chef d'une dynastie artistique célèbre, celle des CLOUET. Jean le Vieux était Bruxellois. On le trouve peignant, en 1475, pour Charles le Téméraire[1] et, en 1499, pour la ville de Bruxelles[2].

Son fils, JEAN le Jeune, dit *Jehannet* (vers 1475-1541), naquit vraisemblablement à Bruxelles aussi; il y apprit son art et alla, au commencement du siècle, s'établir à Tours, puis à Paris, où, en 1518, il devint peintre de François Ier. Le petit portrait de ce roi, qu'on lui attribue, au musée des Offices, joint à la naïveté et à la précision flamandes l'élégance et le goût français. On sait quel excellent portraitiste fut le troisième Clouët, François, fils de Jehannet, né à Tours vers 1500.

Il eut pour contemporain, à la cour de France, un peintre anversois, AMBROISE DUBOIS (1543-1614)[3], nom français, qui n'est fort probablement que la traduction du nom flamand Van den Bosch. Dubois se fixa à Paris vers 1578, et Henri IV lui confia l'exécution de peintures décoratives à sa résidence favorite de Fontainebleau. Avec l'aide de ses élèves, l'artiste y mena à bonne

1. De Laborde : *les Ducs de Bourgogne*, t. II, p. 228.
2. Pinchart : *Notes et additions aux anciens peintres flamands de Crowe et Cavalcaselle*, t. II, p. CCLI.
3. Éd. Fétis : *les Peintres belges à l'étranger*, t. Ier, p. 359.

fin une œuvre qu'il n'y a nulle exagération à qualifier de colossale, car elle ne comptait pas moins de quarante-six grands tableaux. Treize d'entre eux existent encore dans la galerie dite *des Fresques* et dans la salle Louis XIII ; deux autres sont au Louvre. L'imitation servile de l'Italie y est flagrante, mais les compositions ont du style, de la fougue et sont bien ordonnancées. Ambroise Dubois fit souche d'artistes ; ses fils et ses petits-fils furent pensionnés par Louis XIII et Louis XIV.

A Lyon également, nous trouvons une colonie de peintres flamands. M. Rondot[1] en compte, au XVIe siècle, vingt et un, parmi lesquels François Van der Star, de Malines, dit *Stella* (1543-1605), le chef de la famille lyonnaise des Stella, peintres et graveurs, et Lievin Van der Mère (?-1525-27) dont on trouve encore des ouvrages dans les églises de la ville.

Angleterre. — En Angleterre aussi, pendant près de deux siècles, des Flamands occupent le poste de peintres des rois et des reines.

Au Sud-Kensington Museum (collection Forster), on trouve deux petits portraits en pied de la fin du XVe siècle représentant Henry VII et Élisabeth sa femme, auteur inconnu, mais certainement flamand. Un portrait de Richard III, également flamand d'origine, est à la National Portrait Gallery.

On rencontre en Angleterre des portraits signés *Johannès Corvus*. Ce sont les œuvres d'un autre Flamand quasi inconnu, dont l'auteur de ce livre révèle le vrai nom,

[1]. *Les artistes et les maîtres de métiers étrangers ayant travaillé à Lyon.* (*Gazette des beaux-arts*, 1883, 2 vol. p. 157).

Jean Ravé (vers 1490 - ap.-1544) qui fut reçu franc-maître dans la gilde des peintres, à Bruges, et qui, quelques années plus tard, quitta Bruges pour aller s'employer à la cour de France et à celle d'Angleterre.

Le « Corpus Christi Collège » d'Oxford conserve de Ravé le portrait de l'évêque Richard Fox, son fondateur, mort en 1528; la collection Dent, à Londres, possède celui de la reine Marie, sœur de Henry VIII, daté de 1532. La même année, ainsi qu'en 1534, l'artiste est signalé dans les comptes de la cour de France sous le nom de « *Jehan Raf*, peintre flamand, employé par François Ier à relever les villes et pays d'Angleterre[1]. » Enfin, on retrouve à la National Portrait Gallery de Londres, la signature de l'artiste, sous la date de 1544 inscrite sur un portrait de Marie Tudor. Cette dernière peinture est une œuvre de mérite, très curieuse, très personnelle, qui dénote à la fois un exécutant habile et un coloriste de race.

Le membre le plus connu d'une ancienne et nombreuse famille d'artistes gantois, Gérard Horebout (1470?-1540), après avoir été miniaturiste de Marguerite d'Autriche, passa à Londres avec sa famille. Il y devint peintre de Henri VIII, fonction qu'après sa mort remplit à son tour, avec distinction, son fils Lucas († 1544). Malheureusement, nous ne pouvons plus guère juger de leur talent : les tableaux de ces artistes, que Dürer rencontra à Anvers, en 1521, et dont il parle avec éloges, restent inconnus.

De même que Jean Ravé, un autre artiste flamand

1. De Laborde : *Renaissance des arts à la cour de France*. Paris, 1855, t. Ier; addition, p. 919.

sorti, lui, de l'atelier de Frans Floris, Lucas de Heere, de Gand (1534-1584)[1] travailla aussi pour les cours de Paris et de Londres. Ce fut un archéologue, un numismate et l'auteur de nombreux travaux littéraires très estimés. Il n'est connu en Belgique que par quelques rares tableaux, insignifiants, tels que le *Salomon et la Reine de Saba*, qui est à Saint-Bavon, à Gand (1559). Par contre, en Angleterre, on conserve de lui quelques très beaux portraits, sincères et attachants qui peuvent compter parmi les plus beaux de l'époque. Celui de Marie Tudor surtout, exécuté en 1554, monogrammé, et en la possession de la Société des antiquaires de Londres (Burlington-House), est un chef-d'œuvre qui a longtemps passé pour un Holbein : grand style, physionomie expressive élevée à la hauteur d'un type, dessin de maître, coloris admirable, facture parfaite.

Le château de Hampton-Court possède de de Heere : les portraits de la duchesse de Suffolk (1559), des deux Darnley (1573) et la reine Élisabeth (1569). Carl Van Mander fut son élève.

Aux Horebout et à de Heere de Gand succédèrent les Gheeraedts de Bruges. En 1571, Marc le Vieux (1540? vers 1590), élève de Martin de Vos, obtint le titre de peintre de la reine Élisabeth. Il peignit l'histoire, le portrait, le paysage et l'architecture; on a de lui des cartons pour vitraux; il illustra plusieurs manuscrits de précieuses miniatures et se fit, en outre, une grande réputation comme gra-

1. De Busscher : *Recherches sur les peintres et sculpteurs à Gand*, xvie siècle, Gand, 1866, p. 24. — G. Scharff : voir *le Times* du 22 janvier 1880.

veur. A sa mort, son fils, MARC LE JEUNE (1561-1635), le remplaça dans sa charge officielle. Les ouvrages des deux Gheeraerdts (en anglais *Garrard*) sont aussi nombreux dans les vieilles familles aristocratiques de l'Angleterre qu'ils sont inconnus dans les musées et galeries de leur pays natal. Il y a du père, au musée de Vienne, deux portraits qui ont avec ceux de Van Orley d'intimes ressemblances de famille; le portrait de la reine Élisabeth est à Hampton-Court; l'Exposition rétrospective de Manchester (1857) en comptait d'autres. Quant au fils, outre un portrait de lord Burchley et un autre de la duchesse de Pembroke (1614), la National Portrait Gallery possède de lui une *Conférence de onze hommes d'État* (1604), qui est une œuvre importante et tout à fait remarquable, acquise 63,000 francs à la vente de la galerie Hamilton, en 1882[1].

Allemagne. — Au delà du Rhin, la disparition d'Albert Dürer (1528) et de ses fidèles disciples (de 1530 à 1545) fut promptement suivie de la décadence, nous dirons même de l'extinction de l'école nationale. Ce qui restait de peintres passa les Alpes et alla se perdre dans l'imitation servile des Italiens. Moins heureuse que la Flandre, l'Allemagne ne devait pas avoir de Rubens. Le champ y resta donc largement ouvert aux artistes des Pays-Bas; le tribunal de sang du duc d'Albe aidant, l'émigration fut considérable. De nombreuses colonies artistiques flamandes se formèrent en Bavière, en Bohême et au pays rhénan.

1. Voir *l'Art*, 1882, t. III, p. 90. — G. Scharff : *Historical and descriptive catalogue of the national portrait gallery*. Londres, 1884.

La plus importante fut celle qu'installa en son pa-

FIG. 41. — NICOLAS NEUCHATEL.
Portrait. (Pinacothèque de Munich. H. 0,88. L. 0,67.)

lais de Prague l'empereur Rodolphe II, grand admirateur des artistes des Pays-Bas. Barthélemy Spranger,

d'Anvers, Roland Savery, de Courtrai, Pierre Stevens de Malines furent ses peintres; Gilles Sadeleer (1570-1629) son graveur et peintre, Georges Hoefnagels son miniaturiste, et Philippe de Mons son maître de chapelle.

Spranger (1546-1627) fut le chef de la colonie, non par le talent, mais par l'âge et aussi par la faveur impériale. On a quelque peine aujourd'hui à expliquer la réputation dont a joui cet artiste, en présence de ses œuvres, où le maniérisme du dessin et la bizarrerie des attitudes sont alourdis encore par le mauvais goût du coloris et l'absence de tout caractère. Il y a cependant au musée de Vienne deux portraits, ceux du peintre et de sa femme, qui plaident en faveur de l'artiste, par leur sincérité et leur modelé délicat[1].

Mieux que Spranger, Roland Savery (1576-1629)[2] méritait d'occuper le premier rang parmi les hôtes du Hradschin. Ce fut un paysagiste de talent, au coloris un peu arbitraire, mais aux tons vigoureux et forts. A la demande de son protecteur, il parcourut le Tyrol et la Suisse allemande, dont nul, avant lui, n'avait reproduit les aspects grandioses. C'est là qu'il prit le goût des terrains accidentés, des cascades écumantes et des masses de rochers couronnées de pins qui composent d'habitude ses sites pittoresques. Des animaux et des oiseaux de toute sorte se voient d'ordinaire dans ses tableaux, qu'il intitulait souvent le *Paradis terrestre*, l'*Arche de Noé*, *Orphée charmant les animaux*, etc. La plus importante portion de son œuvre figure aux musées de Vienne (12 tableaux) et de Dresde.

1. Éd. Fétis : *les Peintres belges à l'étranger*, t. Ier, p. 389.
2. Le même, t. II, p. 88.

Le musée de Brunswick conserve quelques petites peintures de Pierre Stevens (vers 1550-ap. 1620).

Tandis que l'empereur Rodolphe patronnait, à Prague, Spranger et Savery, son frère, l'archiduc Mathias, — le même qui, en 1578, eut quelques velléités de devenir gouverneur des Pays-Bas, — emmenait à sa résidence de Linz, sur le Danube, Lucas Van Valkenborgh (vers 1530-1625) de Malines[1], un pur Flamand de l'école du vieux Bruegel. Les galeries viennoises, les musées de Madrid et de Brunswick possèdent de lui d'attrayants paysages aux tonalités grises et argentées très délicates, empreints d'un grand charme; plusieurs d'entre eux sont animés, à la manière de Lucas Gassel, d'usines, de carrières de forges et de nombreux groupes de travailleurs.

Plus tard, Van Valkenborgh se fixa à Nuremberg, où il mourut, laissant plusieurs fils, peintres comme leur père. Martin Van Valkenborgh, son frère (1542-1620), s'établit à Francfort, où vivait déjà Josse Van Winghe (1542-1603), de Bruxelles, ancien peintre du duc de Parme. Le musée de Vienne possède de lui deux grandes compositions allégorico-historiques d'un arrangement assez pittoresque, représentant *Campaspe posant devant Alexandre dans l'atelier d'Apelle;* le musée d'Amsterdam, un sujet de genre intitulé: *Banquet et mascarade.*

Lucas Van Valkenborgh ne fut pas le seul Flamand auquel Nuremberg accorda l'hospitalité. Nous y trou-

1. Ed. Fétis : *les Peintres belges à l'étranger*; t. II, p. 136.

vons encore Nicolas Neuchatel (1520?-1600), connu aussi sous le nom de *Lucidel* (Colyn Van Nieucasteel). Il était né à Mons et avait été, en 1539, le condisciple du vieux Bruegel dans l'atelier de Pierre Coeke. A Berlin, Munich, Pesth, Cassel et Darmstadt, il a de remarquables portraits en buste ou en pied, vivants, sobres, savamment dessinés, et d'une grande simplicité de pose. Ses personnages ont des physionomies expressives et des mains supérieurement peintes; leur costume sévère et le milieu réformiste où vécut l'artiste leur ont imprimé un caractère d'austérité doctorale, plus allemand que flamand (fig. 41 et 42).

Constatons encore une fois, avant de quitter le xvie siècle, que ce sont les peintres de portraits qui, pendant toute cette période de transition, nous fournissent la plus ample matière à éloges. Ce sont encore des portraitistes que nous trouvons à Cologne, à Hambourg, à Copenhague.

A Cologne, c'est Gortzius Geldorp (1553-vers 1618), de Louvain, élève de François Franck et de François Pourbus. En 1579, il quitta Anvers, à la suite du duc de Terranova, et s'établit à Cologne, où l'avait précédé un autre artiste de talent et de savoir, le peintre-graveur Adrien de Werth, de Bruxelles[1] (1536?-1590?).

Geldorp passait pour un des meilleurs portraitistes de son temps. Ses œuvres sont typiques, mais les chairs sont d'une coloration un peu fade et la facture manque de virilité. Il y en a dix au musée de Cologne, d'autres sont à Gotha, Milan,

1. Éd. Fétis : *les Peintres belges à l'étranger*, t. II, p. 393.

Weimar, Dessau, Turin, Genève et la galerie d'Aren-

FIG. 42. — NICOLAS NEUCHATEL.
Le mathématicien Jean Neudorfer et son fils. (Pinacothèque de Munich. H. 1,01. L. 0,93.)

berg, à Bruxelles, possède de lui le curieux portrait de Jansénius, daté de 1604[1].

1. W. Burger : *la Galerie d'Arenberg*, p. 85 et 166.

Hambourg accueillit GILLES CONGNET (vers 1538-1599)[1], d'Anvers, chassé de son pays natal, comme les deux Flamands de Cologne, par les troubles politiques. Ses œuvres sont excessivement rares. Le portrait en pied d'un *Tambour du vieux serment de l'arc*, au musée d'Anvers, nous permet d'apprécier un coloriste d'un talent original et ayant conservé à un haut degré la saveur nationale.

G.Co.

Enfin, à Copenhague, un Malinois du nom de JACQUES DE POINDRE (1527-1570) était réputé comme portraitiste. Une collection privée, à Paris, conserve de lui un portrait d'évêque d'un rare mérite, signé *Jacobus Ffunder fecit, 1563*[2]. CHARLES VAN MANDER de Courtrai (?-1623), le fils de l'historien des peintres, exécuta de nombreux cartons de tapisseries, notamment pour le roi Christian IV; son fils, également appelé CHARLES (?-1672), devint au siècle suivant portraitiste de la cour. Le Dr Gaedertz, à Lubeck, conserve de ce troisième Carl Van Mander un grand portrait à trois figures, signé, qui est un excellent spécimen de son talent.

Ainsi continuait à se propager dans tous les pays le renom de l'école flamande. Après avoir étudié les diverses phases de son histoire, il n'est plus permis de s'étonner de la place immense que tiennent ses innombrables productions dans les musées et les galeries de l'Europe entière. Aucune école, sans en excepter l'école italienne, n'a donné le spectacle d'une pareille expansion à l'extérieur.

1. *Catalogue du musée d'Anvers*, 1874, p. 90. — De Burbure: *Biographie nationale*, t. IV, col. 269.
2. *Courrier de l'art*, 1883, p. 351.

QUATRIÈME PÉRIODE

XVIIe SIÈCLE

RUBENS ET SON ÉCOLE

CHAPITRE XVI

LES PRÉCURSEURS DE RUBENS.

N'oublions pas quelle était la situation de l'école, au moment où le xviie siècle s'ouvrait sur les Pays-Bas, érigés depuis 1598 en un État « indépendant », sous l'administration de l'archiduc Albert, ex-cardinal de Tolède, et de l'archiduchesse Isabelle, fille de Philippe II.

Plus que jamais, le style italien envahissait et tendait à submerger le style national. Les derniers flots romains avaient apporté les Francken, Otho Vænius, Coebergher, et fortement influencé Snellink, Van Balen, Martin Pepyn. Les beaux portraitistes du siècle dernier, les petits peintres d'intérieurs, de kermesses et de paysages avaient successivement disparu, les uns enlevés par l'âge, les autres chassés par le despotisme espagnol. Car, disons-le, l'arrivée des archiducs, en apportant aux provinces belges un semblant d'indépen-

dance, n'avait ni terminé la guerre, ni rétabli les privilèges, ni calmé l'agitation et l'inquiétude, ni arrêté les supplices. Néanmoins, dans les esprits, il y avait comme une sorte d'apaisement; le pays, épuisé par trente ans de lutte et de souffrance, gardait un si navrant souvenir des gouvernements antérieurs, qu'il croyait devoir se contenter et même se réjouir de la situation nouvelle, comme d'un mieux relatif. Les archiducs y gagnèrent quelque popularité. Si depuis lors ils sont parvenus à la conserver, ils le doivent exclusivement au patronage éclairé qu'ils accordèrent aux arts. La peinture était devenue la langue de la Belgique. Sous toutes les dominations, c'était elle qui avait affirmé la nationalité flamande, l'avait proclamée en tous pays grande, noble et vivace. La fille de Philippe II, en honorant les peintres, honora donc la nation entière et sauva, du même coup, sa mémoire et celle de son époux de l'anathème dans lequel la Belgique confond, depuis trois siècles, le nom de son père et de ses lieutenants. Rubens et Van Dyck patronnent Isabelle devant l'histoire.

Le premier peintre que les archiducs employèrent fut JEAN SNELLINCK[1] (1549-1638); Van Mander le cite comme un excellent batailliste, « représentant avec beaucoup d'originalité la fumée du canon. » Il est regrettable que ses scènes guerrières aient toutes dis-

1. D^r Van der Mersch: *Johan Snellinck* (*De Vlaemsche school*, 1859, t. V, p. 130). — Génard : *Les grandes familles artistiques d'Anvers* (*Annales d'histoire et d'archéologie*, 1859, t. I^{er}, p. 468). — *Catalogue du musée d'Anvers*, 1874, p. 342.

paru ; nous ne pouvons plus apprécier l'artiste que comme peintre de sujets religieux. Les quelques tableaux de sainteté que possèdent le musée d'Anvers, les églises de Malines et d'Audenarde nous révèlent un peintre habile et soigneux, un coloriste aux tonalités laiteuses et émaillées mises à la mode par Martin De Vos et son école.

Wenceslas Coebergher[1] d'Anvers (vers 1557-1635) fut également peintre de la cour de Bruxelles. Ses ouvrages furent, paraît-il, fort estimés de ses contemporains et méritaient largement leur vogue, si l'on en croit M. Michiels, qui assure que l'*Ecce Homo* du musée de Toulouse est une œuvre incomparable et que « le génie flamand n'a rien produit de plus beau[2] ». Malheureusement pour l'artiste, les autres tableaux connus — raides de dessin et criards de couleur — font supposer que cet éloge est plus qu'excessif. Néanmoins Coebergher fut un des personnages les plus distingués de son époque, et les services qu'il rendit comme architecte, ingénieur, écrivain, économiste et chimiste préservent son nom de l'oubli. Une telle universalité de connaissances est bien faite pour étonner aujourd'hui ; mais rappelons-nous que Coebergher appartient encore au XVIe siècle, et que les esprits supérieurs de ce temps se plaisaient à toucher à toutes choses.

Otho Van Veen (1558-1629), qui selon la mode un peu pédante de l'époque latinisa son nom (Otho Vænius), fut un autre de ces curieux, car nous le trouvons,

1. P. Bortier : *Cobergher, peintre, architecte, ingénieur.* Bruxelles, 1875. — Pinchart : *Archives des Arts*, t. II et III.

2. *Rubens et l'école d'Anvers*. Paris, 1877, p. 36.

vers 1585, à la cour d'Alexandre Farnèse comme « ingénieur des armées royales » et, en 1620, à celle d'Albert et Isabelle comme « garde des monnaies ».

Il naquit à Leiden, fit ses études à Liège, chez Lampsonius, puis partit pour Rome, où il subit vivement l'influence de Zucchero, son second maître. En 1594, il se fit inscrire à Saint-Luc d'Anvers et finit par se fixer à Bruxelles, où il passa les neufs dernières années de sa vie. La Belgique est riche en tableaux de sa main. La *Vocation de saint Mathieu* et la *Charité de saint Nicolas* (musée d'Anvers), une *Pietà* (musée de Bruxelles) et la *Résurrection de Lazare* (église Saint-Bavon, à Gand) ne manquent pas d'exciter l'intérêt par leur élégance correcte, le charme de leurs figures de femmes, leur sentiment sincère du beau. Aujourd'hui l'œuvre de Vænius, par sa froideur et son classicisme maniéré, nous laisse assez indifférents, mais l'artiste est néanmoins assuré de l'immortalité, car il fut le maître de Rubens.

* . Cet honneur, il le partage avec * ADAM VAN NOORT (1562-1641), fils de LAMBERT** (1520?-1570). La lumière n'est pas faite encore sur la vie et l'œuvre de ce peintre, dont Van Dyck nous a transmis la physionomie sympathique et paternelle. Quelques auteurs se sont plu à le représenter comme un farouche ivrogne, doublé d'un peintre vulgaire et plat. D'un autre côté, s'il faut en croire les érudits d'Anvers, Van Noort serait l'auteur de l'admirable *Tribut de saint Pierre*, à l'église Saint-Jacques d'Anvers, et par conséquent l'un des plus étonnants coloristes de l'école, le véritable pré-

curseur de Rubens et de Jordaens, ses élèves. Seulement, jusqu'à présent, cette attribution manque de preuves. Espérons que la vérité sera un jour établie; en attendant, le plus sage est de s'abstenir de tout jugement téméraire aussi bien que de tout enthousiasme prématuré.

Quelques autres peintres jouirent aussi, à cette époque, d'une certaine renommée. Nommons HENRI VAN BALEN le Vieux (1575-1632), qui animait les paysages de Brueghel de Velours avec des *Fuite en Égypte*, des *Diane à la chasse*, des *Banquet des dieux* d'un faire doucement caressé, d'un dessin rond et banal,

HENRI VAN BALEN LE VIEUX,
1575 † 1632

JEAN,	GASPARD,	MARIE,	HENRI,	HENRI II,
1611-1654.	1615-1641.	ép. TH. VAN THULDEN.	1620-av. 1638.	1623-1661.

d'un coloris fade et sans force[1]; HENRI DE CLERCK (1570-1629?), peintre des églises de Bruxelles; SERVAIS DE COULX, qui peignait en 1606-15 des sujets religieux pour Mons et Enghein; ADAN DE COSTER (né à Malines en 1586, mort à Anvers en 1643), qui a un tableau au Prado à Madrid; les HOORENBAULT, de Gand, famille nombreuse de peintres-topographes dont trois membres : FRANÇOIS, le père († 1599), et les deux fils JEAN et LUC († 1626), furent au service d'Alexandre Farnèse; enfin MARTIN PEPYN (1575-1643), qui continua les carnations blanchâtres de l'école de Martin de Vos, son exécution tranquille, minutieuse et polie, et dont

1. Voy. sur les Van Balen : Van Lerius : *Biographie d'artistes anversois*, t. II, p. 234.

les deux triptyques de *Sainte Élisabeth* et de *Saint Augustin* (musée d'Anvers), ainsi qu'un grand tableau du musée de Valenciennes, *Saint Bernard triomphant de Guillaume d'Aquitaine*, nous montrent un peintre en retard de cinquante ans, le dernier sans doute qui, en plein xviie siècle, rappelle encore le xvie.

Tel était le spectacle que présentait l'école au moment où, en 1608, l'archiduc Albert négociait avec la république batave la « trêve de douze ans », qui allait donner aux Pays-Bas épuisés quelques années de repos. Rien ne permettait de prévoir, pour les restes du génie flamand, une ère meilleure et plus brillante. Il semblait, au contraire, devoir subir bientôt de nouvelles atteintes, car l'élément national se perdait chaque jour davantage. L'horizon se montrait donc plus menaçant que jamais, lorsque tout à coup on vit arriver d'Italie un jeune peintre ardent et superbe, qui apportait aux esprits inquiets la certitude et aux yeux fermés la lumière.

C'était Rubens.

Il tenait en main le pinceau qui allait enfin rendre l'art flamand à lui-même.

CHAPITRE XVII

PIERRE-PAUL RUBENS [1].

Le plus flamand des peintres flamands, et le plus grand de tous, a dû aux malheurs de la patrie, à l'exil de sa famille, de naître sur la terre étrangère, au lieu de voir le jour parmi ceux de sa race, à Anvers, qui fut sa ville d'origine et devait être le théâtre de sa gloire.

En 1567, au moment de l'arrivée du duc d'Albe aux Pays-Bas, le juriste Jean Rubens était échevin de la ville d'Anvers. Ses opinions réformistes l'ayant rendu suspect, son nom ne tarda pas à figurer sur les listes de proscription. Sa liberté et sa vie étant menacées, l'ancien magistrat quitta alors Anvers avec sa famille et se réfugia à Cologne.

Il y fut recommandé à Anne de Saxe, la femme de Guillaume le Taciturne, devint son conseiller et — il faut bien le dire, puisque c'est historiquement néces-

[1]. G. Baglione : *Vita di Pietro Paolo Rubens*, dans : *Le Vitu de pittori, scultori e architetti*. Rome, 1642, p. 362. — J.-F. Michel : *Histoire de la vie de P.-P. Rubens*, Bruxelles, 1771. — A. Van Hasselt : *Histoire de P.-P. Rubens*, Bruxelles, 1840. — Alf. Michiels : *Rubens et l'école d'Anvers*, Paris, 1877. — Paul Mantz : *Rubens*, la *Gazette des Beaux-Arts*, 1881-1883. Voyez aussi les chapitres consacrés à Rubens par Rooses et Van den Branden.

saire — un peu plus encore que son conseiller. Seulement l'aventure s'étant ébruitée, Jean Rubens, surveillé par les officiers du prince, fut saisi et emprisonné. Il ne dut sa liberté qu'aux prières et aux touchantes instances de sa femme, Marie Pypelincx, et la petite ville de Siegen, dans le duché de Nassau, lui ayant été désignée comme lieu d'internement, il alla s'y fixer avec les siens et y séjourna de 1573 à 1578. C'est là que, selon toutes les probabilités, le 29 juin 1577, jour des SS. Pierre et Paul, naquit Pierre-Paul Rubens[1]. Son enfance se passa à Siegen d'abord, à Cologne ensuite. En 1587, Jean Rubens étant mort, sa veuve et ses enfants quittèrent l'Allemagne — que Pierre-Paul ne devait plus revoir — et rentrèrent aux Pays-Bas.

A Anvers, l'enfant prédestiné fut mis au collège des jésuites, puis entra, dit-on, en qualité de page, chez la comtesse de Lalaing. Mais la vocation l'entraînait et il se mit à peindre. Il eut trois maîtres : le paysagiste Tobie Van Haecht (1561-1631), dont le professor se borna sans doute à enseigner à son élève la manière de tenir le pinceau[2]; Adam Van Noort, à qui Rubens « a les plus grandes obligations », affirment les rédacteurs du catalogue d'Anvers, les yeux fixés sur le problématique tableau de Saint-Jacques ; Otho Vænius, qui lui inculqua, en même temps que l'art de bien modeler, le goût des antiquités et celui de

1. R.-C. Bakhuizen : *Les Rubens à Siegen*. La Haye, 1861.
2. On ne connaît que deux tableaux de Tobie Van Haecht. Un site pittoresque et montagneux est au musée de Bruxelles, monogrammé et daté 1615. L'autre paysage est en Allemagne.

l'érudition[1]. Quant à savoir comment Rubens peignait au sortir de son apprentissage, le problème reste entier, car nous ne possédons aucune œuvre de jeunesse qui nous révèle avec certitude ce que valait le jeune artiste, lorsqu'en 1598 il fut reçu franc-maître à Saint-Luc, lorsqu'en 1600, il partit pour l'Italie.

Rubens demeura près de neuf ans par delà les monts. Grâce aux patientes recherches de M. Armand Baschet dans les archives de Mantoue, cette longue et importante période de la vie de l'artiste est maintenant éclairée d'un jour presque complet[2]. Dès 1601, nous trouvons Rubens pensionnaire de Vincent de Gonzague, duc de Mantoue, au service duquel il demeura jusqu'à la fin de son séjour en Italie. Nous le suivons à Rome, où il se fixe à trois reprises différentes; en Espagne, où il se rend, chargé d'une mission près de la cour de Madrid. Par ses copies d'après Titien, le Tintoret, le Corrège, Léonard de Vinci, etc., nous savons, en outre, qu'il visita Venise, Milan et Gênes. Il ne fit alors, semble-t-il, qu'un nombre assez restreint d'œuvres originales[3]. Impatient d'étudier et de savoir, il paraît avoir été peu pressé de produire.

1. F. von Ravensburg: *Rubens und die Antike*. Iéna, 1882.
2. *Pierre-Paul Rubens, peintre de Vincent I*er *de Gonzague, duc de Mantoue* (1600-1608). *Son séjour en Italie et son premier voyage en Espagne, d'après ses lettres et autres documents inédits.* (*Gazette des Beaux-Arts*, 1866, 1867 et 1868).
3. En voici la liste, avec les endroits où les tableaux se trouvent actuellement: en 1602, à Rome: l'*Exaltation de la Croix* (Hôpital de Grasse), le *Couronnement d'épines* (id.) et le *Crucifiement* (id.); en 1603, à Valladolid: les *Douze Apôtres* (Prado), *Héraclite* (id.) et *Démocrite* (id); en 1604-5, à Mantoue: la *Transfiguration* (Musée de Nancy); la *Trinité* (Bibliothèque de Man-

En 1608, il était à Rome et s'apprêtait à placer sur l'autel de la Chiesa Nuova trois tableaux exécutés à la demande des Pères de l'Oratoire, lorsque tout à coup il reçut d'Anvers la nouvelle d'une grave maladie de sa mère. En toute hâte il partit, mais il arriva trop tard pour avoir la suprême consolation de fermer les yeux à celle qui lui avait donné le jour.

En quittant Rome, Rubens avait promis au duc de Mantoue de retourner à sa cour; mais, à Bruxelles, les archiducs mirent tout en œuvre pour le retenir et s'empressèrent de le nommer leur peintre (septembre 1609). Bientôt son mariage avec Isabelle Brant, la fille du secrétaire communal d'Anvers, vint mettre fin à tout nouveau projet de voyage et fixa définitivement l'artiste à Anvers. Il ne tarda pas à s'y faire reconnaître pour le premier peintre de son temps. Lorsqu'à trente-quatre ans on exécute coup sur coup l'*Érection* et la *Descente de la Croix*, ces gloires de Notre-Dame d'Anvers (1610 et 1611), qui donc oserait douter de votre génie? C'est avec ces deux œuvres magistrales que Rubens s'annonce.

Et les années qui suivent le montrent en pleine gloire, avec son talent à son apogée et son atelier dans tout son éclat. Successivement il produit, vers 1614, la *Conversion de saint Bavon* (église Saint-Bavon, à Gand); en 1617, l'*Adoration des Mages* (église Saint-

toue); le *Baptême du Christ* (Musée d'Anvers); en 1606, à Rome: *Saint Grégoire* (Musée de Grenoble), et en 1608, à Rome encore, trois tableaux représentant la *Vierge entourée de Saints* (Chiesa Nouva, à Rome).

FIG. 43. — RUBENS.

La Vierge remettant une chasuble à saint Ildefonse. Panneau central.
(Musée de Vienne. H. 3,52. L. 2,36.)

Jean, à Malines), et le *Jugement dernier* (pinacothèque de Munich), sa page la plus colossale; avant 1618, les six tableaux de l'*Histoire de Décius*, l'honneur de la galerie Liechtenstein.

De 1618 à 1623, cette production prend des proportions tellement invraisemblables, qu'elle confond la raison et que l'esprit refuserait à y croire, si les documents authentiques n'étaient là pour le convaincre. En 1618, la *Pêche miraculeuse* (église Notre-Dame, à Malines) et la *Chasse aux lions* (pinacothèque de Munich); en 1619, outre la *Communion de saint François* (musée d'Anvers), son chef-d'œuvre d'après Fromentin, et la *Bataille des Amazones* de la pinacothèque (fig. 46), trente-neuf tableaux pour l'église des jésuites[1]; en 1620, le *Coup de lance* (musée d'Anvers), son chef-d'œuvre d'après Viardot; en 1622-23, les vingt-quatre tableaux de la *Galerie de Médicis!*

Quelle accumulation de peintures! quelle réunion de pages immortelles! Nous n'avons cité encore que quelques œuvres d'élite, celles dont les dates sont connues, et déjà, en quelques lignes, nous comptons plus de cent panneaux, ceux avec lesquels il triomphe! Tout en lui est fécond, ample, puissant; tout ce qu'il touche s'élargit et se multiplie. Il ne lui faut pas un an pour être célèbre; son nom grandit chaque jour et rayonne; sa renommée se répand partout et les élèves assiègent son atelier. « On me sollicite de toutes parts, écrit-il déjà en 1611...; je puis vous dire, sans la moindre hyperbole, que j'ai déjà refusé plus de cent élèves. »

1. L'incendie de l'église, en 1718, a détruit ces tableaux, à l'exception de trois d'entre eux, qui sont au musée de Vienne.

FIG. 44. — RUBENS.
Les archiducs Albert et Isabelle. — Volets du Saint Ildefonse.
(Musée de Vienne. H. 3,52. L. 1,09.)

Sous ses yeux, tous étudient, se perfectionnent, l'aident à réaliser ses gigantesques conceptions.

Devons-nous parler de Rubens diplomate, du « chevalier Rubens » ? Bornons-nous à rappeler, en renvoyant au livre de M. Gachard[1], qu'en 1628 il était à la cour de Philippe IV et l'année suivante à celle de Charles Ier ; qu'il revint de Madrid avec le titre de secrétaire du conseil privé et de Londres avec celui de chevalier : double hommage rendu aux talents politiques et diplomatiques, ainsi qu'au caractère de celui que l'ambassadeur anglais Carleton appelait le *prince des peintres et des gentlemen*. Les ambassades étaient ses vacances. « Je me distrais quelquefois en étant ambassadeur ; » on assure que le mot est de lui. Puis il rentrait à l'atelier, saisissait ses brosses et, suivant la belle expression de Taine, « soulageait sa fécondité en créant des mondes. »

En 1630, veuf depuis quatre ans d'Isabelle Brant, il épouse Hélène Fourment, vivante incarnation de son type féminin. Où n'est-elle pas? Même dans ses tableaux antérieurs, il semble qu'il l'ait représentée, et l'on se demande si, nouveau Pygmalion, il ne l'a pas créée. C'est à Munich qu'il faut la voir, dans sa robe de brocart — une merveille — à l'Ermitage de Saint-Pétersbourg, en pied et habillée de noir, ou à Vienne, dans le portrait intime dit *à la petite pelisse* (fig. 45). Et lorsqu'on a vu cette tête charmante, on ne l'oublie plus.

Au moment de son second mariage, Rubens a cin-

[1]. *Histoire politique et diplomatique de P.-P. Rubens.* Bruxelles, 1877.

FIG. 45. — RUBENS.
Portrait d'Hélène Fourment, dit « à la petite pelisse »
(Musée de Vienne. H. 1,75. L. 0,96.

quante-trois ans. Sa vie est grave, heureuse, retirée. Sa famille, quelques amis : le bourgmestre Rockox, son neveu Gevartius, Moretus Plantin; sa correspondance [1] avec l'infante Isabelle, Ambroise Spinola, sir Dudley Carleton, les frères Peiresc [2] et Valavès, le bibliothécaire Dupuy; ses collections [3], ses promenades à cheval, occupent ses loisirs. Ses lettres nous prouvent qu'il maniait la plume avec autant de facilité que le pinceau, et aussi qu'il n'était indifférent à rien de ce qui se passait dans le monde de l'intelligence. Ainsi, il suivait d'un œil attentif les inventions de Drebbel; il envoyait à Peiresc une sorte d'enregistreur des mouvements atmosphériques; il assistait à Paris aux premières expériences du microscope. Tant de soucis et de préoccupations ne ralentissent en rien ses travaux d'art. C'est vers cette époque qu'il peint le *Saint Ildefonse* du musée de Vienne, une œuvre capitale (fig. 43 et 44) [4]. Il continue à mener de front les plus importantes entreprises, telles, par exemple, que les sept plafonds de Withe-Hall, représentant l'*Apothéose de Jacques Ier*. Aux sollicitations des tapissiers bruxellois,

1. E. Gachet: *P.-P. Rubens. Lettres inédites publiées d'après ses autographes.* Bruxelles, 1840.

2. Peiresc et Rubens s'envoyèrent pendant dix-sept ans (de 1620 à 1637) une lettre par semaine. Ce qui reste de cette importante correspondance va être publié en Belgique (voir le *Bulletin-Rubens*). « Nous connaissons aujourd'hui à peu près 150 lettres de Rubens, dit Ch. Ruelens; des calculs fondés nous permettent d'évaluer à 8000 au moins celles qu'il a écrites! »

3. Sa riche collection de pierres gravées, camées et intailles a été retrouvée à Paris (Cabinet de numismatique).

4. A. Castan : *Les origines et les dates du saint Ildefonse de Rubens.* Besançon, 1884.

FIG. 46. — RUBENS.
Le Combat des Amazones. (Pinacothèque de Munich. H. 1,21. L. 1,65.)

il répond par une succession de cartons, suffisants, à eux seuls, à occuper la carrière d'un artiste ordinaire : la *Vie d'Achille* en huit pièces (Angleterre), l'*Histoire de Constantin* en douze (garde-meuble, à Paris), le *Triomphe de l'Église* en neuf (couvent de Loeches, près Madrid et Grosvenor Gallery, à Londres); nous ne citons que les plus importants.

Moretus également s'adresse à lui, et lui, toujours abondant, dessine pour l'imprimerie Plantin des titres d'ouvrages, des bordures, des devises, des vignettes. Peiresc écrit un volume sur les camées : c'est Rubens qui l'illustre[1]; le cardinal-infant Ferdinand annonce son arrivée à Anvers (1535); la ville se pare de onze arcs de triomphe[2] : c'est Rubens qui les peint. Des illustrations, des vignettes, des arcs de triomphe, des chars de cavalcade, par l'auteur de la *Descente de Croix!...* Pourquoi pas ? Le talent seul fait de l'art ; il en fait avec tout ce qu'on lui offre, et il n'est pas de métier que ne relève un grand artiste.

Et que l'on ne pense pas que cette incessante et multiple production ait fini par tarir sa verve et fatiguer sa main. En 1638, il peint le *Martyre de saint Pierre* (église Saint-Pierre, à Cologne), et c'est l'un de ses meilleurs tableaux. Ce fut aussi le dernier. Rubens n'eut pas le temps de le livrer; il mourut le 30 mai 1640

1. Le volume ne parut pas, mais Vorsterman et Pontius en ont gravé les huit planches.

2. Les deux beaux portraits d'Albert et d'Isabelle, du musée de Bruxelles, furent peints pour l'arc de triomphe de la place de Meir. Les esquisses de ces arcs de triomphe sont à l'Ermitage, à Anvers, en Angleterre; des fragments à Dresde, à Vienne, à Lille et à Windsor.

— vingt ans trop tôt — « laissant à ses fils, dit Fromentin, avec le plus opulent patrimoine, le plus solide

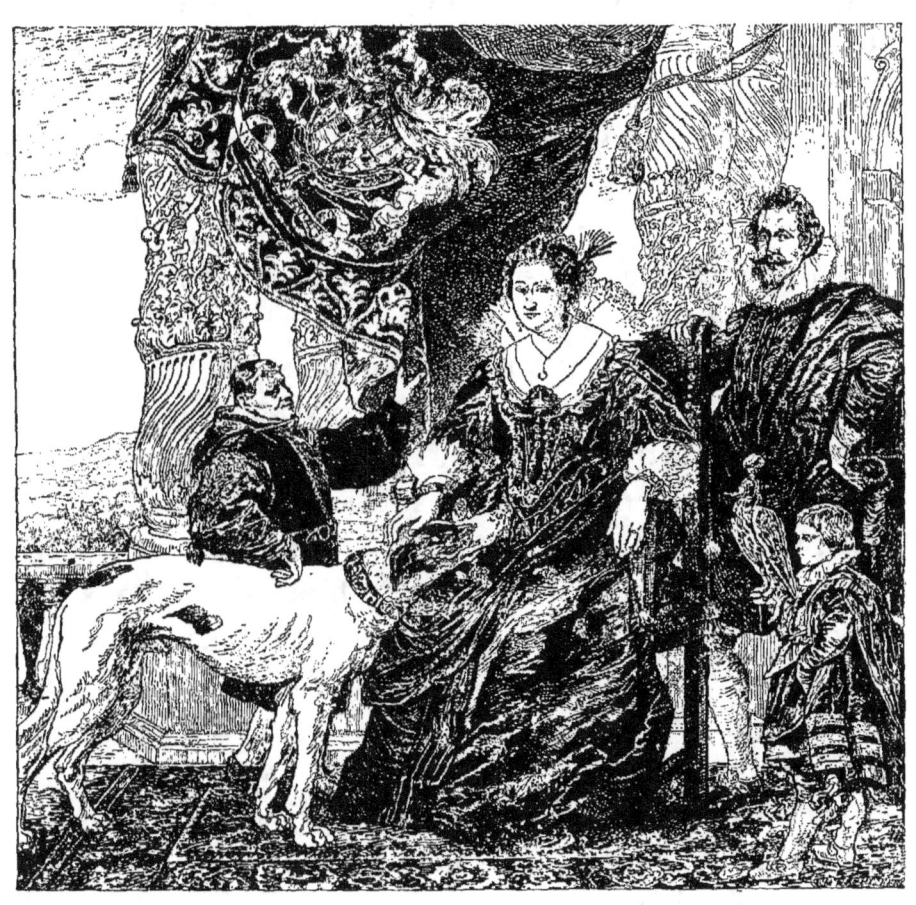

FIG. 47. — RUBENS.
Le comte et la comtesse d'Arundel. (Pinacothèque de Munich. H. 2,61. L. 2,65.)

héritage de gloire que jamais penseur, au moins en Flandre, eût acquis par le travail de son esprit ».

Comment parler, en quelques pages, de l'œuvre peinte la plus vaste qu'on connaisse, d'une collection

de tableaux qui se chiffre par plus de deux mille[1]? Où faut-il aller pour apprendre à connaître Rubens? Il est partout, et partout en abondance : environ 100 tableaux à Anvers, 93 à la pinacothèque de Munich, 90 dans les galeries de Vienne, 66 au Prado, 63 à l'Ermitage, 54 au Louvre, plus de 200 en Angleterre! Il est partout, et partout il triomphe. « Supposez-lui les voisinages les plus écrasants et les plus contraires, l'effet est le même : ceux qui lui ressemblent, il les éteint ; ceux qui seraient tentés de le contredire, il les fait taire ; à toute distance il vous avertit qu'il est là ; il s'isole, et, dès qu'il est quelque part, il s'y met chez lui. »

Dans l'accumulation de ses œuvres, lesquelles faut-il choisir? Il a tout peint — fable, mythologie, histoire, allégorie, portraits, animaux, fleurs, paysage — et, dans tous les genres, il a été supérieur. Du même pinceau emporté dont il fait lutter les lions et les titans, il tresse des guirlandes de chérubins, rayonnants de nacre et d'argent, et, après avoir déchaîné la brutalité de la kermesse, il donne un coup d'aile et monte aux hautes cimes retrouver Homère, Dante, Michel-Ange et Shakspeare[2].

Devons-nous le suivre dans sa peinture, comparer ses manières, analyser sa palette, étudier sa pratique, essayer de saisir l'allure de ses pensées? C'est un livre

1. En 1879, la *Commission anversoise chargée de réunir l'Œuvre de Rubens en gravures ou en photographies* a, dans un rapport, évalué le nombre de ses ouvrages à 2,719, dont 2,235 tableaux et esquisses et 484 dessins.

2. Le *Combat des Amazones* (Pinac. de Munich). — La *Chute des Anges* (id.). — La *Vierge suppliante* (Musée de Bruxelles).

que réclame un tel travail. Est-il parfait? Personne ne l'est. A-t-il des défauts? Assurément. On lui reproche parfois de n'avoir ni le dessin de Raphaël, ni la pro-

FIG. 48. — RUBENS.
Castor et Pollux enlevant les filles de Leucippe. Pinacothèque de Munich.
H. 2,22. L. 2,10.)

fondeur du Vinci, ni la mesure du Titien, ni le naturalisme de Velazquez, ni le clair-obscur de Rembrandt. Mais il a le dessin, la profondeur, la mesure, le natu-

ralisme et le clair-obscur de Rubens ; n'est-ce donc pas assez ? Ses faiblesses elles-mêmes proclament son génie et sa toute-puissance ; elles ne sont que la conséquence de ses plus rares qualités : de sa couleur somptueuse, de son ampleur magistrale, de son opulente facilité, de son éloquence, de sa vie.

Voyez son coloris aux tonalités éclatantes, le concert héroïque de ses rouges sang et de ses vermillons abondants, de ses ors pâles, de ses fauves, de ses chairs nacrées, de ses cinabres et de ses bleus sombres ; harmonies puissantes et vibrantes, qui déroutent, confondent et ravissent. Voyez l'agitation, le mouvement de ses martyrs ensanglantés, de ses bourreaux, de ses combattants frémissants, de ses déesses débordantes, leur geste, leur élan, leur course, leur vol ; corps voûtées, bras crispés, torses ondulés ; on crie, on blasphème, on se tue, on se pâme.

Et l'admirable composition de ses *Nativités*, de ses *Supplices*, de ses *Combats*, de ses *Olympes*, de ses *Apothéoses*; la merveilleuse disposition des groupes, le jet des lignes d'ombre et de lumière. Et sa pratique : frottis légers et grandes coulées de pâte transparente, enduits immenses et traits déliés. La touche est souveraine, la brosse court et l'étincelle jaillit sur le marbre des colonnades, sur les cuirasses, les étendards déployés, sur les brocarts et les soies étoffées, sur les verts lointains, les chevelures blondes et le luxueux étalage de la chair rosée. Doué et savant, il est sûr de lui et ne connaît pas les hésitations. Sa voix est aussi sonore et rythmée, son éloquence aussi libre et entraînante, entre les lambris des palais que sous les voûtes des cathé-

FIG. 49. — RUBENS.
Les fils de Rubens et d'Isabelle Brant. (Galerie Liechtenstein. H. 1,58. L. 0,92.)

drales. « Quand il improvise, sa langue n'est pas la plus belle ; quand il la châtie, elle est magnifique. Elle est prompte, soudaine, abondante et chaude; en toutes circonstances, elle est éminemment persuasive. Il frappe, il étonne, il vous repousse, il vous froisse, presque toujours il vous convainc, et, s'il y a lieu de le faire, autant que personne il vous attendrit. » Ainsi s'exprime Fromentin, — à qui nous nous plaisons ici à rendre hommage, — dans l'admirable étude qu'il a consacrée au chef de l'école flamande [1]. Quel monument n'eût-il pas élevé au maître superbe qu'il aimait et sentait si bien, si après l'avoir étudié à Bruxelles, à Malines et à Anvers, il eût pu rechercher, dans chacun de ses genres, ses œuvres maîtresses et le suivre, dans sa marche triomphale à travers l'Europe, de l'Ermitage au Prado, du Louvre au Capitole !

Essayerons-nous de citer quelques pièces célèbres, précieuses et rares ? Choisir est difficile, cataloguer est presque imposssible [2]. Bornons-nous à une rapide nomenclature de ses chefs-d'œuvre (p. 218) :

[1]. *Les Maîtres d'autrefois : Les maîtres de Rubens. — Rubens au musée de Bruxelles. — Rubens à Malines. — La Descente de croix et la Mise en croix. — Rubens au musée d'Anvers.— Rubens portraitiste. — Le Tombeau de Rubens.* Paris, 1876.

[2] Voyez le catalogue raisonné de Smit (t. IX); celui de Van Hasselt, à la suite de son *Histoire de Rubens*, et *l'Œuvre de P.-P. Rubens : Catalogue de l'exposition du centenaire de 1877.* Voy. aussi notre *Distribution géographique*, à la suite du chapitre XXVII.

FIG. 50. — RUBENS. — La chasse au sanglier. (Musée de Dresde. H. 1,35. L. 1,66.)

MYTHOLOGIE : *Ixion et la Nue* (Coll. du duc de Westminster). — *Diane et Calisto* (Prado). — Les *Trois Grâces* (id.). — *Castor et Pollux enlevant les filles de Leucippe* (Pin. de Munich), fig. 48.

ANCIEN TESTAMENT : Le *Serpent d'airain* (Prado). — La *Chute des Anges rebelles* (Pin. de Munich). — *Adam et Ève* (Prado). — Le *Paradis terrestre* (Musée de La Haye). — L'*Expulsion d'Agar* (Ermitage). — *Loth et ses filles* (Louvre).

NOUVEAU TESTAMENT : La *Descente de croix* (Notre-Dame d'Anvers). — L'*Élévation en croix* (id.). — Le *Jugement dernier* (Pin. de Munich). — L'*Adoration des Mages* (Égl. Saint-Jean, à Malines ; Louvre ; Musée d'Anvers et de Bruxelles). — La *Pêche miraculeuse* (Égl. Notre-Dame, à Malines). — Le *Calvaire* (Musée de Bruxelles). — Le *Coup de lance* (Musée d'Anvers).

HISTOIRE DE LA VIERGE : La *Vierge et l'Enfant entourés de Saints* (Égl. Saint-Jacques, à Anvers). — La *Vierge glorieuse* (Prado). — L'*Assomption* (Musées de Bruxelles, d'Anvers et de Vienne).

HISTOIRE DES SAINTS : La *Communion de saint François* (Musée d'Anvers). — *Saint Ildefonse* (Musée de Vienne) (fig. 43 et 44). — Le *Martyre de saint Liévin* (Musée de Bruxelles). — *Saint Roch et les pestiférés* (Égl. Saint-Martin, à Alost). — Le *Martyre de saint Pierre* (Égl. Saint-Pierre, à Cologne). — *Saint François protégeant le monde* (Musée de Bruxelles). — Les *Miracles de saint Benoît* (Palais de Bruxelles). — *Saint-Martin* (château de Windsor). — La *Vierge adorée par des Saints* (Musée de Cassel).

HISTOIRE : *Histoire de Décius* (Galerie Liechtenstein). — *Combat des Amazones* (Pin. de Munich) (fig. 46). — *Romulus et Rémus* (Musée du Capitole, à Rome). — L'*Enlèvement des Sabines* (National Gallery de Londres). — *Bataille de Nordlingen* (Château de Windsor).

ALLÉGORIE : La *Vie de Marie de Médicis* (Louvre). — L'*Apothéose de Jacques Ier* (White-Hall, à Londres). — Les *Quatre parties du monde* (Musée de Vienne).

PORTRAITS : *Rubens* (Vienne, Offices et Windsor). — *Rubens et Isabelle Brant* (Pin. de Munich.) *Hélène Fourment* (Musée de Vienne, fig. 45 et Pin. de Munich.) — Les *Fils de Rubens* (Galerie Liechtenstein, fig. 49 et Musée de Dresde). — Les *Quatre Philosophes* (Palais Pitti). — *Le comte et la comtesse*

d'Arundel (Pin. de Munich, fig. 47). — *Portrait équestre de Philippe II* (Prado). — *Portrait équestre de l'archiduc Albert* (Château de Windsor). — Le *Seigneur de Cordes et sa femme* (Musée de Bruxelles).

ENFANTS ET FRUITS : *Enfants portant une guirlande de fruits* (Pin. de Munich). — La *Vierge aux Innocents* (Louvre). — *Enfants au milieu de fruits et de légumes* (Galerie de Schleissheim. — *Quatre enfants* (Musée de Berlin).

GENRE : La *Kermesse* (Louvre). — Le *Jardin d'Amour* (Musées de Dresde, de Vienne. et de Madrid). — La *Ronde de paysans* (Prado). — Le *Tournoi* (Louvre).

ANIMAUX : La *Chasse aux lions* (Pin. de Munich). — La *Chasse au sanglier* (Musée de Dresde, fig. 50). — La *Chasse aux loups* (Angleterre). — La *Chasse aux cerfs* (Musée de Berlin). — *Daniel dans la fosse aux lions* (Angleterre).

PAYSAGES : La *Fête de la moisson* (Collection R. Wallace). — Le *Château de Steen* (Nat. Gallery). — *L'Arc-en-ciel* (Ermitage). — La *Campagne de Malines* (Palais Pitti).

Pierre-Paul Rubens est la plus haute incarnation du génie flamand. Dans l'histoire de la peinture, il prend rang parmi les maîtres suprêmes, à côté du Vinci, de Michel-Ange, de Rembrandt, de Raphaël, du Titien et de Velasquez [1].

[1] Deux ouvrages considérables, consacrés à Rubens, à sa vie et à ses œuvres, sont en ce moment en cours de publication en Belgique. Le conseil communal de la ville d'Anvers a institué une commission pour la formation d'un *Recueil* des témoignages officiels se rapportant au grand artiste. Le *Bulletin-Rubens*, publié par cette commission, sert d'organe de propagande à l'entreprise. De son côté, M. Max Roses a commencé la publication illustrée de l'*Histoire de l'Œuvre de Rubens. Description et histoire de ses tableaux et dessins.*

CHAPITRE XVIII

VAN DYCK ET LES ÉLÈVES DE RUBENS.

Jusqu'à la fin du xviie siècle, l'école flamande tout entière, au premier et au second degré, procède de Rubens. Tous tiennent à lui ou de lui. Jacques Jordaens est quelquefois son émule, en même temps que le plus indépendant de ses contemporains; de Crayer, Janssens et Zegers subissent vivement l'ascendant de son génie; Snyders, Brueghel, Seghers, Wildens, Van Uden sont ses collaborateurs, et la liste des élèves qu'il forme directement ou indirectement est interminable. Dans ce défilé de tant de peintres célèbres, c'est Van Dyck qui marche le premier.

Antoine Van Dyck[1] naquit à Anvers en 1599. Enfant, il peignait déjà : il n'avait que dix ans lorsqu'il fut mis en apprentissage chez Van Balen; vers quinze ans, il entrait dans l'atelier de Rubens; à dix-neuf, il

1. Jules Guiffrey : *Antoine Van Dyck, sa vie et son œuvre.* Paris, A. Quantin, 1862. — Alf. Michiels : *Van Dyck et ses élèves.* Paris, 1881. — P. Génard : *Les grandes familles artistiques d'Anvers* (Revue d'histoire et d'archéologie, 1859, t. Ier, p. 104).

était admis à la maîtrise. Inspiré par le maître, il se

FIG. 51. — VAN DYCK.
Le cardinal Bentivoglio. (Palais Pitti, à Florence. H. 1,96. L. 1,45.)

tourna d'abord vers la grande peinture. On peut se

rendre compte de ce qu'était déjà alors ce talent précoce par les œuvres peintes à cette époque et notamment : le *Christ au jardin des Oliviers* (musée du Prado) et le fameux *Saint Martin* [1] de l'église de Saventhem, tous deux exécutés d'après des compositions de Rubens.

Après un premier voyage à Londres, en 1620 [2], le jeune artiste, chaudement recommandé par Rubens, part pour l'Italie, en compagnie du chevalier Vanni (octobre 1621). Il visite successivement Gênes, Rome, Florence, Venise, Turin, Palerme et revient à Gênes.

A Venise, il subit sans trouble l'éblouissement du Titien et du Tintoret, se distrait avec eux de l'influence absorbante de Rubens, et apprend de l'École vénitienne à élever une physionomie à la hauteur d'un type, en accentuant son caractère et ses traits dominants. A Rome, il travaille pour les Barberini et les Colonna. Le portrait en pied du cardinal Bentivoglio (palais Pitti, à Florence), exécuté à cette époque, attira l'attention générale sur le *pittore cavalieresco* et reste une de ses meilleures œuvres (fig. 51). A Gênes, les familles patriciennes l'accueillent avec empressement, autant comme galant cavalier que comme peintre renommé. Aujourd'hui encore il y triomphe sans partage, avec cinquante portraits que conservent le palais Rosso, les galeries Durazzo-Pallavicini, Balbi, Spinola, Cattaneo, etc.

Lorsque, au commencement de 1625, il rentre à

1. Un second *Saint Martin*, par Van Dyck, existe à Vienne. C'est vraisemblablement celui vendu à Rubens, en 1626.

2. W.-H. Carpenter : *Mémoires et documents inédits sur Antoine Van Dyck*... trad. de l'anglais par L. Hymans. Anvers 1845.

Anvers, il laisse derrière lui plus de cent œuvres, à elles seules déjà suffisantes pour immortaliser son nom. Il a vingt-six ans.

FIG. 52. — VAN DYCK.
La Sainte Famille. (Pinacothèque de Munich. H. 1,35. L. 1,15.)

C'est de la période suivante que datent ses ouvrages les plus considérables, les plus soigneusement exécutés,

ceux qui lui font le plus d'honneur. Coup sur coup, il produit les magnifiques tableaux d'autel des églises d'Anvers et des Flandres, de nombreuses *Sainte Famille* (fig. 52), des *Madones* (fig. 53), des *Christ en croix* et des *Pieta*, où il répète des expressions pathétiques d'une touchante exaltation, d'une séduisante distinction; enfin toute une série de splendides portraits, parmi lesquels ceux d'un grand nombre de ses confrères et la plupart de ceux qui, à Munich, ornent une salle spéciale.

Entre temps, il est appelé à La Haye par le prince d'Orange (portrait au musée de l'Ermitage); à Bruxelles, par le Magistrat. L'archiduchesse le nomme son peintre (portraits aux musées de Parme, Turin, Vienne et Paris); Marie de Médicis, chassée de France, lui rend visite dans son atelier (portrait à Lille): la noblesse flamande, espagnole et française se fait honneur de se faire peindre par lui (fig. 54).

Tant et de si importants travaux ne parvenant pas à apaiser son impérieux besoin de production, Van Dyck saisit l'outil de graveur, burine des eaux-fortes qui restent d'inappréciables modèles, et continue méthodiquement la série célèbre des cent portraits d'artistes (*Icones centum*), connue sous le nom d'*Iconographie de Van Dyck*[1]. On le voit, si la période italienne a été brillante et féconde, elle est dépassée, et de beaucoup,

1. La première édition fut publiée en trois séries, sans titre et sans date, chez Van den Enden, à Anvers, de 1632 à 1641 environ. La seconde édition porte le titre: *Icones princïpum*. Anvers, 1645, in-f°. On connaît en tout 190 portraits ayant servi aux quinze éditions, qui se suivirent de 1632 à 1759. — Voy. Fr. Wibiral: L'*Iconographie de Van Dyck*. Leipzig, 1877.

FIG. 53. — VAN DYCK.
La Vierge aux Donateurs. (Louvre. H. 2,50. L. 1,85.)

par la période anversoise. C'est la partie la plus noblement laborieuse de la vie de l'artiste. Cependant une force supérieure et inconsciente poussait celui-ci à aller

FIG. 54. — VAN DYCK.
Le prince de Croy. (Pinacothèque de Munich. H. 2,07. L. 1,37.)

chercher, ailleurs que dans sa ville natale, un théâtre mieux en harmonie avec son talent. La cour de White-Hall, entrevue en 1621, l'attirait. En 1627, il avait fait, croit-on, mais sans succès, un second voyage à Londres. En 1632, il partait de nouveau. Cette fois, la

FIG. 55. — VAN DYCK.
Marie Tassis. (Galerie Liechtenstein, à Vienne. H. 1,29. L. 0,93.

fortune l'attendait, souriante et prodigue, et Van Dyck

FIG. 56. — VAN DYCK.
Charles I^{er}. (Musée de Dresde. H. 1,22. L. 0,96.)

se sentit enfin sur son véritable terrain. Présenté à

Charles Ier, il obtint d'emblée la faveur de peindre le roi et la reine, et le grand tableau qu'il fit ensuite de la

FIG. 57. — VAN DYCK. — Les enfants de Charles Ier. (Musée de Berlin. H. 1,63; L. 2,02.)

famille royale réunie (galerie de Windsor) mit le comble à sa réputation.

Il est nommé peintre de la cour, reçoit le titre de

chevalier et une pension annuelle de 200 livres; en même temps des appartements lui sont réservés à Blackfriars et une résidence d'été à Eltham. Le roi et la reine ne cessent de l'employer. On connaît de Charles Ier 38 portraits, dont 7 portraits équestres, et il existe plus de 35 répétitions de celui de la reine Henriette. Les portraits équestres du roi, à Windsor et à la National Gallery, celui, en pied, du Louvre (fig. 58), ceux du roi et de la reine, à Dresde (fig. 56), à Saint-Pétersbourg et à Florence sont des chefs-d'œuvre. Non moins séduisants sont les portraits des enfants royaux que possèdent les musées de Turin, de Windsor, de Dresde et de Berlin (fig. 57), délicieux groupes de babys roses et potelés, habillés de soies chatoyantes, bleues, blanches et rouges, d'une incomparable fraîcheur.

Pendant sept ans, à part un séjour à Bruxelles et à Anvers en 1634, Van Dyck, aidé de ses élèves, déploya une ardeur infatigable. Toute la cour de White-Hall passa par son atelier. Les châteaux et les collections de l'Angleterre et de l'Écosse conservent à eux seuls plus de 350 de ses toiles. Aucun pays ne peut offrir une semblable réunion de ses œuvres, présenter une telle agglomération de tableaux d'un même maître[1].

Les deux dernières années de la vie de Van Dyck

1. Les collections les plus riches sont : la galerie de Windsor, 24 tableaux; la collection Clarendon, 23; celle du duc de Bedford, 17; de Petworth, 15; de Bothwell-Castle, 10; Wentworth-House et Warwick-Castle, chacune 9. — Voy., sur ces collections, Waagen : *Treasures of Art in Great-Britain*. Londres, 1854-57; l'*Athenæum*, 1883-1884, et A.-J. Wauters : *l'Exposition des Van Dyck à la Grosvenor Gallery*. (La *Gazette*, avril 1887.)

paraissent avoir été moins actives, plus tourmentées.

FIG. 58. — VAN DYCK.
Charles I^{er} à la chasse. (Louvre, H. 2,72. L. 2,12.)

L'artiste les passa presque entièrement en voyage, en

compagnie de sa jeune femme, la petite-fille de lord Ruthen. Tous les biographes ont répété à l'envi qu'à cette époque, Van Dyck, ne pouvant plus suffire aux dépenses de son train princier, aurait demandé des ressources aux pratiques de l'alchimie et que ses derniers jours se seraient consumés dans la recherche de la pierre philosophale. M. Guiffrey, dans sa belle monographie de notre artiste, a fait définitivement bonne justice de ce commérage historique. Des excès de travail doublés d'excès de plaisir sont les véritables causes de sa fin prématurée. Antoine Van Dyck mourut à Londres, en 1641, âgé seulement de quarante-deux ans.

Dans le catalogue de Smit, l'œuvre de Van Dyck compte 844 numéros; dans celui de Guiffrey, plus de 1,500 peintures ont pris place. Après l'Angleterre (350 tableaux), c'est Vienne (67), Munich (41), Saint-Pétersbourg (38), le Louvre (24), Madrid (21) et Dresde (19), qui possèdent les plus importantes collections.

Pour l'imagination, la nature s'était montrée moins prodigue envers Van Dyck qu'envers Rubens. Aussi ses compositions bibliques, mythologiques, allégoriques et historiques n'occupent-elles que le second rang dans l'ensemble de son œuvre[1]. C'est le portrait qui est sa

1. ŒUVRES PRINCIPALES. — BIBLE, MYTHOLOGIE, HISTOIRE : *Sainte Rosalie*, 1629 (Musée de Vienne); le *Bienheureux Hermann*, 1629 (id.), l'*Érection de la Croix*, 1630 (Égl. de Courtrai, le *Repos en Égypte* (Pin. de Munich, fig. 52); *Pietà* (Musées de Munich et d'Anvers); la *Vierge aux perdrix* (Ermitage); le *Christ à la colonne* (Coll. Czernin, à Vienne); la *Vierge aux*

gloire, qui proclame son génie. Groupes[1], portraits équestres[2], portraits doubles[3], en pied, en buste, d'hommes[4] ou de femmes[5], il aborde tous les genres avec un égal talent et un égal succès.

donateurs (Louvre, fig. 53); *Sainte Famille* (Coll. Mansi, à Lucques); ~~Saint-Antoine-de-Padoue-(Musée-Bréra, à Milan);~~ *Danaé* (Musée de Dresde); *Samson et Dalila* (Musée de Vienne); ? les *Trois âges* (~~Musée de Vérone~~); *Arnaud et Armide* (Coll. du duc de Newcastle).

1. Groupes. — *Charles I*er *à la chasse*, 1632 (Louvre, fig. 58); *Charles I*er *et sa famille* (Windsor); les *Enfants de Charles I*er. (Turin, Windsor, Dresde et Berlin, fig. 57); le *Comte de Nassau — Siegen et sa famille*, 1634 (Coll. Cowper); la *Famille Lomellini* (Musée d'Édimbourg); la *Famille Pembroke* (Wilton-House); *François Snyders et sa famille* (Ermitage); les *Enfants Balbi* (Coll. de lord Cowper).

2. Portraits équestres. — *Charles I*er *et le sire de Saint-Antoine*, 1634 (Windsor); *Charles I*er *et sir Morton* (National Gallery); le *Marquis de Brignole-Sala*, 1624 (Palais Rosso, à Gênes); le *Prince de Carignan*, 1624 (Pinac. de Turin); le *Marquis de Moncade*, 1634 (Louvre); etc.

3. Portraits doubles. — Les *Poètes Carew et Killigrew*, 1638 (Windsor); la *Femme de Collyns de Nole et sa fille* (Pin. de Munich); ~~les Frères de Wael (Capitole); les Deux de Jode (id.);~~ *Van Dyck et sir Porter* (Prado); le *Comte de Strafford et son secrétaire* (Cambridge); les *Deux princes palatins* (Louvre); *John et Bernard Stuart* (Coll. de lord Cowper); *Snyders et sa femme* (Musée de Cassel); *Bristol et Bedford* (Coll. de lord Spencer).

4. Portraits d'hommes. — *Charles I*er (Musée de Dresde, fig. 56); *Jean Van der Wouwer*, 1632 (Ermitage); *Corneille Van der Geest* (Nat. Gall.); le *Cardinal Bentivoglio*, 1623 (Palais Pitti, fig. 51), *Snyders* (Collection Carlisle); *Wallenstein* (?), 1624 (Galerie Liechtenstein); le *Bourgmestre d'Anvers* (Munich); l'*Abbé Scaglia* (Musée d'Anvers); *Philippe de Pembroke* (Dulwich-Collège); *Van Merstraeten* (Musée de Cassel).

5. Portraits de femmes. — La *Marquise de Brignole-Sala* (Palais Rosso); la *Femme de Ph. Le Roy* (Collection R. Wallace); *Marie Tassis* (Galerie Liechtenstein, fig. 55); la *Femme*

Dessinateur, il est ferme et savant, mais il pare et subordonne toujours la précision du trait au sentiment de sa grâce native : peintre, il va des tonalités jordanesques aux harmonies plus sobres et plus subtiles, plus graves et plus profondes, qui font de sa palette la plus raffinée de l'école ; praticien, il met en place d'une touche rapide et sûre, modèle avec une suprême perfection, simplement et loyalement : sa pâte est fine, lumineuse, transparente et enveloppante ; physionomiste, il possède au plus haut degré l'intelligence de la figure humaine, résume et analyse en un instant le caractère expressif d'une tête ; poète, enfin, il paye de ses propres douleurs sa science de l'âme, et ayant vécu il laisse une œuvre vivante.

L'originalité de son génie réside surtout dans la noblesse dont il a marqué chacun de ses modèles : c'est comme une empreinte indélébile. Tous, de par la magie de son pinceau, reçoivent quelque chose de sa grâce personnelle : plus de distinction morale et d'élégance corporelle, un regard plus ouvert, plus expressif ; le don des ajustements bien portés, le goût des étoffes soyeuses, des satins, des dentelles et des perles.

Après Holbein, Raphaël et Titien, il a su trouver une manière nouvelle et toute personnelle d'interpréter la figure humaine, moins forte et moins profonde, sans doute, mais si brillante, si heureuse et si séduisante que, pour tous ceux qui l'ont suivi, il n'y a peut-être pas de souvenir plus troublant que le sien. Et comme il est

du bourgmestre d'Anvers (Munich); la *Marquise Spinola* (id.); *Marguerite Lemon* (Hampton-Court); la *Marquise de Balbi* (Dorchester House); la *Princesse d'Orange* (Château de Worlitz).

de son époque ! Dans l'art de peindre ses contemporains, s'il est quelque maître qui l'égale, il n'en est pas qui lui soit supérieur. Avec Velasquez et Frans Hals, il forme la trilogie des grands portraitistes du xviie siècle.

Les élèves qu'à l'exemple de son propre maître, Van Dyck forma en nombre considérable, et qui furent ses collaborateurs pour tant de répétitions ou de variantes de ses œuvres originales, appartiennent à tous les pays. Les Flamands JEAN ROOSE (1591-1638), PIERRE THYS (1624-1679), REMI VAN LEEMPUT (1607-1675), JEAN VAN BELCAMP (1610-1680) et CORNEILLE DE NEVE (1612-1678), tous d'Anvers; JEAN VAN REYEN, de Dunkerque, (1610-1678); les Hollandais ADRIEN HANNEMANN (1601-1671) et DAVID BECK (1621-1656); le Suisse MATHIEU MÉRIAN (1621-1710); l'Anglais GUILLAUME DOBSON (1610-1876) et l'Écossais GEORGE JAMESONE sont les mieux connus. Sa manière se révèle également dans les œuvres de Walker, de Lely et de Georges Kneller, et plus tard encore, c'est lui qui fut le véritable créateur de l'école anglaise. Enfin, aussi bien que la Grande-Bretagne, la France subit son influence, sans cependant que Rigaud et Largillière lui doivent autant que Reynolds et Gainsborough.

Dans l'atelier de Rubens, après Van Dyck, passe une foule fourmillante et confuse où nous distinguons : Quellin, Schut, Van Hoecke, Wolfvoet, Luycx, Van Mol, Foucquier, nés à Anvers; Van Diepenbeeck et Van Thulden, de Bois-le-duc; Van Herp, de Bruxelles; Franchoys, de Malines; Douffet, de Liège; del Monte, de Saint-Trond; Wouters, de Lierre; d'Egmont, de Lei-

den; Thomas, d'Ypres. Tous, avec plus ou moins de talent, marchent sur les traces du maître, cherchent à imiter son allure, la largeur de son exécution, la disposition théâtrale de sa mise en scène, sa coloration enflammée, son goût pompeux des étoffes déroulées à grand fracas.

La famille Quellin est l'une de celles qui font le plus d'honneur à l'école flamande, car elle a produit des artistes du plus grand mérite.

Les grandes compositions d'Érasme Quellin (II) sont bien ordonnancées, mais, sous le rapport du coloris, d'une valeur relative; dans ses morceaux de choix, tels, par exemple, que le *Repos en Égypte* (église Saint-Sauveur, à Gand) et le *Saint-Roch* (église Saint-Jacques, à Anvers), il se montre digne de l'atelier où se forma son talent[1]. A son tour, il forma Wallerant Vaillant, de

Erasme Quellin I⁰ʳ le Vieux, sculpteur, maître en 1607.			
Arnould (Iᵉʳ) le Vieux, sculpteur, 1629-1668.	Cornélie, épouse Pierre Verbrugghen, sculpteur.	Hubert, graveur, 1619-?	
Erasme (II) le Jeune, peintre, 1607-1678.	Arnould (II) le Jeune, sculpteur, 1523-1759.	Thomas, sculpteur, maître en 1708.	Pierre (II), Henry, sculpteur. sculpteur, 1660-1724.
Jean-Erasme, peintre, 1634-1715.			

[1]. Génard: *les Grandes familles artistiques d'Anvers.* (Revue d'histoire et d'archéologie, t. II, 1860, p. 310.)

Lille (1623-1677), qui a d'imposants portraits à Amsterdam et dans les palais de Berlin. Son fils, * JEAN-ÉRASME, dont le musée d'Anvers * possède de grandes scènes décoratives, appartient déjà à l'époque de décadence.

ABRAHAM VAN DIEPENBEECK (1596-1675) aborda tous les genres qui constituent la grande peinture. Son portrait allégorique du Louvre (fig. 59), le *Mariage mystique de sainte Catherine* (musée de Berlin), la *Rencontre d'Abraham et de Melchissédec* (académie de Bruges) et le *Jugement de Salomon* (galerie Liechtenstein) sont des compositions habiles, pleines de verve, auxquelles il ne manque qu'un peu plus d'émotion et d'originalité pour placer leur auteur au premier rang des continuateurs de Rubens.

CORNEILLE SCHUT (1597-1655), dans le *Saint Georges* (musée d'Anvers), l'*Assomption de la Vierge* (église Notre-Dame, à Anvers), le *Couronnement de la Vierge* (église des Jésuites, à Anvers), et plus encore dans la délicate esquisse du *Martyre de saint Jacques* (musée de Bruxelles), se rattache à Rubens par l'ordonnance du sujet, l'effet décoratif, l'aspect pittoresque, le flamboiement des lignes, l'ampleur des attitudes. S'il n'a pas trouvé sur sa palette les chaudes transparences du maître, il a surpris parfois le secret de son éclat. Il sut aussi mettre de la délicatesse dans les figures en grisaille ou en couleur qu'il introduisit dans les guirlandes de fleurs de son ami Daniel Seghers, et grava d'une pointe spirituelle un grand nombre de ses propres compositions.

VICTOR WOLFVOET (1621-1652) a été longtemps

confondu avec le peintre hollandais Jean Victor, de l'école de Rembrandt [1]. Sa *Visitation* (église Saint-Jacques, à Anvers) révèle un des plus fervents disciples du maître, tant par sa belle exécution, son coloris aux tonalités un peu minces, mais fraîches et lumineuses, que par son allure imposante et le choix sévère de ses types. Que sont devenus les autres tableaux de cet excellent artiste, trop tôt enlevé à l'art? Des Rubens, sans doute.

Un portraitiste mieux connu, mais que l'on oublie généralement de mentionner parmi les élèves de Rubens, est GÉRARD DOUFFET (1594-1660). On n'a pas suffisamment rendu hommage à son talent. Peintre d'histoire médiocre, il a laissé de très beaux portraits. Les quatre qui sont conservés à la pinacothèque de Munich sont présentés simplement, pleins de caractère dans la pose et dans le costume, d'une exécution large et souple, sobres de ton, très expressifs et très vivants (fig. 60). La rareté de ses ouvrages fait sans doute que Douffet n'occupe pas dans l'école le rang auquel il semble avoir droit.

De LUCAS FRANCHOYS (1616-1681) nous ne dirons rien, si ce n'est qu'il exécuta pour sa ville natale de nombreuses compositions mouvementées, mais d'un coloris heurté et plein d'exagération. De même pour DIEUDONNÉ VAN DER MONT (1582-1644), plus connu sous le nom italianisé de *Déodat del Monte*. Il fut honoré de l'amitié particulière de Rubens, dont il fut le premier élève et qu'il accompagna dans son voyage

1. W. Bürger : *Musées de la Hollande*. Paris, 1860, t. II, p. 37.

en Italie. Il a une *Descente de croix* au Louvre.
Un second groupe de disciples est celui qui ne se

FIG. 59. — ABR. VAN DIEPENBEECK. — Portrait allégorique. (Louvre. H. 1,70 L. 2,36.)

contenta pas de collaborer activement aux travaux du
maître et d'exécuter de nombreuses peintures pour la

ville et les églises d'Anvers, mais qui porta aussi à l'étranger, en France, en Hollande, en Allemagne, en Autriche, la nouvelle manière en même temps que la renommée de l'école.

En 1632, nous trouvons à Paris Théodore Van Thulden (1606-1676?) qui peint pour l'église des Mathurins trois grandes compositions aujourd'hui conservées dans les musées d'Angers, du Mans et de Grenoble. En 1648, il est à La Haye, où l'appelle Jordaens avec lequel il décore la *Maison au bois* de panneaux historiques et allégoriques, célébrant les victoires du stadhouder Frédéric-Henri. Cet artiste était doué d'une rare activité et des aptitudes les plus variées. Outre sa grande peinture, on lui doit des portraits (musée de Tournai) et des scènes familières (musée de Bruxelles); il a peint également des esquisses pour les arcs de triomphe (musée d'Anvers), où, stimulé sans doute par la collaboration du maître, il s'approche de lui par des formes élargies, une facture endiablée, un coloris transparent et corsé. Enfin il a gravé à l'eau-forte une importante série de planches et composé les cartons des admirables verrières de Sainte-Gudule (chapelle de la Vierge), qui suffiraient, à elles seules, pour sauver son nom de l'oubli.

Jean Van Hoecke (1611-1651), se dirigea vers l'Allemagne, où son pinceau fut employé par différents princes. Il ne rentra aux Pays-Bas qu'à la suite de l'archiduc-gouverneur Léopold-Guillaume, qui l'avait attaché à sa cour et dont il nous a laissé le portrait équestre (musée de Vienne). Ses

œuvres sont rares. Le *Christ en croix* que conserve

FIG. 60. — GÉRARD DOUFFET.
Portrait (Pinacothèque de Munich. H. 0,83. L. 0,66.)

l'église Saint-Sauveur, à Bruges, est d'un sentiment pénétrant.

François Wouters (1612-1659)[1] débuta par des tableaux d'histoire, mais c'est au paysage qu'il doit,

F✦W✦ croit-on, sa réputation. L'empereur Ferdinand II le nomma son peintre, et l'artiste passa, en cette qualité, quelque temps à Prague et à Vienne; puis il se rendit en Angleterre, où il devint peintre et chambellan du prince de Galles, plus tard Charles II. Ses œuvres sont rares. On a de lui des paysages à Cassel, des petits sujets mythologiques d'un faire léché, à Vienne, à Gotha, à Lille et à Nancy.

Sous le nom de Frans Leux, on voit au musée de Vienne une allégorie de l'*Instabilité humaine*, largement traitée et peinte dans des tonalités dorées. C'est une œuvre excellente de l'Anversois François Luycx (1604-ap. 1652) qui, après être sorti de l'atelier de Rubens, obtint à Prague le titre de peintre de l'empereur Ferdinand III. Il fut rejoint par Jean Thomas[2] (1617-1673), qui fut probablement le dernier des élèves du maître et entra, en 1662, au service de l'empereur Léopold; les quelques petits tableaux que conserve de lui la ville de Vienne n'expliquent guère cette haute faveur. Par contre, il a au musée d'Ypres, sa ville natale, quelques peintures dignes d'attention.

En France, nous trouvons d'Egmont et Van Mol. Juste d'Egmont (1601-1674) passe pour avoir été un des principaux aides de Rubens dans sa galerie de Médicis.

1. Van der Kellen : *le Peintre-Graveur hollandais et flamand*. Utrecht, 1868, t. Ier, p. 140; et le *Journal des Beaux-Arts*, 1873.
2. Alph. Van den Peereboom : *Jean Thomas* (Annales de la Soc. hist. d'Ypres, 1861, t. Ier, p. 131).

Quoi qu'il en soit, il s'établit à Paris, fut le collaborateur de Simon Vouet et peintre de Louis XIII. Son portrait de l'archiduc Léopold-Guillaume (musée de Vienne), en cuirasse et menant un lion, est d'un grand air et d'une belle tenue.

Pierre Van Mol (1599-1650) ne fut qu'un assez pâle imitateur du maître, à en juger par ses ouvrages des musées du Louvre, d'Anvers et de Berlin. Il paraît cependant avoir joui de quelque considération à la cour d'Anne d'Autriche, où il peignit les portraits de différents personnages et entre autres celui de Mazarin. Ajoutons que les noms de Juste d'Egmont et de Pierre Van Mol figurent parmi ceux des douze fondateurs de l'*Académie royale de France* (1648).

Les *Liggeren* et certains auteurs révèlent encore les noms de quelques élèves de Rubens : Nicolas Van der Horst (1598?-1646), Hoffman (1591-1648), Jacques Moermans (1602-1653), Gérard Wery (1605-1644), Pennemaeckers, Nicolaï; mais le peu que l'on connaît de leurs œuvres ne leur assigne qu'un rang tout à fait inférieur.

Rubens ne fut pas seulement le chef de l'école dans la peinture d'histoire et le portrait; nous allons voir ce que lui doivent les animaliers, les paysagistes et les peintres de genre. De plus, il créa à son insu une nouvelle sculpture flamande, dont Fayd'herbe, son élève direct, les Quellin, les Duquesnoy, les Grupello et les Verbrugghen furent les principaux maîtres. Il forma chez lui, sous ses yeux, pour interpréter son œuvre une armée de graveurs d'élite, agiles, hardis et savants : Pierre Soutman (1590?-1657), qui fut aussi peintre et dont il y a des tableaux aux musées de Stockholm et de

Haarlem—Vosterman, Pontius, Bolswert portèrent à la perfection, dès les premiers pas, la gravure coloriste[1]. Enfin il n'est pas jusqu'à l'architecture elle-même qui, par lui et par son élève Francquart, ne témoigne de sa robuste puissance et de son goût du grandiose. Peintres, sculpteurs, graveurs et architectes, si différents qu'ils paraissent, si divers que soient leurs genres, se ressemblent dans leur idéal et dans leur culte pour le chef de l'école ou plutôt de la famille.

Car c'est une vaste famille que l'école anversoise au xviie siècle. Presque tous ses disciples sont liés et même alliés. Presque tous font partie de plusieurs gildes, de plusieurs chambres de rhétorique; ils s'unissent dans leurs travaux; ils se font réciproquement leur portrait. Ils se marient entre eux : Janssens donne sa fille à Jean Brueghel II, Van Noort la sienne à Jordaens. Van Balden la sienne à Van Thulden, Van Uden la sienne à Biset. Jean Brueghel I devient le gendre de De Jode, Coques, celui de Ryckaert, Teniers et Van Kessel ceux de Brueghel de Velours, Quellin celui de Teniers. Snyders est le beau-frère des De Vos, Simon De Vos celui de Van Utrecht, Rombouts celui de Van Thielen, Van Cortbemde celui des Van Hoecke, etc. Aux jours des noces ils sont là comme témoins; aux jours de baptême, comme parrains; enfin, au moment de la mort, ils savent qu'ils peuvent compter sur les confrères pour la tutelle et la protection de leurs enfants. Famille solidaire et étroitement unie par les liens du sang et par ceux de la plus franche amitié.

1. Henri Hymans : *Histoire de la gravure dans l'école de Rubens*. Bruxelles, 1879.

CHAPITRE XIX

JORDAENS ET LES PEINTRES D'HISTOIRE.

Le peintre-diplomate Balthazar Gerbier (1592-1667?) était bien dans le vrai lorsque, le 2 juin 1640, il écrivait de Bruxelles à Londres : « M. Pierre Rubens est mort il y a trois jours, de sorte que Jordaens devient ici le premier peintre[1]. » Le fougueux coloriste était, à cette date, à l'apogée de son talent; il avait déjà produit le grand *Saint Martin* du musée de Bruxelles (1630) et avait à exécuter encore l'*Apothéose du prince d'Orange* (1652). Il était âgé de quarante-sept ans.

Jacques Jordaens naquit à Anvers en 1593. Il n'avait que quatorze ans lorsqu'il manifesta son désir de devenir peintre et quand son père l'envoya à l'atelier d'Adam Van Noort. Il y resta huit ans, retenu, moins par la nécessité de continuer son éducation artistique sous l'œil même du maître, que par le désir de voir chaque jour la fille de celui-ci, la belle Catherine, dont il était vive-

[1]. F.-J. Van den Branden : *Geschiedenis der Antwerpsche Schilderschool.* Anvers, 1878-83, p. 814. (Le chapitre consacré à Jordaens est traduit dans *l'Art*, 1882 et 1883.)

ment épris. Elle devint sa femme en 1616, et aussi son modèle de prédilection : dans l'œuvre de son mari, Catherine Van Noort tient la place qu'Hélène Fourment occupe dans l'œuvre de Rubens. Jordaens, dans ses *Scènes de famille*, ses *Concerts*, ses *Festins*, n'a cessé de reproduire les traits de cette plantureuse jeune femme qui rit au soleil, le verre à la main, avec un enfant joufflu sur les genoux. On connaît nombre de ses portraits; le meilleur est chez le comte de Darnley, où il est désigné sous le nom de la *Fille au perroquet*.

Les historiens ont souvent répété que Jordaens [1] avait été élève de Rubens. C'est une opinion que rien ne confirme, que certains faits tendent même à démentir.

Il n'a jamais, non plus, été son collaborateur, comme on l'a dit aussi. Seulement, de même que tous les contemporains, il a vivement subi l'influence de son génie, sans avoir été toutefois, ainsi que tant d'autres, son imitateur. Il ne fit pas le voyage d'Italie. L'année de son mariage, il fut reçu à Saint-Luc et, chose curieuse, inscrit comme peintre à la détrempe (*waterschilder*). En effet, il commença par des peintures à la colle et des cartons pour tapissiers. C'était pour le fougueux

1. ŒUVRES PRINCIPALES. — Bruxelles : La *Fécondité* (Musée) ; *Saint Martin* (id.); le *Paysan et le Satyre* (id.). — La Haye : Le *Triomphe d'Henri de Nassau* (Maison du Bois). — Cassel : Le *Paysan et le Satyre* (Musée); l'*Enfance de Bacchus* (id.). — Madrid: *Méléagre* (Prado); le *Mariage de sainte Catherine* (id.) (fig. 61). — Mayence : *Jésus parmi les docteurs* (Musée). — Munich : le *Paysan et le Satyre* (Pinacothèque, fig. 62). — Cologne : *Prométhée* (Musée). — Lucques : *Adoration des bergers* (Galerie Mansi). — Paris : *Jésus chassant les vendeurs du temple*.

coloriste, débuter humblement. Mais il ne s'y attarda pas; déjà, en 1620, sa réputation comme peintre de tableaux était établie et il recevait des élèves. Il en forma par la suite un grand nombre; les noms de vingt-deux d'entre eux nous ont été conservés, et parmi eux celui de Jean Boeckhorst de Munster, qui fut un peintre de mérite.

A diverses reprises, Jordaens fut sollicité par des princes étrangers. Il peignit différents tableaux pour le roi de Suède, et, en 1652, la princesse douairière d'Orange, Amélie de Solm, veuve du stathouder Frédéric-Henri, le fit appeler à La Haye, pour concourir à la décoration de la célèbre *Maison du Bois*. C'est là qu'on peut admirer la plus vaste de ses toiles, celle que certains auteurs tiennent pour son chef-d'œuvre : le *Triomphe de Frédéric-Henri*. Le musée de Bruxelles possède l'esquisse de cette œuvre imposante.

Jordaens a également travaillé pour les tapissiers bruxellois. On voit encore, dans le palais impérial de Vienne, une suite de grandes tentures portant la marque de Bruxelles et représentant des natures mortes avec des personnages et des chiens. Les figures sont de Jordaens, les animaux et les accessoires de Fyt. Les deux puissants coloristes devaient se comprendre et paraissent avoir été des collaborateurs assidus. Le musée de Cologne possède, de leurs pinceaux réunis, une toile aux proportions colossales qui montre un aigle aux ailes déployées, déchirant le flanc du titan Prométhée. A l'exemple d'une grande partie de la population anversoise, Jordaens, orangiste et gueux, avait abjuré la religion catholique. On ne sait pas exacte-

ment à quelle époque ; mais ce n'est pas, comme on l'a répété si souvent, dans les toutes dernières années de sa vie. Il la combattit même avec une telle ardeur, qu'un jour — c'était en 1651-58, par conséquent vers l'époque où il peignit l'*Apothéose* et plus de vingt ans avant sa mort — il fut poursuivi et condamné à une forte amende pour avoir écrit, dit l'arrêté de l'écoutète, « un libelle scandaleux. » Il mourut en 1678, âgé de quatre-vingt-cinq ans, le même jour que sa fille Élisabeth. Son fils JACQUES, né en 1625, se fixa en Danemark.

L'œuvre de Jordaens est aussi considérable que varié [1]. Sujets religieux et sujets populaires, histoire, allégorie, portraits, il a abordé tous les genres avec un égal talent et une égale ardeur, sans atteindre néanmoins à l'universalité de Rubens. Qui ne les connaît pour les avoir rencontrés dans tant de musées, ces grandes scènes de famille, ces sujets de genre en grand où l'artiste a réuni autour d'une vaste table, abondamment chargée de victuailles et de brocs, des vieux qui fredonnent en battant la mesure, des jeunes qui trinquent ou jouent de la cornemeuse, d'adorables enfants qui boivent et mangent, de belles jeunes femmes qui, l'œil provocant, les lèvres et le corsage entr'ouverts, s'épanouissent en un éclat de rire sonore. Ici, c'est un *Concert de famille* ; là, le *Roi de la fève*, qu'on acclame le verre en main ; ailleurs, c'est l'illustration du proverbe flamand *Comme les vieux chantent, les jeunes sifflent*, ou de la fable *le Satyre et le Paysan*. Voyez,

[1]. Il faut l'étudier principalement aux musées de Cassel et de Bruxelles.

FIG. 61. — JACQUES JORDAENS. — Le mariage de sainte Catherine. (Musée du Prado, à Madrid. H. 1,21. L. 1,73.)

à Munich, ce satyre de bronze et ce manant en casaque rouge qui conversent dans un rayon de soleil (fig. 63). A-t-on souvent poussé aussi loin et si haut la puissance et l'audace de la couleur?

On sait à quelle magnificence Jordaens s'élève dans l'allégorie historique du *Triomphe du prince d'Orange*. Le musée de Bruxelles possède un spécimen de peinture religieuse non moins frappant : *Saint Martin guérissant un possédé*. En fait de tradition catholique, son sujet de prédilection a été l'*Adoration des bergers*. Il aimait à grouper autour de la crèche de l'enfant Jésus des paysans et des paysannes amenant leurs troupeaux de vaches, de chèvres, de moutons, leurs chiens haletants et leurs enfants chargés d'offrandes, de fruits, de gibier, de laitage... de toutes choses bonnes à manger. Que nous sommes loin de la mystique *Nativité* de Memling! Comme portraitiste, Jordaens est moins connu. il se révèle néanmoins comme un maître dans le portrait de sa femme (coll. Darnley) et le sien propre, aux Offices; dans les portraits en pied du prince et de la princesse d'Orange, chez le duc de Devonshire; dans celui de l'amiral de Ruyter, au Louvre; dans les deux pendants du musée de Cologne; dans les portraits de famille du Prado (fig. 63) et du musée de Cassel.

Mais dans aucun genre il ne déploya sa surabondance de vie et la magnificence de sa palette avec plus de fougue et d'éclat que dans les sujets mythologiques, qui lui permettaient de grouper en de larges paysages et parmi des amoncellements de fruits, de fleurs et d'animaux, des bacchantes et des nymphes sensuelles, des satyres lubriques et des silènes

ivres. Personne, pas même le plus grand des Flamands, n'a représenté avec plus d'audace et de puissance l'exubérant naturalisme de son pays, n'a étalé avec une

FIG. 62. — JACQUES JORDAENS.
Le Satyre et le Paysan. (Pinacothèque de Munich. H. 1,94. L. 2,00.)

plus souveraine abondance les formes plantureuses des femmes du Nord. Avec quelle pratique ample et sûre, quel coloris rutilant et quel emportement il se complaît à arrondir leurs flancs, à satiner leur épiderme, à faire

affluer dans leurs veines un sang pourpre et fort, à jeter le soleil sur leurs croupes rebondies, sur leurs gorges, sur leurs joues fraîches et leurs blondes chevelures! La *Fécondité*, du musée de Bruxelles, est dans ce genre une incomparable création.

Dans la foule des peintres de sujets religieux, historiques et allégoriques, *Contemporains* de Rubens et de Jordaens, — et qu'il importe de ne pas confondre avec leurs élèves directs et leurs continuateurs au second degré, — Gaspard de Crayer (1584-1669) occupe le premier rang[1]. Lorsqu'on étudie son œuvre dans ses productions attentives, raisonnées et réussies, il est aisé de reconnaître que son talent lui vient de Rubens. C'est de lui qu'il tient ses audaces de palette, le jet de ses étoffes, l'ampleur de ses attitudes. Il n'a fait qu'imiter sa libre pratique et ses larges façons de voir la forme et de l'exprimer par la couleur. Mais il ne parvient que bien rarement à la puissante concentration de l'effet; il ne remue pas, il ne passionne pas. Ses grandes toiles paraissent remplies de fracas et de tumulte religieux, et c'est à peine si l'on entend les vociférations des bourreaux, la prière des martyrs, l'hosanna des apothéoses. Contemporain de Rubens, il ne parvint jamais, — ne fût-ce que quelquefois, comme Jordaens, — à être son rival; il n'en reste pas moins un de ses plus habiles continuateurs.

Il naquit à Anvers, apprit son art chez Raphaël Coxie, à Bruxelles, et s'établit en cette ville; en 1626, il y

1. Ed. De Busscher : *Biographie nationale*, 1876, t. 5, col. 27. D'après cet auteur, de Crayer serait né le 18 novembre 1584.

fut investi des fonctions de conseiller du Magistrat. Avec une fécondité rare, il travailla en même temps pour les

FIG. 63. — JACQUES JORDAENS.
Portrait de famille. (Musée de Madrid. H. 1,81. L. 1,87.)

gouverneurs, les corporations, les abbayes. Le Louvre possède le portrait équestre qu'il fit de l'infant Ferdinand, gouverneur des Pays-Bas, et le palais de justice de

Gand, quelques-unes des grandes allégories qu'il exécuta pour les arcs de triomphe de la Joyeuse-Entrée de ce prince. Dans les sujets religieux, il s'est complu surtout dans les extases et les visions, les miracles, les martyres et les glorifications. Le musée de Lille conserve deux de ses œuvres capitales : le *Martyre des quatre Couronnés* et le *Sauveur du monde;* celui de Bruxelles, l'*Assomption de sainte Catherine* et la *Pêche miraculeuse* (fig. 64); celui de Nancy, la *Peste de Milan;* celui de Rennes, l'*Élévation de la croix*.

De Crayer fit le voyage d'Espagne et séjourna à Madrid, où il partagea avec Velazquez et Rubens l'honneur de reproduire les traits de Philippe IV. Henri Hymans croit avoir retrouvé cet ouvrage important dans le portrait équestre que possède le musée des Offices et qui passe à tort pour une œuvre de Velazquez[1]. On ne peut lui adresser un plus bel éloge.

En 1664, de Crayer, âgé déjà de quatre-vingt-deux ans, quitta subitement Bruxelles et alla se fixer à Gand, sans qu'on ait pu découvrir les motifs de ce brusque et tardif changement de résidence. Malgré son grand âge, il continua à peindre avec une inconcevable ardeur, et la mort seule finit par avoir raison de cet étonnant producteur. Ce fut en 1669; le vieux maître venait de terminer pour les dominicains le *Martyre de Saint Blaise* (musée de Gand). D'un pinceau ferme encore, il signa son œuvre et, avec un légitime orgueil, il ajouta : *Agé de 86 ans*[2]. Puis il mourut. On parle souvent

1. *Notes sur un voyage en Italie*. Bruxelles, 1878.
2. W. Bürger : *les Musées de Hollande*, t. II, p. 339.

FIG 64. — GASPARD DE CRAYER. — La Pêche miraculeuse. (Musée de Bruxelles. H. 2,25. L. 3,25.)

de la glorieuse vieillesse du Titien. C'étaient tout de même de rudes hommes aussi, ces artistes flamands du XVII° siècle !

De Crayer fut l'ami de Rubens et de Van Dyck. Celui-ci grava son portrait ; celui-là lui légua un tableau dans son testament. Ces deux faits constatés ont sans doute sauvé la mémoire de De Crayer des inutiles calomnies d'Houbracken et de Campo Weyerman. A en croire ces anciens biographes hollandais et ceux qui se sont amusés à répéter leurs sottes histoires, presque tous les contemporains plus obscurs de Rubens, Pepyn, Janssens, Rombouts et d'autres, n'ont été que des intrigants qu'une basse envie précipita dans l'ivrognerie et la misère. Les révélations des archives anversoises ont réfuté, en grande partie, ces cancans historiques. Nous ne les répéterons pas : trop d'autres, avant nous, leur ont naïvement accordé une créance que rien ne justifie.

Abraham Janssens (1575-1632), élève de Jean Snellinck, fut un peintre de talent. L'élévation de ses idées et la hardiesse de ses attitudes le rapprochent de Rubens, dont, par contre, il s'éloigne par l'épaisseur de sa couleur, la dureté de ses contours et la lourdeur de sa touche. Les églises de Belgique conservent de lui d'importantes scènes religieuses ; les musées de Bruxelles, de Vienne et d'Anvers renferment des tableaux allégoriques qui comptent parmi ses meilleures productions. Talent original et robuste, il forma deux élèves qui le continuèrent : Gérard Zegers et Th. Rombouts. L'un et l'autre apprirent de lui le secret des manières vigou-

reuses, des ombres accentuées et des grands effets de contraste, que l'admiration pour Michel-Ange de Caravage allait, pour un moment, mettre fort à la mode, même à Anvers.

GÉRARD ZEGERS (1591-1651), l'aîné des deux, visita l'Italie et l'Espagne et rentra à Anvers en 1620. Rubens était alors dans toute sa gloire et l'on comprend aisément l'influence que dut exercer la suprême et lumineuse transparence de son coloris sur la manière du jeune peintre, fortement imbue des tonalités plus sombres et plus dures du Caravage et de l'école espagnole.

Si les tableaux de Zegers étaient datés, on pourrait suivre, d'année en année, les transformations successives que subit alors son talent plein de souplesse. Il conserva de son éducation italienne la manière de détacher habilement ses figures et d'en faire saillir le puissant relief; il apprit de Rubens à rechercher l'impétuosité du mouvement et l'animation des physionomies. Dans la *Flagellation* (église Saint-Michel, à Gand), l'*Adoration de saint François* (Louvre) et le *Saint Louis de Gonzague* (musée d'Anvers), on peut observer son hésitation à choisir entre les deux leçons; dans l'*Adoration des Mages* (église Notre-Dame, à Bruges), dans le *Mariage de la Vierge* (musée d'Anvers) et dans le *Saint Éloi* (musée de Valenciennes), Rubens triomphe enfin. Voilà sa fastueuse ordonnance, sa grande allure décorative, ses tonalités claires et transparentes. Zegers appartient désormais à la grande famille du maître. Il en est une des personnalités les plus pittoresques et les plus vivantes.

De même que son condisciple, THÉODORE ROMBOUTS

R. (1597-1637) a droit à une place parmi les artistes contemporains indépendants de Rubens. Elle lui est assurée par l'ardente conviction qui est sa note personnelle, par la vigueur de sa brosse et la rudesse de son coloris. Lui aussi, il fut impressionné par le Caravage et son pseudo-réalisme. Il peignit l'histoire, même l'allégorie et le genre, dans des sujets de grandeur naturelle, imités du maître italien et représentant des sociétés de chanteurs, de joueurs de cartes (fig. 65), de charlatans : scènes moins connues que ses autres tableaux, car elles sont conservées surtout dans les collections lointaines du Prado et de l'Ermitage. Dans la peinture de sujets religieux, son œuvre la plus complète est une *Descente de Croix* (église Saint-Bavon, à Gand), belle et dramatique composition.

Vers cette même époque florissait à Bruxelles un artiste dont la plupart des historiens semblent avoir ignoré l'existence et auquel il importe de rendre ici la place qu'il mérite. Nous voulons parler d'ANTOINE SALLAERTS (vers 1585-ap. 1647)[1], qui fut peintre de talent, honoré de l'amitié de Rubens et même son collaborateur, s'il faut en croire Kramm[2].

Les faits relatifs au commencement et à la fin de sa vie sont complètement ignorés. On sait seulement qu'il fut inscrit, en 1606, comme apprenti, dans le livre de la corporation des peintres de Bruxelles; qu'il eut un fils en 1612; qu'il n'obtint la maîtrise que l'année

1. E. Fétis : *Catalogue du musée de Bruxelles*, 1882, p. 442.
2. *De Levens en werken der Hollandsche et Vlaamsche Kunstschilders...* Amsterdam, 1856, t. 1er, p. 1439.

FIG. 65. — THÉODORE ROMBOUTS.

La Partie de cartes. (Musée du Prado, à Madrid. H. 1,00. L. 2,23.)

suivante; enfin que de 1633 à 1648 il fut élu, à quatre reprises différentes, doyen du métier. M. Alph. Wauters nous révèle de plus que Sallaerts fut l'un des artistes qui participèrent le plus activement aux travaux des tapissiers bruxellois : en 1646, il avait déjà exécuté pour eux les cartons de vingt-quatre tentures complètes[1]. Il a également gravé.

Quant à ses tableaux, l'énumération de ceux qui nous restent prouve que leur auteur ne se renferma pas dans un genre unique. Mensaert nous apprend que les églises de Bruxelles, de Gand et d'Alost renfermaient un grand nombre de ses compositions religieuses; il a une allégorie au musée de Bruxelles; la *Défaite du duc d'Alençon,* à l'hôtel de ville d'Anvers; une *Vierge, avec trois portraits de magistrats,* au musée communal de Bruxelles. Le catalogue de Madrid lui attribue un *Jugement de Pâris* et celui de Berlin une *Vue de l'Escaut gelé et couvert de patineurs.* Enfin le musée de Bruxelles conserve de lui deux grandes représentations de cérémonies publiques et la pinacothèque de Turin une *Procession,* qui montrent le côté vraiment original de son talent. Ce dernier tableau, qui ne contient pas moins de six à sept cents petites figures, merveilleusement groupées sur huit plans différents, est, dans son genre, un morceau de premier ordre, bien composé et bien peint, dans une gamme tranquille, puissante et harmonieuse; la marche du cortège et le mouvement de la foule y sont observés avec une rare finesse.

1. *Les Tapisseries bruxelloises,* 1878, p. 246.

FIG. 66. — FRANÇOIS FRANCK LE JEUNE. — Cabinet d'amateur. (Palais Pitti, à Florence.)

Un artiste contemporain, qui, de même que Sallaerts, aborda tous les genres, mais principalement l'histoire, est FRANÇOIS FRANCK LE JEUNE (1581-1642). Seulement, à l'inverse de ses confrères qui, peintres d'histoire, firent plusieurs fois du genre en grand, lui, peintre de genre, ne traita l'histoire qu'en petit; ou plutôt, il choisit dans la bible, la mythologie et l'histoire ancienne ou moderne des prétextes à ornementation et à accessoires. Son œuvre est excessivement varié : Il a des mythologies à Munich, des *Tentation de saint Antoine* à Berlin, des *Sabbat* et des *Conversations* à Vienne; des *Intérieurs princiers* à Paris; des *Cabinets d'amateur* à Rome (galerie Borghèse) et à Florence (palais Pitti — fig. 66); enfin son propre portrait aux Offices; le tout, curieux de détails, touché assez habilement, mais d'un coloris lourd et peu distingué.

Cet artiste appartient à la deuxième génération des Franck; notre crayon généalogique de la page 162 nous dispense d'entrer dans d'autres détails biographiques. C'est lui que certains historiens ont surnommé assez plaisamment *Don Francisco;* la manière dont Franck a signé plusieurs de ses tableaux : *D. O.* ou

D⁰ Franck, y avait donné prétexte. L'explication est trouvée maintenant : *D. O.* — et aussi *D. J.,* observés sur quelques autres ouvrages du même artiste — sont simplement les initiales des mots flamands *Den Ouden* (le vieux) et *Den Jongen* (le jeune), que les Franck

ajoutèrent à leur signature, pour se distinguer entre eux. En quoi, malheureusement, ils n'ont guère réussi, vu le nombre extraordinaire d'artistes portant ce nom, compliqué de la pauvreté et du désordre orthographique des documents.

Les tableaux de François Franck sont fort nombreux. Ceux des musées de Hambourg et de Bergues et de la galerie Doria, à Rome, doivent être cités parmi les meilleurs.

Un de ses contemporains, porteur d'un nom illustre, HANS JORDAENS (vers 1595-1643), traita le même genre dans les mêmes dimensions, mais avec moins d'habileté. Il a un grand *Cabinet d'amateur* au musée de Vienne.

ADRIEN VAN NIEULANDT (1590-ap. 1652), natif d'Anvers, fut également, comme le dit l'inscription de son portrait publié par Meyssens, « un très bon peintre en petites figures et paysages, ayant fait beaucoup des histoires du vieulx Testament [1]. » Sa *Prédication de saint Jean* (Académie de Venise), signée et datée 1653, ainsi que son *Entrée de Jésus à Jérusalem* (musée de Copenhague), signée et datée 1655, sont de très intéressants spécimens, qui démontrent à l'évidence que le tableau que chacun lui attribue, au musée de Bruxelles, n'est pas de lui. Il est, du reste, de Denis Van Alsloot. PIERRE VAN AVONT (1600-1652), de Malines, nous a laissé des petits sujets gracieux, bien dessinés et délicatement touchés. Il ornait généralement de *Saintes Familles* (musée de Gand), de *Rondes d'anges*

1. *Images de divers hommes d'esprit sublime.* Anvers, 1649, petit in-folio avec 74 portraits.

dansant devant la Vierge (galerie Liechtenstein) ou de *Flores entourées de génies* (musée de Vienne) les paysages de ses confrères : Brueghel, Govaerts, Achtschelling, etc.

Un artiste bruxellois à citer ici est THÉODORE VAN LOON (vers 1590-1678?), qui est connu par quelques bons tableaux religieux conservés au musée et dans les églises de Bruxelles ainsi qu'à l'église de Montaigu [1].

Parmi les autres peintres d'histoire, contemporains plus obscurs du chef de l'école et de ses disciples les plus célèbres, nous citerons encore : GILLES BACKEREEL, d'Anvers (1572?-av. 1662), dont les tableaux de Bruxelles, Bruges et Vienne rappellent tantôt l'influence de Rubens, tantôt celle de Van Dyck; le Liégeois JEAN BOLOGNE (?-1655), dont il faut signaler les soixante et onze portraits de membres de la gilde des arquebusiers (musée de Malines); JEAN FRANCK (1581-1624), qui a des tableaux religieux aux musées de Bruxelles, Bruges et Dresde; enfin ADRIEN DE BIE (1594-1640?), de Lierre, que nous nommerons ici, non pour ses peintures, plus que médiocres, mais pour avoir l'occasion d'enregistrer le nom de son fils Corneille, grand amateur d'art, qui nous a laissé, dans un ouvrage intitulé *Het Gulden Cabinet* (le Cabinet d'or), de précieux renseignements biographiques sur les artistes contemporains [2].

1. Alph. Wauters : *Bulletin de l'Académie royale de Belgique*, 1884, n° 2, p. 172 et 202.
2. *Het Gulden Cabinet van de edel vry schilderconst*. Anvers, 1661, in-4°, avec 98 portraits.

CHAPITRE XX

CORNEILLE DE VOS ET LES PORTRAITISTES.

Lorsqu'on s'arrête au musée de Bruxelles, dans la salle dite « de Rubens », devant le groupe en pied et de grandeur naturelle où CORNEILLE DE VOS s'est représenté avec sa femme et ses deux petites filles (fig. 69), on ne peut s'empêcher de se dire que celui-là aussi a été un grand artiste. Et cette haute opinion est pleinement confirmée à Anvers : le portrait d'Abraham Grapheus, le vieux messager de la corporation de Saint-Luc, dans son étrange accoutrement et sous sa pesante décoration de médailles et de plaques reluisantes, est une de ces œuvres vivantes qui, une fois vues, ne s'oublient plus (fig. 67).

Corneille De Vos (1585-1651) est un réaliste de la famille des Frans Hals et des Velazquez; la sincérité, chez lui, prime tout; il voit la nature sainement, sans parti pris, et l'interprète sans formule; éloge qu'on ne peut pas toujours adresser au chef même de l'école ni à son principal disciple. Sa palette est sobre, fine dans des tons fanés, gris et argentés; les intensités de couleur lui sont inconnues. Son dessin est large, ses attitudes tranquilles, pleines d'aisance et de naturel; ses physionomies très individuelles et aussi expressives

que celles de Van Dyck ; enfin ses personnages possèdent un si puissant et si troublant aspect de vie, un si aimable caractère de franchise et d'intimité communicative qu'on se met involontairement à aimer les modèles en même temps que leur peintre.

Le portrait de famille semble, du reste, avoir été une spécialité de De Vos. Après celui de Bruxelles (fig. 68), qui est incontestablement le chef-d'œuvre de l'artiste, nous citerons : au musée de Berlin, le groupe de ses deux fillettes jouant avec des fruits et celui d'un couple assis dans un jardin ; à Brunswick, une jeune femme avec deux enfants faisant des bulles de savon [1] ; à Munich, la famille de Hütte ; à Pesth, le peintre Mierevelt et sa famille ; à Saint-Pétersbourg, une famille à la promenade ; à Stockholm, une société à table et jouant ; à Cassel, le directeur de la maison des orphelins avec un enfant. D'autres encore sont à Anvers dans des galeries particulières, et notamment un grand tableau où l'on voit une famille composée de onze personnes représentées à table et de grandeur naturelle [2].

Quant à ses personnages isolés, on a de lui, indépendamment de l'Abraham Grapheus du musée d'Anvers, les portraits de Jean Van Roode, bourgmestre d'Anvers et de sa femme (ancienne galerie Du Bus [3]) ; un portrait au musée de New-York et plusieurs autres conservés dans des familles anversoises.

1. Voy. la notice d'Herman Riegel, dans *Beitrage zur niederlandischen Kuntgeschichte*, 1882, t. II, p. 92.
2. Van den Branden : *Geschiedenis der Antwerpsche Schilderschool*, 1878-83, p. 641.
3. Ed. Fétis : *Galerie du vicomte Du Bus de Gisignies*, Bruxelles, 1878, 2ᵉ partie, p. 191.

Corneille De Vos paraît moins à l'aise dans la peinture d'histoire, comme le prouvent les tableaux bi-

FIG. 67. — CORNEILLE DE VOS.
Portrait d'Abraham Grapheus, messager de la corporation de Saint-Luc.
(Musée d'Anvers. H. 1,20. L. 1,02.)

bliques et mythologiques des musées d'Anvers et de Madrid. Le *Saint Norbert recevant des reliques*, de la

première de ces collections, fait néanmoins honneur à son auteur. Enfin, l'on vient de découvrir qu'il est le collaborateur de Fr. Snyders — son beau-frère — dans deux grandes *Poissonneries* du musée de Vienne (fig. 71)[1], attribuées jusqu'à présent à Van Es.

Dans le genre du portrait, Corneille De Vos n'a été dépassé que par Rubens et par Van Dyck. Et cependant, combien de portraitistes d'incontestable mérite ne compte pas l'école flamande du xvii^e siècle! Il suffit pour s'en convaincre de rappeler : le portrait de famille par Jordaens (musée de Madrid) (fig. 63); le portrait de de Crayer par lui-même (galerie de Schleissheim); Galilée, par Juste Suttermans (aux Offices) (fig. 93); Richelieu, par Philippe de Champaigne (Louvre); lady Mandeville, par Paul Van Somer (exposition de Manchester); l'archiduc Léopold-Guillaume, par Juste d'Egmont (musée de Vienne); les portraits d'hommes et de femme, par Douffet (musée de Munich), (fig. 60); les portraits du curé et des directeurs de Saint-Jacques, par Pierre Thys (égl. Saint-Jacques, à Anvers); Henri IV, par François Pourbus (Louvre) (fig. 92); le gentilhomme en armure, par François Duchastel (musée de Berlin) (fig. 81); les syndics des poissonniers, par Pierre Meert (musée de Bruxelles); le portrait d'un philosophe, par Van Oost le Vieux (hôpital Saint-Jean de Bruges); le prieur de Tongerloo, par Pierre Franchoys (musée de Lille) (fig. 91); Gaspard Gevaerts, par Thomas Willeboirts (musée Plantin, à Anvers); Balthazar Moretus, par Jacques Van Reesbroeck

1. Ed. von Engerth : *Grand catalogue de la Galerie impériale de Vienne*, 1884, t. II, p. 452.

(1620-1704) (idem); J.-B^te Donckers et sa femme, par

FIG. 68. — CORNEILLE DE VOS.
Portrait de l'artiste et de sa famille. (Musée de Bruxelles. H. 1,88. L. 1,60.)

Abraham de Ryckere (1565 - 1599) (église Saint-Jacques, à Anvers), etc.

Terminons cette liste par deux noms quasi inconnus :

1º Celui de MICHELINE WOUTIERS, une portraitiste de talent, née à Mons vers la fin du xvi⁰ siècle. Nagler a vu d'elle un portrait d'homme signé et gravé par Pontus en 1643, et le rédacteur du catalogue viennois[1] vient de lui restituer les deux vigoureux bustes des *Saints Joachim* et *Joseph,* longtemps attribués au Belvédère à François Wouters[2].

2º Celui d'ADRIEN DE VRIES, qui visita Paris en 1628, fut reçu franc-maître à Anvers en 1634-1635, et qui peignit les deux intéressants portraits d'homme que conservent les musées de Dresde (1539) et de Gotha (1,643)[3].

Si nous groupons ici les noms de ces artistes dans un chapitre spécial consacré au portrait, c'est afin de pouvoir placer à leur tête Corneille De Vos et de mieux faire valoir les mérites de ce peintre d'élite, que ni la France, ni l'Angleterre, ni l'Italie, ni la Hollande ne connaissent. Devant ses œuvres maîtresses, qui sont à Bruxelles, à Anvers, à Berlin, on est tout disposé à accepter la tradition d'après laquelle Rubens, ne pouvant répondre à toutes les demandes de portraits dont il était assailli, renvoyait les solliciteurs en disant : « Allez chez Corneille De Vos, c'est un autre moi-même. »

1. *Catalogue du Musée impérial de Vienne,* 1884, t. II, p. 560.
2. A.-J. Wauters : *Micheline Woutiers, peintresse montoise du xvii⁰ siècle* (*Echo du Parlement* du 8 décembre 1884).
3. Ch. Ruelens : *Le peintre Adrien de Vries* (*Bulletin-Rubens*). Anvers, 1882, p. 72.

CHAPITRE XXI

SNYDERS, FYT ET LES ANIMALIERS.

Nulle école, à l'exception de l'école hollandaise, n'a interprété la vie animale avec la supériorité de l'école flamande. Ses grands combats, ses grandes chasses et ses grandes natures mortes sont d'incomparables triomphes de hardiesse et d'opulence pittoresque.

A côté de Rubens, dont la surabondance et la fougue ont produit dans ce genre les chefs-d'œuvre que nous avons énumérés (p. 222), prennent place deux maîtres anversois également fiers et puissants : François Snyders et Jean Fyt.

Bien que SNYDERS (1579-1657) ait été élève de Brueghel d'Enfer et de Henri Van Balen, il procède directement de Rubens, dont il fut l'ami et le collaborateur. Dans l'école, il n'est même personne qui démontre plus complètement l'influence décisive que ce puissant génie exerçait autour de lui, sur ceux-là mêmes qui n'étaient pas ses élèves directs. Toutes les grandes pages décoratives de Snyders étonnent et retiennent par leurs qualités magistrales, la véhémence du mouvement, l'emportement de l'exécution, la vigueur du coloris, la chaleur et le souffle de la vie.

Il a été universel dans son genre : quadrupèdes, oiseaux, reptiles, poissons, animaux domestiques et sauvages, morts et vivants, il a tout peint. Il a des *Chasses aux cerfs,* à La Haye; *aux Ours,* à Berlin; *au Sanglier,* à Florence (fig. 69); *au Renard,* à Vienne; *au Lion,* en Angleterre; *au Tigre,* à Rennes. Il a des *Combats de Chiens* à l'Ermitage; de *Cygnes et de Chiens,* à Anvers; de *Coqs,* à Berlin; de *Renards* et de *Serpents,* coll. Czernin, à Vienne; de *Buffle et de Loups* (vente Cypierre). Il a une *Lionne terrassant un Sanglier,* à Munich; une *Cigogne attaquée par des Faucons,* en Angleterre; des *Loups terrassant un cheval,* à Bologne. Et encore des *Scènes de basse-cour,* des *Singes jouant au tric-trac,* des *Concerts d'oiseaux,* etc., etc.

Dans ses trophées de gibier : cygnes, oies, paons, chevreuils, sangliers, lièvres et faisans (musées de Munich, de Caen, de Marseille, de Bruxelles, de Valenciennes), il a introduit des chiens et des chats en maraude (fig. 70); dans ses étalages de poissons et de mollusques (fig. 71), des phoques et des tortues; dans ses amas de légumes et de fruits, des volées de perruches et des singes grignotant. Il a tout traité avec une égale maîtrise, une même ampleur et une suprême abondance. Rien n'est surtout comparable à ses impétueuses attaques de chiens contre des bêtes sauvages. Aucun poète ne les a chantées avec un accent plus mâle et plus élevé. Ses lions, ses ours et ses sangliers ont quelque chose de l'héroïsme des hommes de Rubens.

Le maître n'eut pas moins d'amitié pour la personne de Snyders que d'estime pour son talent : il lui fit

exécuter les animaux de quelques-uns de ses sujets de chasse, tandis qu'il plaça des figures dans plusieurs

FIG. 69. — RUBENS ET SNYDERS. Chasse au sanglier. (Musée des Offices, à Florence. H. 2,17. L. 3,06.)

tableaux de son ami. Il lui donna un dernier témoignage d'affection, en le chargeant de présider, après sa

mort, à la vente des objets d'art qu'il avait rassemblés. Van Dyck, de son côté, fit à diverses reprises le portrait de Snyders, et de sa femme (Musées de Cassel et de Saint-Pétersbourg). Cette dernière était la sœur des deux de Vos, Corneille et Paul, et ceci nous amène à parler du second, qui fut animalier aussi et l'élève de son beau-frère.

Peintre fort recherché, PAUL DE VOS (vers 1590-1678) travailla surtout pour de grands personnages, entre autres pour l'empereur, le roi d'Espagne et le duc d'Aerschot, son principal protecteur. Il excellait à rendre les chasses et principalement les chiens. Il peignit aussi, sous le nom d'*Arche de Noé*, des groupes d'animaux divers. Par la gamme de son coloris, par ses tons lumineux, par la légèreté de son faire, Paul de Vos ressemble à son beau-frère, et beaucoup de ses tableaux sont catalogués, par erreur, sous le nom de celui-ci. Les musées de Madrid et de l'Ermitage conservent ses plus nombreuses productions ; il en a d'autres à Vienne, à Munich, à Schleissheim, à Bruxelles, à Caen, etc. Son *Sanglier se défendant contre une meute* (pinacothèque de Turin) est un morceau de grande allure, qui prouve que le mérite de de Vos est supérieur à sa réputation.

Pendant longtemps, Snyders a occupé, seul et sans discussion, le premier rang parmi les animaliers flamands ; mais depuis une vingtaine d'années, un artiste *Jo. Fy* trop longtemps méconnu est venu lui en disputer, sinon la possession, du moins le partage. La critique moderne a appuyé ses légitimes

revendications et a placé depuis lors Jean Fyt (1611-1661) à côté de François Snyders.

FIG. 70. — FRANÇOIS SNYDERS. — Nature morte. (Pinacothèque de Munich. H. 1,56. L. 2,04.)

Sa vision et sa facture sont bien personnelles et

indépendantes; il est sans formule. Il est moins décoratif que Snyders, rarement aussi mouvementé, aussi impétueux, aussi héroïque, dirons-nous, mais il a l'allure également franche, l'esprit également libre, la touche plus osée, plus ferme, plus accentuée, plus franchement réaliste. Son dessin exact accuse les formes avec une précision parfaite, et il rend le pelage des quadrupèdes et le plumage des oiseaux avec une exquise vérité et une rare perfection de détails. Souvent il dépasse son émule par l'éclat de la lumière, par la finesse et la vérité du coloris, par la puissance et la sincérité de l'accent. Il joint à une grande habileté d'arrangement de savants contrastes de lumière et de clair-obscur, qui le rapprochent un peu de ses confrères hollandais.

Comme Snyders, il a laissé des *Combats,* des *Chasses* et des *Natures mortes* et, comme lui, il a été quasi universel dans son genre. Personne n'a peint mieux que lui les chiens et aussi les aigles. Des lévriers, des dogues, des mâtins, des limiers de toutes les races, il en a introduit dans presque tous ses tableaux; des aigles, il en a deux à Anvers — le *Repas de l'aigle* est une de ses meilleures œuvres — et un autre à Cologne: gigantesque oiseau aux aigles déployées, merveille de hardiesse, d'exécution et de vérité.

Sous le rapport de la fécondité, il ne dément pas sa race : presque tous les musées d'Europe ont des spécimens de son talent. Parmi ses œuvres capitales, nous citerons encore : le grand *Combat de chiens contre un ours* (fig. 72), et le *Combat contre un sanglier* (pinacothèque de Munich); les amoncellements de gibier et de fruits de la galerie de Schleissheim et de l'hospice

FIG. 71. — SNYDERS ET CORNEILLE DE VOS. — Poissonnerie. (Musée de Vienne. H. 2,53. L. 3,75.)

Amalia, à Dessau (1644), le superbe tableau d'accessoires de l'Académie des Beaux-Arts, à Vienne; les *Natures mortes* de la galerie Liechtenstein, d'une si étonnante puissance. Un tel ensemble d'œuvres ne saurait laisser indéfiniment leur auteur à un rang secondaire. Comme l'a fort bien dit M. Paul Mantz, la place à laquelle il a droit et que nous lui avons donnée, Fyt ne la perdra plus.

On ne lui connaît aucun élève; peut-être faut-il faire sortir de son atelier Guillaume Gabon (1619-1678), qui a une grande et forte nature morte au musée de Brunswich, et Pierre Boel (1622-1674)[1]. Celui-ci peignit des animaux et des natures mortes, exécuta des cartons pour tapisseries et fut, comme Fyt, un aquafortiste distingué. Vers la fin de sa vie, il alla s'établir à Paris, où il travailla aux Gobelins et où il mourut avec le titre de *peintre ordinaire du roi*. Son talent, assez inégal, est surtout décoratif. Le musée de Lille garde de lui une *Allégorie des vanités du monde*, pittoresque et d'un faire puissant; le musée municipal de la Haye, un *Taureau attaqué par des chiens*, d'une fougue extrême; le musée de Cassel, une superbe nature morte; l'Institut Städel, à Francfort, un *Repas de trois aigles* qui rappelle le même sujet de Fyt, au musée d'Anvers. Il eut lui-même pour élève David de Coninck (1636 - ap. 1699), qui habita l'Italie et dont la *Chasse aux ours* (musée d'Amsterdam), les *Fruits et animaux* (musée de Lille) et les cinq tableaux de *Natures mortes* (galerie Liechstenstein) sont dignes de la grande école à laquelle il appartient.

1. Van Lérius : *Biographies*, t. I, p. 72.

FIG. 72. — JEAN FYT. — Chasse à l'ours. (Pinacothèque de Munich. H. 1,92. L. 3,05.)

CHAPITRE XXII

DAVID TENIERS ET LES PEINTRES DE GENRE.

Dès la fin du xv⁰ siècle, nous avons vu le tableau *de genre* faire son apparition sous le pinceau de Jérôme Bosch et de Quentin Metsys. Au xvi⁰, un petit groupe d'artistes mi-hollandais et mi-flamands — Mandyn, Aartzen, Beuckelaer, Molenaer, les Van Clève, Pierre Bruegel — continua à propager et à mettre à la mode ces petits sujets familiers empruntés aux scènes de la vie ordinaire et nationale. Le xvii⁰ siècle s'ouvre, et voici que tout à coup le genre prend dans les Pays-Bas un développement inattendu et la classe des *petits maîtres* devient l'une des plus riches en peintres illustres et en chefs-d'œuvre. La floraison se produit, à peu près en même temps, au nord et au sud du Moerdyck. Tandis que l'école hollandaise s'enorgueillit de posséder Pieter De Hoogh, Jean Vermeer, Terburg, Metzu, Dow, Mieris et Van Ostade, l'école flamande cite avec une légitime fierté des artistes, moins nombreux il est vrai, moins parfaits, souvent aussi moins séduisants peut-être, mais très intéressants et justement célèbres.

LES PEINTRES DE SCÈNES POPULAIRES ET PAYSANNES.

C'est. DAVID TENIERS[1] qui occupe, aux Pays-Bas flamands, la plus haute place parmi les peintres de genre. Son talent et ses qualités personnelles lui valurent, en même temps que la célébrité, une des positions les plus élevées que puisse envier un artiste.

Il naquit à Anvers, en 1610, un des derniers parmi les maîtres illustres de la grande école, trente-trois ans après Rubens, dix-sept ans après Jordaens, onze ans après Van Dyck. Son père, DAVID TENIERS LE VIEUX (1582-1649), un assez médiocre peintre de paysanneries et d'histoire en petit, lui apprit les premiers principes de son art; mais son maître, son véritable initiateur, fut Rubens, bien que rien ne prouve qu'il ait fréquenté son atelier. En 1633, par conséquent deux ans après Brauwer, dont, à tort, on le dit quelquefois l'élève, il fut reçu franc-maître et, en 1637, il épousa la fille de Brueghel de Velours, l'ancienne pupille de Rubens, qui fut témoin au mariage. Jeune, brillant, distingué de sa personne, protégé par de hautes amitiés artistiques, merveilleusement doué et fécond, le jeune artiste ne tarda pas à être connu, apprécié et célèbre. Sa fortune fut rapide. L'archiduc

[1]. J. Vermoelen : *Teniers le Jeune, sa vie, ses œuvres*. Anvers, 1865. — *Catalogue du musée d'Anvers*, 1874, p. 382.

Léopold-Guillaume d'Autriche, alors gouverneur des Pays-Bas pour l'Espagne, le nomma son peintre particulier et aide de sa chambre, en même temps qu'il le chargeait de la conservation de sa galerie installée au palais de Bruxelles, et dont les tableaux ont presque tous pris place, depuis lors, au musée impérial de Vienne[1]. Teniers nous en a laissé de nombreuses *Vues*, qui sont aux musées de Munich, Vienne, Madrid et Bruxelles. On doit également à ses copies ou à ses dessins le recueil de deux cent quarante-cinq planches consacré à cette collection[2]. Appelé à Bruxelles par ses nouvelles fonctions, Teniers s'y fixa vers 1650 et y passa, dès lors, le reste de sa vie.

Si Louis XIV a dédaigné ses *magots*, leur préférant, avec son parti pris dans les choses de la peinture, les *machines* de Le Brun et de Jouvenet, d'autres souverains, par contre, les apprécièrent et en comprirent la valeur. En Suède, la reine Christine rechercha ses tableaux; en Espagne, Philippe IV, le protecteur éclairé de Velasquez, les aimait à un tel point, qu'il en forma, dit-on, une galerie spéciale; il n'est pas, en effet, de musée aussi riche en œuvres de notre artiste que celui du Prado.

Dès son arrivée à Bruxelles, Teniers collabora aux travaux des tapisseries et assura ainsi à cette branche si importante de la fabrication bruxelloise une nouvelle vogue et une nouvelle renommée. Cependant, il

1. Un inventaire de 1659 a été retrouvé à Vienne. Voy. le nouveau *Grand catalogue de la galerie impériale de Vienne*, par M. Ed. von Engerth, t. I, p. xliii.

2. *Theatrum pictorium...* Anvers, 1664, in-folio.

n'oublia pas sa ville natale. On en trouve la preuve

FIG. 73. — DAVID TENIERS. — La Confrérie des Arquebusiers d'Anvers. (Musée de Saint-Pétersbourg. H. 1,53. L. 2,17.)

dans la fondation de l'Académie des Beaux-Arts d'An-

vers, dont il fut l'un des organisateurs et le premier directeur (1663).

Son œuvre est un monde. Comme jadis le vieux Bruegel, mais avec plus d'élégance et de délicatesse, Teniers nous raconte la vie des paysans flamands, son intimité domestique et sa grosse joie familière. Ses personnages vont au marché, nettoient l'étable, trayent les vaches, lèvent les filets, repassent les couteaux, tirent à l'arc, jouent aux quilles ou aux cartes, pansent les plaies, arrachent des dents, salent le lard, font des boudins, fument, chantent, dansent, caressent les filles et boivent surtout, comme des Flamands qu'ils sont. Combien ces vachères et ces marchandes de poissons nous transportent loin des dieux de l'Olympe et des personnages de la Bible! Et cependant, qui le croirait? Teniers s'est aventuré sur le terrain de la peinture religieuse : témoin le *Christ présenté au peuple* (musée de Cassel), le *Couronnement d'épines* (Coll. Dudley) et le *Sacrifice d'Abraham* (musée de Vienne). Il a même abordé en téméraire la peinture héroïque; à preuve les douze tableaux retraçant l'*Histoire d'Armide et de Renaud* (Prado). Nous ne disons pas qu'il y ait réussi.

Du reste, il s'est essayé dans tous les genres : fêtes populaires, représentations fantastiques, marchés, paysages avec troupeaux, chasses, gentilhommeries, cortèges, entrées princières, épisodes de corps de garde, scènes comiques de singes et de chats, intérieurs rustiques, cuisines, boutiques, laboratoires, il a tout peint, et toujours avec cette légèreté d'exécution, cette touche fine et preste dont l'esprit n'a été dépassé par personne.

Où Teniers n'est-il pas? Quelle galerie ne possède

FIG. 74. — DAVID TENIERS. — Kermesse flamande. (Musée de Bruxelles. L. 2,17. H. 1,53.)

au moins un spécimen ou deux de son talent? Smith

a catalogué 685 de ces tableaux. Madrid en a 52 ; Vienne, dans ses quatre principales collections réunies, 43 ; Saint-Pétersbourg, 40 ; le Louvre, 34 ; Munich, 29 ; Dresde, 24. On considère généralement comme son œuvre capitale le tableau du musée de l'Ermitage, peint en 1643 et représentant la *Confrérie des Arquebusiers de Saint-Sébastien* (fig. 73) ; tout y mérite l'attention et la louange. L'*Archiduc Léopold-Guillaume abattant l'oiseau* (musée de Vienne) est un de ses importants tableaux de fêtes publiques ; la *Kermesse*, du musée de Bruxelles (fig. 74), le *Repas* du Prado, la *Ronde* du musée de Vienne comptent parmi les meilleures de ses grandes paysanneries. Ses réjouissantes *Tentations de saint Antoine*, si pleines d'ingénieuses drôleries et d'une sorcellerie qui n'a plus rien des cauchemars de Jérôme Bosch, se rencontrent partout ; ses *Cabarets* et ses *Corps de garde* sont plus nombreux encore ; enfin, dans les *Cinq Sens* du musée de Bruxelles, le peintre des paysans prouve que, lorsqu'il le veut, il sait être gentilhomme jusque dans ses personnages.

C'est surtout dans son esprit, sa couleur et son faire que Teniers demande à être étudié et admiré. Son talent rapide et facile dérive à la fois du vieux Bruegel et de Rubens : du premier, par la manière dont il voit, saisit et rend l'humble spectacle des choses naïves et agrestes ; du second, par son coloris aux tons osés, aux harmonies raffinées et par l'étonnante virtuosité de son pinceau. Prenez-le dans quelques-unes de ses petites productions choisies — par exemple, dans le *Médecin campagnard* (Bruxelles), l'*Enfant prodigue* (Louvre), la *Cuisine* (la Haye), l'*Intérieur rustique* (Bâle), la

FIG. 75. — DAVID TENIERS. — Intérieur de cabaret. (Pinacothèque de Munich. H. 0,35. L. 0,41.)

Cuisine (National Gallery), l'*Ecce Homo* (Musée de Cassel), le *Violoneux?*(Turin); sa manière de peintre y demeure inimitable. Personne, mieux que lui, n'a su donner à la couleur de fines et délicates transparences; personne n'a combiné avec plus d'art et d'apparente simplicité le jeu des ombres frottées et des empâtements lumineux. Ne demandons pas à ses interprétations des humbles classes de la société de son temps l'accent moqueur du vieux Bruegel, ni la gaieté caricaturale d'Adrien Brauwer, tous les deux plus profonds et plus puissants que lui, mais reconnaissons que la chanson de sa muse familière accompagne bien ses petites scènes d'intérieurs domestiques et de douces joies villageoises.

Teniers mourut à Bruxelles, le 25 avril 1690, âgé de quatre-vingts ans. Il avait vu successivement disparaître tous ses confrères illustres, même la plupart de ses imitateurs les plus distingués, et l'on peut dire que la grande école d'Anvers finit avec lui. L'aîné de ses onze enfants, appelé comme lui DAVID, fut peintre également. C'est lui, et non son père, qui adopta pour ses tableaux et ses tapisseries la signature *David Teniers Junior*, que l'on rencontre de temps en temps[1], entre autres sur un *Saint Dominique* qui existe encore à l'église de Perck. D'autres membres de la famille se livrèrent à la peinture; les musées du Prado et de l'Ermitage croient posséder quelques tableaux d'ABRAHAM, le frère cadet du grand David. Quant à DAVID le quatrième, il mourut à Lisbonne, où il s'était fixé en même temps qu'un de ses neveux. Peut-être retrouverait-on en Portugal, non

1. Alph. Wauters : *les Tapisseries bruxelloises*, p. 257.

seulement ses œuvres, mais aussi sa descendance, car il laissa plusieurs fils[1].

A côté de David Teniers est ADRIEN BRAUWER (vers 1606-1638), que nous ne séparerons pas de son ami JOSSE VAN CRAESBEECK (vers 1606-vers 1655)[2].

On tient généralement Adrien Brauwer pour un

1. J. Vermoelen : *Notes historiques sur David Teniers et sa famille.* Paris, 1870.
2. Th. Van Lerius : *Josse van Craesbeeck* (Journal des Beaux-Arts, 1869, p. 50). — J. Lenglart : *Josse van Craesbeeck, sa légende, sa vie et son œuvre* (Journal des Beaux-Arts, 1872, p. 153 et 162). Van den Branden : *Adriaan de Brouwer en Joos van Craesbeeck.* — P. Mantz : *Adrien Brauwer* (Gaz. des B.-A. 1879-80). — D^r W. Bode : *Adriaen Brouwer...* Vienne, 1884.

Hollandais, né comme les Van Ostade, à Haarlem. L'opinion la plus ancienne cependant, confirmée aujourd'hui par de nouvelles découvertes, en fait un Flamand d'Audenarde[1]. Rectification analogue pour Josse Van Craesbeeck, avec plus de certitude toutefois : ce peintre, qu'on a longtemps fait naître à Bruxelles, a vu le jour à Neerlinter, près Tirlemont (Brabant).

Les deux futurs compagnons en « joyeulsetés » sont venus au monde vers 1606. Puis, tandis que le premier s'échappait de la maison paternelle, allait apprendre son art chez Frans Hals et, en 1631, se faisait inscrire comme franc-maître à Saint-Luc d'Anvers, le second quittait également son village, arrivait aussi à Anvers, y acquérait le droit de bourgeoisie, dans cette même année 1631, et s'établissait... boulanger.

Le peintre et le boulanger s'étant rencontrés et liés d'amitié, Adrien eut bientôt fait ou complété l'éducation artistique de son ami Josse, qui dit adieu au pétrin ; et voilà les deux gais compères rôdant par les cabarets et les guinguettes, les cuisines et les corps de garde, observant ces buveurs et ces fumeurs, ces joueurs de cartes, ces musiciens ambulants, ces barbiers et ces arracheurs de dents, qu'ils ont fait revivre avec tant de verve et de drôlerie dans leurs amusantes peintures. Ont-ils été eux-mêmes des ivrognes et des batailleurs, comme trop souvent on s'est plu à le raconter ? L'obscurité qui couvre leurs faits et gestes ouvre la porte aux fantaisies les plus exagérées. Mais ce qu'on sait et qui plaide en

[1]. H. Raepsaet : *Quelques recherches sur Adrien De Brauwere* (*Annales de la Société royale des Beaux-Arts de Gand*, 1851-25, t. IV, p. 234).

leur faveur, c'est que Van Craesbeeck fut patronné par le très honorable chevalier Daems, échevin d'Anvers,

FIG. 76. — ADRIEN BRAUWER. — Corps de garde. (Pinacothèque de Munich. H. 0,75. L. 0,46.)

et que Brauwer paya très régulièrement sa cotisation à la Société... de rhétorique, dont il était membre. Qu'ils

aient après cela été quelque peu bohèmes, qu'ils aient aussi abusé de la double bière brune, il n'est pas défendu de le supposer; mais de là à les assimiler aux brutes ivres et querelleuses qu'ils ont représentées, il y a un abîme. Teniers, le fastueux seigneur de Perk, l'ami des princes et des gentilshommes, n'a-t-il pas, lui aussi, été l'interprète des buveurs et des gais lurons? Qui a jamais pensé à en faire un pilier de cabaret?

Brauwer mourut jeune, — épuisé par la débauche, s'empressent d'ajouter ses détracteurs. Il serait cependant assez surprenant qu'un artiste ayant passé sa vie à boire et à s'amuser eût laissé un œuvre si important et si finement observé. Il n'a peint que pendant une dizaine d'années et nous avons catalogué quatre-vingt-cinq de ses tableaux! C'est à Munich qu'il faut l'étudier: la pinacothèque a réuni 19 de ses ouvrages (fig. 76). Le *Portraitiste*, du Louvre, qui passe à tort pour un Van Craesbeeck, est un de ses plus importants tableaux. L'*Ivrogne*, de la collection Oesterrieth, à Anvers, est une figure épique. Le *Fumeur* de la collection La Caze (Louvre) et le *Buveur* de l'Institut Stadel, à Francfort (fig. 77) sont d'admirables morceaux de peinture. Le rédacteur du catalogue de cette dernière galerie croit — non sans raison — que ces deux tableaux pourraient bien être la représentation allégorique de l'*Odorat* et du *Goût* et faire partie des *Cinq Sens*, que Brauwer — au dire de Van Mander — peignit chez Frans Hals.

Nous connaissons peu d'exécutions aussi prime-sautières, aussi amusantes que celle de cet artiste endiablé, digne élève du grand portraitiste de Haarlem. Elle est pleine de bons mots, serions-nous tenté de dire; l'ex-

pression — grimace ou sourire — est accrochée d'un

FIG. 77. — ADRIEN BRAUWER.
Le Goût. (Institut Stadel, à Francfort. H. 0,47. L. 0,35.)

trait sûr, en pleine pâte grasse et coulante, laissant souvent

percer le fond de la toile dans le jeu du pinceau. La touche est ample, facile, à grands plans, et les détails inutiles sont escamotés avec un art infini. Pour la facture, aussi bien que pour le coloris aux harmonies raffinées, lumineuses et puissantes, Brauwer laisse bien loin derrière lui son ami Van Craesbeeck, qui est sec et vulgaire. Les ouvrages de celui-ci sont assez rares. Son tableau le plus célèbre est *Craesbeeck peignant un groupe* (collection d'Arenberg, à Bruxelles).

Teniers et Brauwer devaient faire école. Tant de talent et d'activité, une si complète réussite ne pouvaient manquer de faire accourir les élèves, naître les imitateurs. Ils furent nombreux, non seulement à Anvers, mais aussi à Bruxelles, où Teniers et Van Craesbeeck s'établirent et terminèrent leur carrière.

Nous citerons :

1° GILLES VAN TILBORG (1625?-1578?), de Bruxelles, vigoureux coloriste, peintre d'intérieurs bourgeois et de petits portraits de famille dont les musées de Bruxelles et de La Haye possèdent d'excellents spécimens. Son père, * Gilles le Vieux (vers 1575-1622-32), avait peint des *Fêtes villageoises* (tableau à Lille, monogrammé et daté 159.) ;

2° L. DE HONNT qui a un paysage avec figures au musée Staedel, à Francfort ;

3° FERDINAND VAN APSHOVEN le jeune (1630-1694)[1] :

1. Van Lérius : *Biographies d'artistes anversois*, t. II, p. 153.

deuxième du nom, qui fut un vrai peintre, adroit coloriste et physionomiste, et dont le frère THOMAS (1622-1665) traita le genre, en même temps que les fleurs et les fruits;

4° MATHIEU VAN HELLEMONT (1623-ap. 1674);

5° DAVID RYCKAERT, l'un des membres de cette nombreuse famille anversoise qui fournit des disciples au paysage et au genre.

Comme on le voit, il n'y eut pas moins de quatre artistes qui portèrent le nom de David Ryckaert, successivement et en ligne directe. Le seul connu est David le troisième. Il commença par faire du paysage, comme son père et son oncle Martin, mais le succès de Teniers et de Brauwer l'engagea à changer de genre et il s'attacha dès lors à l'interprétation des épisodes de la vie d'intérieur. Il peignit aussi, en assez grand nombre, des *Tentations de saint Antoine*, des sorcelleries, des cabinets d'alchimistes et quelques gentilhommeries. Il obtint la vogue et l'archiduc Léopold-Guillaume le protégea. Ses compositions ont du pittoresque et de l'animation; ses attitudes et ses physionomies sont bien

observées ; mais son coloris, alourdi par des tons roux, est loin d'avoir la transparence et la légèreté de touche de Teniers, dont il recherche souvent les effets. Le musée de Bruxelles a un *Alchimiste,* celui de Vienne une *Kermesse,* les galeries Liechtenstein et Czernin de la même ville des *Sociétés,* qui comptent parmi ses meilleures productions.

LES PEINTRES DE CONVERSATIONS ET DE SOCIÉTÉS.

Cette seconde catégorie de « petits maîtres » est moins nombreuse et moins connue aussi.

Le premier en date est un artiste presque oublié : CHRISTOPHE VAN DER LAMEN (1606-1651), peintre de banquets, bals, concerts, jeux de trictrac ou de croquet, dans des salons ou des jardins, qui se distingua dans l'exécution des étoffes de soie et de satin. Il a 9 tableaux, dont deux signés, dans la collection Mansi, à Lucques. D'autres sont à Hanovre, Gotha, etc.

A peine inscrit à Saint-Luc d'Anvers, en 1636, Van der Lamen reçut un apprenti, JÉROME JANSSENS (1624-1693), dont l'existence a été longtemps ignorée et les ouvrages confondus avec ceux d'autres peintres portant le même nom[1]. Comme son maître, il peignit, non sans talent, des fêtes, des réunions galantes et surtout des bals, qui lui ont fait donner de son vivant le surnom de « *danseur* ». Son tableau la *Main chaude* (fig. 78, au Louvre), attribué à Victor-Honoré Janssens, est une scène alerte et joyeuse, bien composée. Le talent de cet artiste était très goûté, paraît-il, vers le

1. J.-J. Guiffrey : *Un maître flamand inconnu (Journal des Beaux-Arts,* 1865, p. 121), avec commentaires de M. Van Lerius.

milieu du XVIIe siècle, à Anvers. Pas autant néanmoins

FIG. 78. — JÉROME JANSSENS. — La main chaude. (Musée du Louvre. H. 0,58. L. 0,83.)

que celui de son confrère Gonzalès Coques, dont la

renommée fut grande, non seulement en Belgique, mais en Hollande, en Allemagne et en Angleterre.

En dépit de la tournure espagnole de son nom, Gonzalès Coques (1618-1684) est un pur Néerlandais. Il est né à Anvers, qu'il ne paraît jamais avoir quitté ; son père se nommait Cocx et au jour du baptême gratifia son fils du prénom ronflant de Gonzalve. Lors de sa réception à la maîtrise, celui-ci signait encore sous cette forme ; ce n'est que plus tard que Gonzalve devint Gonzalès et Cocx, Coques.

Dès l'âge de douze à treize ans, le petit bonhomme mania le pinceau. Il commença son apprentissage chez Pierre Bruegel (III), un excellent portraitiste, dit-on ; puis continua chez le vieux David Ryckaert, dont il épousa la fille. Plus tard, l'étude admirative de Van Dyck modifiant sa facture et ses types, il devint homme de goût en même temps que peintre élégant, délicat et raffiné. Immédiatement, son succès et sa vogue furent énormes. Charles Ier d'Angleterre, l'archiduc Léopold, le prince d'Orange, l'électeur de Brandebourg, Don Juan lui demandèrent leur portrait. Il nous a également laissé l'image de plusieurs de ses confrères : David Teniers (Bridgewater Gallery), Robert Van Hoecke[1] (National Gallery), Luc Faydherbe (musée de Berlin). Des familles entières posèrent devant lui, et, grâce à son goût et à sa fantaisie charmante, il sut donner à ces portraits de famille l'intérêt de véritables tableaux. Tels sont : la *Famille Verhelst* (Buckingham-Palace),

1. Voy. la *Galerie du vicomte Du Bus de Gisegnies*, par Ed. Fétis, 1re partie, p. 24 à 31.

le *prince d'Orange et sa famille* (Cabinet Leicester), la *Famille Van Eyck* (musée de Pesth) (fig. 79); d'autres à Dresde, à Cassel, à Nantes, à La Haye, au Louvre, à Londres, etc. Ses modèles sont groupés dans un salon

FIG. 79. — GONZALÈS COQUES.
La famille Van Eyck. (Musée de Pesth. H. 0,66. L. 0,90.)

ou dans un jardin, sur une terrasse ou sous un portique et entourés de lévriers, de fleurs ou d'accessoires. Il les peignait en pied, avec une palette à la fois délicate et étonnamment riche en tons, et aussi, malgré l'exiguïté des proportions, avec une largeur de touche à la Teniers, excluant toute minutie et toute maigreur. « Des Van Dyck vus par le bout de la lorgnette, » dit Bürger; « des Van Dyck in-18, » dit M. Paul Mantz.

En effet, Coques a continué le grand portraitiste en réduisant harmonieusement ses fières allures et ses souveraines élégances.

Ses ouvrages sont très rares. Il est absent de plusieurs grands musées du continent: le Prado, la Pinacothèque, les Offices, Amsterdam, Lille, n'ont rien de lui. La Belgique elle-même n'a d'autres Coques que celui d'Anvers et celui du duc d'Arenberg. C'est l'Angleterre qui a accaparé la majeure partie de son œuvre, une vingtaine de tableaux, parmi lesquels ses pièces capitales. Généralement, Coques n'en peignait que les personnages; les intérieurs sont de Steenwyck le Jeune, les paysages de d'Arthois, les architectures de Gheringh et les accessoires de Gysels.

Si Gonzalès Coques est une réduction de Van Dyck, CHARLES-EMMANUEL BISET (1633-1682) en est une de Frans Hals. Plus lourd dans l'exécution, avec moins d'esprit, mais avec un goût aussi sobre, une observation aussi délicate, une palette aussi riche, aussi harmonieuse, une précision non moins artistique; tel est Biset, si nous le comparons à Coques.

Détaillez le tableau qui est au musée de Bruxelles (fig. 80) et qui représente, sous le titre fantaisiste de *Guillaume Tell*, les membres de la confrérie de Saint-Sébastien d'Anvers; c'est un des morceaux rares et précieux de la Galerie royale; avec ses costumes noirs à rabats blancs, ses longues perruques, ses physionomies typiques, si graves et si nationales, et tout son beau répertoire de tonalités chatoyantes, il semble une réminiscence réduite des *doelenstukken* de Haarlem. Et

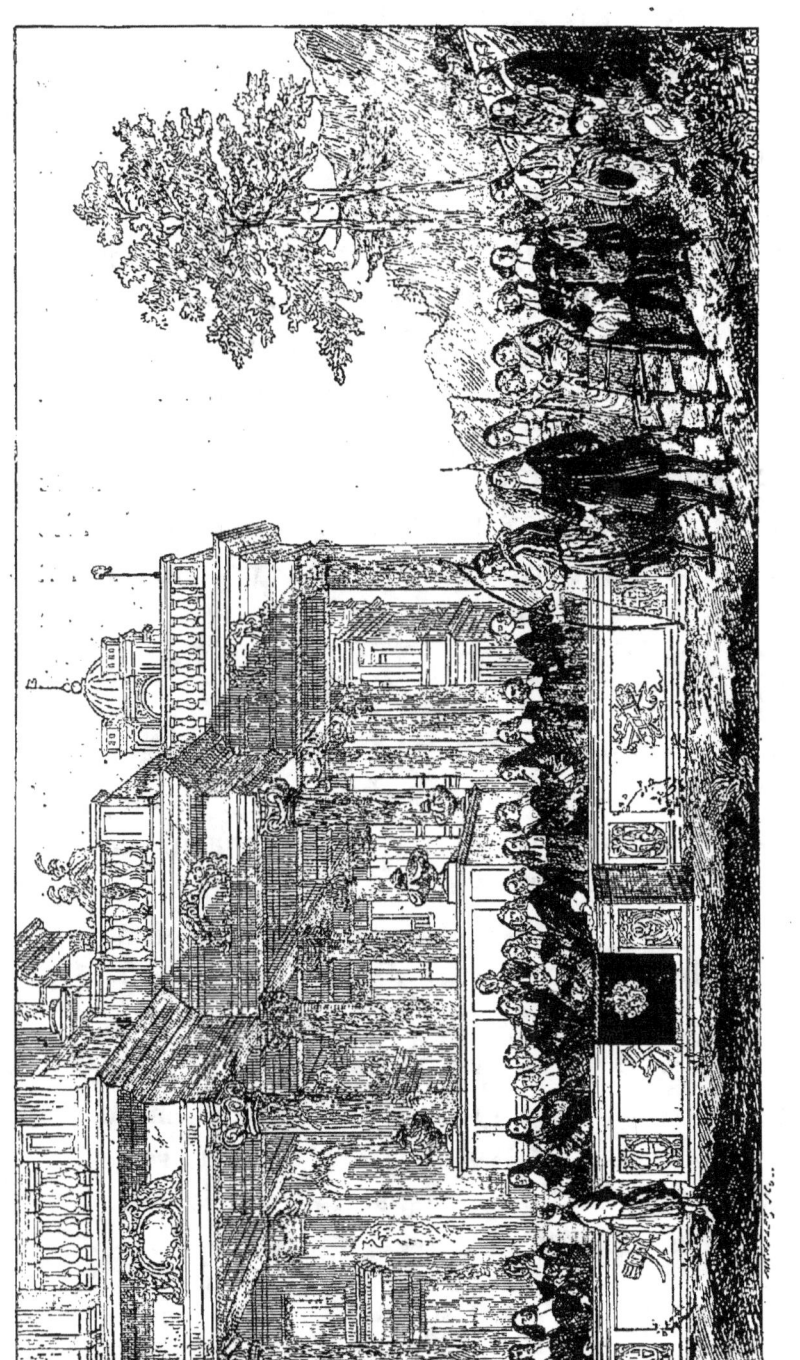

FIG. 80. — CHARLES-EMMANUEL BISET.
Les membres de la Confrérie de Saint-Sébastien d'Anvers (Musée de Bruxelles. H. 1,17. L. 2,09).

cependant qui connaît le nom de Biset? Qui a essayé de suivre le fil de cette existence, qui nous paraît avoir été mouvementée et glorieuse? Où sont ses œuvres?... Il naquit à Malines en 1633, c'est-à-dire un des derniers parmi les maîtres flamands du siècle. A Paris, qu'il habita au début de sa carrière, il reçut de nombreuses commandes, tant de Louis XIV que des hauts personnages de sa cour. A son retour en Belgique, il travailla à Anvers, pour le comte de Monterey, gouverneur des Pays-Bas, dont il fut le peintre en titre. La gilde de Saint-Luc le nomma doyen et la ville le plaça à la tête de l'Académie. Plus tard, vers la fin de sa vie, il fut patronné par le duc de Parme, dont il fit le portrait en 1682. Il mourut en cette même année, à Anvers, âgé seulement de cinquante-deux ans.

Ses tableaux sont bien autrement rares encore que ceux de Gonzalès Coques et le compte en est vite fait: le *Guillaume Tell* de Bruxelles, un *Intérieur flamand*, à Rotterdam; deux médaillons représentant chacun un *Chirurgien pansant un blessé* (galerie Liechtenstein); un sujet de genre à Cassel et deux petits portraits d'homme et de femme (collection Itzenger, à Berlin), qui, par la délicatesse de leur modelé, la finesse de leur caractère, la chaleur du coloris et la distinction de la facture, donnent du talent de leur auteur une idée plus haute encore que le tableau de Bruxelles[1]; voilà ce qui reste de l'œuvre de Bizet. Où donc est passé l'*Intérieur de l'église des jésuites, à Anvers*, avec figures, qui fut

1. Ad. Rosenberg: *Austellung von Gemalden Malterer eister en Berlin* (dans les *Zeitschrift fur Bildende Kunst* de Vienne, 1883, p. 326).

FIG. 81. — FRANÇOIS DUCHASTEL.
Portrait. (Musée de Berlin. H. 2,00. L. 1,17.)

vendu à Paris en 1873, 2,050 francs ?... et le *Jupiter et Danaé* de la vente Lormier, à La Haye, adjugé, en 1763, 720 francs ? où sont les œuvres de mérite qu'il a eu le temps de produire, en trente ans d'activité ? Personne ne tentera-t-il pour Biset l'entreprise attrayante que Bürger a réalisée pour Jean Vermeer de Delft ? Un nom est à ressusciter, une vie intéressante à écrire et, nous en sommes convaincu, une œuvre remarquable à découvrir, sous les faux noms qui la cachent.

De même que Coques, Biset avait ses collaborateurs : Spierinckx et Immenraet peignirent ses fonds de paysage, Van Ehrenberg ses architectures, Van Verendael et Gysels ses fleurs et ses accessoires. Il eut un fils, JEAN-BAPTISTE (1672-ap. 1732), né à Malines aussi, qui adopta le genre et la manière de son père.

Après Biset, mentionnons le nom peu connu de NICOLAS VAN EYCK (1617-1679), dont le tableau signé du musée de Lille — *Portrait d'un Seigneur à cheval* — est élégant et distingué ; puis quittons Anvers pour Bruxelles. Nous y trouvons un artiste qui, dans ce même genre, obtint quelque succès : FRANÇOIS DUCHASTEL (1625-1694), élève de David Teniers. Il séjourna à Paris et travailla avec Van der Meulen, dont il subit l'influence. Son œuvre capitale — très curieuse et très intéressante — est au musée de Gand ; elle ne compte pas moins de mille petites figures et représente l'*Inauguration solennelle du roi d'Espagne, Charles II*. Un second tableau important, représentant une *Cavalcade de chevaliers de la Toison d'or*, figure au musée de Bruxelles, sous le nom de Van Tilborgh. Duchastel fut aussi portraitiste distingué, comme le témoignent

son portrait de gentilhomme du musée de Berlin (fig. 81) et ceux de deux fillettes, en costume espagnol, au musée de Bruxelles. Portraits et tableaux sont peints avec sincérité et virilité, dans des gammes vigoureuses et chaudes.

CHAPITRE XXIII

LES BATAILLISTES.

Un pays qui, à toutes les époques de l'histoire, a été le champ clos de l'Europe, ne pouvait manquer de produire des peintres de bataille. La domination espagnole surtout ne devait que trop les inspirer et leur fournir l'occasion de représenter, d'après nature, des troupes en marche, des embuscades, des convois surpris, des escarmouches, des chocs de cavalerie, des campements, des villes assiégées, des soldats pillant les fermes; en un mot, toutes les scènes pittoresques et toutes les horreurs de la guerre.

Les premiers en date parmi les « bataillistes » flamands sont Jean Vermeyen (1500-1559), le peintre de Charles-Quint, et Jean Snellinck (1549-1638), qui occupa la même charge près de l'archiduc Albert[1].

Sébastien Vrancx[2] (1573-1647), qui les suit, fut un peintre habile, savant et bon coloriste, sorti, comme Rubens, de l'atelier d'Adam Van Noort. Saint-Pétersbourg, La Haye et Rotterdam con-

1. Voy. les biographies de ces artistes, p. 138 et 194.
2. Van den Branden: *Geschiedenis*, etc., p. 469.

servent de lui des épisodes militaires pleins de mouvement; Vienne, une *Vue intérieure de l'église des jésuites à Anvers;* Naples, un *Jardin public* orné de statues. Il peignit également des sujets religieux, à la manière du vieux Bruegel, en noyant l'épisode principal dans des paysanneries.

Mais, pour la représentation des scènes guerrières, la première place, dans cette petite phalange belliqueuse, appartient à PIERRE SNAYERS (1592-1667)[1], élève de Vrancx et peintre de l'archiduc Albert et du cardinal-infant Ferdinand.

Les péripéties de la guerre de Trente ans ayant, en 1635-40, jeté les armées impériales en Belgique, Snayers se fit l'historiographe de ses batailles et de ses sièges, dans une longue suite de grands tableaux, où l'on voit, au milieu d'immenses panoramas, les vues topographiques de diverses villes de la Flandre, de la Hollande, de l'Artois et de la Picardie, avec les combats qui se livrèrent sous leurs murs assiégés. Une cinquantaine d'œuvres de cet artiste de talent, disséminées dans les musées d'Europe, — il y en a dix-sept à Vienne, quinze à Madrid, cinq à Dresde, cinq à Bruxelles, — permettent d'apprécier chez Snayers l'ordonnance originale des compositions, l'heureuse harmonie des ensembles, la franchise du coloris. Les épais bataillons et escadrons que le peintre aimait à lancer les uns contre les autres, les masses compactes de piques et de lances dont il les armait, les étendards déployés et

1. Ed. Fétis : *Les batailles de Pierre Snayers...* (*Bull. des comm. roy. d'art et d'archéologie*, 1867, t. VI, p. 185.)

flottant au vent, donnent à ses ouvrages un cachet pittoresque et tout à fait original. Ils inspirèrent Van der Meulen, qui sortit de l'atelier de Snayers et alla continuer les traditions du maître à la cour de Louis XIV, où nous le retrouverons plus loin.

La même année que Pierre Snayers naquit Corneille De Wael (1592-1662), dont M. Scheibler vient de rechercher et de retrouver dans les collections de l'Europe les traces perdues[1]. D'après cet auteur, les œuvres de cet « illustre Anversois », pour la plupart inconnues ou méconnues, sont dignes d'intéresser « au plus haut point » tous les amis de l'art. De Wael quitta Anvers pour aller s'établir à Gênes, en même temps que son frère Lucas, le paysagiste (1591-1661). Van Dyck y rencontra les deux artistes en 1623 et nous a laissé leur portrait en groupe (musée du Capitole).

Nous ne suivrons pas M. Scheibler à Vienne, à Cassel, à Brunswick, à Naples, à Marseille, à Anvers, surtout à Gênes et à Venise, partout où il croit avoir retrouvé des ouvrages du maître ignoré. Il nous suffira de dire que la plupart, cachés sous les noms de Van de Velde, de Du Jardin, de Van der Meulen, de Hans Jordaens ou de Molyn, représentent des combats, des scènes de campement ou de pillage, des bombardements ou des assauts de citadelles et que leur auteur est mis, par son historiographe, à un rang plus élevé que Snayers, tant

[1]. *Cornélis De Wael* (traduction dans le *Journal des Beaux-Arts*, 1883, p. 84).

pour son coloris que pour la noblesse de ses attitudes et de ses physionomies.

Le succès qu'eurent de son vivant les *Batailles* et les *Sièges* de Pierre Snayers valurent à ce peintre plusieurs imitateurs. Les deux principaux sont :

PIERRE MEULENER (1602-1654), qui a des *Combats* aux musées de Madrid et de Brunswick, et ROBERT VAN HOECKE (1622-1668), qui fut appelé, par l'archiduc Albert, aux fonctions d'*Inspecteur des fortifications de la Flandre*. Le musée de Vienne possède de lui plusieurs tableautins, parmi lesquels une *Fête sur la glace dans les fossés des fortifications d'Ostende*, qui est intéressante par l'esprit et le groupement de ses nombreux personnages. Il en est de même du *Campement* (1665) du musée de Dunkerque.

CHAPITRE XXIV

LES PAYSAGISTES.

C'est une des gloires de la grande école du Nord d'avoir compris qu'il y avait moyen de faire de l'art — et du grand art — avec des prairies, des bois, des plages, des rochers, des nuages; d'avoir, en un mot, créé le paysage. Dès ses débuts au xve siècle, et même déjà au xive, ce genre apparaît comme une des préoccupations dominantes de l'école. Nous avons vu l'importance que lui donnèrent, dans leurs tableaux de sainteté, Jean Van Eyck et ses continuateurs; au siècle suivant, de Patenier, Gassel, Bles, Bril, Savery, Van Valkenborgh et Momper l'érigèrent en genre spécial[1]. Il était réservé au grand xviie siècle de s'en servir pour enfanter des chefs-d'œuvre.

LES PAYSAGISTES PROPREMENT DITS.

A Anvers, deux maîtres, — Rubens et Brueghel de Velours, — dans des manières presque opposées et avec

[1]. Émile Michel : *les Origines du paysage dans l'Art flamand* (*Revue des Deux Mondes*, 15 août 1885).

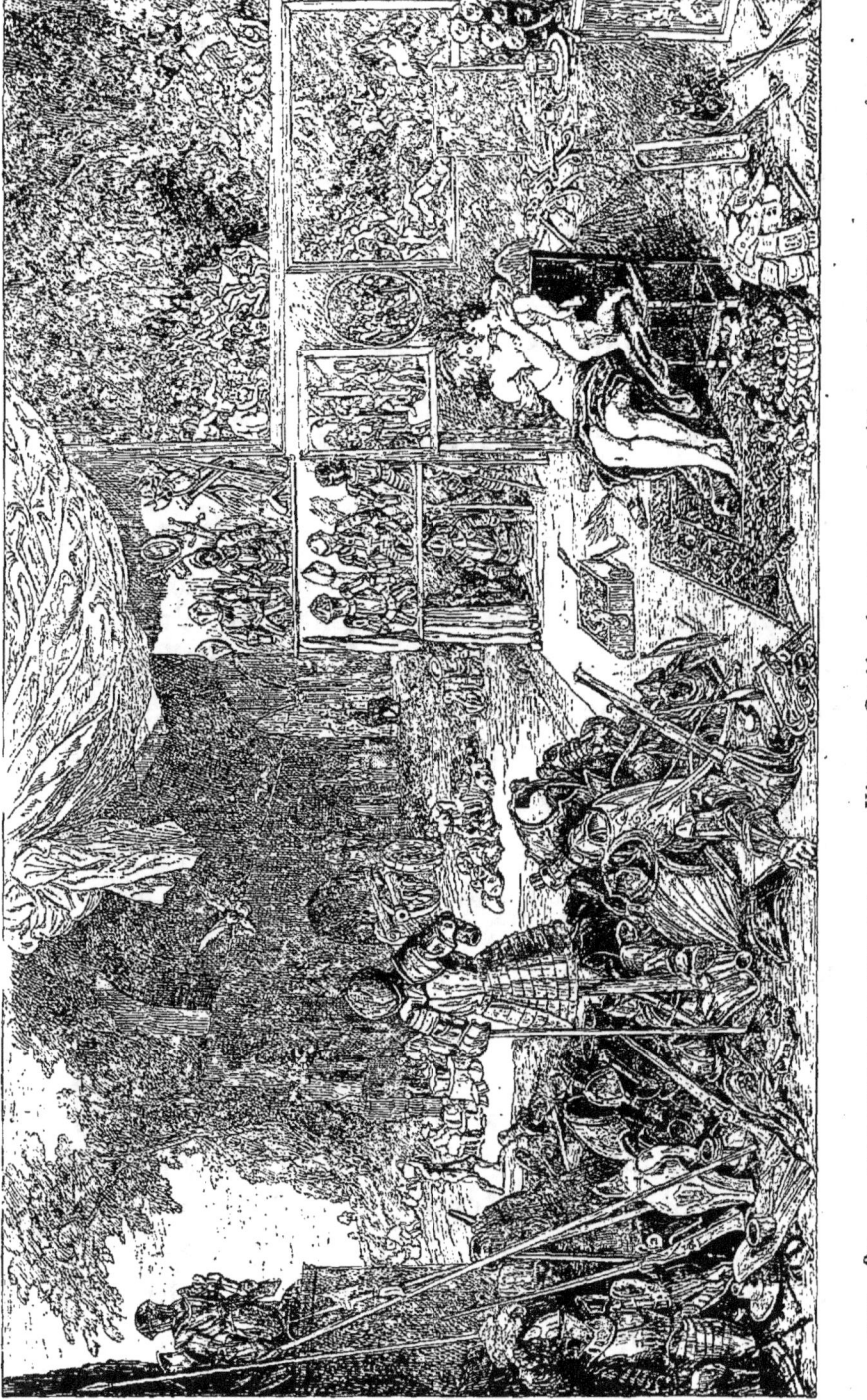

FIG. 82. — BRUEGHEL DE VELOURS. — Vénus et Cupidon dans une armeria. (Musée de Madrid. H. 0,65. L. 1,10.)

des procédés différents, sont les maîtres autour desquels, suivant leur goût ou leur vision, les disciples viennent se grouper : Wildens, Van Uden, De Vadder, d'Arthois et les Huysmans préfèrent l'ampleur et le sens décoratif de Rubens; Stalbemt, Govaerts, Gysels, Vinckboons suivent la manière attentive, précise et finie de Brueghel. Mais avant de parler de ces continuateurs, nous avons à nous arrêter sur Brueghel lui-même, ou plutôt sur les deux Brueghel, fils de Pierre le Vieux et tous deux nés à Bruxelles.

Parmi les vies d'artistes dont nous exquissons ici les traits principaux, il en est peu de plus dignes, de mieux remplies, que celle de BRUEGHEL DE VELOURS (1568-1625). Doué de toutes les qualités qui font l'homme de talent et l'homme de bien, le destin ne cessa de lui dispenser ses faveurs avec une constante prodigalité. Parmi ses confrères, il n'eut que des amis. Dans toutes les circonstances de sa vie de famille, on trouve leurs noms associés au sien dans les registres de l'état civil. Plusieurs d'entre eux, Rubens, Van Balen, Franck, Sébastien Vrancx, De Clerck, Rottenhamer, furent ses collaborateurs. Il eut deux fils, huit petits-fils et quatre arrière-petits-fils, tous peintres; David Teniers, Jérôme Van Kessel et J.-Bte Borrekens furent ses gendres; enfin, Rubens l'honora de sa profonde affection et réclama maintes fois le concours de son talent pour les fonds de ses tableaux.

Brueghel a énormément produit : il a 52 tableaux à Madrid, 41 à Munich, 33 à Dresde, 29 à Milan, etc. Son pinceau a abordé tous les genres, quoique ce soit

FIG. 83. — BRUEGHEL DE VELOURS. — Flora. (Galerie Durazzo-Pallavicini, à Gênes. H. 1,50. L. 2,42.)

le paysage qui domine et constitue le cadre de la plus grande partie de son œuvre. Il se montre peintre d'histoire dans la *Prédication de saint Norbert* (musée de Bruxelles); batailliste dans la *Bataille d'Arbelles* (musée du Louvre); peintre de genre dans le *Marché aux poissons* (pinacothèque de Munich); animalier dans le *Paradis terrestre* (galerie Doria, à Rome) et *Daniel dans la fosse aux lions* (bibliothèque Ambrosienne, à Milan); mariniste dans le *Jésus apaisant la tempête* (id.); peintre de fleurs dans la *Guirlande* (pinacothèque de Munich) et la *Flora* (galerie Durazzo-Pallavicini, à Gênes) (fig. 82); enfin peintre d'accessoires dans les *Cinq sens* (musée de Madrid) (fig. 83).

Généralement ses panneaux sont de dimensions restreintes. Il a néanmoins plusieurs fois abordé la grande toile, et notamment dans les *Cinq sens*, la *Flora* et la *Guirlande de fleurs*, que nous venons de citer, et qui atteignent $2^m,25$ et $2^m,50$ de largeur.

Dans toutes ces compositions il fait preuve d'une habileté supérieure, d'une riche imagination, d'une touche fine et élégante, bien qu'un peu sèche. Malheureusement, la minutie des détails nuit souvent à l'effet d'ensemble et le coloris est chimérique et conventionnel. La nature n'a pas les aspects émaillés qu'il se plait à lui donner, et qui fatiguent l'œil par leur défaut d'harmonie, de simplicité et de vérité.

Son fils JEAN II (1601-1678) continua sa manière et son genre. Ses tableaux, très clairsemés, sont confondus encore avec ceux de son père; ce ne sont, en somme, que des réminiscences souvent heureuses des peintures de celui-ci. Longtemps, les biographes ont

ignoré cet artiste; son existence n'est révélée que depuis une quinzaine d'années, grâce à quatre tableaux signés et datés 1641, 1642 et 1660, des musées de Dresde et de Munich. De ses trois fils peintres nous ne dirons rien, mais nous avons à parler de son oncle, PIERRE II, surnommé *d'Enfer* (1564-1638), l'aîné des fils du vieux Bruegel[1].

Ce surnom lui vint de la préférence qu'il montra pour la représentation de sujets infernaux et diaboliques, de scènes nocturnes avec de grands effets d'incendie, aux flamboiements rouges, jaunes et verts. Les titres de la plupart de ses petites peintures trahissent cette prédilection; ce sont des *Incendies de Sodome* ou *de Troie; Orphée* ou *Énée descendant aux enfers;* la *Délivrance des âmes du purgatoire;* l'*Enlèvement de Proserpine;* la *Tentation de saint Antoine;* le *Sac d'une ville*, etc. Il a laissé une autre catégorie d'ouvrages sur lesquels — à part Van Mander — on n'a guère appelé l'attention jusqu'ici : ce sont les belles et fidèles copies qu'il exécuta d'après les chefs-d'œuvre de son père. On en trouve à Anvers, Bruxelles, Gand, Berlin, Lille et surtout à Lucques, dans la galerie Mansi. Il eut, lui aussi, son copiste, — tout au moins un continuateur des plus trompeurs, — PIERRE SCHAUBROEK (1606), connu par quelques tableaux des musées de Vienne, de Brunswick, de Cassel et de Schleissheim.

Le tableau généalogique suivant, qui ne comprend pas moins de vingt-six noms de peintres, présente la descendance artistique du vieux Bruegel jusqu'en 1771.

1. Voir sur les Brueghel : Alph. Wauters dans le *Bull. de la Société d'Archéologie de Bruxelles,* 1888.

DIX-SEPTIÈME SIÈCLE.

PIERRE BRUEGEL LE VIEUX,
vers 1525-1569; ép. Marie, fille de Pierre Coecke.
├── PIERRE BRUEGHEL D'ENFER, 1564-1638.
│ └── PIERRE (III) 1589-?
└── JEAN BREUGHEL DE VELOURS, 1568-1625.
 ├── JEAN (II) LE JEUNE, ép. la fille d'Abr. Janssens, 1601-1678.
 │ ├── JEAN-PIERRE, ABRAHAM, PHILIPPE, FERDINAND, J.-BAPTISTE, 1628-? 1631-v.1690 1635? 1637? dit Méléagre 1647-ap.1700. Van Apshoven.
 │ │ └── JÉROME GASPARD 1665?
 │ │ └── CORNEILLE MICHEL 1696-1710. 1703-1756.
 │ ├── CATHERINE, ép. J.-B. BORREKENS. 1611-1675.
 │ ├── PASCHASIE, ép. JÉROME VAN KESSEL, 1617-1675.
 │ └── AMBROISE, 1578-ap. 1635.
 └── ANNE, ép. DAVID TENIERS (II), 1610-1690.
 ├── DAVID (III), 1638-1685.
 │ ├── FERDINAND, JEAN (II), THOMAS, DAVID (IV),
 │ │ 1648-1695. 1644-1708. notaire. 1672-1771.
 │ │ JEAN (I), ép. Marie 1646-1679.
 │ │ └── JEAN-THOMAS 1677-1741
 └── CORNÉLIE ép. JEAN-ERASME QUELLIN

Dans le genre fini, émaillé et éclatant, aux tonalités criardes, que les Brueghel avaient mises à la mode, nous devons ranger DAVID VINCKBOONS, de Malines (1578-1629), qui a, à la pinacothèque de Munich, une *Marche au Calvaire* traitée sur le mode familier. Deux autres tableaux importants, représentant des *Kermesses* et qui sont au Capitole et au musée d'Anvers, donnent une meilleure et plus virile idée du talent de l'artiste. Ce sont des paysages pittoresques, peints dans des gammes d'un vert sombre et d'un jaune bitumineux, qu'animent des bandes de villageois habillés de vibrantes notes rouges, brunes et bleues. PIERRE VAN HULST (?-1628) peignit dans la même manière.

Encore plus près de Brueghel se place ABRAHAM GOVAERTS d'Anvers (1589-1626), longtemps perdu parmi les imitateurs ignorés du maître. Ses tableaux reconnus et datés ne s'élèvent encore qu'au chiffre restreint de quatre, qui sont aux musées de La Haye, de Bordeaux, de Milan et de Brunswick, avec les dates respectives de 1612, 1614, 1615 et 1624. On lui en attribue d'autres à Douai, à Augsbourg et à Schwerin[1]. C'en est assez pour pouvoir dire que leur auteur fut un maître peintre, s'entendant à merveille à la représentation des *Forêts de chênes* et inspiré par la majesté des grands bois héroïques. Sa touche est plus large et plus simple que celle de Brueghel, son feuillage plus vigoureux et plus massé, ses lointains, estompés par la brume, d'un bleu moins chimérique.

Les renseignements biographiques sont rares sur

1. Voy. H. Riegel. *Beitrage zur nierdel. Kunstgeschichte*, II, p. 95.

Govaerts. Ils sont plus rares encore sur ADRIEN VAN STALBEMT (1580-1662), son concitoyen. C. De Bie nous dit que « Charles I^{er} appela Van Stalbemt à Londres, où il exécuta un grand nombre d'ouvrages. » Ce serait donc en Angleterre qu'il faudrait surtout rechercher son œuvre. Quelques paysages des musées de Berlin, de Dresde, d'Anvers, de Florence, de Francfort, de Vienne, de Copenhague et de Madrid permettent d'apprécier sa manière de comprendre le beau choix de ses sites, de ses natures agrestes, le faire large et souple de ses feuillages sombres.

Il est d'autres paysagistes dont on confond bien certainement les tableaux avec ceux de Brueghel de Velours. Ainsi, il est possible que l'on fasse un jour un catalogue plus complet à ALEX. KEIRRINCKX (1600-1646?), à ISAAC VAN OSTEN (1613-1661), à ANTOINE MIROU (peignait en 1625-1653), à PIERRE GYSELS (1621-1690), qui représenta aussi des fleurs et des natures mortes, etc.; pour le moment, nous ne pourrions en dire que bien peu de chose. ADRIEN-FRANÇOIS BOUDEWYNS, de Bruxelles (1644-1711)[1], mérite, lui, mieux qu'une simple mention. Associé à son concitoyen PIERRE BOUT (1658-ap. 1702), peintre de petites figures, il produisit une longue suite de paysages, de vues de villes et de monuments, animés de groupes de paysans, de pêcheurs, de bergers (musées de Dresde, de Madrid et de Schleissheim). MARTIN SCHOEVAERDTS (vers 1665-?)[2], qui imita son genre, fut son élève.

1. *Catalogue du musée d'Anvers*, 1874, p. 63. — Siret : *Biographie nationale*, 1868, t. II, cal. 788.

2. Ed. Fétis : *Catalogue du musée de Bruxelles*, 1882, p. 447.

Si nous passons maintenant des paysagistes continuateurs de Bruéghel de Velours, à ceux qui suivirent Rubens, nous voyons les méthodes patientes abandonnées pour les procédés larges et décoratifs.

Jean Wildens (1586-1653) n'a pas été, à proprement parler, élève de Rubens. Il fut simplement son collaborateur, beaucoup son ami et un peu son parent, étant, par sa femme, le cousin de la belle Hélène Fourment. Ayant plus souvent travaillé aux tableaux des autres qu'aux siens propres, ses œuvres tout à fait personnelles sont rares. Sa trace est plus facile à suivre dans les nombreux fonds dont il garnit les tableaux de Jordaens, de Rombouts, de Boeckhorst, de Schut, de Snyders et surtout de Rubens. Nous croyons même que c'est en grande partie à ces collaborateurs illustres que Wildens doit la faveur de passer avec quelque éclat à la postérité. Le grand panorama d'Anvers, que lui attribue le catalogue du musée d'Amsterdam, est cependant une œuvre de mérite, de même qu'un vaste panneau de la collection d'Arenberg, à Bruxelles.

Il en est de même, du reste, de Lucas Van Uden (1595-1672). L'honneur que lui fit Rubens — son ami — de l'employer quelquefois dans ses grandes décorations attache à son nom, à demi voilé aujourd'hui, un vague reflet de célébrité. Van Uden a peint dans les mêmes colorations affadies et effacées des panoramas aux vastes horizons et des paysages aux dimensions restreintes, d'où le sentiment vrai de la nature est généralement absent. C'est à Dresde que l'on peut voir l'artiste sous l'aspect le moins défavorable ; il y a neuf petits tableaux. Le

musée d'Anvers et la galerie de Schleissheim conservent quelques-unes de ses grandes toiles.

L'histoire a parfois d'étranges oublis. Ainsi, c'est avec force éloges qu'elle nous transmet les noms de Van Uden et de Wildens, et c'est à peine si elle prononce celui de Vadder. Et cependant Louis de Vadder (?-1655) est un paysagiste de grande race. Dans l'école de Rubens, il n'en est pas qui ait marché sur les traces du maître avec plus d'effet et de brio, avec un coloris plus puissant, une lumière plus abondamment et savamment distribuée, une facture plus magistrale. De Vadder est à peine connu de nos jours, et son œuvre est ignoré, à quelques tableaux près, qui sont à Munich, à Lille, à Darmstadt, à Stockholm. Il naquit à Bruxelles au commencement du xviie siècle et fut reçu maître en 1628[1]. En 1644, il fut nommé par l'administration communale peintre privilégié pour les cartons des tapissiers, et l'année suivante, dans une requête adressée au Magistrat, il est qualifié « le meilleur artiste du pays[2] ». Notre gravure reproduit son paysage, dit des *Trois Cavaliers*, qui est à la pinacothèque de Munich (fig. 84). Terrains, feuillages, ciel et horizon sont largement traités, animés d'un sentiment profond de la nature et présentés avec de grands partis pris de coloration à la Rubens. Luc Achtschellinck (1616-1704) et Jacques d'Arthois (1613-1665?), tous deux de Bruxelles, ont sinon étudié chez lui, du moins été impressionnés vivement par sa manière et ses effets.

1. Al. Pinchart : *la Corporation des peintres de Bruxelles.* (*Messager des Sciences*, 1877, p. 320.)
2. Alph. Wauters : *les Tapisseries bruxelloises*, 1878 p. 244.

Le premier n'est guère connu que par un certain nombre

FIG. 84. — LOUIS DE VADDER. — Les trois Cavaliers. (Pinacothèque de Munich. H. 0,38. L. 0,60.)

de sites boisés, animés de petites scènes bibliques,

qu'il exécuta pour les églises de sa ville natale. Gonzalès Coques est son collaborateur dans un pittoresque paysage qui est au musée de Vienne.

Le second a un grand nombre de ses vastes compositions dans divers musées et notamment à Madrid, où l'on en compte jusqu'à quatorze, à Vienne, à Dresde et à Bruxelles. Résidant habituellement dans son petit domaine de Boisfort, d'Arthois emprunta une grande partie de ses motifs aux hautes et épaisses futaies, aux chemins creux et aux étangs de la forêt de Soignes, dont il rendit le caractère sauvage avec une fidélité qui n'est pas sans grandeur et avec un pinceau de véritable coloriste. La note osée de ses terrains ocreux chante souvent très vigoureusement au milieu des verts sombres de ses taillis. C'est à Teniers le Vieux, à Gérard Zegers ou à Bouts qu'il recourait d'habitude pour animer ses tableaux de chasseurs, de mendiants, ou de paysans conduisant leurs bestiaux au marché, ou revenant de la kermesse au son des cornemuses. A la même époque, Daniel Van Heil (1604-1662) peignait aussi à Bruxelles des *Hivers* et des *Incendies*.

Un maître qui fait bande à part dans l'école paysagiste du xviie siècle est Jean Siberechts (1627-1703?). Nous ne savons si nous cédons à un attrait personnel; mais, dans l'école flamande, il n'est pas de paysagiste que nous prisions plus haut. Sa peinture n'a certes ni l'éclat ni la souple transparence des tonalités de Rubens, mais elle présente d'autres qualités rares et inattendues, alors que

le paysage flamand était encore, il faut bien le dire,

FIG. 85. — JEAN SIBERECHTS.
La Gardeuse de vaches. (Pinacothèque de Munich. H. 1,08. L. 0,84.)

régi par des lois conventionnelles. Siberechts recherche franchement les difficultés du plein air et devance,

avec une réussite complète, les audaces de couleurs du réalisme moderne.

Il naquit à Anvers, où il paraît avoir vécu et travaillé assez ignoré de ses contemporains : Wildens et Van Uden n'étaient-ils pas les favoris du moment! Puis un beau jour, le duc de Buckingham, revenant de France, passa par Anvers, entra en relations avec le paysagiste et l'emmena en Angleterre; d'après Walpole, il y fut activement occupé à l'ornementation des résidences aristocratiques[1]. Une visite attentive et compétente aux cabinets de la Grande-Bretagne ferait découvrir sans nul doute un certain nombre de ses ouvrages oubliés. Ils sont rares dans les musées du continent. On connaît ceux de Bruxelles, d'Anvers, de Munich (fig. 85), de Copenhague, de Hanovre, de Bordeaux, ainsi que les deux *Gué* de Lille et celui de Bruxelles (musée communal).

Ses paysages sont de vraies pastorales, très simples de motifs, comme nous les comprenons au XIX^e siècle. Siberechts n'avait pas besoin de recourir à ses confrères de Saint-Luc pour *l'étoffage* de ses sites; il s'y entendait mieux que personne; il savait donner à ses fermières et à ses gardeuses de vaches des attitudes réelles, vues et observées, et combiner pour leurs costumes d'étranges et hardies harmonies de vermillon et de blanc d'argent, de bleu cendré et de jaune vif, qui donnent à son œuvre un aspect si attrayant, si personnel et si libre.

Il n'a pas fait école : il était venu trop tard... ou trop tôt. Ses contemporains dégénérés, MATHIEU VAN

1. *Anecdoctes of painting in England*, 1765, t. III, p. 109.

Plattenberg ou de la Montagne (1600?); Gaspard de Witte (1624-1681), savant dessinateur et compositeur pittoresque ; Philippe Immenraet (1627-1679); J.-Bapt. Wans (1628-ap. 1687); * Abraham Genoels (1640-1723), un des collaborateurs de Lebrun, à Paris; Gilles Nyts (vers 1617-1687?); Pierre Spierinckx (1635-1711), etc., reprirent la route de l'Italie, s'y oublièrent dans l'admiration des ouvrages du Poussin, et ensevelirent le paysage réaliste flamand sous la symétrie académique des architectures romaines.

Après Siberechts, les derniers paysagistes, les seuls qui rappelassent encore la grande école, furent les deux frères Corneille et Jean-Baptiste Huysmans[1]. Corneille[2] naquit à Anvers (1648-1727), où il fut tout d'abord élève de G. de Witte; il fréquenta ensuite pendant quelque temps l'atelier de d'Arthois, à Bruxelles, puis se fixa à Malines, où il passa la majeure partie de sa vie. C'est ce qui le fait appeler quelquefois *Huysmans de Malines*. Ses productions sont inégales et souvent gâtées par la préparation rouge de ses toiles. Mais, dans ses œuvres de choix, — il en existe à Bruxelles, à Malines, à Valenciennes, au Louvre, — il dessine et peint d'une main virile et avec un sentiment puissant et quelquefois grandiose la nature agreste, les ravins profonds ravagés par les eaux, les massifs de grands chênes aux frondaisons vigoureuses, les échappées du ciel à travers la cime des hêtres; et il est rare qu'il n'atteigne pas,

1. Ad. Siret : *les Huysmans* (Bulletin des Commissions royales d'art, 1874, t. XIII, p. 174).

2. E. Neefs: *Corneille Huysmans* (Bulletin des Commissions royales d'art, 1875, t. XIV, p. 26).

soit par la composition, soit par la couleur, à la poésie des grands effets. La biographie de son frère Jean-Baptiste (1654-1716) reste à reconstituer. Il fut élève de Corneille et son imitateur; à en juger par le *Paysage avec animaux* qui est au musée de Bruxelles (fig. 86) et qui est la seule de ses œuvres qui soit connue, il mérite de figurer parmi les meilleurs maîtres de cette école de paysagistes brabançons formée par De Vadder et d'Archois. On peut dire aussi de Jean-Baptiste Huysmans qu'il est le dernier venu des véritables artistes du siècle de Rubens. Ceux qui le suivent chronologiquement appartiennent tous à la décadence.

LES MARINISTES.

Contrairement à ce qui se voit dans l'école hollandaise, les peintres de la mer ne forment, dans l'école flamande, qu'un groupe peu compact et peut-être celui de tous qui offre le moins d'intérêt. Quatre noms seulement méritent de nous arrêter : ceux de Willaerts, de Van Ertveldt, de Van Eyck et de Peeters; et encore le premier peut-il être réclamé par les deux écoles.

Adam Willaerts (1577-ap. 1665) vint au monde à Anvers, l'année même qui vit naître Rubens; il quitta sa ville natale pour Utrecht, où il passa la plus grande partie de sa vie et où il mourut. Il a peint surtout des scènes de côtes et de ports, animées de nombreuses figures. Au pittoresque de la composition il joint un coloris puissant, une touche large et un esprit très observateur (la *Fête donnée sur l'étang de Tervueren par les archiducs Albert et Isabelle* (musée d'Anvers).

Le nom d'ANDRÉ VAN ERTVELDT (1590-1652) nous a été transmis par Van Dyck, qui a peint le portrait de l'artiste (musée d'Augsbourg). C'était aussi un coloriste en même temps qu'un bon praticien. Son œuvre sort

FIG. 86. — JEAN-BAPTISTE HUYSMANS.
Paysage avec animaux. (Musée de Bruxelles. H. 1,66. L. 2,15.)

lentement de l'obscurité[1]; on lui connaît un *Combat naval* à Schwerin, des *Bâtiments de guerre* à Bamberg, à Vienne (monogrammé) et à Valenciennes. *Æ* M. Siret croit qu'il faut rechercher son œuvre perdu parmi les tableaux attribués à Guillaume Van de Velde.

GASPARD VAN EYCK (1613-1673), qui a trois *Batailles navales* au Prado, n'est guère mieux connu. Quant à

1. D^r F. Schlie: *Catalogue du musée de Schwerin*, 1882, p. 151. — Van Lérius: *Biographies, etc.*, t. II, p. 174.

Peeters, c'est le nom d'une famille d'artistes composée de trois frères et d'une sœur. Le seul célèbre est Bonaventure, le mariniste (1614-1652). Il se complut dans les mers houleuses, mugissantes, soulevées par la tempête et menacées par des nuées que déchire la foudre. Son œuvre est inégal, mais généralement ses petites scènes sont bien composées et la lumière y est distribuée avec beaucoup d'art. L'hôtel de ville d'Anvers, les musées de Lille et de Darmstadt possèdent de lui d'excellents tableaux. Vienne, dans ses trois collections principales, conserve environ une quinzaine de ses ouvrages, qui permettent d'apprécier son talent sous ses différents aspects. Son frère Jean (1624-1677) lui emprunta sa manière, sans arriver à la puissance de ses effets, ni à la riche transparence de son coloris.

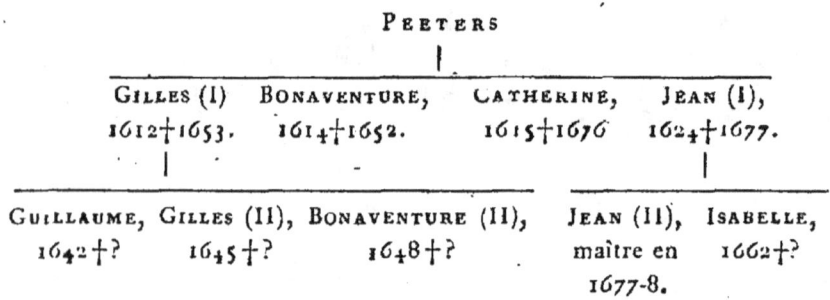

	Peeters		
Gilles (I)	Bonaventure,	Catherine,	Jean (I),
1612†1653.	1614†1652.	1615†1676	1624†1677.

Guillaume,	Gilles (II),	Bonaventure (II),	Jean (II),	Isabelle,
1642†?	1645†?	1648†?	maître en 1677-8.	1662†?

LES ARCHITECTURISTES.

Le mot *architecturiste* est de Bürger, qui l'a inventé pour désigner les petits maîtres secondaires qui ont pour spécialité la peintre des vues de villes, des entrées de port, des marchés et des fontaines, des monuments de

tous genres et de tous âges, des intérieurs d'églises et

FIG. 87. — PIERRE NEEFS. — Intérieur d'église. (Galerie Liechtenstein, à Vienne. H. 0,33. L. 0,44.)

de palais, des vestibules, des portiques et des terrasses.

Le premier nom qui se présente dans l'ordre chronologique est celui gantois de Liévin De Witte (vers 1513-ap. 1578), peintre de sujets religieux et de perspectives architecturales. Viennent ensuite les deux Henri van Steenwyck père et fils, d'origine hollandaise, qui résidèrent longtemps à Anvers, dont ils peignirent souvent les églises et où ils formèrent des élèves. Le plus renommé d'entre eux est Pierre Neefs le vieux (1578-vers 1656), qui fit, pour les églises catholiques d'Anvers, ce que, trente ans plus tard et avec plus de talent, une pâte plus abondante et un clair-obscur mieux entendu, Emmanuel de Witt allait faire pour les temples protestants de Delft.

Neefs s'ingénia à représenter des effets de nuit, des services funèbres éclairés aux flambeaux, des chapelles éclairées par des cierges, effets qu'il rendit du reste avec beaucoup de vérité. Fr. Franchen, Van Thulden, même Teniers et Brueghel de Velours furent les collaborateurs habituels de ses petits panneaux, témoignant ainsi en quelle haute estime le talent de l'artiste était tenu par ses confrères de Saint-Luc.

Ce sont également deux peintres d'intérieurs d'églises qu'Antoine Gheringh (?-1668) et Guillaume Van Ehrenberg (1637-1675-7), qui tous deux ont, au musée de l'Académie des beaux-arts de Vienne, de savantes perspectives largement peintes, dans des tons argentins très délicats. L'habileté du second à rendre les belles architectures des vestibules et des terrasses monumentales fit souvent réclamer le concours de son pinceau par les peintres de gentilhommeries, et notamment par Gonzalès Coques, Biset et Jérôme Janssens.

Avec les artistes suivants, nous quittons l'intérieur des églises et des palais pour les vues de places publiques. DENIS VAN ALSLOOT (1550-1525 ?)[1] est un coloriste qui paraît avoir occupé, à Bruxelles, au commencement du siècle, une place assez marquante. En 1599, il tenait un atelier ouvert et collaborait aux travaux des tapissiers; plus tard, il signa comme peintre des archiducs Albert et Isabelle. Ce qui nous reste de son œuvre nous montre un peintre ayant échappé à l'influence italienne et affectionnant tout particulièrement la vue des places publiques, au moment où elles sont traversées par les processions des paroisses ou le défilé des corporations. Van Alsloot a de ces fêtes populaires à Bruxelles, à Madrid et au South Kensington Museum. Dans ces deux premiers musées, ainsi qu'à Munich, il a de plus une *Mascarade sur la glace*, intéressant tableau de mœurs, fait d'un pinceau habile, bien qu'un peu rude. ERASME DE BIE (1629-?) a laissé plusieurs bonnes vues d'Anvers. Les deux Anversois GUILLAUME VAN NIEULANDT (1584-1635) et ANTOINE GOUBAU (1616-1698) sacrifièrent à la mode de l'époque et mirent leur talent au service de l'Italie; ils ne reproduisirent que les ruines, les arc de triomphe et les acqueducs de la Ville éternelle, dont les sévères beautés avaient ébloui leurs yeux et troublé aussi quelque peu leur palette.

[1]. Voy. l'article de Pinchart dans le Nagler-Meyer: *Allgemeines Kunstler-Lexikon*. Leipzig, 1872; t. I^{er}, p. 527.

CHAPITRE XXV

LES PEINTRES DE NATURE MORTE.

Pour apprendre à connaître ce genre multiple qui, dans la première moitié du xviie siècle, compta à Anvers comme à Haarlem, à Utrecht et à Amsterdam tant et de si excellents interprètes, ce sont surtout les galeries de Vienne et de Saint-Pétersbourg qu'il faut visiter. Chez le prince de Liechtenstein comme au palais de l'Ermitage, des salles entières, richement garnies, sont consacrées à ces maîtres, dits de *Nature morte*, qui, en dépit de ce titre trompeur, ont su donner tant de vie à leurs sujets immobiles ou inanimés.

Nulle part mieux que dans ces deux belles collections, si pleines d'intérêt pour l'art néerlandais, on ne peut admirer avec quelle fougueuse prestesse, quelle robuste et savante élégance les peintres du Nord ont su grouper le gibier, le poisson, les fleurs, les fruits, les légumes, la porcelaine, la verrerie, enfin mille objets divers, et avec quel art puissant ils se sont plu à jeter à grands coups sur ces pittoresques trophées le soleil, qui entr'ouvre les roses et les tulipes, veloute le plumage

des faisans et des cygnes, le ventre roux des lièvres et des chevreuils, dore les citrons, rougit les homards, fait briller les écailles des poissons et la nacre des huîtres, et chatoyer le Rhin derrière les nervures des cristaux.

Nous diviserons en deux catégories cette classe nombreuse d'artistes : les peintres de gibier, de poissons et d'accessoires ; les peintres de fleurs et de fruits.

GIBIER, POISSONS ET ACCESSOIRES.

Nous n'avons plus à parler ici de Snyders ni de Fyt; dans le chapitre consacré aux animaliers (p. 271) nous avons dit avec quelle égale et suprême réussite ils ont lutté de talent, dans l'interprétation des trophées de chasse et des grandes représentations culinaires.

De moins grande allure, moins puissant et moins distingué, mais aussi Flamand qu'eux, est ADRIEN VAN UTRECHT, qui naquit à Anvers deux mois avant Van Dyck (1599-1652). Ses œuvres, si nombreuses dans les grandes galeries du XVIIe et du XVIIIe siècle sont rares, aujourd'hui, cachées, fort probablement sous les noms de Snyders, de Fyt ou de Hondecoeter. Ses *Intérieurs de cuisine* des musées de Cassel et de Bruxelles (fig. 88), son *Échoppe de poissonnier*, à Gand; sa *Basse-cour*, de Rotterdam ; son *Combat de coqs*, à Lille; ses *Natures mortes* du Prado, d'Anvers et du musée d'Amsterdam, sont autant de tableaux qui disent magistralement le talent de leur auteur. Et si l'on en doutait encore, il suffirait de rappeler que Rubens a été son collaborateur dans le magnifique assemblage de fruits, *Pythagore et ses disciples,* du palais Buckin-

gham; que Teniers a travaillé à son *Garde-manger* de la collection d'Arenberg et que Jordaens a animé de figures son grand tableau d'*Oiseaux morts*, du musée royal de Madrid. N'obtenait pas qui voulait la collaboration de tels maîtres. Van Utrecht excellait surtout à rendre avec vérité la rude enveloppe des homards et des crabes, les écailles argentées des maquereaux et des aloses, la chair rose des saumons. Dans ce genre il eut un émule, son concitoyen ALEXANDRE ADRIAENSEN (1587-1661), dont de bons ouvrages sont aux musées de Madrid et de Valenciennes. Un autre de ses imitateurs fut FRANÇOIS YKENS (1601-1693), qui figure à l'Ermitage avec un grand et beau tableau, l'*Achat des provisions*, et qui a laissé aussi des guirlandes de fleurs à la façon de Daniel Seghers.

JEAN VAN ES (vers 1596-1666), qui peignit à la fois des huîtres et des homards comme Van Utrecht, des prunes et des raisins comme Abraham Brueghel, nous servira de transition pour passer des peintres de poissonneries aux peintres de fruits. Van Es est le Héda flamand. Comme celui-ci, il fut le peintre des *Desserts*, c'est-à-dire des tables garnies d'huîtres, de fromages, de fruits et d'accessoires. Il en a quatre, d'un groupement pittoresque et d'une rare élégance de forme, dans la collection Liechtenstein et quelques autres à Lille, à Francfort, à Gand, à Madrid, à Anvers, etc.

Parmi les artistes qui cultivèrent le même genre citons encore : JACQUES VAN HULSDONCK (1582-1647), qui fut un des initiateurs du genre[1]; VANDERBORGHT (1583-

1. A.-J. Wauters : *Études, recherches et notes sur l'Art flamand*, in-8°, 1887, premier fascicule, p. 24.

1639), qui peignit aussi des poissons; CORNEILLE MAHU (1613-1689), qui a des *Desserts* à Gand et à Berlin; ISAAC WIGANS (1615-1663), coloriste habile et rare; OSIAS BERT (1622-ap. 1678) et ALEXANDRE COOSEMANS (1627-1689), qui ont des tableaux au Prado; CHRÉTIEN LUYKX (1623-?),

FIG. 88. — ADRIEN VAN UTRECHT.
Intérieur de cuisine. (Musée de Bruxelles. H. 1,66. L. 2,15.)

qui fut peintre du roi d'Espagne et dont le musée de Brunswick conserve une fort belle nature morte signée.

LES FLEURS ET LES FRUITS.

On peut constater, dès les premières périodes de la peinture, que la fleur a été l'objet de l'étude minutieuse

des artistes flamands. La violette, la pâquerette, l'iris, l'anémone émaillent les verts gazons, autour du trône de Jésus et de Marie, dans les tableaux de Van Eyck, de Van der Weyden et de Memling. Nous ajouterons même que l'étonnante perfection de ces primitifs n'a jamais été dépassée. Plus tard, Van Mander cite quelques noms, aujourd'hui complètement ignorés : Louis Van den Bosch (?-1507) et Jacques de Gheyn (1565-1625) se firent, paraît-il, une spécialité de la peinture de fleurs. Puis vint Georges Hoefnagels (1545-1601), qui entoura de ses guirlandes un peu lourdes les fins petits paysages de ses miniatures et insensiblement, ainsi, arrivèrent les tableaux où l'on représenta de fraîches couronnes de fleurs et de fruits entourant quelque sainte image, figurine ou bas-relief. Le premier qui, aux Pays-Bas, traita ce genre spécial avec succès fut, nous l'avons dit, Breughel de Velours, auquel succéda Seghers. Et le succès de l'élève dépassa celui du maître.

Daniel Seghers (1590-1661) naquit à Anvers. En même temps qu'il apprenait à peindre, son esprit ardent s'éprenait des aridités de la théologie et, en 1614, il entrait au noviciat de la compagnie de Jésus, à Malines. Fort heureusement qu'après avoir endossé la robe noire du jésuite, le jeune artiste n'oublia pas ses chères fleurs et que, de son côté, la puissante compagnie ne mit aucun obstacle à la vocation artistique du nouvel affilié. Le R. P. Daniel continua donc à combiner, avec une adresse pleine de goût, ses bouquets de roses et de marguerites, de lis et de jasmins, à tresser des guirlandes de pavots, de boules-de-neige, de pivoines et de chèvrefeuilles. A tour de rôle, Rubens,

FIG. 89. — DANIEL SEGHERS ET CORNEILLE SCHUT.
La Vierge et l'Enfant dans une guirlande de fleurs et de fruits.

Van Dyck, Erasme Quellin, Van Thulden, Van Diepenbeeck et surtout Corneille Schut ornèrent ses gracieux tableaux de sujets en camaïeu ou en grisaille: madones ou saints, bas-reliefs, bustes ou portraits. Sa renommée ne tarda pas à se répandre en Europe et chaque collectionneur et amateur voulut posséder de ses fleurs (fig. 89). On en trouve dans la plupart des galeries publiques ou privées. Partout elles ont conservé leurs tonalités brillantes, leur lumineuse fraîcheur et continuent à envelopper de leur parfum et de leur rosée les essaims d'abeilles et de papillons, le monde de scarabées que le pinceau délicat et savant du peintre s'est plu à y loger.

Le succès des peintures de fleurs de Seghers et de Brueghel de Velours fit prendre subitement à ce genre spécial un très grand développement, auquel contribua puissamment le célèbre Hollandais Jean-David de Heem, établi à Anvers à la même époque. Parmi ceux qui, s'inspirant de leur exemple, leur demandèrent des conseils ou imitèrent leurs procédés, nous citerons par ordre chronologique: CLARA PEETERS (peign. en 1611); * AMBROISE BRUEGHEL (1617-1675); JEAN-PAUL GILLEMANS (1618-ap. 1675); JEAN-PHILIPPE VAN THIELEN (1618-1667), élève direct de Daniel Seghers et maître lui-même de ses trois filles: Marie, Anne et Françoise; ANDRÉ BOSMANS (1625-vers 1681), dont on voit un spécimen au Prado; GEORGES VAN SON (1623-1667), qui fut un brillant coloriste, et son fils JEAN (1668-vers 1718); JÉROME GALLE I (1625-ap. 1679), un des maîtres du

genre; Jean Van Kessel (1626-1679)[1], qui puisa dans l'atelier de Jean Brueghel II le goût des fleurs et des animaux (ses *Quatre Continents,* signalés par C. De Bie, sont dans la galerie de Schleissheim); Gaspard-Pierre Verbrugghen I (1635-1681; * Nicolas Van Verendael (1640-1691), excellent continuateur de Seghers, et dont le musée de Schwérin possède une œuvre importante; Elie Van den Broeck (vers 1653-1711), peintre de fleurs et de « desserts »; enfin les deux frères Brueghel, * Abraham (1631-vers 1690) et Jean-Baptiste (1647-ap. 1700) qui, à en juger par les savoureux tableaux de fruits veloutés que conserve d'eux la pinacothèque de Turin, méritent d'être classés parmi les plus brillants adorateurs de Pomone.

1. Voy. la généalogie des Van Kessel, greffée sur l'arbre des Brueghel (p. 316).

CHAPITRE XXVI

LES PETITS-FILS DE RUBENS.

Tandis que Rubens triomphait à Anvers, lui, ses collaborateurs, ses élèves et tous ceux qui, de près ou de loin, subissaient le victorieux ascendant de son génie, il naissait dans la Belgique entière une nouvelle génération de peintres dont le pinceau, à l'allure encore audacieuse, allait continuer à orner les hôtels de ville, les églises, les hospices et les maisons de corporation, de portraits à la tournure imposante ou de grandes scènes religieuses vivantes, colorées et tapageuses.

Plusieurs d'entre ces nouveaux venus, doués d'aptitudes naturelles et joignant au sens de la couleur celui de la composition, ont laissé des ouvrages dignes d'éloges. Pourquoi cependant n'ont-ils guère réussi à devenir célèbres? C'est qu'au lieu de chercher une manière ou un idéal nouveau, de parler une langue à eux, ou seulement d'y introduire quelques mots originaux, ces petits-fils de Rubens se sont contentés de recommencer ce qui avait été fait, de répéter ce que les grands disciples, Van Dyck et Jordaens, De Vos et de Crayer, avaient dit avant eux et mieux qu'eux. Aussi ne sont-ils connus que de quelques amateurs, même en Belgique, où se trouvent la plupart de leurs œuvres.

Sur leurs toiles, grandes par le flamboiement des lignes et le fracas des attitudes, on ne lit pas leur nom; *École de Rubens* suffit, et le passant satisfait n'en demande pas davantage.

Anvers. — Corneille De Vos reçut, en 1615, dans son atelier deux élèves qui imitèrent sa manière élégante et ses tonalités distinguées, tout en restant bien au-dessous de son sympathique talent; ce sont Simon De Vos (1603-1676) et Jean Cossiers (1600-1671)[1]. C'est au musée d'Anvers, dans les églises et les béguinages de Malines que l'on trouvera les meilleurs et les plus nombreux spécimens de leur talent aimable. De De Vos, il faut citer, en outre, d'une manière toute spéciale, un portrait de première valeur, celui du peintre lui-même, d'une couleur, d'une exécution et d'une crânerie rappelant celles des maîtres de la belle époque (musée d'Anvers).

Cossiers voyagea en Italie et en France; Rubens l'avait choisi, en 1628, pour son compagnon de voyage en Espagne. Son *Saint Nicolas,* du musée de Lille, et son *Saint Antoine,* de l'église du Béguinage, à Malines, sont des œuvres de mérite.

Comme Jean Cossiers, fort en faveur à la cour du gouverneur, Pierre Van Lint (1609-1690) sut également s'attirer de hautes protections. A Rome, où il passa sept années, il fut le peintre en titre du cardinal Guinacio, doyen du Sacré-Collège, et, de retour dans sa ville natale, il fut occupé par le roi de Danemark, Frédéric III. Le portrait du cardinal est

[1]. Ch. Ruelens: *Jean Cossiers (Bulletin-Rubens,* t. I^{er}, p. 261).

au musée d'Anvers; celui de l'artiste par lui-même est à Bruxelles, et nous en avons découvert le pendant, celui de sa femme, conservé comme un souvenir de famille par un de ses arrière-petits-fils, sculpteur établi à Pise.

D'une toute autre allure, plus mâle et plus noble est JEAN BOECKHORST (1605-1668), que ses confrères surnommèrent *Lange Jan* (Jean le Long), à cause de sa taille élancée. Sans jamais atteindre à la fougue victorieuse de Jordaens, qui fut son maître, Boeckhorst a laissé cependant quelques œuvres qui dénotent un talent peu ordinaire. Le *Repentir de David* (église Saint-Michel, à Gand), par exemple, est une page bien flamande, de grand style, d'une coloration fine et d'un jet puissant. C'est notre artiste aussi qui anima de figures quatre grandes natures mortes que Snyders peignit pour l'évêque de Gand et qui sont à l'Ermitage. Et ce n'est pas un mince honneur pour *Lange Jan* de les y avoir fait figurer, pendant plusieurs années, sous le nom de Rubens.

Une confusion non moins flatteuse a fait tenir longtemps pour une œuvre de Van Dyck le portrait de Balthazar Moretus I, que THOMAS WILLEBOIRTS (1614-1654) peignit en 1641 (musée Plantin). Cet artiste, sorti de l'atelier de Gérard Zegers, fut souvent employé par le stathouder Frédéric-Henri, qui lui fit exécuter une suite de dix-sept tableaux mythologiques empreints d'une grâce particulière, suppléant, jusqu'à un certain point, à bien des qualités absentes. Il fut l'un des collaborateurs de Fyt. Il y a de ses tableaux aux musées de Bruxelles et de La Haye.

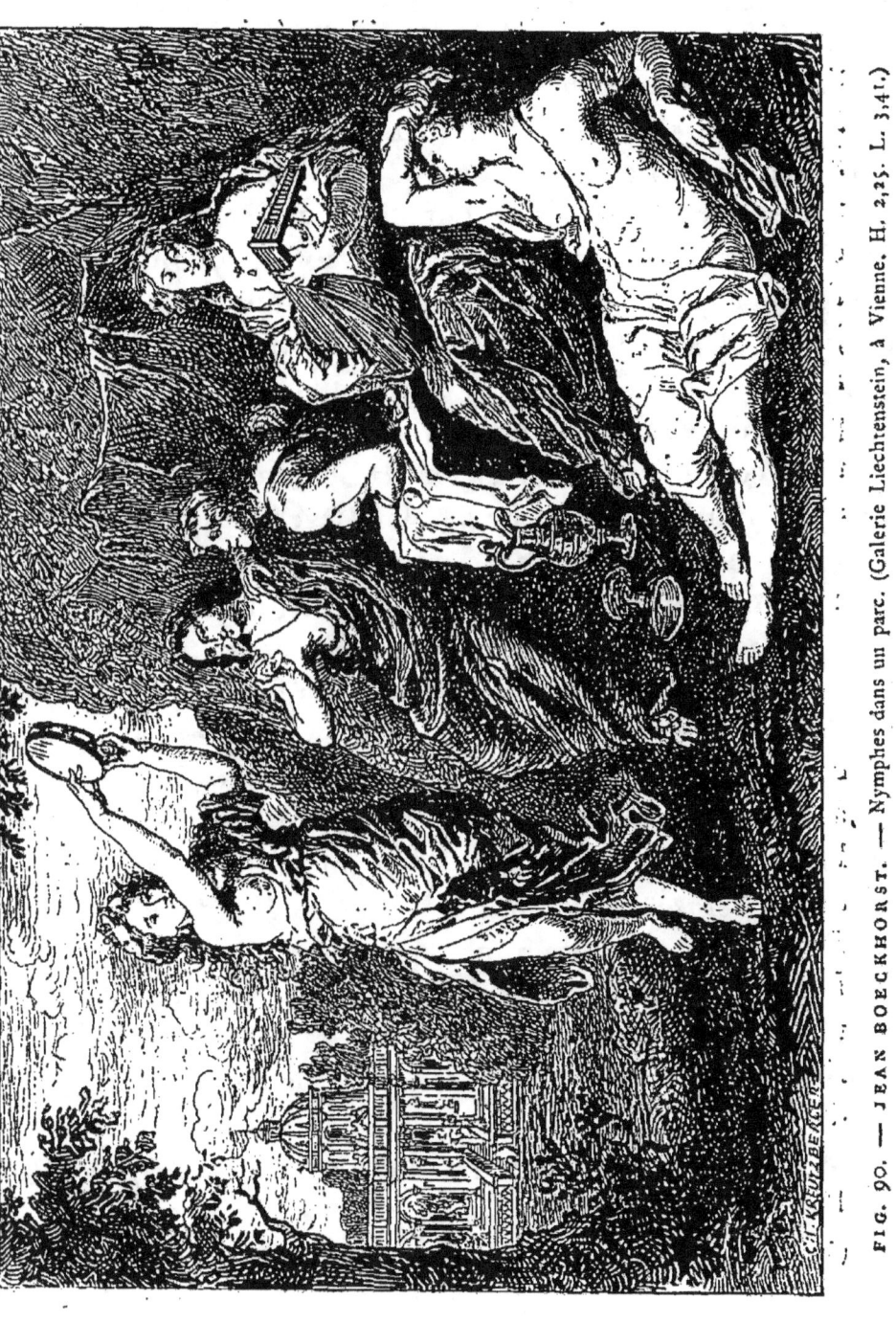

FIG. 90. — JEAN BOECKHORST. — Nymphes dans un parc. (Galerie Liechtenstein, à Vienne. H. 2,25. L. 3,41.)

L'œuvre capitale de Pierre Thys (1624-1679) est à Saint-Jacques d'Anvers. Elle représente l'*Adoration de l'hostie par le chapelain et les directeurs de la confrérie du Saint-Sacrement*. C'est, en réalité, un grand tableau à portraits, et il montre, par ses tonalités fines et chaudement colorées, ce que pouvait donner, dans l'interprétation de la figure humaine, cet artiste aujourd'hui trop peu connu. L'empereur Léopold Ier l'avait remarqué et nommé peintre de la cour. Il fit les portraits d'un grand nombre de personnages de distinction, portraits qui sont depuis confondus dans l'œuvre secondaire de Van Dyck, qui fut son maître.

Moins connu encore est Théodore Boeyermans (1620-1678), un autre continuateur de Van Dyck, qui, dans ses morceaux de choix, approche assez près du maître, en conservant, néanmoins, un caractère personnel plus accentué que les peintres précédents. Dans les grandes compositions religieuses ou allégoriques qu'il affectionnait, — par exemple, dans le *Saint François-Xavier*, d'Ypres, dans l'*Assomption de la Vierge*, de Saint-Jacques d'Anvers, dans le *Saint Louis de Gonzague*, du musée de Nantes, ou dans la *Piscine de Bethsaïde*, du musée d'Anvers, il a déployé une imagination peu commune, appuyée sur un coloris riche en harmonies délicates et sur une savante entente du clair-obscur.

D'autres noms contemporains se rencontrent encore : Balthazar Van Cortbemde (1612-1663), Marc Garibaldo (1620-1678), Michel-Ange Immenraet (1621-1683)[1],

1. Goovaerts : *Le peintre Michel-Ange Immenraet d'Anvers et*

Jacques-Pierre Gouwi (maître en 1637) qui a trois tableaux au Prado, à Madrid; François Muntsaert (1623-1650), l'auteur d'une belle *Assomption de la Vierge* (église Saint-Jacques à Anvers); Pierre Ykens (1648-1695), Godefroid Maes (1649-1700), etc. Ils ne sauraient nous arrêter ici, si ce n'est cependant deux d'entre eux: Josse Van Hamme (?-1660), l'auteur d'une grande *Adoration des bergers* (1655), du musée de Vicence, et Godefroid Maes, l'auteur d'un *Martyre de saint Georges* (musée d'Anvers), qui a de l'enthousiasme et de l'inspiration et dont nous avons retrouvé à Venise, dans la galerie Manfrin, un grand tableau bien inattendu : *Une vente de poissons à la criée,* dernier écho sonore et bien flamand de l'école des Snyders, des Fyt et des Van Utrecht.

Bruxelles. — Pendant le XVIIe siècle, l'intérêt est à Anvers. Néanmoins Bruxelles, résidence des souverains et des gouverneurs, posséda également une gilde de Saint-Luc, assez riche en peintres de mérite. Aux noms de Van Tilborg, Duchastel, De Vadder, d'Arthois, Van Alsloot et Sallaerts, que nous avons déjà cités; à ceux de Champaigne et de Van der Meulen dont nous parlerons plus loin, il nous faut ajouter ceux de Pierre Van der Plas (1595? ap. 1646), qui peignit des *Ex-voto* pour les corporations, et surtout de Pierre Meert (1619?-1669), dont Bruxelles conserve une toile représentant les *Syndics de la corporation des poissonniers.* Placée au musée entre deux chefs-d'œuvre de Rubens,

sa famille, 1878. — Ed. Fétis: *Un nouveau peintre, Immenrael* (Bulletin de l'Académie royale de Belgique, 1878).

faisant pendant au magnifique portrait de famille de Corneille de Vos, elle supporte bravement cet écrasant voisinage. C'est en dire la haute valeur. Ces quatre bourgeois agenouillés, largement drapés dans leurs costumes d'un noir intense, aux têtes fines, bien caractérisées et modelées en pleine pâte dans des colorations lumineuses et vigoureuses, s'enlèvent magistralement sur le fond uniforme d'un simple frottis bitumineux. Ils sauvent de l'oubli le nom de Pierre Meert et placent ce maître parmi les plus remarquables portraitistes flamands de son temps.

Où sont passées ses autres toiles? On l'ignore; on ne connaît de son œuvre que le tableau de Bruxelles et un autre qui représente un *Couple assis au bord de la mer* (musée de Berlin).

Malines[1]. — Dans l'ancienne résidence de Marguerite d'Autriche, nous trouvons tout d'abord la famille FRANCHOYS. Son chef, LUCAS le Vieux (1574-1643), fut peintre de la cour; nous avons vu le fils cadet, LUCAS le jeune (1616-1681), dans l'atelier de Rubens; quant à PIERRE, l'aîné (1606-1654), il étudia chez Gérard Zegers et dépassa de beaucoup les talents assez minces de son père et de son frère. De même que Boeyermans, son condisciple dans l'atelier de Zegers, il continue Van Dyck. Ses portraits, qui lui valurent des succès en Belgique et en France, sont devenus excessivement rares. Il y en a un à Lille (fig. 91), un autre à Dresde, un troisième à Cologne; la figure à mi-corps, intitulée

[1] Voy. l'*Histoire de la peinture et de la sculpture à Malines*, par Emm. Neefs.

Rubis sur l'ongle, que possède le musée de Bruxelles,

FIG. 91. — PIERRE FRANCHOYS.
Portrait de Gisbert Mutzarts, prieur de l'abbaye de Tongerloo.
(Musée de Lille. H. 1,44. L. 1,18.)

est un morceau de maître, d'une intensité de vie

extraordinaire, d'une expression originale, d'un coloris savoureux et plein d'attraits.

A la famille des Franchoys succéda celle des HERREGOUTS, qui n'a place ici que pour une mention; puis GILLES SMEYERS (1635-1710), qui a, au musée de Bruxelles, deux *Scènes de la vie de saint Norbert*. Ce sont de grandes peintures claires, faciles, bien composées et doucement harmonieuses dans leur coloration pâlie, où dominent les tons gris argentin et bleuâtre. La grande école de Rubens va en s'affaiblissant; Smeyers, coloriste sans force, mais non sans charme, est un de ses derniers disciples de mérite.

Bruges. — La glorieuse ville des Van Eyck et des Memling, qui au xvie siècle avait encore eu un moment d'éclat, grâce aux Pourbus, clôture, au xviie, son histoire artistique par les VAN OOST.

Cinq peintres portèrent ce nom. Le plus connu est JACQUES le Vieux (1600-1671), qui représente, non sans distinction, l'école de Rubens dans la capitale déchue des ducs de Bourgogne. Ses portraits sont bien supérieurs aux tableaux religieux qui ornent les églises de sa ville natale et où l'on sent trop l'influence des Carrache; ils expriment la vraie note de son talent viril. Van Oost cherchait souvent à leur donner l'importance d'un tableau et se plaisait à représenter ses modèles dans l'exercice de leur profession. L'*Ecclésiastique dictant une épitre à un jeune clerc*, 1668 (musée de l'Académie de Bruges), et un *Philosophe méditant* (hôpital Saint-Jean) sont, dans ce genre, des œuvres de belle allure, qui par leur couleur et leur réalisme demeurent

essentiellement fidèles aux traditions nationales. Le vieux Van Oost eux deux fils peintres ; Jacques le Jeune (1639-1713), qui adopta la manière de son père, est le seul connu. Il habita Lille pendant une quarantaine d'années et y a laissé un grand nombre d'ouvrages. Les églises de Bruges sont également décorées de ses sujets religieux, ainsi que de ceux de Pierre Bernaerdt, de Nicolas Vleys (?-1703), de Jean Maes (?-1677) et de Louis Dedyster (1656?-1711), ses contemporains incolores et maladifs.

Gand[1]. — Gaspard de Crayer, établi à Grand, provoqua dans cette ville un certain mouvement artistique, qui produisit quelques peintres d'un mérite secondaire : Nicolas de Liemaekere, dit *Roose* (1575-1646), qui fut le condisciple de Rubens dans l'atelier d'Otho Vænius et le collaborateur de De Crayer dans divers travaux de décoration; Anselme Van Hulle (1594-1665-8), Antoine Van den Heuvele (1600-1677) et Jean Van Cleef (1646-1716), qui furent les élèves de ce dernier et possédèrent, à un degré plus ou moins grand, quelqu'une de ses qualités, sa verve dramatique, sa couleur emportée ou l'habileté de sa brosse. Van Cleef, très supérieur à ses deux condisciples, parvint même à s'assimiler à un étonnant degré la manière du maître et à le suivre quelquefois de très près. Deux de ses ouvrages, également remarquables par l'ordonnance de la composition, la noblesse des attitudes et le sentiment des expressions :

1. Voy. *les Recherches sur les peintres et sculpteurs de Gand, aux* XVIe, XVIIe *et* XVIIIe *siècles*, par E. De Busscher.

l'*Enfant Jésus couronnant saint Joseph* (musée de Gand) et le *Martyre de saint Crépin* (église Saint-Michel), passeraient aisément pour des productions de De Crayer sans nuire à sa réputation.

Liège[1]. — La ville des princes-évêques, endormie depuis Lambert Lombart, fournit, elle aussi, au xviie siècle, son groupe d'artistes fécondés par le soleil de Rubens.

Le premier en date est Gérard Douffet, que nous avons trouvé à Anvers dans l'atelier du maître et qui eut lui-même pour élève BERTHOLET FLÉMALLE (1614-1675). Celui-ci, à son retour d'Italie, s'arrêta à Paris et obtint la protection de Marie de Médicis. C'est pour elle qu'il décora, en 1644, la voûte de l'église des Carmes de Vaugirard, curieux spécimen de peinture monumentale, en ce sens qu'elle offre, en France, le premier exemple de peinture d'une voûte proprement dite[2]. Bertholet Flémalle, dont la manière était fortement imbue du style des décorateurs italiens de la décadence, forma deux élèves : JEAN CARLIER (1638-1675), qui fut un peintre mouvementé, et le célèbre GÉRARD DE LAIRESSE (1641-1711), qui abandonna Liège pour Amsterdam, où il alla faire connaître aux contemporains du chevalier Van der Werff les beautés classiques de l'école de Lebrun. Un Belge initiant les Hollandais aux traditions des Grecs et des Romains de Paris, c'était

1. Voy. *l'Histoire de la peinture au pays de Liège*, par J. Helbig.
2. Ed. Fétis : *les Peintres belges à l'étranger*, t. II, p. 374.

là un cosmopolitisme trop compliqué pour les naïfs continuateurs de Jean Vermeer et de Pierre De Hooghe. Il leur fut fatal : les circonstances générales de l'époque aidant, de Lairesse précipita la décadence de l'école hollandaise.

CHAPITRE XXVII

LES PEINTRES FLAMANDS A L'ÉTRANGER.

Le mouvement des artistes flamands à l'étranger pendant le XVII^e siècle, sans atteindre à l'étonnante activité de la période précédente, présente cependant encore un très intéressant tableau, au premier plan duquel se détachent en lumière d'abord l'élégante figure de Van Dyck, peintre de la cour d'Angleterre, puis celles de Suttermans, peintre des Médicis, de Pourbus, de Champaigne et de Van der Meulen, peintres des rois de France.

FRANÇOIS POURBUS LE JEUNE (1569-1622), par qui nous commencerons ce chapitre, ne saurait être classé dans un pays déterminé, attendu qu'il a travaillé autant aux Pays-Bas qu'en Italie et en France. Le duc de Mantoue, Vincent de Gonzague, passant en 1599 par Bruxelles, le rencontra à la cour des archiducs Albert et Isabelle; son talent lui plut fort et il engagea Pourbus à son service. Celui-ci passa neuf années à Mantoue (1600-1609), partageant avec Rubens le titre de peintre du duc. Il y exécuta de nombreux portraits princiers et fut fort occupé aussi à la collection de « toutes les plus belles dames du monde, princesses ou particulières », une collection curieuse au sujet de

FIG. 92. — FRANÇOIS POURBUS LE JEUNE.
Portrait de Henri IV. (Musée du Louvre. H. 0,37. L. 0,25.)

laquelle M. Armand Baschet nous a donné les plus piquants détails[1].

En 1606 et 1609, Pourbus fit, pour le service de son souverain, deux voyages à Paris. Il y fut si favorablement accueilli et si activement occupé par Marie de Médicis et sa cour qu'il se décida à abandonner l'Italie pour la France. Dès lors il ne quitta plus Paris, où il vécut fort honoré avec le titre de « peintre de la reine ».

Il est étrange que l'œuvre d'un artiste si officiellement occupé soit aussi peu connu. De son séjour à Bruxelles, on ne cite guère qu'un *Bal à la cour d'Albert et Isabelle* (musée de La Haye); on pourrait peut-être aussi lui attribuer les portraits d'Isabelle (musées de Bruxelles et de Hampton-Court). Où sont tous ceux faits à Mantoue? La collection ducale fut dispersée en 1627-1628 et passa en grande partie en Angleterre; si l'on cherchait, c'est là que l'on retrouverait sans doute quelques fragments de la fameuse *Chambre des beautés*. L'authenticité des ouvrages peints à Paris est mieux établie: le *Henri IV* du Louvre (fig. 92) est presque classique; les portraits de Marie de Médicis (Louvre, Prado et Valenciennes), d'Anne d'Autriche (Prado et collection Rothan), de Louis XIII et de Gaston d'Orléans (collections privées), sont également très appréciés. A Paris, l'artiste exécuta aussi des tableaux religieux pour les églises (deux sont au Louvre); il décora de portraits l'ancienne salle dite *des peintures* (actuellement galerie d'Apollon), et peignit pour l'Hôtel de

1. *François Pourbus, peintre de portraits à la cour de Mantoue.* (Gazette des Beaux-Arts, 1868, t. XXV, p. 276 et 438.)

ville une série de grandes toiles à portraits, détruites lors de la Révolution de 1789, mais dont quelques fragments existent encore à l'Ermitage.

François Pourbus le Jeune, pas plus que son père, François le Vieux, n'atteignit à la grande façon des portraitistes célèbres; mais l'un et l'autre n'en furent pas moins des artistes véritables et, comme le dit très justement M. Armand Baschet, des peintres « capables d'un chef-d'œuvre, amoureux du bien faire, chercheurs du fini, praticiens excellents ». A Paris, François Pourbus (II) forma un élève qui, durant tout le cours de sa longue existence, ne fut pas moins occupé ni moins honoré que lui : Juste Suttermans, d'Anvers.

Italie. — Le portraitiste le plus recherché et le plus réputé à Florence, au xvii^e siècle, ne fut pas un Italien, mais précisément cet élève de Pourbus, JUSTE SUTTERMANS (1597-1681)[1], peintre en titre de Cosme II, de Ferdinand II et de Cosme III de Médicis. La collection de ses portraits historiques forme, pendant plus d'un demi-siècle, le plus précieux document pour l'histoire de la Toscane et de cette dynastie célèbre.

Élève d'abord de Guillaume De Vos, à Anvers, puis de Pourbus, à Paris, où il séjourna trois ans, Suttermans arriva à Florence quelques années avant le passage de Van Dyck. Cosme II le prit aussitôt à son service, et sa réputation ne tarda pas à se répandre dans toutes les villes de l'Italie et de l'Autriche. Il fut

1. Ed. Fétis : *les Peintres belges à l'étranger.* Bruxelles, t. I^{er}, p. 257.

successivement appelé à Vienne par l'empereur Ferdinand II, à Parme par le grand-duc Édouard I*er*, à Mantoue par Ferdinand de Gonzague, à Rome, où il fit les portraits d'Urbain VII et des Barberini, et plus tard ceux d'Innocent X et des Panfilia ; enfin il a aussi laissé des traces brillantes de son passage à Modène, à Ferrare, à Gênes et à Insprück.

Suttermans fut en relation d'amitié avec Rubens, qui peignit pour lui le tableau dit *les Suites de la Guerre* (palais Pitti), et avec Van Dyck, qui nous a laissé son portrait dans l'*Iconographie*. Un grand panneau décoratif (6m,3o de long), habilement composé et représentant *le Sénat de Florence prêtant serment de fidélité à Ferdinand II enfant* (Offices), nous le montre peintre d'histoire. Quant à ses portraits, on en rencontre dans presque toutes les galeries publiques ou privées de l'Italie centrale. Nous en avons relevé 6 aux Offices, 12 à Pitti, 18 chez le comte Corsini à Florence, 5 à l'Académie des Beaux-Arts de Lucques, etc. [1]

Son chef-d'œuvre est le portrait en buste de Galilée (fig. 93). L'illustre astronome inspira l'artiste : son regard vivant et éloquent, son vaste front qui reçoit et renvoie la lumière, sa barbe inculte et presque blanche,

[1]. ŒUVRES COMPLÈTES : *Galilée* (Offices) (fig. 93); le *Prince de Danemark* (Pitti) ; *Jeune femme* (Acad. des Beaux-Arts de Lucques); le *Cardinal Léopold de Médicis* (Id.); le *Cardinal Corsini* (Coll. Corsini, Florence); *Marie-Madeleine d'Autriche* (Id.), (fig. 94); *Ferdinand II de Médicis* (Pitti); *Vittoria della Rovere* (Id.); *Puliciani et sa femme* (Offices); le *Peintre lui-même* (Id.); *Spinola* (Musée d'Édimbourg); l'*Archiduchesse Claudie* (Musée de Vienne); le *Sénat de Florence prêtant serment de fidélité à Ferdinand II enfant* (Offices); la *Madeleine* (Id.).

son costume sévère, le clair-obscur enveloppant du fond, tout cela est rendu de main de maître, simple-

FIG. 93. — JUSTE SUTTERMANS.
Galilée. (Musée des Offices, à Florence. H. 0,58. L. 0,50.)

ment présenté, supérieurement peint, dessiné et modelé. A Lucques, il a un portrait de jeune femme, dont rien

ne peut décrire le charme pénétrant. Ce n'est pas exagérer le mérite de Suttermans de dire qu'après Rubens, Van Dyck et Corneille De Vos, l'école flamande du XVIIe siècle ne compte pas de meilleur portraitiste que lui.

Juste eut un frère, JEAN, qui le rejoignit à Florence et l'accompagna à Vienne, où il s'établit.

Les Médicis, tout au moins le duc Mathias, protégèrent aussi LIÉVIN MEHUS d'Audenarde (1630-1691)[1], qui fut élève de Pierre de Cortone et à la fois peintre d'histoire, de portraits et de paysages. Son *Sacrifice d'Abraham* (musée des Offices) est une page mouvementée, d'une belle ordonnance, et son *Portrait d'homme* (collection Corsini, à Florence), un morceau emporté, expressif, d'un faire large et puissant.

Un concitoyen de Suttermans, JEAN MIEL (vers 1599-1664)[2], fut, lui, peintre du duc de Savoie Charles-Emmanuel, à Turin. Il s'adonna plus particulièrement à la peinture de genre. On peut voir au Louvre, à l'Ermitage, au Prado, aux Offices, à Turin et ailleurs, des paysages avec figures et animaux, des rendez-vous de chasse, des bergeries, des danses villageoises, petites scènes ingénieusement présentées et dont les personnages dénotent une observation intelligente des mœurs populaires. Après Suttermans, Méhus et Miel, nous nous bornerons à citer : à Rome, les deux portraitistes LOUIS PRIMO (1606-1668), dit *Gentil*, et FERDINAND VOET (peignait en 1640-61), tous deux peintres de la cour pontificale; à Bologne, DE

1. Fétis : *les Peintres belges à l'étranger*, t. Ier, p. 191.
2. *Ibid.*, t. Ier, p. 315.

Sueblo, d'Anvers, peintre de sujets religieux; à Man-

FIG. 94. — JUSTE SUTTERMANS.
Marie-Madeleine d'Autriche, femme de Cosme II de Médicis.
(Collection Corsini, à Florence.)

toue, Jacques Denys (1644-ap. 1695?), et à Plaisance, Robert de Longé (1645?-1700?), qui ont laissé des

peintures religieuses dans les églises de ces deux villes;
à Venise, DANIEL VAN DYCK (1599-1670?), qui fut inspecteur de la galerie du duc de Mantoue; enfin, à
Gênes, l'animalier JEAN ROOSE (1591-1638), dit *Rosa*,
qui habitait cette ville au moment où les frères De
Wael vinrent s'y établir et qui sollicita plus tard les
leçons d'Antoine Van Dyck.

Angleterre. — La cour brillante de Charles Ier attira, elle aussi, un certain nombre d'artistes flamands.
Autour de Van Dyck nous avons vu se grouper Pierre
Thys, Van Leemput, Van Belcamp et Van Nève; le duc
de Newcastle fit travailler Van Diepenbeeck; le duc de
Buckingham occupa Jean Siberechts, et le prince de
Galles, plus tard Charles II, nomma François Wouters
son peintre particulier.

Mais, avant ces noms, l'ordre chronologique aurait
dû nous faire citer celui de PAUL VAN SOMER[1] (1576?-1614), d'Anvers, qui fut portraitiste du roi Jacques Ier.
Cet artiste, dont les œuvres sont souvent confondues
avec celles du Hollandais Daniel Mytens, n'est guère
connu en dehors des musées et des galeries de l'Angleterre. A Hampton-Court, il a les portraits de Jacques Ier et de sa femme, ceux du roi et de la reine de
Danemark. Waagen, qui a vu un certain nombre de
ses ouvrages dans les collections privées de la noblesse
anglaise[2], fait l'éloge de son coloris et de son exécu-

1. *Anecdotes of painting in England*. Londres, 1782, t. II, p. 5.
2. Voy. aussi, sur les richesses de ces galeries particulières,
une suite d'articles de *the Athenœum*, 1883, sous le titre : *Private collections of England*.

tion. Il cite particulièrement les portraits de lord Bacon (collection Cowper), de lord et lady Arundel (collection Norfolk). A l'exposition rétrospective de Manchester, Van Somer avait neuf portraits, parmi lesquels, dit Bürger, celui de la comtesse de Mandeville en toilette de mariée, œuvre tout à fait remarquable.

En 1616, l'artiste travaillait à Bruxelles ; il termina sa carrière à Amsterdam, huit ans plus tard.

Tous ces portraitistes flamands furent les véritables précurseurs de l'école anglaise, dont Van Dyck fut le grand initiateur, Reynolds (1723-1792) et Gainsborough (1727-1788) les premiers grands artistes. Les maîtres anglais ont reconnu ce qu'ils devaient au peintre de Charles Ier et n'ont pas manqué de lui rendre hommage. « Nous irons tous au ciel, disait à son lit de mort Gainsborough à Reynolds, et Van Dyck sera de la partie[1]. »

France. — Sous les règnes de Henri IV, de Louis XIII et de Louis XIV, Paris donna asile à une véritable colonie d'artistes flamands. Plusieurs d'entre eux contribuèrent, nous l'avons dit, à la fondation de l'Académie royale de France, en 1648. Nous avons déjà eu l'occasion de citer les noms de Pourbus, de Van Thulden, de De Mol, de Juste d'Egmont, de Boel, de Flémalle et de Genoels; il y faut ajouter encore : JACQUES FOUCQUIER (1580?-1659?), paysagiste de talent, sorti de l'atelier de Rubens et que Louis XIII occupa à la décoration du Louvre ; GHISLAIN VROYLINOK, de Bruges (?-1635), qui

1. Ern. Chesneau : *la Peinture anglaise*, 1882, p. 41. (*Bibl. de l'Enseignement des Beaux-Arts,* Quantin, éditeur.)

se fixa dans le Nord de la France, travailla pour les églises et dont le musée de Bergues conserve une *Création d'Ève*; Nicaise Bernaerts (1620-1678), plus connu sous le nom de *Nicasius*, animalier de mérite, employé par les Gobelins et qui forma François Desportes, un des meilleurs peintres d'animaux que la France ait produits; Van Boeck, dit *Van Boucle* (?-1673), autre animalier, sorti de l'école de Snyders; enfin Louis Finson, peintre d'histoire et portraitiste de talent, qui signait *Finsonnius belga brugensis* (vers 1580-1632?) et s'établit en Provence, où l'on voit ses œuvres principales [1].

François Pourbus mort, la faveur royale se reporta sur un de ses compatriotes, Philippe de Champaigne (1602-1674), qu'Anne d'Autriche nomma son peintre. Chacune des deux écoles française et flamande revendique cet artiste. Il appartient à toutes deux. En effet, quelques-unes de ses figures et surtout de ses portraits, par leur coloris corsé et leur large exécution, participent des caractères de l'école flamande; d'autres, plus nombreux, par leur sentiment délicat, leur dessin correct, la sagesse de leur ordonnance, portent bien le cachet de l'école française contemporaine. A dix-neuf ans, Champaigne arriva à Paris et s'y lia avec le Poussin; cette liaison exerça sur sa manière la plus vive influence. Pressé de commandes par la cour, les ministres, les églises, les particuliers, il produisit énormément. Il travailla notamment beaucoup pour Port-Royal et pour les membres de cette communauté célèbre:

1. De Chennevières : *Recherches sur la vie et les ouvrages de quelques peintres provinciaux*, t. II. Paris, 1850.

FIG. 95. — ADAM-FRANÇOIS VAN DER MEULEN.
Le passage du Rhin. (Musée du Louvre. H. 0,50, L. 1.11.)

Pascal, Jansénius, Arnaud d'Andilly, Saint-Cyran, avec qui il fut uni d'esprit et de cœur et dont il nous a conservé les traits.

La plus grande partie de ses œuvres est restée en France. Le Louvre possède de lui vingt-trois tableaux, parmi lesquels le *Christ mort* et le portrait de Richelieu, qui doivent compter parmi ses meilleurs ouvrages. Le musée de Bruxelles, sa ville natale, conserve un remarquable *Saint Ambroise*, qui révèle nettement l'origine flamande de son auteur. Le portrait de Jacques Goernerts (1665), au musée de La Haye, est un des bons morceaux de la fin de la carrière du maître. Philippe de Champaigne eut pour élève son neveu, JEAN-BAPTISTE (1531-1681), qui suivit sa manière avec un talent modeste.

A Philippe de Champaigne succéda ADAM-FRANÇOIS VAN DER MEULEN (1632-ap. 1693)[1], l'historiographe des campagnes de Louis XIV. C'est Colbert qui, sur les conseils de Lebrun, invita l'artiste à venir s'établir à Paris. Les premiers travaux qu'il y exécuta furent des cartons pour les Gobelins; puis, à partir de l'invasion des Pays-Bas espagnols (1667) jusqu'à la prise de Charleroi (1693), la guerre l'occupa presque constamment; il assista, le pinceau à la main, à tous les faits célèbres : siège de Lille (1667), prise de Dôle (1668), passage du Rhin (1672), (fig. 95), prise de Maestricht (1673) et de Dinant (1692), etc. Le Louvre et Versailles conservent la

1. Et non Antoine-François, comme on l'a dit jusqu'à présent. Voy. A. Jal : *Dictionn. critique de biogr. et d'hist.* Paris, 1867, p. 860 ; et Alph. Wauters : *les Tapisseries bruxelloises*, p. 259.

plus notable fraction de son œuvre. Le musée de Douai a un grand portrait équestre de Louis XIV, celui de Cassel, quelques petits tableaux qui doivent être cités parmi ses meilleures productions. Van der Meulen continua la tradition des bataillistes flamands, et plus particulièrement de Snayers, son maître. Il s'attacha surtout à représenter les divers épisodes de la guerre de siège, que Louis XIV préférait. Son œuvre est précieux par l'attrait des souvenirs historiques qui s'y rattachent. Il mourut vers 1694. Son portrait nous a été transmis par la gravure de Pierre Van Schuppen. C'est une autre famille d'origine flamande que celle des VAN SCHUPPEN, peintres-graveurs. PIERRE (1623-1707), le père, élève de Nanteuil, fut successivement occupé par le prince Eugène de Savoie et Colbert; JACQUES (1669-1751), le fils, élève de Largillière, a des portraits à Vienne, à Turin, à Hambourg, à Amsterdam, etc. Après avoir passé la plus grande partie de sa vie à Paris, il fut appelé à Vienne, où il mourut avec le titre de peintre de la cour et de directeur de l'Académie.

Jacques Van Schuppen est le dernier des peintres flamands qui se soit fait un nom à la cour de France. L'heure de la décadence a sonné pour l'école nationale. Elle attendra plus de cent cinquante ans avant de pouvoir envoyer à l'étranger quelques nouveaux maîtres dignes d'elle et de son antique renommée.

NOTA. Le tableau de la page suivante, forcément établi, dans certaines de ses parties, d'après des données insuffisantes, ne saurait être pris à la lettre. Mais, en dépit de ses inévitables inexactitudes, ses chiffres, par leur ensemble, disent plus éloquemment que ne pourraient le faire bien des phrases l'étonnante fécondité des maîtres flamands d'autrefois.

DISTRIBUTION GÉOGRAPHIQUE
D'UNE PARTIE DE L'ŒUVRE DES PRINCIPAUX MAÎTRES FLAMANDS DU XVIIᵉ SIÈCLE.

	MUSÉES.	RUBENS.	VAN DYCK.	JORDAENS.	SNYDERS.	FYT.	TENIERS.	BRAUWER.	CRAYER.	BRUEGHEL DE VELOURS.
Allemagne.	Munich.	77	42	3	7	5	28	18	3	35
	Dresde.	35	19	1	11	5	24	6	—	33
	Cassel.	15	15	9	3	4	6	3	2	3
	Berlin.	18	13	1	4	4	7	4	1	5
	Schwerin.	9	3	1	—	2	8	1	—	5
	Brunswick.	3	6	6	2	2	5	—	—	4
	Gotha.	7	3	1	—	—	6	1	—	7
	Francfort.	6	2	1	1	1	7	3	—	2
	Stuttgart.	3	3	1	—	1	4	2	—	6
	Cologne.	4	4	5	—	—	2	2	1	1
	Augsbourg.	4	5	1	1	1	—	—	—	6
	Hanovre.	3	6	—	2	—	2	1	—	2
	Darmstadt.	1	3	1	1	2	2	2	1	2
Autr.-Hongrie. Gde-Bretagne.	Londres (Nat. Gall.)	14	6	—	—	—	19	—	—	—
	Hampton-Court.	1	7	—	4	—	5	—	—	1
	Edimbourg.	2	4	1	4	2	2	—	—	—
	Gal. privées de l'Angl.	184	350	14	46	4	226	19	4	13
	Vienne (Musée).	44	27	1	7	5	19	1	4	7
	» Gal. Liechtenstein.	30	31	5	4	8	17	1	—	5
	» » Czernin.	3	5	—	2	—	3	3	1	1
	» Acad. des B.-Arts.	13	5	3	—	4	7	2	1	4
	Pesth.	7	4	3	1	2	3	2	—	3
Belgique.	Bruxelles.	18	5	7	1	2	7	2	14	2
	Anvers.	23	7	9	3	2	5	—	1	—
	Églises et Établ. publ.	33	14	7	4	—	5	—	77	2
Danemark.	Copenhague.	4	2	3	2	—	1	—	—	1
Espagne.	Madrid (Prado).	66	21	8	22	9	52	3	1	53
France.	Paris (Louvre).	54	24	8	13	5	34	5	3	9
	Lille.	8	5	7	2	—	3	—	2	1
	Autres musées de prov.	14	6	16	12	3	18	2	8	6
Hollande.	Amsterdam.	3	3	1	2	—	4	2	2	5
	La Haye.	6	6	2	2	—	2	—	—	—
Italie.	Florence (Offices et Pitti)	17	11	2	1	1	2	2	1	4
	Rome (Musées et Gal. pr.)	18	20	—	—	—	7	—	1	16
	Turin.	10	14	1	6	1	4	1	2	7
Russie.	Saint-Pétersbourg	63	38	14	13	2	40	5	3	11
Suède.	Stockholm.	16	10	2	5	5	4	—	—	7
États-Unis.	New-York.	3	1	3	2	3	2	—	1	2
	Total.	839	750	148	190	85	591	87	131	271

CINQUIÈME PÉRIODE

XVIIIᵉ SIÈCLE

LA DÉCADENCE

CHAPITRE XXVIII

L'historien cherche à franchir d'un pas rapide cette malheureuse période. Après l'éblouissement du XVIIᵉ siècle, il est pénible d'avoir à s'attarder dans la sombre nuit du XVIIIᵉ.

La fermeture de l'Escaut avait commencé la ruine du pays : le commerce extérieur n'était plus qu'une tradition ; Anvers, l'ombre de ce qu'il avait été un siècle auparavant. Pour dépeindre à quel point était déchue la superbe ville, naguère la reine de l'Occident, un fait, caractéristique entre tous, suffira : en 1665, l'arrivée d'un navire étranger y provoqua un enthousiasme tel, que les magistrats offrirent au capitaine une récompense communale. Bruxelles n'était guère moins éprouvé : en 1695, la ville subit l'odieux et inutile bombardement du duc de Villeroi et demeura de longues années avant de se relever de ses ruines.

Lorsqu'en 1714 la paix de Rastadt transféra définitivement la Belgique à l'Autriche, le pays ne formait plus qu'une province épuisée, qui s'abandonna à dis-

crétion à ses nouveaux maîtres. L'anémie était complète. Rien ne le démontre plus douloureusement que la situation de l'art national, fidèle reflet de l'esprit public.

C'est l'époque de Gaspard Van Opstal (1654-1717) et de Robert Van Audenaerde (1663-1743), peintre d'histoire religieuse et de portraits; de Victor-Honoré Janssens (1664-1736), dont les grandes « machines » allégoriques et historiques firent longtemps l'admiration des Bruxellois; de Henri Goovaerts (1669-1720); de Marc Van Duvenede (1674-1730), un des fondateurs de l'Académie de Bruges; de François Stampart (1675-1750), qui fut peintre de la Cour de Vienne; d'André Lens (1739-1822) et de ses fades mythologies. De loin en loin, lorsqu'un des peintres d'histoire de ce temps se tourne vers le portrait, il semble retrouver comme un vague et lointain sentiment du génie national et produit une œuvre qui, dans ce milieu affadi, paraît mériter quelque éloge. Tels sont les grands portraits de Jean Van Orley (1665-1735): celui du roi Charles II d'Espagne, à cheval (hôtel de ville de Bruxelles), et le portrait en pied de Philippe V (hôtel de ville de Malines); tel est aussi celui de Balthasar Beschey (1708-1776), peint par lui-même (musée d'Anvers).

Seul, un artiste, qui avait conservé encore quelque chose de la sève de l'école héroïque et possédait quelques-unes de ses ardentes qualités, prouva que l'on savait peindre encore en Belgique, et c'est grâce à lui que le xviiie siècle a un nom à ajouter à la liste des interprètes

de la grande peinture. Nous voulons parler de PIERRE VERHAEGHEN (1728-1811)[1], qui fut peintre du prince Charles de Lorraine, gouverneur des Pays-Bas autrichiens; Marie-Thérèse, l'ayant pris sous sa protection, lui fournit les moyens de visiter la France, l'Italie et l'Autriche. A Vienne, où il séjourna quelque temps, il fut honoré du titre de premier peintre de la cour impériale. Son tableau la *Présentation au temple* (musée de Gand), et d'autres que conservent les églises et les couvents de Louvain et des environs, révèlent une brosse vaillante, un talent capable d'élan et d'éclat, et qui, au milieu de la décadence du temps et de la dépravation du goût, garda toujours pour Rubens une admiration vivace et convaincue. Il est le dernier des disciples du grand artiste; dans l'école flamande, il occupe la place que tiennent Tiepolo dans l'école italienne et Goya dans l'école espagnole.

Dans le genre également, si nous cherchons bien, nous trouvons un nom. Ce n'est ni celui du peintre de figures isolées, LA FABRIQUE (1649-1736), ni celui du peintre de paysanneries et de paysages, THÉOBALD MICHAU (1676-1765); encore moins celui de JEAN HOREMANS (1682-1759), peintre d'intérieurs villageois. BALTHASAR VAN DEN BOSSCHE (1681-1715)[2] laisse assez loin derrière lui ces petits maîtres insignifiants. Son tableau du musée d'Anvers, représentant la *Réception du bourgmestre del Campo au local du Serment de l'arbalète,* est une œuvre intéressante et distinguée, dont les per-

1. E. Van Even : *De Schilder P.-J. Verhaeghen, zyn leven en zyn werken.* Louvain, 1875.
2. *Catalogue du Musée d'Anvers,* 1874, p. 426.

sonnages, bien groupés, ont une grande vérité d'attitude, en même temps qu'une certaine originalité d'interprétation. Le cas est d'autant plus précieux à noter que, dans tous les genres, on voyait les artistes s'adonner à une imitation servile et molle des maîtres en vogue de l'époque précédente. Les bataillistes, assez nombreux, ne font pas exception à la règle : Charles Van Falens (1686-1733); Jean-Pierre (1654-1745) et Jean-François Van Bredael (1686-1750) s'ingénièrent à imiter Ph. Wouwermann; Charles Breydel (1678-1744) se mit à la suite de Van der Meulen.

Pierre Van Bredael ou Van Breda,
1629 † 1719.

Jean-Pierre (I),	Georges,	Alexandre,
1654 † 1745.	1661 † av. 1705.	1663 † 1720.

Jean-Pierre (II),	Joseph,	Jean-François (I),
1683 † 1735,	1688 † 1739,	1686 † 1750.
peintre du p^{ce} Eugène,	p^{re} du duc d'Orléans,	
à Vienne.	à Paris.	Jean-François (II),
		1729 - ?

Quant aux paysagistes, ils continuèrent, à l'exemple des De Witte et des Genoels, à errer mélancoliquement parmi les ruines de la campagne romaine. Henri Van Lint (?-ap. 1725), surnommé *Studio,* les frères Van Bloemen : Frans, dit *Orizonte* (1662-1748?)[1], et *Pierre, dit *Standaert* (1657-1720), ne sortent pas des pastorales archaïques et restent confondus parmi les imitateurs du Poussin. Vers la fin du siècle seulement, un retour vers le paysage national

[1]. Siret : *les Van Bloemen.* (*Journal des Beaux-Arts,* 1870.)

fut tenté, avec quelque succès, d'abord par JEAN-PIERRE VERDUSSEN, d'Anvers, qui habita l'Angleterre, l'Italie et la France; puis par BALTHASAR OMMEGANCK (1755-1826). Les musées de Metz, Varsovie et Hampton-Court conservent des vues d'une coloration fine de Verdus-

FIG. 96. — BALTHAZAR OMMEGANCK.
Paysage; dessin. (Musée du Louvre.)

sen, qui mourut à Avignon en 1763. Quant à Ommeganck, très vanté en son temps, ses sites sont pittoresques, leurs arbres finement dessinés, avec un sentiment très élégant de la nature (fig. 96). Il les animait de troupeaux et de bergers, et l'on dit qu'il fut surnommé le *Racine des moutons*, tant ceux-ci étaient corrects,

léchés, tant leur toison était propre et lustrée. Mieux qu'à Ommeganck, ce surnom, s'il est juste, eût pu s'appliquer à EUGÈNE VERBOEKHOEVEN (1798-1881), joli dessinateur, le plus renommé de ses élèves.

Lorsque après Ommeganck nous aurons cité encore PIERRE SNYERS (1681-1752), un peintre de fleurs et de paysages, ADRIEN DE GRYEF (1670?-1715?), un peintre d'animaux morts et vivants, et MARTIN GEERAERTS (1707-1791), qui réussit surtout dans l'exécution de bas-reliefs en camaïeu et imita la sculpture à s'y méprendre, nous aurons épuisé la liste des rares peintres du XVIIIe siècle qui méritent une mention.

Certes, cette liste, nous aurions pu l'allonger considérablement, car ce ne sont pas les noms qui manquent à l'Académie ni dans les registres de Saint-Luc. Mais l'Académie d'Anvers n'avait pas répondu aux espérances de son éminent promoteur, David Teniers. Plus encore que l'Institut des Carrache, à Bologne, elle fut impuissante à arrêter la décadence. L'atmosphère pédagogique de ces établissements, si utiles pour l'enseignement des arts industriels, est-elle bien favorable aux développements purement artistiques? Si l'on considère ce qu'elle a produit jusqu'à présent, il est permis d'en douter sérieusement.

Quoi qu'il en soit, à la fin du XVIIIe siècle, les Académies d'Anvers (1663), de Gand (1698), de Bruxelles (1711), de Bruges (1717), de Malines (1771), de Liège (1773) ne semblaient avoir été fondées que pour présider aux funérailles de l'école flamande. La nuit la plus complète enveloppait les cités de Van Eyck

et de Memling, de Van der Weyden et de Van Orley, de Rubens et de Van Dyck.

Puis, soudain, tonna le canon de Jemmapes (1792); les républicains déguenillés de Dumouriez entrèrent à Bruxelles et les droits de l'homme furent proclamés. Alors les quelques artistes belges, qui sommeillaient doucement, se rappelèrent que le Brugeois JOSEPH SUVÉE (1743-1807) était directeur de l'Académie de France, et ils s'en furent saluer, à l'horizon de Paris, le soleil levant de Louis David.

SIXIÈME PÉRIODE

XIXe SIÈCLE

L'ÉCOLE BELGE

CHAPITRE XXIX

LES CLASSIQUES ET LES ROMANTIQUES.

Au début du xixe siècle, il ne restait plus en Belgique qu'un seul artiste qui eût foi dans les anciennes traditions nationales : c'était le directeur de l'Académie d'Anvers, Guillaume Herreyns (1743-1827)[1]. Seul, il conservait quelque chose de la pratique des maîtres d'autrefois; il fut néanmoins impuissant à s'opposer avec succès au courant qui acheva d'entraîner l'école vers le classicisme français, lorsqu'en 1815 Louis David (1748-1825), proscrit par la Restauration, vint se fixer à Bruxelles.

Les quinze années de réunion à la Hollande qui suivirent furent encore pour l'école une sombre période. Malgré les efforts de quelques chefs d'atelier, tels que Herreyns et Van Brée, malgré les encouragements offi-

[1]. Portraits en pied de Charles VI et de Léopold II d'Autriche (Hôtel de ville de Malines); l'*Adoration des Mages* (Musée de Bruxelles); le *Dernier soupir du Christ* (Musée d'Anvers).

ciels largement distribués, la peinture ne parvint pas à se dégager des bas-fonds obscurs où plus d'un siècle de décadence l'avait plongée. François (1759-1851), Van Huffel (1769-1844), Odevaere (1783-1859), peintre du roi Guillaume I^{er}, Paelink (1781-1839)[1], peintre de la reine, et Mathieu Van Brée (1783-1839), peintre du prince d'Orange, n'ont pas laissé à eux tous une œuvre qui marque[2]. Les héros grecs et romains continuaient à régner en maîtres. L'élégance et la correction du trait, la recherche naïve de la composition, la simplicité sculpturale de l'expression étaient proclamées, sinon les seules, du moins les premières qualités à admirer chez un peintre.

En Belgique, plus que partout ailleurs, une réaction était fatale. La présence du chef de l'école classique, avec ses grandes et belles qualités de style, la retarda seule de quelques années. Lorsque enfin elle éclata, elle n'en fut que plus violente. A Anvers, elle prit le caractère d'une proposition de l'art national contre l'influence étrangère.

François Navez (1787-1869)[3] occupait alors, à Bruxelles, le premier rang parmi les peintres nationaux. Brillant disciple de David, il fut comme lui un portraitiste du plus grand mérite, possédant à un haut degré le sens de la personnalité, une grande facilité à

1. F. Bogaerts : *Mathieu Van Brée*. Anvers, 1842.

2. *L'Invention de la Croix*, de Joseph Paelink (Église Saint-Michel, à Gand), obtint cependant à son apparition un succès retentissant. Voy. Alvin : *Éloge funèbre de J. Paelinck*.

3. Alvin : *Fr. J. Navez, sa vie, ses œuvres et sa correspondance*. Bruxelles, 1870.

FIG. 97. — FRANÇOIS NAVEZ.
Portrait de Louis David. (Collection Portaels, à Bruxelles. H. 0,72; L. 0,61.)

exprimer la physionomie et une certaine allure des anciens. Le portrait de Louis David (collection Portaels, à Bruxelles) (fig. 97); le sien propre (id.); le groupe de la famille De Hemptinne; le professeur Van Meenen (université de Bruxelles) doivent être cités parmi les plus remarquables de ses nombreux portraits; *Agar dans le désert* (musée de Bruxelles), les *Fileuses de Fundi* (pinacothèque de Munich), parmi les meilleurs de ses tableaux.

Navez fut, en outre, un éminent chef d'atelier. En dépit de l'activité de son pinceau, il trouva le loisir de former, dans son atelier libre, toute une génération d'artistes. Classique, il fut le maître de plusieurs romantiques de talent, et, fait plus intéressant encore, l'initiateur des principaux adeptes de la future école réaliste. Degroux, Alfred Stevens, Charles Hermans, Portaels, Smits, Baron, Stallaert, Robert et Van der Haert (1794-1846), par leur genre, leur manière et leur talent variés, disent que l'éminent professeur n'imposa jamais à aucun de ses élèves sa façon de voir et d'interpréter la nature. A la mort de David (1825), il hérita de son influence; il ne devait pas la conserver longtemps, et, comme son illustre maître, il allait voir arriver les jours de crise et d'injustice.

L'année 1830, qui ouvre l'ère de l'indépendance belge, donna le signal de la lutte du romantisme contre le classicisme. A l'exposition des beaux-arts qui s'ouvrit à Bruxelles, quelques semaines avant les journées révolutionnaires de septembre, Navez vit tout à coup surgir à ses côtés un jeune et fougueux élève de l'école

d'Anvers bien décidé à lui disputer la direction du mouvement artistique.

Gustave Wappers (1803-1874)[1] était un rival doublement redoutable, car, outre le talent peu ordinaire dont il était doué, il arborait un programme brillant et patriotique : la recherche de la trace de Rubens et de la tradition oubliée de l'école flamande. Le choc fut rude, mais la lutte ne pouvait être longue ni le résultat longtemps douteux. Trois ans après, Wappers avec une toile nouvelle, vaillamment brossée et d'une réelle valeur, plantait définitivement sur les ruines du classicisme vaincu l'étendard victorieux du romantisme flamand. L'*Épisode de la Révolution belge* (musée de Bruxelles), avec son mouvement désordonné, son sentimentalisme exubérant et sa couleur outrée, personnifie bien l'école révolutionnaire et enthousiaste de 1830.

Une légion de jeunes artistes se jeta aveuglément dans la voie nouvellement tracée, et tel fut l'engouement patriotique du moment que, pendant plus de dix ans, leurs productions tapageuses et déclamatoires, mais non sans valeur, furent décrétées, à l'exclusion de toutes autres, « peintures nationales » et décorées par acclamation du titre de chefs-d'œuvre. C'est l'époque des *Bataille des Éperons d'or* (musée de Courtrai), et de *Woeringen* (musée de Bruxelles), par Nicaise De Keyser (1813-1884); des *Belges illustres*, par Henri De Caisne (1799-1852), (musée de Bruxelles); de l'*Abondance*, de Jean-Baptiste Van Eycken (1809-1853), (château de Windsor); du *Vengeur*, d'Ernest Slingeneyer (musée de

[1]. Ed. Fétis : *Notice sur Gustave Wappers.* (Annuaire de l'Académie royale de Belgique, 1886.)

Cologne); du *Judas errant*, d'ALEXANDRE THOMAS (musée de Bruxelles); de la *Bataille de Gravelines*, de JOSEPH VAN SEVERDONCK (palais de la Nation, à Bruxelles).

C'est aussi l'époque d'ANTOINE WIERTZ (1806-1865), qui fut pris au sérieux jusque dans ses extravagances et conduit sur l'heure au Capitole. « Saluez, c'est Homère!... » exclama un poète; « Chapeau bas!... s'écria un critique, il s'agit d'un homme de génie! » Et chacun de tenir pour du génie ce qui n'était, en somme, que l'ardent désir d'égaler à la fois Homère, Michel-Ange et Rubens. Le *Patrocle* (1839), grande toile largement mouvementée, et le *Triomphe du Christ* (1848) (musée Wiertz, à Bruxelles), page inspirée, la meilleure de son œuvre, portèrent à son comble la réputation de leur auteur.

Il y règne un grand souffle. Wiertz a eu parfois une allure épique; il a produit quelques figures d'un beau jet; mais sa conception, vaste et hardie, dépassait trop ses moyens d'exécution, et les vraies qualités du peintre sont absentes de son œuvre. Celle-ci, aujourd'hui bien oubliée et bien délaissée dans le temple en ruine qui l'abrite, prouve une nouvelle fois qu'en art *vox Populi* n'est pas toujours *vox Dei*.

L'apparition d'un artiste nouveau, peintre par le tempérament et savant par l'étude, vint modérer un peu l'exaltation du moment pour ceux qui croyaient avoir retrouvé Rubens. Nourri à l'école du romantisme froid et réfléchi de Paul Delaroche, LOUIS GALLAIT (1810-1887) introduisit dans la peinture belge la note touchante et intime que l'école de Wappers, toute à l'imitation

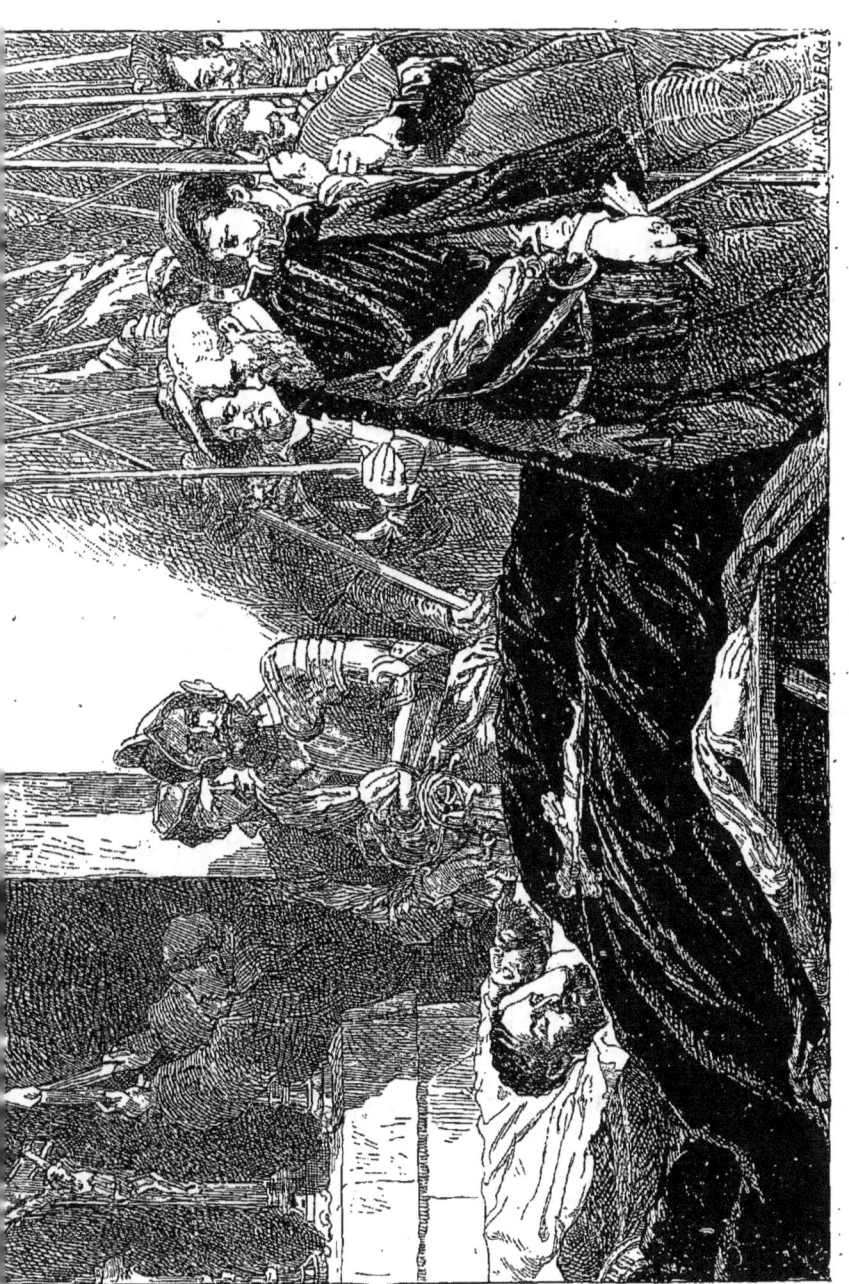

FIG. 98. — LOUIS GALLAIT.

Les Derniers honneurs rendus aux comtes d'Egmont et de Hornes. (Musée de Tournai. H. 2,20. L. 5,18.)

matérielle de Rubens, avait volontairement et avec affectation laissée de côté. Ses débuts furent des coups de maître. L'*Abdication de Charles-Quint* (musée de Bruxelles), les *Têtes coupées* (musée de Tournai), (fig. 98), et surtout les *Derniers moments du comte d'Egmont* (musée de Berlin), révélèrent coup sur coup, chez leur auteur, la science de la composition, du dessin, et de l'expression, le choix intelligent des types. Ces trois œuvres capitales, peintes de 1840 à 1850, demeureront sans doute comme les spécimens les plus parfaits de la peinture historique de cette époque de transition, où l'étude de l'histoire du moyen âge et du xvie siècle fut poursuivie avec une ardeur presque égale à celle qui signala l'étude de l'antiquité, au début de la Renaissance italienne.

De même que Wappers à Anvers, Gallait à Bruxelles fit école, et, pendant plusieurs années, les disciples des deux camps rivaux luttèrent à qui l'emporterait de la « matière » ou de « l'idée ». Autour de Gallait vinrent successivement se grouper Edouard De Biefve (1809-1881), dont la grande page historique, *le Compromis des Nobles*, est au musée de Bruxelles comme le souvenir mélancolique d'un succès sans lendemain; Edouard Hamman (1820-1888), l'auteur d'*André Vésale à Padoue* (musée de Marseille) et de la *Messe d'Adrien Willaert* (musée de Bruxelles); Cermack, originaire de la Bohême, tempérament hardi et personnel; Alexandre Robert, Guillaume Pauwels, Joseph Stallaert, André Hennebicq.

Le genre aussi avait ses représentants dans les deux villes.

FIG. 99. — JEAN-BAPTISTE MADOU. — Le Trouble-fête. (Musée de Bruxelles. H. 0,85. L. 1,25.)

A Bruxelles, Jean-Baptiste Madou (1796-1877)[1], moins sensible à la couleur que quelques-uns de ses confrères d'Anvers, mais interprète consciencieux de la justesse de l'expression et des attitudes, pinceau adroit, metteur en scène intelligent, talent naïf, aimable, amusant, qui a fait revivre avec infiniment d'esprit les villageois, les discoureurs et les ivrognes du xviii^e siècle (fig. 99); à Anvers, Pierre Van Regemorter (1755-1830), un continuateur de Craesbeeck, Joseph Dyckmans (1811-1886), l'auteur du *Mendiant aveugle* (National Gallery), et Ferd. De Braekeler (1792-1883), le maître de Leys.

Henri Leys (1816-1869)[2] occupe une place à part dans l'histoire de l'école belge du xix^e siècle. Successivement influencé par son maître, de Braekeleer, par les œuvres de Pieter de Hoogh et de Rembrandt, il débuta modestement par des *Intérieurs*, des *Corps de garde* et des *Gentilshommeries*[3]; puis, petit à petit, il se tourna vers l'histoire et s'arrêta au xvi^e siècle, sur lequel il bâtit son œuvre. L'année 1852 est une date à part dans sa biographie; une soudaine révolution vint boule-

1. F. Stappaerts : *Notice sur Jean-Baptiste Madou.* (Annuaire de l'Acad. roy. de Belgique, 1879, p. 255.) — Camille Lemonnier : *J.-B. Madou.* (Gaz. des Beaux-Arts, 1879, t. XIX, p. 385.)

2. Ed. Fétis : *Notice sur Jean-Auguste-Henri Leys.* (Annuaire de l'Académie roy. de Belgique, 1872, p. 201.) — Paul Mantz : *Henri Leys.* (Gazette des Beaux-Arts, 1866, t. XX, p. 300.) — Ph. Burty : *Eaux-fortes de M. Henri Leys.* (Id., p. 467.)

3. *Riche et Pauvre* (Musée de Bruxelles), *Intérieur flamand* (Coll. Brugmann, à Bruxelles) et l'*Atelier* (Coll. Huybrechts, à Anvers) peuvent être considérés comme des spécimens frappants de ses trois manières antérieures à 1852.

verser sa manière, modifier son idéal. En cette année,

FIG. 100. — HENRI LEYS. — Luther enfant chantant des cantiques dans les rues d'Eisenach.

Leys fit un voyage en Allemagne : il visita Cologne, Francfort, Leipzig, Dresde, Prague, Nuremberg, Hei-

delberg, etc. Dans le cadre pittoresque des vieilles cités allemandes, à peine entrevues; il retrouva le siècle de la Réforme, de Luther et d'Érasme, avec un tact prompt, éveillé, délicat et sûr. L'effet fut énorme, l'impression profonde, le résultat immédiat. Revenu de la patrie de Cranach au pays du vieux Brueghel, Leys était radicalement transformé; car si nous devons le juger par analogie, ce sont les traditions de ces deux grands artistes qu'il unit en les continuant, à trois siècles d'intervalle : c'est la sévérité du peintre saxon rehaussée par la palette du maître flamand.

Le salon de Gand de 1853 annonça immédiatement sa nouvelle manière, sa manière gothique[1]. Il l'élargit à la fin de sa carrière et lui imprima, dans des œuvres de dimensions plus vastes, une allure grandiose, dont les fresques de son hôtel et celles de la salle du Conseil communal, à l'hôtel de ville d'Anvers, fournissent les plus imposants spécimens. Ce sont les dernières révélations de l'artiste, celles où l'ordonnance caractéristique de ses compositions, leur beau sentiment d'ensemble, leur grandeur d'aspect et leur force de coloration atteignent le plus haut degré d'expression. Dans les quatre grands panneaux de l'hôtel de ville, il est telles figures (nous ne craignons pas d'en faire ici le pronostic) qui prendront rang parmi les plus belles créations de la peinture au XIX^e siècle.

[1]. Parmi les meilleures œuvres de sa manière gothique, nous citerons : la *Promenade hors des murs* (Palais royal, à Bruxelles); les *Trentaines de Berthall de Haze* (Musée de Bruxelles); les *Femmes catholiques* (Coll. Van Praet); l'*Édit de Charles-Quint*; le *Prêche clandestin d'Adrien Van Haemstede*; *Luther enfant dans les rues d'Eisenach* (fig. 100) et les fresques d'Anvers.

La note nouvelle, inattendue, étrange et si attrayante de Leys, devait faire accourir les élèves et surtout les pasticheurs. Parmi les premiers, nous citerons tout d'abord le Frison ALMA TADEMA, qui continue, avec une autre époque et un art infini, la manière du maître; puis FÉLIX DE VIGNE (1806-1862) et VICTOR LAGYE. Un autre artiste de talent, qui, comme Leys, se complut dans la restauration savante et colorée du XVIe siècle, fut JOSEPH LIES (1821-1865), l'auteur des *Maux de la guerre* du musée de Bruxelles[1].

Tandis que Leys se faisait ainsi un nom européen dans un genre à part et bien fait pour dérouter les critiques et les philosophes de l'art, une grande révolution s'opérait dans les ateliers parisiens et s'apprêtait à remuer profondément et sainement le monde artistique. En 1851, Courbet exposa à Bruxelles ses *Casseurs de pierres*, et le « réalisme » — mot inventé pour indiquer le retour aux anciennes traditions des écoles de Velasquez, de Frans Hals et des petits maîtres hollandais — rallia aussitôt, en Belgique, d'ardents prosélytes et aussi quelques peintres de talent et de savoir.

Son premier apôtre fut CHARLES DEGROUX (1825-1870), qui se complut, avec un talent sincère et un sentiment parfait de la couleur et de l'expression, dans les chaumières, les mansardes, les ruelles et les cabarets. Il rechercha les sujets et les types tristes, maladifs et besogneux, et fut ironiquement surnommé « le peintre des inégalités sociales ». Le *Bénédicité* (musée de

1. Lefebvre : *Joseph Lies* (*Chronique des Beaux-Arts*. Anvers, 1885).

Bruxelles) et le *Moulin à café* (collection Ravenstein, à Bruxelles) sont de robustes peintures, qui ne pouvaient manquer de faire sensation.

Depuis lors, la réforme réaliste a valu à la Belgique une nouvelle génération d'artistes. L'étude approfondie et fouillée de la nature a toujours élevé, métamorphosé et régénéré l'art. L'horizon élargi, tous les sujets furent abordés. Le genre prit des faces multiples, le paysage, les animaux, les vues de villes, la mer, les fleuves, les accessoires, en un mot, la nature vivante et la nature inanimée eurent chacune leurs fidèles interprètes.

CHAPITRE XXX

APPENDICE.

Il serait téméraire, sinon impossible, de vouloir mettre à leur place, dès aujourd'hui, les hommes et les œuvres de la période contemporaine. Nous manquons de recul et de calme pour un tel travail. Mais il est des titres d'ouvrages, des dates, des faits, des renseignements qu'il peut être utile, intéressant ou instructif de recueillir et de collectionner. L'histoire impartiale les retrouvera un jour et les pèsera, sachant, plus sagement que nous, lesquels elle devra choisir, mettre en avant et amplifier, lesquels elle devra diminuer ou simplement oublier.

RÉSUMÉ CHRONOLOGIQUE DE 1851 A 1890.

1851. Salon de Bruxelles: les *Derniers honneurs rendus aux comtes d'Egmont et de Hornes* (Musée de Tournai), (fig. 99); la *Fête donnée à Rubens par la corporation des Arquebusiers* (Musée d'Anvers) et le *Bourgmestre Six chez Rembrandt*, par Henri Leys.
1853. Salon de Gand: *Frans Floris se rendant à une fête de la corporation de Saint-Luc*, par Henri Leys.
1854. Salon de Bruxelles : la *Promenade hors des murs*, par Henri Leys (Palais royal, à Bruxelles); la *Veuve*, par Fl. Willems (Coll. Van Praet, à Bruxelles); le *Trouble-*

fête, par Madou (Musée de Bruxelles), (fig. 100); la *Messe d'Adrien Willaert*, par Hamman (id.).

1855. Exposition universelle de Paris. — 114 peintres belges y prennent part avec 223 tableaux. Médaille d'honneur, Henri Leys (histoire); médaille de 1re classe : Fl. Wil-

FIG. 101. — JOSEPH STEVENS.

Un épisode du marché aux chiens, à Paris.
(Musée de Bruxelles. H. 2,40. L. 2,85.)

lems (genre); médaille de 2e classe : Verlat (histoire et animaux), Portaels (histoire), Madou (genre), Joseph Stevens et Louis Robbe (animaux), Van Moer (vues de villes); médailles de 3e classe : Hamman, Robert et Thomas (histoire), Dillens (genre), Verboeckhoven (animaux).

Fondation de la *Société des Aquarellistes*.

FIG. 102. — ALFRED STEVENS.

Fédora (H. 0,30. L. 0,90.)

1857. Salon de Bruxelles : un *Épisode du marché aux chiens*, par Joseph Stevens (Musée de Bruxelles) (fig. 101); *Buffle attaqué par un tigre* (Soc. de zoologie d'Amsterdam), par Verlat; la *Chasse au rat*, par Madou (Palais royal, à Bruxelles).

1859. Mort du portraitiste François Simonau (1783-1859), à Londres.

1860. Salon de Bruxelles : la *Mort de Charles-Quint*, par Degroux; *André Vésale à Padoue*, par Hamman (Musée de Marseille); les *Cigognes*, par Louis Dubois (Musée de Bruxelles); la *Campine*, par Fourmois (id.).

1862. Exposition universelle de Londres : 52 peintres belges y prennent part avec 121 tableaux. Manifestation des artistes anglais en l'honneur de Gallait.

1863. Salon de Bruxelles : *Solitude*, par Louis Dubois (Coll. Portaels, à Bruxelles); *Vue prise à Edeghem*, par Lamorinière (Musée de Bruxelles).

1865. Époque florissante de l'atelier Portaels, à Bruxelles, où se forment les peintres de figures Agneessens, Émile Wauters, Cormon, Hennebicq, les Oyens; les paysagistes Van der Hecht et Verheyden; le statuaire Van der Stappen, etc.

Mort d'Antoine Wiertz, à Bruxelles.

1866. Salon de Bruxelles : *Portrait de Léopold Ier*, par De Winne (Musée de Bruxelles); la *Dame en rose*, par Alfred Stevens (Id.); *Paysages*, par H. Boulanger; *Roma*, par Eugène Smits (Palais royal de Bruxelles).

1867. Exposition universelle de Paris : 75 peintres belges y prennent part, avec 186 tableaux. Médaille d'honneur : Henri Leys (histoire); médailles de 1re classe : Alfred Stevens et Florent Willems (genre); médaille de 2e classe : Clays (marine). Manifestation de la ville d'Anvers en l'honneur d'Henri Leys.

1869. Mort de Navez, à Bruxelles. Exposition de son œuvre.

Mort d'Henri Leys, à Anvers.

Peintures décoratives représentant des vues de Venise, exécutées par Jean-Baptiste Van Moer (1818-1884), dans le grand escalier du Palais royal, à Bruxelles.

Salon de Bruxelles : les *Cavaliers de l'Apocalypse*, par Cluysenaar; la *Rade d'Anvers*, par Clays (Musée de Bruxelles), (fig. 103); la *Séparation*, par Degroux (Coll.

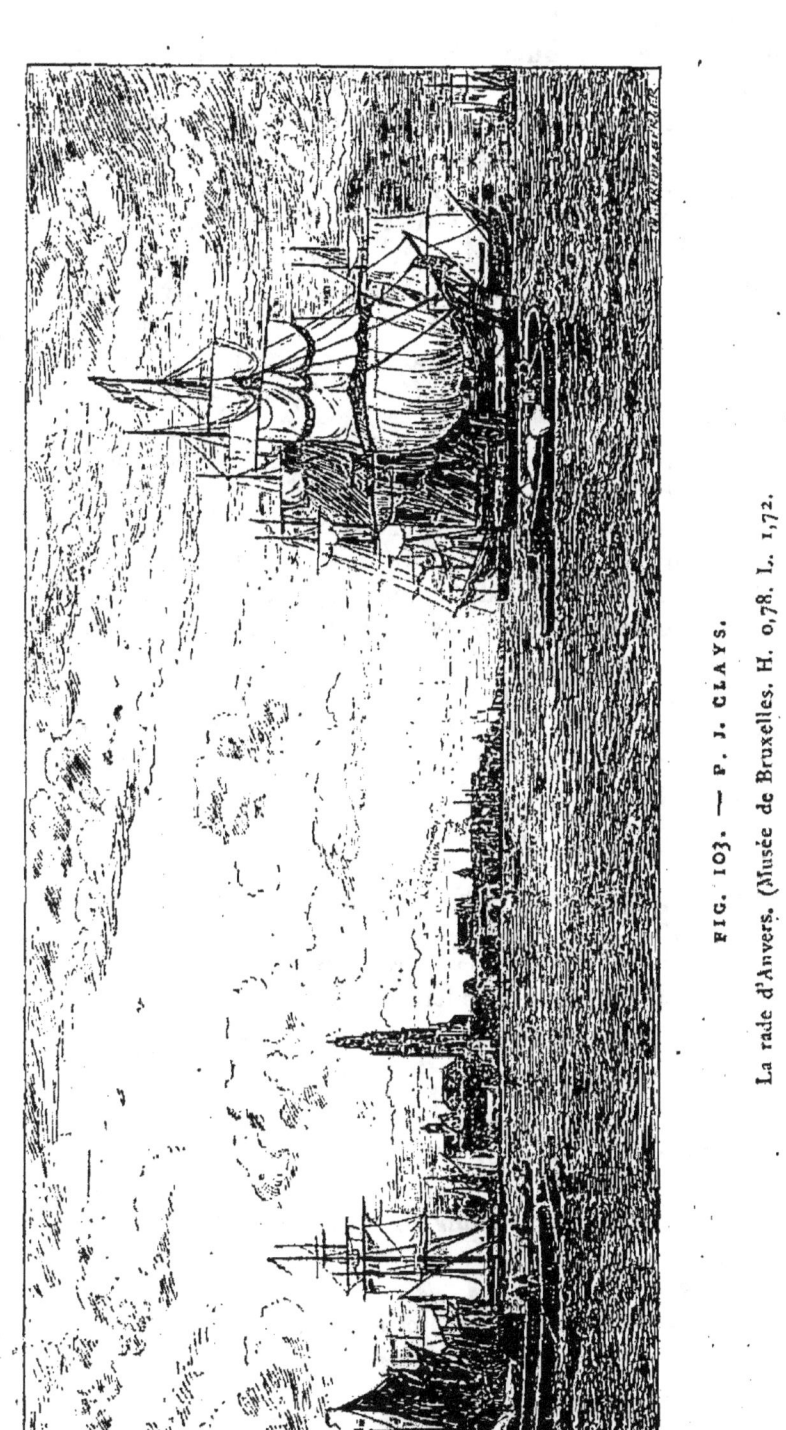

FIG. 103. — P. J. CLAYS.

La rade d'Anvers. (Musée de Bruxelles. H. 0,78. L. 1,72.

Picard); le *Printemps*, par Alfred Stevens (Palais royal, à Bruxelles); le *Moulin*, par Fourmois (Musée de Bruxelles); l'*Étalon*, par Alfred Verwée.

1870. Inauguration des fresques d'Henri Leys, dans la salle du Conseil communal, à l'hôtel de ville d'Anvers.

1871. Mort de Théodore Fourmois (1814-1871)[1], à Bruxelles.

1872. Salon de Bruxelles : la *Folie de Hugues Van der Goes* (Musée de Bruxelles) (fig. 107) et *Marie de Bourgogne devant le Magistrat de Gand* (Musée de Liège), par Émile Wauters; l'*Atlas*, par Henri de Braekeleer (Musée de Bruxelles), (fig. 104); portrait de M. Sanford, par De Winne; les *Travailleurs italiens dans la campagne de Rome*, par Hennebicq (Musée de Bruxelles); la *Marche des saisons*, par Smits (id.); l'*Allée des Charmes*, par Boulanger (id.).

1873. Exposition universelle de Vienne : 103 peintres y prennent part avec 207 tableaux.

1874. Mort de Gustave Wappers, à Paris.

Exposition internationale de Londres : Joseph Stevens avec la *Protection* (Coll. du comte de Flandre) y obtient le grand prix dans le concours international ouvert entre tous les genres.

Mort d'Hippolyte Boulanger (1837-1874), à Bruxelles[2].

1875. Salon de Bruxelles : *A l'aube*, par Ch. Hermans (Musée de Bruxelles), (fig. 106); portrait du jeune Somzée, par Émile Wauters; une *Vocation*, par Cluysenaar (Musée de Bruxelles); groupe d'enfants, par Agneessens.

Guffens et Swerts décorent à fresque la salle échevinale de l'hôtel de ville de Courtrai.

1877. La ville d'Anvers célèbre par des fêtes solennelles un congrès artistique, une exposition[3] et un concours, le troisième centenaire de la naissance de Rubens.

Mort de Jean-Baptiste Madou, à Bruxelles.

1. E. Greyson : *Théodore Fourmois*. (*Journal des Beaux-Arts*, 1871, p. 164).

2. Camille Lemonnier : *Hippolyte Boulanger* (*Gazette des Beaux-Arts*, 1879. T. II, p. 255).

3. *L'Œuvre de Rubens. Catalogue de l'Exposition*. Élaboré par MM. Goovaerts, H. Hymans, Rombouts et Roosses. Anvers, 1879.

1878. Exposition universelle de Paris: 144 peintres belges y participent, avec 327 tableaux. Médaille d'honneur: Émile

FIG. 104. — HENRI DE BRAEKELEER. — L'Atlas (Musée de Bruxelles. H. 0,60. L. 0,80).

Wauters (histoire et portraits); médailles de 1re classe: De Winne (portraits); Ch. Verlat (histoire et animaux); Alfred Stevens et Fl. Willems (genre); médailles de

2ᵉ classe : Cluysenaar (histoire et portraits) et Clays (marine); médailles de 3ᵉ classe : Alf. Verwée (animaux), Mᵉ Marie Collart et Lamorinière (paysages).

Décoration de l'escalier des lions, à l'hôtel de ville de Bruxelles, par Émile Wauters.

1879. Salon de Paris : la *Rade d'Anvers,* par Mols (hôtel de ville d'Anvers); l'*Embouchure de l'Escaut,* par Alf. Verwée.

Exécution par L. Gallait de quinze portraits historiques pour la salle du Sénat, à Bruxelles (1875-79).

1880. Célébration du cinquantenaire de l'indépendance nationale. Inauguration du palais des Beaux-Arts. Exposition historique de l'Art belge (1830-1880)[1]; 337 peintres y prennent part, avec 967 tableaux. Principaux exposants. *Histoire et portraits :* Gallait, Leys, Cluysenaar, Lies, Hennebicq et Meunier. — *Portraits et figures :* Navez, De Winne et Portaels. — *Genre :* Alfred Stevens, Henri de Braekeleer, Ch. Hermans, Degroux, Madou, Willems, Eugène Smits, Xavier Mellery et Jean Verhas. — *Animaux :* Joseph Stevens, Jean-Baptiste Stobbaerts et Alf. Verwée. — *Paysages :* H. Boulanger, Fourmois, de Knyff, Dubois, Heymans, Lamorinière, Mᵉ Marie Collart, Coosemans, Baron, Is. Verheyden. — *Marines :* Clays et Artan. — *Fleurs :* Jean Robie et Hubert Bellis.

Mort de Liévin De Winne (1821-1880), et de Louis Dubois (1830-1850), à Bruxelles.

Cluysenaar décore à fresques l'Université de Gand ; Pauwels, les Halles d'Ypres.

1881. Salon de Bruxelles : Portraits (Coll. Somzée), par Émile Wauters; *Circé,* par Hermans; le *Repos,* par le même (Musée de Namur); la *Maison hydraulique,* par H. de Braekeleer.

1883. Exposition internationale de Berlin : Émile Wauters y remporte la grande médaille du Salon. Manifestation du Conseil communal et des Sociétés artistiques de Bruxelles en son honneur.

Salon de Gand : le *Broyeur,* par Henri de Braekeleer; *Combat de taureaux,* par Alfred Verwée (Musée de Gand).

1. Camille Lemonnier : *Cinquante ans de liberté. Histoire des Beaux-Arts en Belgique.* Bruxelles, 1881. — Lucien Solvay : *l'Art et la liberté; les Beaux-Arts en Belgique depuis 1830.* Bruxelles, 1881.

FIG. 105. — HIPPOLYTE BOULANGER. — Vue de Dinant. (Musée de Bruxelles. H. 0,91. L. 1,32.)

1884. Salon de Bruxelles : les *Eupatoires*, par Alfred Verwée (Coll. Michiels); *Portrait équestre*, par Jacques de Lalaing (Musée d'Anvers) ; la *Noël à l'hospice*, par Léon Frédéric ; l'*Entre-côte*, par Alfred Verhaeren (Coll. Mesdag, à la Haye).

1885. Mort de Louis Haghe, aquarelliste, à Londres [1] (1806-1885).

Mort d'Alfred de Knyff, à Paris (1819-1885).

Mort d'Édouard Agneessens, à Bruxelles (1843-1885).

Arrêté royal réorganisant l'Académie d'Anvers. Création de l'Institut supérieur des Beaux-Arts. Julien de Vriendt en est nommé président.

1886. Exposition du cercle des XX : *En écoutant du Schumann*, par Georges Khnopff.

Exposition du cercle de l'Essor : les *Marchands de craie*, triptyque par Léon Frédéric.

1887. Salon de Bruxelles : les *Ages du paysan*, par Frédéric.

Mort de Louis Gallait, à Bruxelles.

1889. Exposition universelle de Paris : 118 peintres belges y prennent part avec 252 tableaux.

Mort de Louis Artan, à Nieuport (1837-1889).

1890. Exposition des portraits du siècle : M^{me} *la baronne Goffinet*, par Émile Wauters.

Salon de Bruxelles : le *Ruisseau*, par Léon Frédéric ; la *Fête patriotique du cinquantenaire de l'indépendance belge*, par Camille Van Camp ; le *Mois de Marie*, par Alexandre Struys.

Mort de Charles Verlat, à Anvers (1824-1890).

Le rapide coup d'œil que nous venons de jeter sur les années écoulées du xix^e siècle démontre que l'école belge a repris, parmi les écoles de peinture de l'Europe, un rang honorable.

Si ses peintres n'ont plus, autant que leurs illustres prédécesseurs des xv^e et xvii^e siècles, un style personnel, une couleur propre et une manière particulière de

[1]. Le musée de Bethnal-Green, à Londres, conserve treize de ses aquarelles les plus importantes.

comprendre un sujet commun, la cause en est dans le

FIG. 106. — CHARLES HERMANS. — A l'aube (Musée de Bruxelles. H. 2,45_L. 3,15).

mouvement des siècles, qui transforme les hommes et les choses.

L'art ne cesse de refléter la société. Les progrès merveilleux de la locomotion, l'institution des expositions internationales, chaque jour plus nombreuses et plus suivies, l'instruction qui gagne toutes les classes de la société, la fraternité des peuples et leurs rapports incessants tendent à faire disparaître les différences nationales. Il n'y a plus guère de procédés d'école; partout on s'inspire aux mêmes sources, partout on lit les mêmes livres, partout le goût se révèle sous la même forme. Il n'y a plus de distances. Paris est aujourd'hui plus près de Bruxelles que Bruxelles n'était près d'Anvers au xvii^e siècle. « L'avènement de la démocratie et du cosmopolitisme, voilà ce qui caractérise notre époque. Les distinctions entre les classes et les races disparaissent également. Les hommes deviennent partout égaux et semblables. Ceux qui dépassaient les autres ne paraissent plus aussi grands, parce que tous ceux qui étaient au-dessous d'eux se sont élevés [1]. »

A part donc quelques tempéraments d'élite, qui conservent plus vivace et expriment plus fidèlement le caractère national, l'école belge, dans son ensemble, tend à se confondre dans la grande école européenne. Mais le culte de l'art n'en est pas diminué : la peinture reste, en Belgique, la langue poétique du pays. Chaque fois que l'Europe a convié les peintres belges aux grandes luttes internationales, ils s'y sont portés en foule et ont montré des œuvres qui provoquaient les suffrages. « De toutes les gloires qu'un pays peut acquérir, a dit un jour,

[1] Émile de Laveleye : *Exposition universelle de 1867, à Paris.* — *Œuvre d'art.* — *Rapports*, p. 3.

FIG. 107. — ÉMILE WAUTERS. — La Folie de Hugues Van der Goes (Musée de Bruxelles).

avec raison, le bourgmestre de Bruxelles, il n'en est pas de plus populaire chez nous que celle que donne la culture de l'art de la peinture. »

Il n'est pas de pays non plus où, toutes proportions gardées, cet art compte plus de disciples dans tous les genres. La Belgique a des peintres de portraits, d'histoire religieuse et profane, de batailles et de genre, des animaliers, des paysagistes, des marinistes, des peintres de vues et de villes, de natures mortes, de fleurs et d'accessoires; elle a aussi quelques artistes qui, fidèles aux traditions que leur a léguées la grande époque, se refusent à s'enfermer dans l'enclos étroit d'une spécialité, abordent tous les genres et ne craignent pas de contempler, dans toute son étendue, le vaste domaine de la peinture. Néanmoins, les œuvres amples et populaires sont rares, non que les artistes de race fassent défaut, mais parce que les circonstances favorables ne sont pas venues leur permettre de manifester leur talent dans la grande peinture par excellence — dans la décoration des monuments publics.

La plupart de ceux qui auraient pu y évoquer l'esprit de leur temps en un fier, original, sonore et harmonieux langage, et avec l'émotion dominatrice des maîtres, n'ont pas été sollicités. La direction imprimée à l'enseignement officiel, celle surtout donnée à la production artistique sont cause, en partie, que le siècle se clôt sans fournir à l'école belge les œuvres maîtresses nécessaires pour la porter au premier rang.

FIN.

TABLE

DES NOMS DES PEINTRES FLAMANDS CITÉS

Achtschellinck (Luc), 326.
Adriaensen (Alexandre), 340.
Agneessens (Édouard), app.
Aken (voir Bosch).
Alsloot (Denis Van), 337.
Antoine, 186.
Apshoeven (Ferdinand Van), 300.
Apshoeven (Thomas Van), 301.
Artan (Louis), app.
Arthois (Jacques d'), 326.
Artvelt (voir Eertvelt).
Audenaerde (Robert Van), 374.
Avont (Pierre Van), 269.
Axpoele (Guillaume Van), 66.
Backereel (Gilles), 270.
Backereel (les), 184.
Balen (Henri Van), 203.
Balen (Généalogie des Van), 203.
Baron (Théodore), 384.
Beauneveu (André), 29.
Beck (David), 241.
Beer (Arnoul De), 154.
Beert (Osias), 341.
Belcamp (Jean Van), 241.
Bellechose (Henri), 35.
Bellegambe (Jean), 123.
Bellis (Hubert), app.
Bernaerts (Nicaise), 368.
Bernaerdt (Pierre), 355.
Beschey (Balthasar), 374.
Beckeulaer (Joachim), 134.
Bie (Adrien De), 270.
Biefve (Edouard De), 388.
Bizet (Charles-Emmanuel), 306.
Bizet (Jean-Baptiste), 310.
Bles (Henri), 144.
Bloemen (Frans Van), 376.
Bloemen (Pierre Van), 376.
Blondeel (Lancelot), 128.
Boeck (Van), 368.
Boeckhorst (Jean), 348.
Boel (Pierre), 284.
Boeyermans (Théodore), 350.
Boides (Guillaume), 185.
Bol (Hans), 150.
Bologne (Jean), 270.
Bosch (Jérôme), 98.
Bosch (Louis Van den), 342.

Bosschaerts (Jean), 100.
Bosschaerts (voir Willeboirts).
Bossehe (Balthasar Van den), 375.
Bosmans (André), 344.
Boudewyns (Adrien-François), 324.
Boulanger (Hippolyte), app.
Bout (Pierre), 324.
Bouts (Albert), 84.
Bouts Ier (Thierri), 79.
Bouts II (Thierri), 84.
Braekeler (Ferd. De), 39.
Braekeleer (Henri De), app.
Brauwer (Adrien), 295.
Breda (voir Bredael).
Bredael (Jean-François Van), 376.
Bredael (Jean-Pierre Van), 376.
Bredael (Généalogie des Van), 376.
Brée (Mathieu Van), 382.
Breughel (Abraham), 345.
Breughel (Ambroise), 344.
Breughel Ier de Velours (Jean), 318.
Breughel II (Jean), 320.
Breughel (Jean-Baptiste), 345.
Breughel Ier (Pierre), voir Bruegel.
Breughel II d'Enfer (Pierre), 321.
Breughel (Généalogie des), 322.
Breydel (Charles), 376.
Bril (Mathieu), 180.
Bril (Paul), 180.
Broeck (Crispin Van den), 160.
Broeck (Elie Van den), 345.
Broederlam (Melchior), 30.
Bruegel le Vieux (Pierre), 169.
Caisne (Henri De), 383.
Calvaert (Denis), 180.
Campana (voir Kempeneer).
Campin (Robert), 57.
Candido (voir Witte).
Carlier (Jean), 356.
Cavael (Jacques), 32.
Cayo (voir Key, Guillaume).
Champaigne (Jean-Baptiste De), 370.
Champaigne (Philippe De), 368.
Charles d'Ypres, 178.
Claeis (Pierre), 132.
Claeis (Généalogie des), 132.
Claeszoon (Marin), 133.
Clays (Paul-Jean), app.

Cleef (Jean Van), 355.
Clerck (Henri De), 203.
Clève (Henri Van), 140.
Clève (Josse Van), 136.
Clève Ier (Martin Van), 140.
Clève II (Martin Van), 186.
Clite (Liévin De Le), 66.
Clouet Ier (Jean), 188.
Clouet II (Jean), 188.
Cluysenaar (Alfred), app.
Cock (Jérôme), 134.
Cock (Mathias), 134.
Coebergher (Wenceslas), 201.
Collart (Marie), app.
Coecke (Pierre), 152.
Congnet (Gilles), 198.
Coninck (David De), 284.
Coninxloo (Corneille Van), 143.
Coninxloo (Gilles Van), 143.
Coninxloo (Généalogie des Van), 143.
Coosemans (Alex.), 341.
Coques (Gonzalès), 304.
Corneille (Lucas), 187.
Cortbemde (Balthazar Van), 350.
Corvus (voir Rave).
Coster (Adan De), 203.
Cossiers (Jean), 347.
Coter (Colin De), 66.
Coulx (Servais De), 203.
Coxie (Michel), 149.
Coxie (Raphaël), 151.
Coxie (Généalogie des), 151.
Craesbeeck (Josse Van), 295.
Crayer (Gaspard De), 258.
Cristus (Pierre), 66.
Cristus (Sébastien), 67.
Daret (Daniel), 66.
David (Gérard), 94.
Decuyper (Wilhem), 101.
Dedeyster (Louis), 355.
Degroux (Charles), 393.
Denys (Jacques), 365.
Diepenbeeck (Abraham Van), 243.
Dillens (Adolphe), app.
Douffet (Gérard), 244.
Dubois (Ambroise), 188.
Dubois (Louis), app.
Duchastel (François), 310.
Duvenede (Marc Van), 374.
Dyck (Antoine Van), 226.
Dyck (Daniel Van), 365.
Dyckmans (Joseph), 390.
Egmont (Juste D'), 248.
Ehrenberg (Guillaume Van), 336.
Ertveldt (André Van), 333.
Es (Jean Van), 340.

Eyck (Gaspard Van), 333.
Eyck (Hubert Van), 42.
Eyck (Jean Van), 35.
Eyck (Lambert Van), 55.
Eyck (Marguerite Van), 55.
Eyck (Nicolas Van), 310.
Eycken (Jean-Baptiste Van), 383.
Fabrique (Nicolas La), 375.
Falens (Charles Van), 376.
Finson (Louis), 368.
Flamenco (Juan), 111.
Flemalle (Bertholet), 356.
Floris (Antoine), 188.
Floris (Frans), 158.
Floris (Généalogie des), 158.
Foucquier (Jacques), 367.
Fourmois (Théodore), app.
Franceschi (voir Franchoys Paul).
Franchoys Ier (Lucas), 352.
Franchoys II (Lucas), 244.
Franchoys (Paul), 184.
Franck (François), 268.
Franck (Jean), 270.
Francken (Ambroise), 162.
Francken (François), 162.
Francken (Jean), 184.
Francken (Jérôme), 161.
Francken (Nicolas), 161.
Francken (Généalogie des), 162.
François (Pierre), 382.
Frédéric (Léon), app.
Froment (Nicolas), 113.
Fyt (Jean), 281.
Gabron (Guillaume), 284.
Gallait (Louis), 382.
Galle (Jérôme), 344.
Garibaldo (Marc), 350.
Garrard (voir Gheeraerdts).
Gassel (Lucas), 144.
Geeraerts (Martin), 378.
Geldorp (Gortzius), 196.
Genoels (Abraham), 331.
Gerbier (Balthazar), 249.
Gestele (Marc Van), 66.
Gheeraedts Ier (Marc), 191.
Gheeraedts II (Marc), 192.
Gheringh (Antoine), 336.
Gheyn (Jacques De), 342.
Gilleman (Jean-Paul), 344.
Goes (Hugues Van der), 70.
Goltz (Hubert), 156.
Goovaerts (Henri), 374.
Gossaert (Jean), 120.
Goubeau (Antoine), 337.
Govaerts (Abraham), 323.
Gouwi (Jacques Pierre), 351.

Grimer (Abel), 134.
Grimer (Jacques), 134.
Gryef (Adrien De), 378.
Guffens (Godefroid), app.
Gysels (Pierre), 324.
Haecht (Tobie Van), 206.
Haert (Pierre Van der), 384.
Haghe (Louis), app.
Hamman (Edouard), 388.
Hamme (Josse Van), 351.
Hecht Henri (Van der), app.
Heere (Lucas De), 191.
Heil (Daniel Van), 323.
Hèle (Isaac De La), 186.
Hellemont (Mathieu Van), 301.
Hemessen (Catherine Van), 133.
Hemessen (Jean Van), 133.
Henne (Pierre), 35.
Hennebicq (André), 388.
Hermans (Charles), app.
Herregouts, 354.
Herreyns (Guillaume), 381.
Heuvele (Anselme Van den), 355.
Heymans (Adrien), app.
Hinxt (Loy Le), 21.
Hoecke (Jean Van), 246.
Hoecke (Robert Van), 315.
Hoefnagels (Georges), 342.
Hoffman, 249.
Honnt (L. De), 300.
Hoorenbault (François), 203.
Hoorenbault (Jean), 203.
Hoorenbault (Luc), 203.
Horebout (Gérard), 190.
Horebout (Lucas), 190.
Horemans (Jean), 375.
Horst (Nicolas Van der), 249.
Huffel (Pierre Van), 382.
Hulle (Anselme Van), 355.
Hulsdonck (Jacques Van), 340.
Huys (Pierre), 134.
Huysmans (Corneille), 331.
Huysmans (Jean-Baptiste), 332.
Immenraet (Michel-Ange), 350.
Immenraet (Philippe), 331.
Janssens (Abraham), 262.
Janssens (Jérôme), 302.
Janssens (Victor-Honoré), 374.
Jehan de Bruges, 24.
Jehan de Hasselt, 29.
Jonquoy (Michel Du), 184.
Jordaens (Hans), 269.
Jordaens Ier (Jacques), 251.
Jordaens II (Jacques), 254.
Juste de Gand, 76.
Keirrinckx (Alexandre), 324.

Kempeneer (Pierre De), 185.
Kessel (Jean Van), 345.
Kessel (Généalogie des Van), 322.
Key (Adrien-Thomas), 164.
Key (Guillaume), 155.
Key (Généalogie des), 164.
Keyser (Nicaise De), 383.
Khnopff (Fernand), app.
Knyff (Alfred De), app.
Koecke (voir Coecke).
Lagye (Victor), 393.
Lairesse (Gérard De), 356.
Lalaing (Jacques De), app.
Lamen (Christophe Van der), 302.
Lamorinière (François), app.
Lampson (Dominique), 156.
Leemput (Remy Van), 241.
Lens (André), 374.
Leys (Henri), 390.
Liemackere (Nicolas De), 355.
Lies (Joseph), 393.
Lint (Henri Van), 376.
Lint (Pierre Van), 347.
Lombard (Lambert), 154.
Longé (Robert De), 365.
Loon (Théodore Van), 270.
Lucidel (voir Neuchâtel).
Luykx (Chrétien), 341.
Luycx (François), 248.
Mabuse (voir Gossaert).
Malou (Jean-Baptiste), 390.
Maes (Godefroid), 351.
Maes (Jean), 355.
Mahu (Corneille), 341.
Malouël (Jean), 32.
Mander Ier (Carl Van), 198.
Mander II (Charles Van), 198.
Mander III (Charles Van), 198.
Marinus (voir Claeszoon).
Marmion (Simon), 66.
Martins (Jean), 66.
Martins (Nabur), 66.
Massys (voir Metsys).
Meert (Pierre), 351.
Mehus (Liévin), 364.
Meire (Gérard Van der), 93.
Meire (Jean Van der), 94.
Mellery (Xavier), app.
Memling (Hans), 85.
Mère (Liévin Van der), 189.
Mérian (Mathieu), 241.
Mertens (Jean), 94.
Metsys (Corneille), 107.
Metsys (Jean), 107.
Metsys (Quentin), 101.
Metsys (Généalogie des), 105.

Meulen (Adam-François Van der), 370.
Meulener (Pierre), 315.
Michau (Théobald), 375.
Miel (Jean), 364.
Mirou (Antoine), 324.
Moer (Jean-Baptiste Van), app.
Moermans (Jacques), 249.
Mol (Pierre Van), 249.
Molenaer (Corneille), 134.
Momper (Josse De), 140.
Mont (Dieudonné Van der), 244.
Most (Jean Van der), 23.
Mostart (François), 134.
Mostart (Gilles), 134.
Mostart (Jean), 124.
Muntsaert (François), 351.
Mytens (Arnould), 184.
Navez (François), 382.
Neefs (Pierre), 336.
Neuchâtel (Nicolas), 196.
Nève (Corneille De), 241.
Nicolaï, 249.
Nieulandt (Adrien Van), 269.
Nieulandt (Guillaume Van), 337.
Noort (Adam Van), 202.
Noort (Lambert Van), 202.
Nyts (Gilles), 331.
Odevaere (Joseph), 382.
Olivier de Gand, 111.
Ommeganck (Balthazar), 377.
Oost Ier (Jacques Van), 354.
Oost II (Jacques Van), 355.
Opstal (Gaspard Van), 374.
Orley (Bernard Van), 148.
Orley (Jean Van), 374.
Orley (Généalogie des Van), 146.
Osten (Isaac Van), 324.
Orrizonte (voir Bloemen).
Paelink (Joseph), 382.
Pasture (voir Roger Van der Weyden).
Patinier (Joachim De), 96.
Pauwels (Ferdinand), 388.
Peeters (Bonaventure), 334.
Peeters (Clara), 344.
Peeters (Jean), 334.
Peeters (Généalogie des), 334.
Pennemaeckers, 249.
Pepyn (Martin), 203.
Plas (Pierre Van der), 351.
Plattenberg (Mathieu Van), 331.
Poindre (Jacques De), 198.
Portaels (Jean), app.
Portier (Hugues), 23.
Pourbus Ier (François), 131.

Pourbus II (François), 358.
Pourbus (Pierre), 129.
Primo (Louis), 364.
Quellin (Erasme), 242.
Quellin (Jean-Erasme), 242.
Quellin (Généalogie des), 242.
Rave (Jean), 190.
Reesbroeck (Jacques Van), 274.
Regemorter (Pierre Van), 190.
Reyen (Jean Van), 241.
Ricx Aertszoon (Lambert).
Robbe (Louis), app.
Robert (Alexandre), 388.
Robie (Jean), app.
Rombouts (Théodore), 263.
Romerswalen (voir Claeszoon).
Roose (Jean), 366.
Roose (voir Liemaeckere).
Rubens (Pierre-Paul), 206.
Ryckaert (David), 301.
Ryckaert (Martin), 301.
Ryckaert (Généalogie des), 301.
Ryckere (Abraham De), 275.
Sallaerts (Antoine), 264.
Sanders (voir Hemessen).
Savery (Roland), 194.
Schaubrock (Pierre), 321.
Schernier (voir Coninxloo).
Schoevaerdts (Martin), 324.
Schuppen (Jacques Van), 371.
Schuppen (Pierre Van), 371.
Schut (Corneille), 243.
Scoenere (Saladin de), 66.
Seghers (Daniel), 342.
Severdonck (Joseph Van), 386.
Sieberechts (Jean), 326.
Simonau (François), app.
Slingeneyer (Ernest), 386.
Smeyers (Gilles), 354.
Smits (Eugène), app.
Snayers (Pierre), 313.
Snellaert (Jean), 66.
Snellaert (Nicolas), 178.
Snellinck (Jean), 209.
Snyders (François), 277.
Snyers (Pierre), 378.
Somer (Paul Van), 366.
Son (Georges Van), 344.
Son (Jean Van), 344.
Soutmann (Pierre), 249.
Soyer (Hanyn), 21.
Speeckaert (Jean), 185.
Spierinckx (Pierre), 331.
Spranger (Barthélemy), 194.
Stalbemt (Adrien Van), 324.
Stallaert (Joseph), 388.

Stampart (François), 374.
Star (François Van der), 189.
Steenwyck (Henri Van), 330.
Stevens (Alfred), app.
Stevens (Joseph), app.
Stevens (Pierre), 195.
Straeten (Jean Van der), 185.
Struys (Alexandre), app.
Sueblo (De), 365.
Stradan (voir Straeten).
Stuerbout (voir Bouts).
Suttermans (Jean), 364.
Suttermans (Juste), 361.
Suvée (Joseph), 379.
Swerts (Jean), app.
Teniers (Abraham), 294.
Teniers I (David), 287.
Teniers II (David), 287.
Teniers III (David), 294.
Teniers IV (David), 294.
Teniers (Généalogie des), 295.
Thielen (Jean-Philippe Van), 344.
Thiry (Léonard), 184.
Thomas (Alexandre), 386.
Thomas (Jean), 248.
Thulden (Théodore Van), 246.
Thys (Pierre), 350.
Tilborg 1er (Gilles Van), 300.
Tilborg II (Gilles Van), 300.
Truffin (Philippe), 66.
Uden (Lucas Van), 325.
Utrecht (Adrien Van), 339.
Vadder (Louis De), 326.
Vaenius (voir Veen).
Vaillant (Wallerant), 242.
Valkenborgh (Lucas Van), 195.
Valkenborgh (Martin Van), 195.
Van Camp (Camille), app.
Vanderborght, 340.
Veen (Otho Van), 201.
Verboekhoeven (Eugène), 378.
Verbrugghen (Gaspard-Pierre), 345.
Verdussen (Jean-Pierre), 377.
Verendael (Nicolas Van), 345.
Verhaecht (voir Haecht).
Verhaeren (Alfred), app.
Verhaeghen (Pierre), 375.
Verhas (Jean), app.
Verheyden (Isidore), app.
Verlat (Charles), app.

Vermeyen (Henri), 142.
Vermeyen (Jean-Corneille), 141.
Verwée (Alfred), app.
Vigne (Félix De), 393.
Vinckboons (David), 323.
Vlérick (Pierre).
Vleys (Nicolas), 355.
Voët (Ferdinand), 364.
Vos (Corneille De), 271.
Vos (Martin De), 163.
Vos (Paul De), 280.
Vos (Simon De), 347.
Vos (Généalogie des De), 163.
Vrancx (Sébastien), 312.
Vranque, 35.
Vriendt (voir Floris).
Vries (Adrien De), 276.
Vroylinck (Ghislain), 367.
Wael (Corneille De), 314.
Wael (Lucas De), 314.
Wans (Jean-Baptiste), 331.
Wappers (Gustave), 383.
Wauters (Emile), app.
Wery (Gérard), 249.
Werth (Adrien De), 196.
Weyden (Roger Vander), 57.
Weyden (Généalogie des Vander), 63.
Wiertz (Antoine), 386.
Wigans (Isaac), 341.
Waldens (Jean), 325.
Willaerts (Adam), 332.
Willeboirts (Thomas), 348.
Willems (Florent), app.
Winghe (Josse Van), 155.
Winne (Liévin De), app.
Witte (Gérard De), 331.
Witte (Liévin De), 316.
Witte (Pierre De), 182.
Woestin (Roger Vander), 66.
Wolfvoet (Victor), 243.
Woluwe (Jean Van), 23.
Wouters (François), 248.
Woutiers (Micheline), 276.
Wyngaerde (Van den), 186.
Wytevelde (Van), 66.
Ykens (François), 340.
Ykens (Pierre), 351.
Zaide (Jehan De Le), 21.
Zegers (Gérard), 263.

ARBRES GÉNÉALOGIQUES

DES GRANDES FAMILLES ARTISTIQUES DE L'ÉCOLE FLAMANDE

		Pages.
1.	Les Van der Weyden.	63
2.	— Metsys.	105
3.	— Claeis ou Claessens.	132
4.	— Van Coninxloo.	143
5.	— Van Orley.	146
6.	— Coxie ou Van Coxcyen.	151
7.	— Floris.	158
8.	— Franck ou Francken.	162
9.	— De Vos.	163
10.	— Key.	164
11.	— Van Balen.	203
12.	— Quellin.	242
13.	— Teniers.	295
14.	— Ryckaert.	301
15.	— Breughel et les Van Kessel.	322
16.	— Peeters.	334
17.	— Van Bredael ou Van Breda.	376

Distribution géographique d'une partie de l'œuvre des principaux maîtres flamands du xvii^e siècle. 372

TABLE DES MATIÈRES

Pages.

Introduction. 7

PREMIÈRE PÉRIODE.

XIIIᵉ ET XIVᵉ SIÈCLES.

I. Les origines de la peinture flamande. 17

DEUXIÈME PÉRIODE.

XVᵉ SIÈCLE. — LES GOTHIQUES.

II. Les Van Eyck et la découverte de la peinture à l'huile . 37
III. Roger Van der Weyden et ses contemporains. 56
IV. Les continuateurs de Van der Weyden 69
V. Hans Memling et ses continuateurs. 85
VI. La gilde de Saint-Luc d'Anvers et Quentin Metsys . . 100
VII. L'influence de l'école de Bruges à l'étranger. 108

TROISIÈME PÉRIODE.

XVIᵉ SIÈCLE. — LES ROMANISTES.

VIII. Anvers au xvıᵉ siècle. 115
IX. Les derniers gothiques. 120
X. Les peintres nationaux. 129
XI. Bernard Van Orley et les romanistes à Bruxelles. . . 146
XII. Lambert Lombard et les romanistes à Liège 154
XIII. Frans Floris et les romanistes à Anvers. 157
XIV. Pierre Bruegel le Vieux. 169
XV. Les peintres flamands à l'étranger. 177

QUATRIÈME PÉRIODE.

XVII^e SIÈCLE. — RUBENS ET SON ÉCOLE.

XVI.	Les précurseurs de Rubens.	199
XVII.	Pierre-Paul Rubens.	205
XVIII.	Van Dyck et les élèves de Rubens.	226
XIX.	Jordaens et les peintres d'histoire.	251
XX.	Corneille De Vos et les portraitistes	271
XXI.	Snyders, Fyt et les animaliers	277
XXII.	Teniers et les peintres de genre	286
XXIII.	Les bataillistes.	312
XXIV.	Les paysagistes et les marinistes	316
XXV.	Les peintres de nature morte.	338
XXVI.	Les petits-fils de Rubens	346
XXVII.	Les peintres flamands à l'étranger	358

CINQUIÈME PÉRIODE.

XVIII^e SIÈCLE.

XXVIII.	La décadence.	373

SIXIÈME PÉRIODE.

XIX^e SIÈCLE. — L'ÉCOLE BELGE.

XXIX.	Les classiques et les romantiques.	381
XXX.	Appendice. — Résumé chronologique de 1851 à 1890.	395

Table alphabétique des noms des peintres cités	409
— des arbres généalogiques.	414
— des matières.	415

Paris. — Lib.-Imp. réunies, 7, r. Saint-Benoît

www.ingramcontent.com/pod-product-compliance
Lightning Source LLC
Chambersburg PA
CBHW051354220526
45469CB00001B/237

HENRY MONNIER

SA VIE, SON ŒUVRE

CHAMPFLEURY

HENRY MONNIER

SA VIE, SON ŒUVRE

AVEC

UN CATALOGUE COMPLET DE L'ŒUVRE

ET 100 GRAVURES FAC-SIMILÉ

PARIS

É. DENTU, ÉDITEUR

LIBRAIRE DE LA SOCIÉTÉ DES GENS DE LETTRES

PALAIS-ROYAL, 15, 17, 19, GALERIE D'ORLÉANS

1879

PARIS. — IMPRIMERIE ÉMILE MARTINET, RUE MIGNON, 2.

Henry Monnier s'adresse à tous les hommes assez forts et assez pénétrants pour voir plus loin que ne voient les autres, pour mépriser les autres, pour n'être jamais bourgeois, enfin à tous ceux qui trouvent en eux quelque chose après le désenchantement, car il désenchante. Or, ces hommes sont rares, et plus Monnier s'élève, moins il est populaire.....

Si Monnier n'atteint pas aujourd'hui au succès de vente de ses rivaux, un jour les gens d'esprit, et il y en a beaucoup en France, l'auront loué, apprécié, recommandé; et il deviendra un préjugé comme beaucoup de gens dont on vante les œuvres sur parole.

[H. DE BALZAC.]

THÉATRE DU VAUDEVILLE.

HENRY MONNIER dans les divers rôles de *La Famille improvisée*.
(1831)

I

LA VIE

HENRY MONNIER

CHAPITRE PREMIER

LA JEUNESSE

« Je suis né à Paris, rue de la Madeleine, 31, faubourg Saint-Honoré, de parents pauvres, mais honnêtes, un an juste après la proclamation de l'empire, a écrit Henry Monnier dans une autobiographie qu'on lui avait demandée pour un recueil consacré aux comédiens (1), et j'en ai assez vu de l'empire pour être resté entièrement dévoué à cet ordre de choses, comme Charlet, Grenier, Bellangé et Raffet, mes camarades et mes contemporains. »

Cette profession de foi politique est vraisemblablement la seule que Henry Monnier ait faite dans sa vie.

Ce qui l'amena à « rester entièrement dévoué au gouvernement impérial », la plupart de nos pères l'avaient

(1) *Nouvelle Galerie des artistes dramatiques vivants.* Paris, Barbré, gr. in-8. S. D.

ressenti également. « J'ai vu la vieille et la jeune garde, les guides, les mameloucks, les grenadiers à cheval, etc., etc. ; l'empereur enfin se rendant au champ de mai, et, à son départ de l'Élysée, allant demander l'hospitalité au peuple anglais, qui l'envoya poétiser le rocher de Sainte-Hélène. » C'est dire que l'enfant vit beaucoup de plumets, de sabretaches pendantes, de dolmans flottant au vent; il assista au retour des armées triomphantes; il entendit le son des trompettes victorieuses.

GRENADIER DE LA VIEILLE GARDE.
Croquis de 1830.

Voilà ce que représentait « l'ordre de choses » de l'empire pour les enfants de la génération, pour les jeunes gens, même pour ceux qui devaient devenir des

poëtes et des penseurs. Qu'on ne parle pas seulement d'Horace Vernet, de Charlet et de Raffet, il faut y ajouter Béranger et surtout Balzac.

Henry Monnier fut de cette race qui retraçait sur les murs des palais de la Restauration le profil des soldats de la vieille garde; et comme la France est une personne sentimentale, offrant un certain nombre de rapports avec la femme, la déportation du général à Sainte-Hélène fit oublier les flots de sang des enfants de la nation prodigués pour d'inutiles et aventureuses conquêtes.

« Mes études furent assez mauvaises, dit Henry Monnier; je quittai le lycée Bonaparte sachant fort mal le latin, et cela par ma faute, je le confesse, peu de grec, point de mathématiques, pas l'ombre de géographie, écrivant assez tristement le français et mettant assez proprement l'orthographe. » Je ne crois pas que cette ignorance vînt de l'élève; la faute est due au temps où tout jeune homme était destiné au sortir du collége, non à prendre des grades universitaires, mais à faire masse sur les champs de bataille.

Comprend-on la mémoire si admirablement organisée de l'artiste, cette curiosité de toutes choses qui l'accompagna dans la vie et dont les professeurs ne surent pas tirer parti? Peut-être dira-t-on que l'intelligence est à l'état plus latent chez les enfants qui doivent l'exercer fortement toute leur vie que chez

les esprits médiocres, doués tout à coup par la nature de leur lot définitif; il est douteux qu'un physiologiste admette une telle raison.

« J'avais seize ans quand je quittai mes classes ; on me plaça dans une étude de notaire où souvent, en l'absence du petit clerc, je partageais les courses et jamais les émoluments. » Ils sont rares les gens de talent qui n'ont pas passé par de telles expériences.

La vocation, ce fut le jeune homme qui la trouva; mais elle était bizarre. « Je suppliai mon père, qui lui-même était de la partie, de me faire entrer dans l'administration. » Et voilà Henry Monnier qui débute en qualité de surnuméraire, au ministère de la justice.

Les bas employés durent s'en réjouir, mais non pas les titulaires des grades supérieurs. Le jeune homme, qui prenait pied au ministère de la justice, apportait des germes d'esprit satirique et mystificateur qui n'avait qu'à se donner carrière. Les bureaux étaient ouverts.

CHAPITRE II

LES EMPLOYÉS

Il faut s'arrêter quelque temps dans les bureaux du ministère de la justice, car c'est là que se développa le futur peintre de mœurs; là il put collectionner une flore abondante, fertile en variétés. Henry Monnier était entré dans un monde particulier, assoupi en apparence, où chacun semble dormir, mais d'un œil seulement, afin de voir l'ennemi sans cesse prêt à égratigner et à mordre.

D'honnêtes bourgeois s'en vont à leur ministère, les mains dans les poches, lestés de café au lait, n'offrant extérieurement aucun signe agressif. Ils sont internés dans de petites cellules de dix à quatre heures. On les plaint, on parle de leur vie monotone. C'est une erreur. Il n'est pas d'administration où de petits drames ne succèdent à d'aigres comédies; pas de semaine ne s'écoule sans quelque duel aussi terrible qu'un combat de fourmis. Les

passe-droit, les faveurs, les injustices qui se donnent carrière sur une vaste échelle, font de chacun de ces bourgeois des Mohicans sans cesse sur la défensive, des Peaux-rouges armés d'un tomahawk, des Corses animés de vengeances et portant un canif à leur jarretière.

Pourtant la paresse est si grande dans certaines de ces administrations, enviées par l'Europe, dit-on, qu'il

L'EXPÉDITIONNAIRE.
Album des *Mœurs administratives* (1827).

serait possible le matin de tendre autour de la plupart des pupitres une toile d'araignée sans qu'elle soit rompue le soir. Après les combats à coups d'épingle la tor-

peur renaît de plus belle, et on pourrait peser le travail de la plupart des employés dans une balance faite de coquilles de noix.

Le bavardage règne en maître dans les bureaux; le « potin » y est élevé à la hauteur d'une harangue de Démosthènes; l'étude approfondie et incessante des collègues s'y fait par des magistrats remplis de mauvaises intentions; la pèse des âmes s'y pratique comme en Égypte, et nul n'y échappe, depuis le ministre jusqu'au garçon de bureau.

Une telle vie, qui consiste à recueillir des grains de sable et à en étudier la forme, le triage incessant de grains de millet, le ratissage quotidien des mêmes navets, ont pour conséquence de donner aux êtres employés à cette besogne des allures et des physionomies d'un ordre tout à fait particulier; la fainéantise, jointe à l'asservissement commandé par la hiérarchie, produit un hébétement ahuri, enlève toute initiative et détruit tout principe d'activité chez ces tardigrades qu'il ne faut pas comparer à la taupe, dans la crainte de rabaisser cet animal.

Et c'était Henry Monnier qui, de son chef, avait choisi l'administration pour y exercer ses facultés! Précieuse ignorance de la jeunesse, mais singulière condescendance du père.

Rarement l'artiste s'est plaint des hommes; toutefois l'administration avait rempli le vase de lie. L'humoriste en a dit quelques mots dans son autobiographie :

« Entré à une époque où toutes les issues étaient ouvertes, on tenait aux belles mains ; aussi ma belle main fut-elle la cause de mon admission et celle de ma sortie. Jamais on ne m'eût fait passer à un emploi supérieur, toujours par cette même raison que les belles mains devenaient de plus en plus rares (1).

» Fatigué, après quelques années d'un emploi qui ne pouvait me mener à rien, de voir me passer tous les jours sur le corps les neveux, filleuls, cousins et petits-cousins de Son Excellence, du secrétaire général, des directeurs, chefs de bureaux, sous-chefs, etc. ; poussé à bout par les taquineries incessantes d'un commis principal sous les ordres immédiats duquel je servais, et qui de sa vie ne m'aurait pardonné de savoir le français, *observant* toujours au lieu de *faire observer*, je cherchai les moyens de sortir de cette impasse en me dérobant aux petites persécutions de mon fâcheux tyran. »

Mais quel historiographe eurent là les bureaux ! On peut feuilleter le cahier d'images de 1828, intitulé *Mœurs administratives dessinées d'après nature par Henry Monnier, ex-employé au ministère de la justice.*

Imaginez le regard de l'humoriste enveloppant la personne d'un chef de division, sa morgue, sa suffisance,

(1) Henry Monnier possédait une écriture très-correcte. Jusqu'à la fin de sa vie et même dans l'état de gêne où la maladie tenait l'artiste, cette calligraphie conserva sa droiture et son honnête configuration.

le mépris qu'il a de ses subordonnés, l'admiration qu'il professe pour sa suprématie. Voilà un fonctionnaire bouffi de ce qu'il croit son mérite, qui tient en pitié et tracasse les gens qui l'entourent. Il est affairé de riens, se préoccupe de misères, touche à tout, en oublie

D'après un croquis de 1828.

les affaires importantes qui s'entassent sur son bureau, fait un clignement d'œil et se croit Jupiter, rêve des économies et crée des dépenses, devient menaçant devant un inférieur, plat devant un supérieur, prétend régler les rouages de son service et les emmêle.

Cet homme, que le hasard a placé à la tête de fonctions qui l'ont sacré autocrate, se croit puissant et s'admire dans sa superbe. Il est juste qu'il soit châtié. Deux yeux d'un modeste employé, en apparence courbé sur son bureau, sont aux aguets et transperceront un jour cette misère officielle.

Volontiers les inférieurs s'amusent d'une caricature, à condition qu'ils y trouvent représentés les ridicules de leurs supérieurs ; mais Monnier, emporté par la raillerie, n'y mettait aucune politique et restait sans alliés pour se moquer en même temps des grands et des petits, des chefs de division et des expéditionnaires.

En ce sens, la *Réception ministérielle*, reproduite ici, est un petit drame des plus piquants pour nous, mais qui piquait au vif les acteurs. Tous ces bureaucrates, qui, dès le seuil du cabinet du ministre, courbent leur corps hiérarchiquement et s'abaissent d'autant plus qu'ils ont conscience de leur élévation administrative, sont vraisemblablement des portraits. Le soin avec lequel sont traités les profils, même des derniers plans, semble l'indiquer.

Un ministre, homme d'esprit, laissera peut-être poindre un sourire vague à la vue de ces ployeurs d'échines, quoique au fond il trouve irrespectueuses de telles représentations ; mais le troupeau qui va à la réception en faisant jabot, les plumitifs pour lesquels la

MŒURS ADMINISTRATIVES.

Messieurs les Directeurs, Chefs, Sous-Chefs, Employés, Surnuméraires allant complimenter une nouvelle Excellence (1828).

date de la vue de leur chef suprême une fois l'an devient mémorable, tous ces êtres qui, avec l'habit de cérémonie, ont endossé des physionomies triomphantes, des airs de tête solennels, des yeux et des bouches de commande, supportent difficilement qu'on représente au naturel, avec leur vanité d'employés, leur ineffable contentement d'être admis à s'incliner devant une Excellence, la gloriole qui leur fait trouver, en sortant, petits ceux qui passent dans la rue ce jour-là sans avoir été admis à traverser l'antichambre ministérielle.

Quelle peste que ce Monnier dans un pareil monde! Un farceur sans esprit de conduite! Un mauvais camarade qui se moque de ses collègues, qui abrége les jours de son chef de bureau (1)! Pas d'esprit de corps! encore moins de tenue! Car c'en est une que de s'asseoir devant un bureau, ne fût-ce que pour y tailler une plume toute la journée.

Chacun sentait vaguément, sans en avoir la conscience bien précise, qu'un tel homme n'agissait pas administrativement. Serpent, il avait été jeté par hasard dans un nid de colombes; de suprêmes efforts devaient être tentés pour s'en débarrasser.

(1) C'était un monsieur Petit, d'une tenue pleine de dignité, ayant sans cesse à la bouche d'admirables formules administratives, pesant ses paroles et leur donnant le bon poids. Fantoche solennel qui, le premier, me dit-on, contribua par sa propre nature à l'agencement des principales lignes de *Monsieur Prudhomme*.

On s'en débarrassa. Henry Monnier put alors employer toute sa causticité à peindre le personnel du ministère de la justice; mais il n'était plus le terrible spectre de Banco troublant les gens par une incessante parodie et des regards qui plongeaient trop au fond de la bureaucratie.

CHAPITRE III

L'ATELIER

Henry Monnier a conté son embarras pour se tirer d'affaire, les regards qu'il tournait vers l'avenir artistique, comment il entra à l'atelier Girodet et la double tâche qu'il entreprit alors en qualité d'employé et d'élève peintre.

Il est curieux de voir le futur auteur des *Scènes populaires* en face du peintre de *Palémon et Sylvie*, le comédien vis-à-vis du mythologue, le créateur de *Monsieur Prudhomme* puisant son enseignement auprès de l'auteur d'*Endymion*. A cette époque soufflait un vent ossianesque qui ne devait pas pénétrer dans les loges de portières décrites à quelques années de là par Monnier. Fingal ne pouvait donner la main à monsieur *Préparé*, et les grottes de Macpherson n'avaient rien de commun avec l'*Intérieur d'une diligence*.

Mais sait-on quel avenir est réservé à tous ces jeunes gens à qui le hasard, le plus souvent, a mis une palette en main et dont heureusement plus de la moitié abandonnent la vie artistique qu'ils eussent encombrée?

De l'atelier de Girodet, Henry Monnier passa dans celui de Gros.

Sur l'attitude du jeune élève, Nestor Roqueplan, à peu près son contemporain, a laissé quelques menus renseignements.

« Échappé à l'éteignoir du notariat et à la claustration des bureaux, Henry Monnier entra dans l'atelier de Girodet et s'y rencontra avec M. Achille Fould; puis, dans l'atelier de Gros, ce foyer de tous nos grands coloristes. Il y travailla côte à côte avec M. Amédée Thayer, et s'y lia d'amitié avec mon frère Camille, avec Robert Fleury, Bonington, Charlet, Eugène Lami, Bellangé, Gudin, etc.

» Il faut lui rendre cette justice : Henry Monnier faisait fort enrager son illustre maître. Toutes les combinaisons de mots les plus plaisantes étaient cherchées et employées par lui pour amener, tant bien que mal, par les pieds ou par les cheveux, les mots *groseillier* et *groseille*. « Je voudrais bien, lui disait-il, que monsieur *Gros eille* la bonté de » regarder ma figure. » (On appelle de ce nom l'étude d'après le modèle ou d'après la bosse.) Une autre fois il s'écriait : « Ah! monsieur » *Gros ayez* la bonté de regarder ma figure. » Et l'horripilation du professeur était au comble (1). »

Ces farces de rapins sont d'un goût douteux, exercées contre un vieux maître dont la fin devait être si douloureuse. On souffre à l'idée de Gros mystifié par son élève; mais la jeunesse est sans pitié.

(1) *Constitutionnel*, 3 août 1863.

Dans l'atelier de Gros, Henry Monnier sentait poindre les *scies* du Cabrion peint plus tard par son ami Eugène Süe, dans les *Mystères de Paris.*

Cependant, à en croire Roqueplan, le passage de l'artiste à l'atelier Gros ne fut pas sans fruits : « Le massier qui recevait les cotisations des élèves se nommait Poisson. Il était en outre contre-basse à l'Opéra. Il fut le premier Apollon d'Henry Monnier. Ce fut lui qui inspira au futur créateur de Joseph Prudhomme ses premiers essais dans le style immortalisé depuis par le célèbre élève de Brard et Saint-Omer. A la fête du massier, Henry Monnier lui envoyait des fleurs et un compliment en vers :

Poisson, c'est aujourd'hui ta fête,
C'est aussi celle de nos cœurs.

« Et le reste dans le même goût. »

Henry Monnier employa mieux son temps. N'est-ce pas sous la direction de Gros que l'humoriste apprit à étudier la physionomie humaine? Sans doute il avait des qualités natives très-prononcées de la pénétration du masque de l'homme, qualités que ne saurait communiquer aucun maître; mais à en juger par certains croquis postérieurs pleins de gravité, d'après des cadavres ou des plâtres de suppliciés, on sent qu'Henry

Monnier puisa à l'atelier des notions d'enseignement classique qui sont aussi nécessaires à un dessinateur comique qu'à un véritable peintre.

Dans les divers portraits au crayon reproduits dans

L'ASSASSIN PAPAVOINE.
Croquis d'HENRY MONNIER, d'après un moulage sur nature.

ce volume, et dont je dois communication à l'obligeance de la famille, Henry Monnier se montre un véritable

dessinateur, qui a fait des études sous l'œil d'un maître.

La plupart de ces crayons inédits, empruntés à des albums de voyage, Henry Monnier n'en tira aucune vanité, aucun profit. En ceci, comme en beaucoup d'autres choses, l'artiste passa à côté; il eût laissé une galerie de célébrités contemporaines aussi curieuse à consulter que la série de médailles du sculpteur David; peut-être même eût-il apporté un accent de réalité plus accusé.

Sa facilité de main était extrême. « En ai-je fait de ces portraits à Nantes, c'est effrayant! » écrit Henry Monnier à son ami Ferville, en lui rendant compte plus tard de ses pérégrinations de comédien.

C'est un des côtés très-particuliers de l'homme que ce crayon qu'il portait partout avec son masque, et qui, si on y ajoutait une plume, serait le symbole le plus caractéristique à graver sur son tombeau.

Tout être avec lequel le comique passa quelques instants agréables, il le dessina sans s'inquiéter de sa valeur intellectuelle ou sociale, qu'il fût prêtre, bourgeois, paysan, peintre ou comédien. Ce sont d'abord les « bons enfants » que le dessinateur fixe au crayon, les « camarades ». Il dessina en outre les gens à figures accentuées, ceux dont plus tard il voulait se rendre compte des attitudes, des traits; plutôt des hommes que des femmes.

A voir cependant le joli portrait qu'il a retracé de la

jeune fille à qui il devait donner son nom, il est regrettable que la fréquentation des femmes pendant la jeunesse de l'humoriste ne l'ait pas poussé à reproduire plus souvent d'agréables profils ; mais il était attiré par les rides de la vieillesse, les traits accusés nettement par les passions, et dans cet ordre favori Henry Monnier a laissé de certains portraits qu'eût admirés Chardin et qui l'eussent fait choisir avec joie par Lavater pour élucider le texte de sa *Physiognomonie*.

Cet esprit froid, plus sensible qu'il ne le paraissait, a reproduit une dizaine de fois le portrait de son père à différents âges, encore vert ou terminant sa vie dans un fauteuil de malade : détail bon à noter, car un fonds de tendresse, beaucoup plus considérable que le vulgaire ne se l'imagine, est caché chez ces êtres en apparence scrutateurs, qui doivent leur impassibilité à bien des illusions perdues, et qui n'en conservent pas moins sous des apparences flegmatiques un vif amour de l'humanité.

Ils examinent, observent pour ne plus être trompés, raillent volontiers et se rient de l'homme, savent dénouer les cordons de masques qui cachent l'égoïsme, la fièvre de l'argent, la bataille des intérêts. C'est ce regard si nettement projeté sur les passions intérieures, traduites extérieurement par la déformation des traits, que le philosophe de Zurich eût reconnu à un haut degré chez l'humoriste.

PORTRAIT D'APRÈS NATURE.

Fac-simile d'un dessin au crayon d'HENRY MONNIER.
(1846)

Il me serait facile de m'étendre plus longuement sur les rapports d'Henry Monnier avec Gros, sur la façon dont l'élève quitta l'atelier, sur ses récriminations et sur les blessures qu'il causa au grand peintre.

J'ai sous les yeux deux lettres datées de 1823, auxquelles Monnier attachait une certaine importance, car après sa mort on en a trouvé copie sous enveloppe dans ses papiers. La première, adressée à Gros, est pleine de récriminations; l'élève se venge du professeur par des traits sarcastiques et mordants. Deux mois après, son auteur, mieux disposé, assure que sa lettre primitive est « entachée de cette aigreur dont il est si difficile de se préserver quand on est révolté par une injustice. »

La situation d'Henry Monnier était devenue délicate à sa sortie de l'enseignement du baron Gros. Une certaine publicité avait été donnée aux démêlés entre l'élève caustique et le maître soucieux : « A votre voix, écrit le jeune dessinateur, tous les ateliers se ferment devant moi. »

On entrevoit bien par la nature d'Henry Monnier dans sa jeunesse, par l'inconscience de ses propos et de ses tours, le fâcheux renom qu'il avait dû se faire dans le monde tranquille de l'Institut et de l'École des beaux-arts. Le caricaturiste qui pointait avait-il un tel besoin d'enseignement académique qu'on lui ouvrît les portes d'un atelier que ses dons funestes de railleur à outrance eussent rempli vraisemblablement de trouble?

Je ne veux pas donner plus d'étendue à ce débat, croyant en avoir marqué les points principaux. Les sectateurs de « l'école des documents », ceux qui ressassent des misères relatives à tout homme ayant un renom, les pointeurs d'anecdotes, les diseurs de riens qui impriment gravement dans les *Archives de l'art français* le nombre de pots de confitures qu'une mère économe envoyait à Cochin filius, les écrivains qui veulent paraître « bien informés » savent où se trouvent les lettres manuscrites dont je parle; elles leur fourniraient au besoin quelques pages de texte original et un demi-volume de commentaires.

Je tenais seulement à montrer quel essor devaient prendre de semblables facultés de raillerie dans un milieu où tout concourait à les exciter.

CHAPITRE IV

LES GRISETTES

Je me souviens d'un ancien vaudeville, *la Semaine des amours;* sa trame jeune et agréable caressa d'une façon si particulière ma nature de collégien émancipé, que l'air et la chanson se dégagent de souvenirs de toute sorte accumulés en moi.

> Nos amours ont duré
> Toute une semaine...

Je n'en sais pas plus; mais quand le gai motif de la musique d'alors vient se joindre à ces deux vers, tout un printemps de jeunesse pointe et donne des fleurs comme celles des amandiers après les dernières gelées de mars.

Henry Monnier, par ses lithographies si finement coloriées, appartient à la Restauration. Il semble avoir connu de très-près la femme de cette époque, non pas

absolument la grande dame, mais la modiste, la grisette, celle que chantaient Désaugiers et Béranger, la même dont Paul de Kock se plaisait à raconter les parties de campagne. Rien de plus aimable que le crayon du dessinateur entre 1825 et 1830; Henry Monnier représenta la femme sous un jour charmant et bon-enfant qui n'est plus dans nos mœurs.

En feuilletant ces séries, on est initié aux plaisirs d'endroits parisiens tout à fait modifiés, transformés ou démodés, comme Tivoli ou Romainville. Tout ce monde de commis, d'étudiants et de grisettes se contente de plaisirs à peu de frais, d'amourettes plutôt que d'amour. La passion échevelée, on la laisse à l'école romantique. Les amoureux boivent du cidre, mangent des croquets, montent à âne et dînent sur l'herbe : amourettes qui ne font pas plus pressentir les *Lorettes* de Gavarni que celles-ci n'annoncent les sombres et bestiales filles entrevues par le peintre Guys.

Henry Monnier, qui, en sa qualité d'employé et d'artiste, devait être au mieux avec ces aimables personnes, entreprit de les peindre avec un certain développement. Il a dessiné des albums de *Grisettes* qui ne comportent pas moins d'une centaine de planches et qui contiennent les joies, les bouderies, les serments, les petites trahisons de ces séduisantes créatures. Vous voyez de près la femme, non pas compliquée, ni rouée, ni faisandée de la génération qui suivit; un peu de légèreté

FRONTISPICE DE L'ALBUM DES GRISETTES.
Lithographié par HENRY MONNIER.
(1829).

seulement pourrait être reproché à ces aimables filles par les esprits chagrins qui manquent de philosophie en matière de sentiments. Enlevez les manches à gigots, les robes à carreaux écossais produites par le succès de la *Dame blanche;* qu'un coiffeur moderne détruise la sa-

Croquis d'HENRI MONNIER. (Vers 1830.)

vante architecture des *coques* auxquelles sacrifiaient toutes les femmes de l'époque, vous vous trouverez dans une mansarde, en face de l'aimable créature court vêtue, qualifiée du joli nom de *grisette*. Un mot enterré dans la tombe de mademoiselle Déjazet.

« Le maréchal de Noailles, dit Saint-Simon, était fort accusé de n'avoir point renoncé à la grisette. » Ces liaisons faciles, que n'ont pas dédaignées d'illustres séducteurs, Henry Monnier en a composé de petits drames touchants ou de gaies comédies dessinés qui ont pour théâtre l'atelier d'une modiste de la rue Vivienne, ou le

comptoir d'une dame tenant un café de la rue de la Chaussée-d'Antin, parfois le boulevard de Gand.

On « sable le champagne » dans les mansardes des modistes ; des « trottins » à la mine futée sont suivis par des messieurs à gros ventre, qui soufflent à l'oreille des petites des propositions aventureuses ; c'est encore l'éternelle scène de récriminations entre le protecteur et la protégée, qui est assez ingrate pour ne pas tenir compte des bienfaits d'un vieux monsieur et le plante là pour aller courir les prés Saint-Gervais avec un galant qui n'a ni ventre ni breloques, mais qui est plus jeune que le protecteur (1).

(1) Une partie du charme de ces estampes tient au soin matériel qu'apportait Henry Monnier à la publication des séries mises en vente par la veuve Delpech. Après Debucourt et les petits maîtres « en couleur » qui employèrent le procédé de coloriage par impression, vient Henry Monnier. Il ne se servit pas du même moyen ; mais aquarelliste habile, il peignait lui-même ses modèles et surveillait attentivement le travail des coloristes.

CHAPITRE V

LA GALANTERIE

Henry Monnier a sa façon d'être sérieux, c'est d'entrevoir la nature avec simplicité. Un croquis, une indication valent toute une scène de comédie de mœurs.

Si je détache d'une feuille remplie des prodigalités du crayon de l'humoriste le croquis : *Madame est encore sortie*, j'assiste au théâtre de la Montansier à un incident de vaudeville nettement dessiné et d'un comique trouvé sans effort. Mon habitude n'est pas d'épiloguer sur les images et de noircir inutilement une page quand le crayon s'exprime plus visiblement en quelques traits; mais cette scène me tente et j'essaye d'en bien préciser l'esprit.

Le protecteur d'une jeune beauté est reçu par une femme de chambre dont l'attitude résolue et la mine

futée devraient bien lui faire pressentir qu'il n'est pas attendu. Terrible cette fille sortie on ne sait d'où. Le personnage est solennel : ou fonctionnaire d'un rang élevé, ou magistrat. Son pardessus est admirable de dignité. La tête de l'homme « bien conservé », reste digne malgré la déconvenue de la réception; aussi le protecteur apporte-t-il une médiocre confiance à ce que lui répond l'effrontée : — *Madame est encore sortie.*

Derrière le paravent on aperçoit un chapeau d'homme et des bouteilles vides. Dans une chambre à côté sans doute

<div style="text-align:center">De champagne s'enivre Julie.</div>

Voilà un monsieur fort désappointé qui avait compté passer quelques instants agréables avec Julie et qui redescendra piteusement l'escalier en se disant à chaque marche : — *Madame sort bien souvent!*

Ce petit croquis dramatique, recommandable par le soin avec lequel il est traité, ne vaut-il pas une scène du théâtre de Madame?

Henry Monnier, au début de sa carrière, en dessina un certain nombre d'autres du même ordre où il mit en antagonisme la jeunesse et la maturité, l'amour et l'argent; petits drames peu creusés, qu'il entrevit plutôt en vaudevilliste de l'école de Scribe qu'en moraliste.

Était-ce la conséquence des révolutions, des guerres,

— MADAME EST ENCORE SORTIE.

D'après un croquis de la série des *Distractions*.

(vers 1832.)

des deuils de famille qui avaient laissé la tristesse dans trop de cœurs? Mais les écrivains de la Restauration n'approfondissent guère et ne trempent pas leurs plumes dans le noir des passions; ils se contentent de petits tableaux de genre à la Désaugiers : *Paris à cinq heures du matin*. Au théâtre le public applaudit le *Dîner de Madelon*, et c'est d'accord avec cette bonne humeur qu'Henry Monnier trace d'un crayon léger des scènes de mœurs que le public de 1879 ne trouvera pas assez compliquées, mais que les époques qui suivront celle-ci remettront sans doute à leur plan.

Le peintre était alors frappé de tout ce qu'il voyait extérieurement, et ses dessins reflètent fidèlement, avec son âge, l'état de son esprit. C'est ainsi qu'il a représenté avec les *demoiselles* du Palais-Royal celles qu'on appelait les *demi-castors*, un nom qui parut très-spirituel à l'époque et qui demanderait presque un Champollion pour en déterminer le sens exact. Quoi qu'il en soit, vertus faciles et demi-vertus ont posé devant Henry Monnier, devenu non pas tout à fait complice, mais d'une large indulgence pour ces Madeleines sans repentir.

Les messieurs qui suivent les femmes, les biches que cette chasse ne rend pas timides, les amateurs du beau sexe, les personnes qu'une proposition de mobilier en acajou ne fait pas rougir, les soirées interlopes données par une dame de Sainte-Amaranthe, les intrigues ébauchées facilement au boulevard de Gand, les amours plus

faciles encore devant l'étalage du libraire Ladvocat, toutes ces scènes où la femme est en jeu, sont rendues par un crayon spirituel et qui ne s'effarouche pas trop des conséquences.

Pourtant, à quelques années de là, l'artiste devait se modifier et représenter le vice et la débauche, non pas en Hogarth, car le grand peintre anglais est un prédicant. Monnier est plus froid dans son résumé. La jeunesse a fait place à une maturité impartiale. L'homme ne fait pas étalage de vertu; il ne se sert pas non plus de ces pendants faciles où sont représentées l'honnête ouvrière et la fille débauchée. Il a parcouru les prisons, les

LA FILLE.

hôpitaux spéciaux où la paresse, l'abus des nuits ont poussé la plupart de ces femmes, et devant ce miroir il laisse l'observateur conclure, le penseur à ses méditations.

CHAPITRE VI

LE MONDE DE LA RESTAURATION

Avant de s'attarder dans les loges des portières, chez les célibataires du Marais ou dans la bourgeoisie des derniers échelons, Henry Monnier fréquenta la société de son temps, non pas tout à fait l'aristocratie du faubourg Saint-Germain, mais celle qui venait s'emparer de la Chaussée-d'Antin et qu'a chantée M. de Jouy. Sur ces nouveaux terrains s'était implanté un groupe de riches industriels, de banquiers, qui se développa, prit une extension considérable, occupa un rang bien tranché dans le Paris nouveau, et reconnut pour véritable roi M. Laffitte, pour général La Fayette et pour poëte Béranger.

Il est très-agréable à regarder dans les images d'Henry Monnier ce monde dont il eût pu rester le portraitiste élégant, si de multiples facultés n'avaient pas jeté l'artiste dans des entreprises dont aucune ne le mena à la

fortune. Pendant un certain temps Henry Monnier coloria les soirées, les raouts, les bals et concerts de ce monde nouveau. Vraisemblablement il en fût devenu le peintre favori, si à la précision de son crayon ne s'était joint un esprit sarcastique qui le poussait à percer d'outre en outre les vaniteuses prétentions de la bourgeoisie qui pointaient déjà.

C'est la face la moins connue du talent de l'homme; dessinateur ingénieux alors, il se plut à reproduire l'élégance des toilettes de femmes.

Le monde de la fin de la Restauration ne paraîtra peut-être pas distingué à ceux qui fréquentent le demi-monde d'aujourd'hui, plus brillant, mais bien autrement frelaté. Il faut, pour bien juger une époque, ne pas faire le dédaigneux et surtout s'abstenir de comparer le passé avec les lunettes du présent : modes et coutumes, quand elles ne sont pas encore protégées par les glacis de l'archaïsme, prêtent trop facilement à l'ironie. Ainsi, nous avons été élevés à regarder comme ridicule tout ce qui se rattachait à la période de 1810 à 1828; l'empire, la Restauration ne faisaient qu'un dans le mépris artistique des romantiques, et dans ce jugement, qui manquait à la fois de justice et de justesse, les hommes, les œuvres et les choses furent en butte à des sarcasmes faciles.

Si pourtant on consulte les dessinateurs de l'époque, et particulièrement Henry Monnier avant qu'il ne se con-

centrât tout à fait dans la critique de la bourgeoisie, on remarquera une élégance particulière à la Restauration.

Ce monde, que nous appelons bourgeois parce qu'il est moins raffiné, offre une qualité qui nous fait absolument défaut aujourd'hui, une certaine bonhomie, avec moins de désir de s'afficher.

L'argent ne fut pas le grand mobile du règne de Charles X. La société, qui se ressentait encore des effroyables secousses politiques antérieures, apportait dans ses plaisirs une certaine délicatesse. Les intérêts matériels peu développés ne faisaient pas remplacer le sentiment par la monnaie. Les rangs étaient moins confondus. Si la fille tenait le haut du pavé, c'était seulement dans les galeries de bois; on ne la voyait pas se mêler ouvertement aux plaisirs publics et y prendre pied comme dans le monde parisien actuel, teinté d'américanisme.

Les gens moins blasés se procuraient des jouissances plus faciles. Les *Filles de marbre*, les *Dames aux camélias*, ne prenaient point alors cette importance parisienne bizarre, qui est de surface, il est vrai, mais qui doit tromper les non-initiés appelés à juger de l'état des mœurs françaises par la littérature dramatique.

Ce n'est pas à dire toutefois que les années qui précédèrent le gouvernement constitutionnel représentassent

un idéal spartiate, non plus que la France soit devenue, ainsi que le prétendent les Allemands, absolument corrompue et dépravée; seulement la littérature et la peinture d'alors, si on me passe d'accoler de nouveau Béranger et Henry Monnier, traitaient la galanterie avec bonne humeur. *Frétillon* et *Julie*, déjà archaïques, apparaissent gaies, spirituelles, avec une pointe de volupté épicurienne; mais elles n'occupent qu'un coin de l'œuvre du chansonnier, et ne s'affichent pas constamment en pleine lumière.

Les désespérances, les inassouvissements et autres importations romantiques, d'où découle la fureur hystérique de plus d'un roman moderne, ne prévalent pas à cette époque dans le monde; on les laisse au compte des bas-bleus dont Alfred de Musset a tracé un portrait frénétique dans la fameuse pièce de vers :

> Quand Madame Waldor
> A Paul Foucher s'accroche.
>

Les femmes de la bourgeoisie n'avaient pas de ces goûts insatiables, et ce n'est ni dans *Angèle* ni dans *Antony* qu'il faut chercher la peinture de la société de ce temps, mais bien dans les claires images où Henry Monnier représente la femme avec ses toilettes, au bal, au spectacle, en peintre d'accord avec son époque.

Dans les scènes assez nombreuses consacrées à l'aris-

LES QUARTIERS DE PARIS.

CHAUSSÉE-D'ANTIN.
Réduction *fac-simile* d'une composition lithographiée par HENRY MONNIER (1828).

tocratie bourgeoise par le peintre, on retrouverait au besoin la véritable nature de l'artiste, ses goûts, ses fréquentations et jusqu'à ses déconvenues amoureuses. En même temps qu'Henry Monnier s'amuse à des plaisirs faciles avec les grisettes, il fait la cour aux femmes de la bourgeoisie; aussi les a-t-il peintes en contemporain qui ne s'effarouche pas de leurs bérets, de leurs manches « à la folle », et qui les trouve aimables malgré leurs attifements de 1828.

Je trouve ce partage de cœur nettement marqué dans *la Petite Fille* et *la Grande Dame*, une des rares scènes où l'humoriste a montré une égratignure à son cœur, un peu de tendresse sentimentale.

Charles, l'artiste, est aimé de la grisette Fanny. L'aimable fille, un peu délaissée, se plaint à son amant :

« Mon petit chéri, il y a bien longtemps que je ne t'ai pas vu, et cependant je le voudrais bien, vu que j'ai fini tes bretelles que j'ai brodées... J'ai craint que tu ne sois fâché contre moi de ce que je t'ai rencontré l'autre jour dans la rue avec mon carton; je m'en suis bien repentie, car j'ai passé tout le reste de la journée et toute la nuit à en pleurer. Ne sois donc plus méchant à mon égard. J'irai te voir demain matin sans faute, entre dix et onze; tu y seras, n'est-ce pas? Je t'en prie, mon chéri. Cette fois-ci, si tu n'y es pas, laisse ta clef, je verrai ton linge. Adieu, aime-moi comme je t'aime; ne sois plus méchant, pas trop infidèle, car vraiment tu es aimé de ta

» Fanny.

» P. S. — Je t'apporterai quelque chose que tu ne t'y attends pas, qui te fera plaisir. J'embrasse tout ce que j'aime. »

L'ingrat, qui commence à manquer aux rendez-vous

de la petite Fanny, est en effet attiré dans les salons de madame Sainte-Hippolyte, une coquette; mais les tendresses que trouvait Charles auprès de la grisette se changent en amertumes dans le salon de la grande dame. Déceptions, tromperies, ironie et froideur de cœur punissent le jeune artiste de son ingratitude. Un soir il fuit, le cœur brisé d'avoir eu affaire à une telle coquette.

Au dedans de l'hôtel, la musique retentit; au dehors, Charles, accablé, s'assied sur un banc de pierre en face de l'hôtel où trône son infidèle et retombe anéanti.

Je cite la conclusion :

UNE JEUNE FILLE, *enveloppée d'une pelisse, s'approche de Charles.*

Qu'avez-vous, monsieur, vous souffrez?

CHARLES.

Ciel! Fanny!

FANNY (*se jetant dans ses bras*).

Oh! mon chéri! que t'a-t-elle fait?

CHARLES.

Chère amie, que de torts j'ai envers toi!... Je veux les réparer... Viens!

Ce dénoûment bien romanesque était utile comme constatation de note sentimentale, la seule à ma connaissance dans l'œuvre écrite d'Henry Monnier; il

montre en outre le triomphe de la grisette pleine de cœur sur la grande dame blasée.

Dans ce monde élégant, où peut-être Henry Monnier perdit quelques illusions, il trouva par contre une ample collection de types qui formèrent sa première manière, la meilleure.

L'homme surtout, il l'a bien vu sous toutes ses faces d'invité, dans ses diverses qualités de personnage poli-

LE CHANTEUR DE ROMANCES. (1)
(1832-1834.)

tique, de galant, d'amuseur, de dandy, et il remplit ses cartons de croquis, certain d'avoir à s'en servir un jour et de représenter les hautes classes avec toute l'importance qu'elles s'attribuent.

(1) Quelques contemporains croient reconnaître le compositeur Panseron dans ce croquis.

Grâce à ces dessins, nous assistons aux scènes du monde transitoire de la fin de la Restauration, et nous faisons rapidement connaissance avec des couches de personnages qui nous en apprennent plus sur les mœurs d'alors que bien des livres prétentieux sur la société polie.

CHAPITRE VII

VOYAGES EN ANGLETERRE ET EN HOLLANDE

Jeune et déjà bien posé dans le monde, Henry Monnier partit pour l'Angleterre avec un de ses camarades qui devait devenir le peintre des élégances de la haute bourgeoisie, M. Eugène Lami.

Contrairement à la plupart des humoristes qui, croyant se targuer d'indépendance, affichent leur mépris pour la société et les gens polis, Henry Monnier, grâce à ses facultés de comédien et de conteur de salon, fréquentait le monde, y tenait sa bonne place et s'y montrait, non avec les ridicules des modes que chaque jour amène, mais pouvant occuper son rang dans toutes les classes, sans se faire remarquer des basses par des recherches de toilettes trop voyantes, des hautes par le sans façon particulier à la bohême.

A cette date, deux artistes de divers mérites avaient

conquis la célébrité à Londres, Mathews et Cruishanck, l'un au théâtre, l'autre chez les éditeurs d'estampes. Quoique Monnier fût déjà en possession de sa propre nature, son talent de comédien et de dessinateur n'était pas inaccessible à de nouveaux courants, surtout ceux qui pouvaient se mêler à ses eaux sans les troubler. Mathews, surtout Cruishanck, exercèrent sur le jeune artiste une certaine influence qui n'avait pas prise sur son originalité, influence semblable à celle qu'à Paris le caricaturiste Rowlandson éprouva à la vue des estampes de Debucourt et des autres petits maîtres.

L'œuvre de Monnier qui porte le plus visiblement cette trace a pour titre *Contrastes;* c'est un album de croquis sur pierre tracés d'une main aussi légère que si elle tenait une pointe d'aqua-fortiste, et qui évoquent les souvenirs des plus spirituelles vignettes de Cruishanck.

Dans un autre ordre il faut signaler l'album qui a pour titre *Voyage en Angleterre*, dessiné en collaboration par Eugène Lami et Henry Monnier. Le premier s'était réservé les scènes aristocratiques et de *high-life;* le second, les agitations du peuple de la rue.

L'arrivée des *steam-boat*, le retour des matelots qui fait penser aux chansons navales de Dibdin, le pugilat qui se passe dans le *ring*, les vieux watchmann, habillés de manteaux gris, avec leur lanterne sourde et leur crécelle bruyante, qui semblent des fantômes d'une antique police à côté des *policemen* d'aujourd'hui,

MARCHÉ AUX POISSONS DE BILLINGSGATE.
Voyage en Angleterre d'EUGÈNE LAMY et d'HENRY MONNIER.
(1829.)

ont été représentés par Henry Monnier avec une impersonnalité bien rare de la part d'un artiste français.

En regard de chaque planche, une courte notice indique les détails du sujet représenté; je donne celle qui a trait au marché de Billingsgate, reproduit ici en fac-similé :

« Billingsgate est un quai de la Tamise, non loin de la douane (*Custom-House*); c'est là que chaque nuit, à la lueur des torches, se fait la vente du poisson en gros destiné à la consommation de Londres. On comprend tout ce que ce spectacle a de pittoresque et de bruyant. Les marchandes de poisson ou « les nymphes de la Tamise », comme les appelle quelque part lord Byron, sont des viragos dont l'accent, le langage, les gestes et le costume n'ont rien de féminin. Ce sont souvent des Irlandaises, ce qui explique comment elles distribuèrent *gratis*, pendant une semaine, du poisson aux prêtres émigrés français. »

La description n'est rien à côté de la scène de mœurs bien composée où l'artiste s'est montré au-dessus de sa tâche. Cette composition, les artistes de nos jours en tireraient le sujet de plusieurs toiles qu'ils estimeraient un certain nombre de billets de banque.

Ce ne fut pas là malheureusement le cas d'Henry Monnier, méconnu de son vivant par les « connaisseurs ».

Ses croquis de voyage offrent la particularité de montrer combien chez lui la qualité de peintre était dominante.

J'ai sous les yeux les impressions d'une tournée en Hollande. A lire le texte, l'homme semble n'avoir re-

recueilli que des banalités (1). Il n'en est pas de même si on regarde ses dessins de monuments d'Amsterdam, de matelots de la Frise. Chose singulière que cet artiste qui, littérairement, ne sait que traduire des sensations bourgeoises, et qui, graphiquement, les met en relief d'une façon si particulière. Je sais bien qu'à prendre des exemples modernes, Thackeray, l'écrivain humoriste anglais, se montra insuffisant dans les types dessinés qu'il entreprit de joindre à ses romans, et que la réputation de Théophile Gautier n'est pas due à ses pastels de demoiselle.

Mais Henry Monnier avait taillé sa plume presque aussi souvent que son crayon. On ne le devinerait pas en lisant le passage suivant :

« Les Hollandais sont, au demeurant, gens fort intéressants, fort industrieux, très-peu communicatifs, fort adroits et très-spirituels. Pour nous, qui ne les connaissions que d'après les tableaux des Teniers, des Ostade, des Steen, Brauwer, Bega et tant d'autres, nous avons été surpris en les voyant si différents de ce que nous imaginions; les femmes, celles de la Frise surtout, nous les trouvâmes tout bonnement charmantes. »

On pourrait encore trouver dans ce passage une bonhomie à la Paul de Kock. Le faux-col de monsieur Prudhomme apparaît quand Henry Monnier admire le costume des Frisonnes, « leurs petites mules qui renferment parfois de certains petits pieds qu'envieraient

(1) L'article publié dans l'*Illustration*, janvier 1845, n'a pas été réimprimé.

MATELOTS HOLLANDAIS. (1845.)

les petites maîtresses de la capitale des beaux-arts et de la civilisation. »

Les dépenses, les formalités de douane tiennent une bonne partie de ce *Voyage en Hollande* où l'auteur dépense son ironie à décrire des types de table d'hôte :

« Nous aurions désiré nous trouver en Hollande avec des Hollandais; le hasard nous fit loger chez un Italien. Tout le temps de notre séjour à Rotterdam, nous n'avons rencontré que des Russes, des Allemands, beaucoup d'Israélites, des Suisses et des Français. Il y avait là un de nos compatriotes qui faisait les délices de la table par ses bons mots et son adresse. C'était un jeune homme honorable qui voyageait pour la quincaillerie; il possédait un talent extraordinaire pour faire revenir dans la poche de son gilet une pièce de monnaie placée sur l'extrémité de sa botte, lançant la pièce au plafond et la faisant retomber à la place d'où il l'avait tirée. Nous vîmes rarement plus de modestie unie à plus de grâce et de gentillesse. »

Ailleurs Henry Monnier semble jaloux de la façon de narrer des Guides-Joanne :

« La Haye, la résidence du roi et où siègent les autorités du pays, est une assez jolie ville, bien tenue, toute mignonne; assez triste pendant l'absence de ses augustes hôtes, elle ne présente rien de bien remarquable. Le palais du roi, l'habitation du prince d'Orange, le théâtre, sont des monuments fort ordinaires. Au musée de la Haye sont rassemblés les chefs-d'œuvre de l'école hollandaise et l'œuvre capitale de Paul Potter, que nous avons possédée au musée du Louvre. »

Henry Monnier n'a réservé que quelques lignes d'explication au sujet des écoles d'orphelins et d'orphelines d'Amsterdam; peut-être songeait-il, non sans raison, que son crayon parlait d'une façon plus accentuée que sa plume.

« Une des choses qui nous frappèrent le plus à Amsterdam est sans contredit l'école des orphelins, où sont admis les enfants des deux sexes avec des costumes tout à fait d'un autre âge; on est saisi de surprise à la vue de ces petits bonshommes coupés en deux par du rouge et du noir et conduits à la messe par des messieurs qui ont aussi un air tout particulier, l'air que nous avons voulu reproduire ici. Ce personnage est accompagné de monsieur son fils, et le tout est croqué d'après nature. Les jeunes filles, coupées en deux comme les garçons, ne sont pas moins originalement vêtues. Cette institution d'orphelins est une des plus belles dont s'enorgueillisse avec raison la Hollande, assez portée d'ailleurs à s'enorgueillir de tout ce qui lui appartient. »

Les croquis de voyage d'Henry Monnier ont une qualité particulière, sur laquelle on ne saurait trop insister, celle de bien rendre le caractère d'un pays étranger, de ses habitants. En Angleterre, l'artiste voit des Anglais, en Hollande des Hollandais. Il est tant d'artistes qui transportent leurs visions partout où ils passent. Gavarni a représenté des misères irlandaises à travers lesquelles apparaît son fatigant ronron de Débardeur et de Lorette. Ce peintre des modes retrouvait partout ses propres poupées intérieures, avec leurs attifements parisiens. Monnier, moins séduisant pour les masses qui veulent être amusées, regardait froidement s'agiter les poupées extérieures, et c'est un des motifs qui intéressent à son œuvre dessinée les esprits réfléchis.

CHAPITRE VIII

HENRY MONNIER PENDANT LA PÉRIODE ROMANTIQUE

L'inconscience, ou plutôt la partie intellectuelle inconsciente particulièrement bizarre au milieu des vives facultés affirmées si nettement en de certains cas par Henry Monnier, permet au besoin de le rattacher à toutes les écoles et à tous les principes, aux classiques défendus pied à pied dans le *Constitutionnel* par MM. Étienne et Jay, aussi bien qu'aux doctrinaires romantiques cantonnés dans le *Globe*.

Au fond du cœur, Monnier devait tenir pour Fulgence et Vafflard; mais le romantisme exerçait à la fin de la Restauration une telle pression sur les hommes et les choses; ses bataillons étaient si ardents, si jeunes, si tumultueux, qu'il était dangereux de ne pas s'y enrôler. Aussi Henry Monnier, dont le crayon était la partie flexible, ne se fit-il pas prier pour prêter son concours au mouvement.

C'est même un détail qui mérite d'être signalé que l'aptitude à répondre immédiatement à toute commande, de la part d'un être réfléchi et personnel, d'ordinaire lent à concevoir et entrant difficilement dans la pensée d'autrui : elle n'indique pas seulement de la bonne volonté, de la prestesse de main, elle est la preuve de longs approvisionnements d'observation. L'esprit du peintre était meublé d'une grande quantité de motifs divers.

Qui feuillettera *les Contes du gay sçavoir* (1), entrepris à une époque où l'étude des manuscrits concordait avec celle de l'architecture et du mobilier gothique, sera certainement étonné de la tâche qu'avait acceptée le peintre ordinaire des *Grisettes*.

On ne voit pas Henry Monnier, non plus que Paul de Kock, faisant agir des personnages chaussés de souliers à la poulaine; l'ornementation des cathédrales, les saints dans leurs niches ouvragées ne semblent guère du ressort de la plume qui relatait les propos et du crayon qui dessinait les personnages du *Roman chez la portière*.

Tel était le courant romantique. Enrôlement forcé, presse de soldats à la façon anglaise. Le bibliophile

(1) *Les Contes du gay sçavoir. Ballades, fabliaux et traditions du moyen âge, publiés par Ferd. Langlé, et ornés de vignettes et fleurons imités des manuscrits originaux, par Bonington et Monnier. Imprimé par Firmin Didot pour Louis Denozan, librairie, rue des Fossés-Montmartre, n° 4. In-8.* [1828.]

Fac-simile d'une lithographie d'Henry Monnier:
(1828.)

Jacob ne badinait pas, et le farouche Théophile Gautier n'eût pas fait d'article sur *les Scènes populaires*, si l'auteur n'eût donné des gages à la jeune école.

De cette association bizarre entre Bonington, jeune peintre tout à fait romantique, Ferdinand Langlé, vaudevilliste égaré dans des pastiches de fabliaux du moyen âge, et Henry Monnier, déjà connu par ses mystifications, ne faut-il pas conclure que les deux derniers membres de cette trilogie n'avaient pas trouvé leur voie et suivaient le courant en attendant mieux?

Où Monnier appartient le plus, en apparence, au mouvement, c'est quand en même temps que Tony Johannot, Jean Gigoux, Célestin Nanteuil, il apporte son concours à la décoration des livres de Stendhal, d'Eugène Süe, d'Alexandre Guiraud, de Servan de Sugny et autres. Il n'est peut-être pas à la hauteur des dessinateurs romanesques qui distribuaient le noir sur le blanc avec prodigalité et qui abusaient des déchirements d'horizons traversés par des éclairs invraisemblables.

Henry Monnier a pour qualité enviable la clarté. Et tous les artistes employés par l'éditeur Renduel sont (qu'on me pardonne le mot) des *sombreurs* à outrance. Faisant corps avec les poëtes *mélancholiaques* (le romantisme finit par me gagner moi-même), ils se montrent échevelés ou *déchevelés*, si l'on veut, comme les héros des romanciers moyennagistes.

Comprend-on l'admirateur des réjouissantes petites vignettes de Cruishanck aux prises avec les jeunes-France si peu français, mais si espagnols, si italiens, qui reniaient Voltaire et adoraient Gongora? Véritablement, l'homme dut faire de véritables efforts sur lui-même et jeter de grosses pierres sur sa conscience pour ne pas avouer à la face de ses contemporains qu'il préférait *la Demoiselle à marier* de M. Scribe à *la Tour de Nesle*.

Aussi, dans ma jeunesse, je pris un moment en grippe le pauvre Monnier, qui, se croyant obligé de se mettre un nez de carton, m'avait induit en erreur. Les romantiques, qui cherchaient partout des congénères, particulièrement à l'étranger, jetèrent tout d'abord leur vue sur Hoffmann le visionnaire; quoique le Berlinois se laisse entraîner au fantastique par tempérament, sans se préoccuper d'un fantastique de mode. Les *Contes nocturnes* et les *Contes mystérieux* ayant passé le Rhin, on voulut connaître le portrait et les croquis de l'écrivain allemand qu'on tenait en France pour dessinateur au moins aussi étrange que sa physionomie. Les Magazines, alors fort accrédités, s'empressèrent de répondre aux goûts du public, et dans *le Musée des familles*, Henry Monnier fut chargé de reproduire les fantaisies de l'auteur du *Roi des puces*.

Du portrait de l'homme le dessinateur donna un aspect passablement tourmenté et plus singulière encore fut la reproduction ci-contre d'un de ses dessins.

Pseudo-dessin fantastique d'Hoffmann, par HENRY MONNIER.
(Musée des Familles, 1834.)

A quelques années de là, étudiant de près la vie et l'œuvre du conteur prussien, et manquant de dessins authentiques, j'écrivis à Henry Monnier de vouloir bien m'indiquer la source où il avait puisé les motifs publiés dans le *Musée des familles*.

« Ces dessins sont entièrement de ma composition et je suis prêt à en faire d'autres », me répondit-il avec une sincérité que dans mon excessif amour de la réalité je regardais comme du cynisme.

Ardent à la pourchasse de documents positifs, je fus cruellement désillusionné par une semblable réponse, surtout quand j'entrai en possession des véritables dessins d'Hoffmann qui sont froids et sans aucuns rapports avec l'enveloppe fantastique de ses contes.

Je n'insiste pas sur ce détail. Il était de mode à cette époque de jeter à la tête des hommes célèbres toutes sortes d'histoires fausses, mais attendrissantes. C'était le triomphe du carton-pâte, et il faut aujourd'hui plus d'une retouche pour raviver le ton de la couleur locale primitive, qui est devenue bien jaune et bien poussiéreuse.

L'école romantique eut pourtant entre autres qualités de raviver inconsciemment la tradition française après la découverte de sentiers étrangers qui n'aboutissaient à aucune grande voie, de secouer la torpeur de la littérature de l'empire, peut-être classique et animée des meilleures intentions, mais sans couleur.

Par un fil assez mince on peut toutefois rattacher Henry Monnier au romantisme; les petits drames des *Scènes populaires*, par leur forme dialoguée, formaient un trait d'union entre le livre et le théâtre. L'importance considérable donnée alors à la scène n'appartient pas seulement à Victor Hugo et à Alexandre Dumas. La plupart des jeunes doctrinaires du *Globe* suivaient la même voie : MM. de Rémusat, Vitet, Mérimée. Ils croyaient nécessaire d'appliquer le dialogue à des scènes historiques du passé, et le public de cette époque s'exaltait pour *les Barricades, la Chronique sous Charles IX*, qui ne sont pas restées la partie brillante du bagage de leurs auteurs.

Ce n'était pas absolument l'enseignement que suivait Henry Monnier; il était peu d'humeur à se complaire dans la lecture des anciens chroniqueurs pour y puiser des sujets de conceptions dramatiques; mais parallèlement à ceux qu'on pourrait appeler des dramaturges en chambre, étaient groupés un certain nombre de gens d'esprit, élevés à l'école des *Proverbes* de Théodore Leclercq, qui employaient la forme du dialogue scénique pour rendre leurs aspirations libérales, bonapartistes et anticléricales.

C'est toute une littérature à part et digne d'occuper un rayon de la bibliothèque d'un curieux que celle des gens d'esprit qui s'appellent Romieu, Cavé, Dittmer, Lœve-Weimars et à la tête de laquelle on pourrait

placer Mérimée, ne fût-ce que pour le tenir à distance
du trop solennel monsieur Vitet.

Ces écrivains, de beaucoup supérieurs intellectuellement aux auteurs dramatiques de second ordre leurs contemporains, paraissent n'avoir cherché que des succès de salons. Spirituels, mordants, amis de la raillerie froide et concentrée, c'est dans un petit monde qu'ils choisissent leurs spectateurs. Sceptiques, mais jetant un coup d'œil sérieux sur l'avenir, ils ne veulent pas que la carrière administrative leur soit fermée pour cause d'exercice de la littérature, et quand la porte des fonctions publiques leur est ouverte, ils tiennent à ce qu'on ne leur reproche pas leurs folies de jeunesse. Ce qui ne les empêche pas d'en commettre, mais à huis clos.

Mérimée, nature essentiellement sarcastique et frisant l'athéisme, devient inspecteur des monuments religieux.

M. Cavé occupe divers postes administratifs avant de devenir directeur des beaux-arts.

Romieu le mystificateur est nommé préfet.

Lœve-Weimars, un des *lions* du boulevard de Gand, Henry Beyle (Stendhal), athée décidé, sont appelés à des postes consulaires.

Henry Monnier, lui, appartint jusqu'à la fin de sa vie à la bohême. Et pourtant n'eût-il pas fait un administrateur presque aussi convaincu que monsieur Vitet?

La plupart des écrivains dont je viens de citer les noms étaient liés entre eux non-seulement par la camaraderie, mais par la nature même de leur esprit, de leurs talents; aussi les quelques volumes qu'ils publièrent sont-ils ornés d'une composition d'Henry Monnier.

C'est en 1827 que paraissent les *Soirées de Neuilly, esquisses dramatiques et historiques,* publiées par M. de Fongeray, ou pour parler plus bibliographiquement, par MM. Dittmer et Cavé. A la faveur de ce pseudonyme, les auteurs pouvaient se railler en toute liberté des congrégations, des émigrés et des salons ultrà-royalistes du faubourg Saint-Germain (1).

Un autre ouvrage, également illustré par Henry Monnier en 1828, *les Scènes contemporaines laissées par feu madame la vicomtesse de Chamilly,* cache sous les jupes de la douairière trois hommes d'esprit : Lœve-Weimars, Romieu et le vaudevilliste Vanderburch. Les sujets traités sont du même ordre, dans le même courant d'idées.

On voit l'enchaînement. Les *Proverbes romantiques*

(1) Quelques-unes de ces scènes ont sans doute perdu de leur piquante actualité; cependant je citerai la *Conspiration de Malet,* qui est dramatique et côtoie de très-près l'instruction de ce grave complot. Sans leur parti pris de se rattacher à l'administration, MM. Cavé et Dittmer eussent pu devenir des écrivains remarqués dans cet ordre semi-historique, semi-politique.

M. DE FONGERAY.

Fac-simile du frontispice des *Soirées de Neuilly*.

(1827.)

de Romieu sont de 1827; la première édition des *Scènes populaires* d'Henry Monnier paraît en 1830. Ces écrivains se fréquentaient, voyaient le même monde, se

Fac-similé DE LA VIGNETTE
de *Plik et Plock* d'EUGÈNE SUE. (1831.)

prêtaient leur concours et ne s'oubliaient pas dans la vie.

Quand, à quelques années de là, le comédien courut la province, chargeant ses amis d'intervenir auprès du directeur des beaux-arts pour obtenir l'autorisation de jouer certaines pièces que pouvaient arrêter des préfets de département, « Cavé t'a connu autrefois, comme tu dis, lui répondait Nestor Roqueplan; mais il te connaît encore, et sachant que je t'écris, il me charge de mille amitiés pour toi. »

Il en est de même de Mérimée, quoiqu'il se soit tenu à l'écart du monde de la bohème. « Mon cher ami,

écrit-il à Monnier, notre ministre [sans doute M. Fould] part ou va partir pour Tarbes. Il sera de retour, je pense, d'ici à trois ou quatre jours. Je ne comprends pas trop quel est le *bénéfice* que vous me demandez. Si j'étais ministre des cultes, je vous ferais abbé de Thélème, etc. »

Et pourtant en face de ses anciens camarades arrivés aux honneurs, l'humoriste se sentait timide, lui qui n'était arrivé à rien qu'à mettre en action le *Roman comique*, à écrire quelques *Scènes populaires* dans les journaux et à tailler parfois son crayon pour des éditeurs qui ne comprenaient pas quel parti il y avait à tirer des rares facultés de l'homme.

C'est à Monnier que Romieu, devenu préfet, disait : « Si *tu* continues à me dire *vous*, on te prendra pour mon domestique »; mais celui-là, malgré sa qualité d'administrateur, resta absolument homme d'esprit, sans renier son passé de viveur, quoi que fissent les petits journaux qui avaient accolé le titre de *hanneton* à son nom (1).

La lettre suivante, qui vaut mieux que ces plaisanteries

(1) Ouvrez les premières années du *Charivari* à n'importe quelle page, vous verrez bourdonner le nom *Romieu*. L'administrateur a signé un arrêté — fort utile — ordonnant la destruction des hannetons; c'en est assez pour mettre en verve les gens d'esprit de ce temps. Un ancien rédacteur de petit journal me disait : « Je me suis fait, pendant quelques années, douze cents francs de rente, rien qu'avec les hannetons de Romieu. »

faciles, montrera un homme de cœur que les dignités n'empêchaient pas de venir en aide, autant qu'il lui était possible, à son ancien compagnon de folies, Henry Monnier.

CABINET
du
PRÉFET

Chaumont, le 28 septembre 1843.

« Mon cher ami,

» Merci cent fois de ton bon souvenir. Le mien ne t'a pas manqué et te suivra toujours. Les gens d'esprit et de cœur à la fois sont trop rares pour qu'on ne s'honore pas de leur amitié, et tu es de ceux-là.

» Il y a des gens qui croient qu'on doive rester toujours à vingt-cinq ans, et qui s'émerveillent de voir arriver des succès à qui sait prendre un parti sérieux, après avoir oublié quelque temps une éducation sérieuse, après avoir quitté de grandes relations momentanément pour la folle et bonne vie de poésie et de jeunesse.

» Ce sont ceux-là dont tu parles sans doute et qui ne me pardonnent pas. A leur aise, je m'en préoccupe peu.

» Toi, mon ami, qui as voulu goûter de tous les arts, parce que tu es un grand artiste, tu me reverras sans doute à Paris ou ailleurs. Partout, et en tout temps, je serai heureux de te rappeler notre vieux temps, celui des grisettes et des chansons. Nous n'en serons pas moins gais pour être moins jeunes, ni plus bêtes, j'en ai l'espoir.

» A toi de tout cœur.

» G. A. ROMIEU. »

Je peux paraître me détourner de ma route. Mais n'était-il pas bon de montrer les anciens compagnons de jeunesse d'Henry Monnier, les gens d'esprit qui, de 1825 à 1830, suivirent la carrière des lettres et s'en firent un marche pied, tandis que lui, l'humoriste, restait seul

fidèle à son art, le développait, et arrivait à en donner une expression non plus teintée de romantisme, mais plus française et plus complète?

CHAPITRE IX

LES DÉBUTS D'HENRY MONNIER JUGÉS PAR SES CONTEMPORAINS

Les débuts d'Henry Monnier dans l'art furent très-heureux, trop heureux. Celui qui, du premier coup, semble appelé à la fortune se trouve presque toujours, plus tard, en face de difficultés et de dures épreuves plus faciles à supporter quand l'artiste jeune, les voyant face à face, s'applique à les vaincre par la volonté et le labeur quotidiens.

Une nouvelle génération de poëtes, de romanciers, de peintres, de comédiens s'avançait en colonnes serrées et poussait de grands cris d'attaque et de triomphe destinés à terroriser un public bourgeois et à le tromper sur le sort et le nombre des combattants. Le plus souvent on célébrait des triomphes là où il y avait chute; on décernait des sabres d'honneur à de braves gens de nature pacifique, improvisés généraux sans le vouloir.

Dans cette armée, formée de recrues de toute classe,

chacun se croyait invincible. Tous se tenaient les coudes serrés, tous passaient pour avoir des talents excessifs. Les gens de génie étaient nombreux et faciles à vivre; les plus grands frayaient avec les plus petits, les superbes avec les humbles. La critique même se faisait bon enfant.

Henry Monnier profita de ces sympathiques dispositions si rares dans le monde des lettres et des arts; aussi en citerai-je divers exemples constatant l'esprit du temps relatif aux questions d'art, l'appui qu'y prêtait le monde d'alors, la somme de talents divers affirmés par le conteur de société, le comédien, l'écrivain, le peintre. On aura en peu de pages un reflet de 1830, de sa camaraderie et du courant qui poussait chaque homme en avant.

Un des premiers en date dans le mouvement, le plus remuant, celui qui faisait montre de plus de vitalité, l'aventurier qui forçait le succès, c'est Alexandre Dumas sans contredit. Quoique ses *Mémoires* soient, en ce qui le concerne, remplis de hâbleries à la Casanova, certains coins sont réservés à des figures d'artistes contemporains parmi lesquelles je détache l'appréciation du nouveau comédien.

« Ce fut le 5 juillet 1831, dit Alexandre Dumas, que débuta Henry Monnier. Je doute que jamais début ait produit une telle émotion littéraire. Henry Monnier avait alors vingt-six ou vingt-huit ans; il était connu dans le monde artistique sous une triple face.

UNE LOGE D'AVANT-SCÈNE.

Dessin d'Henry Monnier. (1830-1832.)

» Comme peintre, élève de Girodet et de Gros, il avait, à son retour d'un voyage en Angleterre, fait faire les premières gravures sur bois qui aient été exécutées à Paris, et publié les *Mœurs administratives*, les *Grisettes* et les *Illustrations de Béranger*.

» Comme auteur, à l'instigation de Latouche, son ami, il avait fait imprimer ses *Scènes populaires*, grâce auxquelles la renommée du gendarme français et du titi parisien s'est étendue jusqu'au bout du monde.

» Enfin, comme comédien de société, il avait fait la joie de nos soupers en nous jouant, derrière une tapisserie ou un paravent, sa *Halte d'une diligence*, son *Étudiant* et sa *Grisette*, sa *Femme qui a trop chaud* et son *Ambassade de M. de Cobentzel* (1).

» A force d'être applaudi dans les salons, il avait eu l'idée de se hasarder dans les théâtres, et il s'était fait à lui-même, et pour ses propres débuts, une pièce intitulée *la Famille improvisée*, qu'il avait tirée de ses *Scènes populaires*.

» Deux types créés par Henry Monnier sont restés et resteront : c'est Joseph Prudhomme, professeur d'écriture, élève de Brard et Saint-Omer, et Coquerel, amant de la Duthé et de la Briand.

» J'ai parlé de la salle du Théâtre-Français le jour de la première représentation d'*Henri III*. La salle du Vaudeville n'était pas moins remarquable dans la soirée du 5 juillet; toutes les illustrations littéraires et artistiques semblaient s'être donné rendez-vous rue de Chartres.

» En peintres et en sculpteurs, Picot, Gérard, Horace Vernet, Delacroix, Boulanger, Pradier, Desbœufs, les Isabey, Thiéler (?), que sais-je, moi? En poëtes, Chateaubriand, Lamartine, Hugo; nous tous, enfin. En artistes dramatiques, Mlle Mars, Mlle Duchesnois, Mlle Leverd, Dorval, Perlet, Nourrit, tous les acteurs qui n'étaient pas forcés d'être en scène ce soir-là. En gens du monde, Vaublanc, Mornay, Blancménil, Mme de la Bourdonnaie, la spirituelle Mme O'Donnell, l'éternelle Mme de Pontécoulant, Châteauvillars, qui a le privilége de ne vieillir ni de visage ni d'esprit, Mme de Castries, le faubourg

(1) Ces scènes un peu gaillardes n'ont pas été recueillies; mais la plupart des titres indiquent suffisamment les motifs qui en faisaient le fond. (C-y.)

Saint-Germain, la Chaussée d'Antin et le faubourg Saint-Honoré. En journalistes, la presse tout entière.

» Le succès fut immense. Henry Monnier reparut deux fois, rappelé d'abord comme acteur, ensuite comme auteur.

» On était, je l'ai dit, au 5 juillet : à partir de ce jour jusqu'à la fin de décembre, la pièce ne quitta point l'affiche. »

Après Alexandre Dumas, Jules Janin, le « prince de la critique », nous initie à un autre petit monde qui se divertissait aux récits d'Henry Monnier; mais il ne faut regarder ce groupe que comme celui de la mansarde de la rue de Vaugirard ou d'un atelier voisin.

« J'aimais, dit Jules Janin, Henry Monnier depuis longtemps, et je ne le connaissais que par ses dessins à la libre allure; j'aimais ses fillettes si naïvement coquettes; j'aimais ses bons mots attachés au texte comme une comédie de Molière attachée à une gravure de Johannot.

» Un soir, j'entendis Monnier pour la première fois. Nous étions réunis plusieurs amis et camarades. Il y avait là, enfants de la même année ou peu s'en faut, et poussés par le même instinct, Chenavard, Champmartin, Achille Ricourt, Théodose Burette, Lœve-Weimars, Devéria et les autres, tous disposés à cette fête qu'on pouvait appeler *la Comédie dans l'atelier!* L'atelier, à peine éclairé, laissait les spectateurs dans une ombre favorable, et comme on s'attendait à quelque scène étrange, le silence s'était fait peu à peu.

» Alors commence Henry Monnier.

» Il était assis sur une chaise, les bras croisés, la tête penchée, les yeux à demi fermés. Son sang-froid était admirable; il inventait des drames à n'en pas finir. Le drame se passait où il pouvait, en haut ou en bas, honnête ou non. Tout lui convenait, la rue et le carrefour, la boutique et le salon, le corps de garde et l'escalier, et, chemin faisant, il rencontrait tant de bonnes têtes risibles, tant de ridicules choisis, tant de mots exquis et d'un bon sel; le plaisir était si grand

et si complet à le suivre en ses réflexions plaisantes, et ce ton excellent, varié, naturel, grivois, ces croquis burlesques, ces cris passionnés, ces images désopilantes, ces émotions dans le cœur et dans la voix, ces ordures même, spirituellement gazées ou toutes crues lorsque l'effet de son drame y devait gagner, que nous passâmes tous, et nous étions nombreux et divers, la plus délicieuse soirée dramatique qu'on puisse ouïr et voir.

» Henry Monnier à lui seul suffit à cette variété, à ces mœurs, à ces jargons.

» Il était plus de minuit quand la toile se baissa sur cette réunion en belle humeur, et je pensais, à part moi, que c'était grand dommage de voir tant de bon esprit et de vives saillies perdus dans une comédie de salon, au profit de quelques privilégiés, pendant que cette comédie, reproduite sur la scène au profit de tous, nous ouvrait une nouvelle source de rire et d'intérêt dont nous avions tant besoin. »

Théophile Gautier, particulièrement sympathique à toute œuvre non coulée dans le vieux gaufrier dramatique, ne manqua pas de revenir à diverses reprises sur Henry Monnier écrivain et comédien (1); mais je préfère citer, comme plus caractéristique et entrant davantage au cœur du sujet, l'opinion d'un homme qui créa la critique d'art sous la Restauration ou du moins lui imprima un développement inusité avant lui. Sans doute M. Jal n'a pas creusé un profond sillon en tant qu'écrivain ; mais ce qu'il a vu, est bien vu, et son aperçu sur Henry Monnier a cette supériorité qu'il n'est pas hâtif à la manière des journalistes, étant tiré d'une

(1) Voir *le Monde dramatique*, 1835.

étude d'ensemble sur *la gaieté et les comiques de Paris* (1).

« C'est un esprit tout artiste que celui de Monnier ; peu d'hommes ont eu l'observation de détail comme lui, peu d'hommes ont deviné autant de choses en procédant par l'application de la théorie des analogues. Le peuple, la bourgeoisie, les salons de la société la plus élevée, il a tout vu d'un coup d'œil fin et exercé ; et comme il avait l'organe de l'imitation fort développé, il a tout reproduit, la plume ou le crayon à la main, ou, plus matériellement sur la scène, avec des costumes et sa parole railleuse.

» Avant de jouer la comédie, Monnier était un homme du monde, recherché pour la gaieté piquante de sa conversation, pour des récits plaisants, pour la vivacité de son esprit délicat, moqueur, parodiste, pour l'originalité de ses créations grotesques, pour l'expression humoriste de ses idées comiques parlées ou dessinées.

» Monnier a été commis, élève en peinture chez Gros, auteur de *proverbes* dramatiques et de *charges* lithographiées ; il est comédien par circonstance plus que par vocation. C'est un honorable sentiment qui l'a poussé sur le théâtre ; il n'était pas riche, vivait de peu, travaillait beaucoup et avait des dettes ; il s'est engagé au Vaudeville et il paye ses dettes avec les efforts qu'il fait sur sa timidité devant le public. Il ne sait pas toutes les ruses du métier de comédien, il ne comprend encore que les beautés de l'art ; il n'a copié personne, il ne ressemble à personne ; il est lui tout à fait, un peu froid parce que l'habitude lui manque, trop fin pour la majorité des spectateurs, parce qu'il procède par nuances délicates au lieu de procéder par nuances de tons larges. Il est plus fini, plus délicat qu'il ne faut. Il n'est pas assez décor.

» J'explique ceci. L'esprit de l'auteur dramatique et du comédien est comme la touche et la couleur du peintre qui fait la décoration de la scène ; il faut qu'il produise son effet à distance... L'acteur se fait un visage avec de larges plaques de vermillon qu'il ne fond pas en

(1) *Nouveau Tableau de Paris au* XIX^e *siècle*, t. II, Paris, V^e Béchet, 1834, in-8.

CONCLUSION.

Réduction *fac-simile* d'une lithographie d'Henry Monnier.
(1828.)

dégradant la teinte de ses joues à son menton, avec des applications de noir et de blanc qui simulent les rides de la vieillesse ou l'éclat de l'adolescence. Il a besoin d'arranger aussi ses plaisanteries pour qu'elles dépassent la rampe et arrivent jusqu'au spectateur. L'intelligence du public doit être traitée comme ses yeux; elle a sa myopie à laquelle il faut songer. Telle plaisanterie, tel effet qui arriveront juste au but dans un salon, à table, dans une conversation intime, se perdront en route dans une salle de spectacle...

» Monnier, qui me plaît beaucoup au théâtre, n'a pas réussi auprès de la multitude autant que Bernard-Léon ou Philippe. Il n'a pu charmer les spectateurs que ces héros de la farce avaient enthousiasmés.

» Henry Monnier, dans le petit comité, dans la liberté d'une réunion d'amis, est un homme unique... Je n'en ai point vu qui aient le charme original, saisissant de ce conteur, de ce mime parfait.

» Comme beaucoup des comiques les plus gais, Monnier est mélancolique. Il a quelque amertume au cœur, ainsi qu'en ont toujours les observateurs qui ne s'arrêtent pas à la superficie et vont au fond des choses; mais cette amertume n'empêche pas sa gaieté : elle l'accentue seulement, la rend ironique, lui donne de la portée et de l'énergie, la poétise enfin... Dans ses plus grandes débauches d'imagination, il y a toujours en lui l'homme qui se respecte. Ses charges les plus hardies ne répugnent jamais; elles peuvent faire frémir, mais elles n'inspirent ni le dégoût ni le mépris.

» Monnier est encore jeune; il est petit, assez gras, joli garçon; il a des manières distinguées et le costume fashionable. Sa tête, dont il a fait la charge dans le profil d'un cabriolet, a quelque chose de mystérieux.

» L'œuvre dessiné de cet artiste spirituel est considérable... Il est de tous les Français celui qu'on peut le plus justement comparer à Hogarth... »

De cette étude je ne retiens qu'un détail, l'optique qui manquait à Henry Monnier à ses débuts au théâtre,

son talent alors grêle et pas assez accentué, le repoussé qui n'était pas encore arrivé à sa saillie et qu'en ouvrier laborieux il trouva par la suite.

Un dessin fera mieux comprendre ces exigences esthétiques. La silhouette de *Monsieur Prudhomme* dessinée

MONSIEUR PRUDHOMME.
Frontispice de l'édition de 1830 des *Scènes populaires*.

par Henry Monnier dans les premières éditions des *Scènes populaires*, est mesquine; ce ne fut que trente ans plus tard que l'artiste grandit son personnage, l'étoffa et lui imprima l'ampleur bouffonne nécessaire au théâtre. Monsieur Prudhomme s'était présenté timide, il devint ouragan. Ce sont de semblables développements qui nécessitent bien des recherches, des pensées, de longues méditations que le public n'entrevoit pas sous les lignes gaies en apparence du masque comique.

CHAPITRE X

MISÈRES DE LA VIE ARTISTIQUE

Elles sont communes les perfidies de femmes ; les dissensions littéraires ne sont pas moins fréquentes. S'il est impossible d'obtenir une appréciation raisonnable de la beauté d'une jolie femme par une autre jolie femme, la balance des mérites d'un de leurs confrères sera rarement tenue droite par un homme de lettres, un peintre ou un comédien.

Tout ce troupeau, rendu nerveux par l'étude et le souci de plaire au public, appartient au « genre irritable », qui existe depuis la civilisation. C'est parfois entre ces gens des coups d'épingle, ou des coups de poignard à l'italienne ; ils content eux-mêmes sur leur propre compte des histoires qui feraient les délices d'une loge de portier.

Un beau fruit intellectuel vient à pousser. Où est le ver ? se demandent ces jardiniers de la pensée ; d'autres

procèdent à l'analyse des parties faibles d'un talent comme un magistrat instructeur cherche où gît le cadavre. L'homme est toisé, jaugé, pesé dès son premier succès, et dès qu'il apporte de nouveaux produits, aussitôt apparaît une armée de douaniers avec des sondes particulières qui leur permettent de juger de la qualité de la liqueur que le nouveau venu entend débiter au public.

Aussi ceux-là sont-ils faibles qui se préoccupent de ces exigences, et se cassent-ils le cou à leur premier exercice, n'ayant pas les articulations de l'esprit suffisamment souples. Ils ont suivi une route périlleuse, ils devront marcher seuls, sans protecteurs, sans camarades, sans élèves, car la plupart des disciples sont des saint Pierre reniant leur maître, bienheureux quand ils ne deviennent pas des Judas. Les amis ne résistent pas à un insuccès; les camarades, au premier vent contraire, cherchent de nouveaux compagnons. Il faut donc avoir une robuste confiance en soi, et surtout suivre une ligne droite.

Ce ne fut pas tout à fait le chemin parcouru par Henry Monnier.

De 1828 à 1838, l'humoriste, on l'a vu, avait été sympathiquement traité par les journalistes. Trois ou quatre volumes de *Scènes populaires*, quelques vaudevilles représentés, de rares apparitions sur les planches, la publication de séries lithographiées chez les mar-

MŒURS ADMINISTRATIVES.

DEUX HEURES DE L'APRÈS-MIDI; PROMENADE DANS L'INTÉRIEUR DU MINISTÈRE.
D'après une lithographie coloriée d'Henry Monnier.

chands d'estampes, n'indiquaient pas un de ces producteurs encombrants et triomphateurs qui excitent la jalousie de leurs confrères ; la poursuite de l'homme vers tant d'idéals divers faisait au contraire pressentir une existence difficile et mal assise. Dans les lettres et les arts on ne s'attaque pas aux faibles.

Henry Monnier, en outre, faisait partie, quoique irrégulièrement, de la bande d'amuseurs et de gens d'esprit qui font la veille des « mots » pour le lendemain : les Roqueplan, les Méry, les Gozlan, dont a besoin *tout Paris.* Fréquentant divers groupes, ne dédaignant pas plus un coin d'atelier qu'un salon, l'humoriste, par ses récits et ses scènes racontées, s'était créé une popularité non pas absolument fructueuse, mais très-enviable et douce pour son amour-propre.

Aussi fût-ce pour Henry Monnier un coup de bâton aussi violent qu'imprévu, aussi pénible que peu mérité, que lui asséna tout à coup Balzac, son ami. Ce coup, l'artiste le ressentit jusqu'à la fin de sa vie.

Vous trouverez dans *la Comédie humaine* nombre de traits appartenant à des êtres fictifs, qui peuvent être appliqués à certains contemporains de Balzac. M. de Rothschild, Lamartine, George Sand et bien d'autres ont fourni des détails au grand observateur ; mais il y a presque toujours idéalisation dans ces types. Dans la fonte d'un personnage de roman Balzac fait entrer divers éléments et ne saurait être accusé de *personnalités*.

Il n'en fut pas de même pour la création de Bixiou, un personnage du roman des *Employés* (1). Bixiou, c'est avec la silhouette d'Henry Monnier un regard profond et peu sympathique jeté sur sa vie, ses habitudes, son talent, son passé, son avenir, ressemblance qui devait être d'autant plus désagréable à un humoriste de première force dans l'art de dessiner un personnage et de le juger.

Je donne en entier le croquis, sauf à en montrer les points injustes et à expliquer comment le romancier fut amené à traiter si vertement un confrère.

« Sans contredit l'homme le plus spirituel de la division et du ministère, mais spirituel à la façon du singe, sans portée ni suite, Bixiou désirait la place de Godard ou de du Bruel; *mais sa conduite nuisait à son avancement. Tantôt il se moquait des bureaux*, et c'était quand il venait de faire une bonne affaire, comme la publication des portraits dans le procès Fualdès, pour lesquels il prit des figures au hasard, ou celle des débats du procès de Castaing; *tantôt saisi par une envie de parvenir, il s'appliquait au travail; puis il le laissait pour un vaudeville qu'il ne finissait point.*

» *D'ailleurs égoïste, avare et dépensier tout ensemble, c'est-à-dire ne dépensant son argent que pour lui;* cassant, agressif et indiscret, il faisait le mal pour le mal; *il attaquait surtout les faibles, ne respectait rien*, ne croyait ni à la France, ni à Dieu, ni à l'art, ni aux Grecs, ni aux Turcs, ni au Champ d'asile, ni à la monarchie, *insultant surtout ce qu'il ne comprenait point*. Ce fut lui qui, le premier, mit des calottes noires à la tête de Charles X sur les pièces de cent sous. Il contrefaisait le docteur Gall à son cours, de manière à décravater de rire le diplomate le mieux boutonné.

» La plaisanterie principale de ce terrible inventeur de charges consistait à chauffer les poêles outre mesure, afin de procurer des rhumes à ceux qui sortaient imprudemment de son étuve, et il avait de plus la satisfaction de consommer le bois du gouvernement.

(1) *La Femme supérieure*. Werdet, 1838, 2 vol. in-8°.

» Remarquable dans ses mystifications, il les variait avec tant d'habileté qu'il y prenait toujours quelqu'un. Son grand secret en ce genre était de deviner les désirs de chacun; il connaissait le chemin de tous les châteaux en Espagne, le rêve où l'homme est mystifiable parce qu'il cherche à s'attraper lui-même, et il vous faisait poser des heures

Fac-simile d'un dessin d'HENRY MONNIER. (1854.)

entières. Ainsi, ce profond observateur, qui déployait un tact inouï pour une raillerie, ne savait plus user de sa puissance pour employer les hommes à sa fortune ou à son avancement.

» Se trouvant sans état au sortir du collège, il avait tenté la peinture, et malgré l'amitié qui le liait à Joseph Bridau, son ami d'enfance, il y avait renoncé pour se livrer à la caricature, aux vignettes, aux dessins de livres connus, vingt ans plus tard, sous le nom d'*illustrations*.

» *De petite taille, mais bien pris, une figure fine, remarquable par une vague ressemblance avec celle de Napoléon*, lèvres minces, menton plat tombant droit, favoris châtains, vingt-sept ans, blond, voix mordante, regard étincelant, voilà Bixiou. Cet homme, tout sens et tout esprit, se perdait par une fureur pour les plaisirs de tout genre qui le jetait dans une dissipation continuelle. *Intrépide chasseur de grisettes, fumeur, amuseur de gens, dîneur et soupeur, se mettant par-*

tout au diapason, brillant aussi bien dans les coulisses qu'au bal des grisettes dans l'allée des Veuves, il étonnait autant à table que dans une partie de plaisir; en verve à minuit dans la rue, comme le matin si vous le preniez au saut du lit, mais sombre et triste avec lui-même comme la plupart des grands comiques.

» Lancé dans le monde des actrices et des acteurs, des écrivains, des artistes et de certaines femmes dont la fortune est aléatoire, il vivait bien, allait au spectacle sans payer, jouait à Frascati, gagnait souvent. Enfin cet artiste, vraiment profond, mais par éclairs, se balançait dans la vie comme sur une escarpolette, sans s'inquiéter du moment où la corde casserait.

» *Sa vivacité d'esprit, sa prodigalité d'idées le faisaient rechercher par tous les gens accoutumés aux rayonnements de l'intelligence; mais aucun de ses amis ne l'aimait.* Incapable de retenir un bon mot, il immolait ses deux voisins à table avant la fin du premier service. Malgré sa gaieté d'épiderme, il perçait dans ses discours un secret mécontentement de sa position sociale; il aspirait à quelque chose de mieux, et le fatal démon caché dans son esprit l'empêchait d'avoir le sérieux qui en impose tant aux sots.

» Il demeurait rue de Ponthieu, à un second étage où il avait trois chambres livrées à tout le désordre d'un ménage de garçon, un vrai bivouac. Il parlait souvent de quitter la France et d'aller violer la fortune en Amérique. *Aucune sorcière ne pouvait prévoir l'avenir d'un jeune homme chez qui tous les talents étaient incomplets, incapable d'assiduité, toujours ivre de plaisir, et croyant que le monde finissait le lendemain.*

» Comme costume, il avait la prétention de n'être pas ridicule, et peut-être était-ce le seul de tout le ministère de qui la tenue ne fît pas dire : « Voilà un employé! » Bixiou portait des bottes élégantes, un pantalon noir à sous-pieds, un gilet de fantaisie et une jolie redingote bleue, un col, éternel présent de la grisette, un chapeau de Bandoni, des gants de chevreau couleur sombre. Sa démarche, cavalière et simple à la fois, ne manquait pas de grâce. »

On ne peut le dissimuler, le portrait est très-ressemblant et concorde avec quelques détails donnés par

UNE RENCONTRE.
(1830.)

M. Jal. Henry Monnier et Bixiou ne font qu'un ; mais je cherche pour quelles raisons Balzac se montrait tout à coup si désagréable à l'humoriste dont quelques années auparavant il admirait les rares facultés.

L'auteur de *la Comédie humaine* avait de trop importantes visées pour descendre au rôle d'agresseur ; l'abus des personnalités particulières aux rédacteurs de petits journaux ne fut jamais le lot de Balzac. Toutefois, je crois trouver le motif de cette rancune dans le roman même d'où est tiré ce portrait et dans un mot d'Henry Monnier.

— Tous les hommes, me disait un jour le vieux comédien, étaient des citrons pour Balzac. Il s'imaginait qu'il devait les presser à son profit.

Telle est la seule plainte que j'aie jamais entendue sortir de la bouche de l'humoriste.

Si pourtant je lis le roman des *Employés*, l'admiration que j'ai pour son auteur ne m'empêchera pas de constater qu'il occupe un des derniers rangs dans *la Comédie humaine*. Pressé sans doute par diverses causes, Balzac livra au public une œuvre dans laquelle son génie ne se manifeste qu'à quelques rares passages. En outre la préoccupation d'Henry Monnier y est telle que l'auteur se sert parfois du dialogue à la manière des *Scènes populaires*, sans s'inquiéter si le dialogue cadre avec le parti pris de récit qui suit.

On connaît la façon dont Balzac entendait la peinture

de la réalité. S'il a à peindre une femme de théâtre, il va demander à Théophile Gautier l'aide de sa plume. De même s'il a besoin d'un poëme. Toutes sortes de petites planètes gravitaient autour de l'astre : Laurent Jan, Ourliac, Lassailly, que le despotique romancier prétendait faire coopérer à sa splendeur.

Je crois entrevoir que le maître a jeté les yeux sur Henry Monnier, dont ailleurs il a déjà employé le talent, pour le faire travailler (en qualité de citron) à ce roman des *Employés* (1). Quel autre que l'artiste connaissait mieux à fond cette race! Mis en demeure par ce grand égoïste de génie, Henry Monnier recula vraisemblablement devant une besogne, sans profit ni gloire, entreprise sous la pression d'un être bizarre et autoritaire.

Ce ne fut pas toutefois, je le crois, par rancune ni désir de se venger que Balzac fit un portrait si ressemblant de son ami. Ayant sous les yeux un type assez fréquent de caricaturiste ou de vaudevilliste égaré dans les bu-

(1) L'humoriste, qui était modeste, sincère et peu médisant, me dit un jour que l'épisode célèbre du *Médecin de campagne*, l'histoire de Napoléon racontée dans une grange par un vieux soldat, avait été fourni par lui à Balzac. Je ne pris pas garde sur l'instant à ce détail, quoiqu'il eût son importance; mais, depuis, M. V. Fournel a retrouvé des morceaux tout entiers de critique de Théophile Gautier reproduits presque mot pour mot dans le portrait de certaines héroïnes de Balzac, et un honnête esprit, vivant bien en dehors des querelles littéraires, M. Élie Berthet, est revenu sur le même fait; il affirmait récemment, dans son *Histoire des uns et des autres*, les allégations d'Henry Monnier en ce qui touche le chapitre épisodique du *Médecin de campagne*.

reaux, le romancier ne s'aperçut pas qu'il photographiait avec trop de détails précis, que devait prendre en mauvaise part un compagnon de jeunesse. Je crois d'autant moins à un acte de mauvaise camaraderie envers un homme inoffensif, que plus tard Henry Monnier fut choisi par Balzac et indiqué à l'éditeur comme un des artistes qui devaient prêter un excellent concours de dessinateur à l'illustration de l'édition définitive, publiée du vivant de l'auteur de *la Comédie humaine;* et même, détail qui ne manque pas de comique, à Henry Monnier échut le lot de dessiner le portrait de ce sosie désagréable, de ce moi fictif mais trop vrai qui s'appelait Bixiou.

C'est là ce qui innocente jusqu'à un certain point Balzac à mes yeux. On ne commande pas à une victime de retracer l'image de son bourreau; un tel procédé de raffinement dans la cruauté dépasserait la barbarie des sauvages.

Était-il permis d'ailleurs à Balzac d'appeler « *égoïste, avare et dépensier tout ensemble, c'est-à-dire ne dépensant son argent que pour lui* », un artiste qui ne gagna pas la vingtième partie des sommes que le Tourangeau encaissa au profit du développement de son art, sans en rien distraire pour les besoins de la famille qui l'avait tant aidé (1)?

(1) Voir ŒUVRES COMPLÈTES DE BALZAC, XXII. *Correspondance,* Michel Lévy, 1876.

Était-ce le gausseur enthousiaste de Rabelais, l'auteur des *Contes drôlatiques* qui devait reprocher à un humoriste de *ne respecter rien*, de ne croire *ni aux Turcs, ni aux Grecs, ni au Champ d'asile, ni à la monarchie?*

Balzac, qui jugea prudent de se retrancher derrière le trône et l'autel, était plus sceptique qu'Henry Monnier.

« *Aucun de ses amis n'aimait Bixiou.* » Je trouve des admirateurs plus que des amis parmi les contemporains de Balzac. Il blessa la plupart de ceux qui l'entouraient par son orgueil d'homme de génie, par la montre trop affichée de sa supériorité intellectuelle; emporté dans la vie comme une paille, le romancier ne se doutait pas qu'en cette dernière qualité il entrait d'une façon désagréable dans les yeux de ceux qui se trouvaient sur son passage, et c'est ainsi que j'explique pourquoi Balzac ne modifia pas le portrait de Bixiou dans l'édition définitive de *la Comédie humaine*, n'ayant pas voulu chagriner un artiste qu'il admirait.

CHAPITRE XI

PÉRÉGRINATIONS DRAMATIQUES EN PROVINCE

Ce qui fit toujours d'Henry Monnier un acteur à côté, vint de la fausse idée que se forgèrent les auteurs dramatiques, ses contemporains, de son manque de souplesse. Ayant donné sa mesure dans quelques pièces à travestissements, le comédien ne trouva pas un homme qui comprît que ces diverses silhouettes formaient une carte d'échantillons variés au milieu desquels il n'y avait qu'à choisir.

Il est vrai que le *comique* d'Henry Monnier était particulièrement fin et britannique, et que le public se laisse prendre plutôt au commun, au gros relief.

On dira sans doute, comme M. Jal dans un des chapitres précédents, qu'il en est de l'art du comédien comme de celui du décorateur de théâtre, qu'il faut des toiles peintes au balai et non des fonds traités

à la manière flamande. Ces comparaisons n'ont qu'un semblant de raison.

Toutes les fois que j'ai vu des comédiens étrangers, j'ai constaté chez tous une absence de préoccupation du public qui n'est pas le cas des acteurs français. Le rideau levé, c'est une fenêtre ouverte sur un intérieur qui nous était fermé jusque-là; ces gens s'aiment, se détestent, s'embrassent ou s'injurient comme si quatre mille regards ne les enveloppaient pas. Ils jouent pour eux. Le public français veut qu'on joue pour lui.

C'est pourquoi Paris, en voyant Mathews, le descendant d'une famille célèbre dans les annales dramatiques anglaises, trouvait le comique trop gentleman, c'est-à-dire pas assez cabotin.

J'assistais un jour, à Rotterdam, à la représentation du célèbre mélodrame *le Monstre et le Magicien*. Les acteurs jouaient en hollandais. De ce mélodrame d'une conception d'ailleurs remarquable, se dégageait un courant shakespearien, grâce au premier rôle qui, par ses accents et ses allures convaincus, faisait circuler dans l'action une poésie à laquelle les comédiens de l'Ambigu-Comique ne nous habituent pas. Ce n'était pourtant qu'une troupe nomade qui jouait pendant la kermesse : du dialogue je ne comprenais pas un mot; mais le ton des acteurs était grave, simple et pourtant pathétique.

Se rappelle-t-on ces malheureux comédiens russes qui, il y a trois ans, eurent la malencontreuse pensée de

vouloir nous initier aux mœurs et coutumes populaires de leur nation? Nous étions bien dix spectateurs payants dans une salle où le public se pâme d'habitude aux rengaines de la musique italienne. Qu'importe, ces braves comédiens de Moscou ne s'inquiétaient pas s'ils jouaient devant les banquettes; ils apportaient une foi en leur art, une conviction sérieuse qui s'adressaient aussi bien à dix spectateurs qu'à un public nombreux.

Il en fut de même pour Henry Monnier. L'acteur était distingué, sobre, vrai, cherchant le détail dans le costume comme dans la physionomie. Sans doute, Paris reconnut ces qualités et le journalisme fit fête au comédien auteur; mais ce succès ne dura pas la millième partie d'une pièce à éléphants.

Car vous pouvez, chose incompréhensible et qui ne viendrait à l'idée d'aucun homme sain d'esprit, montrer un à peu près de chemin de fer en toile, trois wagons roulant sur des rails de carton, et vous trouverez pour payer cette « prodigieuse mise en scène » assez de gogos qui, tous les jours, montent réellement en chemin de fer, mais qui veulent, paraît-il, étudier les rouages de la machine sur un jouet de la boutique à quatre sous.

Le succès d'Henry Monnier au théâtre avait été assez éclatant, au début, pour déterminer chez l'artiste une désillusion profonde. Les auteurs ne venant pas à lui, les directeurs se montraient chiches d'engagements. Aussi Monnier, dont la vie s'annonçait difficile

(il venait de se marier), songea-t-il à aller exploiter la province, de compagnie avec sa jeune femme.

Un collectionneur d'autographes a eu l'obligeance de me communiquer un dossier de lettres du comédien à cette époque; j'y trouve, avec la relation des faits et gestes exacts de l'acteur en tournée, la trace d'amertumes profondes qui pointent rarement dans ses œuvres.

Le 30 décembre 1835, Monnier, arrivé à Nantes, écrit à son ami Ferville, du Gymnase : « Nous avons quitté cet ignoble et dégoûtant Paris pour monter dans la meilleure et la plus commode des voitures. » Il fallait bien des déconvenues parisiennes de toute sorte pour s'enthousiasmer si vivement sur le confortable de cet endroit de tortures, roulant si lentement et que nos pères appelaient la « *diligence* ».

Que dire entre comédiens, si on ne s'entretient d'art dramatique? « Hier, écrit Monnier, nous avons donné notre première représentation. J'ai eu une peur atroce, dont le public a bien voulu ne pas s'apercevoir, puisque j'ai été reçu à merveille... Ma femme a terminé le spectacle par *la Fille de Dominique;* la pauvre enfant n'a eu son costume de tambour qu'en entrant en scène; enfin, elle l'a eu. »

A suivre les tourmentes que font éprouver les tailleurs de théâtre parisiens pour la livraison de la garde-robe scénique, et surtout à écouter les malédictions

LE ROMAN CHEZ LA PORTIÈRE.

MADAME DESJARDINS.

Fac-simile du frontispice des *Scènes populaires.*

(1831.)

qu'appelle Henry Monnier sur leur tête, il est permis de supposer qu'au départ de Paris les deux époux n'étaient pas riches, et que leurs fonds les plus solides étaient basés sur le succès des représentations en province.

« Adieu, mon bon Ferville, écrit Henry Monnier, j'augure bien de mon départ de Paris. J'espère que l'année qui va s'ouvrir sera plus heureuse pour nos deux ménages. »

Le répertoire du mari et de la femme était peu nombreux : *Madame Gibou, la Famille improvisée, le Contrebandier* pour Henry Monnier, *Vert-Vert* et quelques pièces de la Déjazet pour la jeune femme.

De Nantes, Monnier se rend dans les petites villes voisines, où il ne dut pas trouver un succès considérable ; mais il a de hautes vues pour son retour, car il écrit de Niort (4 février 1836) :

« Nous repasserons par Nantes... Il paraît qu'il y aura des fêtes à notre retour ; illuminations en verres de couleur. Décidément je crois que nous sommes déguignonnés ; il est question d'un repas chez Chambéry et d'un bal au-dessus chez les Henry. Il y sera vidé quelques flacons à votre intention.

» La bourgeoise, Mme Henry Monnier, a fait florès à Nantes. Elle a eu un succès pyramidal. »

Je ne donne pas ces fragments à titre de littérature, mais pour bien rendre la nature de l'artiste insouciant qui a trouvé en province de bons camarades et

qui en oublie aussitôt les misères de la vie nomade.

Au théâtre de Brest, Henry Monnier fait connaissance avec un ténor appelé d'Apreval, à qui il s'ouvre sur son passé, son avenir, ses aspirations dramatiques, la difficulté de s'imposer jamais à Paris comme comédien. Il en résulte un projet d'association pour former une petite troupe de vaudeville, exploiter les villes de province et gagner ensuite la Suisse et l'Allemagne.

L'ami qu'il consulte, Ferville, un des bons généraux de l'armée de M. Scribe, au théâtre du Gymnase, était plus qu'un autre à même de le renseigner sur ce sujet. Ferville avait créé, l'un des premiers, une agence dramatique pour fournir d'acteurs et d'actrices les directeurs de théâtre en province, et il connaissait le fort et le faible des troupes ambulantes et des comédiens. Il avait même demandé à Monnier des renseignements sur les acteurs de talent à faire entrer dans son entreprise dramatique; mais l'humoriste conservait-il le tact nécessaire pour juger ses camarades, lorsque lui-même se trouvait aux prises avec les vents contraires, comme à Brest, par exemple?

« Nous sommes bien mal tombés ici, en carême d'abord, et à la fin de l'année les acteurs en société partent. Pas la moindre bonne volonté. Du reste nous avons fait plaisir dimanche dernier; redemandés tous deux.

» A propos, n'engagez jamais une nommée Zélie Delamotte; c'est une peste. Elle peut se flatter d'être pour beaucoup dans la déconfiture de Lécureux. Une fois en société elle a fait siffler ses camarades; de plus, elle n'a pas l'ombre de talent.

» Vous me trouverez bien méchant ; mais je crois devoir vous signaler les bons et mauvais sujets ; par exemple, si jamais vous trouvez un bon engagement pour un Martin, j'ai vu Saint-Aubin qui tient l'emploi depuis trois ans à Brest. C'est un brave garçon qui connaît bien son affaire ; de plus, c'est un bon travailleur.

» Ma femme a joué *la Muette* dimanche dernier ; elle y a produit grand effet. Elle est adorée à Brest ; elle aurait joué tout le répertoire de Dugazon sans la paresse de ces messieurs et dames. La République est impossible en France. »

On a un échantillon de l'intérieur des coulisses en province et de l'anarchie des comédiens réunis en société qui amène ce pronostic sur l'avenir de la République, qui ne devait pas se réaliser.

Je note, en passant, le peu de sympathie qu'ont presque toujours manifesté la plupart des auteurs dramatiques et des comédiens pour la forme républicaine, et je l'explique ainsi : étant quotidiennement aux prises avec le peuple qui fait loi dans les théâtres, les auteurs et les comédiens, obligés de reconnaître et de subir cette souveraineté, en conservent par cela même une crainte rancuneuse.

La première tournée était terminée. Le comédien sans engagement revenait se réfugier près de son père, dans cette petite maison de Parnes qu'il devait conserver jusqu'à la fin de ses jours, malgré les difficultés de sa vie. De là il écrit à Ferville (16 décembre 1836) :

« Vous avez dû recevoir de mes nouvelles ; je vous parlais d'un projet que j'avais eu, que j'ai encore, de débuter aux Français dans les man-

teaux, car je suis trop vieux, je le sens bien, pour tenir un emploi en province, et ma mémoire est bien paresseuse... »

L'artiste est tout à fait désillusionné. Rien ne lui réussit!

« Que devient le second Théâtre-Français? Me serait-il facile d'y faire mon affaire? On me dit à cela de me rapprocher de Paris; mais je n'y ai plus de domicile, et qu'y ai-je fait pendant tout le temps que j'y ai passé? Je vous assure que parfois il me passe de singulières idées par la tête, mon pauvre Ferville. Enfin, attendons encore; il est pourtant bien triste de vivre ainsi! »

Combien l'homme, que nous avons connu dans la seconde moitié de sa vie, faisait peu pressentir les embarras et les désillusions par lesquels il avait passé! Et ils continuèrent jusqu'à sa mort! Mais l'artiste en avait pris son parti et conquis un calme qui trompait même ceux qui le voyaient dans l'intimité. Ni soucis, ni difficultés de vivre, ni renversements d'espérances, ni isolement, ne purent détruire ce masque d'imperturbabilité qui était attaché avec un tel soin sur sa physionomie que personne n'en vit les cordons.

C'est le propre des natures philosophiques que de laisser aux êtres malingreux les récriminations et les plaintes. Toutes les ulcérations de la vie artistique, Henry Monnier les avait guéries par la bonne humeur. J'y reviendrai plus tard; il faut terminer le récit de ses voyages modifiés par une incarnation nouvelle, celle de directeur de théâtre.

GALERIE THÉATRALE.

LE MARIAGE DE FIGARO.
Réduction *fac-simile* d'une lithographie d'HENRY MONNIER. (1830.)

Ici je vais parler de moi, car ces souvenirs de mai 1837 sont réveillés par une lettre qui m'apporte toutes les senteurs de printemps de la jeunesse.

De Mons, Henry Monnier écrit à Ferville : « Nous sommes arrivés à Laon le lendemain de notre départ de Paris; nous avons joué trois fois en tout. Salle comble chaque fois; on a refusé du monde. »

Or, voici la perturbation qu'avait jetée dans l'esprit d'un jeune garçon l'annonce de l'arrivée du célèbre comédien dans la petite ville de Laon. J'avais quinze ans, beaucoup de lecture et un aperçu d'enseignement musical. Les *Scènes populaires*, qui avaient aussi contribué à la réputation de l'homme, je les possédais, et tout enfant, avec le théâtre de Molière, elles avaient constitué une source d'impressions comiques inconscientes, mais vives. J'avais lu en outre, dans *le Nouveau Tableau de Paris*, la notice de M. Jal sur les comiques et caricaturistes français, au milieu desquels Henry Monnier tenait sa bonne place.

Avec l'assurance d'un jeune homme qui a fait quelques narrations, je paraphrasai la notice de M. Jal, et le soir, plein d'émotion, j'allai jeter le chef-d'œuvre dans la boîte de l'unique journal de l'endroit.

A mon grand désappointement, l'article ne parut pas; mais je fus mis le lendemain en relations directes, grâce à ma qualité de musicien, avec une des premières célébrités dramatiques qu'il m'était donné de contempler.

Ce sont ces débuts littéraires et artistiques, refoulés pendant dix ans, que me rappelle la lettre d'Henry Monnier, du 10 mai 1837.

Toutefois, Henry Monnier, en tant que directeur de théâtre, m'apparaît enthousiaste excessif. Cette « salle comble », à la porte de laquelle « on refuse du monde », me semble problématique dans une ville de six mille habitants, médiocrement sensibles à l'attrait des choses intellectuelles. La recette, les frais payés, ne devait guère dépasser un maximum de deux cents francs; mais le directeur, pour ses débuts, se contentait de peu.

J'ai parlé ailleurs de l'orchestre du théâtre de Laon (1) : il était composé d'une demi-douzaine de flûtes, de deux bassons toussottants, de quelques collégiens raclant du violon, de trois ou quatre cors plus ou moins sonores, d'un serpent de la cathédrale, qui prêtait son concours aux représentations quand le curé lui en donnait l'autorisation. Les plus habiles instrumentistes étaient des ménétriers auxquels était adjoint un maître de danse. Un concert à faire fuir à mille lieues un véritable musicien.

Henry Monnier, dans la même lettre, a tracé le portrait de son propre chef d'orchestre, qui ne me semble pas déplacé à la tête des musiciens amateurs de Laon :

« Notre petite troupette est très-gentille. Le petit chef d'orchestre, le premier jour, s'est tant soit peu fourvoyé. Il était mort de peur; mais, depuis, il a pris sa revanche, et il va à merveille. C'est, du

(1) *Portraits et souvenirs de jeunesse*, 1 vol. Dentu 1872.

LA DILIGENCE.

Croquis de 1844.

reste, le plus drôle de corps qu'il soit possible de voir. Il m'amuse tant! Il prend plaisir à tout faire en route. Il aide à relayer les chevaux; il fait la voltige. »

Ce chef d'orchestre, qui « aide à relayer les chevaux », était-il le renfort suffisant pour tirer de l'ornière musicale les braves mélophobes, mes compatriotes? J'en doute.

En tant qu'accompagnateurs, le plus clair de notre besogne consistait à compter d'innombrables pauses, à nous livrer à des *tacet* prolongés afin de goûter plus à notre aise les plaisirs de l'art dramatique. A part le massacre des ouvertures par tous ces racleurs d'instruments à cordes, ces toussoteurs d'instruments à vent, qui s'entendaient pour faire grincer les dents du public, nous laissions le chef d'orchestre accompagner à lui seul les ponts-neuf de *la Famille improvisée*.

Henry Monnier ne paraît pas s'être préoccupé de ces détails. Son petit chef d'orchestre faisait la voltige! Et lui-même, le père de *Monsieur Prudhomme,* n'eût-il pas plus sagement agi en se faisant directeur de cirque ou montreur de chiens savants?

Quelle cuirasse doit posséder un directeur de théâtre en province, surtout le directeur d'une troupe ambulante! Quelle lutte contre le destin! Quel arsenal est nécessaire pour lutter chaque jour contre les créanciers! Quelle subtilité pour disparaître d'une petite ville sans ameuter les logeurs, les aubergistes, peu sensibles aux conséquences de salles vides!

Tels étaient les obstacles à vaincre auxquels ne pouvait se plier la nature de l'humoriste, et qui le firent rentrer en France après d'infructueuses tentatives en Hollande.

CHAPITRE XII

LE COMÉDIEN ÉGOÏSTE

Affaissé sous le poids de ses déconvenues dramatiques, Henry Monnier n'osait plus revenir à Paris où les difficultés de la vie ont besoin d'être portées avec scepticisme sur le boulevard ; il alla se réfugier dans le petit village de Parnes, chez son père.

Le comédien, même dans sa jeunesse, avait un fonds trop bourgeois pour imiter ceux de ses camarades qui tenaient tête à la dette et ne se montraient jamais plus brillants qu'après les éclaircies des sombres nuages accumulés par les huissiers. Il n'est pas donné à tout le monde de jouer dans une vie aventureuse le rôle de ces gens de ressources qui, poursuivis par des légions de créanciers, renversent les moins dangereux et s'en servent comme de tremplin, d'où ils s'élancent pour étonner par leur audace le monde parisien.

Monnier était médiocrement trempé pour ces exercices. Envisageant la culture de son art avec moins de dépenses de nerfs, il lui fallait le repos, la réflexion pour mettre en ordre ses observations, et la solitude, quelque dure qu'elle soit à un comédien, semblait encore un port au pauvre artiste ramenant sa barque à moitié désemparée.

Une des accusations qui atteignit plus tard Henry Monnier fut son égoïsme, son manque d'amis. Les hommes sont admirables quand ils touchent à ces cordes et on comprend le beau rôle que s'attribue dans le monde un monsieur « plein de cœur », décrétant par là que les autres n'en ont pas.

Ces banalités sont impatientantes. L'ensemble de la vie d'Henry Monnier, sa vie besoigneuse, le rien qu'il laissa à sa mort, malgré son travail quotidien, montrent que cet égoïsme avait été placé par l'homme à de bien chétifs intérêts.

L'artiste avait des amis, chose rare dans les arts, des amis dévoués qui de Paris le suivaient au loin, constataient ses déconvenues, tâchaient de lui faire prendre son isolement en patience et donnaient au pauvre comédien, échoué à Parnes, des conseils véritablement affectueux.

J'ai eu à ma disposition un certain nombre de lettres d'un comédien en réputation au théâtre du Gymnase, Perlet, qui lui aussi, si j'en juge par des portraits

LE BAL.

1830-1832.)

et des dessins, devait être un acteur discret et fin, auquel il ne manqua que la santé pour acquérir une plus haute réputation.

Perlet, un peu plus âgé qu'Henry Monnier, était un guide sûr; il lui indiqua sa voie, les diverses étapes à parcourir, et tint le comédien isolé au courant du mouvement dramatique parisien.

En ce sens je donne, à titre de renseignement, le jugement humoristique de Perlet sur un succès considérable que venait d'obtenir le théâtre du Gymnase. On ne trouve pas trace d'une pareille note dans les critiques dramatiques d'alors, et quoique le vaudeville *le Gamin de Paris* appartienne au théâtre de second ordre, il est bon de voir le contre-coup que peuvent en recevoir d'ingénieux comédiens cherchant une trame solide pour la recouvrir de leurs caprices et de leur amour du vrai.

« 12 janvier 1836.

» Rien de remarquable à Paris en fait de nouveautés théâtrales, écrit Perlet à Henry Monnier. *Le Gamin de Paris*, qui fait courir, est, selon moi, une pauvre pièce, bien romanesque et bien fausse. Le véritable gamin de Paris, c'est le vôtre; mais telle est la corruption du goût du public que cette peinture si vraie et si morale n'obtiendrait pas, j'en suis certain, le quart du succès de l'autre.

Tant, il est vrai, mon cher, dans le siècle où nous sommes,
Que l'art de réussir est de flatter les hommes.

» En effet, le *Gamin* du Gymnase, au lieu d'être une franche canaille avec son instinct de méchanceté que développent si vite et si grandement le plus souvent l'exemple de ses parents, celui de ses camarades et son genre de vie, se borne pour toute gaminerie à jouer à la toupie

et à faire quelques niches au voisin ; mais il sauve du canal, en s'y précipitant, un enfant prêt à se noyer ; puis il vient chez un général lui demander raison du déshonneur de sa sœur, séduite par le fils de ce général, le tout en phrases fort ronflantes.

» Il est fâcheux pour l'auteur que les plus longues pièces du Gymnase n'excèdent pas deux actes. Son gamin, tel qu'il l'a conçu, pourrait fournir hardiment cinq actes. Ayant sauvé des eaux précisément la fille de ce général, la reconnaissance eût fait un devoir à celui-ci de la donner pour femme au gamin qui, au troisième acte, se trouverait avoir tout naturellement sept à huit ans de plus. Au quatrième acte, une révolution éclaterait à laquelle le gamin prendrait une part si active qu'au cinquième acte on ne pourrait faire autrement que de le nommer roi de France.

» Raison de plus, mon cher Monnier ; pour faire de notre art un métier qui donne non la gloire, mais bien l'indépendance. »

Perlet ne s'en tint pas à la raillerie ni à cette rancune contre le public, auxquelles se laissent parfois entraîner les vrais artistes dans leurs heures de découragement ; il jugeait sainement la nature d'Henry Monnier, se rendait peut-être mieux compte que lui de ses facultés enfouies, et s'il eût tenu à Perlet, dont il était question à cette époque pour la direction de l'Odéon, dès 1836 Henry Monnier eût tracé un sillon profondément comique au théâtre.

« 10 juillet 1836.

» J'éprouve un profond chagrin de n'avoir pas réussi, non que j'espérasse y faire fortune. Ce n'était point sous ce point de vue que je l'envisageais ; mon but était de fonder une entreprise utile et honorable. Il y a mille tentations, mille innovations à faire au théâtre auxquelles il faut renoncer, tant que des directeurs mercenaires seront à la tête de ces entreprises.

» J'y voyais aussi l'espoir de tirer parti de votre talent, et pour ne parler que de *Monsieur Prudhomme*, cette création si heureuse, ce

INTÉRIEURS DE COULISSES.

PROMESSE DE MARIAGE.
D'après une lithographie d'HENRY MONNIER.

type si parfait du dieu bourgeois, j'aurai voulu le faire intervenir dans quantité de pièces. Dans l'ancienne comédie, le personnage comique est presque toujours un Scapin ou un Frontin, être fantastique et de convention. *Prudhomme* aurait eu sur eux l'avantage d'être la reproduction d'un personnage vrai et par cela plus comique... Mais tous les regrets sont inutiles. »

Avec Perlet il faut mettre au premier rang des amis d'Henry Monnier un écrivain brillant, très-répandu alors, Léon Gozlan, israélite, à demi arabe d'origine, par conséquent rangé et des plus pratiques dans la vie. Gozlan donnait d'excellents conseils à l'humoriste, et quoique roulé lui-même dans les flots de la vie parisienne, il n'en tendait pas moins la main à l'acteur désillusionné.

« Votre découragement, mon ami, est un enfantillage ; je vous l'ai dit cent fois, vous avez trop de mémoire pour les petits inconvénients de la vie, vous n'en avez pas assez pour les avantages qu'elle apporte et qu'en particulier vous avez bien connus dans votre carrière de peintre, d'écrivain et d'artiste dramatique. Et ce qu'il y a de plus fâcheux dans ces tristes raisonnements que vous remâchez sans cesse contre votre bonheur, c'est qu'ils finiraient par porter atteinte sinon à votre talent, du moins à votre repos.

» Vous parlez de Prusse, d'Allemagne, de Russie ; mais vous ne pourriez y vivre, mon ami ; tout au plus y gagneriez-vous une fortune. C'est de la gloire qu'il vous faut, de la gloire française, parisienne, c'est la gloire que vous aimez. La Prusse et la Russie n'en ont que de la seconde main. »

Perlet avait conseillé à Henry Monnier d'aller en Russie, et je crois qu'en effet le comédien y eût fait merveille une saison ; mais peut-être sentait-il tout le premier le

peu de variété de son répertoire, peut-être était-il encore sous le coup de ses pérégrinations dramatiques manquées; aussi, dans une autre lettre, Léon Gozlan revient à la charge.

« Vous voudriez être au second Théâtre Français! Mais, mon bon ami, qui songe aux absents dans ce monde? Homme de lutte, homme de passion comme tout artiste doit l'être, vous allez vous enfermer aux champs et fouler le gazon, si toutefois vous ne dansez pas sous la coudrette et sous la tonnelle. En vérité, vous me feriez croire que vous ne connaissez pas le monde, vous qui le peignez, le dépeignez et le jouez si bien. On n'a pas gagné Austerlitz dans une chambre. Le succès en tout veut pour enjeu la vie. »

Je donne ces fragments de lettres comme preuves à décharge dans le procès que fit une société irritée de se voir traitée en laid contre un artiste qui était peut-être moins égoïste que ses semblables; bien d'autres lettres pourraient montrer des amitiés dans diverses classes.

Je trouve une trace de la cordialité de l'homme qui, pour prouver à ses amis sa reconnaissance, leur fit cadeau du peu qu'il pouvait donner, un portrait. Léon Gozlan eut le sien.

Peu après, le vieux comédien Tiercelin mourait. C'était le beau-père de Perlet. Henry Monnier, alors en représentation à Moulins (9 mars 1837), écrit à Ferville :

« Tu ne peux croire combien je m'estime heureux d'avoir réussi à faire le portrait de ce pauvre Tiercelin. Ce sera un souvenir pour sa fille de toute l'amitié que je lui ai vouée.

LÉON GOZLAN.

Croquis à la mine de plomb d'HENRY MONNIER,
d'après nature.

» Un grand chagrin que j'éprouve, dans ma position, c'est d'être si loin de vous autres, mes bons amis. Tu dois avoir vu Perlet; il a dû revenir de suite à Paris et tu es du petit nombre de ceux qu'il aime. Je ne suis pas démonstratif; mais jamais je n'oublierai la manière dont il m'a obligé. »

Voilà comment parle, voilà comment pense l'égoïste, l'artiste sans amis !

Il est vrai qu'il n'était pas d'apparence « démonstrative ».

CHAPITRE XIII

COMMENT FUT FORMÉ LE TYPE DE MONSIEUR PRUDHOMME

On voit dans le vaudeville *la Famille improvisée* Monsieur Prudhomme pincer la taille d'une servante qui lui ouvre la porte. Un violent soufflet répond à cette prévenance, et quand, attiré par le bruit, arrive le propriétaire de la maison, le galant personnage, sans s'émouvoir, décline ses titres :

« — Monsieur, je vous présente mes civilités, Joseph Prudhomme, professeur d'écriture, élève de Brard et Saint-Omer, expert assermenté près les cours et tribunaux, et qui, pour le moment, plaisantait avec la bonne. »

C'est une des faces peu connues du personnage de Monsieur Prudhomme que, dans ses premières *Scènes populaires,* Henry Monnier a peint sous des couleurs pudiques et matrimoniales.

La galanterie et les instincts séducteurs particuliers à cet être grotesque, l'auteur ne les indiqua qu'une fois par hasard. Peut-être craignit-il de marcher sur les brisées de Traviès, son contemporain, et de paraître lui emprunter les polissonneries excessives de Mayeux et ses scélératesses à l'endroit du beau sexe. En ceci, Monnier se priva d'une précieuse ressource, le *badinage*, encore en faveur à la fin de la restauration.

Aussi Balzac voyait-il plus juste que le créateur en voulant écrire à son intention un *Monsieur Prudhomme en bonne fortune*.

« Hier (9 février 1844), écrit-il à Mme Hanska, j'ai rencontré Poirson, le directeur du Gymnase, dans un omnibus, et il m'a proposé d'arranger avec lui la comédie de *Prudhomme*, en la faisant jouer par Henry Monnier. C'est une de mes deux béquilles pour cette année que cette pièce-là ; j'irai la lui exposer lundi prochain, et si cela lui va, je me mets à la faire immédiatement pour être jouée en mars ou plutôt en mai, car mars m'a été deux fois fatal ! »

Le 14 du même mois, Balzac, chose bizarre, n'a pas abandonné son projet. « J'ai écrit à Poirson que j'irai le voir vendredi pour nous entendre au sujet de *Prudhomme en bonne fortune*. » Quelques jours après, le romancier dîne avec le directeur du Gymnase, et le lendemain il annonce à la confidente habituelle de ses projets littéraires qu'entre autres travaux à terminer pour le 20 mars, il a à faire *Monsieur Prudhomme en bonne fortune*.

Ensuite, il n'est plus question de l'idée. Ce qui est

une perte pour nous, car les situations de haute gaieté qui eussent jailli des tentatives et déceptions amoureuses d'un si solennel personnage nous font défaut et sont regrettables dans l'histoire du théâtre comique actuel.

Une simple indication avait suffi à Balzac pour donner un relief particulier et montrer dans un nouveau cadre l'homme « *qui pour le moment plaisantait avec la bonne* ». Mais quel méchant appui s'offraient l'un à l'autre ces deux grands comiques, ces déclassés de l'art dramatique, esprits qui, associés, auraient pu avoir une action si particulière sur le théâtre moderne, et que les directeurs de théâtre repoussèrent tous deux avec leur bagage de conceptions!

Henry Monnier dut se retourner vers les vaudevillistes. Il serait injuste de les accuser de manque d'entente dramatique; toutefois, la nécessité d'étonner le public les entraîne à des imaginations bizarres, surtout les partisans de l'école des titres. A la même heure où un homme de génie inscrit sur la première page de son manuscrit, *Eugénie Grandet*, convaincu que l'œuvre, si elle est puissante, dorera le titre, deux ou trois hommes graves réunis, quand ils ne sont pas cinq, se frottent les mains parce que l'un d'eux a trouvé ce titre : *la Femme à la broche*, qui doit faire merveille sur l'affiche du théâtre du Palais-Royal.

Ce fut à des préoccupations du même ordre d'idées

qu'Henry Monnier céda vraisemblablement lorsqu'il collabora au vaudeville de *Monsieur Prudhomme, chef de brigands*. Les auteurs de cette conception se rappelaient la série des Jocrisse et tentaient de renouveler les incarnations diverses d'un même personnage dans diverses situations. La pièce fut jouée au théâtre des Variétés, et elle tomba tellement à plat qu'il n'en est resté nulle trace imprimée ou manuscrite.

Henry Monnier s'était absolument trompé. Dans son incessant désir de remonter sur les planches, il avait succombé aux promesses de succès d'un entourage d'auteurs de second ordre, toujours faciles à se laisser entraîner sur la pente des illusions dramatiques ; mais, malgré sa chute, le type de *Monsieur Prudhomme* n'en restait pas moins valide.

Quoiqu'on ait souvent présenté Henry Monnier comme un artiste inconscient et qu'à certains égards il eût produit de même que le pommier donne des pommes, le comédien portait avec lui, partout, la gestation d'un personnage appelé à figurer sur un piédestal plus important. Ce type était devenu une obsession; il s'emparait de la main comme de l'esprit de l'artiste. Le professeur d'écriture, depuis son entrée dans la vie jusqu'à l'apothéose de sa carrière comique, resta le personnage favori d'Henry Monnier, son compagnon, son Sosie, un second lui-même.

L'écrivain avait conscience d'avoir créé une figure ; le

comédien l'eût jouée tous les soirs; le peintre ne se lassait pas de reproduire sa physionomie. Dans la plupart des villes de province où Monnier donna des représentations, on retrouverait à de nombreux exemplaires son signalement nettement retracé sous les apparences de Monsieur Prudhomme.

J'aperçus un jour dans le cabinet d'un préfet, le portrait en pied du solennel maître d'écriture qui, au premier aspect, ne semblait pas cadrer avec les cartonniers administratifs, les dossiers officiels et le buste du souverain sur la cheminée. Henry Monnier avait passé par la ville; invité à dîner à la préfecture et rencontrant un fonctionnaire qui s'amusait de ses récits, il lui avait dessiné ce souvenir. En le regardant bien, un tel portrait n'était pas déplacé dans le cabinet préfectoral. Ne symbolisait-il pas le troupeau électoral, bourgeois et censitaire du gouvernement constitutionnel, professant des opinions politiques d'accord avec celles du professeur de calligraphie?

Ce n'est pas que le peintre poussât la malice jusque-là. Ces croquis de Joseph Prudhomme lui servaient de cartes de visite pour prendre congé, et, malgré les embarras de sa vie nomade, toujours Monnier reproduisait la silhouette du bourgeois personnage avec le même soin, la même précision. Même s'il se trouvait dans la ville un journal publiant des gravures, le peintre s'attablait devant la pierre lithographique, poussé par le désir de ré-

MONSIEUR PRUDHOMME,

Fac-simile d'un croquis à la plume d'Henry Monnier.

(1860.)

pandre à de nombreux exemplaires son type favori (1).

On voit donc la préoccupation constante de l'artiste pour cet enfant qui, dès sa jeunesse, avait donné des espérances et qui devait s'affirmer à l'âge mûr dans toute son importance. En effet, les touches et retouches incessantes imprimées à la même silhouette, la pensée qui depuis si longtemps l'enveloppait, les agrégations diverses dont se composa définitivement cette figure, l'élevèrent de plusieurs crans et produisirent la comédie jouée à l'Odéon le 23 novembre 1852, presque au lendemain du coup d'État impérial.

Des hasards ou des bonheurs singuliers président à la gestation et la venue à terme de certaines œuvres de l'esprit; l'auteur n'y entre presque pour rien et remplit pour ainsi dire l'office d'un greffier.

En 1830, un mois ou deux avant la révolution de juillet, paraissaient les « *Scènes populaires,* dessinées à la plume par Henry Monnier, ornées d'un portrait de Monsieur Prudhomme et d'un *fac-simile* de sa signature. »

Vingt ans après, c'est à la suite d'une commotion politique bien plus grave qu'est jouée la comédie *Grandeur et Décadence de Joseph Prudhomme.*

Sans vouloir rapetisser la portée d'esprit d'Henry

(1) A ceux qui entreprendront un jour la tâche compliquée de cataloguer l'œuvre d'Henry Monnier, je donne l'indication de deux portraits de Monsieur Prudhomme publiés l'un dans l'*Album angevin* (Angers, lith. Lecerf), l'autre à Troyes (1841, lith. Cottet).

Monnier, il m'est difficile de lui reconnaître le coup d'œil politique nécessaire pour juger avec une affirmation si mathématique l'avénement de la classe bourgeoise et sa chute.

Chateaubriand pronostique sous la restauration ce qui arrivera si la France se laisse prendre au miroitement du nom de Napoléon : « *Les Bonaparte*, disait-il, *n'ont que de fausses racines dans le pays. Qu'ils reviennent, et ils ramèneront avec eux une troisième invasion* (1). » Celui qui parle ainsi est un politique, un grand esprit nourri d'études historiques, un homme rompu aux affaires qui connaît à fond la marche du jeu d'échecs de la diplomatie.

Mais tailler par avance un cadre précis qui s'étend de 1830 à 1852, y faire entrer la bourgeoisie et lui dire non pas la bonne, mais la mauvaise aventure, c'est ce que j'appelle un hasard bien singulier, malgré l'intuition d'un humoriste. Sans doute il a une sorte de perception des nouvelles couches qui vont s'emparer du pouvoir; mais se doute-t-il qu'il est d'accord avec un président de la république prêt à violer la constitution, et l'artiste n'eût-il pas reculé devant les conséquences de sa co-

(1) Le mot a été dit par Chateaubriand à M. Feuillet de Conches qui le rapporte dans son livre *Souvenirs de première jeunesse d'un curieux septuagénaire.* — *Fin du premier empire et commencement de la restauration.* In-8°, 1877, tiré à 100 exempl. « pour distribution privée. »

CES GENS-LA, MONSIEUR LE COMTE, NE TIENDRONT PAS DEUX JOURS.

(1830.)

médie, lui bourgeois, qui va porter la plus grave atteinte à cette classe taquine, tatillonne, ayant à la bouche de grands mots de *progrès*, de *réforme*, et ne sachant pas où conduisent de telles abstractions?

Une partie de cette même bourgeoisie se disait *socialiste* avec la science de *Monsieur Prudhomme*.

— Non, monsieur, non, je ne suis pas un Malthus, s'écrie-t-il dans une discussion politique.
— Malthus, demande l'interlocuteur, qu'est-ce que c'est que ça?
— *Je n'en sais rien*, répond avec conviction Monsieur Prudhomme.

Armé de tels traits si profondément comiques et dirigé dans ses conceptions par un esprit supérieur, Henry Monnier eût pu laisser une de ces grandes comédies qui font époque et résument un siècle. Peut-être la vulgarité de quelques parties de *Grandeur et Décadence* contribua-t-elle au succès, car la vulgarité est un des éléments principaux du théâtre de second ordre. Telle qu'elle est, cette comédie restera historique, et certains traits saillants seront relevés par les historiens; je n'en dirai pas autant des *Mémoires de Joseph Prudhomme*, une spéculation de librairie basée sur le succès de la pièce et qui ne vaut pas les bourgeois *Mémoires* de monsieur Véron.

Quoi qu'il en soit, le type de Prudhomme est resté à côté de celui de Robert Macaire, le dépassant toutefois, malgré la puissance vengeresse du crayon de Daumier. Mais Prudhomme est plus complet, plus général; il ré-

sume une caste, et Henry Monnier, grâce à cet instinct satirique qui va plus loin parfois que le regard des penseurs, trouva une de ces créations que cherchent en vain les maîtres (1).

(1) Théophile Gautier doit être cité pour le portrait extérieur de M. Prudhomme, dont il a laissé quelques touches bien précises dans son feuilleton de *la Presse* (1855).

« Henry Monnier, disait le critique, est pour lui la toile blanche sur laquelle il peint son personnage. Son individualité propre disparaît alors tout à fait sous les couleurs dont il la recouvre. Il se métamorphose des pieds à la tête; il a la chaussure et la coiffure, le linge et l'habit, la figure et les yeux, la voix et l'accent du type qu'il veut rendre; la ressemblance est extérieure et intérieure, c'est l'homme même.

» La Bruyère et La Rochefoucauld, ces impitoyables anatomistes, ne plongent pas le scalpel plus avant dans une nature. Telle douillette d'Henry Monnier vaut une page des *Caractères;* telle façon de serrer le tabac entre le pouce et l'index, un alinéa des *Maximes.*

» Cependant, de toutes ces silhouettes découpées sur le vif, se détache majestueusement la figure monumentale de Joseph Prudhomme, élève de Brard et Saint-Omer, expert assermenté près les tribunaux, si connu par sa calligraphie et son euphémisme. Joseph Prudhomme est la synthèse de la bêtise bourgeoise; il semble qu'on l'ait connu et qu'il vient de vous quitter en vous serrant la main et riant de son gros rire satisfait. Quel magnifique imbécile!... Jamais la fleur de la bêtise humaine ne s'est plus candidement épanouie. Est-il heureux! est-il rayonnant! Comme il laisse tomber de sa lèvre épaisse ses aphorismes de plomb qui feraient prendre le sens commun en horreur! Joseph Prudhomme, c'est la vengeance d'Henry Monnier; il s'est dédommagé sur lui des ennuis, des contrariétés, des humiliations et de toutes ces petites souffrances que les bourgeois causent aux artistes, souvent sans le vouloir. ... Cette fois seulement, il est sorti de son impassibilité glaciale, il s'est chauffé, il s'est animé, il a chargé le trait, il a outré l'effet, il a composé enfin.... Prudhomme, malgré son extrême vérité, n'est plus un calque, c'est une création. Balzac, qui faisait le plus grand cas de Monnier, a

essayé d'introduire Prudhomme dans sa *Comédie Humaine* sous le nom de Phellion (voir *les Employés*). Phellion sans doute est beau avec sa tête de bélier marquée de petite vérole, sa cravate blanche empesée, son vaste habit noir et ses souliers à nœuds barbotants ; mais sa phrase : « Il se rendra sur les lieux avec les papiers nécessaires » ne vaut pas : « Ce sabre est le plus beau jour de ma vie! »

» Monnier, à force de vivre avec sa création, en a pris les allures, les poses, les tons de voix et la phraséologie, et souvent à la conversation la plus spirituelle il mêle sérieusement une période à la Joseph Prudhomme ; de même qu'en écrivant un billet, il ajoute à son nom le triomphant paraphe du maître d'écriture qu'il a illustré. »

CHAPITRE XIV

HENRY MONNIER EN TANT QUE MYSTIFICATEUR

L'art de la mystification, qui ne date pas de plus de deux siècles, est aujourd'hui presque aussi abandonné que la ventriloquie. Il faut des époques tranquilles pour permettre au mystificateur de suivre sa carrière. L'emploi demande, avec de rares facultés, une sorte de piédestal, des applaudisseurs et des complaisants pour répandre par la ville le bruit de la nouvelle imagination saugrenue, enfin toute une mise en scène.

Aussi, depuis le petit Poinsinet, dont la crédulité faisait naître des gens pour le dauber, compte-t-on les mystificateurs dont le plus célèbre fut Caillot-Duval; mais quel travail de conception pour assurer le succès de la fameuse *Correspondance* à laquelle se laissèrent prendre actrices, poëtes, filles célèbres et gens en vue!

Les journaux, à la mort d'Henry Monnier, remplirent

PROMENADE NOCTURNE,
D'après une lithographie de la série des *Récréations*.

leurs colonnes du récit de ses mystifications; mais l'acteur manquait, son flegme d'opérateur, la stupéfaction de la victime, et un certain effort d'esprit était nécessaire pour revêtir ces traits décolorés de ce qui forma leur imprévu, leur spontanéité.

Bret-Harte, le conteur américain, le disait du reste sensément : « Il n'y a que le véritable humoriste qui sache se passer de sympathies et s'amuser de ses propres plaisanteries. »

Je veux cependant raconter un petit choix des moins connues attribuées à Henry Monnier. A de certaines, le mystificateur était pris lui-même; quelques-unes semblaient blessantes dans le monde où l'humoriste les colportait; d'autres offraient une certaine utilité à l'artiste et lui fournissaient des expressions de physionomie nettement accentuées, nécessaires à l'exercice de son art.

Un soir, se trouvant chez des parvenus qui auraient voulu que la fine fleur de Paris défilât dans leur salle à manger, Henry Monnier, placé à la droite de la maîtresse de la maison, lui dit d'un ton convaincu : « Est-ce que vous avez toujours le même boucher? — Certainement, monsieur, c'est plutôt un ami qu'un fournisseur. »

Le mystificateur, qui n'avait pas compté sur une telle réponse, ne put se relever de ce coup pendant le reste du dîner.

Un autre jour, dînant chez la D...s, qui avait invité

quelques femmes de son monde et divers gens célèbres des arts et des lettres, Henry Monnier débita une des scènes des *Bas-fonds de la société*. Ce miroir, réfléchissant les boues du Paris de la débauche, jeta un froid glacial dans cette société. Les femmes, se croyant insultées, se consultaient des yeux pour se demander si elles ne devaient pas quitter la salle à manger où un fâcheux racontait, sans pudeur et sans fard, l'avenir sinistre qui pouvait atteindre quelques-unes d'entre elles.

CONDAMNÉE POUR VAGABONDAGE.
Croquis d'HENRY MONNIER.

Et pourtant Henry Monnier ne songeait guère à se poser en puritain; mais l'inconscience qu'il avait parfois de la portée de quelques-unes de ses œuvres empêchait le conteur de s'apercevoir qu'un auditoire composé de gens « sans préjugés » est peut-être celui qui affiche le plus de *cant* en de certaines matières.

Les tournées d'Henry Monnier en omnibus furent plus fécondes en résultats relatifs à son art. La population nomade des voyageurs de toute classe, le petit

monde divers qui met parfois en présence le prêtre, le juge, le soldat, le bourgeois, l'ouvrier, le voleur, fournissaient un champ fertile en observations au caricaturiste, par les contestations entre gras usurpant la place des maigres, par les histoires intimes que quelques voyageurs tiennent à conter à leurs voisins, par les intrigues qu'un homme entreprenant esquisse avec une jeune beauté.

Suivant le public qui garnissait l'omnibus, Henry Monnier employait un moyen de tentation qui, disait-il, lui avait presque toujours réussi. En faisant passer la monnaie d'une pièce envoyée par un voyageur de l'extrémité de la voiture, l'humoriste avait soin d'ajouter au milieu des sous une pièce de cinquante centimes en plus. Il était rare qu'une bourgeoise, après avoir compté sa monnaie, retournât la pièce; alors sur sa physionomie se lisait :

— Le conducteur s'est trompé.

— J'ai pris une voiture et je peux faire un petit gain.

— Si le conducteur s'apercevait qu'il m'a donné dix sous de trop!

Un certain temps la personne, tentée par le démon du gain, gardait l'argent dans la main; après un délai suffisant elle l'insérait dans son porte-monnaie pour le mêler à d'autre monnaie et nier effrontément au besoin. Le plus souvent, sa conscience effarée lui faisait arrêter l'omnibus et s'esquiver avec l'argent du peintre, qui

s'était payé à peu de frais un modèle de convoitise.

C'était encore en omnibus, et toujours à l'aide de la monnaie renvoyée à une voyageuse, qu'Henry Monnier faisait passer un petit billet contenant ces mots :

« *Je vous aime.*
» *Le Conducteur.* »

Une déclaration en de telles occasions amène un aimable incarnat, des yeux en coulisse, une bouche en cœur, à moins que la pudeur effarouchée ne détermine des traits irrités, un regard hautain, des traits pincés.

Les conducteurs d'omnibus sont habituellement jeunes, polis et assez prévenants (l'administration le leur recommande) pour offrir leur main à toute femme qui descend. Henry Monnier disait avoir entendu le soufflet le plus retentissant appliqué à un conducteur assez galant pour avoir serré de trop près, sans y entendre malice, la taille d'une vieille duègne qui avait pris au sérieux la déclaration amoureuse de l'homme.

Parfois les mystifications d'Henry Monnier étaient moins compliquées et aboutissaient à de simples farces, d'ailleurs pleines de gaieté.

Me promenant un soir avec lui dans un jardin public où on faisait de la musique, nous fûmes abordés par un homme ayant toutes les allures d'un provincial d'un rayon assez éloigné de la capitale. Il avait vu jouer Henry Monnier sur le théâtre de sa petite ville et « profitait de l'occasion » pour renouveler connaissance.

Je m'aperçus qu'Henry Monnier, après quelques tours dans le concert, ne se souciait pas de garder toute la soirée ce provincial gênant, et par trop « province ».

L'ombre d'ennui qui avait pointé une seconde sur les traits de l'humoriste, fit tout à coup place à une attention prononcée pour les palmiers en zinc d'où s'échappait la lumière de l'établissement. Henry Monnier comptait scrupuleusement le nombre de becs de gaz.

— Un, deux, cinq, dix, quinze, vingt-deux, trente-sept, quarante-trois, cinquante becs.

— Je dois me tromper, dit-il avec un ton de teneur de livres qui a fait une mauvaise addition, je ne trouve que soixante-dix-neuf becs... Mon cher ami, comment vous appelez-vous? demanda-t-il au provincial.

— Durand, répondit le provincial avec confiance.

— Eh bien, mon cher Durand, veuillez donc m'aider à faire le calcul du nombre de ces becs.

— Je ne demande pas mieux, dit l'homme heureux de mettre ses talents au service de l'artiste.

Et il compta sérieusement les becs de gaz qui émergeaient du sommet des palmiers de métal.

— Vous avez raison, dit-il à Monnier, cet établissement emploie soixante-dix-neuf becs...

— Cela semble probable, reprit Henry Monnier songeur; je crains cependant que vous et moi ne soyons les jouets d'une illusion... Un nombre impair n'a pu présider à l'installation de ces becs.

Encore quelques tours de jardin furent consacrés à ce compte interminable de becs qui, par la prolongation de la discussion, commençait à prendre caractère. Il n'y avait pas de musique qui tînt; les plus suaves mélodies n'auraient pas détourné de leurs calculs les deux interlocuteurs, dans les bouches desquels le mot *bec* résonnait à satiété.

— Je vous parie cent sous, dit Henry Monnier au provincial, qu'il n'est pas possible qu'une administration telle que celle de ce jardin ait employé ce chiffre boiteux de soixante-dix-neuf becs.

— Je veux bien recompter encore, dit le personnage mis à la torture par l'humoriste.

Et il tira son portefeuille de sa poche.

— A la bonne heure! dit Henry Monnier; de cette manière vous ne vous tromperez pas.

Nous refaisions pour la trentième fois le tour du jardin, pendant que le provincial inscrivait méthodiquement : premier palmier, tant de becs, second palmier, tant de becs, et cætera, en gardant une colonne pour parfaire son addition.

— Mais c'est un métier de cheval de manége, dis-je à Monnier.

— Patience; l'ami Durand va nous donner la preuve de ses opérations.

Le provincial écrivait toujours sur son portefeuille et se livrait à une série d'additions.

La caricature (1832).

— BONAPARTE EST MORT COMME VOUS ET MOI; C'EST UN PRÉTEXTE DE MESSIEURS LES JACOBINS POUR LE FAIRE REVENIR.

— Si nous avions parié, dit-il, mais je n'aime pas gagner de la sorte l'argent de mes connaissances, j'aurais gagné : il y a soixante-dix-neuf becs.

— Vous vous trompez, Durand, dit l'humoriste de sa voix grave, il y a quatre-vingts becs... Vous avez oublié le bec de la clarinette.

Il est bien mince le canevas de cette plaisanterie et sur le papier elle devient un peu innocente; mais ce qu'il est difficile de rendre, c'est la métamorphose subite d'Henry Monnier quand il avait affaire à un diseur de riens; il se faisait aussitôt son égal, abondait dans son sens, lui fournissait des répliques pour le plonger plus avant, et prenait un vif plaisir à monter et remonter l'horloge de la niaiserie bourgeoise. D'un interlocuteur de cette nature Monnier créait alors un sujet à ses ordres; il l'arrêtait dans la conversation où la marche par un mot, par un geste qui étaient des mots et des gestes coulés dans le moule propre à la victime. Nul mieux que le comédien ne sut s'emparer du bouton de l'habit de celui qui lui parlait et improviser à l'instant de petites scènes comiques à deux personnages, où il se montrait aussi vrai que celui qu'il faisait poser devant lui.

Mais ce sont de ces détails qui se rendent difficilement.

Une autre mystification atteint des proportions plus importantes, vu le nombre d'acteurs improvisés que l'humoriste faisait intervenir dans la création de son drame.

Entrant, avec une attitude sévère de magistrat, dans un de ces établissements que la pudeur française déguise sous le titre de *water-closets :*

— Que tout le monde sorte! s'écriait Henry Monnier d'un ton autoritaire.

C'était à l'intérieur des petites cabines un mouvement particulier qui indiquait l'effroi jeté par ce fâcheux trouble-nature.

— Au nom de la loi, que tout le monde sorte! reprenait l'inquisiteur avec le verbe impératif d'un commissaire de police procédant à une enquête judiciaire.

Alors, de la porte entre-bâillée des cabinets passaient des têtes anxieuses d'hommes, des physionomies plus effarouchées encore de femmes, tous protestant d'une façon muette qu'il leur avait été impossible de commettre un crime dans la situation actuelle.

Après de longs regards investigateurs sur les malheureux, le magistrat reprenait avec la même gravité de voix :

— Maintenant, vous pouvez continuer.

Je ne veux pas prolonger la série de semblables mystifications qui ne sont plaisantes qu'instantanément et qui pourraient tromper sur la nature de l'humoriste ; ces quelques échantillons doivent suffire. Il est bon toutefois de donner une idée de la conversation qu'Henry Monnier savait amener dans certains milieux; on verra comment il s'essayait sur les gens et les variantes poli-

tiques, sociales, religieuses, critiques ou littéraires qu'il ne cessait d'ajouter au bagage de Monsieur Prudhomme.

Dans cet ordre d'idées, l'opinion du professeur d'écriture sur Louis XVI atteint des proportions tout à fait imprévues.

— Ce qui jette un certain froid sur mes opinions monarchiques, disait Henry Monnier sur le ton de Monsieur Prudhomme, c'est la coupable condescendance qu'a mise Louis XVI à monter sur l'échafaud révolutionnaire; car, en en gravissant l'un des premiers les degrés, il a pour ainsi dire autorisé, par son exemple, tous les excès de la Terreur.

Qu'on s'imagine l'effet de cet *hoax* débité gravement,

dans un milieu bourgeois, par l'homme qui avait étudié particulièrement les ressources si utiles de l'ironie flegmatique !

CHAPITRE XV

SOUVENIRS PERSONNELS

Il y a quelques mois à peine, la rue Ventadour était, avant la percée de la butte des Moulins, une rue tranquille qui n'avait jamais fait parler d'elle. Bordée de hautes bâtisses d'une architecture médiocre qui pouvait remonter au commencement du siècle, cette voie, brisée tout à coup et en manière d'impasse par la rue Thérèse, n'engageait nul fiacre, nulle voiture à la traverser. Le quartier faisait penser aux voies désertes qui entourent les évêchés dans quelques chefs-lieux, et certainement l'herbe eût poussé entre les pavés s'il poussait de l'herbe à Paris.

Personne à ma connaissance ne fréquenta jamais les habitants de la rue Ventadour; personne non plus, ayant un nom, n'y habita, à l'exception d'Henry Monnier.

Lui seul, Parisien vivace, y demeura par une de ces

fantaisies communes aux humoristes. Chose aggravante, il y logea vingt-cinq ans!

Quels trésors d'imagination il fallut à l'artiste pour rentrer, sans être accablé de spleen, dans cette maison qui sentait le notariat d'un demi-siècle auparavant!

Une grande porte cochère s'ouvrait sur une cour triste, brumeuse, enserrée dans trois façades à cinq étages. Grand silence à l'intérieur de cette cour, commandé sans doute par une plaque en cuivre au rez-de-chaussée, sur laquelle se lisait :

L'ÉTUDE
DE L'AVOUÉ D'APPEL
EST AU PREMIER

Un escalier bourgeois, d'une certaine envergure, se déroulait jusqu'au premier étage, où une seconde plaque

ÉTUDE

indiquait que là résidait l'honorable avoué ; mais tout le confort s'arrêtait à ce palier. A partir de l'escalier engageant qui conduisait à l'étude de l'officier ministériel, les allants et venants cherchaient par quelle voie ils pouvaient communiquer aux étages supérieurs.

était une troisième plaque qui ne servait nullement d'indication.

L'architecte de cet immeuble, presque aussi fantaisiste qu'Henry Monnier, avait greffé sur son premier escalier de maître un obscur petit escalier de service dans l'ombre duquel, à chaque étage, pointaient d'autres plaques de cuivre annonçant diverses industries.

Ce que voyant, le caricaturiste, pour se mettre au ton de la maison, s'était fait fabriquer, lui aussi, une belle plaque de cuivre rectangulaire à angles coupés, rehaussée par de solennelles majuscules.

Ce qui donnait à sa porte un aspect de cabinet de consultations. Poussé par le démon de la mystification qui le possédait, peut-être l'artiste avait-il pensé que des clients de l'étude de l'avoué s'égareraient dans l'escalier

et qu'il aurait le plaisir d'assister à quelque piquante scène de demande en séparation de corps.

La plaque séjourna vingt-cinq ans à la même porte! Elle s'y trouve peut-être encore, et je la signale au directeur du musée de Cluny, car elle deviendra historique.

La porte ouverte, l'appartement n'offrait pourtant rien de commun avec celui d'un homme de loi. Un vieux garçon pouvait seul habiter ce petit logement bourgeois, bas de plafond, qui ne paraissait pas avoir été restauré depuis des temps immémoriaux; un célibataire devait se complaire dans cet entourage de meubles fanés, qui eût été mélancolique sans les peintures accrochées au mur et les passe-partout renfermant de fins et délicats crayons.

A vingt ans de distance, je retrouvai Henry Monnier dans le même appartement. Rien n'était changé au décor. Profils des mêmes vieillards dans leurs cadres près de la glace; aquarelle d'un vieux bonhomme près du feu avec un enfant à ses côtés. Tous portraits du père d'Henry Monnier qui m'étaient restés dans les yeux vingt ans auparavant et que je retrouvai dans leur nette affirmation de crayon.

L'habitant de ce cinquième étage ne changeait pas non plus; toujours un triple aspect de personnage césarien, de *Monsieur Prudhomme*, de sosie de M. Thiers, mais plus étoffé. Des yeux très-fins et agréables, un menton prononcé et une assez forte projection de nez, mais

d'une belle coupe et surtout une bouche naturelle : détail particulier chez un homme qui avait beaucoup joué la comédie, et dont les lèvres ne s'étaient pas rompues comme chez la plupart des gens de théâtre, si reconnaissables à la bouche. L'écrivain, le peintre, avaient dominé chez Henry Monnier et avaient conservé tout leur accent à des lèvres un peu étoffées et sarcastiques.

Toujours l'accueil cordial, un peu étonné d'abord, car on venait rarement visiter l'homme chez lui.

Un *bonjour* amenait immédiatement quelque plaisante histoire, surtout par le ton que le comédien y mettait, car jusqu'à la fin de sa vie il conserva l'inappréciable égalité d'humeur que communique à un bon esprit la conscience d'avoir fait jouir ses concitoyens de ce qu'il avait de meilleur en lui.

Monnier était rarement inoccupé; souvent je le surpris à sa table près de la fenêtre, en train de terminer une des nombreuses aquarelles qu'achetaient les marchands, — à des prix fort modérés, il est vrai.

Un jour, en causant, mon attention fut attirée vers la table du peintre par une sorte de casier allongé dans lequel était contenue une assez nombreuse collection de cartes photographiques.

C'était le secret d'Henry Monnier dont il ne se cachait pas d'ailleurs, car il ne fit jamais mystère de rien.

Nature exacte et précise, douée d'un œil de machine, de photographe avant que le daguerréotype fût trouvé

PORTRAIT DU PÈRE D'HENRY MONNIER.

Fac-simile d'un croquis à la mine de plomb.

(1839.)

le dessinateur comprit l'utilité de la découverte et s'en servit pour ses besoins particuliers. Qu'il eût à jouer la comédie ou à peindre une aquarelle, Henry Monnier allait chez un photographe et se posait des mouvements de corps, des attitudes de tête, des détails de physiono-

DESSIN DE KREUTZBERGER,
d'après une photographie posée par HENRY MONNIER.

mie qu'il savait garder lorsqu'il montait sur les planches ou lorsqu'il peignait.

Devant la machine, il se transfigurait par un effort de volonté, et il arrivait ainsi à se donner des expressions si variées que son masque, suivant sa fantaisie, pouvait

représenter jusqu'à une figure de vieille femme. Lui et l'objectif se comprenaient. Monnier en faisait ce qu'un habile écuyer obtient d'un cheval rétif, imprimant sa propre vitalité à la machine et la forçant de le suivre dans des poses et des attitudes non pas guindées ni froides, mais vivantes et mouvementées.

Malheureusement, vers la fin de la vie de l'humo-

DESSIN DE KREUTZBERGER,
d'après une photographie posée par HENRY MONNIER.

riste, la photographie se vengea d'être ainsi tyrannisée.
Elle se fait rarement l'esclave de l'art et lui joue des tours comme on peut le voir aux expositions de peinture,

où elle apparaît en collaborateur menaçant, réclamant aux peintres, qui s'en servent sournoisement, sa part au soleil, elle qui en a fourni tant de rayons. Henry Monnier, parfois mécontent de quelques-uns des personnages de ses petits drames à l'aquarelle qu'il ne trouvait jamais assez vrais, assez agissants ou parlants, allait à son trésor de cartes photographiques, cherchait un autre acteur, le coloriait, le collait par-dessus celui qu'il chassait; c'est pourquoi certaines aquarelles de sa dernière manière ressemblent à une vieille toile de navire à laquelle un matelot a cousu avec du gros fil des pièces neuves.

Ce travail laborieux ne s'en faisait pas moins gaiement, surtout quand un visiteur permettait à Henry Monnier d'exposer ses projets de théâtre. Rarement j'ai vu une foi dramatique aussi ancrée chez un homme. Non pas que l'acteur eût été fort heureux avec les directeurs.

Dans une des dernières lettres qu'il m'écrivait, l'humoriste donne un exemple de patience qu'on peut signaler aux débutants : « *Grandeur et décadence de Prudhomme* ne m'a pas rapporté le quart du *Roman chez la portière*, que M. Dormeuil a gardé *dix-sept ans* dans ses cartons. »

Malgré tout, Henry Monnier entrevoyait toujours le théâtre du Palais-Royal que nous devions, dans sa pensée, escalader ensemble.

— Une de vos plus jolies scènes, une des plus théâtrales, lui dis-je un jour, est *la Partie de campagne.*

A partir de cette parole imprudente, Henry Monnier m'infligea une collaboration forcée pour cette pièce qu'il entrevoyait déjà sur les planches.

« Mon cher Champfleury, m'écrivait-il, vous ne devez savoir ce que je suis devenu depuis tantôt trois mois que j'ai quitté Paris. Mes jambes ne m'ont point encore rendu grand service; le reste ne va pas mal.

» Je pense toujours à notre *Partie de campagne*, et, quand vous voudrez, je me mettrai à vos ordres.

» Nous pouvons faire une chose très-amusante de cette idée; mais ce qu'il faut surtout (chose qui me manque), c'est le mouvement. Il faudra donc que tous nos acteurs courent les uns après les autres comme dans *le Chapeau de paille d'Italie*, etc.

» Je n'ai qu'à évoquer mes souvenirs d'enfance, de famille, etc., pour *la Partie de campagne*, et je crois que vous serez content de mes détails. C'est dans la classe des employés que nous prendrons nos bonshommes, et avec le concours de Geoffroy, Gil-Pérès et Lhéritier, nous pouvons aller loin. »

Henry Monnier possédait une qualité rare chez les artistes. Il se connaissait. Il avait conscience de la faculté essentielle qui lui manquait, l'art de la composition, un des meilleurs lots de la race française.

Henry Monnier, quand il écrivait une scène populaire, avait besoin, pour la mener à bonne fin, d'un guide qui lui dît : Assez, arrête-toi!

La conception d'ensemble, la condensation des situations, les arrêts avec points de suspension, la gradation de l'intérêt, demandent des maîtres d'armes pour faire,

LE ROMAN CHEZ LA PORTIÈRE.

tout le temps que la toile est levée, un assaut perpétuel avec le public. Si les spectateurs n'ont pas reçu nombre de bottes qui les étonnent et les stupéfient, les délicatesses de sentiment, les ingéniosités de l'auteur courent le même risque que de délicates dentelles entre les pattes de singes impatients.

Cette loi, Monnier l'ignorait, mais il savait qu'il l'ignorait. En ce sens nous eussions pu devenir des collaborateurs tout à fait d'accord, c'est-à-dire aussi maladroits l'un que l'autre, si j'avais songé à poursuivre l'idée; mais il y avait pitié à ne pas détruire les dernières illusions du vieil humoriste, qui tenait plus à sa *Partie de campagne* qu'à la vie, qui revenait sans cesse sur ce sujet, et qui passait ses jours dans son fauteuil de malade à trouver des scènes et des mots dont il se divertissait le premier.

L'homme était parfois si amusant à entendre que, pour bien fixer le souvenir d'une après-midi passée près de lui, et peut-être par pressentiment, j'en pris note le soir même.

19 décembre 1876. — Henry Monnier a toujours la rage du théâtre; c'est une passion chevillée à son cœur. Je vais le voir aujourd'hui; il est asthmatique, ne sort pas et peut à peine quitter son fauteuil. — Je vais vous remettre prochainement, me dit-il, ce que j'ai fait pour notre pièce... Le rideau se lève; on sonne à la porte... Dans la coulisse une voix de femme : — « Attendez un moment, je suis en chemise. — Qu'est-ce que ça fait, ouvrez toujours. »

Tel est le début de la pièce que *nous* devons faire depuis plus d'un

an et dont je ne sais que le titre, qui était d'abord : *une Partie de campagne* et qu'Henry Monnier veut appeler actuellement : *Dans la cuisine*.

— Cette fameuse partie de campagne, préméditée depuis si longtemps par toute une société bourgeoise, qui met sur pied tant de gens dès l'aube, et qui se termine dans une cuisine par les mille retards de la vie parisienne, eût fourni, en effet, à la scène du Palais-Royal, un de ces petits actes de bonne humeur et sans prétention, tels que les bons auteurs de l'endroit en donnaient avant de se plier aux exigences du théâtre actuel ; mais je ne voulais pas faire passer mes doutes dans l'esprit de celui qui vivait d'espérances.

J'essayais de faire changer de rail la conversation ; mais Henry Monnier en revenait toujours à son sujet favori, le théâtre. Tantôt il s'agissait de Molière et il en récitait des fragments, tantôt sa mémoire lui fournissait des souvenirs de pont-neufs qu'il chantait :

> Quel singulier accident !
> Au sein d'une rose aussi belle,
> Cette feuille est sûrement
> D'une espèce nouvelle.

— Forlis tire un billet du sein de la rose, continuait Monnier du ton de monsieur Prudhomme, et il donne cette leçon de morale à sa fille Laure, éprise du fils de Dorval, navigateur : « Souvenez-vous, *surtout pour l'avenir*, qu'il vaut encore mieux placer ses secrets dans le sein d'un père que dans celui d'une fleur. »

Voyant ma stupéfaction :

— Vous ne connaissez donc point *la Leçon de botanique?* me demandait Monnier.

Et pour s'amuser, l'humoriste me citait des fragments d'un vaudeville de l'an XII, du citoyen Dupaty.

Voilà pourtant ce que me conte le pauvre vieil-acteur, qui n'a perdu ni sa gaieté ni le sens du comique, quoique, depuis deux ans, il soit interné dans sa chambre.

Quelques anciens amis seulement venaient le voir. La plupart des vaudevillistes qui avaient collaboré à ses

SCÈNES DE LA VIE DE THÉATRE.

LA MÈRE D'ACTRICE (1841).

pièces étaient morts. L'esprit comique s'était en outre
complétement modifié. A la simplicité des anciens
moyens le public préférait des parades en musique dans
lesquelles le grotesque était obtenu par une sorte de
grattage épileptique des spectateurs. Une des principales facultés françaises, la bonne humeur, se comp-

tait à peine. Henry Monnier sentait vaguement qu'il
n'appartenait plus au courant de la fin d'un siècle tourmenté; c'est pourquoi il se rattachait à moi comme un
noyé à un fétu de paille. Je ne voulus pas le désillusionner sur l'avenir de son théâtre, et je notai ma visite
sans me douter qu'elle serait la dernière et que, quelques jours plus tard, l'humoriste irait rejoindre le
pauvre Yorick dans le pays des ombres.

CHAPITRE XVI

AUTRES SOUVENIRS INTIMES

De l'énorme quantité d'articles qui parurent dans la presse parisienne après la mort de l'humoriste, je ne trouve guère à citer, en raison de leur intimité, que deux fragments d'écrivains qui, ayant connu l'homme, purent l'observer de près et jugèrent à propos de faire plutôt acte de sympathie cordiale que d'esthétique.

Dans le premier de ces articles, M. Philippe Burty montre qu'Henry Monnier avait conservé d'anciens et de nouveaux amis dans sa vieillesse. « Jusqu'au jour où les infirmités le clouèrent au fauteuil, dit le critique, chaque soir Henry Monnier n'avait qu'à choisir la soupière qui se découvrirait pour lui sur la table de vieux camarades ou de bourgeois dignes de l'héberger, lui, ses tics et son esprit mordant. Il arrivait correctement à l'heure du dîner, mangeait avec un estomac du siècle

dernier, se pelotonnait au coin de la cheminée, allumait sa pipe après avoir « sollicité l'indulgence de la maîtresse de céans », et se laissait aller à une somnolence singulière où, au milieu même du ronflement, ne se perdait pas la notion des conversations engagées. A ce moment s'éveillait en lui un étonnant raconteur. Il entamait des récits de scènes populaires ou bourgeoises, interminables, bizarres et mordants, salés comme la réalité elle-même, recevant un caractère inoubliable de son accent nasillard et guttural, de ses suspensions, de ses répétitions, des ébauches de gestes précis, des clignées d'yeux et, finalement, de la reprise traînante du sommeil. Ni ses livres, ni son jeu au théâtre, ni ses croquis n'ont pu donner, dans leur action éparse, l'idée du génie d'observation et de rendu qu'il déployait dans ces heures de l'intimité, alors qu'il se sentait dans un centre sympathique (1). »

Dans le second article, non signé, et intitulé *Ma dernière visite à Henry Monnier*, on sent un habitué de la maison, un ami qui réellement connaissait bien l'humoriste.

J'arrivais de la campagne où j'avais fait un assez long séjour; aussi je me trouvais en grand appétit de Paris. « Pour reprendre la note » et ressaisir ce *la* si particulier qui ne sonne qu'entre Montmartre et Montrouge, je courus chez mon ami Henry Monnier. D'ailleurs il n'y avait pas longtemps que j'avais reçu une lettre de lui, écrite avec sa

(1) L'*Art*, mai 1877.

fameuse « encre indélébile » et calligraphiée selon les principes de Brard et Saint-Omer :

« Je quitte à l'instant Parnes, par Magny-en-Vexin — me mandait-il —; et je rentre dans la capitale.

» J'arrive, j'arrive
En *piteux* paladin (*bis*).

» Venez me voir.
» *Tibi*. HENRY MONNIER.

» *Post-scriptum* : Le pays est tranquille. Les pommes ont donné! »

Il est vrai que je ne m'étais guère arrêté à l'adjectif « piteux », que démentait le ton enjoué de l'épître. Mon pauvre ami était pris, depuis l'automne de 1874, d'une grande faiblesse dans les jambes; mais je savais qu'aucun accident nouveau n'était venu aggraver sa position.

Aussi, lorsque après avoir monté les quatre étages du numéro 5 de la rue Ventadour, je me trouvai en face de lui, le premier coup d'œil ne me fit apercevoir aucune altération sur ses traits. Il eût même fallu un pathologiste très-perspicace pour voir un symptôme morbide dans l'animation et les dispositions joyeuses où il se trouvait ce soir-là.

Il était penché sur sa petite table d'acajou, et, sans lunettes malgré ses soixante-dix-huit ans, il terminait à la lampe un dessin que lui avait demandé madame Ugalde. C'était son portrait en costume de Joseph Prudhomme, qu'il copiait à l'aquarelle d'après une très-vivante photographie de Carjat.

Près de lui se trouvait aussi un paquet de cartes de visite destinées à la poste, et dont il venait d'écrire les adresses de sa plus triomphante écriture. Les majuscules surtout étaient d'une ampleur et d'une correction rares; les M du mot monsieur semblaient tracés à la règle et au compas; les P de Paris, arrondis à plaisir, s'épanouissaient comme des fleurs.

— Ah! c'est vous? me dit Monnier, dès qu'il eut quitté son papier des yeux; j'avais *faim* de vous voir.

— Vous êtes bien bon!..... Mais votre santé? vos jambes surtout?...

— Je n'ai plus à m'en plaindre; je vais tout seul et sans canne au bout de l'appartement. Tenez, vous en aurez le spectacle.

PORTRAIT D'HENRY MONNIER EN 1875,
d'après un dessin au crayon d'AIMÉ MILLET.

En effet, il se leva, et alla prendre pour me le montrer un portrait de lui exécuté à Londres en 1822, alors qu'il n'avait que vingt-trois ans et qu'il étudiait l'aquarelle sous un maître anglais. Cette peinture le représente debout, le chapeau à la main, et vêtu irréprochablement à la mode des dandys.

— Mais, mais, lui dis-je, vous voilà redevenu très-gaillard !

— En effet, me dit-il... Pas même un rhume cet hiver... D'ailleurs, des soins inouïs !!!

Ces derniers mots étaient dits d'une voix à percer les murailles, afin qu'ils fussent entendus de la pièce voisine où se trouvaient madame Monnier, son fils, ses deux filles et son petit-fils.

— Allons ! c'est fort bien, continuai-je ; un de ces jours je vous rencontrerai sur le boulevard.

— Ma foi non !

— Puisque la force et l'entrain vous sont revenus.

— Non ! on perd un temps à marcher !..... J'aime mieux rester dans mon fauteuil, où je n'ai pas un moment d'ennui... Moi j'ai toujours su m'occuper : en ce moment je repasse mes classiques. Oh ! dites donc, Molière :

> Les bons et vrais dévots, qu'on doit suivre à la trace,
> Ne sont pas ceux aussi qui font tant de grimace,
> Eh quoi ! vous ne ferez nulle distinction
> Entre l'hypocrisie et la dévotion ?
> Vous les voudrez traiter d'un semblable langage,
> Et rendre même honneur au masque qu'au visage,
> Égaler l'artifice à la sincérité,
> Confondre l'apparence avec la vérité,
> Estimer le fantôme autant que la personne
> Et la fausse monnaie à l'égal de la bonne ?

Monnier, qui avait joué le grand répertoire dans ses tournées de province, me débita ainsi toute la scène d'Orgon et de Cléante du *Tartufe*. Puis :

— Avez-vous du tabac frais ? nous allons griller une petite polissonne de pipe !... Et maintenant, continua-t-il entre deux bouffées, je vais vous redire la scène comme la jouaient du temps de ma jeunesse Saint-Aulaire et Baptiste cadet :

Les bons et vrais dévots, qu'on doit suivre à la trace,
Ne sont pas, etc.....

— Oui, ils parlaient du nez comme ça; et tout le monde trouvait cela charmant... Il y avait aussi dans ce temps-là des gens qui faisaient des tragédies intitulées *Parthénopèon* ou bien *Artaxercès*... Ils appelaient cela « cueillir des lauriers dans le bois sacré qu'habite la Muse ».

Ensuite la conversation courut à l'aventure sur toutes sortes de sujets. Monnier me parla de tous les amis qu'il avait perdus, de Paul de Kock, de Gavarni, d'Alexandre Dumas, d'Eugène Sue, de Balzac, de Méry, de Rossini, d'Adolphe Adam, de Roqueplan, du docteur Ca-

ADOLPHE ADAM
d'après une lithographie en couleur d'HENRY MONNIER.

barus... Il se plaignit de ce que la nouvelle génération ne lui attribuait que la création de son Prudhomme, quand il avait donné le jour aussi à Boireau, à Jean Hiroux, et à tant d'autres figures de plein relief.

Monnier eut encore quelques mots de tristesse sur son quartier de la butte des Moulins que l'on démolissait... Puis, revenant à des idées

plus gaies, il me promit pour un soir prochain la lecture d'une pièce destinée au Palais-Royal, et qui était presque achevée.

Avant de quitter notre ami, je refis connaissance avec les bibelots qui couvraient ses murs. Je retrouvai à la même place le portrait de

PAYSAGE

croquis par HENRY MONNIER (1829-1830).

son père peint par lui à l'aquarelle; son portrait de Gavarni; son buste en bronze par Moulin; une étude de cheval par Géricault; une page de musique autographe signée Rossini, etc...

Enfin je partis vers onze heures.

C'était le samedi 30 décembre que je faisais à Henry Monnier ma dernière visite. Le lendemain dimanche il a été pris d'étouffement et a perdu connaissance. Il n'est mort que quarante-huit heures après.

Un ami d'HENRY MONNIER (1).

(1) Cet article, qui parut dans les *Nouvelles de Paris* du 11 janvier 1876, est de M. Albert Delasalle.

CHAPITRE XVII

LE ROMAN D'AMOUR D'UN COMÉDIEN

En 1830 vivait à Bruxelles une honorable famille de comédiens, les Linsel; le père, qui n'était pas sans talent, avait refusé plusieurs fois des engagements parisiens. Il aimait son pays, se contentait d'une position modeste, n'aspirait pas à une réputation plus éclatante que celle qu'il avait conquise auprès de ses compatriotes, et en outre était retenu par l'éducation de trois filles qu'il destinait au théâtre; la plus jeune, Caroline, s'annonçait déjà comme devant faire honneur à ses professeurs et au nom des Linsel.

Ce fut en 1833 qu'Henry Monnier, en représentation à Bruxelles, vit au théâtre du Parc la jeune fille, qui tenait l'emploi des Déjazet. Elle était honnête, charmante, vive, fine et promettait une actrice distinguée. Le peintre s'enthousiasma pour cette perle découverte

dans un petit théâtre assez peu fréquenté, qui ouvrait ses portes au public seulement une fois la semaine.

L'insistance que mettait un célèbre comédien à parler de la jeune actrice parvint à ses oreilles, et quand le hasard les fit se rencontrer dans une soirée, la présentation mit tout de suite sur le pied d'une aimable camaraderie Henry Monnier et la jeune fille. Cette cama-

HENRY MONNIER,
d'après une miniature de 1833.

raderie se changea bien vite en affection, et tout l'entourage des Linsel fit part à Caroline des tendres sentiments qu'elle inspirait à un artiste célèbre dont les journaux chantaient les talents sur tous les tons.

En ce qui touche cette époque, j'ai beaucoup in-

sisté auprès de la veuve de l'humoriste, une personne distinguée qui a compris, en me donnant des détails intimes sur sa vie de jeunesse et celle d'Henry Monnier, que la première préoccupation d'un romancier qui se fait biographe par sympathie est de ne pas écrire un roman.

« On me disait, m'écrit-elle, qu'il était amoureux de moi. Je n'y croyais pas, je me tenais bien trop en garde contre les artistes *parisiens*. Mes deux sœurs étaient mariées très-honorablement ; j'étais seule avec ma mère et je voulais, comme mes aînées, porter tout blanc mon bouquet de fleurs d'oranger. »

C'est toujours un étonnement que de trouver de pareils sentiments dans le monde des théâtres, où tant de tentateurs conspirent contre la jeunesse et la candeur. « Ce fut tout un roman ; Henry employa mes amis, feignit un départ ; bref, il me fallut bien croire à sa loyauté lorsqu'il chargea ses amis de me demander en mariage à ma mère. »

Après cette ouverture qui ne fut pas repoussée, le comédien partit en représentations dans les Flandres. Tant qu'il n'était pas trop éloigné, Henry Monnier revenait à Bruxelles faire sa cour à sa fiancée ; mais des engagements antérieurs avaient été conclus en France, qui nécessitaient diverses tournées dans le Midi, à Lyon, à Marseille. Toutefois l'humoriste emportait une tendre vision ; j'en trouve trace dans des lettres de Méry qui,

CAROLINE LINSEL (MADAME HENRY MONNIER).

Dessin à la mine de plomb.
(1834.)

alors bibliothécaire de sa ville natale, ne se contentait pas du rôle de confident amoureux et faisait passer à mademoiselle Linsel un hommage en vers sympathiques, un peu trop improvisés cependant pour être cités.

Dans cette tournée dramatique, Henry Monnier poussa jusqu'à Toulon. Le cœur du comédien était rempli de si douces pensées que tout ce qui l'approchait s'en ressentait. On verra dans le chapitre qui suit quelles transformations l'amour fait subir à un satirique. L'homme heureux — surtout par l'affection — veut que tous ceux qu'il rencontre prennent une part de son gâteau de tendresses.

Combien l'humanité serait meilleure si les hommes pouvaient conserver intactes cette fleur de jeunesse, cette fraîcheur de sensations, cette naïveté de sentiments qui forment le bouquet des chastes amours!

Ce fut en droite ligne de Toulon, mais par la *diligence*, qu'Henry Monnier vint donner son nom, au mois de mai 1834, à la jeune fille, dans la petite église du Finistère, à Bruxelles.

Ici doit trouver place un épisode bien amical et bien flamand, qui prend surtout une physionomie particulière en regard de cette vie de comédiens prêts à prendre leur volée et à courir le monde.

Les jeunes époux étaient attendus le soir dans la maison du peintre Verboeckoven. En mémoire du mariage de ses amis, l'artiste avait fait sceller dans le man-

teau de la cheminée une plaque sur laquelle étaient inscrits les noms des nouveaux mariés et la date de leur union.

Ces détails affectueux sembleront peut-être inutiles à quelques-uns, et cependant quelle valeur ne prennent-ils pas si on les compare aux mariages de convenance de la société, remarquables surtout par leur plaque d'assurance sur laquelle trop souvent pourraient être inscrites, avec la dot de la jeune fille : incompatibilités d'humeur, d'âge, de santé.

Les époux passèrent une quinzaine de lune de miel chez leur ami Verboeckoven, après quoi il fallut songer à la vie qui les attendait à Paris, vie positive, qui n'était pas sans appréhension pour la jeune femme. On le voit par l'impression suivante :

« J'avais quitté Bruxelles par un orage affreux qui fut presque un présage de tous les tourments qui nous attendaient dans ce Paris que j'avais tant désiré connaître et où j'entrais le cœur plein de tristesse. »

Elle est véritablement rayonnante la vie artistique parisienne, à condition que l'homme ait triomphé des obstacles matériels et que, dès le début, il ne fasse pas sentir à celle qui a besoin d'expansions et de tendresses les dures épreuves de la nécessité.

Mais quel fonds de tranquillité et d'intimité peut baser une jeune femme aimante sur le caractère d'un *humoriste!* Ce sont des chocs imprévus à tout instant,

MÉRY.

Fac-simile d'un croquis à la mine de plomb d'HENRY MONNIER.

de bizarres alternances de caprices, de volontés, d'enthousiasme, d'affaissements qui étonnent d'autant plus la femme qu'elle sent une nature féminine là où il fallait un homme, et qui ne lui donnent pas l'appui dont elle a besoin dans la vie.

A cette époque, pourtant si décisive, Henry Monnier ne savait supporter ni ennuis ni déconvenues; pour les éviter ou les fuir, tout lui était bon. Le trait suivant peint l'homme.

« Je l'ai vu, me disait sa veuve, jeter au feu des lettres importantes dont il n'avait lu que les premières lignes, qui semblaient lui annoncer des tracas. »

J'ajoute que j'ai connu de semblables natures qui, attendant avec impatience une réponse à la conclusion d'intérêts graves, jetaient en l'air une pièce de monnaie en se disant que croix ou pile devait déterminer s'il fallait en prendre connaissance; d'autres se gardaient d'ouvrir les lettres et les plaçaient dans un endroit bien visible, sur leur bureau ou sur leur cheminée, réfléchissant chaque matin qu'il valait mieux, pour leur tranquillité, remettre au lendemain à briser le cachet. Incertitudes qui, quelquefois, duraient des années.

Il faut joindre à ces faiblesses produites par la vie d'artiste la nature sarcastique de l'homme, qui avait conservé de l'atelier le manque de respect des rapins pour toutes choses.

« Mon père, me disait la veuve, s'appelait Linsel de

son nom de théâtre, et Péguchet de son véritable nom. Henry ne connut ce nom que le jour du contrat; il lui parut grotesque, et pendant quelques jours il ne m'appela que mademoiselle Péguchet, ce à quoi je répondais en l'appelant monsieur Bonaventure, qui est un de ses prénoms. »

Ces menus détails font connaître l'homme. Mais que d'importance ils ont en ménage, si la femme n'apporte pas par sa raison un contre-poids à cette nature d'esprit!

« Quelques jours avant notre mariage, irritée contre cet esprit moqueur qui ne lui faisait épargner personne (il se modifia beaucoup plus tard), nous eûmes une brouille assez sérieuse, puisque nous en étions arrivés à nous rendre notre liberté. Je passai une affreuse nuit! Lui se trouvait à une soirée chez des amis; jamais il ne fut plus charmant, plus aimable, plus gai. Plus tard, lorsque je lui en fis le reproche : — J'ai voulu, dit-il, vous oublier ce soir-là, et j'y étais complétement parvenu. »

Ainsi, par de tels actes, les humoristes apparaissent dans leurs singularités à celles qui les aiment ou qui se sentent entraînées à les aimer; mais la portée des motifs qui dictent la conduite de ces êtres bizarres leur échappe. Elles se trouvent en face d'une nature « très-murée » et en arrivent, après de longues années passées avec leurs époux, à se demander si elles ont jamais connu le

GALERIE THEATRALE.

CHEF D'EMPLOI.

(Vers 1830.

fond de leurs pensées. — Il n'aurait pas dû m'épouser, s'écrient-elles, quoique sachant combien elles ont été aimées. Car si la singularité de telles natures produit des nuages qui existent déjà entre hommes et femmes sans dons intellectuels particuliers, les qualités de cœur, les expansions, les détentes, les attentions sont plus vives chez les humoristes que chez les autres hommes, et leur imprévu remue d'autant plus la femme, qui alors se sent « la plus heureuse » de toutes et oublie les amertumes passées pour les félicités présentes.

Je reviens à la vie qui attendait Henry Monnier après sa lune de miel; les notes intimes et les lettres la feront connaître dans sa réalité. La jeune femme se pliait courageusement à toutes les exigences du travail de l'artiste.

« Aussitôt arrivés à Paris, notre vie ne fut qu'une lutte de tous les jours avec les besoins de l'existence. Mon pauvre Henry passait une partie des nuits à écrire, moi lui préparant des plumes pour ne pas perdre de temps afin d'envoyer de la copie à Dumont (1). »

Ici je touche à un point délicat, qui a trompé beaucoup de gens sur la vie d'Henry Monnier. L'humoriste, pendant son existence parisienne, apparut aux yeux de tous avec les allures d'un célibataire, vivant seul et n'étant enlacé par aucun des liens matrimoniaux presque aussi dangereux pour l'artiste que des herbes en-

(1) Un des premiers éditeurs d'Henry Monnier.

lacées aux jambes d'un nageur? Et pourtant le comédien était chargé de famille. Trois enfants naquirent successivement de son union; mais la jeune femme fut admirable de résignation après nombre de tentatives de toute nature qui démontraient que la vie de théâtre en commun, quoique paraissant offrir le plus de ressources au ménage, n'avait donné que des résultats médiocres.

« Henry, m'écrit sa veuve, était de ces esprits que la gêne démoralise; je l'avais si bien compris qu'afin de lui laisser cette liberté d'esprit qui lui était nécessaire, je m'étais volontairement éloignée de lui pour aider aux besoins de la maison et le soulager de cette inquiétude abrutissante des besoins du ménage. »

C'est un des inconvénients de la profession de comédien que la vie nomade qui atteint la plupart d'entre eux, car le fait se renouvelle fréquemment qui sépare un mari ou une femme exerçant le même art, pour envoyer l'un en Russie, l'autre en Angleterre. Ces séparations de quelques années, parfois éternelles, sont en général acceptées facilement dans le monde dramatique où la plupart des hommes et des femmes, heureux de recouvrer leur liberté, oublient qu'ils sont unis par des liens éternels. Un directeur de théâtre à l'étranger remplace le tribunal qui prononce une séparation de corps. Tout se passe à l'amiable. C'est la loi du divorce mise en pratique dans le monde des coulisses.

Il n'en était pas tout à fait ainsi pour Henry Monnier.

M. ZEREZO, COMPOSITEUR BELGE.

Fac-simile d'un dessin à la mine de plomb D'HENRY MONNIER.
(1835.)

L'humoriste, condamné à une vie difficile, n'en rêvait pas moins une tranquille existence. Il passa sa vie à se railler des bourgeois; il avait les qualités de famille de la bourgeoisie.

Vous qui croyez connaître le mystificateur, le caricaturiste, lisez ce fragment de lettre écrit à sa femme, dans une chambre d'hôtel garni, et dites-vous quelle sensibilité se cache sous le flegme, quelles douleurs sous l'impassibilité, quelles tristesses recouvre parfois le masque comique!

« Toulon, hôtel de la Croix d'or, 22 octobre 1870.

» Je suis bien malheureux. Au moins, toi, tu es entourée; moi je suis tout seul loin de toi, au milieu d'étrangers et d'indifférents... Si tu me voyais, je te ferais pitié... Quand je ne pense qu'à toi, à l'espoir de te voir pour ne plus te quitter! J'écris une pièce que nous devons jouer ensemble. Je te vois comme je te voyais quand je suis venu ici pour la première fois. J'ai demandé à loger au même hôtel, dans la même chambre où je t'écrivais, dans cette même ville d'où je partis pour aller t'épouser... »

A cette bouffée de tendresse des anciens jours succède un retour intérieur et navrant sur le bonheur domestique, que des difficultés de la vie artistique ont rendu impossible aux jeunes époux.

« Est-ce ma faute si au lieu de te rendre heureuse, comme je l'avais rêvé, le contraire est arrivé?... Qu'as-tu à me reprocher dont je sois si coupable? Ai-je le tort de t'avoir aimée?... Ou plutôt c'est toi qui n'aurais pas dû m'écouter. Tous ceux que tu m'aurais préférés t'auraient rendue plus heureuse que moi, moi qui jamais ne t'ai causé que des chagrins, moi qui t'ai donné un fils que tu ne peux voir! ».

Toute cette correspondance pleine de déchirements intimes, je pourrais lui donner plus de développements, l'ayant dans les mains, si je ne respectais les angoisses de l'homme condamné par son art à vivre seul. Aussi bien la sensibilité de l'artiste va trop loin dans la condamnation du mari. Mais les déconvenues dramatiques, la solitude, cette chambre d'hôtel qui, tout à coup, a perdu son rayon, les enfants qui manquent à ce père, l'épouse qui est au loin, forcée de subvenir aux besoins de sa propre existence, assombrissent la pensée de l'humoriste, insuffisamment armé pour lutter dans le long combat de la vie.

L'œuvre de l'homme, je parle plutôt de l'œuvre dessinée, est malicieuse sans doute; elle n'offre jamais la violence ou la cruauté particulières à de certains caricaturistes. Monsieur Prudhomme, quoiqu'il ait accumulé en lui une effroyable provision de sottises, a un fonds de bonhomie, qui était particulièrement remarquable chez l'artiste lui-même.

De même le comédien fut meilleur époux, meilleur père que ne le fait supposer cette correspondance navrante. Sa veuve n'en parle qu'avec affection, avec regrets.

« S'il a eu quelques vrais amis qui l'aimaient, combien de gens qui ne le connaissaient pas le jugeaient sévèrement! Il ne fallait pas lui demander compte de ses actions; elles n'étaient jamais réfléchies. Il suivait l'impulsion qui lui semblait la plus agréable sans se rendre

D'après une aquarelle d'Henry Monnier.
(Vers 1845.)

compte de ce qu'il y avait peut-être à y redire. Il sortait sans se demander ce qu'il allait faire en rentrant, sans se demander ce qu'il avait fait. »......

« Ce pauvre Henry était le plus grand optimiste de la terre. Il voyait tout en beau ; il suffisait qu'on lui ouvrît une idée sur une chose à faire pour qu'il la regardât comme faite et le sortant tout à fait de peine ; ainsi il est resté jusqu'au dernier jour. »

Et elle termine par ce trait de cœur véritablement affectueux : « Je crois et *j'espère* qu'Henry n'a jamais été bien malheureux. »

CHAPITRE XVIII

UNE AVENTURE D'HENRY MONNIER AU BAGNE

Henry Monnier fréquenta souvent les bagnes de Brest et de Toulon pendant les tournées dramatiques de sa jeunesse; aussi les croquis d'après nature qu'il a tracés des hommes et des choses de ce monde offrent-ils un intérêt rétrospectif d'autant plus vif que le système pénitentiaire pour les condamnés aux travaux à perpétuité a disparu de France.

Devant ces types d'une autre époque, on s'aperçoit combien le criminel descend facilement l'échelle des êtres et retourne vite à l'état de fauve.

« J'ai remarqué, après avoir dessiné plusieurs têtes de forçats, écrivait Monnier, que la misère, les privations et les habitudes du bagne altéraient, chez certains individus, le caractère primitif de leur physionomie. La veille du départ de la chaîne, il y a plusieurs années, j'avais vu un condamné qui n'avait pas encore revêtu le costume des galériens, et dont la mise et le maintien annonçaient un homme qui semblait avoir occupé un rang distingué dans la société; c'était un

ancien notaire, condamné à dix années de travaux forcés pour crime de faux en écritures privées, et qui était dirigé sur Toulon. La vue de cet homme avait produit sur moi une impression profonde, et je m'étais toujours rappelé son nom, que j'avais à cette époque inscrit sur mon album. Je m'informai, dans les bureaux de la chiourme, s'il était encore détenu, et, d'après la réponse affirmative que je reçus, je manifestai le désir de le voir. Le lendemain il me fut présenté, au

ANCIEN NOTAIRE CONDAMNÉ AUX TRAVAUX FORCÉS.
Croquis d'après nature, pris au bagne de Toulon.
(1834.)

moment où il partait pour la fatigue. J'eus beaucoup de peine à le reconnaître : ses traits avaient subi un changement presque total. Sa tête, sans jamais avoir été belle, était assez distinguée à son départ de Bicêtre; depuis son séjour au bagne, elle était devenue ignoble. Cet homme avait contracté tous les vices de la maison; son bonnet vert et les manches grises de sa veste indiquent qu'il est dans les indisciplinés, à la suite de deux tentatives d'évasion. On lui a infligé dix années en sus de la peine qu'il avait d'abord encourue (1). »

(1) *Musée des familles*, 2ᵉ vol. 1835. Cet article n'a pas été réimprimé dans les œuvres de l'humoriste.

Henry Monnier, face à face avec les forçats, interrogeait les uns de la parole, les autres du regard : il constata jusqu'à quel degré de profondeur la bête s'empare de l'homme, l'attitude qu'elle imprime au corps, la griffe dont elle marque les traits. Chez certains condamnés, il cherchait à surprendre s'il restait encore au fond de leur

COMPAGNON DE CHAINE DE L'ANCIEN NOTAIRE
Croquis pris d'après nature au bagne de Toulon.
(1834.)

cœur une lueur, si faible qu'elle fût, de la notion du bien, s'il existait encore une vibration de la conscience, si quelque parcelle d'idéal était encore mélangée à un amas de fange.

Ceci, je le constate par une aquarelle qui ne quitta jamais les murs du petit logement de l'humoriste; cette peinture, quand il rentrait chez lui, seul, fatigué du commerce des hommes, devait lui donner d'émouvantes sensations.

LE TRAVAIL AU BAGNE DE T
Composition d'HENRY MONNIER, grav
(1835.)

Ce n'était que la représentation de deux jeunes forçats en vareuse rouge, reliés à la même chaîne; mais, pour n'importe quelle somme, le vieil artiste, quoique gêné, n'eût cédé cette aquarelle si simple.

En 1833, Henry Monnier, visitant le bagne de Toulon, avait été frappé à la vue de deux jeunes forçats; l'un enfant, souffreteux; l'autre, âgé de quatorze ans. Sous leurs habits d'opprobre, c'étaient deux Mignon aspirant au pays où fleurit l'oranger. Natifs d'Algérie, ils regrettaient le soleil africain; sur leur figure, aucune trace de vices ni de crimes, seulement la nostalgie particulière aux êtres privés de la liberté.

Suleimann et Ali avaient été arrêtés près du corps d'un soldat assassiné, me dit-on, car je n'ai pas trouvé trace du jugement ni de la condamnation des deux enfants. Etaient-ils coupables de ce meurtre? Je ne le crois pas; mais l'occupation de l'Algérie au début commandait des mesures sévères.

Henry Monnier, en dessinant les deux Arabes, les fit causer, s'intéressa à eux, et comme il avait de nombreuses relations, à son retour à Paris, il parla beaucoup des jeunes condamnés et en fit même, paraît-il, le sujet d'un article (1).

(1) Sans doute dans le *Constitutionnel.* J'avoue qu'après avoir commencé ces recherches, le temps et la patience m'ont manqué pour feuilleter page à page plusieurs années de ce journal, dans l'espoir d'y trouver un court article qui peut-être pouvait échapper à mes yeux.

Trois ans plus tard, les hasards de la vie nomade de l'artiste l'amenèrent à Brest pour y donner des représentations. La nouvelle de son arrivée, annoncée par les journaux, pénétra au bagne. Suleimann et Ali avaient été transférés de Toulon à Brest. L'aîné de ces enfants, il avait alors dix-sept ans, se rappelant le peintre devant lequel il avait posé, écrivit ou plutôt fit écrire au comédien, car la lettre que j'ai sous les yeux est sortie de la plume de quelque scribe de bagne, qui connaît les rubriques de la correspondance respectueuse aussi bien qu'un écrivain public.

Suleimann faisait appel de nouveau, ainsi que son camarade Ali, à l'humanité du dessinateur pour tenter de nouvelles démarches au ministère de la justice; mais les recommandations ultérieures d'Henry Monnier semblent avoir été insuffisantes, car de nouveau, après quelques années, le 25 mars 1839, il recevait de Brest une lettre des pauvres Algériens.

Le comédien est resté le seul espoir des condamnés; du fond du bagne ils le suivent à travers sa vie agitée de coulisses.

N'y a-t-il pas quelque chose de singulier dans ce fait d'un comédien devenu le protecteur de deux forçats? Et pourtant que de voyageurs visitaient les bagnes alors! Gens pour la plupart puissants et riches; mais c'étaient de vulgaires curieux, de ceux qui vont à la cour d'assises chercher des émotions, sans se demander

SULEIMANN ET ALI AU BAGNE DE TOULON.

D'après une aquarelle d'Henry Monnier.

(1833.)

quel enchaînement de circonstances a conduit un malheureux au bagne.

Les deux galériens arabes avaient surpris une trace de pitié dans les yeux du peintre. Ce n'était plus pour eux un visiteur banal; ils sentaient que le dessinateur avait vu plus profondément que les autres. En effet, Monnier a bien rendu les regards suppliants de ces pauvres enfants étrangers, dans le fond du cœur desquels brille un rayon honnête, une promesse de revenir au bien.

Ce que n'avait pas remarqué un inspecteur de prison, bien payé pourtant pour observer ces choses, Henry Monnier l'avait deviné, lui l'être sarcastique plus porté à se railler des philanthropes qu'à exercer leur mission.

La lettre est touchante. En trois ans Suleimann Ben-K... (1) a appris à écrire, et il ajoute, au bas de sa supplique, six lignes de son écriture, six lignes de sa propre pensée, non plus traduite par un scribe :

Monsieur,

Je joins à cette lettre ces quelques mots de mon ecriture, pour vous donner un aperçu de mes faibles talents dans les arts. Puissé-je être bientôt assez habile pour vous écrire moi-même, si, toutefois, vous daignez m'y autoriser.

Votre dévoué et reconnaissant serviteur,

SULEIMANN BEN-K...

(1) On verra à la fin de ce chapitre pourquoi je ne donne que l'initiale du nom de famille du jeune Arabe.

Je ne peux relire sans émotion ces caractères enfantins tracés par le jeune Arabe qui, pour devenir un homme, a appris à écrire. Cette écriture jaunie et déjà décolorée par le temps me paraît aussi précieuse que le plus important des palimpsestes, et la famille de l'humoriste peut montrer cette lettre comme un titre de gloire de son chef.

— C'est mon mari qui a sauvé le pauvre Suleimann, dira la veuve.

— Ainsi a agi votre grand-père, répéteront les enfants d'Henry Monnier à ceux qu'ils sont chargés d'élever.

De 1839 je suis obligé, par manque de correspondances, de sauter en 1862. Vingt-trois ans se sont écoulés. Qu'est-il arrivé au bagne? A quelle époque Suleimann a-t-il été élargi?

Ce que je sais, c'est que le petit Ali était mort, et qu'enfin son compagnon de chaîne, grâcié, avait pu entrer dans l'administration du chemin de fer de Lyon. Le condamné est réhabilité. La société lui a fait place dans son sein, grâce à la protection d'Henry Monnier. « *Monsieur et père,* » écrit-il à l'artiste, pour lui annoncer qu'il vient d'être attaché à la Compagnie des chemins de fer algériens et qu'il est nommé chef de la gare de B... Avant de partir, Suleimann tient à présenter à son protecteur sa femme et ses enfants, Aryza et Nefyssa.

LA MORT DU FORÇAT.
Dessin d'HENRY MONNIER, gravé par Allanson. (1835.)

La lettre est digne, simple, affectueuse; la signature est en arabe, mais tout le corps de la lettre est bien de Suleimann. L'Africain retourne dans sa patrie et veut embrasser le fils de « son cher père ».

Diderot, qui n'était jamais à court de paradoxes, fait soutenir par un des interlocuteurs du *Neveu de Rameau* qu'il lui est indifférent qu'un homme de génie ou de talent soit mauvais, s'il paye sa dette à la société par ses lumières!

Ce point de vue ne pouvait manquer de plaire aux poëtes et aux artistes, qui se persuadent facilement qu'ils sont le pivot de l'humanité et que tout leur est permis.

La classe bourgeoise également se laissa prendre à ce paradoxe; elle admira pendant une quinzaine d'années des êtres se disant d'essence supérieure, qui ne reconnaissaient ni famille, ni parole donnée, ni croyances politiques, et qui traitaient la société avec le mépris de don Juan pour monsieur Dimanche.

Ces beaux temps sont passés. La nation, préoccupée de problèmes d'une bien autre portée, entend qu'il y ait un homme sous le poëte et que cet homme ne se croie pas affranchi des devoirs sociaux ou domestiques, ainsi que l'entendait le neveu de Rameau.

Et le meilleur exemple n'en est-il pas fourni par le railleur à outrance qui a vu l'humanité plutôt en laid qu'en beau?

Henry Monnier, avec ses trois cordes à son arc, m'intéresse dans sa triple incarnation de conteur, de peintre, de comédien : le développement que je donne à sa vie, à son œuvre, montre le cas que je fais de ses talents. Pourtant, ce qui consacre sa réputation, ce qui m'émeut en lui et me le rend sympathique, c'est sa compassion pour un pauvre être qu'il a tiré de la fange des bagnes.

Ni prêtre, ni magistrat, ni sœur de Charité, Henry Monnier eût fortement étonné les membres de l'Académie en présentant une demande pour obtenir le prix Monthyon (1).

N'y avait-il pas droit, le jour où son cœur s'ouvrit tout grand à l'infortune? Dans un forçat le comédien avait deviné un frère, et il en fut payé plus largement que par un prix le jour où le condamné, devenu citoyen et rendu à la société, trouvait dans sa reconnaissance pour son bienfaiteur cette touchante appellation : « *Mon cher père!* »

(1) Quoiqu'elle ignorât le fait, l'Académie française n'en récompensait pas moins Henry Monnier de sa vie de labeur en lui attribuant un prix l'avant-dernière année de sa vie, et à la fin de 1878, MM. Désiré Nisard, Cuvillier-Fleury, Camille Doucet venaient sympathiquement en aide à la compagne de l'humoriste en faisant valoir auprès de leurs collègues sa vie de dévouement et en lui décernant un prix attribué aux veuves d'écrivains.

II

L'OEUVRE

CHAPITRE PREMIER

VIGNETTES DE LIBRAIRIE

Au début de sa vie artistique, alors qu'il sortait des bancs de l'atelier, Henry Monnier fut trop heureux d'accepter toute commande qui lui permît d'exercer son crayon. Sans vouloir le comparer à Prudhon qui, lui aussi, dessina des vignettes commerciales au fond desquelles il laissait son empreinte poétique, quoique les

sujets ne cadrassent pas avec son génie, Henry Monnier dessina d'abord de petites images symboliques que, dans

leur précision, on pourrait appliquer à des en-tête de documents administratifs du ministère du commerce.

Qu'importe ! Son talent naissant trouvait une application. Ses dessins avaient l'honneur de la gravure, et le jeune artiste pouvait signer son nom en regard de celui d'un homme célèbre dans l'industrie, Thompson, qui, l'un des premiers, avait concouru à la renaissance de la gravure sur bois en France.

On trouve alors dans les livres mis à la mode par un imprimeur, mari d'une Muse, madame Tastu, des fleurons et des culs-de-lampe, la plupart d'après Devéria et Henry

Monnier, vignettes qui eurent pour résultat de montrer la flexibilité du talent de ce dernier. Sujets de genre, paysages, symbolisations de corps d'état que demandaient les clicheurs pour fournir aux imprimeries de province, le dessinateur était toujours prêt. Henry Monnier a ainsi fourni un certain nombre de dessins sur bois, traités

correctement, mais qui ne font pas pressentir son talent de peintre de mœurs.

Toutefois, comme l'artiste, en tant qu'homme, commençait à se répandre, que son talent de conteur lui ouvrait bien des portes et lui amenait un certain nombre de camarades, il se lia vers la fin de la Restauration avec Méry, alors poëte satirique très en vue.

Méry, un des types que Scribe a peut-être peint dans *la Camaraderie,* jouissait d'une certaine célébrité, grâce à la petite guerre qu'il entamait, d'accord avec Barthélemy, contre la Restauration. Le poëte n'eut garde d'oublier le peintre qui parfois lui avait prêté son concours (1), et ce fut lui qui, le premier, appela l'attention du public sur son ami en lui donnant place dans une de ces épîtres si célèbres jadis, si peu lues aujourd'hui, et au fond de laquelle on trouve les vers suivants :

> Songe au luxe nouveau de la littérature,
> Fais briller sur le titre et sur la couverture
> Une fraîche vignette en forme d'écusson,
> Dessinée par Monnier et gravée par Thompson.

Dans cette épître (Marseille, 1829), Méry, avec son ingénieuse facilité de versificateur, dépeint ce qu'était

(1) *Waterloo.* — *Au général Bourmont,* par Méry et Barthélemy. Orné d'une vignette dessinée par Henry Monnier et gravée par Thompson. Paris, Denain, 1829. In-8°.

l'art typographique avant l'adaptation de la gravure sur bois aux livres :

> Préfère pour parure un *filet* net et mince
> Aux *cadres* noirs et lourds qui sentent la province ;
> Surtout du *frontispice* avec art dessiné,
> Proscris soigneusement tout *fleuron* suranné,
> Des brochures du jour l'éternel *cul-de-lampe*,
> L'urne lacrymatoire et le serpent qui rampe,
> Et ces cachets de plomb, ces *rosaces* de bois
> Que Béraud sur nos vers appliqua tant de fois.

Un dessin à la plume d'Henry Monnier, reproduit avec fidélité par le graveur Thompson, remplaça heureusement l'*urne lacrymatoire* et le *serpent qui rampe*, ces clichés de faire part et d'apothicaire qui ne cadraient nullement avec le sujet des livres et qui en déshonoraient le titre par leur aspect d'officine et d'enterrement.

C'est à cette même date que prennent place la série de petits livres : *Manuel de l'amateur de café*, l'*Art de donner à dîner*, le *Bréviaire du gastronome*, et une dizaine d'autres traités du même ordre (1), qu'Henry Monnier fit précéder de jolies lithographies peintes à l'aquarelle.

Méry n'avait pas pronostiqué en vain, et ce n'était pas une réputation surfaite que celle qu'il accordait à son ami. Le concours qu'apportait Henry Monnier à la librairie était précieux, et c'est grâce à ses frontispices

(1) Voir la Bibliographie.

en couleur qu'ont été précieusement conservés dans les collections de bibliophiles ces petits manuels de peu de valeur littéraire.

J'ai montré au chapitre VIII le concours que prêta le dessinateur aux éditeurs romantiques. Henry Monnier a sa place dans les rangs des Devéria, des Johannot, des Gigoux; aussi son œuvre de librairie, décrite seulement en partie par MM. Asselineau et Poulet-Malassis (1), est-elle complétée dans la troisième partie de ce travail.

Peu à peu l'artiste s'était développé, avait aiguisé son crayon et se préparait, grâce à ses études de jeunesse, à embrasser des horizons plus larges. Il connaissait son

Paris, alors plus circonscrit qu'aujourd'hui et plus facile à envisager. La bourgeoisie, le peuple, apparaissaient nettement à Henry Monnier. Jeune encore, il avait étudié

(1) Ch. Asselineau, *Bibliographie romantique*, 1872. *Appendice à la seconde édition de la Bibliographie romantique*, 1874.

les mœurs, les habitudes, les façons d'être, les plaisirs de ses contemporains, et nul plus que lui, après Balzac, n'eût eu droit de donner le titre de *Comédie parisienne* à cette œuvre qui a sa date de 1822 à 1829, aujourd'hui bien marquée, mais qui n'en est pas moins vivante, claire et précieuse, malgré les cinquante ans qui déjà nous en séparent.

CHAPITRE II

QUELLE FACULTÉ PRINCIPALE DOMINAIT CHEZ HENRY MONNIER, EN TANT QU'ÉCRIVAIN, PEINTRE OU COMEDIEN

Il fut question, après la mort de l'humoriste, d'ouvrir une exposition de ses œuvres peintes ou dessinées; un comité fut formé et divers avis se produisirent qui valent la peine d'être mentionnés.

— Vous amoindrirez l'homme en vous ralliant à ce projet d'exhibition, dit un peintre. Henry Monnier n'a laissé que des aquarelles et des dessins de trop faible dimension pour couvrir de hautes murailles. A mon avis, ses dessins comptent pour peu de chose dans son talent; ils ont peu contribué à sa réputation; le public ne voit pas dans Monnier un artiste, et lui-même se regardait plus volontiers comme un acteur que comme un peintre.

Un comédien répondit qu'il n'avait pas qualité pour juger de la portée des aquarelles de l'humoriste, mais qu'en tous cas son talent d'acteur n'était que la plus

mince corde de son arc. Il le reconnaissait volontiers comme un amusant conteur de société; suivant lui, Henry Monnier n'était pas doué des qualités de grossissement indispensables sur les planches. La recherche de la précision avait toujours été l'écueil de l'acteur; aussi fut-il condamné, malgré son talent, à de longues intermittences. Dans le monde des théâtres, on pouvait interroger chacun, l'opinion était que Monnier comédien n'était pas à la hauteur de l'inventeur des *Scènes populaires*.

— En tant qu'auteur dramatique, répliqua un écrivain, Henry Monnier s'est rarement présenté seul en public; il lui faut des collaborateurs quelconques pour agencer ses vaudevilles; et si on excepte *Grandeur et décadence de Joseph Prudhomme*, dont certains traits de détail offrent des modèles de véritable comique, le reste n'a chance d'être cité que par les bibliographes. Il en serait tout autrement des *Scènes populaires* si Henry Monnier s'était borné au mince volume de la première édition. Une douzaine de ces scènes suffit alors à juste titre pour établir la réputation de l'humoriste. Plus devint trop. Le lecteur se noie dans un océan de banalités fatigantes. Au contraire, l'œuvre dessinée par Monnier est toujours intéressante à regarder, et je ne doute pas qu'une exposition des aquarelles et des portraits de celui qui étudia l'art de la peinture plus régulièrement que ceux du livre et du théâtre ne montre, dans son véritable

ALIÉNÉES.

Fac-similé d'une lithographie de la série des *Contrastes*.
(1827.)

jour, l'homme qui, d'un crayon vif et alerte, esquissa d'un trait tant de petits drames et de spirituelles comédies.

Cette discussion esthétique avait son intérêt; mais elle aboutissait à fermer les portes du théâtre au comédien, celles de la librairie à l'écrivain et celles de l'atelier au dessinateur.

Dépouillé tour à tour de ses qualités par des confrères exigeants, Henry Monnier en arrivait à être renvoyé comme une balle par les représentants de divers arts qui formaient le jury de l'exposition projetée; aussi ne put-elle aboutir.

Pour moi, ébranlé dans mon projet, je m'en revins soucieux de cette *pèse* de talents divers, faite par des artistes de bonne foi, mais qui ne se rendaient pas compte qu'en défendant la littérature, la peinture et le théâtre, ils avaient laissé le pauvre humoriste nu comme un ver.

Pas un n'avait senti que procéder à une classification si rigoureuse et enfermer l'homme dans des cadres circonscrits, c'était procéder pédagogiquement et enlever à Henry Monnier ses qualités les plus vives, les plus personnelles.

L'artiste qui put mener de front trois arts si divers, faculté qui a été donnée à peu d'hommes, me paraît devoir occuper une place définitive plutôt en marge que dans les colonnes de ces trois arts. Il est difficile à classer

comme la plupart des humoristes qui, agissant d'après leur libre fantaisie, inquiètent les nomenclateurs. Quelle place régulière donner à Sterne, ministre protestant, qui a laissé des sermons de moraliste en même temps que les gaillardises de *Tristram Shandy*? Chamisso est-il un naturaliste ou l'auteur de *Pierre Schlemyl*?

Personnages déroutants pour ceux qui aiment la régularité, les classements méthodiques.

J'espère, en tous cas, que ce volume tiendra, en partie, lieu de l'exposition projetée.

Les lithographies d'Henry Monnier, qu'on compte par centaines, feraient aujourd'hui la réputation de plusieurs dessinateurs. Elles sont claires et gaies comme une mansarde de grisette, et c'est un régal pour les yeux, un contentement d'esprit, comme de s'asseoir à la table d'honnêtes gens qui ont mis une nappe blanche et font assaut de bonne humeur pour recevoir leur hôte.

Alors que l'âge pesait sur l'artiste et qu'un sang appauvri clouait l'homme dans un fauteuil, il ne pensait plus à exercer son art de comédien; ses *Scènes populaires*, il les avait abandonnées, ayant un sens vague que la conception lui manquait, en même temps que les amis qui, jadis, coupaient, taillaient dans ses petits drames et en enlevaient les effilochures.

Ses facultés de dessinateur restèrent fermes et vigoureuses. Je connais des dessins de lui jetés par une plume robuste sur le papier, en vieux maître qui a pris de

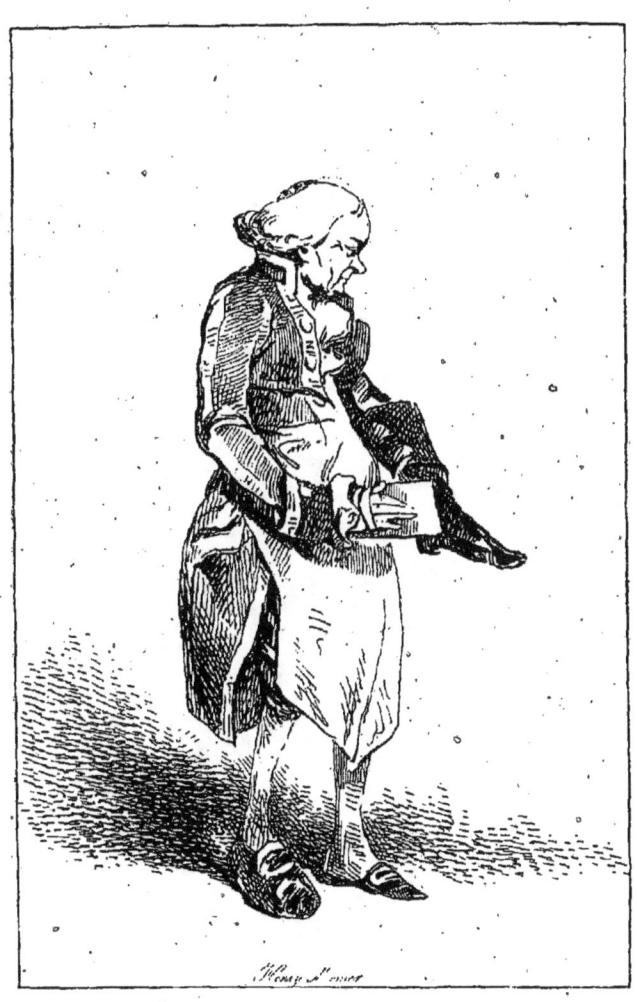

AVANT, PENDANT ET APRÈS.

[Talleyrand.]

D'après une lithographie de la *Caricature-Philipon*. (1832.)

l'ampleur et s'est dépouillé du grêle de la jeunesse.

En face d'un de ces croquis dessinés par Henry Monnier à l'âge de soixante ans (voir page 135), j'écrivais sur mon carnet une note qu'on me permettra de citer pour bien montrer ma pensée au moment où le dessin me fut communiqué.

« 23 septembre 1877. Rien n'excite plus mon attention qu'un beau dessin.

» En ce sens, hier soir, j'ai été ravi en recevant le cliché du dessin à la plume de *Monsieur Prudhomme* d'Henry Monnier ; et ce matin je me réveille avec la joie de le retrouver sur mon bureau. Ce sera bien commencer la journée que de regarder ce dessin ; mais mon but n'est pas de le renfermer dans un carton où personne ne le verra ; c'est le public qui doit bénéficier du progrès de l'industrie moderne en voyant reproduit en fac-simile un excellent jet de plume qu'à soixante ans Henry Monnier avait encore la vaillance de lancer.

» Celui qui n'admire pas la maîtrise de ce croquis est un ignorant. Je ne l'analyse pas, je n'en montre pas les beautés à la baguette, je dis seulement : « Le voilà, voyez ! Le trouvez-vous vivant, expressif, dans les conditions de l'art et de la nature ? »

Il en est de Monnier comme de Carmontelle avec qui l'humoriste a de nombreux points de ressemblance. Tout ingénieux que soit l'auteur des *Proverbes*, et quelques lueurs que ses spirituelles conceptions projettent sur les mœurs du XVIIIe siècle, c'est le dessinateur qui a triomphé chez Carmontelle.

Sans doute les *Proverbes* font partie des bonnes bibliothèques dramatiques ; mais les crayons du lecteur

du duc de Chartres occupent une place d'honneur dans une galerie de portraits du siècle passé.

Tous deux ont étudié l'homme de près, sa physionomie, son attitude, et ainsi ils nous ont laissé de précieuses représentations vivantes qui font trop souvent défaut aux peintres d'apparat.

Ce que Grimm a écrit de Carmontelle ne s'applique-t-il pas à Henry Monnier?

« M. de Carmontelle, lecteur de Mgr le duc de Chartres, se fait depuis plusieurs années un recueil de portraits dessinés au crayon et lavés en couleurs de détrempe; il a le talent de saisir singulièrement l'air, le maintien, l'esprit de la figure, plus que la ressemblance des traits. Il m'arrive tous les jours de reconnaître dans le monde des gens que je n'ai jamais vus que dans ses recueils. Ces portraits de figures, toutes en pied, se font en deux heures de temps avec une facilité surprenante. Il est ainsi parvenu à avoir les portraits de toutes les femmes de Paris, de leur aveu. Ses recueils, qu'il augmente tous les jours, donnent aussi une idée de la variété des conditions; des hommes et des femmes de tout état, de tout âge, s'y trouvent pêle-mêle, depuis Mgr le Dauphin jusqu'au frotteur de Saint-Cloud. »

En constatant aujourd'hui que la réputation de peintre l'emporte chez Carmontelle, je prévois qu'il en sera vraisemblablement de même pour Henry Monnier.

Non pas que je veuille le dépouiller de ses autres facultés; elles se tiennent et font corps; toutefois la base la plus solide fut celle du crayon.

Je ne prétends pas non plus qu'un premier rang sera accordé au portraitiste, qu'il sera placé au-dessus de tel

PORTRAIT DE MADAME LAFARGE DANS LA PRISON DE MONTPELLIER.

Fac-simile d'un croquis à la mine de plomb,
d'HENRY MONNIER.

ou au-dessous de tel autre; je répète qu'Henry Monnier occupera une bonne place à côté des peintres dont la réputation surnagera dans un inventaire postérieur des hommes de mérite du XIXe siècle, et je suis certain que ce qu'il a laissé de net et de vivant dans la représentation de la physionomie humaine lui sera largement compté.

CHAPITRE III

AQUARELLES ET CROQUIS DE THÉATRE

Il doit être considérable le nombre de dessins originaux que sema Henry Monnier dans sa vie nomade ; leur qualité bien rare, c'est qu'appliqués à des choses factices, c'est-à-dire, pour la majeure partie, à des personnages ou à des costumes de théâtre, ils n'en appartiennent pas moins, grâce à leur exécution précise, au domaine de la réalité ; rien de hâtif ni de précipité, de lâché ni de facile, ne laisse à supposer que ces dessins ont été souvent crayonnés et coloriés en voyage, dans une chambre d'auberge.

Henry Monnier, quelle que fût la besogne à laquelle il s'attelât, accomplissait toujours sa tâche consciencieusement ; il y trouvait une satisfaction intérieure et ne se contentait pas de ces paraphes de peintres qui n'ont guère

plus de valeur qu'un *pensum* tracé par un mauvais écolier avec une plume à deux becs.

C'est ce qui donne aux dessins d'Henry Monnier un relief particulier : ils sont nets, visibles, *écrits* et témoignent aussi bien d'une certitude de main que de la tranquillité d'esprit et du plaisir intime qu'éprouvait l'artiste en se servant de ses pinceaux.

Ce rare dessinateur ne trouva jamais une commande, un appel quelconque fait à ses crayons, au-dessous de son talent. Son talent d'aquarelliste appartint à tous et chacun en disposa : éditeurs d'estampes, nombreux amis, rares acheteurs, camarades de coulisses, tailleurs et habilleuses de théâtre.

Sans s'inquiéter si celui-ci avait du génie, celle-là du talent, il dessina, de 1824 à 1830, toute une série de comédiens de second ordre du Vaudeville et des Variétés, lors des premiers succès de M. Scribe.

On pourrait regretter, avec quelque apparence de raison, que des personnages d'un ordre plus relevé n'aient pas attiré l'attention du dessinateur et qu'il se soit plu à représenter des auteurs et des acteurs comiques dont la mémoire devait à peine se conserver; mais si des noms connus forment la minorité de la plupart des portraits au crayon conservés par la famille du peintre, il importe peu, la vitalité leur tenant lieu de notoriété (1).

(1) La gravure ci-contre de Lamennais à Sainte-Pélagie ne donne qu'une idée imparfaite du beau dessin original que possède dans sa collection

Que de bourgeois et de ménagères flamands, de bourgmestres hollandais emplissent les musées néerlandais, que nous admirons sans nous soucier de leurs noms!

Dans ses dessins à l'usage des gens de théâtre, Henry Monnier rompit avec la médiocrité des dessinateurs chargés de cette besogne, qui se contentent habituellement d'habiller de défroques des mannequins étriqués. La nature accompagnait Monnier partout où il allait; avec lui elle ne craignait ni les quinquets des coulisses ni la boîte du souffleur.

J'ai trouvé dans la famille d'une certaine dame Annette, jadis costumière au théâtre des Variétés, une aquarelle peinte vraisemblablement par Henry Monnier pour un de ses rôles, peut-être celui de M^{me} de la Bastide, dans un vaudeville de sa composition, *les Compatriotes* (1849). Non content d'avoir donné à l'ouvrière la représentation fidèle du costume, le comédien y a joint en marge diverses recommandations manuscrites : « *Les poches de côté de la robe, comme sur la couture d'un pantalon à la cosaque.* »

Mais où on retrouvera la nature du comique exact,

M. Gerbaud, chef de division au ministère des finances. Appelez-moi hérétique! Il n'y a pas à hésiter entre le croquis d'Henry Monnier et le portrait de M. de Lamennais par Ary Scheffer. Le crayon dit vrai, le pinceau de l'idéaliste peintre de Mignon poétise l'auteur des *Paroles d'un croyant*. Qui voudra connaître l'homme et non pas l'essence cherchée de son œuvre, devra s'en rapporter au dessin d'Henry Monnier.

LAMENNAIS A SAINTE-PÉLAGIE,

D'après un croquis d'HENRY MONNIER.

UNE BONNE FORTUNE,

D'après une lithographie coloriée d'Henry Monnier,
de la série des *Récréations*.

mais tous sont brûlés par les planches : brûlés comme des oies dont l'industrie culinaire augmente la saveur par des moyens barbares.

L'art dramatique est un de ceux qui marquent le plus profondément ses servants, les absorbe, leur communique une inquiétude constante et les parque dans une famille factice. Ce peuple bigarré, préoccupé d'oripeaux et de toilettes, qui se moque de tout et qui croit à tout, forme un monde à part où la vanité sans cesse en éveil, le désir de paraître, d'être applaudi et rappelé, font commettre des actions bizarres ; un petit monde si factice où tout est mensonge, quoi qu'on n'y mente guère plus que dans la vie ordinaire, devait tenter un observateur tel qu'Henry Monnier.

L'homme avait exercé lui-même l'art dramatique à Paris et en province ; attaché à des théâtres de genre de premier ordre, il était descendu jusqu'aux scènes de boulevard. Sa direction de troupes lui permit de recueillir un certain nombre de types, d'emmagasiner de nombreuses observations. Lié avec ceux-ci, méconnu et repoussé par ceux-là, il éprouva les joies et les déconvenues des comédiens, de même qu'en sa qualité d'auteur dramatique il avait subi les exigences de tout ce petit peuple fardé. Aucun de ces pantins n'eut de secrets pour Henry Monnier, depuis le premier rôle tragique jusqu'au souffleur, depuis la grande coquette jusqu'au pompier ; au milieu de ses pérégrinations dramatiques, l'humoriste put observer

consciencieux et préoccupé des moindres détails, c'est dans l'avis suivant : « *Le rose du chapeau très-tendre. Je désirerais que la couleur de la capote fût le soir du même vert* » [que celui de l'aquarelle].

C'est en regardant ce dessin que le talent si fugitif du comédien reste fixé. On jugera de plus comment l'homme comprenait l'exercice de l'art théâtral.

Pour nous qui avons vu l'acteur, nous savons ce qu'il était sur les planches ; mais pour ceux qui nous succéderont et qui rencontreront rarement un comique si précis, il est bon de grouper ces quelques renseignements.

Henry Monnier ne voulut pas que le souvenir de son talent de comédien fût perdu tout entier ; il se montra, dans ses claires aquarelles, tel qu'il était en face de la rampe, simple et sérieux, introduisant, sans le faire sentir, une parcelle de réalité d'accord jusqu'à un certain point avec l'optique du théâtre, et par là d'autant plus remarquée par les esprits délicats.

Pour peindre le comédien qui s'empare de la scène comme d'un champ de foire, le remplit de sa personnalité bruyante sans se piquer de distinction, et prend plutôt à tâche d'étonner le public par la volubilité de la parole autant que par le remuement de sa personne, un des mots de l'ancien argot dramatique était expressif : *brûleur de planches.*

Tous les comédiens ne deviennent pas, heureusement pour la tranquillité des spectateurs, brûleurs de planches,

sans trop paraître observateur aux aguets. Mêlé à maint orage de coulisses, il en avait supporté la grêle ; mais les meilleures observations ne naissent-elles pas dès drames auxquels on est mêlé?

C'est pourquoi les représentations par Henry Monnier de la comédie des comédiens sont enveloppées d'une vivace réalité que rendent difficilement les peintres qui ne sont pas du métier.

On a une face très-divertissante du talent d'Henry Monnier dans diverses suites relatives au théâtre, qui forment une sorte de *Roman comique* moderne. Comédien distingué avec de hautes aspirations, ne réussissant sur les planches que par accident, contraint par la nature de son talent à ne se montrer que de profil et par échappées devant le public parisien, forcé par les nécessités de la vie à demander son existence aux scènes de la province et de l'étranger, Henry Monnier retraça avec toute la finesse de son crayon la gent dramatique des divers degrés de l'échelle.

Je ne détaillerai pas ces compositions lithographiées ; elles perdraient leur charme à l'analyse. Une seule me touche particulièrement, parce qu'elle me semble contenir, sous sa forme humoristique, les aspirations méconnues d'Henry Monnier.

La scène du *Mariage de Figaro*, où sont rassemblées les trois femmes, amoureusement dessinées par l'auteur dramatique, restera comme un sujet malicieusement

observé par le comédien qui avait sans doute vu représenter de la sorte le chef-d'œuvre de Beaumarchais.

Il est même singulier que l'humoriste, qui se rendit si justement compte de l'infériorité des acteurs dans l'interprétation de la plupart des chefs-d'œuvre comiques, conserva jusqu'à la fin de sa vie la passion du théâtre.

Henry Monnier nourrit longtemps le désir d'entrer à la Comédie française, sans succès, il est vrai. Ce dessin (voir page 109) ne serait-il pas une raillerie de l'âge et du manque de charme de certains chefs d'emploi du sexe féminin, qui conservaient jusque dans une maturité trop prononcée le droit de représenter ces délicates créations de Beaumarchais : la Comtesse, Suzanne, Chérubin?

CHAPITRE IV

LES SATIRIQUES SOUS LOUIS-PHILIPPE

Henry Monnier eut la bonne fortune de naître à une époque où les gens de talent pouvaient entrer facilement dans des cadres ouverts à leurs aspirations, et il fit ainsi partie du remarquable peloton qui, vers la fin de la Restauration, concourut au mouvement et à la pensée romantiques, sans y appartenir directement.

Trois artistes particulièrement, Daumier, Henry Monnier et Traviès, tous trois étrangers aux doctrines artistiques de l'époque, bénéficièrent de leur qualité d'hommes jeunes et nouveaux.

J'ai déjà parlé de cette trilogie qui donna naissance à trois types nettement marqués : *Mayeux, Robert Macaire, Monsieur Prudhomme* et je ne voudrais pas revenir sur ce sujet; mais il n'en peut être autrement dans la monographie actuelle, et ceux qui auront lu l'*Histoire de*

la caricature moderne sont avertis que mes redites sont commandées par le sujet.

Traviès, prenant son bien où il le trouvait, suivant une maxime commode pour les gens de peu d'invention, s'était emparé d'un type assez médiocre, élevé jusque-là par des dessinateurs maladroits ; mais il lui donna une portée qu'il n'avait jamais eue. Le public, grâce à Traviès, jouit d'un de ces bouffons qui divertissent l'humanité depuis que la civilisation, avec son lot de misères, exige un contre-poids joyeux ; rarement l'égrillard fut poussé aussi loin que par ce continuateur de Maccus, aussi lascif que Priape et qui, en tant que Mayeux, se livra à des exploits galants et à un langage gaillard d'un comique tout particulier.

Daumier était alors une sorte de Juvénal satirique, un forgeron robuste frappant sur l'enclume de la parodie et en tirant des étincelles de génie. Compatriote de Puget, il en avait la vigueur ; de même que le statuaire taillait à coups de maillet les cariatides d'hôtels municipaux ou les grandes figures des proues de navires royaux, Daumier apporta à l'art la même main énergique, travaillant toutefois plus pour le peuple que pour ses gouvernants et amusant ceux-là aux dépens de ceux-ci. De la cour du roi citoyen, de la bourgeoisie qui l'entourait, de cette société qui avait trop cru au mot *enrichissez-vous* d'un de ses ministres, du tiers état qui avait pris du ventre, Daumier fit une hécatombe et il

représenta tout le mouvement financier et industriel avec Robert-Macaire et Bertrand, comme membres importants des conseils d'administration ; aussi la bourgeoisie ne témoigna nulle sympathie pour ce satirique officiel qui lui présentait un miroir où tout était grossi en laid, en même temps que chaque coup de crayon du maître semblait une éclaboussure lancée sur le blason de ces fils de conventionnels.

Sieyès n'avait créé que des parvenus ; leur fortune fut trop rapide, leurs regards en arrière pas assez profonds. Les violentes secousses sociales, le grand déchirement révolutionnaire, le sang prodigué sur les champs de bataille de l'Empire, commandèrent malheureusement le repos à ceux qui survivaient. D'où un sang paresseux, un engorgement dans les articulations, l'amour du bien-être et de la tranquillité qui produisirent une race grasse, molle, satisfaite.

On n'entend pas dire par là que la bourgeoisie n'eut que des vices en partage ; au contraire, elle en manquait. Ses qualités étaient de troisième catégorie : incurie plutôt qu'économie, prudence qui s'opposait aux grands élans, sentiment national médiocre, indifférence politique qui faisait des fils de la bourgeoisie des girouettes tournant à tous vents, manque de connaissance des hommes, imperception d'un avenir gros d'orages ; gens trop gras, pas suffisamment inquiets.

Telle était la bourgeoisie au moment où Henry

Monnier précédait l'Aristophane dont le crayon lançait des éclairs vengeurs, et lui préparait pour ainsi dire des matériaux. A peine sorti de l'atelier, l'humoriste s'était fait le peintre ordinaire des petits bourgeois, dessinant les principales variétés de cette caste, recueillant ses propos dans des livres, traduisant ses gestes au théâtre, affinant sans cesse ses crayons pour donner plus d'accent à la race effacée qui devait faciliter l'entreprise du second Empire.

Naturellement ce groupe des trois satiriques fut mal vu par la nation; elle ne l'encouragea en rien et réserva toutes ses faveurs pour un rival qui s'annonçait avec moins de préjugés. Celui-là, nourri dans l'élégance, était câlin pour les femmes, complaisant pour les jeunes gens. Ayant au début collaboré aux journaux de modes, il en avait conservé la tradition et il savait qu'on ne réussit à se créer de nombreux clients qu'en les « avantageant. » Aussi resta-t-il tant soit peu *couturière* tout le temps qu'il exerça son art.

Voyant les chemins cahotés que suivaient les trois peintres satiriques, Gavarni jugea que le chemin le plus court pour arriver à la fortune était de se faire complaisant. Un métier qui a toujours réussi. Chez lui le vice fut représenté jeune, aimable, couronné de roses. L'artiste inventa pour ses pantins élégants un langage; à ses petites marionnettes de femmes il donna le joli nom de *lorettes* et se fit leur complice.

RÉCEPTION A LA PRÉFECTURE.

Fragment d'une composition
de la série des *Impressions de voyage*.
(1838.)

La fortune de ce dessinateur fut considérable. Traviès, Daumier, Henry Monnier restaient pauvres ; mais a-t-on jamais vu des esprits philosophiques payés aussi cher qu'un courtisan? Cela n'entre pas dans les comptes de l'humanité.

Sous le second Empire, des critiques autorisés, même de jeunes démocrates qui subissaient à leur insu la tradition, exaltèrent au suprême degré Gavarni jusqu'à en faire un La Rochefoucauld ; on épuisa toutes les hyperboles de la louange pour l'aimable ronron des crayonnages de l'homme, qui, d'ailleurs, troublé par sa conscience, ne trouvait nulle satisfaction dans une popularité accablante.

Pour avoir partagé les jouissances factices de ses modèles, Gavarni était devenu plus que misanthrope, ennuyé, ennuyeux, et ce ne fut pas sans enseignement salutaire que je revins d'une visite que j'avais faite au personnage et qui me montra un être fatigué de la vie, ayant une sorte de perception du *démodé* qui attendait ses poupées.

Il enviait vraisemblablement le sort de ses anciens camarades qui luttaient contre les difficultés de la vie et que la vie récompensait en leur laissant une gaieté que la vieillesse (on l'a vu plus haut au chapitre : *Les derniers moments d'un humoriste*) ne pouvait amoindrir.

Si je consulte les croquis tracés avec prodigalité sur la pierre lithographique par Henry Monnier, je trouve

presque toujours des indications de scènes de mœurs, comparables à un spirituel fragment de comédie. L'effet est d'autant plus sûrement atteint que l'auteur n'y apporte aucune prétention, bien différent en cela de son contemporain Gavarni, qui ne croit jamais faire assez preuve d'esprit de mot.

Gavarni travaille spécialement en vue du Parisien, du Parisien de boulevard, et particulièrement d'un certain boulevard. Ses légères conceptions s'adressent aux désœuvrés qui vont et viennent de la Maison-d'Or à la rue de la Chaussée-d'Antin et s'il est agréable aux abonnés de l'Opéra en leur offrant l'étalage de son *article-Paris*, ses fleurs sont fanées quand on les transporte dans des régions plus saines.

Henry Monnier y va plus simplement. S'il trouve une situation comique, il la jette comme elle est venue à son esprit. Beaucoup moins habile metteur en scène que Gavarni, il se montre, heureusement pour lui, beaucoup plus intellectuel et profond. Ce qui me permet de l'analyser comme il convient, car à notre époque où l'œuvre de Gavarni subit le sort des chiffons de marchandes de modes avec lesquels l'homme cherchait à rivaliser de grâce, Henry Monnier, moins prétentieux et plus bonhomme, se consolide et trouve le payement d'un talent que lui marchandait si mesquinement le public de son temps.

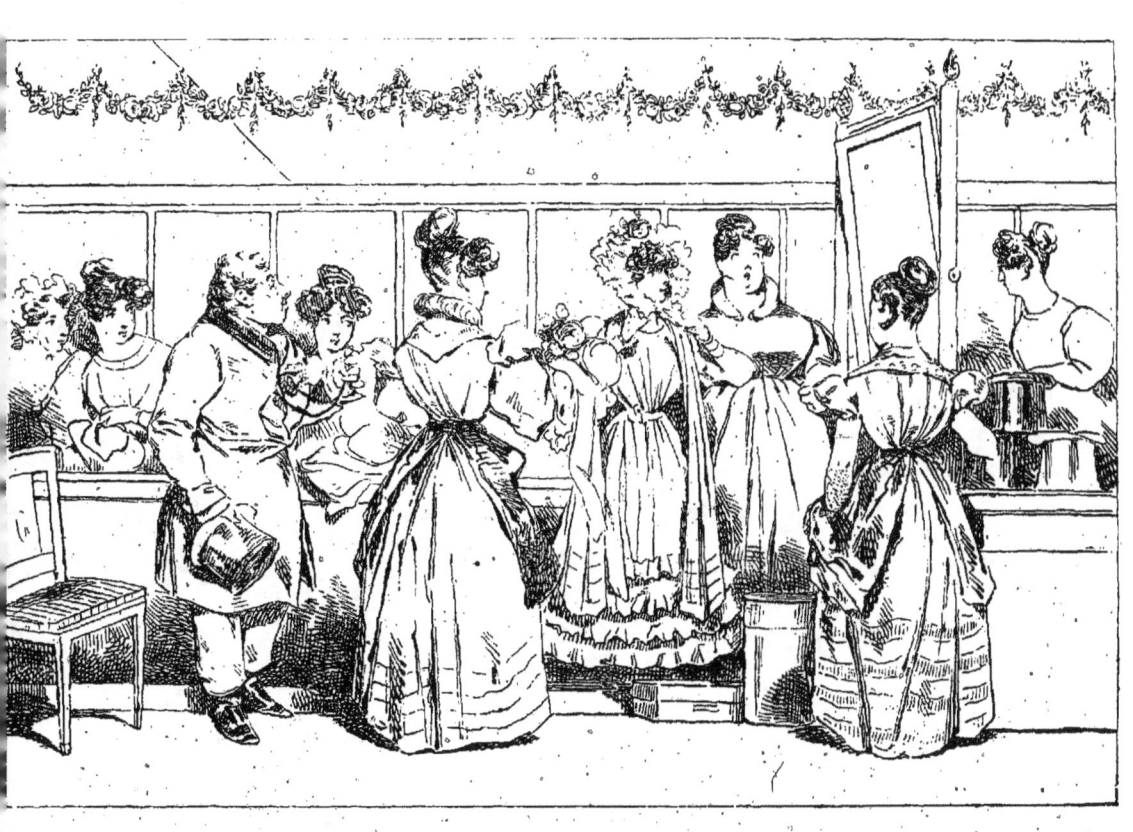

MARCHANDES DE MODES.

Réduction *fac-similé* d'une lithographie d'HENRY MONNIER,
série des *Quartiers de Paris*.
(Vers 1828.)

Le bonhomme Grimarest, celui de tous les écrivains qui a écrit la biographie la plus raisonnable de Molière, le constatait déjà du vivant du grand comique :

« Molière sentit dès la première représentation du *Misanthrope* que le peuple de Paris voulait plus rire qu'admirer, et que pour vingt personnes qui sont susceptibles de sentir des traits délicats et élevés, il y en a cent qui les rebutent faute de les connaître....

» La troisième représentation du *Misanthrope* fut encore moins heureuse que les précédentes: *On n'aimait point le sérieux qui est répandu dans cette pièce.* »

Sans accabler Henry Monnier et ses compagnons par la comparaison avec un grand génie, on peut dire de Traviès, de Daumier, du père de *Monsieur Prudhomme* et du public de leur temps, que la bourgeoisie ne goûta point et fut incapable de goûter le sérieux qui est répandu dans leurs dessins.

CHAPITRE V

HENRY MONNIER JUGÉ PAR L'ÉPOQUE MODERNE

J'ai donné dans la première partie de cette étude les diverses impressions des contemporains d'Henry Monnier à ses débuts ; ce fut, sinon de l'enthousiasme, une sympathie qui ne marchandait pas l'éloge, une camaraderie expansive bien précieuse pour un artiste se présentant en public pour la première fois. Dessinateur, il rompait par ses spirituels crayons avec les froides scatologies étalées à la devanture de Martinet; à la littérature il avait donné un volume de *Scènes populaires* d'un accent tout particulier; au théâtre ce n'était pas seulement un acteur, mais plutôt quatre comédiens qui se présentaient dans la pièce à travestissements, *la Famille improvisée*. En tant que conteur, l'humoriste trouvait encore le temps d'amuser les salons, les ateliers.

Ce fut un feu d'artifice éblouissant que les contemporains admirèrent. Malheureusement l'art ne se con-

tente pas d'un premier jet, si vigoureux qu'il paraisse ; il lui faut sans cesse de nouvelles pousses, vertes et drues.

Pendant quelques années Henry Monnier, poursuivant sa voie, joua sur les planches d'autres pièces à travestissements, mais sans la valeur de la première. Son œuvre imprimée remplissait déjà six volumes ; mais rien de nouveau n'apparaissait qui indiquât que l'homme eût ajouté une corde à son arc. On le trouvait stationnaire. Au début il avait donné une note bien personnelle ; cette note se faisait entendre actuellement comme un écho.

Henry Monnier fût mort vers 1840, qu'il laissait un nom éclatant. Il vécut et vit s'avancer de nouvelles générations qui ne le connaissaient que traditionnellement et ne se regardaient pas comme tenues aux anciens égards des compagnons de jeunesse de l'artiste.

Vers 1850, nous formions une bande de « nouveaux » assez difficiles à satisfaire ; non pas que nous nous entendions absolument, mais la préoccupation était vive de ce qu'avaient produit nos devanciers. On se ralliait volontiers autour de quelques grands noms : Balzac, Victor Hugo, Eugène Delacroix. On apportait infiniment plus de restriction dans les égards dus aux artistes de second plan.

Les poëtes étaient en majorité dans le groupe des nouveaux venus, et leur esthétique bizarre, leur manque

d'assiette, leur poursuite de petits sentiers inconnus, leur désir de paraître étonnants les entraînaient à des quintessences étranges — sur le moment. J'assistai plus d'une fois à de durs ostracismes formulés contre Montaigne, Molière, La Fontaine, avec le privilége de la légèreté dans ses paroles que possède la jeunesse; le plus surprenant était que des écrivains bizarres, tourmentés et de décadence, prenaient la place d'hommes de génie, mais trop sensés pour les poëtes d'alors.

Ces jeunes hommes, lorsqu'ils eurent à se prononcer sur leurs devanciers, ne s'inquiétèrent pas qu'il est peu de réputations qui ne soient chèrement achetées et loyalement gagnées. Enchaînés à la tradition plus qu'ils ne le croyaient, ils se regardaient comme rompant avec cette même tradition par les ruades qu'ils envoyaient à leurs prédécesseurs.

A ce titre il est bon de donner l'opinion sur Henry Monnier, telle qu'elle fut formulée par le poëte Baudelaire dans un article de revue.

« Henri Monnier a fait beaucoup de bruit il y a quelques années ; il a eu un grand succès dans le monde bourgeois et dans le monde des ateliers, deux espèces de villages. Deux raisons à cela. La première est qu'il remplissait trois fonctions à la fois, comme Jules César : comédien, écrivain, caricaturiste. La seconde est qu'il a un talent essentiellement bourgeois. Comédien, il était exact et froid; écrivain, vétilleux; artiste, il avait trouvé le moyen de faire du chic d'après nature.

» Il est juste la contre-partie de l'homme dont nous venons de parler [Daumier]. Au lieu de saisir entièrement et d'emblée tout l'ensemble

d'une figure ou d'un sujet, Henri Monnier procédait par un lent et successif examen des détails.

« Il n'a jamais connu le grand art. Ainsi Monsieur Prudhomme, ce type monstrueusement vrai, Monsieur Prudhomme n'a pas été conçu en grand. Henri Monnier l'a étudié, le Prudhomme vivant, réel; il l'a étudié jour à jour, pendant un très-long espace de temps. Combien de tasses de café a dû avaler Henri Monnier, combien de parties de dominos, pour arriver à ce prodigieux résultat, je l'ignore. Après l'avoir étudié, il l'a traduit, je me trompe, il l'a décalqué. A première vue, le produit apparaît comme extraordinaire; mais quand tout Monsieur Prudhomme a été dit, Henri Monnier n'avait plus rien à dire. Plusieurs de ses *Scènes populaires* sont certainement agréables, autrement il faudrait nier le charme cruel et surprenant du daguerréotype; mais Monnier ne sait rien créer, rien idéaliser, rien arranger. Pour en revenir à ses dessins, qui sont ici

l'objet important, ils sont généralement froids et durs, et, chose singulière! il reste une chose vague dans la pensée, malgré la précision pointue du crayon. Monnier a une faculté étrange, mais il n'en a qu'une. C'est la froideur, la limpidité du miroir, qui ne pense pas et qui se contente de réfléchir les passants. »

Je ne discuterai pas la partialité de ce morceau, pas plus que je n'ai combattu l'enthousiasme des camarades

d'Henry Monnier à ses débuts. Je veux faire sentir les alternances d'opinion qui se produisirent entre 1830 et 1850, jugeant que les appréciations esthétiques des nouvelles couches intellectuelles sont toujours curieuses à montrer.

Dans le même ordre d'idées, M. Paul de Saint-Victor, critique brillant et distingué, se montrait lui-même rebelle au comique persistant d'Henry Monnier, quoiqu'il en comprît mieux la portée que l'auteur tourmenté des *Fleurs du mal*.

Il est des modes de comique comme il est des modes de toilette. Sous la restauration le public se plait à la représentation des scènes de barrières et de guinguettes; il s'amuse des scènes d'ivrognes de Pigal; les Variétés, le théâtre à la mode, ne joue que des vaudevilles de *rempailleurs de chaises*, de *cuisinières*. Sous Louis-Philippe, la haute et la petite bourgeoisie défilent sous les yeux de Balzac et d'Henry Monnier. Le second Empire croit élever le comique d'un cran en mélangeant la satire au luxe. L'argent circule et se prodigue plus facilement. L'élément « fille » entre pour une forte part dans la comédie; on lui demande moins d'esprit et de sentiment, mais des toilettes. Un romancier, un auteur dramatique, un peintre, doivent avant tout être au courant des modes du jour. L'ancien comique, qui vit d'observation, d'étude de caractères, d'approfondissement des passions de l'homme, fait place à des œuvres hybrides sans co-

OSTENTATION.

D'après une lithographie coloriée
d'Henry Monnier.

mique; mais une sorte d'impertinence, visant à la misanthropie, jointe à une certaine adresse d'exécution, fait oublier la banalité dramatique de ces continuateurs du drame bourgeois à l'usage des nègres, car il faut satisfaire un gros public américain. Il veut voir beaucoup de filles sur les planches, des filles bien habillées. Des actrices de talent, peu importe à un public de Yankees! Que les femmes changent de robes à chaque acte.

— Comment, dit la critique, puis-je m'intéresser à ce que je vois tous les jours, dans ma maison ou dans la rue?

Toute une classe de personnages est donc reléguée. Momentanément. Car ce qui paraît démodé à des époques blasées n'est-il pas souvent appelé à reprendre son lustre à quelques années de là?

M. Paul de Saint-Victor disait donc à ce sujet :

« J'admire, au degré qui convient, le talent de naturaliste déployé par Henry Monnier dans ces dissections du règne animal. Je ne conteste même pas l'utilité relative de ces études si infimes. Il y a des yeux faits pour contempler les astres du firmament, et d'autres organisés pour observer les mœurs des pucerons et les amours des cloportes. Tout s'enchaîne dans la nature ; la nageoire du poisson se relie à l'aile de l'aigle par d'imperceptibles accords. Le même verre retourné sert à l'entomologiste qui compte les dix-sept mille facettes de l'œil d'une mouche, et à l'astronome qui dénombre les milliards d'étoiles de la voie lactée. Le botaniste allemand, qui a consacré un in-folio à la monographie du pissenlit, mérite peut-être autant de la science que celui qui décrit les cèdres du Liban. Quoi qu'il en soit, j'avoue n'être jamais sorti sans un certain malaise de la lecture de ces volumes qu'Henry Monnier remplissait des minuties et des lieux

communs de la vie courante. Eh quoi! subir jusqu'au bout le bavardage de Mme Lamoureux et les coq-à-l'âne de M. Nicolet! Apprendre qu'on a jasé sur le compte des accointances de Mme Martin avec le maître clerc de M. Denis, et que Mme Bidard n'a jamais pu se décider à faire vacciner ses garçons, « parce que ça les rend bossus! » N'avoir autour de soi, pendant tout un volume, que de niais visages, des bouches béantes et des yeux de faïence, des êtres ornés de breloques et de tartans ridicules, dont on ne supporterait pas la conversation pendant cinq minutes dans la vie réelle! C'est à s'écrier, sans être Louis XIV : « Otez-moi de là ces magots. » Le jeu vaut-il la chandelle de cette cagnotte d'imbéciles? Tant de laideurs vous attristent, tant de platitudes vous écœurent. Au sortir de ces malpropretés bourgeoises, on éprouve le besoin de se plonger, avec délices, dans quelque haute et sublime lecture, de rouvrir une page d'Homère, un chant du Dante, un drame de Shakspeare, un sonnet de Pétrarque.

» Les commérages de la loge, les blagues de l'estaminet, les pro-

pos du dîner sur l'herbe, les facéties du corps de garde, les raisonnements de l'arrière-boutique, toutes ces mille rumeurs vagues et vaines qui correspondent, dans la vie sociale, au bruissement des insectes dans l'universelle existence, arrivent à l'oreille d'Henry Monnier distinctes et grossies comme par un cornet acoustique. Il sait pertinemment que Mlle Verjus a enlevé la bonne de Mme Simier, et Mlle Verjus a beau prétendre qu'elle n'a arrêté Manette qu'après s'être *moralement* convaincue qu'elle n'appartenait plus à Mme Simier, cela n'empêche pas que Mme Camisard, Mme Pavillon, Mme Cornu, toutes ces dames enfin, soient sûres du contraire. — Concevez-vous M. Camaret invité à une partie de campagne, et qui fait droguer toute la société, lorsqu'il fut convenu hier, en sortant de chez M. Labbé, qu'on se réunirait ce matin, à sept heures, chez M. Courtin? Le moyen maintenant de trouver une voiture! Le dimanche, c'est excessivement difficile, et cela se conçoit ; les gens qui vont à la campagne tombent sur tout ce qu'ils trouvent, et votre serviteur! M. Godinot en parle *savamment*, il y a été pris. Aussi ne trouve-t-il rien de déplacé comme la conduite de ces Camaret... Vous n'avez jamais été de garde avec M. Fardeau? C'est le janissaire du bonnet à poils, il méprise tout ce qui n'est pas de la garde nationale. Et tenez, il a sur son carré un jeune homme qui ne veut pas monter sa garde, un horloger. Eh bien, jamais, au grand jamais, vous ne le verrez lui parler. Mais aussi quelle compagnie que celle de M. Fardeau! On y est, sans comparaison, comme tous frères ensemble ; tous fusils pareils, pantalons, sacs, capotes, guêtres, briquets, tous pareils. Et le capitaine, M. Traversin, le roi des hommes! Faut voir cet homme-là en société ; qui ne l'a pas vu n'a rien vu. Aussi, à sa fête, à la Saint-Pierre, toute la compagnie était aux *Vendanges;* « et fallait voir les choses » qu'ont été portées, et la frénésie de tout le monde ». M. Fardeau a porté le toast aux dames : « Puissent-elles contribuer à notre bon- » heur, comme nous désirons mourir pour elles! » — « Vous ne » croiriez pas, dit M. Fardeau, que j'étais comme ému en pronon- » çant ça. »

» Et l'*Enterrement!* L'enterrement de ce pauvre M. Périnet « avec » qui M. Préparé a causé, il n'y a pas de cela quinze jours, et qui » avait l'air de ne se douter de rien. » Pendant le service, à l'église, M. Belhamy et M. Monin s'en vont, *bien gentiment,* faire leur partie de

billard chez Borel ; après quoi ils s'en vont *tout uniment* dîner aux *Vendanges,* en compagnie de M. Boudard et de M. Moutardier. — « Vous êtes des nôtres, monsieur Moutardier? — A mort! » répond le bourgeois en riant de son calembour. — Et les propos ineptes qui bourdonnent autour du cercueil ! — « Ce pauvre Périnet qui s'est » laissé mourir ! » — « Ça mettra du beurre dans les épinards de » Boudard. » — « Allez-vous au cimetière ? » — « J'irais, que ça ne le » ferait pas revenir, le pauvre cher homme. » — Cette fois, la vulgarité dépasse l'éloquence ; le trompe-l'œil éclipse la peinture ; vous avez devant les yeux la hideur de l'enterrement routinier, sans piété et sans affliction. Vous voyez passer sous la pluie, traînant après lui sa kyrielle de flâneurs et d'indifférents, l'omnibus administratif du tombeau. En tête marche le croque-mort, dans la tenue d'un génie funèbre qui irait en ville : un crêpe sale pendille à son chapeau déformé, et ce chiffon sordide qui porte tous les deuils, fait horreur à voir, comme un mouchoir banal qui essuierait toutes les larmes. Sur la route, le marbrier fait ses réclames; l'épicier du défunt glisse ses prospectus dans la poche des invités. Ce n'est plus la mort qui préside à ces triviales funérailles, l'auguste divinité qui éteint un flambeau en regardant les étoiles ; c'est le *Décès,* un squelette bureaucrate qui gère le cimetière comme un arrondissement silencieux, et pour qui le champ funèbre n'est que l'envers de la voie publique.

. .

» Le livre tient ce que promet son titre ; en l'ouvrant, il vous semble entrer dans la vacuité d'un zéro immense. Pas l'ombre d'une idée et pas un brin d'intellect. On dirait qu'un chameau vous fait traverser le désert, du même pas, dans les mêmes sables, sur la même bosse. — « Le sang tourmente Mme Bidache. — M. Malapeau ne garde pas son appartement. — M. Thomassin passe pour être à son aise. — M. Ferté n'en sait rien, il n'a pas compté avec lui. — Mme Chanmartois a marié sa demoiselle à un pédicure, très-aimable garçon. — Joue-t-il aux dominos ? — Il y joue, si vous voulez; mais il est loin d'être de la force de son père. » — Tels sont les propos de ce microcosme. »

Je ne donne pas ce réquisitoire pour rompre une lance avec M. Paul de Saint-Victor. L'auteur d'*Hommes et Dieux*

IMPRESSIONS DE VOYAGE.

— Vraiment, je vous suis bien obligée, monsieur Profond; sans votre obligeance, mes enfants n'auraient pas eu le plaisir de voir le condamné à mort... Vous dînez avec nous?

a des aspirations de style et de colorations qui ne peuvent cadrer avec celles de l'auteur du *Roman chez la portière*. Et on ne s'expliquerait même pas la peine qu'il a prise de relever tant de notes à la charge du pauvre humoriste, s'il ne terminait par une conclusion qui, en regard du masque de *Monsieur Prudhomme*, prend l'ampleur du modèle et trouve des traits qui auraient enlevé toute rancune à l'accusé lui-même.

« Ce type était d'une telle puissance qu'il dévora son inventeur, se l'assimila et ne fit plus qu'un avec lui. A force de jouer Monsieur Prudhomme, de le figurer, de le débiter, Henry Monnier s'était amalgamé

Henry Monnier, d'après le buste du foyer de l'Odéon.

et fondu en lui. Le masque avait mangé le visage, la *pratique* avait avalé la voix naturelle. La nature lui avait donné la tête d'un empereur romain, le buste d'un Tibère ou d'un vieux Galba; mais cette effigie

césarienne, tourmentée par les tics de sa caricature habituelle, en était venue à ressembler, trait pour trait, au *facies* magistral, si souvent crayonné par lui, de Joseph Prudhomme. Même démarche grave; même nez majestueux tombant sur un menton important, même basse-taille caverneuse; même air de réflexion creuse et d'autorité débonnaire. Que ce fût mystification permanente ou possession véritable, il semblait même avoir pris les idées de son personnage et parler sérieusement sa langue. Sans sourciller, sans se dérider, avec un sang-froid qui déconcertait, il vous lançait au visage des périodes et des aphorismes que l'élève de Brard et Saint-Omer aurait signés de son paraphe le plus flamboyant (1). — Comme le magicien de la ballade allemande, l'évocateur téméraire était subjugué et assujetti par le fantoche absorbant qu'il avait créé. »

On a, par ce morceau de critique et le précédent, l'opinion d'écrivains de la dernière période de vingt-cinq ans sur l'œuvre d'Henry Monnier.

L'artiste dut avoir un fonds de philosophie en constatant ces modifications de l'esprit français; heureusement il en possédait de bonnes provisions, comme je l'ai montré dans la première partie.

Et moi-même, si on me demandait pourquoi j'interromps tant de travaux commencés pour consacrer un volume à la mémoire de l'humoriste, je répondrais que c'est affaire de sentiment, de réparation. Je ne crois pas avoir fait preuve, dans l'*Histoire de la caricature moderne*,

(1) La clef du langage de l'humoriste dans la vie, je la trouve dans un fragment de lettre de sa compagne dévouée : « Si plus tard Henry s'était un peu embourgeoisé (passez-moi le mot) et s'il prenait parfois le langage et les manières de Monsieur Prudhomme, c'est que ce rôle lui plaisait et l'amusait; mais Henry n'a jamais eu l'esprit bourgeois comme quelques-uns l'ont écrit. »

de tout le respect auquel avait droit un maître qui, dans ma jeunesse, m'initia au comique; c'est pourquoi ma conscience m'a poussé, à diverses reprises, à marquer de mon mieux, dans une étude développée, les facultés diverses et profondes de cet esprit si particulier.

CHAPITRE VI

LE JOURNALISME ET L'UNIVERSITÉ

Si la vie a deux pentes dont la dernière est toujours regardée comme désagréable par l'humanité, la descente offre des aspects particulièrement pénibles à tout artiste. Henry Monnier l'éprouva plus qu'un autre, lui qui vécut âgé, ne pouvant faire montre de ses facultés que par intermittence et constatant par divers faits personnels l'écart qui existait entre 1830 et 1870.

Quarante ans. Un siècle! Combien de secousses politiques avaient troublé les esprits! Combien de modifications dans les mœurs, dans la façon de voir et de sentir!

— La pièce de vingt francs ne vaut plus que cent sous! s'écriait mélancoliquement un bohême qui, abattu par cette dépréciation de l'argent, fuyait Paris et allait chercher au delà des mers l'endroit fortuné où des coquilles tiennent encore lieu de monnaie.

Elle importe peu à certaines classes la hausse de

toutes choses; mais la majeure partie des artistes ne participe que médiocrement à l'industriel roulement de l'argent, et ce n'est pas pour Minerve, la déesse de la science, que Jupiter se métamorphosa en pluie d'or.

Henry Monnier n'était pas de ces natures qui, se trouvant d'accord avec les besoins et les préférences d'une époque, en reçoivent une livrée richement galonnée. Il avait vu passer successivement en soixante ans une dizaine de groupes qui faisaient merveille pendant dix ans et rentraient ensuite pour toujours dans l'ombre des choses à jamais finies; mais l'humoriste n'en était pas moins négligé.

Toutefois, comme il se plaisait à la fréquentation du monde et qu'il se mêlait encore à la vie parisienne, quelques gens qui conservent le respect de la réputation, oubliaient que l'humoriste avait soixante-dix ans et qu'il n'était plus le même que celui qui avait amusé la génération du règne de Louis-Philippe.

On l'appelait, on fondait des espérances sur son talent, on se trompait sur sa portée actuelle.

« Il me souvient, a écrit un journaliste, que, vers 1852, lorsque le vicomte de la Guéronnière était rédacteur en chef du *Pays*, le banquier Millaud lui amena un jour, comme la plus précieuse des recrues et des conquêtes, l'auteur des *Scènes populaires*. Il l'avait attaché au *Pays* par les chaînes d'or d'un traité fabuleux. M. de la Guéronnière reçut avec cette grâce qui ne l'abandon-

nait jamais le peintre de Joseph Prudhomme, dont je doute fort qu'il connût même le nom, et il reçut de ses mains un premier article : *les Diseurs de riens*, qui fut immédiatement donné à la composition.

» C'était un dialogue entre deux portières sur les événements du jour. Excellent pour qui goûtait cette cuisine-là, mais de l'hébreu pour M. de la Guéronnière !

» Il ne lut toutefois l'article que rentré chez lui et dans le premier numéro tiré qui fût sorti de la machine. Il bondit et crut que tout Paris allait se moquer de son journal. Sortir en voiture, faire arrêter la suite du tirage, remplacer l'article de Monnier par une variété quelconque, fut pour le vicomte de la Guéronnière l'affaire d'un instant. Il crut avoir sauvé *le Pays* en le débarrassant de cette prose dont le mérite et le sens lui échappaient à lui, un noble fils de la famille des sublimes et des vagues. »

On eût à coup sûr étonné ce haut fonctionnaire, ce diplomate, ce célèbre publiciste en lui disant qu'il mourrait presque ignoré quelques années plus tard, que la dynastie dont il avait été le biographe officiel serait dispersée par le souffle de la volonté de la nation comme un fétu de paille, que le personnage singulier qui prenait plaisir à recueillir des propos bourgeois serait honoré après sa mort, et qu'il avait toute chance d'être consulté par les historiens futurs comme expression

fidèle des habitudes et du langage d'une classe de la société quand lui, vicomte de tant de style et de brochures,

serait roulé à jamais dans l'océan de l'oubli, malgré la phraséologie et le rhythme lamartiniens de ses écrits.

Ainsi l'avenir se charge de venger ces humoristes à la vie morcelée, et ce sont parfois les plus dédaignés par leurs contemporains qui sont appelés à occuper une belle place.

Méconnu par un homme qui se piquait de pénétrer l'opinion des gouvernements, Henry Monnier devait l'être par ceux qui croient que l'observation s'apprend dans les traités de rhétorique.

Un chroniqueur sérieux, mais universitaire, se fâ-

chait vertement du bruit qui se faisait autour de la mémoire de l'humoriste. « Jamais, disait-il, Henry Monnier n'a ouvert un livre... Les questions d'art n'existaient pas pour lui (1). »

Jamais Henry Monnier n'avait ouvert un livre. Dans sa chambre à coucher était une petite bibliothèque de classiques, Molière en tête.

Supposons un moment qu'il n'avait pas de livres.

Est-ce à l'école de Gassendi que Molière apprit à peindre *le Bourgeois gentilhomme*, ou sur les grandes routes, en compagnie de comédiens ambulants?

Je vois un conférencier pédagogue étaler devant un public du dimanche, qui le subit, les recettes pour composer *le Barbier de Séville*. Il en pèse d'une lourde main les « beautés. » Il tient un public bon enfant comme il tenait jadis ses élèves en face de sa chaire, parlant beaucoup, prolixe, analysant ce qui est inutile, passant à côté de ce qui est jeune et vivace. Il n'oublie qu'une chose dans Beaumarchais, le faiseur, l'aventurier, l'homme de la ville qui s'est glissé à la cour, le galant qui jadis Chérubin timide, plus tard a aimé Rosine et Suzanne, et qui est devenu, grâce à la fortune, Almaviva triomphant. C'est son passé qu'il a étudié pour composer la trilogie de *Figaro*, comme c'est avec les éclats de son cœur brisé que Molière a écrit *le Misanthrope*.

(1) *Revue politique et littéraire*, 20 janvier 1877.

Toutes tes recettes, toutes tes analyses et tes vaines paroles, conférencier verbeux, ne formeront pas un auteur dramatique. Ton cœur n'a pas été soumis à de pareils brisements.

Ce ne sont pas les traités, les pièces, les commentaires qu'étudient ceux qui veulent voir clair au fond de l'homme. Leur logique n'est pas celle de Port-Royal, non plus que la politique des gouvernants habiles n'est celle d'Aristote. Les grands comiques peuvent ignorer les *Racines grecques*; ils connaissent celles des mots de la place Maubert; leurs sentiments ils les puisent dans le cœur du peuple, et ce n'est pas par l'étude appesantie des classiques que se régénère la littérature.

Sans doute chacun peut apprendre à faire des romans, des nouvelles, étudier comment s'y prennent « les autres ». Être élevé en critique, c'est se condamner à rester critique.

Henry Monnier fut, heureusement pour nous, un critique de médiocre valeur. (*Voir* sa Notice sur Bressant.) Il a laissé quelques *Scènes* remplies d'observations que l'université n'apprend pas à recueillir. Il a ouvert le livre de la nature.

Le critique qui avance qu'Henry Monnier n'avait jamais ouvert un livre, ajoute qu'il n'avait non plus jamais regardé de tableaux : « *Il en était de même des peintres; il racontait sur eux des histoires amusantes, il*

les contrefaisait; mais de leurs tableaux il ne parlait ni ne se souciait guère. »

La première fois que je rencontrai Henry Monnier à Paris, ce fut dans un endroit où se faisait de l'excellente musique de chambre, où n'étaient exécutées que les œuvres les plus pathétiques de Beethoven. Rien ne forçait le caricaturiste de subir l'audition de ces quatuors.

Il ne se préoccupait pas, dites-vous, des arts de la peinture. Voici un petit mot de quelques lignes adressé à Eugène Delacroix, vers 1829, alors que l'artiste fiévreux et abattu avait besoin de réconfortants.

« Votre tableau, mon cher ami, fait grand plaisir; allez toujours votre train et f...-vous du reste.

» J'ai une collection de bonshommes chez moi à votre disposition quand vous voudrez.

» Comme je vous connais très-grand amateur de musique, j'ai parlé de vous à un de mes amis, Adolphe Adam, et son père, désirant beaucoup faire votre connaissance, m'a envoyé une invitation pour vous... Il y aura une bonne réunion de musiciens et de jolies femmes.

» Tout à vous,

» HENRY MONNIER. »

Un jour que je visitais l'humoriste, je le trouvai fort occupé à feuilleter des cartons. — Je regarde des Chardin, me dit-il.

Et il me faisait admirer chaque estampe avec un véritable enthousiasme.

Comme « *les questions d'art n'existaient pas pour*

Fac-simile d'un croquis à la mine de plomb d'Henry Monnier, d'après un cadavre, à l'amphithéâtre.

lui, » pendant les loisirs de ses tournées dramatiques en province, le comédien visitait les musées, prenait des croquis de toute œuvre qui lui paraissait intéres-

Dessin d'HENRY MONNIER,
d'après un portrait du musée de Lille.

sante ; c'est ainsi que, le premier, il signala un des plus beaux portraits du musée de Lille (1).

(1) Voir à propos de ce portrait, dont je n'ai pu faire graver qu'un croquis, une gravure plus importante dans la *Gazette des Beaux-Arts* (1874).

Là où l'observateur cherche des sectateurs du vrai pour s'affirmer dans sa propre nature, la critique bourdonne en hanneton, trouvant que ce bourdonnement est le comble de la mélodie. Et comme il n'est pas mauvais de la prendre en flagrant délit d'ignorance, je crois avoir suffisamment montré que si les humoristes ont été de tout temps difficiles à juger, on est parfois bien mal informé des choses littéraires et artistiques dans le monde universitaire.

CHAPITRE VII

LES QUATRE HENRY MONNIER

I

Dès aujourd'hui il est utile de bien délimiter le champ défriché par Henry Monnier, d'entourer d'une haie son petit domaine et de montrer les produits que l'homme cultivait, car déjà, à noter les nombreuses erreurs des bibliographes ses contemporains, on pense quelles gloses peut subir son œuvre, étudiée plus tard par les gens qui ne se piquent pas d'exactitude.

Aussi bien les humoristes, d'habitude assez maltraités par la fortune, sont payés parfois en gloire posthume, et la balance qui pèse tout à coup en leur faveur d'une façon outrée, charge le plateau de mille attributions saugrenues que le public ne juge jamais assez nombreuses pour glorifier la mémoire du défunt. Si Rabelais, grâce aux nuages qui enveloppent sa vie et son œuvre, a pu fournir aux érudits, doués de riches imaginations, la matière de mémoires établissant que l'auteur du *Pantagruel* était un très-habile dessinateur en

même temps qu'un merveilleux architecte, où ne sera-t-on pas conduit avec Henry Monnier, traduisant les couleurs prismatiques en équations ?

Tout un bataillon de matassins littéraires poursuit aujourd'hui Molière et le lapide à coups de documents qui n'ont pas ajouté un *iota* à sa réputation. Les Anglais sont atteints de la même maladie en ce qui concerne Shakespeare, et quelques-uns de ces commentateurs des deux nations en arriveraient à dégoûter des gens de génie.

Je me garderai bien de placer Henry Monnier à la hauteur de ces deux grands hommes, quoique certains de ses traits atteignent au plus haut comique ; je m'attache seulement à arracher les mauvaises herbes de la fiction qui poussent si drues autour de la tombe de l'humoriste, et pour commencer je signalerai les erreurs d'un des pères de la bibliographie en France, Quérard.

A l'article : MONNIER (HENRY), de la *France littéraire*, on lit : « *Voyage en Angleterre* (1829). Voy. Eug. Lami. »

A l'article LAMI (EUG.), on lit : « Voy. VERNET (H.). »

A l'article VERNET (HORACE), on lit : « *Collection des uniformes des armées françaises*, de 1791 à 1815, dessinés par H. Vernet et Eug. Lami. Gide, 1822. »

Du *Voyage en Angleterre*, un très-remarquable album, il n'est plus question, et on pourrait supposer que Henry Monnier a collaboré à cette collection d'uniformes, publiée en 1822. Il n'en est rien.

D'après une aquarelle d'Henry Monnier
(Vers 1845.)

Le même bibliographe Quérard attribue à Henry Monnier *la Dame du beau castel et son jeune ami*, 2 vol. in-12, publiés en 1829, par le célèbre Pigoreau.

J'ai eu la curiosité de lire ce récit, « *trouvé*, suivant la préface, *à Bahia, au Brésil.* »

Le nombre de manuscrits, de romans recueillis dans des endroits bizarres par la librairie de nouveautés d'alors, est assez considérable. On trouvait des romans sensibles « dans la chapelle d'un bon ermite, » ou « dans des grottes; » on en trouvait encore « près d'un torrent. » Mais je m'étonne qu'Henry Monnier, qui venait de sortir du ministère de la justice, ait eu le temps d'aller au Brésil, d'en revenir et de faire imprimer cette *Dame du beau castel;* d'autant plus qu'à cette époque (1829) il s'occupait fortement des grisettes et qu'il en retraçait avec une complaisance marquée la silhouette, les mœurs, les plaisirs et les amourettes.

Enfin, inspiré sans doute par le soleil du Brésil qui modifia complétement son tempérament, Henry Monnier (premier chapitre de *la Dame du beau castel et son jeune ami*) s'écrie :

« Air embaumé du Midi ! je t'ai respiré dès mon enfance ; rivière du Lez, dont les eaux, dans leur cours irrégulier, avoisinent les riantes contrées languedociennes ! *Ledum flumen*, fleuve dans plusieurs endroits, roulant des flots brisés par mille obstacles ; ailleurs, lac paisible formant ici une cascade d'une chute rapide, importante, et là ruisseau limpide fuyant protégé par l'ombrage de pins séculaires ! Rivière du Lez ! les fleurs qui ornaient mon berceau étaient cueillies sur tes bords enchantés : puissé-je..., etc. »

Un jeune écrivain, fouillant récemment dans le bagage de l'humoriste, n'hésitait pas à attribuer à Henry Monnier la peinture de deux amants qui « succombent *accablés sous les myrtes de la volupté.* » Il mettait au compte de l'historien de *Monsieur Prudhomme,* cette admirable phrase à propos de l'héroïne : « Comblée d'éloges, elle avait dû en contracter l'habitude, » ainsi que cette autre, non moins surprenante, touchant la même personne : « Un aimable désordre laissait apercevoir à l'œil avide de telles images, une gorge naissante dont la grâce et la fraîcheur prouvaient qu'elle était vierge encore (1). »

C'est ici que commence une confusion d'autant plus facile que l'humoriste y prêta la main sans le vouloir.

En 1837, Henry Monnier avait écrit un roman en collaboration avec M. Élie Berthet (*le Chevalier de Clermont.* Souverain, 1837, 2 vol. in-8°). Coupable d'avoir collaboré à un roman *historique,* pourquoi Henry Monnier, sous le coup des idées de la Restauration, ne se serait-il pas vanté d'avoir trouvé à Bahia le manuscrit de *la Dame du beau castel et son jeune ami ?*

Et pourtant j'hésite à croire que, même en face

(1) *Henry Monnier poëte élégiaque,* par M. Paul Parfait. (*la Vie littéraire,* mars 1877.)

d'une commande chateaubrianesque faite par le libraire Pigoreau, Henry Monnier ait pu retracer les sensasions émouvantes qui suivent :

« Au loin, j'aperçois des chaumières ; n'est-ce pas sous ces toits qu'habitent l'innocence, la vertu ? C'est ici que le bonheur m'attend ; je me ferai berger ou je deviens chasseur. Parfois, la houlette en main, je mène paitre mon troupeau ; assis au pied d'un chêne vert, j'apprendrai aux échos des montagnes les odes, les chants, les chefs-d'œuvre d'Horace. Plus souvent, couvert de la peau des tigres que j'aurai vaincus, armé d'une pique, d'un épieu, gravissant les rochers, franchissant les précipices, je poursuis les bêtes fauves jusque dans leur repaire... Mais couronnée de fleurs des champs, parée plutôt que vêtue d'une tunique éclatante de blancheur, dans le vallon s'avance la timide Aglaé... Cruelle ! pourquoi me fuir ?... Ciel !... un monstre affreux... la poursuit, va l'atteindre. Meurs, meurs !... Et dans ses flancs trois fois plongeant, replongeant mille fois le fer de mon javelot dans son sang bouillonnant, j'assouvis ma rage et chaque coup que je lui porte apaise la frayeur qu'il m'avait causée. Aglaé !... Aglaé !... reviens, ton amant t'appelle ; d'une fleur de ta couronne récompense mon courage !... »

On dira qu'à peu près à cette époque, Paul de Kock méritait les encouragements des romantiques pour le roman moyen âge du *Barbier de Paris*. On pourra même ajouter comme pièces de conviction les *Contes du gay sçavoir*, illustrés, dans le style pseudo-moyen âge, à cette même date, par Henry Monnier, mais qui oserait lui attribuer le fatal dénoûment qui suit ?

« Ne t'éloigne pas... je vais mourir... ne détourne pas la vue... mon ami... mon ami... Monsie... recueillez mes dernières pensées... je t'aime... je vous...... ah ! reçois mes soupirs.... je meurs.
. .
. Le regard fixe et plein de terreur... j'attendis !..... longtemps !...

. hélas! ils s'étaient fermés.......
pour toujours... »

Quatre ou cinq Henry Monnier, d'ailleurs, jouèrent à l'auteur des *Scènes populaires* le mauvais tour de l'affubler de leurs publications.

Si je consulte la *Littérature française contemporaine* qui forme suite à l'ouvrage de Quérard, je relève diverses erreurs de MM. Félix Bourquelot et Alfred Maury, d'autant plus simples à rectifier que quelques-unes me touchent personnellement.

1° Henry Monnier est accusé d'avoir collaboré avec M. Champfleury à *la Reine des carottes*, pantomime jouée en 1848, aux Funambules (Decheaume, éditeur, broch. in-8°). Mon collaborateur était M. Albert-Henry Monnier, vaudevilliste, mort en 1869.

2° La *Biographie de Charles Deburau fils*, attribuée à Henry Monnier par MM. Bourquelot et Maury, est du même Albert-Henry Monnier.

3° *Quelques mots sur la situation actuelle*, par un autre Henry Monnier (1848, in-8°), est une brochure grave d'un publiciste qui n'a rien de commun que le nom avec l'humoriste.

L'erreur, qui est l'ivraie des ouvrages de bibliographie, est perpétuée par M. Otto Lorenz dans son *Catalogue général de la librairie française pendant vingt-cinq ans*, 1840-1845.

Il attribue au comédien l'ouvrage suivant : *Morceaux extraits des travaux de M. Henry Monnier*, 2 vol. in-8°, Videcoq, 1846-1848. Le titre et surtout le nom du libraire, éditeur d'ouvrages de droit, eussent dû faire ouvrir les yeux au bibliographe. Il s'est contenté d'enregistrer sans s'inquiéter d'aller aux renseignements. J'y suis allé pour lui, et je donnerai, au risque d'indisposer le lecteur contre moi, un extrait des *Extraits des travaux* du bizarre Henry Monnier suivant.

Si j'avais quelque méchanceté dans l'esprit, il eût été facile de faire croire aux gens qu'à cette époque, le véritable Henry Monnier, peintre d'aquarelles, avait composé un *Traité sur les couleurs;* car c'est de ce chapitre que je détache les singularités qu'on va lire.

« Il ne faut pas juger des couleurs par leurs compositions factices. Lorsque vous mêlez des substances réfléchissant des rayons blancs avec des substances réfléchissant des rayons noirs, vous n'avez pas du gris, vous avez des rayons blancs et des rayons noirs qui portent confusion dans votre esprit ; si vous mêlez du rouge et du blanc, vous n'aurez pas du rose, vous aurez des rayons rouges et des rayons blancs qui font confusion dans votre esprit. Mais dans les 50,000 rayons (pris pour types, car il y en a bien d'autres également véritables, chacun d'eux étant une personnalité) il n'y a pas là confusion, il y a bien là réellement des rayons gris ou des rayons roses.

» Par cela même que des substances différentes, des substances dont les particules réfléchissent des rayons noirs, des substances dont les particules réfléchissent les rayons rouges, etc., peuvent être tellement triturées, rapprochées, amalgamées, qu'en fait de couleur elles n'offrent, ne présentent plus à l'esprit qui ne peut plus les distinguer, que les ressources d'en faire une moyenne (je ne dis pas des moyens, les moyens on ne les fait pas, ils sont, mais bien une moyenne).

» Par cela même il est bien entendu que ces substances prises séparément, chaque nature seule, en quantité suffisante et sans mélange, ne réfléchissent que des rayons blancs, ou que des rayons noirs, ou que des rayons rouges, ou que des gris véritables, ou que des roses véritables, etc.

» Ces rayons seront roses s'ils appartiennent aux = 4, dans les = 80, ils seront rouges s'ils appartiennent aux = 40 dans les = 80. »

J'ai assez spécialement étudié pendant ma jeunesse les excentriques pour avoir un instinct de tout ouvrage bizarre, appartînt-il à des études au-dessus de ma portée. L'Henry Monnier de la *Théorie des couleurs,* ci-dessus me paraît tremper sa plume dans l'encrier des arcanes où ne peut plonger le vulgaire, et j'avouerais avec humilité mon peu de science pour le suivre dans ses principes, si heureusement il n'avait pas donné comme « éclaircissement » le tableau wronskynien destiné à élucider ses théories.

	1er Nom d'une expression superlative.	2e Nom d'une expression supérieure.	3e Blanc	
EXTRÊMES.	4,000	800	200	Blanc = 5,000
MOYENS.	800	160	40	Gris = 1,000
INCANDESCENCES.	200	40	10	Noir = 250
	Blanc = 5,000	Gris = 1,000	Noir = 250	— 6,250

Voilà à quoi mènent les bibliographes, à faire fouiller les bibliothèques pour constater combien ils enregistrent d'erreurs; et je ne peux croire que, malgré ses incarna-

Fac-simile d'un croquis à la mine de plomb
d'Henry Monnier.

tions diverses, malgré la multiplicité d'arts dont la nature dota Henry Monnier, malgré la science des travestissements qu'il montra dans ses pièces de théâtre, l'humoriste put répondre aux désirs d'un libraire de la Restauration qui désirait un ouvrage dans le goût de Chateaubriand, non plus qu'il composa des pantomimes pour le théâtre des Funambules.

En tant que politique il put juger la situation en 1848, mais pas en publiciste correct, et quant à ces terribles problèmes algébriques destinés à élucider une théorie des couleurs, je crains bien qu'il n'en faille faire remonter la responsabilité à un Henry Monnier de province dont le cerveau n'était pas parfaitement équilibré (1).

II

Les méprises des bibliographes touchant quelques détails de l'œuvre de l'humoriste, Henry Monnier peut

(1) La publication de ce chapitre dans une revue m'a valu une obligeante communication de M. Maurice Tourneux, qui, sur la demande d'un écrivain dépossédé de ses titres aux œuvres d'imagination, avait fait disparaître de la dernière édition de Vapereau l'erreur commise par Quérard. L'Henry Monnier, auteur de *la Dame du beau castel*, est le même excentrique qui nie la rotation de la terre, d'après des calculs à lui personnels. Il s'intitule Henri Monnier « l'ontologue, » et il réclame si vivement la paternité de son roman qu'il offre de communiquer la facture de l'imprimeur qui a imprimé aux frais de l'auteur l'œuvre passionnée et dithyrambique de *la Dame du beau castel*.

se regarder comme les ayant favorisées jusqu'à un certain point : les sentiers détournés qu'il parcourut, les impasses où il s'aventurait, les sorties non motivées hors de son cercle restreint, et surtout sa rage de collaboration lui faisaient entreprendre des besognes sans rapport avec sa nature.

Dans l'ordre de choses qui lui était tout à fait étranger, sa collaboration pour un roman historique dont je parlais plus haut (roman dans lequel le critique le plus perspicace ne trouverait pas trace de la part d'Henry Monnier) est innocente si on la compare avec la perpétration de la comédie en vers, *Peintres et Bourgeois*, qui fut, chose bizarre, représentée à l'Odéon; par cet ouvrage l'humoriste, devenu tout à fait classique, semblait briguer la survivance du fauteuil académique dans lequel ne put jamais s'asseoir Casimir Bonjour.

Henry Monnier n'était pas de ces natures ardentes qui chargent un praticien de dégrossir un bloc de marbre, et, saisissant un fiévreux maillet, font saillir des beautés là où tout était vulgaire main-d'œuvre. Il manquait également de ce coup d'œil de grand général qui s'empare des divisions de ses maréchaux, les groupe, en envoie la moitié à la mort et l'autre moitié à la victoire. Du canevas lourdement tissé dont s'empare un Dumas pour en supprimer la moitié des mailles et y faire circuler la clarté, Henry Monnier n'eût rien tiré. Artiste précieux par une grande richesse de détails, il eût pu être employé

LE RETOUR DU PATURAGE.

Croquis inédit d'Henry Monnier, gravé par Chevauchet.
(Vers 1870.)

par un esprit généralisateur ; l'observateur des bourgeois n'avait pas l'envergure suffisante pour combiner une œuvre, en couper et coudre les morceaux. Doué d'instincts peu réfléchis, Henry Monnier se laissa entraîner dans diverses aventures dont il ne calculait pas le fâcheux dénoûment.

Un de ses amis a bien voulu me communiquer quelques lettres où l'humoriste parle avec enthousiasme du bien venu de cette comédie de *Peintres et Bourgeois,* qui était la plus fâcheuse conception qui se pût voir. Rien que le titre en annonce la portée ; à quoi pouvait mener l'antagonisme du *peintre*, qui n'est pas une classe de la société, avec le *bourgeois,* qui en forme la partie la plus considérable ?

Henry Monnier était resté « artiste » dans le sens vulgaire du mot ; ainsi que beaucoup de ses confrères, il s'imaginait que le « peintre » joue un rôle particulier dans l'humanité. Victime des croyances d'un tout petit monde parisien, Henry Monnier se montra, dans cette circonstance, romantique de 1830, c'est-à-dire croyant exercer une action considérable sur les masses, et cela dans une époque préoccupée de découvertes scientifiques et cherchant la réalisation de problèmes sociaux d'une tout autre portée que celle d'un homme qui nettoie tranquillement sa palette.

Ce qu'il y a de pis, l'antagonisme du père représentant les intérêts matériels, et du fils tenant pour l'art, était

enveloppé d'une versification glabre et incolore, comme on l'entendait sous la Restauration.

J'ai dit, dans l'*Histoire de la caricature moderne,* la déconvenue de l'auteur quand il lut dans un atelier cette comédie si raisonnable et si raisonneuse où le comique n'avait pu se glisser.

Une autre collaboration, que se mit en tête Henry Monnier, eut un dénoûment d'une nature plus amusante, mais dont l'humoriste ne comprit peut-être pas la portée.

M. Octave Feuillet avait débuté à la *Revue des Deux Mondes* par des proverbes élégants, d'une conclusion pleine de félicité qui plaisait par-dessus tout aux dames. De tout temps elles ont aimé à s'aventurer, à faire courir à leur vertu de grands dangers et à laisser entendre qu'elles se sont arrêtées au bord de l'abîme; aussi la fortune du nouvel écrivain, qui parait aux catastrophes conjugales, fut-elle rapide. De la Revue les proverbes franchirent la rampe et retrouvèrent sur les planches de nouveaux succès, grâce à cette protection de la femme qui est beaucoup plus considérable que les écrivains ne se l'imaginent.

Henry Monnier fut un des premiers à complimenter le jeune triomphateur, quoiqu'il ne le rencontrât guère dans le monde des coulisses (1).

J'ai sous les yeux la correspondance qui fut échangée

(1) M. Octave Feuillet demeurait en famille, à Saint-Lô, et fréquenait peu le monde littéraire.

HENRY MONNIER, rôle de *Monsieur Prudhomme*,
d'après une photographie.

entre lui et Henry Monnier. Au début, l'auteur des *Comédies et Proverbes* manifeste bien quelque surprise d'être apprécié si chaudement par l'auteur du *Roman chez la portière;* mais est-il un écrivain qui n'aime à être complimenté sur ses œuvres?

Henry Monnier se conduisait galamment avec son jeune confrère; heureux d'être entré en relations avec lui, il le priait d'accepter des dessins de sa composition, et M. Octave Feuillet se confondait en remercîments, se disant qu'il avait trouvé là un admirateur plus délicat qu'il ne le croyait tout d'abord.

Je pourrais donner une idée de la correspondance qui s'établit entre les deux écrivains, si les lettres de M. Octave Feuillet offraient quelque motif à citation; mais, quoique délicatement exprimées, elles se tiennent d'un bout à l'autre dans leur caractère un peu féminin et prolixe. Retiré dans sa petite ville, ayant des loisirs, M. Octave Feuillet semble répondre à une de ses admiratrices et il en agit ainsi vis-à-vis d'Henry Monnier avec beaucoup de bonne grâce et de politesse.

Toutefois cet échange de lettres devait d'autant moins durer que l'humoriste allait dévoiler son plan.

Un soir, après un dîner qui s'était passé chez un banquier grand brasseur d'affaires et qui, épris des hommes et des choses dramatiques, réunissait à sa table les personnages les plus célèbres de la littérature, j'assistai à ce dialogue entre M. Ponsard et le maître

du logis qui, ne doutant de rien, disait à l'académicien :

— Eh bien, cher ami, quand faisons-nous quelque chose ensemble?

Qu'elle était noble de surprise et d'indignation la physionomie de l'auteur tragique quand l'homme d'argent lui proposa à brûle-pourpoint une telle collaboration!

J'imagine qu'une expression du même ordre passa sur les traits de M. Octave Feuillet alors qu'Henry Monnier, démasquant ses batteries, offrait son concours d'écrivain à l'auteur des *Proverbes* pour une pièce à l'Odéon dans laquelle il jouerait en même temps un rôle.

La réponse de M. Octave Feuillet fut polie, mais à côté : pour divers motifs qu'il n'indiquait pas, le futur académicien écrivait qu'il s'était interdit toute collaboration. En effet, que pouvaient avoir de commun *la Petite Comtesse*, *Monsieur de Camors* et autres personnages du monde, avec les bourgeois diseurs de riens d'Henry Monnier?

Ce fut par cette ignorance des milieux que pécha l'humoriste, ce qui empêcha son développement et rendit sa carrière difficile.

Il n'eut pas suffisamment conscience de ses facultés, pourtant si nettement limitées; l'exercice de ses trois arts le gêna, surtout celui de comédien. Ayant usé les défroques de ses divers travestissements, Henry Monnier

croyait pouvoir faire un pas en avant, se rattacher à quelque œuvre distinguée, trouver dans l'interprétation des maîtres classiques un aliment à sa faim dramatique.

Il eût sagement agi en regardant les gravures flamandes d'après Téniers : en voulant représenter des seigneurs de son temps, le peintre ne put réussir à leur communiquer le mouvement, la vie, l'accent qui sont le partage de ses buveurs au cabaret.

C'est ce qui a troublé les bibliographes qui regardent plus à l'étiquette d'une œuvre qu'à son contenu. Henry Monnier avait conquis une réputation européenne par ses écrits, ses dessins, son talent de comédien ; les divers homonymes qui se présentèrent furent enveloppés dans l'ombre de l'humoriste.

C'est pourquoi j'ai cru devoir ajouter aux études actuelles la troisième partie qui suit.

III

CATALOGUE

École d'orphelines à Amsterdam.
(1845.)

On a pu voir par quelques notes précédentes que l'intention première du biographe n'avait pas été de se lancer dans les infinitésimaux détails d'un catalogue : celui d'Henry Monnier, en ce qui touche particulièrement son œuvre lithographiée, offrait de nombreuses difficultés, dont la première tient surtout aux incomplètes collections des artistes modernes au cabinet des estampes de la Bibliothèque nationale; en outre, tant de feuilles isolées furent semées par le dessinateur pendant une longue période de cinquante ans, à travers ses pérégrinations en province et à l'étranger, qu'il était presque impossible d'en donner une nomenclature complète.

Le biographe n'en a pas moins été entraîné, bien malgré lui, dans ce courant tout moderne qui pousse certains écrivains à se faire employés d'enregistrement, car jamais on n'aura, sous le prétexte de « renseignements », imprimé un si grand nombre de catalogues qu'aujourd'hui.

Avec Henry Monnier, cet excès a son ombre de raison. L'homme est mort; son œuvre a gagné en valeur avec le temps; l'importance toute particulière qu'attachent certains amis des arts aux compositions de l'humoriste,

le prix qu'elles atteignent dans les ventes, le goût public qui ne s'est pas trompé sur la valeur des produits de celui qu'on peut classer à la suite des « petits maîtres » du siècle dernier, le temps qui a déjà fait subir à ces peintures de mœurs l'épreuve de la mode ou du démodé, la rectitude de crayon du dessinateur, le bien vu de l'extérieur de l'homme autant que la pénétration de son intérieur, l'expression naturelle et la poursuite de la réalité qui président aux moindres croquis d'Henry Monnier, toutes ces raisons ont eu raison du biographe et l'ont poussé à cette tenue de livres, pourquoi ne pas dire à cette paresse intellectuelle qui président à la rédaction d'un catalogue.

Il ne sera sans doute pas des plus réguliers ; l'annotateur le confesse ; non plus il n'a la prétention d'annoncer un travail absolument complet.

Le catalogue servira toutefois aux bibliophiles, aux amateurs d'estampes, et le lût-on seulement d'un coup d'œil, la « productivité » de l'artiste n'en serait pas moins particulièrement établie.

I

ŒUVRES LITTÉRAIRES (1)

Scènes populaires dessinées à la plume par Henry Monnier, ornées d'un portrait de M. Prudhomme et d'un fac-simile de sa signature. Paris, Levavasseur et Urb. Canel, 1830, in-8° de xiv-208 pages.

 Cette édition, qui comprend : le Roman chez la portière; — la Cour d'assises; — l'Exécution; — le Dîner bourgeois ; — la Petite Fille; — la Grande Dame, est illustrée du portrait-frontispice de M. Prudhomme et de la portière, madame Desjardins, gravés sur bois, le premier hors page, le second sur le titre. Hors texte, 6 lithographies à la plume. Lith. Delarue.

Scènes populaires dessinées à la plume par Henry Monnier, 2ᵉ édition. Paris, A. Levavasseur. Bruxelles et Londres, librairie romantique, 1830. Petit in-18 de xvi-267 pages.

 Mêmes scènes que ci-dessus.
 7 eaux-fortes non signées [du peintre belge Verboeckoven], d'après le portrait de Monsieur Prudhomme et les lithographies à la plume de l'édition précédente.
 Malgré le titre, l'ouvrage parut seulement à Bruxelles.

Scènes populaires dessinées par Henry Monnier. — Deuxième édition augmentée de deux scènes et de deux vignettes. Paris, Levavasseur, Urbain Canel, 1831, in-8° de xiv-279 pages.

 Cette édition comprend : le Roman chez la portière; — la Cour d'assises; — l'Exécution; — le Dîner bourgeois; — la Petite Fille; — la Grande Dame; — la Victime du corridor; —

(1) L'ordre chronologique a été adopté pour cette division du catalogue. Toute la partie qui suit, relative à l'œuvre lithographiée ou gravée d'après Henry Monnier, est classée alphabétiquement.

Précis historique de la Révolution, de l'Empire et de la Restauration.

Vraisemblablement même tirage que l'édition de 1830 à laquelle on a ajouté, pour en favoriser la vente, deux scènes populaires nouvelles et deux vignettes. Cette fausse seconde édition comprend xiv-279 pages, au lieu des xiv-208 pages primitives.

Scènes populaires dessinées à la plume par Henry Monnier, ornées du portrait de M. Prudhomme. Dumont, 4 vol. in-8°, nombr. vignettes, 1836-1839.

Les deux premiers volumes parurent en 1836, les tomes 3 et 4 en 1839. Un tirage particulier de la couverture de ces deux derniers volumes porte pour titre : *Nouvelles Scènes populaires*, en 2 vol. in-8, Dumont, 1839. C'est exactement la même édition, sortie de la même imprimerie Dépée, à Sceaux.

L'édition, précédée d'une dédicace (1), comprend : *le Roman chez la portière; — la Cour d'assises; — l'Exécution; — le Diner bourgeois; — la Petite Fille; — la Grande Dame; — la Victime du corridor; — Précis historique de la Révolution, de l'Empire et de la Restauration; — les Bourgeois campagnards, ou Il ne faut pas sauter plus haut que les jambes; — un Voyage en diligence; — la Garde-malade; — Scènes de la vie bureaucratique; — l'Esprit des campagnes,* 1838; *— le Peintre et les Bourgeois; — les Petits Prodiges; — les Compatriotes; — les Trompettes.*

Les quatre volumes sont illustrés du portrait de M. Prudhomme, gravé par Leloir, A. B. sur le titre, de cinq vignettes hors texte et de 18 vignettes dans le texte, gravées par Andrew Best, Leloir, Clara Lacoste et Gérard.

Le Chevalier de Clermont, par MM. Élie Berthet et Henry Monnier. Paris, Souverain, 1837, 2 vol. in-8°.

Scènes de la ville et de la campagne, avec vignettes sur bois, par Henry Monnier, gravées par Gérard. Paris, Dumont, 1841, 2 vol. in-8°.

Cette édition comprend : *le Premier de l'an; — le Déménage-*

(1) « A M. L. de Latouche, *Témoignage de gratitude*. Henri Monnier. Paris, mai 1839. »

LES GALERIES DE BOIS, AU PALAIS-ROYAL.

Croquis de la série des *Récréations*.
(1829.)

ment; — *les Girouettes;* — *l'Enterrement;* — *Intérieurs de la mairie;* — *la Partie de campagne;* — *les Loisirs de petite ville.*

Chaque scène est précédée d'une vignette hors page.

Physiologie du bourgeois, texte et vignettes par Henry Monnier, Paris, Aubert, 1841. In-18.

54 vignettes, gravées par Pred'homme et autres.

L'Ami du château, par MM. E. Berthet et Henry Monnier. Paris, Souverain, 1841, 2 vol. in-8°.

Petit Tableau de Paris. — *Paris à l'église.* — *Les Sept Sacrements.* Texte et vignettes par Henry Monnier. In-18 (?), Hetzel, 1846 (?).

Les vignettes seules ont été réimprimées dans la 4ᵉ partie du *Diable à Paris.* Hetzel, 1869. Grand in-8°.

Nouvelles Scènes populaires. — *La Religion des imbéciles,* par Henry Monnier. Paris, collection Hetzel. Jung-Treuttel. Sans date, in-18 de 299 p.

Ce volume contient : *le Baptême;* — *la Confirmation;* — *l'Eucharistie;* — *la Pénitence;* — *l'Extrême-onction;* — *l'Ordre;* — *le Mariage.*

« Il est bien entendu, dit Henry Monnier dans la préface, que ce n'est pas des cérémonies religieuses que nous prétendons rire ici; mais seulement des sots et des ignorants (1). »

Les Bourgeois de Paris, par Henry Monnier. *Scènes comiques.* Paris, Charpentier, 1854. In-18 de 365 pages.

Ce volume comprend : *un Voyage en chemin de fer;* — *Scènes de mélomanie bourgeoise;* — *le Tyran de la table;* — *les Bonnes*

(1) Il faut signaler pour mémoire *Comédies bourgeoises, Croquis à la plume, Galerie d'originaux,* 3 vol. in-32, édités à Bruxelles, par M. Hetzel, et répandus plus tard en France par le comptoir de Michel Lévy, 1858. Ce ne sont que des réimpressions de Scènes populaires choisies dans les diverses éditions antécédentes.

gens de campagne; — les Fâcheux à domicile; — les Discurs de riens; — une Fille à marier; — un Train de plaisir; — un Café militaire; — Locataires et Propriétaire; — le Bourgeois.

Mémoires de monsieur Joseph Prudhomme, par Henry Monnier. Paris, lib. nouvelle, 1857, 2 vol. in-18.

MM. Taxile Delord, Arnould Frémy, Edmond Texier, Louis Ulbach n'ont pas été, dit-on, étrangers à la rédaction de ces Mémoires.

Théâtre des salons. Comédies et proverbes recueillis et publiés par Ernest Rasetti, 1re série. Paris, Jouault, 1859. In-18.

Ce volume contient, au milieu de divers proverbes dus aux plumes élégantes de diverses dames de lettres, une scène bourgeoise assez dépaysée en pareille société : Physionomie de certains salons. Aristocratie financière, par Henry Monnier.

Paris et la Province, par Henry Monnier. Paris, Garnier, 1866. In-18 de 482 p.

Une préface de Théophile Gautier précède les Scènes populaires dont les titres suivent : un Guet-apens; — le Mardi gras; — Grand-père et Petit-fils; — l'Escalier de la cour d'assises; — les Impitoyables; — Propos en l'air; — une Ouverture; — Menus Propos; — un Banquet.

Nouvelle galerie des artistes dramatiques. Paris, Barbré. Grand in-8°. S. D.

La biographie du comédien Bressant est signé d'Henry Monnier.

Les Bas-fonds de la société, par Henry Monnier. Paris, imp. Claye, s. d., gr. in-8 de 267 p.

Ce livre, qui fut publié à petit nombre dans les dernières années de l'empire, grâce à la protection d'un personnage haut placé, contient trois scènes : un Agonisant, — la Consultation, — l'Exécution, déjà parues dans les éditions précédentes, et quatre autres : l'Église française, — la Femme du condamné, — A la belle étoile, — une Nuit dans un bouge, qu'il semblait difficile de réimprimer il y a quelques années, mais qui paraîtraient peut-être fades et innocentes par ce temps d'Assommoir et de fille Elisa. Les misères cachées qui terminent le volume, pour

le renforcer, sont des scènes de la vie bourgeoise qui ne répondent nullement au titre du volume.

Les dialogues inédits appartiennent à la classe de ceux que Henry Monnier récitait à table, sans s'inquiéter du froid glacial

Croquis pris à l'hôpital de Lourcine.

qu'ils laissaient dans l'esprit de ceux qui aiment la littérature de dessert.

Un libraire de Bruxelles, éditeur de « *Curiosités joyeuses, badines et galantes,* » annonçait sur son Catalogue de 1874 deux publications de Henry Monnier qui n'ont pu passer les frontières de France que clandestinement.

Ces publications, l'humoriste me disait n'y avoir pris aucune part, et il témoignait un vif mécontentement de ce qu'on eût publié, sans son consentement, des récits qui pouvaient être contés entre hommes, mais qui n'avaient pas leur raison d'être imprimés, l'auteur lui-même n'ayant pas voulu les faire entrer dans son volume, *les Bas-fonds de la société.*

Un bibliographe, toutefois, doit connaître tout ce qu'on imprime sous le nom d'un écrivain, en France et à l'étranger, ces publications fussent-elles altérées ou mensongères, et c'est à ce titre que sont inscrites les scènes de mœurs suivantes :

Les Deux Goug...es, par Henry Monnier. In-18, gr. Tiré à 150 ex. N° 25 du catalogue. [Bruxelles.]

La Grisette et l'Étudiant, par Henry Monnier, in-18, grav. et fac-simile. Tiré à 150 ex. N° 47 du catalogue. [Bruxelles.]

Scènes populaires, dessinées à la plume par Henry Monnier, 1 vol. in-8° de 637 p. E. Dentu, 1864.

> Cette édition comprend : *le Roman chez la portière;* — *la Cour d'assises;* — *l'Exécution;* — *le Dîner bourgeois;* — *la Petite Fille;* — *la Grande Dame;* — *la Victime du corridor;* — *un Voyage en diligence;* — *la Garde-malade;* — *Scènes de la vie bureaucratique. Intérieur de bureaux;* — *le Premier Jour de l'an;* — *le Déménagement;* — *les Girouettes.*
>
> Le volume est illustré de 69 vign. sur bois de Chevauchet, d'après Henry Monnier. Portrait de l'auteur sur le titre.

Scènes populaires, dessinées à la plume par Henry Monnier, 2 vol. in-8°. Ensemble de 1374 pages. Dentu, 1879.

> Réimpression actuelle de l'édition précédente, augmentée de 35 vignettes nouvelles et des scènes suivantes : *les Bourgeois campagnards;* — *le Café militaire;* — *l'Enterrement;* — *la Partie de campagne;* — *les Loisirs de petite ville;* — *les Voisins de campagne;* — *le Peintre et les Bourgeois;* — *les Petits Prodiges;* — *les Compatriotes;* — *Fourberies intimes.*

<center>Pièces de théâtre imprimées.</center>

Les Mendiants, vaudeville en trois tableaux, par MM. Émile, Hippolyte et H. Monnier, représenté au théâtre des Variétés le 28 février 1829. Paris, Barba, 1829. In-8°.

> Ce vaudeville est le seul sur lequel je n'ose me prononcer quant à la collaboration d'Henry Monnier. Des scènes de bureaux, de solliciteurs, un personnage appelé *Coquerel* comme dans *la Famille improvisée*, ne suffisent pas pour porter au compte de l'humoriste une œuvre où l'art des vaudevillistes est très-marqué.

La Famille improvisée, scènes épisodiques, par MM. Dupeuty, Duvert et Brazier, représentée sur le théâtre du Vaudeville en juillet 1831.

> Le nom de Henry Monnier ne figure pas, quoique le véritable

auteur, sur la brochure. C'était la coutume, à cette époque, de laisser tout l'honneur de l'affiche aux arrangeurs.

Les Compatriotes, comédie-vaudeville en un acte, par Henry Monnier, représentée sur le théâtre des Variétés en août 1848. In-8°, 1849. Tresse.

Grandeur et Décadence de M. Joseph Prudhomme, comédie en cinq actes, par Henry Monnier et Gustave Vaez, représentée sur le théâtre de l'Odéon, le 23 novembre 1853. In-12, 1853. Michel Lévy.

> Une autre édition de la même pièce, avec vignette d'Henry Monnier, a paru dans le *Théâtre contemporain illustré*. Paris, M. Lévy. In-4° à deux colonnes, 1855.

Le Roman chez la portière, folie-vaudeville en un acte, par Henry Monnier, représentée sur le théâtre du Palais-Royal en février 1855.

Le Bonheur de vivre aux champs, comédie-vaudeville en un acte, par Henry Monnier, représentée sur le théâtre du Palais-Royal en février 1855. In-8°, 1855. Librairie théâtrale.

Peintres et Bourgeois, comédie en 3 actes et en vers, par Henry Monnier [et Jules Renoult], représentée sur le théâtre de l'Odéon le 29 décembre 1855.

Les Métamorphoses de Chamoiseau, comédie-vaudeville en deux actes, par Henry Monnier, représentée sur le théâtre des Variétés en août 1856. In-8°, 1856, Beck.

II

ŒUVRE LITHOGRAPHIÉE

Acteurs et actrices. Costumes de théâtre.

Bernard Léon, rôle de Michel, des *Emprunts à la mode*. Lith. de Feillet [1824].

Clément, rôle de Vertigo dans les *Mémoires contemporains*. Lith. à la plume. Lith. Ardit, chez H. Gaugain.

> Ce vaudeville, de MM. Gabriel, d'Artois et Michel Masson, n'a pas été imprimé, et par là la date en reste inconnue.

GYMNASE. *Bernard Léon*, rôle de Franval dans *la Mansarde des artistes*. Lith. de Feillet [1824].

> Autre reproduction du même portrait avec variantes. Lith. de Bernard.

GYMNASE. *Dormeuil*, rôle de Vanberg dans *les Grisettes*. Lith. de C. Motte. Color. [1822].

GYMNASE. *Gontier*, rôle de Stanislas dans *Michel et Christine*. Lith. de Feillet [1827].

Henry Monnier dans *le Contrebandier*. Lith. Delarue, à la plume, signé. Publié à Paris, chez Paulin, édit., pl. de la Bourse [1832].

> A été reproduit par *le Charivari*.

M^{me} *Carmouche* (Jenny Vertpré). Rôle de Christine dans *la Reine de seize ans*. Lith. rue N.-D. des Victoires. Chez Gihaut. Lith. à la plume, color. [1828].

La Muette de Portici. Signé L. Duponchel et H. Monnier. Lith. à la plume. Lith. rue N.-D. des Victoires, 16, [1828].

Reproduction de costumes d'officiers et de soldats, d'après Saint-Igny ou A. Bosse.

Odéon. *Campenault*, rôle du comte Almaviva dans *le Barbier de Séville* (opéra). Henry Monnier del. Lith. de C. Motte [1821 ?].

Pitrot, rôle de Cassandre dans *le Tableau parlant.* Dessiné d'après nature par Henry Monnier. Lith. de Feillet. Paris, chez Feillet, édit., rue du Faubourg-Montmartre. Date inconnue.

Second Théatre-Français. *Le Bourgeois grand seigneur*, comédie de A. Royer et Gustave Vaez. Lith. Rigo [1842].

Portraits en pied de Monrose et de Saint-Léon. Grande lith. à la plume.
A paru dans *le Charivari.*

Théatre de l'Opéra-Comique. *Ernest Mocker*, rôle de *Lélio.* Imp. d'Aubert. Lith. à la plume [1839].

Théatre de Madame. *Bernard Léon*, rôle de Fardou dans *le Château de la Poularde.* Lith. de C. Motte. Color. 1824.

Théatre de Madame. *Mme Grandville*, rôle de Mme Benoit dans *le Parrain.* Lith. Bernard [1821].

Théatre de S. A. R. Madame. *Mlle Déjazet*, rôle de Joséphine dans *le Bal champêtre.* Lith. de C. Motte. Col. [1824].

Premiers essais timides.

Théatre des Variétés. 6 costumes en couleur pour *l'Espionne*, vaudeville. Lith. de E. Ardit. Gr. in-8° [1829].

Costumes des acteurs et actrices : Blondin ; — Daudel ; — Odry ; Hippolyte Roland ; — Mme Lafond ; — Mme Vautrin.

Théatre des Variétés. *Vernet*, rôle de Manique dans *M. Cagnard.* Henry Monnier [1831]. Lith. coloriée.

Théatre de Troyes. *Henry Monnier. Famille improvisée* [1841]. Lith. à la plume. Lith. L. Collet (à Troyes).

> Cette lithographie, dans laquelle le comédien s'est représenté sous les traits et les habits de Prudhomme, Rousseau, Coquerel et Mme Pitou, n'est pas la même que celle publiée antérieurement, en couleur, par le journal *la Caricature*.

Théatre du Gymnase. *Romainville* dans *Van Bruck*, vaudeville. Hautecœur-Martinet. Imp. Aubert [1841].

> Grande lith. à la plume.

Théatre du Vaudeville. *Fontenay*, rôle de Hubert dans *le Maitre de forges*. Lith. de Bernard. En couleur [1827].

Théatre du Vaudeville. *Lepeintre aîné*, rôle de M. Botte, *Lepeintre jeune*, rôle de M. Horeau dans *M. Botte*. Sign. Lith. de Bernard, à la plume, en couleur [1827].

Théatre-Français. *Damas*, rôle de *Tartuffe*. Lith. de C. Motte. Col. Date inconnue.

Théatre-Français. *Grandville*, rôle d'Anselme dans *l'Étourdi*. Lith. de C. Motte. Col. Date inconnue.

Vaudeville. *Mme Bras*, rôle de la Vieille de Suresnes dans *Léonide*. Lith. de Feillet. Col. [1824].

Vaudeville. *Fontenay*, rôle du colonel Grudner dans *Léonide*. Lith. de Feillet [1824].

Séries lithographiées en noir et en couleur.

Boutades. Delpech, 6 f. et un titre lith. [1830].

Boutiques de Paris, dessinées sur pierre par Henry Monnier. Paris, Delpech. 6 f. col.

> 1. *Marchande de modes.* — 2. *Un café.* — 3. *Apothicaire.* —

UN RAOUT.
Réduction *fac-simile* d'une lithographie d'HENRY MONNIER.
(1830.)

4. *Marchand d'estampes*. — 5. *Bouquiniste*. — 6. *Restaurateur*.

Code civil illustré. 5 feuilles numérotées. Chez Aubert. Imp. Aubert [1846-1847].

> Série conçue sous l'influence des crayonnages lith. de Gavarni.

Les Contrastes (*Ludicrous Contrasts*). Lith. de Feillet. 6 f. non numérotées. Titres anglais et français. [Vers 1830.]

> *Les antipodes;* — *Ayez pitié des chiens;* — *Les extrêmes;* — *Il faut des époux assortis;* — *Je la produis;* — *On vit de tout.*

Contrastes (?). 6 f. numérotées. Lith. de Delpech. In-4°. Lith. à la plume, tirées en bistre et qui ne furent pas coloriées. Deux dessins à la page.

Distractions, par Henry Monnier : to his friend George Cruikshank. Dessiné et publié par Henry Monnier [1832]. Lith. Delarue. Paulin, éditeur. 6 feuilles, plus un frontispice d'après Cruikshanck.

> Nombreux croquis dans chaque planche. Oblong.
> C'est dans le numéro du journal *la Caricature* du 31 mai 1832 que, sous le pseudonyme Alex. de B..., Balzac prophétisait en penseur le sort qui attendait Henry Monnier. « L'œuvre que nous annonçons (*Récréations*, six feuilles coloriées, Paulin et Aubert), disait-il, est un ouvrage fort distingué, dans lequel Henry Monnier ne s'est point répété... Peut-être sa plaisanterie est-elle un peu tourmentée; mais, si elle veut de l'étude, elle consolide ainsi le rire qu'elle excite... Si M. d'Argout entendait les arts, il ferait une pension à Henry Monnier. »

Esquisses morales et philosophiques, par Henry Monnier [1830]. Delpech, édit., quai Voltaire. 6 feuilles coloriées, plus un frontispice.

Esquisses parisiennes, par Henry Monnier [1827]. Paris, imp. lith. de Delpech.

> 12 feuilles et frontisp. lith. à la plume.

Exploitation générale des modes et ridicules de Paris et Londres, par Henry Monnier. Lith. de Senefelder, Gihaut frères. 6 f. sans numéros.

L'espoir de la famille; — Pauvre cousin, regarde ton habit; — Les extravagances; — Les antipodes; — Une grande dame; — Ayez pitié des chiens.

Une des premières séries entreprises par Monnier vers 1824-1827. La lithographie est pauvre, primitive et sans accent.

Galerie contemporaine. Imp. lith. de Delpech [1828]. 2 feuilles non numérotées, lith. à la plume pour le coloriage.

Un bon ménage; — Un fat.

Galerie théâtrale. — Henry Monnier. Paris. Chez Gaugain et Ardit. 24 feuilles en couleur, plus un frontispice lithogr.

Le frontispice porte : « Chez E. Ardit, éditeur, rue Vivienne. » Les planches portent : « Lith. de E. Ardit. Chez Gaugain et C^e, rue Vivienne, et chez E. Ardit, rue de la Monnaie. »

Les Gens sans façon. Imp. d'Aubert. 6 (?) feuilles publiées dans la *Caricature* [1840]. Lith. à la plume pour le coloriage (1).

Cette période de l'œuvre dessinée d'Henry Monnier, entre 1839 et 1840, n'a pas la valeur de celle de dix ans auparavant. L'artiste travaille pour vivre; on le voit passer au *Charivari* et aux autres entreprises patronées par le même journal; mais l'homme était en peine et cherchait le filon dramatique qu'il devait exploiter plus tard avec bonheur.

(1) Il me paraît utile, pour l'histoire du comique sous Louis-Philippe, de donner une nomenclature exacte des journaux et des revues qui, sous le même titre, succédèrent à *la Caricature* primitive de Philipon, tombée sous les coups des lois sur la presse.

La Caricature provisoire, avec Philipon pour directeur politique, reparaît chez Aubert, du 1^{er} novembre 1838 au 30 juin 1839; elle est remplacée par : *la Caricature, revue morale, judiciaire, littéraire, artistique, fashionable*

Les Grisettes, dessinées d'après nature par Henry Monnier. Publié par H. Gaugain et Cie, rue Vivienne, et Ardit, rue de la Monnaie. Paris. In-4° [1829].

Frontispice lith. avec dessin en couleur.

Les lithographies de la série portent : « Publié par Giraldon Bovinet, passage Vivienne, n° 26. Lith. de Bernard. »

Divers numéros de cette suite étant redoublés dans quelques exemplaires, d'un autre côté certaines feuilles ne portant pas de numéro, il a paru utile de donner toutes les légendes de la série :

Pl. 1. — *Tu es bête, Fanny! — Pourquoi vous dites, j'm'en moque!*

Pl. 2. — *Non, Gustave, je n'aime pas la société! L'odeur de la pipe m'incommode.*

Autre pl. 2. — *Je n'aime pas les ricaneurs.* Publ. p. E. Ardit.

Pl. 3. — *Je préfère ton logement à celui d'Auguste et de Théophile.*

Pl. 4. — *Je sens bien que ma présence devient importune.*

Pl. 5. — *Monsieur! je ne vous connais pas!*

Pl. 6. — *Méchant!*

Pl. 7. — *Finissez, c'est des bêtises.*

Pl. 8. — *On n'appelle pas son parrain mon trésor.*

Pl. 9. — *C'est votre poule aussi, la petite à la portière?*

Pl. 10. — *Vous êtes tous des monstres.*

Pl. 11. — *C'est pas l'amitié qui vous étouffe, vous!*

et scénique. Deuxième série, n° 36, 1re année. Directeur littéraire, Emmanuel Gonzalès. 1839-1840.

Dans cette revue, Henry Monnier publia, de 1839 à 1840, la série des *Impressions de voyage*, les *Récréations*, les *Gens sans façon*, etc., en feuilles à part et coloriées. Également il y fait paraître (du 29 septembre au 13 octobre 1839) un commencement d'illustrations; trois gravures sur bois, pour les *Petites Misères de la vie conjugale*, de Balzac, publiées *in extenso* dans la Caricature.

Au 6 septembre 1840, *la Caricature* passe sous la direction littéraire d'Édouard Ourliac; mais il n'occupe cette fonction que pendant un numéro; à partir du 13 septembre 1840, la revue est signée du nom de l'administrateur. En janvier 1841, M. Louis Huart devient rédacteur en chef; à travers toutes ces révolutions de palais, Henry Monnier reste collaborateur de la plume et du crayon.

Pl. 12. — *Mademoiselle met des bottes?*
Pl. 13. — *Voulez-vous vous taire, gros polisson!*
Pl. 14. — *Vous? — Oui, ma chère, je m'ai toujours suffi..*
Pl. 15. — *Dieux! êtes-vous mauvais sujet!*
Pl. 16. — *Charles, tu te brûles le sang.*
Pl. 17. — *On est trop bête quand on aime.*
Pl. 18. — *Monsieur, vous ne dites pas la vérité.*
Pl. 19. — *Vous n'avez pas couché chez Aglaé...*
Pl. 20. — *Monsieur veut prendre son café.*
Pl. 21. — *Pauvre chéri!*
Pl. 22. — *Je vais me fâcher!*
Pl. 23. —
Pl. 24. — *Léon, vous me faites de la peine.*
Autre pl. 24. — *Je suis donc un cornichon?*
Pl. 25. — *A qui ça?*
Autre pl. 25. — *Votre femme vous sait-elle ici, vilain monstre?*
Pl. 26. — *T'es encore bonne enfant d't'attacher.*
Pl. 27. — *Fiez-vous donc aux hommes!*
Pl. 28. — *Je t'ai fait de la peine, moi... mon petit Charles!*
Pl. 29. — *Vous êtes aimable chez les autres!*
Pl. 30. — *Ils sont propres, vos procédés!*
Pl. 31. — *Tu m'attendais... — Ma foi! j'arrive.*
Pl. 32. — *Nous avons donc fait un héritage?*
Pl. 33. — *Je veux mourir si j'ai jamais parlé à votre Victor...*
Pl. 34. — *Le propriétaire veut des gens tranquilles.*
Pl. 35. — *Vous en avez donc fièrement de cousines?*
Pl. 36. — *A qui ça?*
Pl. 37. — *Ça n'empêche pas, vous avez encore été heureux de m'avoir.*
Pl. 38. —
Pl. 39. — *Allez embrasser celle d'où vous venez.*
Pl. 40. —
Pl. 41. —
Pl. 42. — *Dame, on ne se refait pas, j'ai le défaut d'aimer.*
Pl. ... — *Édouard, je vais m'en aller.*

Les Grisettes par Henry Monnier [1829]. Chez Delpech, édit. quai Voltaire, n° 3; 6 feuilles coloriées.

JADIS.

AUJOURD'HUI.

Réductions de lithographies d'HENRY MONNIER.

(Vers 1829.)

*Histoire véritable et non contrefaite de M*ʳ *Prudhomme* I. Non signé. Lith. à la plume. Imp. d'Aubert.

Publié par *la Caricature*, vers 1840.

Impressions de voyage. Imp. Aubert [1839]. Chez Bauger, rue du Croissant. 6 feuilles lith. à la plume pour le coloriage.

IMPRESSIONS DE VOYAGE. *Souvenirs du théâtre royal de Coutances.* Bauger, édit., rue du Croissant. Imp. Kappelin [1839].

Cette feuille, non numérotée, a paru dans *le Charivari*.

Jadis et aujourd'hui, par Henri Monnier. 1829. Paris. Delpech. Gr. in-4°. obl.

18 feuilles sans numéros, coloriées, plus un frontispice lithographié à la plume.

Banqueroutiers, 2 pl.; — *Le complément des études*, 2 pl.; — *L'enfance*, 2 pl.; — *La toilette*, 2 pl.; — *Un boudoir*, 2 pl.; — *Un médecin*, 2 pl.; — *Étude d'avoué*, 1 pl.; — *Un procureur*, 1 pl.; — *Une promenade*, 2 pl.; — *Une soirée*, 2 pl.

Dans cette série qui met en regard et accolés à chaque feuille le XVIII et le XIX° siècles, Henry Monnier a fait preuve d'une élégance et d'une finesse toutes particulières. L'époque Louis XV, il la connait aussi bien que Meissonier : les personnages du passé qu'il met en scène agissent et se meuvent avec aisance sans rappeler la boutique de costumes.

Lithographies d'après les chansons de Béranger, par Henry Monnier. Lith. de Bernard. Publié par Bernard et Delarue, rue N.-D. des Victoires. 20 (?) lith. à la plume, coloriées. In-4°.

L'Aveugle de Bagnolet; — *le Bon Vieillard;* — *Bon Vin et Fillette;* — *les Cartes;* — *ce n'est plus Lisette;* — *Charles VII;* — *la Bouquetière et le Croque-mort;* — *l'Exilé;* — *l'Habit de cour;* — *l'Hiver;* — *Mon Habit;* — *l'Orage;* — *les Petits Coups;* — *le Petit Homme gris;* — *le Roi d'Yvetot;* — *le Sénateur;* — *le Vieux Célibataire;* — *le Vieux Sergent;* — *le Violon brisé;* — *la Vivandière;* — *Ma Vocation.*

Un couplet de chacune de ces chansons forme la légende de chaque pièce.

Dans la planche *Ce n'est plus Lisette*, une enseigne porte le nom de *Romieu* en gros caractères, une malice d'Henry Monnier à l'adresse de son compagnon de plaisirs à la fin de la Restauration.

Quelques-unes de ces lithographies, après la publication en livraisons, reparurent chez le même éditeur, Delarue, sous forme d'illustrations d'abat-jour de lampe; mais le tirage est lourd et les traits sont empâtés.

Londres. Paris, lith. F. Noël. Publ. par Giraldon-Bovinet, passage Vivienne, et at London Frith Street Soho Square. 6 (?) feuilles lith. à la plume pour le coloriage.

1. *Nymphe de la Tamise;* — 2. *Lady;* — 3. *Le payement des sottises;* — *Post Man;* — ... *Enfants de paroisse* (sans numéro de série; — *Discussion orageuse* (sans numéro de série). Collect. Gerbault.

Les Marionnettes. Imp. lith. de F. Noël. Publ. par Giraldon-Bovinet. Lith. à la plume pour le coloriage, sans numéros. Sous-titre : *Un pauvre diable paye ses bottes.*

Autre feuille. Lith. de C. Motte. London, published by Giraldon-Bovinet, etc. Paris, 20, passage Vivienne. Sous-titre : *Monsieur termine sa philosophie.*

Maximes et Pensées. 1860, « sur papier Auguste Bry. » Lith. Auguste Bry. A la Librairie nouvelle, boulevard des Italiens.

De nombreuses épreuves de cette série, dont la majeure partie n'a pas paru, se voient dans la collection Gerbault.

Je rangerai ici divers portraits de femmes et d'hommes que possède le même collectionneur, et qui paraissent des épreuves uniques. Ces lithographies à la manière noire, crayonnées dans l'atelier de Gavarni et exécutées dans sa manière, veulent être brillantes et sont un peu lourdes. Le métier et l'acquit de l'historiographe des *lorettes* préoccupent malheureusement le peintre des *grisettes*. Sa clarté de crayon est remplacée par des *noirs* et des *gras* qui ne sont plus du domaine d'Henry Monnier.

Après la mort de Gavarni, de nombreuses pierres du même ordre furent effacées, et entre autres celles ci-dessus lithog. par Henry Monnier.

Mœurs administratives, dessinées d'après nature, par Henry Monnier. Paris. Imp. lith. de Delpech. 6 feuilles [1828].

Garçon de bureau. — Surnuméraire. — Employé. — Sous-chef. — Chef de division. — Chef de bureau.
Première manière d'Henry Monnier.

Mœurs administratives, dessinées d'après nature, par Henry Monnier, ex-employé au ministère de la justice. 1828. Delpech. Gr. in-4° obl.

13 feuilles en couleur non numérotées. Frontispice lithographié à la plume.
Huit heures; — Neuf heures; — Dix heures; — Dix heures et demie; — Midi; — Une heure; — Deux heures; — Un jour d'audience; — Demande d'augmentation; — M. le chef de division donnant une audience; — Quatre heures; — MM. les directeurs, chefs, sous-chefs, etc.; — Jour de gratification.

Mœurs parisiennes. Signé. Lith. de Delpech. Lith. à la plume pour le coloriage.

Feuille sans numéro. Sous-titre : *les Grisettes. Promenade à la campagne.*
Sans le titre de série, cette lithographie ferait suite naturelle à l'album des *Grisettes* de 1829.

Mœurs parisiennes. Chez Gihaut fr. Lith. de Villain [1827]. 10 f. numérotées.

1. *Les sots sont ici-bas pour nos menus plaisirs;* — 2. *Un futur;* — 3. *Une éducation à faire;* — 4. *Inutilités;* — 5. *On ne vous voit plus, milord;* — 6. *Les rafraîchissements pour les dames;* — 7. *Une demoiselle à produire;* — 8. *Des mamans de comédie;* — 9. *Monsieur mon fils est-il chez lui?* — 10. *Le contentement de sa personne.*

Nos contemporains. 5 f. Imp. Aubert [1845]. Plusieurs croquis par page.

Cette série parut dans *le Charivari*.

Paris vivant. 10 feuilles sans numéros, plus un titre. Paris, Bernard et Delarue. Lith. à la plume pour le coloriage.

Attente d'un dîner; — Abus de patience; — Anciens camarades; — L'aimable surprise; — Correction paternelle; — Chacun son tour; — Les châteaux en Espagne; — Le dessert; — Entrée dans le monde; — L'espoir de la famille; — Filles à marier; — Petit cousin; — La romance; — Récréation; — Un bon mari; — Un des cousins à madame; — Un étudiant; — Un parvenu; — Une bonne mère; — Vampire.

Pasquinades. 3 feuilles in-f°. Chez Ardit. Lith. Delarue.

Les numéros 1 (*Vue d'une baraque*) et 3 (*De la République*) sont annoncés comme ayant paru en décembre 1830; le numéro 12 (*L'extase*) est de février 1831.

Ces grandes pièces à la plume sont, avec quelques lithographies du temps, les rares spécimens de caricatures directement politiques qu'Henry Monnier entreprit.

La légende du numéro 3 (*De la République*) est restée célèbre. Deux bourgeois discutent sur les tendances politiques de l'époque. — Pourquoi, monsieur, pas de république en France? — Parce que la France est trop grande. — Et en Belgique? — Parce qu'elle est trop petite. — Cependant la Hollande a eu des institutions républicaines. — C'est différent, c'est un pays de marécages. — Pourtant la Suisse? — La Suisse est un pays de montagnes. — Mais les États-Unis? — C'est un pays maritime... Vous voyez donc que la république est impossible.

Passe-temps. Lith. de Delpech. 6 feuilles numérotées.

Avant 1830.

Les Petites Félicités humaines, par Henry Monnier. Paris, Delpech, édit. et imp. en lith. [1829]. 5 feuilles sans numéros, lith. à la plume pour le coloriage. Gr. in-4°.

L'enfance; — La jeunesse; — L'âge mûr; — La vieillesse; La chaleur.

Les Petites Misères humaines, par Henry Monnier. Paris [1829],

Delpech. Gr. in-4°. 5 feuilles lith. à la plume pour le coloriage.

L'enfance; — La jeunesse; — L'âge mûr; — La vieillesse; — Le froid.

Petites Misères. Bauger, rue du Croissant. Imp. d'Aubert [1840].

2 feuilles lith. à la plume.
1. *Bon, v'là mon fer,* etc.; — 2. *Que le diable vous emporte!*

Proverbes n° 1. Lith. de Feillet [1826].
Un bon Français ne p.... jamais seul.

Récréations. 33 (?) feuilles lith. à la plume pour le coloriage, plus frontispice. Lith. de Bernard et Delarue. Publié à Paris par Giraldon. London, 54, Frith Street Soho Square.

Série d'un classement difficile, en raison du numérotage irrégulier des feuilles. Ces feuilles contiennent un ou deux sujets par page, quelquefois trois.

Récréations. Chez Bauger, rue du Croissant. Imp. d'Aubert [1839-1840]. 6 feuilles. Plusieurs dessins à la feuille.

Rencontres parisiennes. Macédoine pittoresque. Croquis d'après

nature au sein des plaisirs, des modes, de l'activité, des occupations, du désœuvrement, des travers, des vices, des misères, du luxe, des prodigalités des habitants de la Capitale dans tous les rangs et dans toutes les classes de la société, par Henry Monnier. Paris, Gihaut frères. S. D. Lith. de Senefelder. 38 feuilles (?) coloriées. Titres en français et en anglais.

> *L'agréable visite à Dun;* — *L'ami de la maison;* — *Atelier de couture;* — *L'attente du plaisir;* — *Au diable les gens qu'on ne connaît pas;* — *Bonsoir;* — *Le bon gendarme;* — *Chaque âge a ses plaisirs;* — *Le complément des études;* — *Les contrastes;* — *Les courbettes;* — *Délassement d'un cœur sensible;* — *Le départ;* — *L'écueil de la sagesse;* — *Emploi d'une grande partie de l'existence bureaucratique;* — *Le grand genre;* — *Le grandpapa;* — *Les grisettes en grande et petite tenue;* — *Habitantes de la Chaussée-d'Antin, du Marais, des faubourgs;* — *Habitants de la Chaussée-d'Antin, du Marais, des faubourgs;* — *Les inconvénients d'une trop longue histoire;* — *Il faut des époux assortis;* — *Intérieur d'un office;* — *Madame est encore sortie;* — *Mobilier d'antichambre;* — *On ne peut pas nourrir tous ses cousins;* — *On pleure aux mélodrames;* — *L'oubli des convenances;* — *Ostentation;* — *Le panier à deux anses* (2 feuilles); — *Réunion d'hommes d'État;* — *Solliciteurs;* — *Sottise et vanité;* — *Un bienfaiteur;* — *Une méprise;* — *Un jeune homme à la mode;* — *Un mariage de convenance.*

Scènes populaires. Chez Bauger, rue du Croissant. Imp. d'Aubert [1839]. 2 lith. à la plume.

> A paru dans *le Charivari*.
> La feuille I seule est numérotée.

Six quartiers de Paris, par Henry Monnier. 1828. Delpech.

> Six feuilles coloriées sans numéros, plus titre en couleur.
> *Le Marais;* — *Chaussée-d'Antin;* — *Faubourg Saint-Honoré;* — *Quartier Saint-Denis;* — *Quartier de la Bourse;* — *Le faubourg Saint-Germain.*

Le Temps. Publié par Giraldon-Bovinet. Henry Monnier. Lith. de Bernard. Lith. à la plume coloriée.

> 1. *Le temps de partir;* — 5. *Le temps adoucit les chagrins;*

SOUVENIRS DE LA HOLLANDE.

École des orphelins à Amsterdam. — Dessin d'HENRY MONNIER.

(1845.)

— 8. *Le temps fait passer l'amour.*

Très-rare série. La collection Gerbault ne renferme que ces trois pièces.

Traditions populaires. Feuille sans numéro. Lith. de Bernard. Publié par Giraldon-Bovinet, passage Vivienne. London, Frith Street Soho Square. Lith. à la plume. Coloriée.

Légende : *Un bel homme.*

Vignettes pour les chansons de Béranger, par Henry Monnier. Lith. Girard, à Joinville. 4 pl. Paris, Fabré, 1873.

Les Petits Coups; — l'Orage; — Mon Habit; — Ma Vocation.
Fâcheuses reproductions, réduites d'après les planches de la grande édition. La main d'Henry Monnier s'appesantissait d'autant plus qu'il entreprenait cette « besogne » sans plaisir.

Vignettes pour les dernières chansons de Béranger, par Henry Monnier. 26 pl. Lith. Girard, à Joinville. Paris, Fabré, 1873.

Au galop; — les Bénédictions; — les Bois; — Ma Canne; Mon Carnaval; — Chacun son goût; — le Chapelet du bonhomme; — le Chasseur; — la Couronne retrouvée; — De profundis; — la Dernière Fée; — Je suis ménétrier; — la Leçon de lecture; — la Maîtresse du roi; — le Matelot breton; — Mon Jardin; — la Nourrice; — l'Officier; — la Pluie; — le Saint; — les Vendanges; — le Savant; — le Septuagénaire; — les Violettes.
Plus deux frontispices, l'un avec le portrait de Béranger, l'autre avec le portrait de Monnier.
Même observation que pour les produits ci-dessus, commandés par le même éditeur.

Vues de Paris, dessinées d'après nature, par Henry Monnier. 1829. Delpech.

Quatre feuilles. Plus un titre lith. en couleur.
L'aristocratie financière; — Avant dîner; — Parenté de province; — Après dîner.

Séries sans titres (1).

10 feuilles numérotées. Lith. de Villain. Chez Gihaut.

1. *Avec beaucoup de plaisir, monsieur!* — 2. *Voulez-vous me faire l'honneur, mademoiselle?* — 3. *Satisfaction personnelle.* — 4. *Embarras de soi-même.* — 5. *Mes jours de danse sont passés!* — 6. *Mécontentement intérieur.* — 7. *Le journal ne dit rien.* — 8. *Distraction.* — *Je ne trouve plus de danseur.* — 10. *Un chanteur de romances.*

7 feuilles. Lith. de Feillet. [Vers 1826-1828.]

Frontispice (observateur perché sur le toit d'une mansarde et regardant Paris). — *Habitants*, n° 2. — *Le panier à deux anses*, n° 3. — *Le panier à deux anses*, n° 4 (les personnages sont vus de dos). — *L'économie du fiacre*, n° 5. — *La résignation*, n° 6. — *Aliments des badauds*, n° 7.
Série d'une faible exécution.

6 feuilles. Lith. de Feillet. [Vers 1829.]

Mobilier d'antichambre, n° 1. — *Réunion d'hommes d'État*, n° 2. — *Vanité*, n° 3. — *Les avant-deux*, n° 4. — *La promenade du matin*, n° 5. — *Le bon gendarme*, n° 6.
Trois de ces feuilles, les n°s 1, 2 et 6, me semblent des pierres de la série *Rencontres parisiennes*, de l'impr. de Senefelder, auxquelles on aurait ajouté des numéros et le nom de l'imprimeur Feillet.

6 feuilles. Lith. à la plume et coloriées. Lith. de Delpech.

1. *La lecture du journal;* — 2. *Dilettanti;* — 3. *Idée riante;* — 4. *Méditation;* — 5. *Tapisseries;* — 6. *Explosion.*
C'est, à mon sens, la série qui donne une idée la plus complète d'Henry Monnier, en tant que caricaturiste. Ce fut sans doute à son retour d'Angleterre que l'artiste se laissa aller à une énorme bonne humeur, qui sent son Rowlandson. Toutes les feuilles de la série sont réussies, comiquement vues et bien venues dans

(1) Les couvertures des séries n'ayant pas été conservées par les collectionneurs, ont forcé l'annotateur de classer un peu vaguement ces estampes.

UN SUBORNEUR.

Croquis de la série des *Récréations*.

(Vers 1832.)

leur gaieté ; mais le n° 6, *Explosion*, est comme le bouquet de ce feu d'artifice du grotesque.

Obscœna.

« Pinxit et minoribus tabellis libidines, eo genere petulantis joci se reficiens » (il peignit aussi de petits tableaux obscènes, se délassant par ce badinage), dit Pline en parlant de Parrhasius.

Il serait délicat d'appuyer plus que Pline sur quelques feuilles érotiques que lithographia Henry Monnier dans sa jeunesse. Le commerce des « Galeries de bois », au Palais-Royal, favorisait ces débauches de crayon.

Feuilles isolées n'appartenant à aucunes séries.

Armée d'Afrique. Mag. de caric. d'Aubert. Lith. de Delaporte.

Une feuille en couleur.

Caricatures du jour. Chez Bauger. Imp. Aubert. Feuille chiffrée n° 12.

Parue dans *la Caricature* (?) et reproduite par *le Charivari*. Daumier et autres artistes collaborèrent à cette même série.

Chacun son tour. Henry Monnier delt. Lith. de Villain. Freret, marchand d'estampes, rue Neuve-Saint-Étienne.

A propos d'une ordonnance concernant les charrettes traînées par des chiens. Lithographie à la manière de Géricault.

Chacun son tour. Lith. de Bernard. Publié par Bernard et Delarue, rue N.-D. des Victoires.

Lith. à la plume pour le coloriage.

LES COCHERS. — *Des morts et des vivants.* Lith. de C. Motte. Paris, chez Giraldon-Bovinet.

Cette jolie pièce coloriée représente un maigre cocher des pompes funèbres et un ventru cocher de voiture de noces causant ensemble avec confraternité.

Le Jour de l'an. Henry Monnier. Lith. de Ducarme. Lith. à la

plume pour coloriage. Légende : *Si l'on n'était encore embrassé que par ses connaissances...*

(Collection Gerbault).

Un parvenu. Lith. de Bernard. Publié par Bernard et Delarue. Lith. à la plume.

Un propriétaire. Lith. de Delpech. Feuille sans numéro [1832]. Lithographie très-serrée de métier.

La Vedette écossaise. N° 1. En noir. Signé.

Malcolm. Pl. 2. Non signé [vers 1829]. Lith. de Ardit. Dero-Becker, édit.

La vertu chancelante. The tottering Virtue. Lith. Feillet. London, Published by S. et J. Fuller, Aulhbonne Place [vers 1827].

Une fille fait, au coin d'une rue, des propositions à un vieux monsieur.

LITHOGRAPHIES
publiées dans les Journaux et les Revues.

Album angevin. Monsieur Prudhomme. Angers. Lith. Lecerf.

Monsieur Prudhomme en pied. Lith. à la plume.

LA CARICATURE (journal). Lith. de Delaporte. Chez Aubert, passage Véro-Dodat.

Danse fantastique. Lith. à la plume, color. N° 7.

Ma femme ne m'attend pas. Va-t-elle être contente! Lith. à la plume, color. N° 9.

Une feuille découpée et mobile laisse voir un autre dessin qui forme réplique au premier motif.

Un ami du peuple. N° 19. Au mag. de caricatures d'Aubert, passage Véro-Dodat. Lith. de Delaporte [1830].

Croquis de voyage, par HENRY MONNIER.
(1842.)

Une victime de l'ancien système. Lith. de Delaporte. Chez Aubert, etc. [1830].

Avant, pendant et après. Lith. de Delaporte. Chez Aubert, etc. [1830].

Portrait de Talleyrand, alors ambassadeur.

Bonaparte est mort comme vous et moi, etc. Lith. de Delaporte. Mag. caric. d'Aubert.

Théatre du Vaudeville. N° 74. *Henry Monnier dans la famille improvisée.* Lith. coloriée signée [1831].

Les aboyeurs du lendemain.

Un autre tirage porte le titre ainsi modifié : *Les sauveurs de la France.* Imp. lith. de J. Cluis. Au magasin de caricatures d'Aubert, passage Véro-Dodat.

Le voilà revenu sur l'eau. Imp. lith. de J. Cluis. Au mag. de caricatures d'Aubert, passage Véro-Dodat. Lith. à la plume pour le coloriage. Représentation de M. de Talleyrand.

La marmite renversée. Imp. lith. de J. Cluis. Chez Aubert, passage Véro-Dodat. Lith. à la plume pour le coloriage.

On vous donnera sur les doigts, messieurs les libéraux !! Imp. lith. de J. Cluis. Au magasin de caricatures d'Aubert, passage Véro-Dodat. Lith. à la plume pour le coloriage.

Un inamovible. Imp. lith. J. Cluis. Au mag. de caricatures d'Aubert, passage Véro-Dodat. Lith. à la plume pour le coloriage.

Ces gens-là, monsieur le comte, etc. Imp. lith. de Cluis. Au mag. de caric. d'Aubert, 7 août 1830.

France administrative. — Portraits-types. *Le Directeur.* Lith. à la plume. — *Le Commis principal.* Gr. sur bois par Louis.

France chrétienne (journal politique et littéraire), rue Montmartre, 130. Légende : *Bien le bonsoir*. Lith. Bernard, rue N.-D. des Victoires. Chez Gihaut frères, boulevard des Italiens. Lith. à la plume.

> Caricature politique assez obscure. Un personnage fantastique, le chef recouvert d'un éteignoir et portant sur ses épaules des amas de journaux dont on lit les titres (*France chrétienne, journal, Constitutionnel, Débats, Courrier, Contrafa* [tto]) est poursuivi par une armée de balais, de soufflets, etc.

La Nouveauté, journal, 26, rue Feydeau.

> Le cabinet des estampes de la Bibliothèque nationale renferme, dans un des portefeuilles consacrés à l'œuvre d'Henry Monnier, une feuille de modes de printemps, gr. sur acier, coloriée et signée *H. M.*

Pandore. Feuille sans numéro. Légende : *Le départ*. Lith. de Feillet, dirigée par G. Frey, rue Coq-Héron, n° 11. Lith. à la plume.

> Les caricatures politiques d'Henry Monnier sont parfois lourdes et manquent de clarté.
>
> *Le départ* représente des hommes recouverts de robes noires et dont les masques tombent. Ce sont des jésuites. Des nuées de corbeaux s'enfuient à tire-d'ailes ; sur des paquets de manuscrits et de dossiers sont inscrits les titres : *Tartufe* — *le Mariage de Figaro* — *Arrêts du parlement* — *Pascal* — *La Chalotais* — *Montlosier*, etc.

Revue comique, fondée par Bertall. 1871. — *Joseph Prudhomme*. Débuts de Henry Monnier (15 octobre 1871). — *Il y a longtemps que je l'ai dit et que je le répète*, etc. (12 novembre 1871).

Revue du théatre. — Costumes du *Cheval de bronze*. 1re planche. Lith. A. Blin. 6 personnages en couleur.

La Silhouette. *Album*. 1830.

> Dans cette revue, publiée par V. Ratier, qui eut l'idée de réunir

UNE PREMIÈRE ENTREVUE.

D'après une lithographie de la série des *Récréations*.

Balzac et Daumier, Henry Monnier publia diverses lithographies à la plume, coloriées : *Changement de livrée;* — *Une bête malfaisante;* — *Encore celle-là;* — *Souvenirs d'Alger;* — *Les marionnettes;* — *Songe drôlatique.*

LA TRIBUNE DRAMATIQUE, 26 janvier. 2ᵐᵉ année [1842-43]. In-8°. *Louis Monrose, artiste du second Théâtre-Français*, dessin à la plume.

Lithographies publiées à l'étranger.

L'ARTISTE, JOURNAL DES SALONS. *Revue des arts et de la littérature.* In-4°. Bruxelles, 1834.

Alphonse, rôle de Clochard dans la *Consigne.* Théâtre royal de Bruxelles. Dessin en couleur, signé Henri Monnier.

Croquis sans titres de séries. Published by Dickinson, 114, Nev. Bond street. 1826. 5 feuilles portant les numéros 58, 60, 65, 67, 68.

(Collection Gerbault.)

I cannot maintain all my Relations. Henry Monnier del. Lith. by L. Clarke et Cº. London. Publ. July 1825, Birchin Lᵉ; Cornhill. Feuille en couleur. Monogramme en forme de fleur de lis au bas de l'estampe.

« *My dear Sir, how do you do?* » — « *Really Sir, you have the advantage of me.* » Chez les mêmes éditeur et imprimeur. Même marque.

I beg pardon — you've got into the wrong box. Henry Monnier. Lith. de C. Hullmandel. Paris, published by Giraldon-Bovinet, 26, passage Vivienne, et by Jones, Brewe street, Golden square, London, 1827.

Lith. à la plume en couleur avec la désignation : « Pl. I. »

French Coachman. Cocher français. Henry Monnier fecit. Printed by C. Hullmandel. London. Publ. by Fuller, Rathlone Place. 1825. Paris, Gihaut frères. En couleur.

Englisch Coachman. Cocher anglais. Même imprimeur, même éditeur.

French postillon. Postillon français. Henry Monnier del. Printed by A. Fourquemin. London. Published by R. C. Jones, 58, Regent street [1825]. A Paris, chez Gihaut, 5, boulevard des Italiens.

Feuille en couleur.

English postillon. Postillon anglais.

En couleur. Mêmes éditeurs et imprimeur (1).

A cette époque de sa vie, de 1825 à 1827, Henry Monnier eût désiré rester en Angleterre et y vivre de son crayon. L'esprit britannique répondait à sa nature. M. Philippe Burty a bien voulu me communiquer à ce propos un projet de publication d'albums entre un éditeur anglais de gravures et Henry Monnier. On a une idée, par la lettre suivante, de la composition d'une série de planches formant un petit drame.

.

« Menant ici une existence si pittoresque, je dois beaucoup vous
» gêner pour savoir où me trouver. Je serai demain à mon loge-
» ment de Strand toute la journée. Envoyez-moi néanmoins tout
» dans Warren street, 72. Procurez-moi les chasses et les princi-
» pales productions d'Alken; envoyez-moi tout dans un grand car-
» ton bien fort pour les mettre même chez moi à l'abri, ainsi
» qu'une épreuve de cette grande boxe dans laquelle sont si bien
» tracés les caractères anglais.
 » Je suis resté jusqu'à trois heures chez Ophley; c'est très-cu-
» rieux. Je vous envoie sous ce pli un plan de ma *Vie d'un jeune
» homme;* ce sera grand comme les personnages de la boxe, faits
» légèrement à l'encre et à la plume comme Eugène Lami; pro-

(1) Ces quatre pièces, quoique portant la traduction de la légende en français, et le dépôt à Paris « chez Gihaut », me paraissent avoir été imprimées à Londres.

UN CHANTEUR DE ROMANCES.
(Vers 1829.)

» curez-moi aussi ses *Contre-tems*. Je saisis cette occasion pour
» vous prier de croire qu'ayant à faire ma réputation ici comme en
» France, je suis intéressé à faire de mon mieux. Voici donc mon
» plan jeté au hasard, sauf à le revoir.

LA VIE D'UN JEUNE HOMME A PARIS.

1°

Entrée dans le monde. Une dame déjà mûre, dans un appartement élégant, s'occupe de l'éducation du héros. Seize ans : une jolie figure, une grande timidité (Chérubin devant la comtesse Almaviva).

2°

Sortie avec la dame. Le petit amour-propre est flatté. Plus d'aplomb levant les yeux, il est entré dans le monde.

3°

Il fait la cour à la femme de chambre. La maison est devenue la sienne ; il n'a pas encore acquis une grande habitude des femmes ; il a affaire à une rusée.

4°

Il devient ingrat. Il se brouille avec la dame.

5°

Mauvaises connaissances. — Déjeuner de garçons. Premières orgies.

6°

Fréquentation de mauvais lieux. Intérieurs des susdits. Il fait du punch avec des filles. Il est bien dans la maison.

7°

Le jeu.

8°

Malade ; figure allongée. Marche pénible ; béquilles ; sous la dépendance de la Faculté.

9°

Il passe sa convalescence avec une marchande de modes. Ils sont à table, sablant dans le tête-à-tête le gai champagne.

10°

Il fait la connaissance d'une dame *établie*. Evasion nocturne causée par l'arrivée subite du garde national qui s'ennuie au corps de garde.

11°

Querelle au spectacle.

12°

Deux témoins viennent le chercher ; il va se battre. Première affaire.

13°

Deux dames viennent chez lui réclamer son cœur.

14°

Le tailleur veut de l'argent.

15°

En prison pour dettes. Une pauvre petite grisette vient charmer les ennuis de sa captivité (*historique*).

16°

La reconnaissance le lie à la grisette. Ils vivent ensemble dans une fort honnête médiocrité.

17°

Un poupon. Chagrins, misères, sottises. Le père toujours irrité.

18°

La femme meurt; les voisins l'entourent. Il perd un peu de sa dignité.

19°

Seul, il compose pour le théâtre. Succès.

20°

On vient le visiter. Il se remonte. La pendule revient avec les rideaux.

21°

Il va dans le monde.

22°

Il accompagne une jeune personne au piano.

23°

Le contrat se passe chez le notaire.

24°

Mariage consommé. Une très-jeune et jolie femme.

Fin du roman.

» Il faut, ce me semble, faire un jeune homme qui, au milieu
» de toutes ses aventures, est toujours de bon ton et conserve des
» formes élégantes, et composer des titres très-courts et le plus spi-
» rituels possible.

» Voyez et comparez.

» Votre serviteur.

» Henry Monnier, Esqr. »

« *P. S.* Il faut s'y mettre de suite pour le jour de l'an (*motus*

» toujours), il faudrait voir Hullmandel (1). Tâchez de venir de-
» main de bonne heure au Strand. »

Ces projets de travailler pour l'Angleterre ne paraissent avoir abouti qu'à quelques feuilles publiées à Londres. Heureusement pour la France; elle retrouva un humoriste distingué, celui qui devait résumer les béotismes de la classe moyenne.

Illustration lithographiée de livres.

L'Amarante. — Causeries du soir, par M. Albert de Calvimont. Paris, Urbain Canel, Adolphe Guyot. 1832.

Frontispice lithographié à la plume par Henry Monnier. Hommes et femmes assis sous une charmille dans un parc.

Anthologie. Choix de chansons et poésies légères. Paris, 1834. 3 vol. in-32.

Vignette d'Henry Monnier.

Art de donner à dîner, de découper les viandes, de servir les mets, etc., par un ancien maître d'hôtel. Paris, Urbain Canel, 1828. Petit in-18.

Vignette en couleur par H. Monnier.

L'Art de mettre sa cravate de mille et une manières, enseigné en 18 leçons, par le baron Émile de l'Empesé. Paris, Librairie universelle, 1828. In-18.

Pl. en couleur, par Henry Monnier.

L'Art de ne jamais déjeuner chez soi ou de dîner toujours chez les autres, par le chevalier de Mangenville. Paris, Librairie universelle, rue Neuve-Vivienne. In-18. [1827 ou 1828.]

Lithogr. par Henry Monnier.

(1) Lithographe anglais qui avait publié une des pièces désignées plus haut.

On n'a pu trouver trace de ce volume, annoncé sur la couverture d'un volume de la Librairie universelle.

L'Art de payer ses dettes et de satisfaire ses créanciers sans débourser un sou, par feu mon oncle. Paris, 1827. Librairie universelle. In-32 de 150 pag.

Vignette en couleur, ployée, d'Henry Monnier.

L'Art de se présenter dans le monde ou Miroir de bonne compagnie, par MM. Chollet et le baron de Charanges. Paris, Librairie universelle, rue Neuve-Vivienne. 1828, in-18.

Lith. par Henry Monnier.

Le Bandit, pièce en deux actes, mêlée de chants, par MM. Théaulon, Saint-Laurent et Théodore. Paris, Barba, 1829, in-8°.

Lafont, rôle du *bandit,* frontispice lith., à la plume, par Henry Monnier.

Bréviaire du gastronome, 1 vol. in-18. Audot, 1828.

Lithog. coloriée, ployée, par Henry Monnier.

Chansons de P.-J. de Béranger, anciennes, nouvelles et inédites, avec des vignettes de Dévéria et des dessins coloriés d'Henry Monnier, suivies des procès intentés à l'auteur. Paris, Baudouin, 1842, 2 vol. in-8°.

Les éditeurs ayant ajouté diverses livraisons de gravures à la première publication, il est utile de donner les titres des quarantes vignettes coloriées d'Henry Monnier.

L'Aveugle de Bagnolet; — la Bacchante; — la Bonne Fille; — la Bonne Vieille; — le Bon Vieillard; — Bon Vin et Fillette; — la Bouquetière et le Croque-mort; — les Cartes; — Ce n'est plus Lisette; — la Chatte; — le Commencement du voyage; — les Deux Grenadiers; — l'Éducation des demoiselles; — l'Exilé; — la Fuite de l'amour; — la Gaudriole; — les Gueux; — le Grenier; — la Grand'mère; — l'Habit de cour; — les Hirondelles; — l'Hiver; — le Maître d'école; — la Marquise de Pretintaille; — la Mère aveugle; — le Nouveau Diogène; —

SURPRISE. — ARRIVÉE D'UNE PERSONNE QU'ON N'ATTENDAIT PAS.
Réduction *fac-simile* d'une lithographie de la série *les Grisettes*.
(1829.)

le Petit Homme gris; — *Madame Grégoire;* — *Requête des chiens de qualité;* — *Roger Bontemps;* — *le Roi d'Yvetot;* — *le Sénateur;* — *les Souvenirs du peuple;* — *le Tailleur et la Fée;* — *le Vieux Célibataire;* — *Vieux habits! vieux galons!* — *le Vieux Sergent;* — *le Violon brisé;* — *la Vivandière;* — *le Voyageur.*

Toutes ces pièces furent imprimées à la lithographie rue Notre-Dame des Victoires, n° 16; quatre planches seules forment exception : *le Commencement du voyage; Requête des chiens de qualité; le Tailleur et la Fée; le Voyageur,* imprimées chez le lithographe Bernard.

Code des amants ou l'Art de faire une connaissance honnête, à l'usage des personnes qui n'en ont pas l'habitude, par Lamy. Paris, Roy-Terry, 1830. Petit in-18 de 180 pages.

Vignette en couleur, d'Henry Monnier.

Code du commis voyageur. Paris, chez l'éditeur, rue Saint-Pierre-Montmartre. 1830. Petit in-18 de 214 pages.

Vignette en couleur, ployée, d'Henry Monnier.

Contes (les) du gay sçavoir, ballades, fabliaux et traditions du moyen âge, publiés par Ferd. Langlé, et ornés de vignettes et fleurons imités des manuscrits originaux, par Bonington et Monnier. Imprimé par Firmin Didot, pour Lami Denozan, libraire, rue des Fossés-Montmartre, n° 4. In-8 de cxxxvi-48 pages.

Des vignettes lithographiées sur chine et collées à mi-page de cet ouvrage, Henry Monnier n'en a dessiné que quatre : *Le franc manger,* — *Le Mont-Saint-Michel,* — *La dame lige de la fausse monarchie du diable,* — *Le clocheteur des trépassés.* Les autres vignettes sont de Bonington.

Esquisses, croquis, pochades, ou tout ce que l'on voudra sur le Salon de 1827, par A. Jal, avec des dessins lithographiés. Paris, Ambroise Dupont, 1828. In-8°.

Frontispice plié, colorié, par Henry Monnier.

Histoire des bêtes parlantes, par un chien de berger, recueillie par Étienne Gosse. Paris, Delaforest, 1828.

> Trois gravures en couleur par Henry Monnier.
> Cette publication, qui paraissait par fascicules, ne continua pas chez le même éditeur. Delaforest en imprima seulement trois livraisons. Une quatrième et dernière livraison parut chez Levavasseur, en 1829, de la page 305 à 384, avec nouvelle vignette coloriée d'Henry Monnier.
> Pour être complète, l'édition doit contenir les trois vignettes coloriées : 1° *En écoutant toutes ses litanies*, etc. [renard et perroquet] ; 2° *Jusqu'au travers de notre muselière*, etc. [dogue] ; 3° *Les consuls*.
> Ces personnifications de personnage par des têtes d'animaux, sont conçues dans l'esprit des premières *Métamorphoses* de Grandville.

Manuel de l'amateur de café, par M. H.... In-18. Audot, 1828.

> Lith. color., ployée, d'Henry Monnier.

Manuel de l'amateur d'huîtres, par Alexandre Martin. In-18. Audot. 1828.

> Lith. coloriée, ployée, d'Henry Monnier.

Manuel de l'employé de toutes classes et de tous grades, précédé de l'art d'obtenir sûrement et facilement des places, de les conserver et de se procurer de l'avancement. Code indispensable à tout employé qui veut parvenir aux honneurs et à la fortune, par MM. W... et R..., employés des postes. 1 vol. in-18, orné d'une jolie gravure, par Henri Monnier. Terry [1830 ou 1831].

Manuel du marié ou Guide à la mairie, à l'église, au festin, au bal, etc., publié par Al. Martin. Audot, 1828. In-18.

> Trois gravures color., par Henry Monnier : *Le Compliment ; — la Sortie de l'église ; — le Bal*.

Manuel du parrain et de la marraine. In-18. Audot, 1828. Figures par Henry Monnier.

> Cet ouvrage, annoncé « sous presse » dans le catalogue de 1828 du même éditeur, n'a sans doute pas paru.

Physiologie du goût ou Méditations de gastronomie transcendante; ouvrage théorique, historique et à l'ordre du jour, dédié aux gastronomes parisiens, par un professeur, membre de plusieurs sociétés savantes [Brillat-Savarin]. 3e édition. Paris, Sautelet, A. Mesnier, 1829. 2 v. in-8°.

> Deux lithographies-frontispices, en noir, à la plume, par Henry Monnier.

Les Remèdes de bonnes femmes, ou Moyen de prévenir, soigner et guérir toutes les maladies, rédigés et mis en ordre alphabétique d'après le manuscrit original de M^{me} Michel, ex-garde-malade. In-32 d'une feuille 5/8, plus une planche. Imp. de Balzac. A Paris, rue Vivienne. 1827.

> Lith. par Henry Monnier (?)

Répertoire du théâtre de Madame, dessiné par Henry Monnier. Paris, Baudouin frères. 1828. In-18. 4 planches.

> Henry Monnier devait faire paraître par livraisons l'illustration des petites pièces de Scribe, jouées au théâtre de Madame et éditées dans le format in-18 par les frères Baudouin. Malgré d'agréables petites lithographies à la plume coloriées, cette publication resta à l'état de spécimen. La première livraison comprend *le Mariage de raison, Michel et Christine, l'Héritière, la Mansarde des artistes.*

Scènes contemporaines, laissées par madame la vicomtesse de Chamilly. [Lœwe-Veymars, Vanderburgh et Romieu]. Canel, 1828. In-8°.

> La première édition contient une lithographie à la plume en noir, d'Henry Monnier.
>
> Deuxième édition, même année, « imprimerie de H. Balsac (*sic*),

24

rue des Marais-Saint-Germain, n° 17. » La vignette précédente est coloriée ; une vignette-frontispice, également coloriée par Henry Monnier, a été ajoutée : Bonaparte, Talma, une danseuse, un académicien, un évêque, un sans-culotte dans une avant-scène devant le trou du souffleur. Le second volume parut seulement en 1830, à la librairie Barbezat, sans vignette.

Les Soirées de Neuilly, esquisses dramatiques et historiques, par M. de Fongeray [Dittmer et Cavé], ornées du portrait de l'éditeur et d'un fac-simile de son écriture. Moutardier, 1827. In-8°, portrait en pied de M. de Fongeray. Lith. de Bernard. Lith. par Henry Monnier.

M. Malassis (*Appendice à la Bibliographie romantique*) dit tenir de Monnier que ce prétendu portrait est une caricature légère de Stendhal. Il y a là certainement confusion ; en 1827, Beyle [Stendhal] n'offrait pas l'aspect bourgeois prêté par l'artiste au prétendu éditeur des *Soirées de Neuilly*.

Une seconde édition du même ouvrage parut en 1828 à la même librairie, en deux volumes, avec nouveau portrait de M. de Fongeray (sans nom d'imprimeur), dessiné, lith. en noir, mais à la plume, par Henry Monnier.

Traité médico-gastronomique sur les indigestions, par feu Dardanus, in-18. Audot. 1828 (?)

Dessin colorié d'Henry Monnier.

Vie anecdotique de Duclos, dit l'homme à la longue barbe. Palais-Royal. In-12. 182 p. Lith. à la plume, coloriée (signée H. M.). Chodruc-Duclos, habits en loques, les mains derrière le dos.

Vignette attribuée à Henry Monnier par M. Poulet-Malassis dans le supplément de la *Bibliographie romantique*.

Voyage en Angleterre, par Eug. Lami et H. Monnier. Paris, Firmin Didot et Lami-Denozan. Londres, Colnaghi ; 1829. Petit in-folio.

Annoncé comme devant paraître en douze ou quinze livraisons

LA BASTONNADE AU BAGNE DE TOULON.
Croquis d'après nature par HENRY MONNIER, gravure d'Allanson.
(1835.)

de six planches et d'un texte explicatif, cet ouvrage ne dépasse pas le nombre de quatre livraisons.

Les planches n° 1, *Un port du Midi*; — n° 5, *Habitation de cultivateurs*; — n° 7, *Un pilori*; — n° 8, *Un ministre et sa famille*; — n° 12, *Le retour des matelots*; — n° 14, *Marché aux poissons de Billingsgate*; — n° 16, *Boucher et marchande de poissons*; — n° 17, *Peuple de Londres*; — n° 19, *Rentrée des watchmen* sont d'Henry Monnier.

Plus une planche double format, *Londres, une grande rue à 5 heures du soir*, signée Eug. Lami et Henry Monnier.

Illustrations lithographiées de romances et chansons.

La Carrière amoureuse de Chauvin, chanson par Taurasde, musique de Lhuillier.

Frontispice sur le titre, lithogr. à la plume d'Henry Monnier.

Le Farceur des salons... **Album de romances de H. Blanchard,** paroles de Jaime. Paris, M. Schlesinger. In-4°, 1842. Lith. à la plume de Henry Monnier, sur le titre. Lith. de Thierry. 9 feuilles.

La Cocotte; — *Hélas! elle a fui!* — *Il va monter*; — *Bichette, reine des amours*; — *Plaintes de Christophe le cuisinier*; — *Vive la bamboche*; — *Conseils à Fifine Cloquet*; — *un Mariage manqué*; — *la Lionne de la guinguette*, sont les diverses romances de cet album avec frontispices d'Henry Monnier. Gavarni y collabora également.

On trouve le titre *Charge nouvelle* au bas d'épreuves avant la lettre, que j'ai vues dans quelques collections.

Finissez... Élégie. Paroles d'une jeune dame, musique d'un jeune homme. A Paris, chez les auteurs. In-4° (s. n. d'impr. ni d'édit.). Lith. à la plume, non signée, dans le goût de Henry Monnier.

Romance un peu égrillarde à laquelle personne ne voulut attacher son nom.

La Grisette, chanson de M. F. de Courcy, musique de Plantade. 2ᵉ éd. in-4°. Lith. col. à la plume en tête.

L'Histoire de l'amour, chanson, paroles de M. de Courcy, musique de Charles Plantade. Paris, Frère. Lith. Engelmann. Dessin à la plume en tête.

Ma Tabatière. Chanson de Fr. de Courcy, musique de Ch. Plantade. Paris, Ikelmer. In-4°. Impr. Huard, à Montmorency. Lith. à la plume, non signée.

Les Projets d'étude. Paroles de Em. di Pietro, musique de Charles Plantade. Paris, J. Frey, éd. In-4°. Lith. d'Engelmann. Lith. à la plume de Henry Monnier.

III

GRAVURES D'APRÈS HENRY MONNIER.
<small>(Bois, acier, cuivre.)</small>

Album des soirées. N° 5. Chalamel lith. Henry Monnier pinxit. *Le Foyer des artistes.* Bauger, éditeur, rue du Croissant. Lith. Kæppelin.

 Sans doute reproduction d'une aquarelle d'Henry Monnier, représentant quelques acteurs du foyer de la Comédie française.

Album perdu. A Paris, chez les marchands de nouveautés [1829]. In-12.

 Sur le titre de ce volume [de M. Amédée Pichot], vignette d'Henry Monnier, sans nom de graveur.

Almanach populaire. Portrait de Lamennais, emprisonné à Sainte-Pélagie pour délit de presse. Gr. par Montigneul.

Les Arabesques, choix de compositions inédites, par R. de Beauvoir, P. de Musset, L. Halévy, etc., de la Société des gens de lettres. Renouard, 1841. 2 vol. in-8°.

 Sur le verso de la couverture, vignette d'Henry Monnier, gr. par Gérard, pour servir d'illustration au proverbe de Roger de Beauvoir · *le Criminel d'État.*

 Les Arabesques forment suite naturelle à *Babel.* L'éditeur donnait par là satisfaction à divers écrivains qui n'avaient pu faire partie de la première publication.

 Voir BABEL.

L'Art en province. Moulins, Desrosiers [1837]. In-4°.

 Ce fut sans doute pendant une tournée dramatique dans l'Allier, qu'Henry Monnier dessina pour cette revue un grand bois : *Les âniers de Moulins.*

L'Art, 20 mai 1877.

Dessins inédits accompagnant une notice d'Henry Monnier, par M. Philippe Burty.

Atar Gull, par Eugène Sue. Paris, Vimont. 1831, in-8°.

Quatre gravures d'Henry Monnier, tirées à part et gravées par Porret.

Babel. Publication de la Société des gens de lettres. Renouard, 1840, 3 vol. in-8°.

Trois vignettes hors page, d'Henry Monnier, gravées par Gérard, pour les nouvelles suivantes : 1° *une Consultation*, de Ch. de Bernard; 2° *Pierre Grassou*, de Balzac; 3° *la Famille de M. Tartuffe*, de Louis Desnoyers. Plus, frontispice de couverture dessiné par Henry Monnier, représentant la ruche des gens de lettres qui apporte volumes sur volumes pour édifier un monument intellectuel.

Une autre vignette dans le texte, d'Henry Monnier (1er volume), sert d'en-tête à la poésie de Victor Hugo :

Holyrood! Holyrood! O fatale abbaye!

Second volume, vignette gr. par Gérard d'après Henry Monnier, en-tête de *les Mécontents, scènes populaires*. Troisième volume, vignette d'Henry Monnier en tête d'un poëme de Méry, *la Planète inhabitable*.

Cabinet de lecture (le), 1829. In-f°.

Frontispice d'Henry Monnier, gravé par Porret.

Césaire. Révélation, par Alex. Guiraud. Levavasseur. 1830. 2 vol. in-8°.

Vignette sur le titre d'Henry Monnier, grav. par Porret. Dans une rue, en Italie, un prêtre lisant est assis près d'un mendiant.

Chansons de Béranger. Paris, Perrotin, 1845 (?) In-8°.

Paillasse, gravé sur acier par Lefèvre jeune, d'après Henry Monnier.

Chronique de Paris. 1re année (1834-1835). In-4°. Imp. Béthune et Plon.

Quelques croquis d'Henry Monnier, gravés sur bois, parurent dans cette revue, publiée sous la direction de Balzac.

LES VISITES.

Fac-similé d'une lithographie de la série des *Contrastes*.
(1827.)

Chronique illustrée (22 novembre 1868).

Deux dessins inédits d'Henry Monnier, dessinés à la plume, gr. par un procédé en relief.

Colette ou la Fille adoptive, par Hippolyte Vallée. 1833, 4 vol. in-12.

Les vignettes d'Henry Monnier, sur le titre, paraissent des clichés empruntés à divers ouvrages.

Comédie humaine, par Balzac. Paris, Furne, Dubochet, 1842-1848. 17 vol. in-8°.

Un certain nombre de types hors pages sont gravés sur bois d'après Henry Monnier.

Dans une lettre de 1843, qui vient de passer en vente, Balzac prie Henry Monnier de faire pour l'édition de la *Comédie humaine* les dessins suivants : *le curé Birotteau, Madame Descoings, Philippe Bridau, Flore Brazier* et *l'illustre Gaudissart*. « Puis, ajoute Balzac, vois si tu veux te faire en Bixiou, que je te recommande. »

Le Comte de Carmagnola, d'Alex. Manzoni, tragédie traduite par Fauriel. Bossange, 1823. In-8°.

Vign. de Henry Monnier sur la couverture.

La Coucaratcha, par Eugène Sue. Paris, Urbain Canel et Guyot. 1832. 2 vol. in-8°.

La vignette du 1er volume seul, représentant une orgie de matelots, est d'Henry Monnier, gr. par Thompson.

Cris de Paris (dessins de H. Monnier). 2 f. de gr. sur bois par Birouste [1853]. Imp. de J.-C. Gros. Glemarec, libraire et fabricant d'images.

Ce sont les gravures hors page des *Industriels*, tombées dans les bas-fonds de l'imagerie parisienne.

Le Diable à Paris. Paris et les Parisiens, Mœurs et Coutumes,

Caractères et Portraits, par A. de Musset, Balzac, Th. Gautier, Gérard de Nerval, etc. Paris, Hetzel [1845]. 2 vol. gr. in-8°, avec grav. et légendes, par Gavarni, H. Monnier, Daubigny, etc.

Voir *Petit Tableau de Paris*, p. 321.

Le Figaro.

Un compatriote de Méry, M. Constantin Joly, demanda au poëte de Marseille une *Ode à l'ail*, qui devait lui être envoyée courrier par courrier, pour être lue à un dîner aux Frères Provençaux.

« Henry Monnier, dit Méry (1), se trouvait alors à Marseille, où il faisait merveille avec *la Famille improvisée*. Monnier lut la lettre de Constantin Joly et, pendant qu'il écrivait une ode, il voulut illustrer l'autographe et le rendre ainsi précieux à nos amis parisiens. Je vois d'ici la figure qu'il avait donnée à David, *ce roi qui faisait des cantiques*, et la façon dont il avait attablé l'empereur Napoléon se préparant à manger notre ail national. Monnier fut on ne peut plus heureux dans ces dessins, et je ne sais pas pourquoi ils ne furent pas gravés à l'époque dont je parle. Aujourd'hui ces croquis ont acquis une grande valeur. Si Constantin a su les garder, un Anglais de nos amis, grand amateur de dessins originaux, est prêt à lui en donner cinquante fois leur pesant d'or. »

Les dessins de l'autographe de Méry ont été publiés en fac-simile dans le *Figaro*. L'*Ode à l'ail*, de Méry, a les qualités d'improvisation habituelles du collaborateur de Barthélemy ; je n'en dirai pas autant des croquis de Monnier : artiste patient, appliqué, il était le contraire de l'improvisateur, et il faut mettre au compte de l'exagération d'un ami trop méridional l'analyse enthousiaste de griffonnages sans importance.

Les Français peints par eux-mêmes. Paris, Curmer, 1840-1842. 9 vol. gr. in-8.

Le nombre de dessins fournis par Henry Monnier pendant les quelques années que dura cette publication, fut considérable : plus de cent types de toute nature et de tous pays, costumes, scènes d'in-

(1) *Marseille et les Marseillais*, Paris, Michel Lévy. In-18 [1860].

Composition d'Henry Monnier pour une nouvelle du *Musée des familles*.
(1841.)

térieurs de même qu'allures et physionomie des personnages ne pouvaient être rendus que par un artiste qui avait beaucoup voyagé, beaucoup regardé, beaucoup pris de notes sur nature. Avec Gavarni, Henry Monnier contribua amplement au succès des *Français peints par eux-mêmes;* le crayon gracieux de l'un fit passer la précision de l'autre. Le premier répondait au superficiel chéri des masses ; il n'était malheureusement pas au pouvoir du second d'amuser le gros public ; mais l'éditeur eut à se féliciter de ce mélange de charme et de réalité qui formait la balance suffisante en matière de librairie illustrée, et ce qui paraissait alors un peu âpre et froid a surnagé quand ce qui n'était que purement joli est aujourd'hui démodé.

Gazette des Beaux-Arts [1877].

Fac-similé de dessins inédits d'Henry Monnier, accompagnant une notice de M. Champfleury.

Quelques-uns de ces dessins font partie du volume actuel.

Gilbert. Chronique de l'Hôtel-Dieu. 1780, par Saint-Maurice. Denain, 1832. 2 vol. in-8°.,

Sur les titres, vign. d'Henry Monnier, grav. par Desseinferjeux. La vignette du 1ᵉʳ volume représente Gilbert sur un grabat dont un personnage irrité tire les draps. 2ᵉ vol. Un homme essaye de relever une femme évanouie.

Grandeur et décadence de M. Joseph Prudhomme, comédie en cinq actes, par Henry Monnier et Gustave Vaez. Michel Lévy, 1852. Gr. in-8° à 2 colonnes.

A mi-page, vignette de Henry Monnier.

La Grande Ville, nouveau tableau de Paris, comique, critique et philosophique. Paris, 1843, 2 vol. in-8°.

Henry Monnier a donné à ce recueil *les Diplomates,* bois hors page, grav. par Andrew, Best, Leloir.

Les Guêpes. Février 1843.

En janvier 1843, Alphonse Karr ayant perdu son père, M. Ga-

tayes, ami du romancier, publia le numéro de février des *Guêpes* avec la collaboration de Louis Desnoyer, J. Janin, Eugène Sue, Roger de Beauvoir, Lamartine, Victor Hugo, Gavarni, Th. Gautier, qui fournirent des nouvelles, des poésies, des articles. Henry

Monnier donna le dessin du *chien Azor*, grav. par Chevauchet.

Honneur aux braves. — Journées des 27, 28 et 29 juillet. — Liste des morts, des blessés, des veuves, des orphelins. Paris, Jules Lefebvre. A. Boulland, 1830. In-18 de 54 pages.

Vign. d'Henry Monnier, grav. par Leloir; sur le verso de la couverture.

Illustration, 1845. Souvenirs de la Hollande, texte et dessins.

Les Industriels. Métiers et professions en France, par Émile de la Bédollière, avec cent dessins par Henry Monnier. Paris, veuve Louis Janet, 1842. In-8° de 230 pages.

Rarement Henry Monnier trouva une meilleure occasion de montrer son talent de dessinateur de vignettes; il en profita pour vider ses cartons et ses albums des types d'ouvriers et des croquis de mœurs qu'il avait accumulés.

Ce livre, dont le texte était peut-être insuffisant pour satisfaire un

public difficile, restera par des vignettes claires, lumineuses, bien vues et bien étudiées qui suffisent à montrer Henry Monnier sous son véritable jour de dessinateur.

Madame Lafarge, gravée à l'eau-forte par M. J. G. [Jules de Goncourt], 1863.

Gravure, d'après Madame Lafarge, dessinée dans la prison de Montpellier par Henry Monnier. « Henry Monnier me contait que passant à Montpellier, il fut pris du désir de voir une femme célèbre qui avait excité la sensibilité d'une bonne moitié de la nation, quoiqu'elle eût froidement empoisonné son mari à petites doses. — Prenez garde, dit le directeur de la prison à l'artiste qui voulait faire le portrait de la prisonnière, tout mon personnel et tous les gens du pays sont sous le charme; au dehors, le soir, les jeunes gens donnent des sérénades à la condamnée; au dedans, les sœurs de charité l'accablent de prévenances. Vous serez enguirlandé comme les autres, monsieur. » Henry Monnier promit au directeur de la prison de lui communiquer ses réelles impressions au sortir de sa visite à la charmeuse. Ses impressions se traduisirent en un portrait froid, vrai, exact, inflexible, de l'empoisonneuse. Le peintre ne s'était pas laissé « enguirlander » par la comédienne. » (Discours prononcé aux obsèques d'Henry Monnier par M. Champfleury.)

Le Médecin de campagne, par Balzac. 3ᵉ édition, Werdet, 1836. 2 vol. in-8°.

Au-dessus de l'épigraphe, à la seconde page, une vignette sur bois non signée, d'Henry Monnier, représente le Christ portant sa croix.

La Morale en action des Fables de La Fontaine. Collection de vignettes dessinées par Henry Monnier et gravées par Thompson. Paris, chez les marchands de nouveautés. In-8°. 1828. Autre édition annoncée par Perrotin en 1830.

Paraissant par livraisons. Vignettes à mi-page avec citation de quelques vers ou d'une moralité des Fables de La Fontaine. Cette première publication ne paraît pas avoir continué; elle est reprise en 1830 par l'éditeur Perrotin, qui l'annonce ainsi sur le verso

de la couverture :. « La Collection entière de *la Morale en action des Fables de La Fontaine* se composera de huit livraisons, contenant chacune huit vignettes gravées sur bois par Thompson. » L'éditeur, qui avait foi en cette publication, en fit des tirages sur papier blanc, sur papier de couleur, sur papier de Chine ; mais le succès ne répondit pas davantage à ce luxe typographique et je n'ai jamais vu dans diverses collections que les 16 vignettes suivantes : *la Cigale et la Fourmi; le Rat de ville et le Rat des champs; le Corbeau et le Renard; le Coq et la Poule; le Lion devenu vieux; le Loup et le Chien; le Loup et l'Agneau; la Mort et le Bûcheron; la Besace; les Deux solliciteurs; le Rat qui s'est retiré du monde; les Deux mulets; la Grenouille qui veut se faire aussi grosse que le bœuf; les Deux pigeons; le Renard et le Bouc; le Renard et les Raisins.*

Ces petits drames, animés de figures bourgeoises, symboliques et politiques, sont gravés par Thompson dans la manière des croquis de Cruickshanck.

Quelques-unes des illustrations du recueil ne trouvèrent pas grâce, paraît-il, devant les censeurs de M. de Polignac.

« Henry Monnier, dans son illustration de La Fontaine, avait voulu rendre plus directes encore les moralités que La Fontaine a tirées des petits poëmes dramatiques où les animaux jouent un si grand rôle ; dépouillant les fables de leur sens symbolique, il avait déchiré le voile de l'allusion, et montré derrière la bête ce que le fabuliste y cacha. Henry Monnier a traduit ainsi La Fontaine dans une langue nouvelle, pittoresque, spirituelle, énergique souvent, toujours vive, accentuée, plaisante. Une des planches interdites par la censure fut celle du *Lion devenu vieux*. Voulant montrer à quel degré d'humiliation peut arriver l'homme que la fortune a abandonné, il avait assis sur le rocher de Sainte-Hélène Napoléon, décrépit, triste et recevant un coup de pied d'un officier anglais. Dans une autre, interdite également, il avait fait un égoïste d'un chanoine et pris parmi les gens d'Église le *Rat qui s'est retiré du monde*. » (Emile Cardon, *le Soleil*.)

Les Métamorphoses du jour ou La Fontaine en 1831, avec des vignettes dessinées par Thompson, par Eugène Desmares. Paris, Delaunay. 1831, 2 vol. in-8°.

L'éditeur, en publiant ce livre, reprend les vignettes de la *Morale en action des Fables de La Fontaine*, en modifie le carac-

PARIS,

ou

LE LIVRE
DES CENT-ET-UN

TOME SECOND.

A PARIS,

CHEZ LADVOCAT, LIBRAIRE
DE S. A. R. LE DUC D'ORLÉANS.

M DCCC XXXI.

tère par les fragments du texte politique de M. Desmares, substitués à ceux de La Fontaine sous les vignettes; mais les bois sont moins bien tirés que dans l'édition de 1828.

Les *Métamorphoses du jour* contiennent 16 vignettes de Monnier, plus un frontispice gravé sur le titre.

La Muette, par Pothey. Paris, 1870. In-8°.

Diverses vignettes gravées par le procédé Gillot.

Musée des familles, années 1834, 1835, 1841, 1842.

Henry Monnier collabora à ce Magazine et fut un des premiers dessinateurs en renom qui contribuèrent à son succès. Il y donna quelques souvenirs de voyage avec dessins, et illustra certaines nouvelles.

Muséum parisien. — Histoire physiologique, pittoresque, philosophique et grotesque de toutes les bêtes curieuses de Paris et de la banlieue, pour faire suite à toutes les éditions des œuvres de M. de Buffon. Texte par Louis Huart. Paris, Bauger, 1841. 1 vol. in-4°.

La plupart de ces vignettes, pour ne pas dire toutes, sont empruntées au journal *le Charivari* et à des publications illustrées précédentes de la maison Aubert.

Le Neveu du chanoine ou Confessions d'Antoine Guignard, écrites par lui-même. Paris, Werdet, M^me Ch. Béchet, Levasseur. 4 vol. in-12, 1831.

Vign. d'Henry Monnier, grav. par Porret. A été reproduite dans le journal *l'Artiste*.

Paris-Guide, par les principaux écrivains et artistes de la France. Paris, libr. internat. 1867. In-12.

Un invalide, dessin d'Henry Monnier, gr. par Coste.

Paris-Magazine, Revue parisienne. London, 1832. In-4°.

Sur la couverture, vignette d'Henry Monnier, gr. par Thompson.

Paris ou le Livre des cent-et-un. Paris, Ladvocat, 1834, 14 vol. in-8°.

Sur le titre, vignette d'Henry Monnier, gravée par Thompson. Voir fac-simile, page 387.

Paris vivant. H. Monnier. del. [1822]. D. L. Durand, sculp. Gravure sur acier, frontispice.

Livre qui a échappé aux recherches de l'auteur de ce catalogue.

Les petites misères de la vie conjugale, de Balzac. *La Caricature.* 1839.

Cette étude humoristique du célèbre romancier fut annoncée par la *Caricature* comme devant être illustrée de vignettes sur bois par Henry Monnier; mais les trois premiers numéros (29 septembre, 6 octobre et 13 octobre 1839) contiennent seules des vignettes du dessinateur. La suite des *Petites Misères* parut sans illustrations. Vraisemblablement, par sa vie décousue de comédien courant la province, Henry Monnier ne put répondre aux besoins des éditeurs.

Physiologie du célibataire et de la vieille fille, par Couailhac. J. Laisné, 1841. In-32.

Ce petit volume contient 56 vignettes gravées par Birouste, d'après les dessins d'Henry Monnier.

Plick et Plock, par Eugène Sue. Renduel, 1831. In-8°.

Vign.-frontispice gravée par Andrew : *Le Cucou et la Sorcière.* Autre édition en 2 vol. in-12. Vimont, 1831. 2 vignettes de Henry Monnier.

« Quatrième édition, » Paris, Ch. Vimont, 1832. In-8°. Sur le titre, vignette-cachet, signée Henry Monnier et Porret, avec les initiales *E. S.* du romancier sur un rocher, au bas duquel sont groupés des poissons, des vipères et des mollusques.

Poésies, par Mme Desbordes-Valmore. Boulland. 2 vol. in-8°, 1830. Frontispice d'Henry Monnier gravé sur bois par Andrew. Ruines moyen âge.

Poésies de l'âme, par Eulalie Favier. Hivert. In-8°, 1835. Sur le titre, vign. d'Henry Monnier gravée par Leloir.

LE VIEUX CÉLIBATAIRE.

Lithographie à la plume pour les *Chansons de Béranger.*
(Vers 1828.)

Quintessence de l'économie politique transcendante, à l'usage des électeurs et des philosophes, par le baron de Munster, conseiller aulique. Traduit de l'allemand par Emmanuel Lecoq. Dessins de Henry Monnier. Paris, Dutertre, 1842. In-18 de 155 pages.

> 3 gravures sur bois hors texte, plus une gravure sur la couverture, d'après Henry Monnier.

Le Rouge et le Noir, *chronique du* XIX*e siècle*, par Stendhal. Paris, Levavasseur, 1831. 2 vol. in-8°.

> Vignettes d'Henry Monnier gravées par Porret. 1er vol. : Julien relève Mme de Rénal évanouie et soutenue par Mme Dorville. 2e vol. : Mathilde de la Mole et la tête de Julien.

Souvenirs de fidélité, par A. de Calvimont et de la Baume. Hivert, 1834. In-18. Sur la couvert. vign. d'Henry Monnier, gravée par Andrew.

> Peut-être même vignette que celle des *Poésies* de Mme Desbordes-Valmore? (Voir page 390.)

Le Suicide, par Servan de Sugny. Publication de Ch. Lemesle. Ch. Béchet, 1832. In-8°.

> Vign. sur bois de Henry Monnier, reproduite sur le titre et la couverture.

Le Temps, illustrateur universel, 1860.

> Outre un article d'Henry Monnier, *Encore un diseur de riens*, publié dans le n° 2, le n° 4 de cette Revue contient une gravure sur bois de Gérard d'après Henry Monnier.

Le Tourlourou, THÉATRE DU VAUDEVILLE, *Amand.* Lith. Rigo frères [octobre 1839.] Victor Sorel, d'après Henry Monnier.

Univers illustré, 1877.

> Dans ce recueil furent publiés, après la mort d'Henry Monnier, onze grands dessins, gravés par Trichon, accompagnant quelques articles inédits.

M. E. Dentu possède six dessins sur bois, non gravés, qui paraissent se rapporter à cette même série, en préparation vers 1855, et qui resta à l'état de projet.

Le Voleur. Paris, 1828, in-f°.

Frontispice du journal gravé par Thompson, d'après Henry Monnier.

Même journal, Théatre du Vaudeville. *Les Faux Bonshommes*, de MM. Barrière et Capendu. Croquis par Henry Monnier. 6 port. gravés par Coste. — Le duel au tonneau (*Mesdames de Montenfriche*). Portraits de Mme Octave, Arnal et Ravel, gravés par Diolot.

Waterloo. — *Au général Bourmont*, par Méry et Barthélemy. Denain. In-8°, 1829.

Vignette dans le texte d'Henry Monnier, gr. par Thompson.

VIGNETTE DE JEUNESSE D'HENRY MONNIER
(vers 1825).

FIN

TABLE DES CHAPITRES

I. — LA VIE.

		Pages.
Chapitre	I^{er}. La jeunesse......................................	1
—	II. Les employés..................................	4
—	III. L'atelier......................................	15
—	IV. Les grisettes..................................	24
—	V. La galanterie...................................	31
—	VI. Le monde de la Restauration.....................	37
—	VII. Voyages en Angleterre et en Hollande............	47
—	VIII. Henry Monnier pendant la période romantique....	55
—	IX. Les débuts d'Henry Monnier jugés par ses contemporains.	73
—	X. Misères de la vie artistique.....................	85
—	XI. Pérégrinations dramatiques en province..........	99
—	XII. Le comédien égoïste............................	117
—	XIII. Comment fut formé le type de M. Prudhomme......	130
—	XIV. Henry Monnier en tant que mystificateur........	144
—	XV. Souvenirs personnels...........................	158
—	XVI. Autres souvenirs intimes.......................	176
—	XVII. Le roman d'amour d'un comédien................	184
—	XVIII. Une aventure d'Henry Monnier au bagne........	206

II. — L'ŒUVRE.

Chapitre	I^{er}. Vignettes de librairie.........................	221
—	II. Quelle faculté principale dominait chez Henry Monnier, en tant qu'écrivain, peintre ou comédien............	227
—	III. Aquarelles et croquis de théâtre...............	240
—	IV. Les satiriques sous Louis-Philippe..............	251
—	V. Henry Monnier jugé par l'époque actuelle.........	262

CHAPITRE VI. Le journalisme et l'Université.................... 278
— VII. Les quatre Henry Monnier...................... 289

III. — CATALOGUE.

I. Œuvres littéraires... 317
II. Œuvre lithographiée....................................... 317
 Acteurs et actrices. Costumes de théâtre............... 326
 Séries lithographiées, en noir et en couleur............. 328
 Séries sans titres....................................... 346
 Obscœna.. 349
 Feuilles isolées n'appartenant à aucune série........... 349
 Lithographies publiées dans les journaux et les revues.. 350
 Lithographies publiées à l'étranger..................... 357
 Illustration lithographiée de livres...................... 363
 Illustration lithographiée de romances et de chansons... 373
III. Gravures d'après Henry Monnier (bois, acier, cuivre)..... 374

MENDIANT.
Monnier Del. (vers 1840).

TABLE DES GRAVURES

	Pages.
Frontispice. Henry Monnier dans la *Famille improvisée*	1
Grenadier de la vieille garde. Croquis de 1830	2
L'expéditionnaire (1827)	6
Type d'employé, d'après un croquis de 1828	9
Mœurs administratives. *Messieurs les directeurs*, etc., 1828	11
L'assassin Papavoine, croquis d'Henry Monnier, d'après un moulage sur nature	18
Portrait d'après nature. Fac-simile d'un dessin au crayon (1846)	21
Frontispice de l'album des *Grisettes* (1829)	27
Croquis d'Henry Monnier (vers 1830)	29
Madame est encore sortie. Croquis de la série des *Distractions* (vers 1832)	33
La fille	36
Les quartiers de Paris. Chaussée d'Antin (1828)	41
Le chanteur de romances (1832-1834)	45
MARCHÉ AUX POISSONS DE BILLINGSGATE	49
Matelots hollandais (1845)	51
Les contes du gay sçavoir (1828), fac-simile	56
Pseudo-dessin d'Hoffmann (1834)	61
M. de Fongeray. Frontispice des *Soirées de Neuilly* (1827)	67
Fac-simile de la vignette de *Plick et Plock* d'E. Sue (1831)	69
Une loge d'avant-scène (1830-1832)	74
Les grisettes. Conclusion (1828)	81
M. Prudhomme, fac-simile de l'édition de 1830 des *Scènes populaires*	84
Mœurs administratives. Deux heures de l'après-midi	87
Fac-simile d'un dessin de 1854	91
Une rencontre (1830)	93
Le roman chez la portière. Fac-simile des *Scènes populaires*, édition de 1831	102
Galerie théâtrale. *Le Mariage de Figaro* (1830)	109
La diligence, croquis de 1844	113
Le bal, vign. du *Manuel du marié*, 1828	119
Intérieur de coulisses. Promesse de mariage	123
Léon Gozlan, fac-simile d'un croquis d'Henry Monnier	126
M. Prudhomme, fac-simile d'un croquis à la plume (1860)	135
Ces gens-là, monsieur le comte, ne tiendront pas deux jours (1830)	139
Promenade nocturne, de la série des *Récréations*	145

TABLE DES GRAVURES.

	Pages.
Condamnée pour vagabondage	148
La Caricature. (1832). Bonaparte est mort comme vous et moi, etc.	153
Croquis d'Henry Monnier	157
Portrait du père d'Henry Monnier. Fac-simile d'un croquis à la mine de plomb (1829)	163
D'après une photographie posée par Henry Monnier, dessin de Kreutzberger	165
Autre photographie posée par Henry Monnier, dessin de Kreutzberger.	166
Le roman chez la portière	169
Scènes de la vie de théâtre. La mère d'actrice (1841)	173
Croquis d'Henry Monnier	175
Portrait d'Henry Monnier d'après un dessin d'Aimé Millet (1875)	179
Adolphe Adam	182
Paysage, croquis d'Henry Monnier (1829-1830)	183
Henry Monnier, d'après une miniature de 1833	187
Caroline Lindel (Mme Henry Monnier), dessin à la mine de plomb (1834).	185
Méry. Fac-simile d'un croquis à la mine de plomb d'Henry Monnier	191
Galerie théâtrale. Chef d'emploi (vers 1830)	195
M. Zerezo, compositeur belge. Fac-simile d'un dessin à la mine de plomb (1835)	198
D'après une aquarelle d'Henry Monnier (vers 1845)	203
Ancien notaire condamné aux travaux forcés. Croquis pris au bagne de Toulon (1834)	207
Compagnon de chaîne de l'ancien notaire (1834)	208
Le travail au bagne (1834)	209
Suleimann et Ali au bagne de Toulon (1833)	211
La mort du forçat, gravé par Allanson (1835)	215
Vignette de librairie	221
Vignette de librairie	222
Frontispice de Paris-Magazine (1832)	225
Aliénées (1827)	229
Avant, pendant et après [Talleyrand] (1832)	233
Portrait de madame Lafarge dans la prison de Montpellier	237
La Mennais à Sainte-Pélagie	243
Une bonne fortune (de la série des *Récréations*)	247
Réception à la Préfecture (de la série des *Impressions de voyage*, 1838)	255
Marchandes de modes (vers 1828)	259
Azor	265
Ostentation, d'après une lithographie coloriée	267
Intérieur de café	270
Impressions de voyage	73
Henry Monnier, d'après le buste du foyer de l'Odéon	275
Croquis de haut fonctionnaire	281
Fac-simile d'un dessin d'Henry Monnier, d'après un cadavre, à l'amphithéâtre	285

TABLE DES GRAVURES.

	Pages.
Dessin d'Henry Monnier, d'après un portrait du musée de Lille	287
D'après une aquarelle d'Henry Monnier (vers 1845)	290
Fac-simile d'un croquis à la mine de plomb	299
Le retour du pâturage. Croquis inédit d'Henry Monnier (vers 1870)	303
Henry Monnier, rôle de M. Prudhomme, d'après une photographie	301
ECOLE D'ORPHELINES A AMSTERDAM (1845)	315
Les galeries de bois au Palais-Royal (1820)	319
Croquis pris à l'hôpital de Lourcine	323
Un raout (1830)	329
Jadis et aujourd'hui (vers 1829)	335
Proverbes. Un bon français ne p... jamais seul (1826)	341
Souvenirs de la Hollande. L'école des orphelins d'Amsterdam (1845)	343
Un suborneur. Série des *Récréations* (vers 1832)	347
Croquis de voyage (1842)	351
Une première entrevue, série des *Récréations*	355
Un chanteur de romances (vers 1829)	359
Surprise. Arrivée d'une personne qu'on n'attendait pas (*Les Grisettes*, 1829)	365
La bastonnade au bagne de Toulon (1835)	371
Les visites (1827)	377
Composition d'Henry Monnier pour une nouvelle du *Musée des familles* (1841)	381
Mort d'Azor	384
Fac-simile du frontispice de *Paris ou le Livre des cent et un*	387
Le vieux célibataire (chanson de Béranger, vers 1828)	391
Cul-de-lampe. Vignette de jeunesse d'Henry Monnier	394
Le Mendiant. Vignette d'Henry Monnier vers 1840	396
Vignette de jeunesse	399

VIGNETTE DE JEUNESSE D'HENRY MONNIER

PARIS. — IMPRIMERIE ÉMILE MARTINET, RUE MIGNON, 2.

www.ingramcontent.com/pod-product-compliance
Lightning Source LLC
Chambersburg PA
CBHW051355220526
45469CB00001B/253